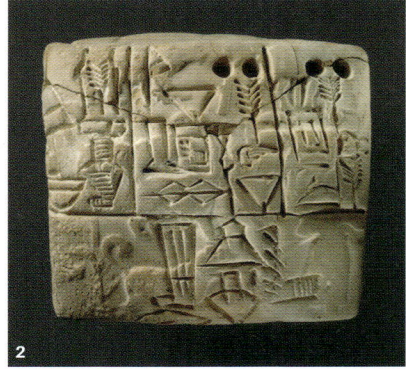
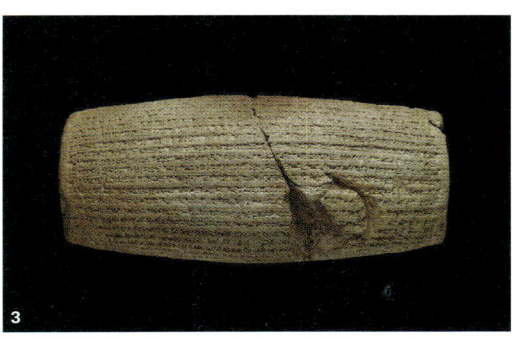

1 〈바벨탑〉, 피터르 브뤼헐, 1560년경(60쪽)
2 인장 각인과 함께 최초 설형문자가 새겨진 석판, 기원전 3100~2900년경(70~71쪽)
3 키루스 원통, 기원전 539년 이후(65쪽)

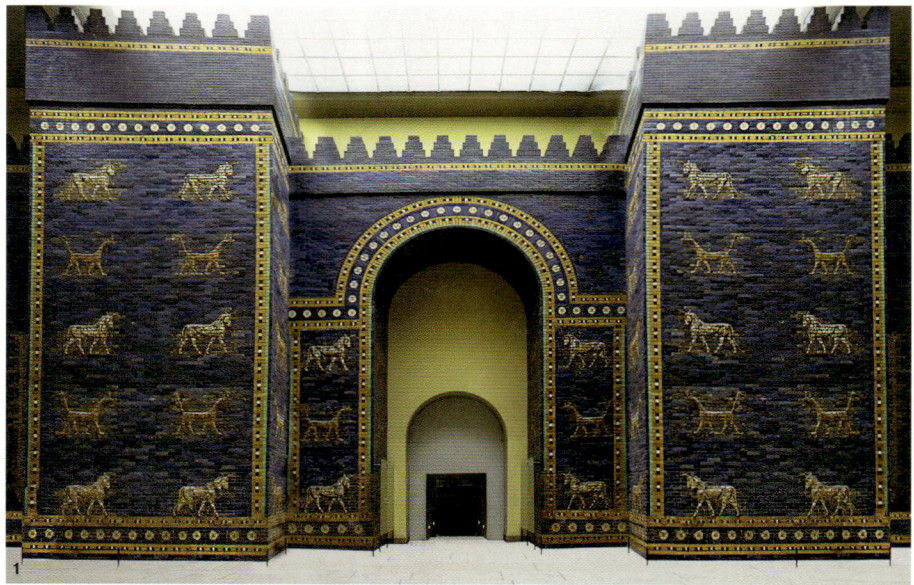

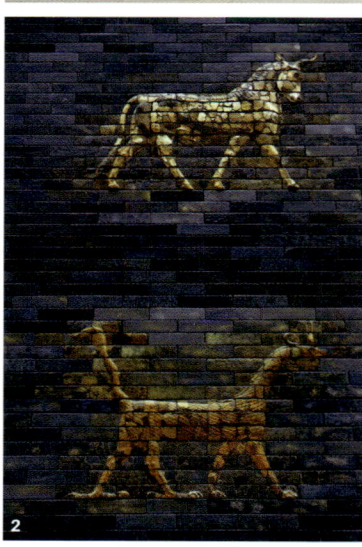

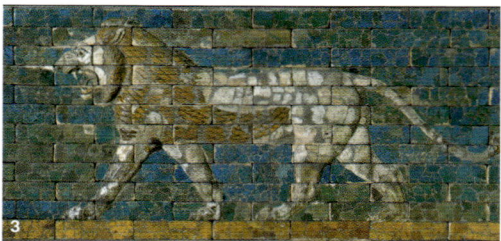

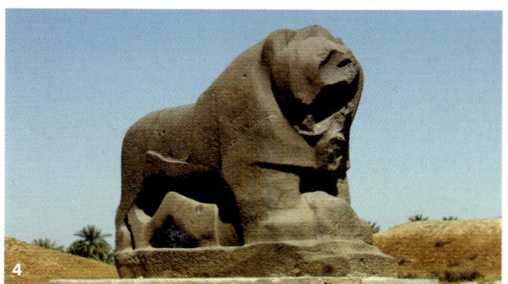

1 기원전 575년경의 벽돌을 사용하여 1930년대에 재건된 이슈타르 문(68쪽)
2 이슈타르 문에 나온, 아다드와 마르두크의 상세 모습(74쪽)
3 행렬의 길에서 나온, 행진하는 사자가 있는 벽면, 기원전 604~562년경(75쪽)
4 바빌론의 사자, 기원전 605~562년(76쪽)

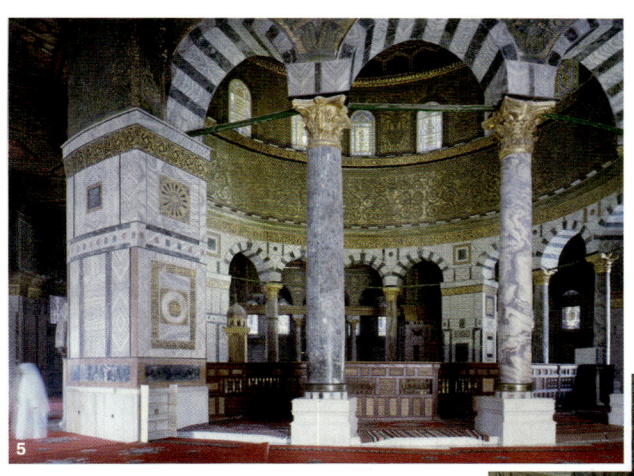

5 685년에서 692년 사이에 지어진
 바위 돔의 내부 모습(89쪽)
6 성 베드로 대성당, 발다키노, 로마,
 1624~1633년(98쪽)
7 537년에 완공된 아야 소피아의
 외관(93쪽)

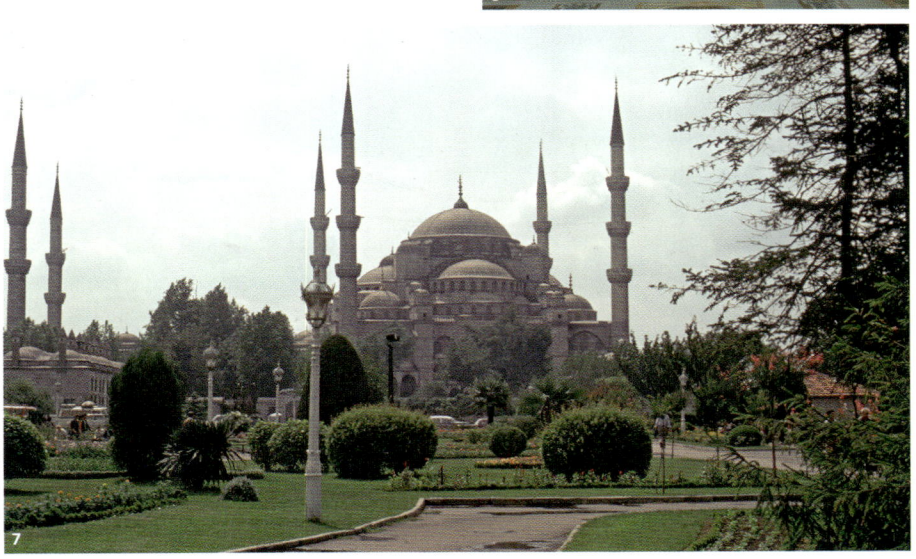

003

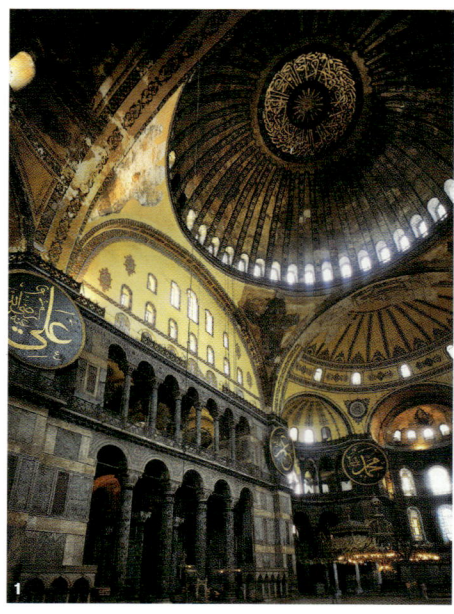
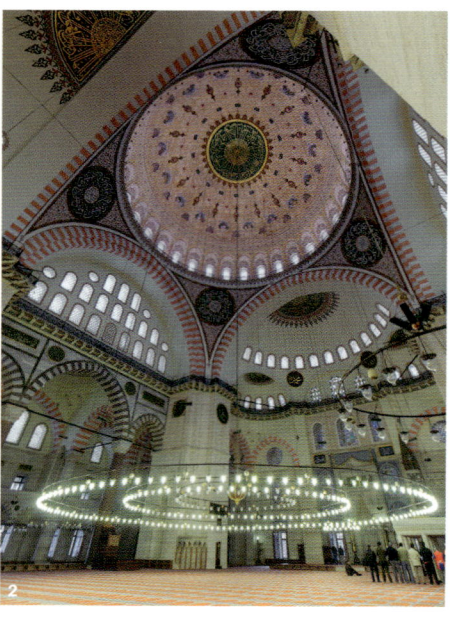
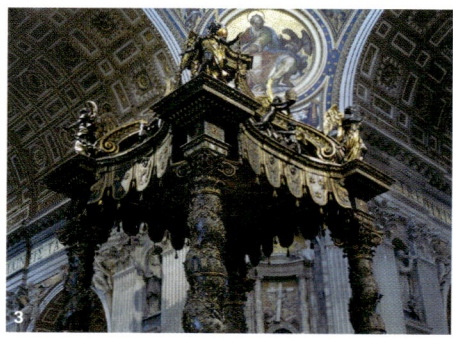

1 537년에 완공된 아야 소피아의 내부 모습(93쪽)
2 쉴레이마니예 모스크의 내부 모습 1550~1557년(96쪽)
3 콘스탄티누스가 로마로 가져온 '솔로몬' 기둥 중 두 개. 베르니니가 설계한, 성십자가 유물들이 들어 있는 이동식 예배소의 양 측면에 설치되어 있다. 베르니니의 발다키노, 성 베드로 대성당, 로마, 1629~1640년(100쪽)
4 〈절름발이 남자의 치유〉, 라파엘로, 1515~1516년경(101~102쪽)

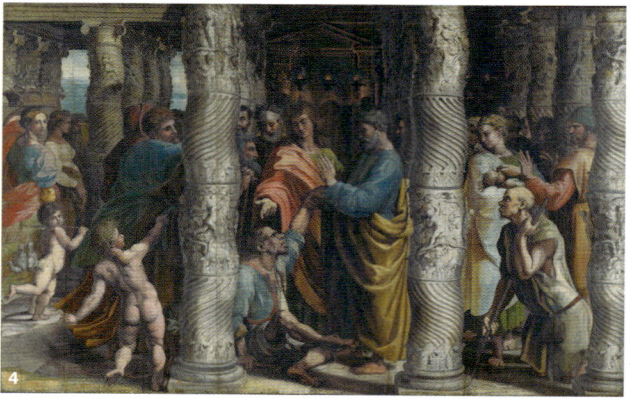

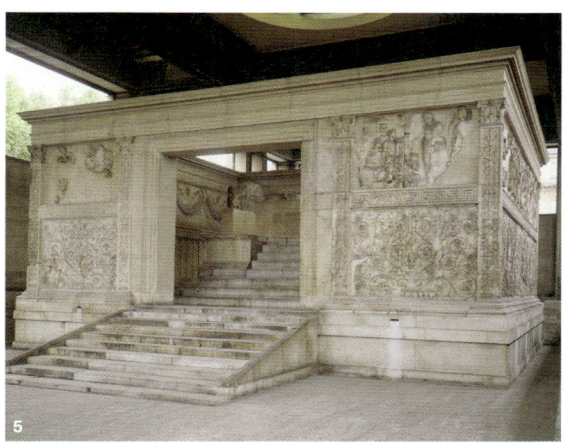

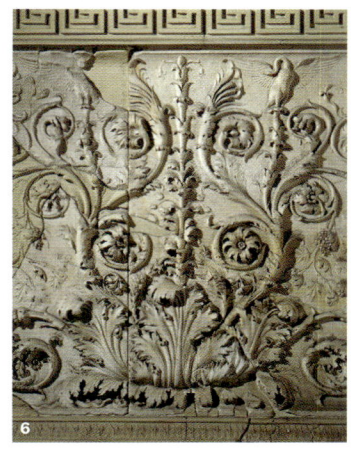

5 아라 파키스의 외부 전경, 로마, 기원전 13∼9년(114쪽)
6 장식 꽃 프리즈의 상세 모습, 아라 파키스(118쪽)
7 보스코레알레 큐비쿨럼의 짧은 벽, 폼페이, 기원전 50∼40년경(131쪽)

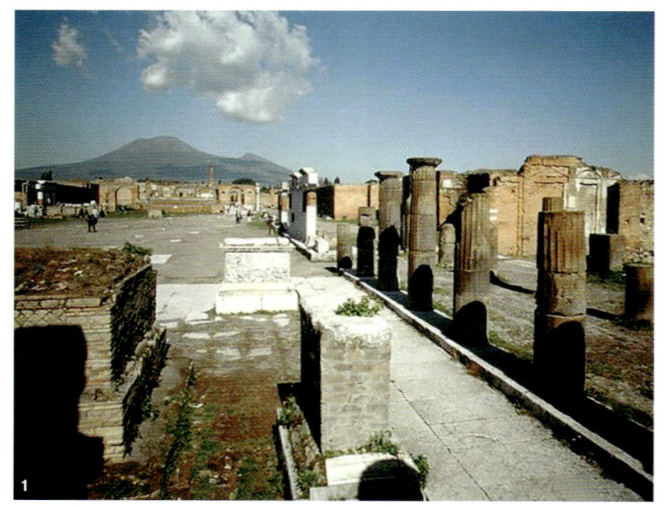
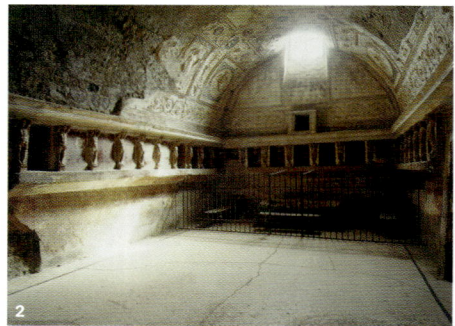
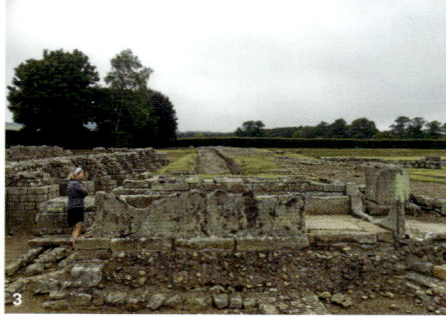
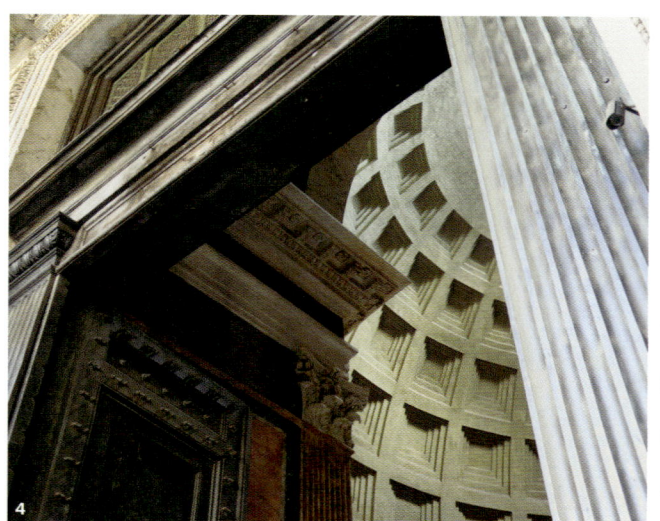

1 베수비오를 배경으로 한 폼페이 포럼의 전경, 1세기경(129~130쪽)
2 포럼 목욕탕의 칼다리움, 폼페이, 64년경(124쪽)
3 하드리아누스 성벽, 코르브리지, 160~300년경(124쪽)
4 판테온 내부 모습, 로마, 118~125년경(127쪽)

5 '아부 알 타키Abu al-Taqi가 만듦'이라는
 쿠픽체 비문이 새겨진 그릇, 9세기(151쪽)
6 하람 벽화 파편, 사마라,
 9세기(159~160쪽)
7 레슬링하는 사자와 하르피이아가 그려진
 스페인 직물 조각, 12세기 초(147쪽)
8 알리 이븐 이사Alī ibn Īsā의 도제 카피프가
 만든 아스트롤라베, 9세기(157쪽)

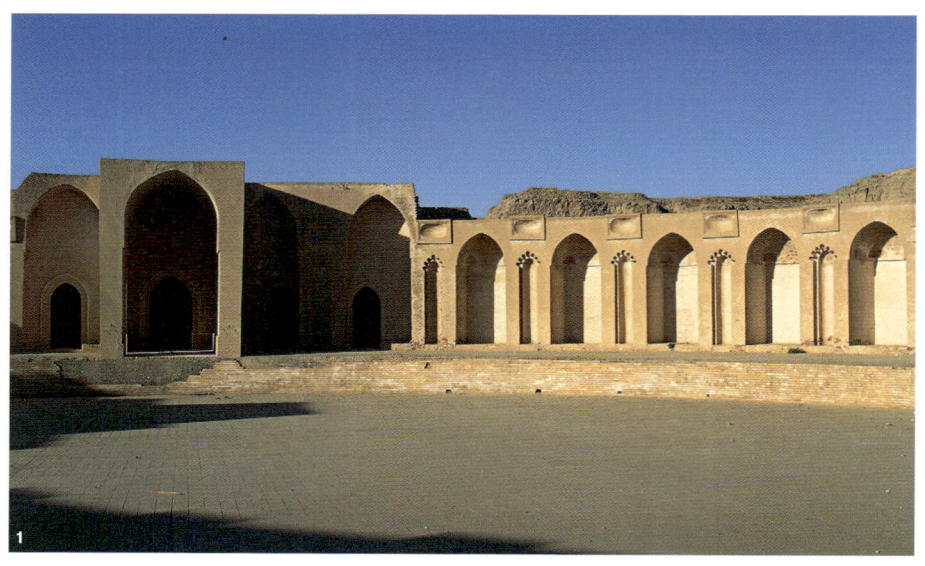

1 칼리프 무타심의 거주지, 사마라, 9세기(147쪽)
2 경사가 진 스타일로 조각된 한 쌍의
 티크 문, 9세기(149쪽)
3 지혜의 집 도서관에 있는 학자들, 《마카마트 알
 하리리Maqamat al-Hariri》, 1236~1237년(152쪽)

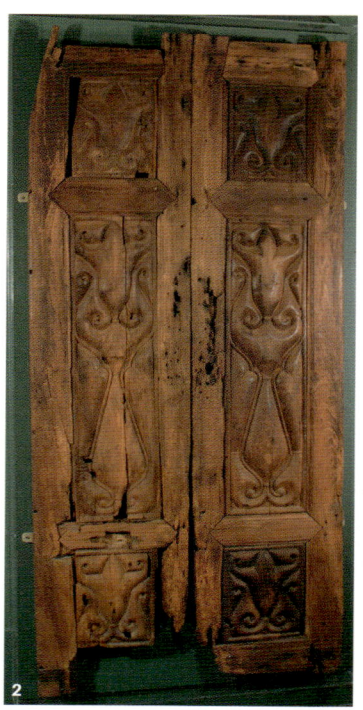
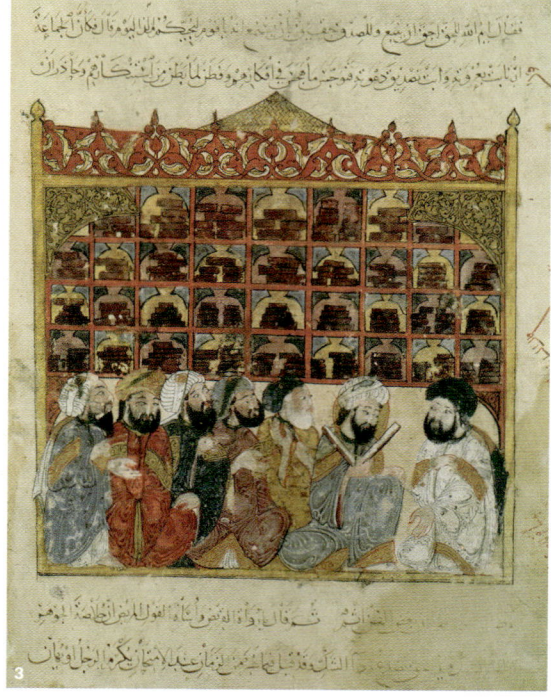

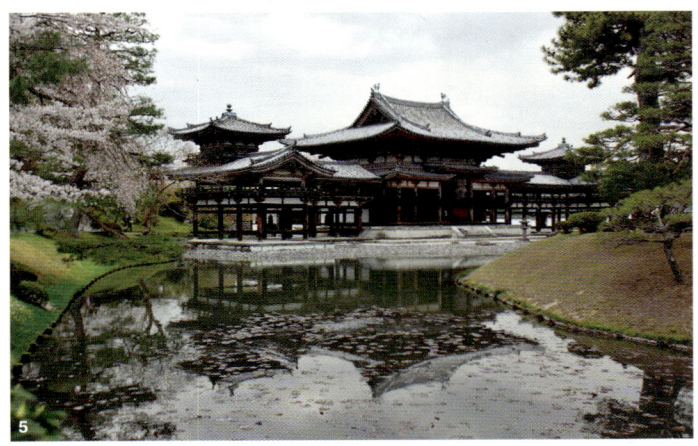

4 《법화경》 방편품(《지쿠부시마경》),
 11세기(175쪽)
5 뵤도인平等院 호오도鳳凰堂, 우지시,
 1050~1053년(170쪽)
6 헤이안 시대 시인 이세 슈의 《시 모음집》
 한 페이지, 12세기 초(180쪽)

1 풍경화 병풍, 비단에 안료,
 11세기경(추정)(182쪽)
2 《겐지 이야기》에 나온 '동쪽 오두막',
 12세기 초(192쪽)
3 개울의 수레바퀴 무늬로 장식된, 옻칠한
 나무 세면 도구함, 12세기(189쪽)

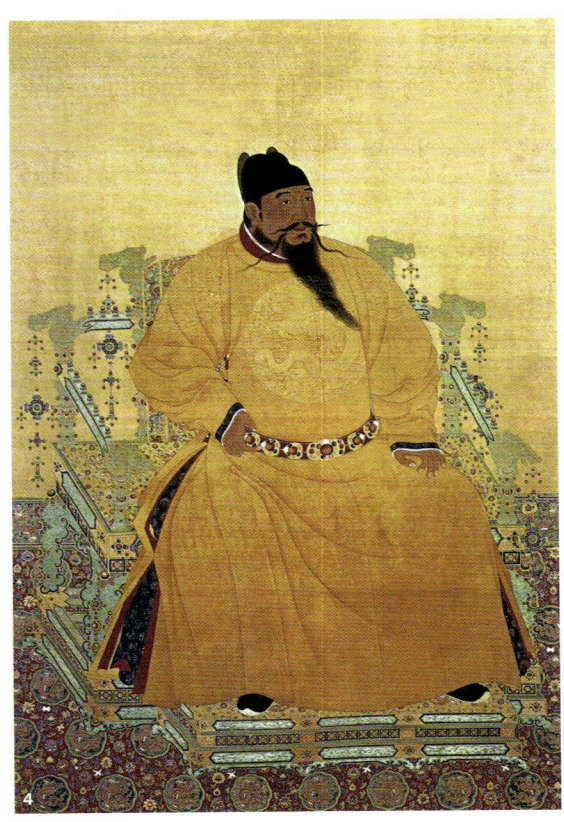

4 용좌에 앉은 영락제,
15세기경(추정)(207쪽)
5 시종이 데려온 진상품 기린,
16세기(198쪽)

1 베이징 자금성 앞에 선 한 관리의 초상화,
 15세기(203~204쪽)
2 피르다우시Firdausi의 《샤나마》(왕들의
 책)에 나오는 풍경 속 왕실 리셉션,
 1444년(210쪽)

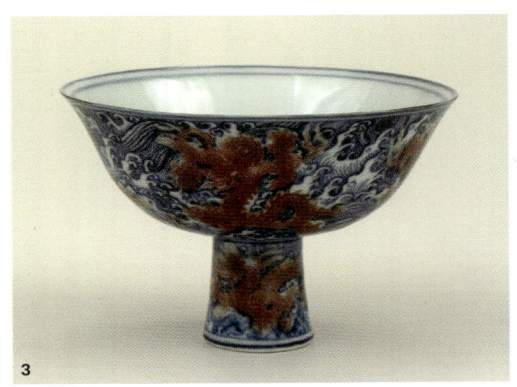

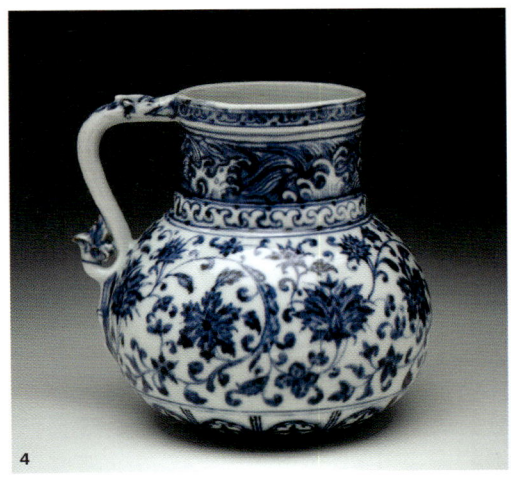

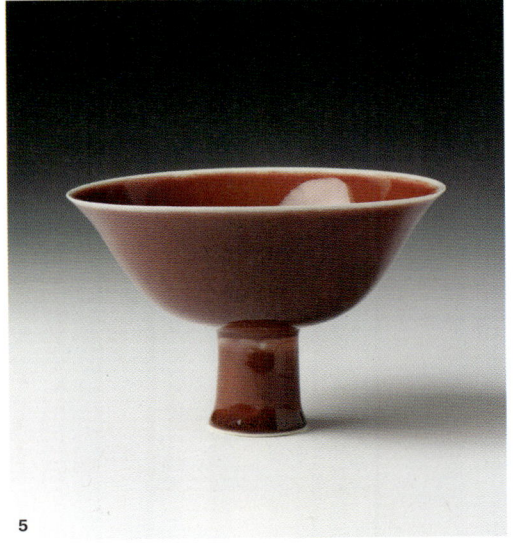

3 푸른 물결에 붉은색 용을 새긴 굽이 있는
 도자기 잔, 1426~1435년(215쪽)
4 큰 맥주잔 모양의 청화 도자기 주전자,
 15세기 초(212쪽)
5 붉은 유약을 바른 도자기 술잔,
 1403~1425년(215쪽)

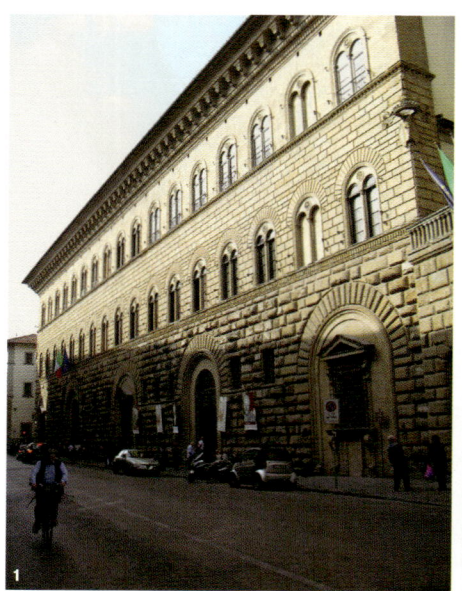
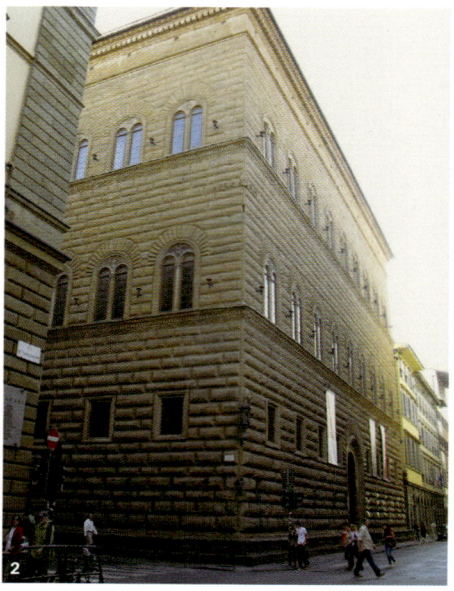
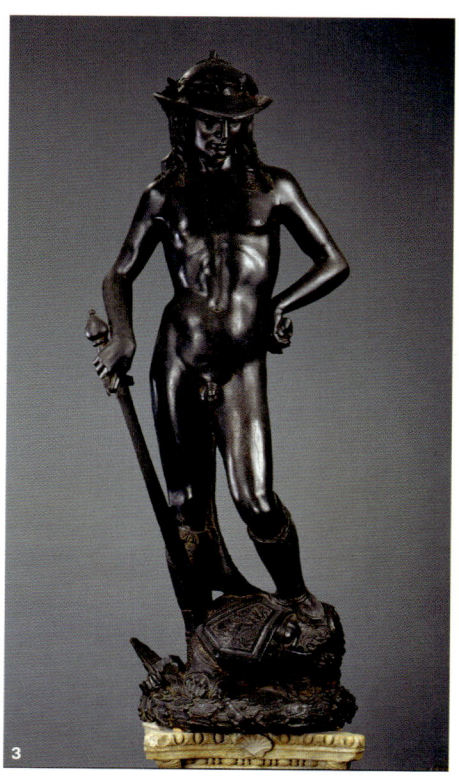

1 메디치 궁전, 피렌체, 1444~1460년(236쪽)
2 스트로치 궁전, 피렌체, 1489년에 시작해서 1548년에 완공(237쪽)
3 〈다비드〉, 도나텔로, 1440년경(240쪽)

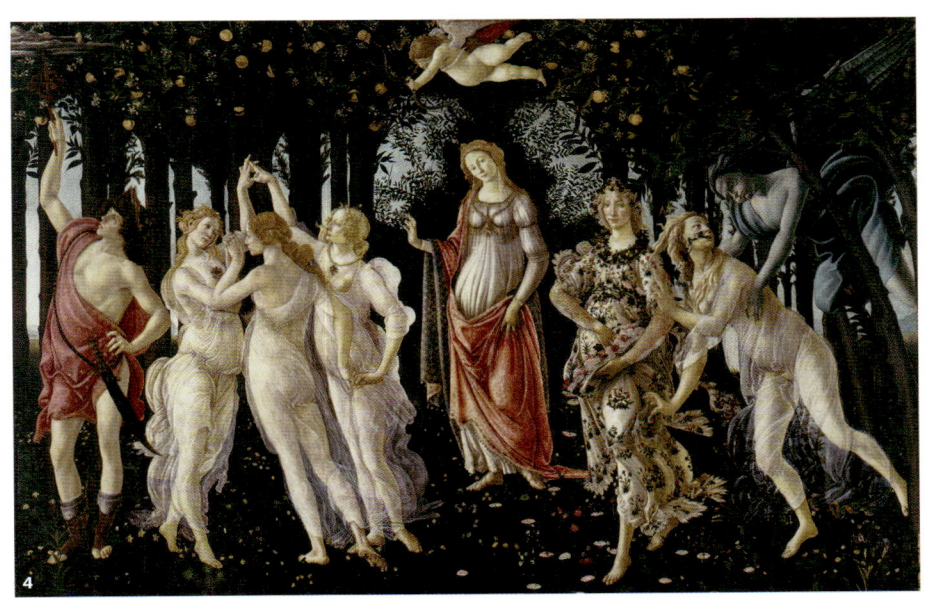

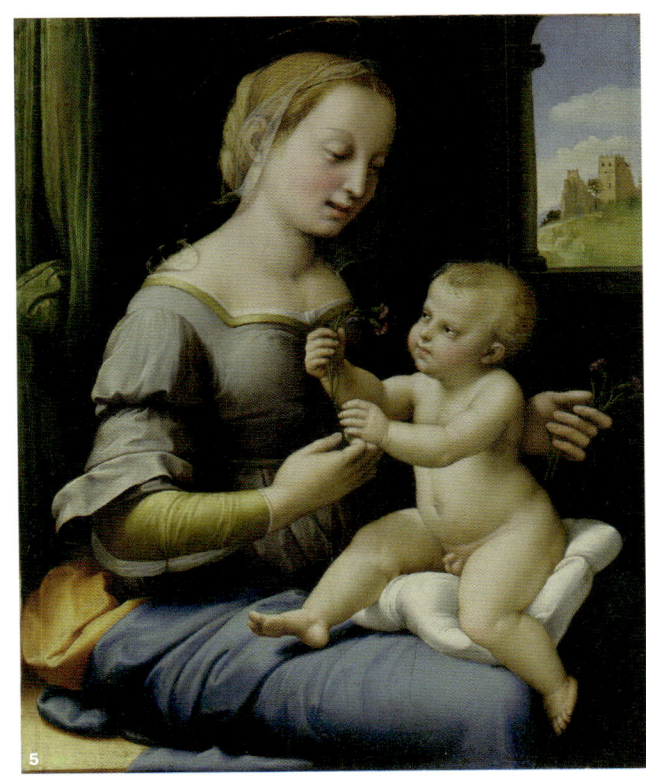

4 〈봄〉, 산드로 보티첼리,
 1480년경(245쪽)
5 〈카네이션의 성모〉, 라파엘로,
 1506~1507년경(251쪽)

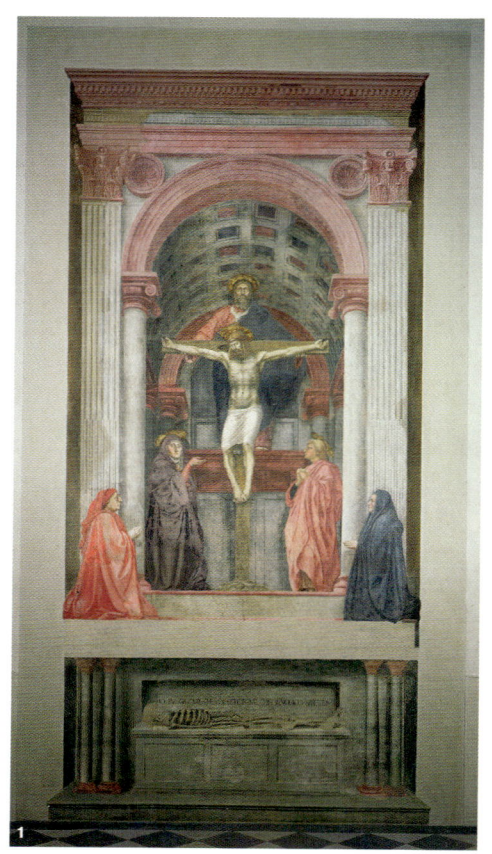

1 〈성모와 성 요한, 후원자들이 함께하는 성 삼위일체〉 마사초, 1427~1428년(249쪽)

2 〈앙기아리 전투를 위한 습작〉, 레오나르도 다 빈치, 1503년경(257쪽)

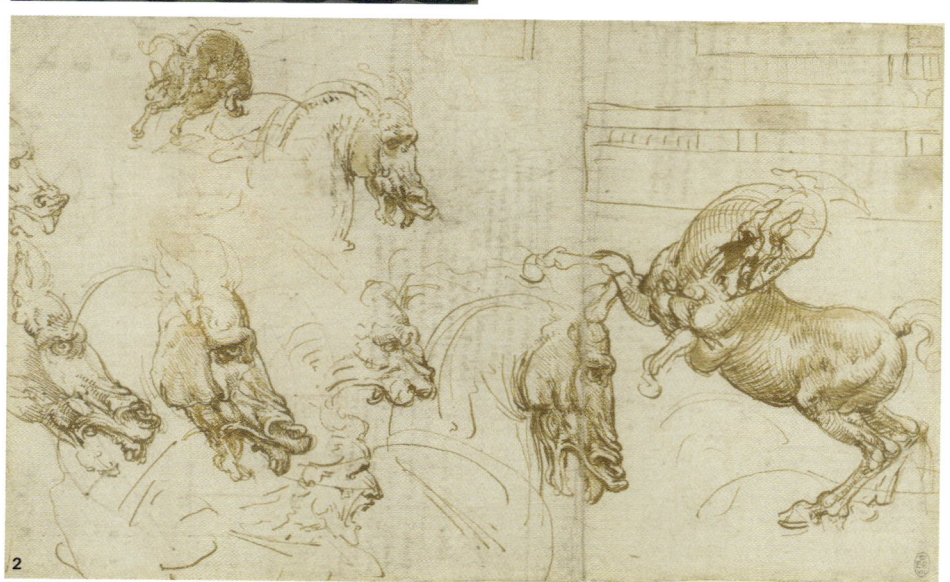

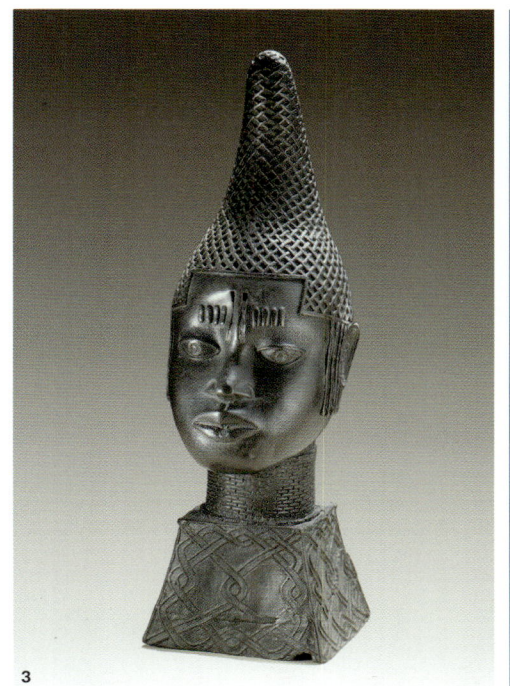
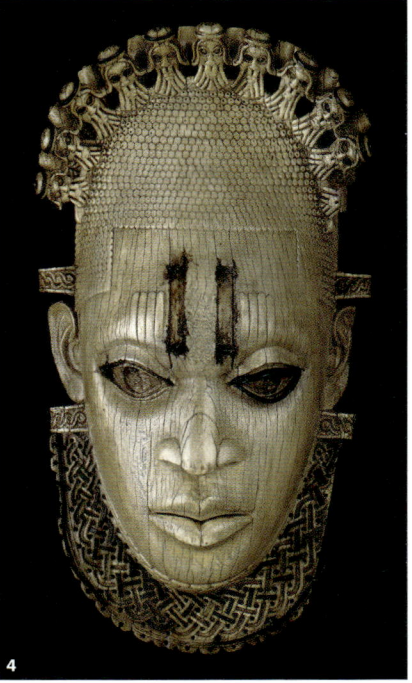
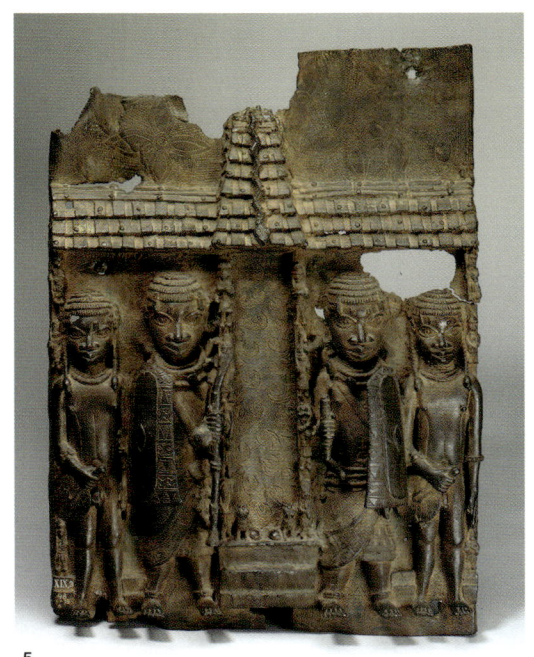

3 왕대비(이요바)의 기념 두상,
 16세기 초(286쪽)
4 이디아 여왕의 상아 가면, 16세기(286쪽)
5 궁전 단지 앞에 있는 시동 네 명이 그려진
 명판, 16~17세기(275쪽)

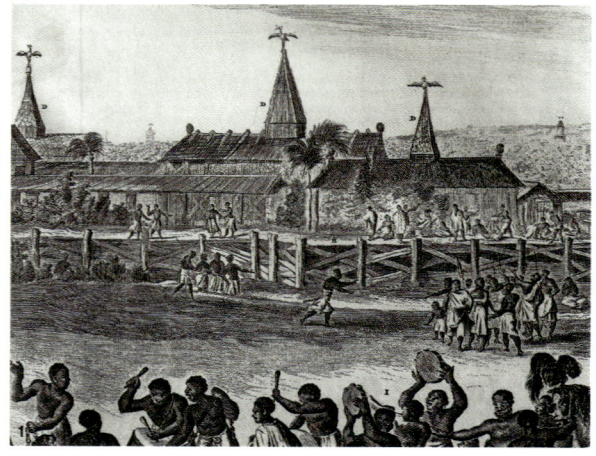

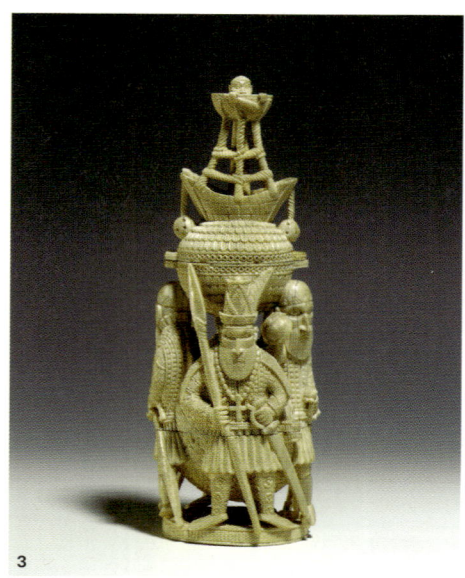

1 올퍼르트 다퍼르, 왕궁이 있는 도시 베냉의 전경, 나이지리아, 1668년(275쪽)
2 왕궁에서 나온 물건들과 함께한 도시 베냉을 방문한 영국 토벌 원정대원들, 1897년(267쪽)
3 유럽 인물들이 그려진 상아 소금 보관통, 1525~1600년(288쪽)

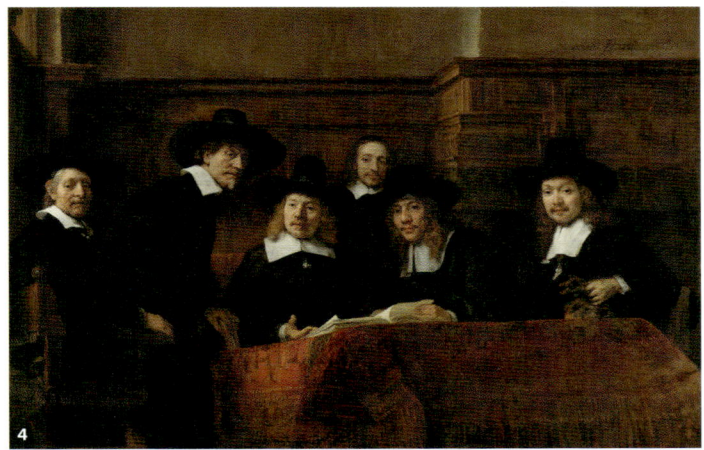

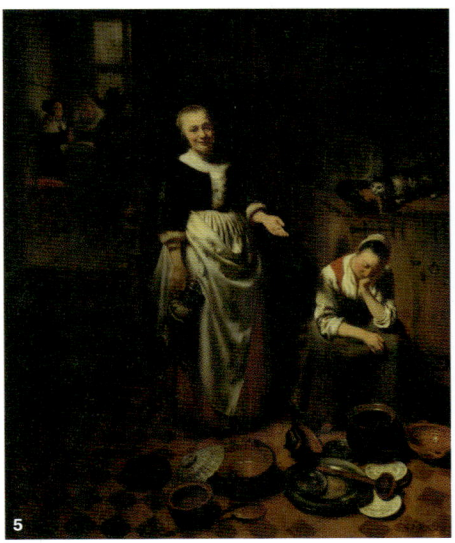

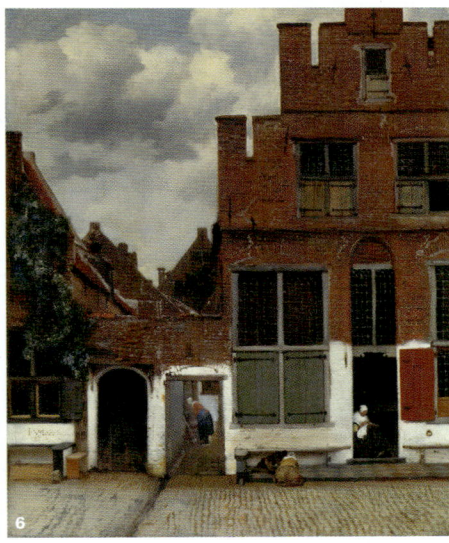

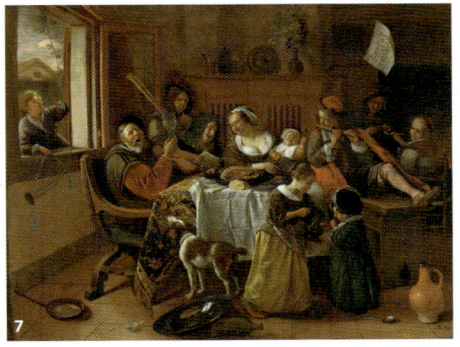

4 렘브란트 판 레인, 〈암스테르담 직물
 길드의 표본 검사관들〉, 1662년(305쪽)
5 니콜라스 마에스, 〈잠자는 하녀와
 여주인이 있는 실내〉(〈게으른 하녀〉),
 1665년(310쪽)
6 요하너스 페르메이르, 〈골목길〉,
 1658년경(307쪽)
7 얀 스테인, 〈즐거운 가족〉, 1668년(311쪽)

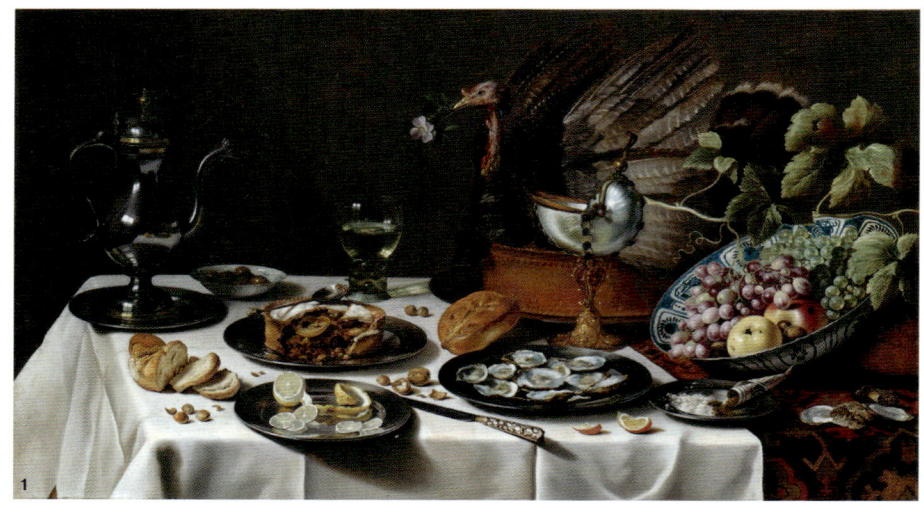

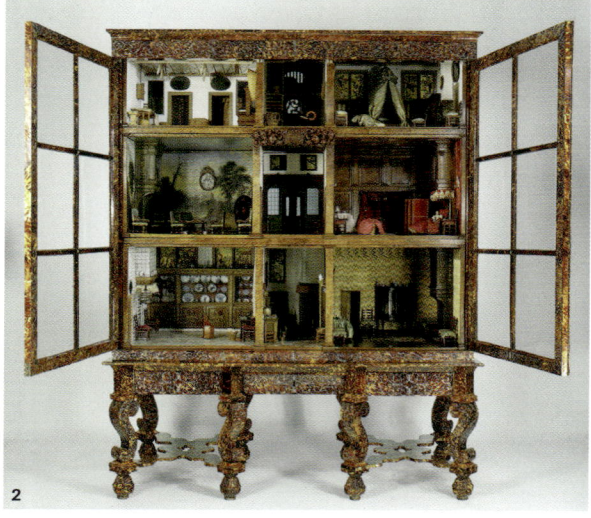

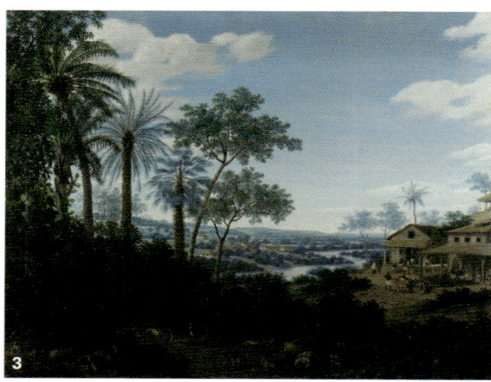

1 피터르 클라어즈, 〈칠면조 파이가 있는 정물〉, 1627년(317쪽)
2 페트로넬라 오르트만의 인형의 집, 1686~1710년 이후(312쪽)
3 프란스 포스트, 〈브라질 풍경〉, 1660년(323쪽)

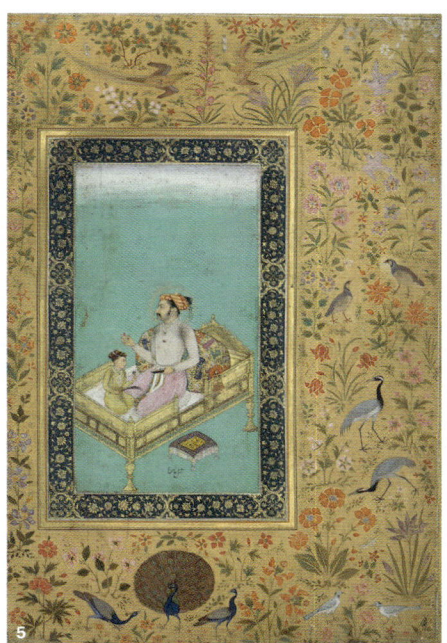

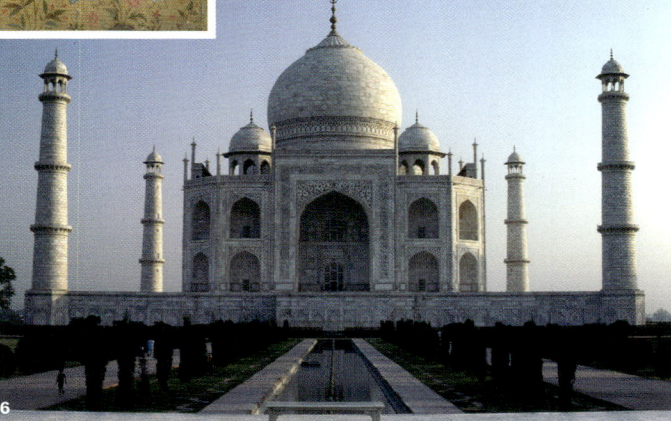

4 샤 자한의 백색 연옥으로 만든 연꽃 술잔, 1657년(349쪽)
5 난하(화가)와 미르 알리 하라비(서예가), 〈샤 자한 황제와 그의 아들 다라 시코〉, 샤 자한 사진첩, 1620년경(334쪽)
6 타지마할, 아그라, 1631~1648년(338쪽)

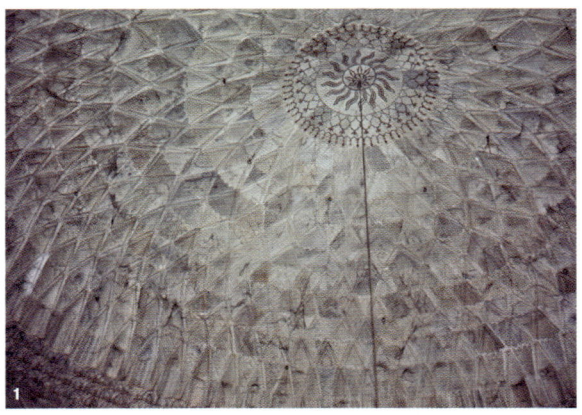

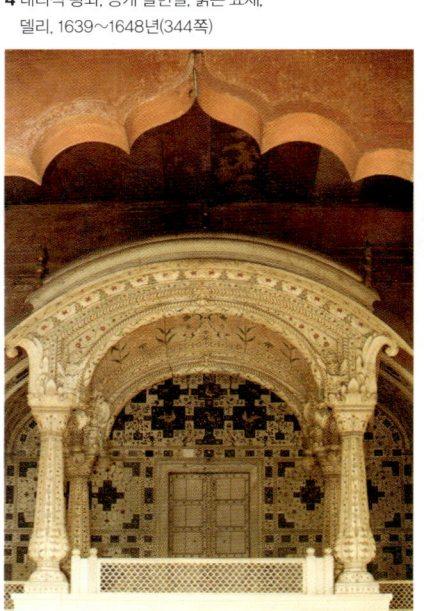

1 타지마할의 내부 돔,
 1631~1648년(339~340쪽)
2 가림막 그리고 뭄타즈 마할과 샤 자한의
 무덤들이 내려다보이는 타지마할의 내부
 전경, 1631~1648년(340~341쪽)
3 비공개 알현실, 붉은 요새, 델리,
 1639~1648년(346쪽)
4 대리석 왕좌, 공개 알현실, 붉은 요새,
 델리, 1639~1648년(344쪽)

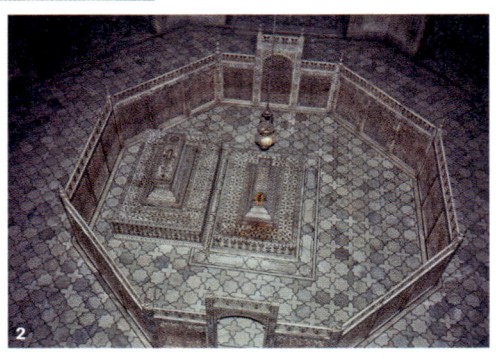

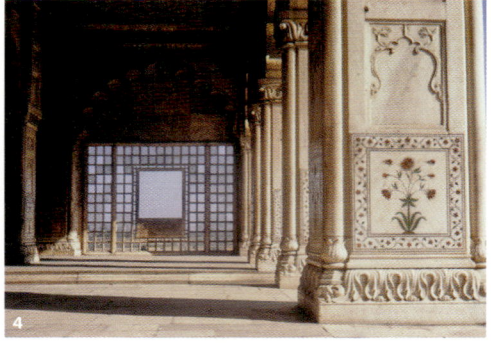

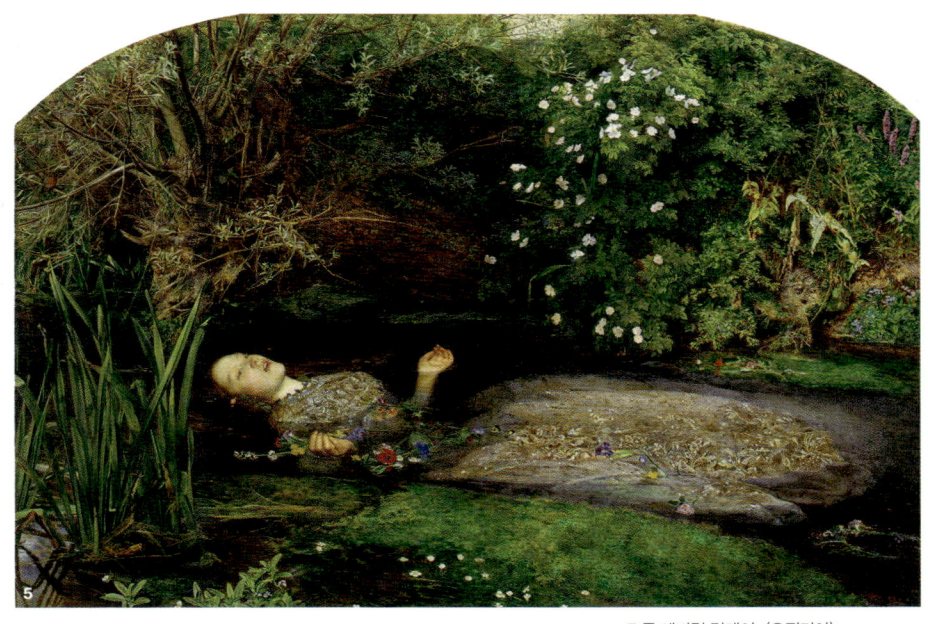

5 존 에버렛 밀레이, 〈오필리아〉, 1851~1852년(369쪽)
6 얀 판 에이크, 〈아르놀피니 부부의 초상〉, 1434년(368쪽)
7 윌리엄 홀먼 헌트, 〈세상의 빛〉, 성 바울 대성당, 1900~1904년(371쪽)

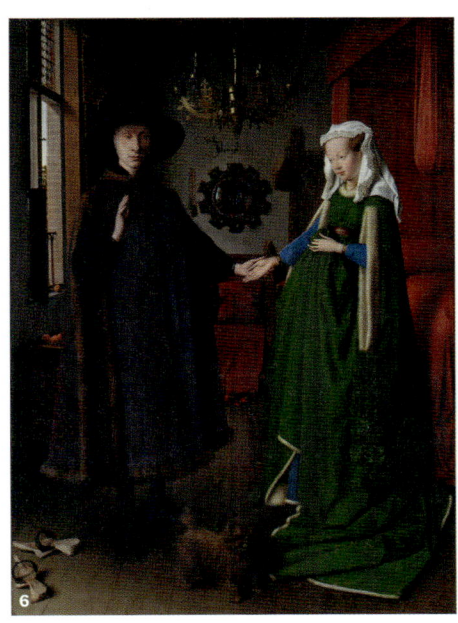
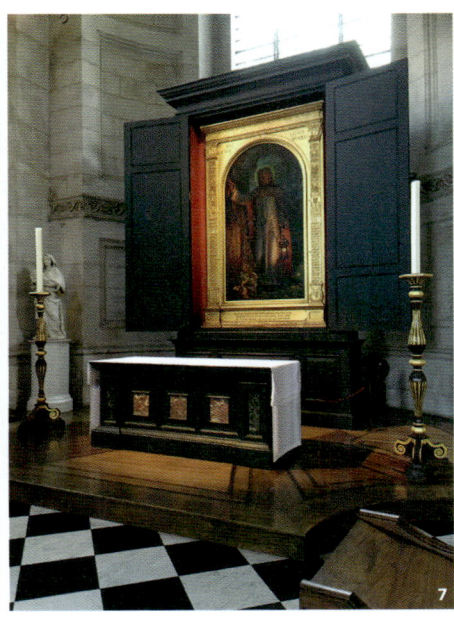

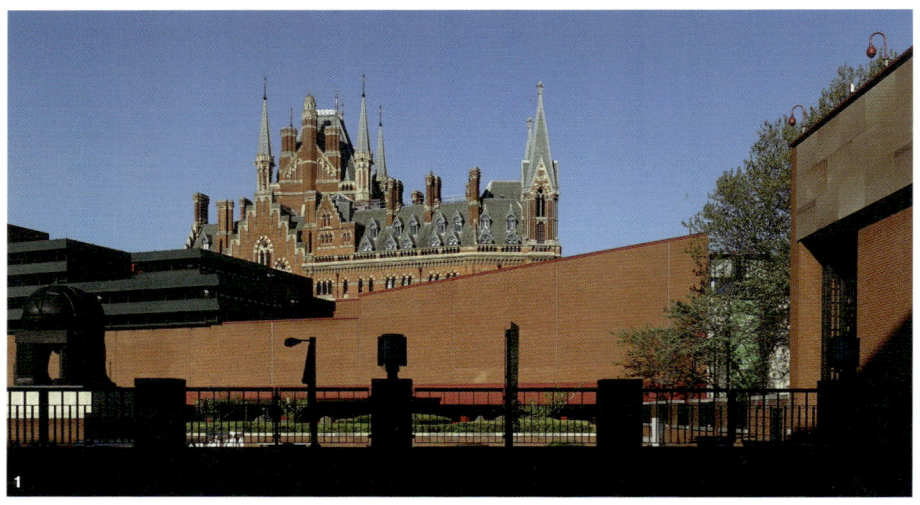
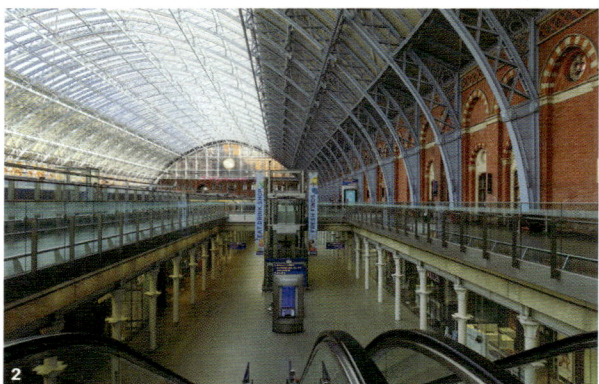

1 남쪽에서 본 미들랜드그랜드 호텔, 1865~1876년(375쪽)
2 철도 역사, 세인트판크라스 역, 1864~1868년(375쪽)
3 앨버트 기념비, 켄싱턴 정원, 1872년 개관(377쪽)
4 귀스타브 도레, 〈기찻길 옆 런던 풍경〉, 1869~1872년(382쪽)

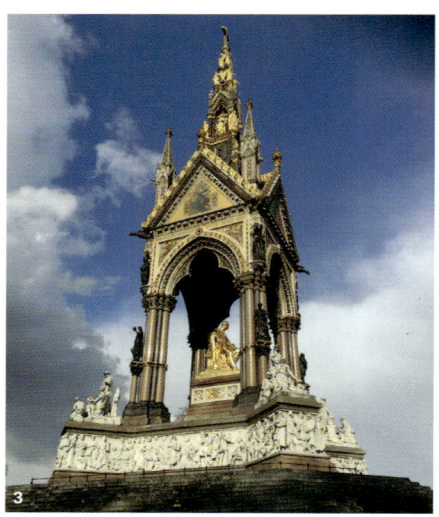
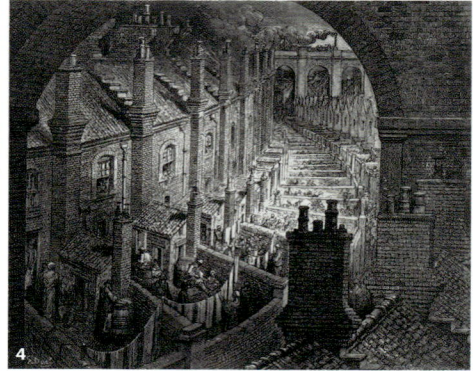

5 프란츠 그자버 빈터할터, 〈오스트리아 황후 엘리자베스〉, 1865년(395쪽)
6 구스타프 클림트, 〈헤르미네 갈리아의 초상〉, 1904년(393쪽)
7 에곤 실레, 〈무릎을 구부리고 앉아 있는 여인〉, 1917년(414쪽)

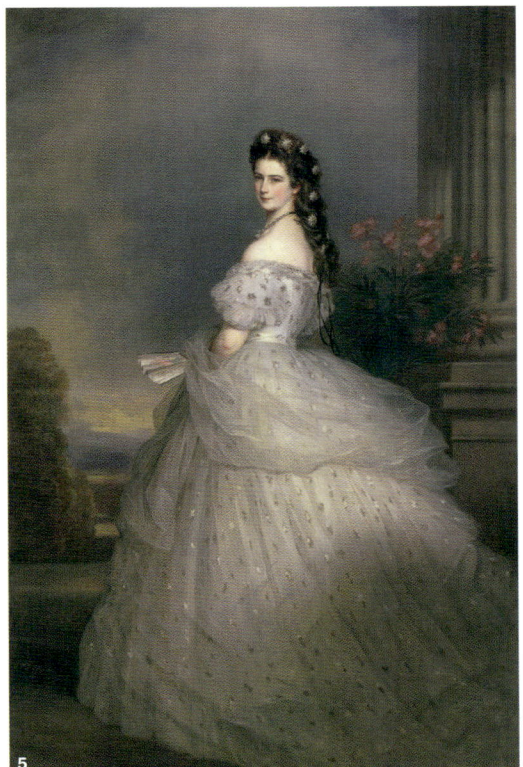
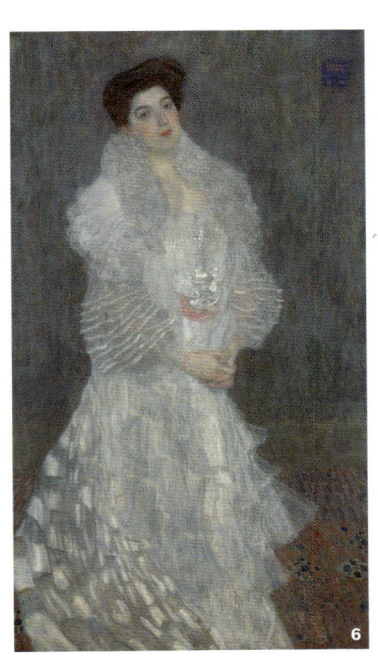
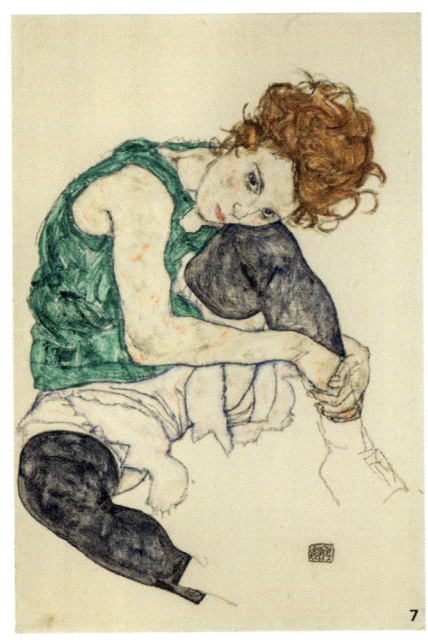

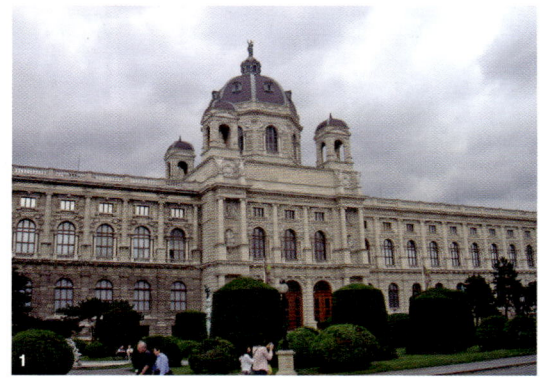

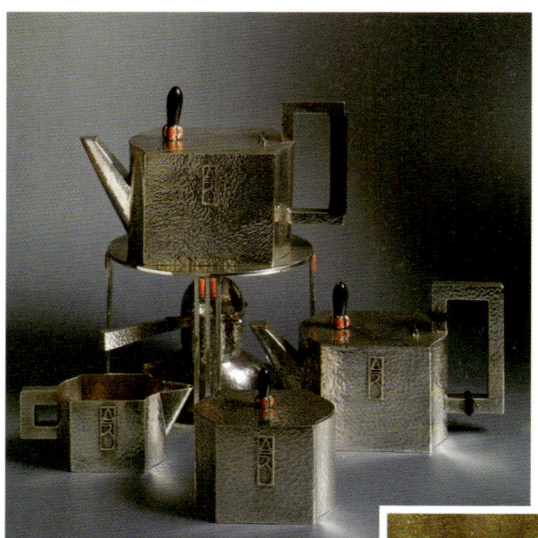

1 링슈트라세 근처, 빈 미술사 박물관이
 있는 마리아 테레지아 광장 전경,
 1860~1875년(391쪽)
2 요제프 호프만, 〈다기 세트〉,
 빈 응용미술관, 1904년(408쪽)
3 막스 클링거, 〈베토벤〉,
 1893~1902년(406쪽)
4 구스타프 클림트, 〈키스〉,
 1907~1908년(410쪽)

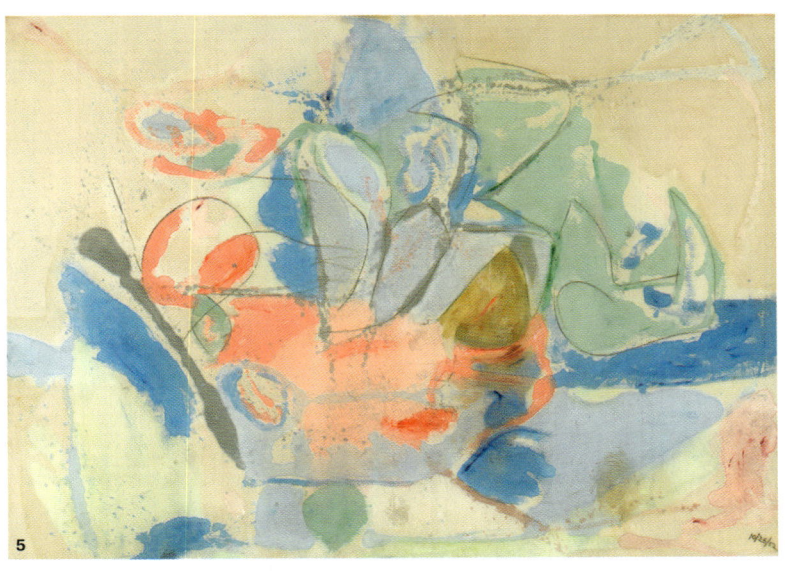

5 헬렌 프랑켄탈러, 〈산과 바다〉,
 1952년(433쪽)
6 뉴욕 맨해튼의 스카이라인(422쪽)
7 앤디 워홀, 〈캠벨 수프 캔〉,
 1962년(427쪽)

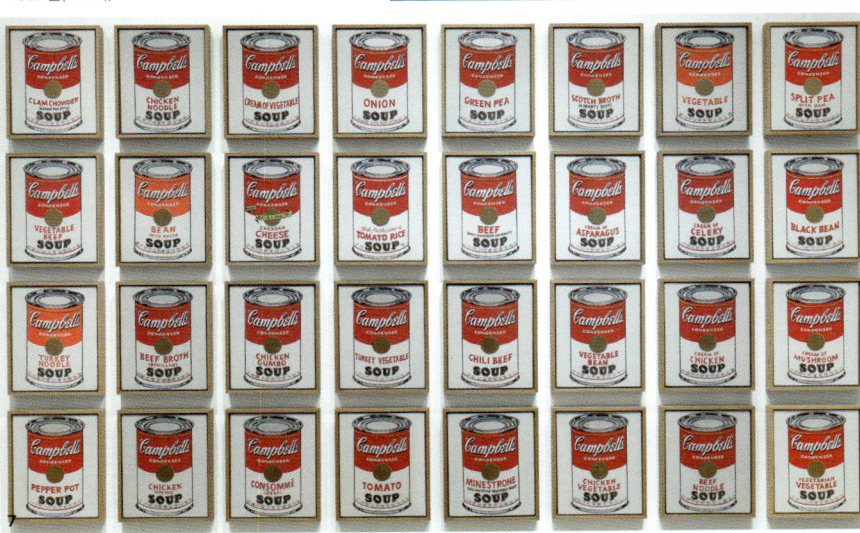

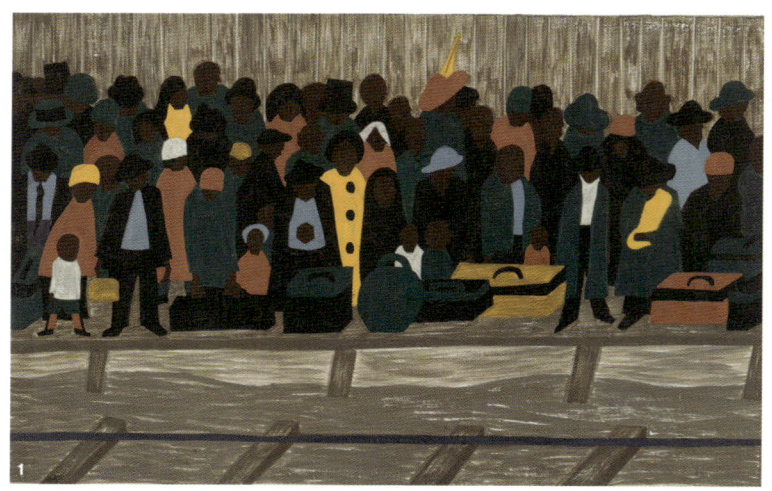

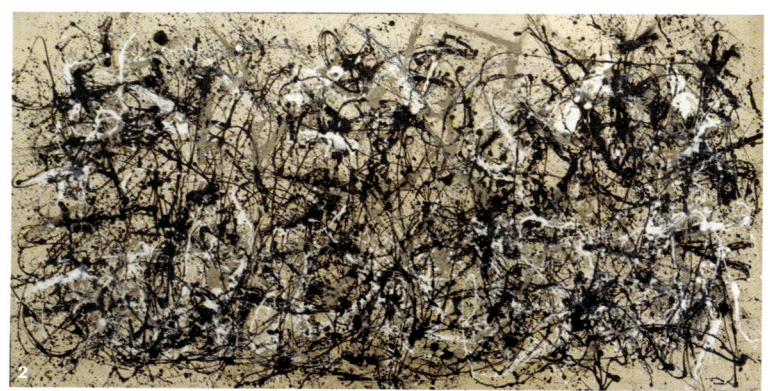

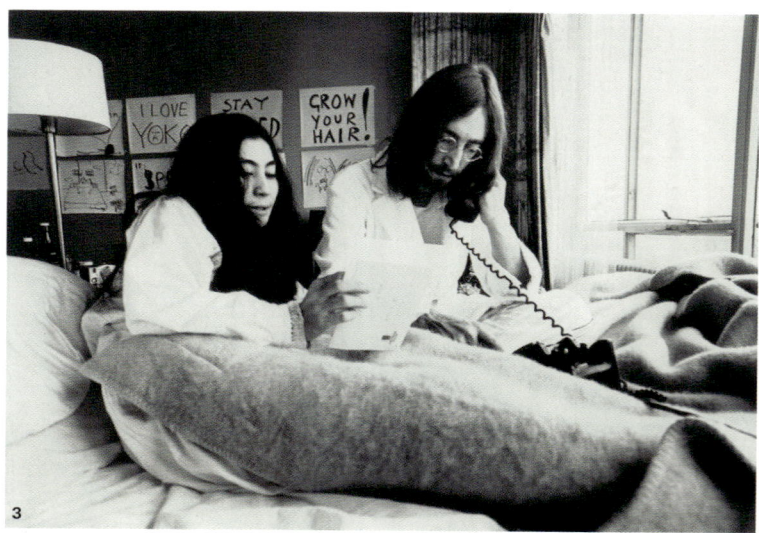

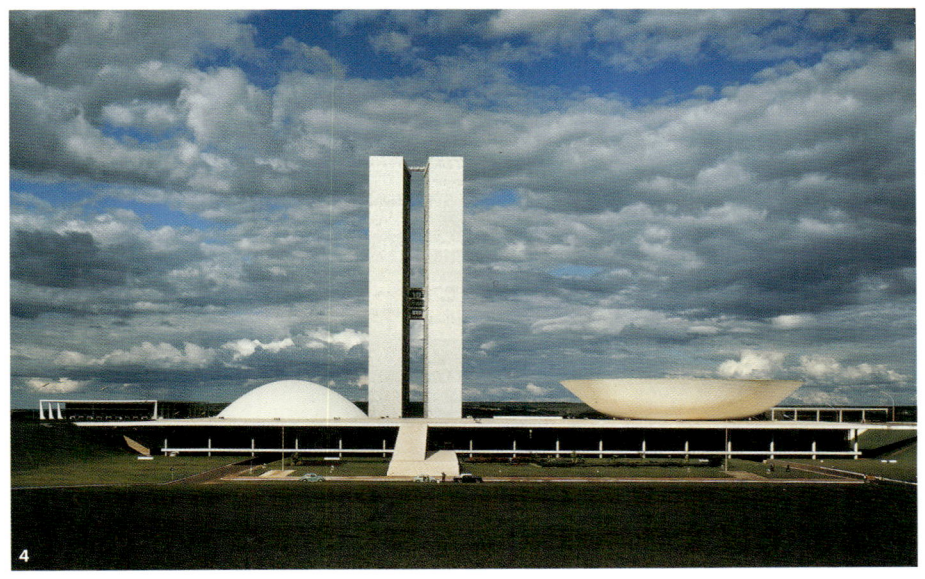

1 제이컵 로런스, 〈그리고 이주민들은 계속 왔다〉, 1940~1941년(446쪽)
2 잭슨 폴락, 〈그림 30번(가을의 리듬)〉, 1950년(431쪽)
3 암스테르담 힐튼 호텔에서의 존 레넌과 오노 요코, 1969년 3월 25일(438쪽)
4 국회의사당, 브라질리아, 1956~1958년(463~464쪽)
5 대통령궁(플라나우투), 브라질리아, 1958년(464쪽)

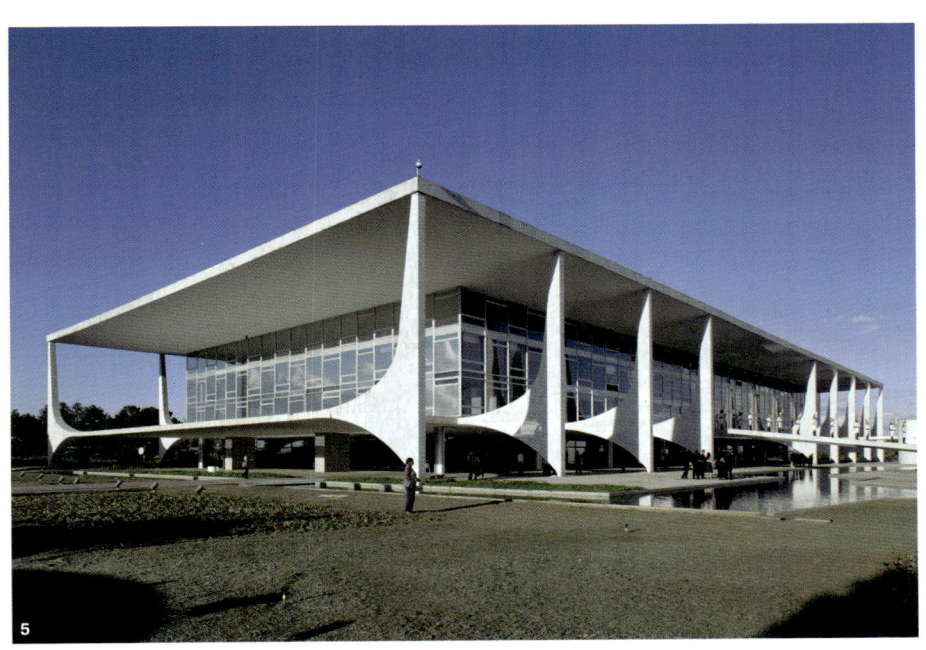

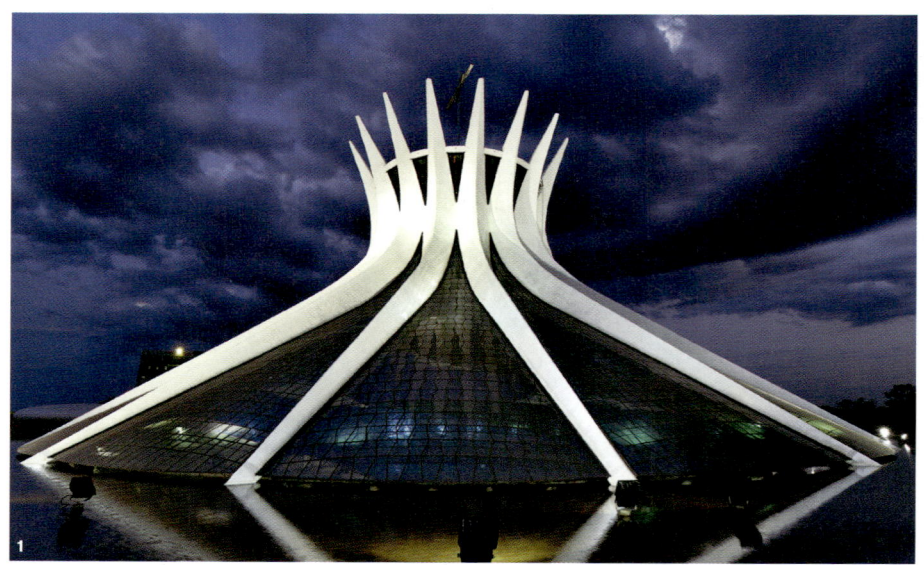

1 브라질리아 대성당, 1958년 설계(466쪽)
2 수페르쿠아드라타 주택 건물(468쪽)
3 연방대법원을 바라보는 삼부광장, 브라질리아(463쪽)

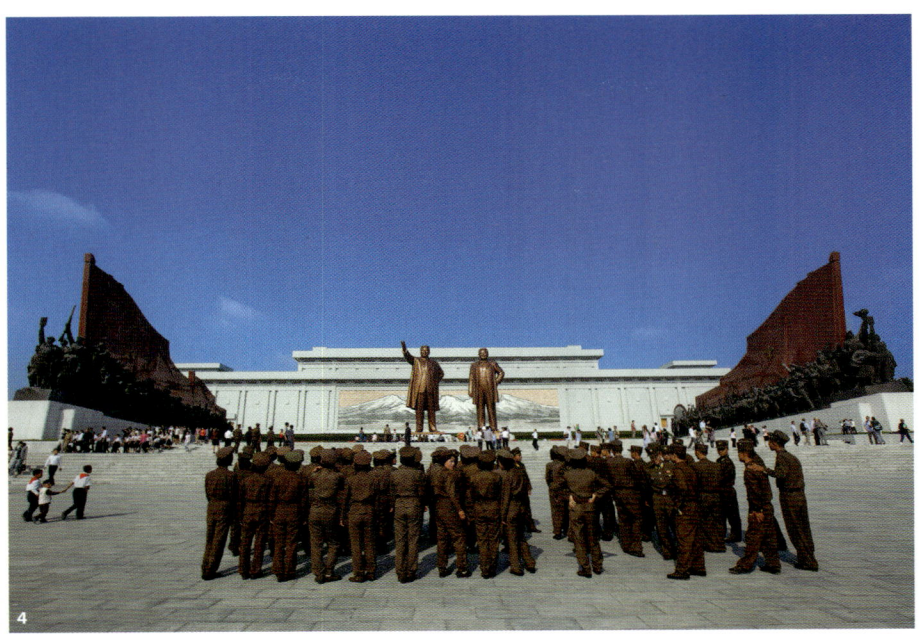

4 평양 만수대 언덕에 있는 만수대 대기념비의 친애하는 두 지도자의 동상에 경의를 표하는 군인들, 2012년(488쪽)
5 평양 지하철역 내부, 2010년(489쪽)
6 광복 거리에서 펼쳐진 군무 공연, 2010년(493쪽)

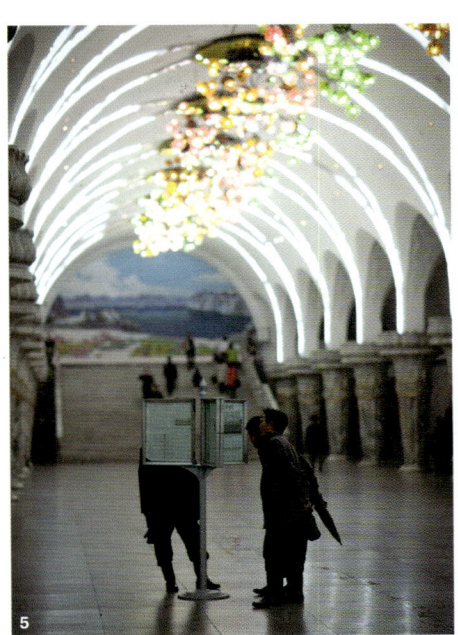

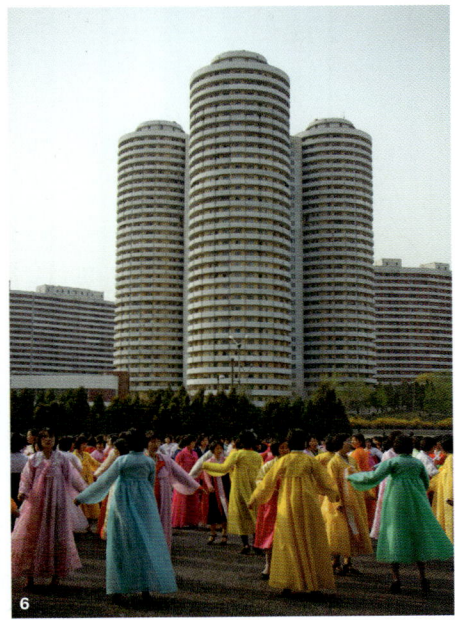

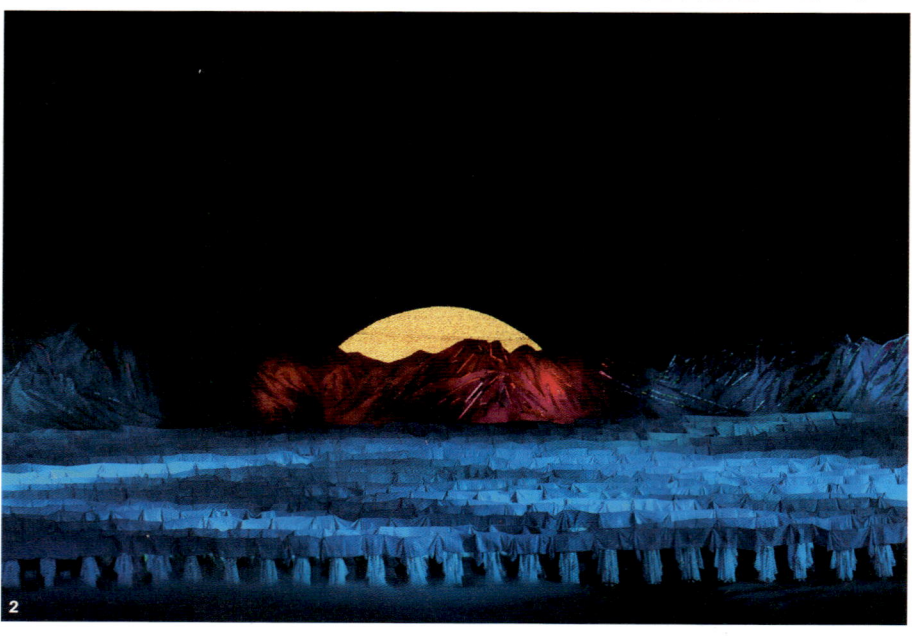

1 통일고속도로에 있는 통일 개선문, 2001년(490쪽)
2 〈아리랑〉 집단체조 중 백두산에서 떠오르는 태양 앞의 무용수들, 2012년(494쪽)

도시와 예술

THE POWER OF ART
By Caroline Campbell

Copyright © 2024 First published in the United Kingdom in the English language in 2024 by The Bridge Street Press, animprint of Little, Brown Book Group.

This Korean language edition is published by arrangement with Little, Brown Book Group, London.through Danny Hong Agency.
Korean translation copyright ©2024 by Book 21 Publishing Group.

이 책의 한국어판 저작권은 대니홍 에이전시를 통한 저작권사와의 독점 계약으로 ㈜북이십일에있습니다.
저작권법에 의해 한국 내에서 보호를 받는 저작물이므로 무단전재와 복제를 금합니다.

도시와 예술

15개 도시의 운명을 바꾼
예술의 힘

캐럴라인 캠벨 지음
황성연 옮김
전원경 감수

21세기북스

The Power of Art

존, 이조벨, 그리고 에드워드를 위하여

차례

감수의 말 도시, 한 편의 거대한 예술작품 … 43
들어가는 말 예술, 도시, 인간: 연결하고, 움직이고, 변화시키는 예술의 힘 … 49

1 바빌론: 회복탄력성 · 057

비옥한 땅, 문명의 요람 … 61 | 바빌론의 재료: 점토판 그리고 기록 … 64 | 네부카드네자르 2세가 남긴 유산 … 68

2 예루살렘: 믿음 · 079

유대인 성전 … 83 | 이슬람 사원 … 87 | '새 예루살렘': 튀르키예에 있는 솔로몬 성전 … 92 | 로마 성전과 예루살렘의 솔로몬 기둥 … 97

3 로마: 자기 확신 · 107

로마의 부상과 확장 … 110 | 공화정에서 제국으로 … 113 | 팍스 로마나의 구축, 아우구스투스의 평화 … 118 | 도로: 로마 제국 성공의 핵심 … 121 | 포럼: 행정과 상업의 중심 … 122 | 목욕탕: 로마 문화의 정체성 … 124 | '전형적인' 로마 도시? … 127 | 회화: 로마의 선구적 시각 예술 … 130

4 바그다드: 혁신 · 135

정교한 원형 도시의 건설 … 139 | 세련미와 혁신의 도시 … 143 | 직물: 움직이는 재산 … 145 | 바그다드 이전의 수도 사마라 … 147 | 지혜의 집, 바그다드의 지적 열정의 개념 … 152 | 아스트롤라베: 세상을 통제하고자 한 열망 … 155 | 디나르: 하느님을 섬기는 혁신과 무역 … 157 | 비참함과 노예 제도 … 159

5 교토: 정체성 · 163

불교 예술: 토착 종교와의 결합 … 168 | 경전과 글씨 … 174 | 정체성 만들기: 가나 문자와 와카 … 178 | 병풍 시화에 담긴 일본의 감성 … 181 | 헤이안쿄와 생활 예술 … 184

6 베이징: 결단력 · 195

주체 왕자에서 영락제로 … 199 | 북쪽의 수도로 자리하기까지 … 201 | 자금성의 내부 … 202 | 황제의 이미지 … 205 | 황궁에서의 사생활 … 208 | 도예와 명나라의 정체성 표현 … 211 | 정허 제독의 실용주의와 종교 … 216 | 명나라 도자기의 확산 … 218

7 피렌체: 경쟁 · 221

피렌체 르네상스와 경쟁의 정신 … 225 | 번영과 정치적 불안정이 낳은 문화예술 양상 … 229 | 민간 건축에 투영된 공공 권력 … 233 | 궁전 인테리어: 지출, 지출, 지출 … 239 | 회화: 소비와 혁신에 대한 열망의 산물 … 243 | 새로운 원근법과 예술의 확산 … 247 | 정치적·외교적 상품으로서의 예술 … 251 | 피렌체 예술은 어떻게 세상을 바꾸었나 … 260

8 베냉: 공동체 · 263

토벌 원정대에게 빼앗긴 예술품들 … 266 | 베냉의 기원 … 267 | 도시 베냉의 풍요 … 269 | 신이자 왕인 오바의 통치 … 270 | 베냉의 통치 체계와 계층 … 272 | 큰 규모의

궁전 … 274 | 종교와 국가 의식 … 276 | 오바의 권위를 위한 위대한 예술 … 278 | 베냉 청동기: 부조에 나타난 왕권 … 279 | 정점에 이른 청동 기술 … 283 | 베냉의 여성, 그리고 이요바의 권력 … 285 | 더 넓은 공동체: 베냉과 유럽 … 287

9 암스테르담: 관용 · 293

암스테르담의 부상 … 297 | 엘리트들과 스타트하위스 … 300 | 평화와 번영이 깃든 주택들 … 306 | 풍요로운 가정과 '인형의 집' … 308 | 사회적 지위와 그 변동 … 314 | 풍요 속에 자리한 사회적 관용 … 319 | 취약점: 식민의 흔적 … 321

10 델리: 시기심 · 325

무굴인이 건설한 이슬람 제국 … 330 | 낙원: 관개식 무굴 정원 … 335 | 타지마할: 사랑의 영묘 … 337 | 샤자하나바드: 성벽 도시 … 343 | 낙원에 대한 외국의 시기심 … 350

11 런던: 탐욕 · 355

나폴레옹 전쟁 이후 런던의 변화 … 359 | 트래펄가 광장: 제국의 심장부 … 361 | 넬슨 기념탑 그리고 동상들 … 363 | 예술과 제국: 내셔널 갤러리와 왕립 아카데미 … 367 | 라파엘전파와 그림 시장 … 368 | 런던 중산층, 부르주아적 소비 … 373 | 세인트판크라스, 영국 부유함의 상징 … 374 | 빅토리아 여왕 시대의 산물, 앨버트 기념비 … 377 | 귀스타브 도레가 표현한 런던 최고/최악의 모습 … 380 | 부의 지형도 사이에서 … 383

12 빈: 자유 · 387

링슈트라세: 중심부 도로 … 390 | 신흥 중산층이 열망한 보수주의와 전통 … 392 | 프란츠 요제프와 시시, 통제 속의 권위 … 394 | 프로이트와 꿈의 언어, 예술에 매료되다 … 397 | 보수주의로부터의 분리, 초기 분리파의 형성 … 400 | 자유의 구축: 분리파의

건축과 전시회 ··· 402 | 평범함의 변혁: 빈 공방의 종합 예술 ··· 406 | 클림트의 대표작 〈키스〉 ··· 410 | 뛰어난 재능과 오명의 예술가 에곤 실레 ··· 412

13 뉴욕: 반항 ··· 417

'빅애플'의 뒤안길 ··· 422 | 대중문화로서의 예술, 앤디 워홀의 팝아트 ··· 425 | 추상적 표현주의, 액션 페인팅 및 컬러필드 페인팅 ··· 428 | 해프닝과 플럭서스의 발전 양상 ··· 435 | 내적 반항의 예술, 루이즈 부르주아 ··· 439 | 흑인 이주와 불평등의 형상화, 제이컵 로런스 ··· 443

14 브라질리아: 사랑 ······································ 449

기능적 도시의 탄생 ··· 452 | 유토피아적 계획 성장의 가시적 성과 ··· 453 | 브라질리아: '있을 법하지 않은 유토피아' ··· 458 | 콘크리트로 설계된 유토피아 ··· 462 | 도시의 권역 구성 ··· 468 | 유토피아가 고려하지 못한 것들 ··· 470 | 찬란한 도시의 두려움 ··· 472

15 평양: 통제 ··· 475

《1984》의 현실판? ··· 478 | 건국의 역사 ··· 480 | 우상화의 기록 ··· 482 | 이데올로기와 건축 예술의 결합 ··· 484

맺는 말 ··· 497 감사의 말 ··· 501
사진 자료 목록 ··· 506 참고 문헌 ··· 519 찾아보기 ··· 577

감수의 말

도시,
한 편의 거대한 예술작품

돌이켜보면, 낯선 이름의 전염병이 전 세계를 휩쓸던 2020년부터 2022년까지의 3년은 진정으로 암울했던 시간이었다. 갑갑한 격리 상태와 감염의 공포에서 벗어나고, 자유롭게 거리를 오가며, 내키는 대로 여행을 떠나는 시간이 다시 오리라는 기대마저 무망한 것으로 여겨졌던 때가 있었다. 다행하게도 3년을 끈 코로나19의 기세는 어느 순간 거짓말처럼 꺾였다. 이제 사람들은 아침마다 직장과 학교로 향하고, 와글거리는 인파 속의 공연장이나 술집에 예사로 드나들며, 과거보다 영 비싸진 비행기삯에 투덜거리면서도 해외여행을 위해 공항으로 향한다.

역사책을 보면 이러한 팬데믹이 아주 유별한 현상은 아니었다는 사실을 알 수 있다. 인류는 코로나로 인한 팬데믹이 벌어지기 정확하게 한 세기 전인 1918년부터 1920년까지 '스페인 독감'이라는 정체불명의 괴질로 인한 대재앙을 경험했다. 그 이전에도 흑사병, 콜레라 등의 감염병 대유행은 셀 수 없을 정도로 많았다. 이 역사적 사실을 알고 있었음에도 불구하고 많은 사람들은 3년간 지속된 팬데믹의 와중에 좌절하며 허우

적거렸다. 3년이라는 시간은 결코 짧지 않았다. 비탄과 공포와 암울함의 감정은 영원히 지속될 것만 같았다.

캐럴라인 캠벨 역시 엇비슷했다. 세계인들이 집 밖으로 나가지 못하고 집 안에서 서성거리며 우울해할 때, 캠벨도 비슷한 감정에 빠져 있었던 듯싶다. 그러나 그녀는 그 와중에 여러 자료들과 과거 여행의 기억을 뒤적여가며 두툼한 한 권의 책을 썼다. 그 책이 이제 《도시와 예술》이라는 제목의 '벽돌책'으로 등장했다. 매우 꼼꼼하고 치밀한, 자신의 감정보다 자료를 우선시하는 학자다운 접근이 돋보이지만 동시에 집 밖으로 나가 자유롭게 도시를 활보하고 싶은 한 자연인의 갈망이 행간에서 엿보이기도 한다.

캠벨은 과거부터 21세기 초까지 세계 곳곳에서 발전한 열다섯 개 도시의 역사를 추적한다. 이 도시들의 목록부터가 우선 흥미롭다. 역사보다는 종교의 영역에서 더 자주 등장하는 바빌론 같은 고대 도시부터 약간은 낯선 아프리카의 베냉이나 인도의 델리, 필연적으로 우리의 시선을 끌 수밖에 없는 평양도 포함되어 있다. 물론 이 열다섯 도시 중에는 런던, 암스테르담, 빈, 뉴욕처럼 낯익은 이름들도 있다. 캠벨은 이 도시들이 어떤 동력에 의해 형성되고 발전했는지를 살펴보고, 예술이 그 발전과 번영을 거든 방식을 다각도로 추적한다. 도시의 역사가 씨줄이라면 예술이라는 날줄로 이어진 직조가 만들어진다. 그 직조는 때로 지나칠 정도로 탄탄하고 치밀하지만, 도시의 발전이라는 주제 자체가 워낙 역동적이다 보니 그 와중에 끼어드는 예술의 이야기들은 천일야화처럼 다양하고 또 흥미롭다. 예를 들면 석가여래상 조각의 귓불이 길게 늘어지고 두툼한 형상으로 만들어진 이유를 캠벨은 이렇게 설명한다. "고타마 싯다르타Gautama Siddhartha는 왕자 시절 무거운 보석 귀걸이를 착용했다. 사치를 거부한 후에도 그는 쭉 늘어난 귓불을 그대로 유지했는데, 늘어

난 귓불을 멀고도 먼 수행의 길을 걸어왔음을 말해주는 상징으로 삼고자 한 것이었다(5장 교토: 정체성 중에서)."

도시와 예술이 만나는 흥미로운 지점들

도시의 발전은 예루살렘처럼 종교의 힘에 의해 이루어지기도 하나 많은 경우 강력한 독재자의 의지로 이루어진다. '북쪽의 수도'라는 뜻의 베이징은 명의 황제 영락제의 결정에 의해 건설되었다. 영락제 이전까지 수도였던 난징(남경)은 자연적으로 여러 가지 이점을 가진 도시였다. 주요 쌀 재배 지역과 가깝고 수로 교통망도 이미 잘 이루어져 있었다. 그러나 영락제는 베이징과 남부의 항저우 항구를 연결하는 대운하를 수리하고 수만 명의 산시성 인구를 베이징으로 강제 이주시켜 15세기 초반에 이 거대한 도시를 일구어냈다. 영락제가 건설한 신도시 베이징의 화룡점정은 '하늘의 아들'인 황제의 집인 자금성의 완공이었다. 캠벨은 자금성의 도면을 꼼꼼히 짚어가면서 이 궁정에 담긴 '천상의 평화'라는 의미, 그리고 황제의 우월함을 건축이 어떤 형상으로 표현해냈는지를 설명한다. 황제의 나라 명의 장인들이 만들어낸 푸른 도자기들은 유럽으로 수출되어 여러 군주들의 심미안을 자극했다.

제목인 '도시와 예술'에서 알 수 있듯이, 캠벨은 책 속에 소개한 열다섯 개의 도시들이 제각기 어떤 모습으로, 또 어떤 목적으로 예술을 발전시키고 예술가들을 후원했는지를 설명한다. 상인과 은행가들의 도시였던 피렌체에서는 예술가들 역시 치열한 경쟁과 경연대회를 거쳐야 했다. 피렌체는 이웃한 베네치아 공화국과는 달리 유난히 권력투쟁과 부침

이 심한 도시국가였고, 권력자든 예술가이든 간에 최후의 승자만이 이익을 독식했다. 기베르티와 브루넬레스키는 서로를 맹렬히 증오하는 라이벌이었고 피렌체의 위정자들은 둘의 라이벌 의식을 자극해 피렌체 세례당의 청동문과 꽃의 성당 두오모의 돔이라는, 피렌체를 대표하는 두 걸작을 얻어냈다.

예술작품들은 종종 외교적 수단으로도 사용되었다. 로렌초 데 메디치Lorenzo de' Medici는 둘째 아들 조반니를 추기경으로 만들기 위해 반대파인 카라파Oliviero Carafa 추기경을 설득해야만 했다. 로렌초는 메디치 가문이 후원하던 화가 필리피노 리피Filippino Lippi의 그림을 카라파 추기경에게 보내 그의 마음을 돌려놓았다. 1488년 6월까지 조반니 데 메디치Giovanni de' Medici의 추기경 임명을 맹렬히 반대하던 카라파 추기경은 그해 12월에 열세 살에 불과한 조반니의 추기경 임명에 찬성표를 던졌다. 메디치 가문의 첫 번째 추기경이 된 조반니 데 메디치가 바로 훗날의 교황 레오 10세이다. 리피의 그림 한 점이 유럽의 역사를 바꾼 셈이다.

특정한 도시와 그 도시가 낳은 탁월한 예술 작품의 성향은 때로 놀라울 정도로 엇비슷하다. 캠벨은 암스테르담이라는 도시, 자연적인 조건의 불리함에도 불구하고 17세기 유럽 어느 도시보다 더 부자가 많았던 이 도시와 렘브란트, 페르메이르, 얀 스틴 회화 사이의 공통된 개성을 발견해낸다. 특히 흥미로운 지점은 암스테르담이 유대인과 여성들에게 유난히 관대했다는 부분이다. 17세기 암스테르담 여성들은 같은 시기 유럽의 그 어떤 도시보다 더 자유로웠다. 여성은 결혼과 동시에 자기 재산에 대한 권리를 가졌고 사업이나 상업적 거래를 할 수 있었으며 법적 문서에 자신의 이름으로 서명할 수도 있었다. 이처럼 여성들이 권리를 인정받으며 중요한 역할을 맡을 수 있었다는 점과 암스테르담에서 여성 초상화가 숱하게 그려졌다는 점은 우연의 일치가 아니다. 암스테

르담에 있는 레이크스뮤지엄 방문객들은 정교하게 만들어진 인형의 집을 감탄하며 바라보곤 하는데, 캠벨의 서술에 따르면 이런 인형의 집은 어린 여자아이가 아닌 부유한 집안 여주인들의 유희를 위해 만들어진 것이라고 한다.

빅토리아 시대의 영화를 상징하는 앨버트공 기념비와 세인트판크라스역의 위용, 빈의 우아하지만 시대착오적인 분위기에 적응하지 못했던 엘리자베트 황후의 불행한 종말 등 도시 곳곳에서 보이는 기념비적인 건축과 거리 풍경에는 숱한 역사적 일화들이 숨어 있다. 많은 경우, 도시의 모습은 그 도시를 지배하는 정체성을 상징적으로 보여준다. 다양한 이민자들과 자본이 활발하게 서로를 자극하며 성장해나간 도시 뉴욕의 예술가들은 예술 작품들이 갑갑한 미술관에서 미라처럼 고정되어 있는 모습을 거부하며 팝아트와 플럭서스를 탄생시켰다. 이처럼 건축으로 볼 수 있는 도시의 정체성은 책의 마지막을 장식한 평양의 건축에서 절정을 이룬다. 평양의 도시계획 곳곳에는 '김씨 왕조'를 숭배하기 위한 국가 이데올로기가 숨어 있다. 캠벨은 평양을 '이데올로기와 건축이 결합한 도시'로 정의한다. 평양의 잘 조직된 도시계획과 어우러진 철두철미한 김씨 일가 숭배 체제는 외국인인 캠벨의 눈에 '디즈니와 윌리 웡카를 조합해 놓은 듯한' 모습으로 보인다. 만수대 대기념비 같은 거대한 기념비들의 독창성과 그 속에 담긴 정교한 이데올로기의 서술은 감탄스러운 동시에 두렵기도 하다. 어찌 보면 평양은 이 책 속 열다섯 개 도시의 모습을 모두 결산하는, 가장 현대적이며 동시에 가장 공허한 표본인지도 모른다.

열다섯 개 도시, 고대부터 현대까지 건설되고 발전해 온 도시와 그 속의 건축, 회화, 조각, 도예 작품들을 발견해내며 캠벨이 내린 결론은 예나 지금이나 인간의 삶은 큰 차이가 없다는 사실이다. 역사와 도시는

거대한 발자취이지만 그 속에서 살아가는 인간의 모습은 예나 지금이나 소소하다. 과거인들이 도시를 장식한 예술품의 흔적을 발굴하며 우리는 그 인간 삶의 모습을, 작은 일에 슬퍼하고 기뻐하며 열망과 좌절 속에서 살아간 또 다른 우리의 모습을 발견하게 된다.

《도시와 예술》은 읽기 쉬운 책은 아니다. 여기에는 너무나도 많은 정보와 지식이 넘쳐나며, 유럽과 아시아, 아프리카와 아메리카를 종횡무진 달려가는 저자의 발자취를 좇기가 때로 버겁다. 책 중에는 산책하듯 가볍게 읽을 수 있는 책도 있고 힘들게 러닝하듯 읽어야 하는 책도 있다. 힘들지만 중독적인 러닝처럼, 조금은 고달프게 이 책을 읽어간 독자는 마지막 장을 덮으며 한가로운 산책 후에는 결코 느낄 수 없는 만족감과 깨달음을 얻을 것이다.

전원경
(세종사이버대학교 교수, 《예술, 도시를 만나다》 저자)

들어가는 말

예술, 도시, 인간:
연결하고, 움직이고, 변화시키는 예술의 힘

1518년 봄, 르네상스 시대 예술가 미켈란젤로 부오나로티Michelangelo Buonarotti는 이탈리아 루카의 북쪽 토스카나주에 있는 피에트라산타를 방문했다. 당시 미켈란젤로는 교황 레오 10세와 격렬한 논쟁을 벌이고 있었는데, 교황이 의뢰한 중대한 작업의 일환으로서 피렌체 양식의 산 로렌초 교회 파사드를 장식할 대리석을 구하기 위해 그 외진 해안 마을을 찾은 것이다. 태어난 시점의 간격이 1년도 채 되지 않은 두 남자는 유년 시절부터 서로를 잘 알고 지내온 사이였다. 산 로렌초 교회는 레오 가문의 교구 교회였고, 교황은 이 교회 일에 아주 깊이 관여했다. 하지만 피에트라산타는 미켈란젤로가 원하던 곳이 아니었다. 그는 남동생에게 선언하듯 이렇게 말했다. "이들 산을 길들이고 손재주를 구현하는 일은 죽은 사람을 부활시키는 것과 같아." 그는 자신의 작업에 가장 적합한 돌은 해안에서 가까운 거리에 있다고 생각했다. 교황은 미켈란젤로의 생각에 동의하지 않았고, 몇 차례 격렬한 언쟁이 이어졌다. 하지만 결국 미켈란젤로로서는 후원자의 지시를 따르는 것 외에 다른 도리가 없었다. 이

사건은 미켈란젤로의 오랜 경력 중에 일어난 수많은 사건 중 하나였지만, 돌이켜 보면 그로서는 그토록 분노하지 않았어도 될 뻔했다. 그 계획은 끝내 결실을 보지 못했고, 산 로렌초 교회에는 500년이 지난 지금까지도 파사드가 없기 때문이다.

미켈란젤로의 분노는 그가 다른 예술 작품을 제작하는 원동력이 되었다(그도 그렇게 생각했다고 보기는 어렵지만). 1518년 3월 15일에 쓰인 한 편지의 뒷면에는 깔끔하고 읽기 쉬운 필체로 쓴 쇼핑 목록이 나열되어 있다. 여기에는 목록에 오른 물건들을 그린, 점점 그 크기가 커지는 놀라운 스케치들도 함께 있었다. 미켈란젤로의 하인이 글을 완벽하게 읽을 수 없었던 것으로 보이는데, 그림들 덕분에 그는 자신이 뭘 사야 하는지 명확하게 알 수 있었을 것이다. 결과적으로 보존된 것은 예술가가 자신과 다른 여러 손님을 위해 생각한 소박한 식사 메뉴들이다. 사순절이라 메뉴에서 고기는 제외되었지만, 미켈란젤로의 생선과 채소 요리는 분명 맛있었을 것이다. 그는 토르텔리(이 지역의 특산품인 속을 채운 파스타)와 멸치(당시 제철이었다), 청어(절이거나 훈제한 것으로 북유럽에서 수입한 것으로 보인다)에다 샐러드와 시금치, 회향, 롤빵을 먹고 싶었고, 포도주 한 병도 곁들이고자 했다. 당연하게도, 이 예술가는 음식이 제공되는 방식에도 신경을 썼다. 샐러드는 바닥이 얕고 넓은 그릇에 담겨 있고, 멸치 꼬리는 서빙용 그릇의 가장자리에 걸쳐지게끔 가지런히 정렬되어 있으며, 청어는 큰 접시에 우아하게 담겨 있다.

천재도―당신이 천재라는 개념을 인정한다면 미켈란젤로도 의심할 여지 없이 천재였다―밥은 먹어야 했다. 많은 성공을 거두었음에도, 미켈란젤로는 여전히 진부하고 때로는 지루한, 사소한 일들을 신경 써야 했다. 심지어 그는 그런 것들에 대해 신경을 아주 많이 썼다. 시스티나 성당 천장에다 천지를 창조한 일에서부터 그의 대리석 노예들에 갇힌 영혼들에

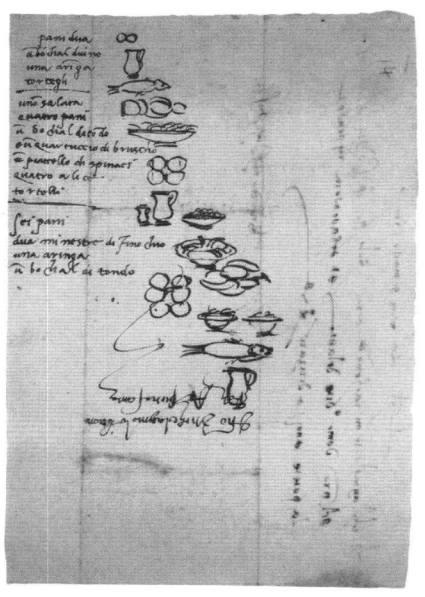

이르기까지 상상력으로 우리를 쥐락펴락하는 이 예술가는, 돈 문제로 다투고, 대가족을 부양하고, 동료에 대해 불평하고, 고용주와 싸우고, 물건 구매와 관련한 문제를 다루는 데 인생의 많은 시간을 보냈다. 평범한 사람들과 마찬가지로 예술가들도 자신이 선택하거나 만들지 않은 상황과 통제할 수 없는 사건들을 겪으며 살아야 했다(물론 많은 예술가는 맨 처음 자기가 원하는 대리석을 선택하지 못하는 일보다 훨씬 더 심한 상황을 겪어야 했다).

대부분의 예술사를 읽는다고 할 때, 독자는 위대한 예술가라면 보통의 인간이 아닐 것이라고 또는 돈, 사람, 외부적인 사건 등 우리 모두를 제약하는 것들에 얽매이지 않았을 것이라고 추정하기 쉽다. 그런데 사실 그런 예술사들이 넌지시 알려주는 것은, 예술가들이 그저 한 인간이 아니라 마치 신이라도 되는 것처럼 자신만의 외곬의 궤도와 사명을 추구할 기회를 제공한 건 그들의 특출난 재능이었다는 점이다. 아울러 영

들어가는 말 051

향, 훈련 또는 스타일에 의해 느슨하게 연결된 예술가들의 경력은 시대적 명칭(중세, 바로크 등과 같은)으로 정의되고 소위 '주의主義, ism'(마니에리즘, 인상주의, 큐비즘, 모더니즘, 포스트모더니즘 등과 같은)들이 난무하는 어떤 전체적이고 점진적인 내러티브의 일부분으로서 상호 간에 질서 있는 관계를 맺는다는 점 역시 알려준다. 당연히 이러한 시대적 구분과 용어들은 유용하다. 역사적 맥락에서 예술가를 설정하고 분류하거나 여러 개인이 목적과 동기를 공유했음을 알 수 있게 해주기 때문이다. 또한 예술적 표현이 시간상 각기 다른 순간에 특정 패턴과 유행을 따르는 경향이 있음을 보여줄 수도 있다. 하지만 이러한 유용성 때문에 그런 접근법들이 초래하는 문제에 눈을 감아서는 안 된다.

우리의 머리를 끈질기게 떠나지 않는 것 중 하나는, 이러한 단어와 개념을 알아야 예술을 이해할 수 있다는 생각이다. 사실, 예술 작품에 대해 생각하는 데는 우리의 눈이나 마음 외에는 아무것도 필요하지 않다. 예술은 새로운 발명품이 아니라 인간이 존재하기 시작한 이래 함께해 온 것이다. 우리가 살고 일하는 건물과 우리가 걷는 거리, 아침부터 밤까지 사용하는 물건을 포함하는, 우리 삶을 구성하는 것의 일부이다. 우리는 모두 예술을 바라보고 그 의미를 분석하는 데에 고도로 훈련되어 있다. 더욱이 예술이라는 용어는 서구에서 만들어진 것이라거나, 또는 (많은 도자기나 가구처럼) 먹고 마시는 것과 같은 기능적인 목적이나 더 넓은 문화적·사회적·종교적 목적이 아닌 (그림이나 조각을 포함하는) 예술 그 자체로 만들어진 물건에 적용되는 경향이 있으므로, 더욱 제한적으로 정의된다.

예술적 스타일을 따로 떼어놓고 보는 것은 예술가가 이미지, 사물 또는 건물에서 무엇을 표현하고 있는지를, 혹은 그 기능을 생각하지 않았다는 것을 암시하기 때문에 문제가 될 수 있다. 맥락은—다시 말해 사물이

무엇을 의미하고 무엇을 위한 것인지는—사물이 어떻게 보이느냐 하는 것만큼이나 중요하다. 1865년 파리 살롱에서 처음 공개적으로 전시된 에두아르 마네Édouard Manet의 그림 〈올랭피아〉를 생각해 보자. 이 작품에 대한 몇 가지 분석은 마네의 표현력 풍부한 붓놀림, 그의 생동감 있고 스케치처럼 대략적인 회화 표면에 대한 선호, 그리고 그가 존경하고 연구했던 벨라스케스Velázquez나 티치아노Titian 같은 초기 제스처 화가들의 작품(특히 아름다운 여인을 그린 그림들)에 대한 그의 관심을 강조한다. 이 모든 게 사실이다. 하지만 마네가 살았던 시대에 〈올랭피아〉를 악명 높게 만든 것은 그림을 그린 방식이라기보다 그가 다루었던 주제였다. 살롱에서는 이 그림을 벽 높은 곳에 걸었는데, 비판적인 관람객들이 그림을 훼손하지 못하도록 하기 위해서였다. 관습적으로 예술은 현실이 아닌 이상을 위한 것이었고, 일부 사람들은 마네가 실제 여성인 빅토린 뫼랑Victorine Meurent을 매춘부 복장을 한 여신의 모습으로 묘사한 것에 혐오감을 느꼈다. 백색 인공조명 때문에 그녀의 얼굴은 침울해 보이고 피부는 나이 들

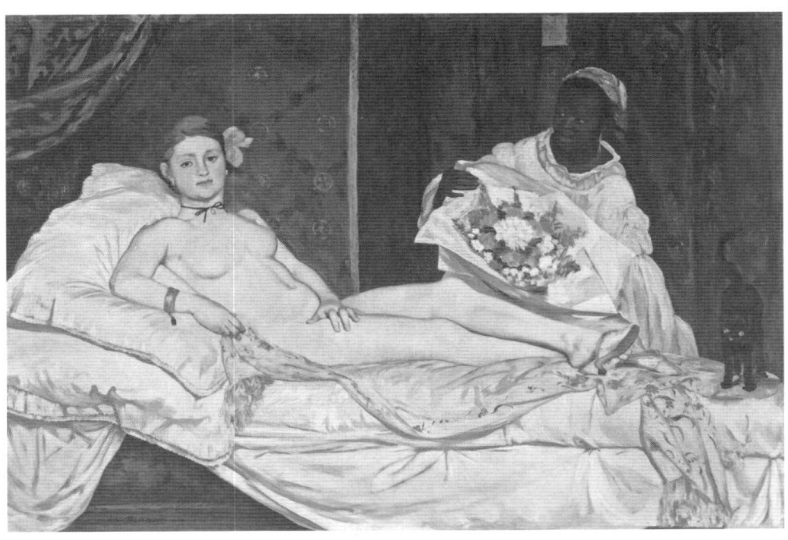

어 보였다. 그녀와 그림은 매혹적이지 않고 추악했다. 빅토린이 사랑의 여신인 비너스의 현대적 모습을 표현하기 위해 의도된 것이라면, 그것은 현대 사회의 부패와 감성의 결핍을 암시하는 것이었다.

　이 책에서 나는 스타일과 의미, 맥락을 한데 모아 물질세계를 중심에 둔 역사를 쓰고자 했다. 일부 역사가들은 건물과 사물, 이미지가 과거에 대한 유용한 증거를 제공한다는 것을 확신하지 못한다. 그들은 글이나 말로 된 것과 비교해서 그런 것들이 가지는 주관성을 우려한다. 하지만 객관적인 원천이라는 것은 존재하지 않으며, 문서는 인간이 만든 다른 어떤 인공물보다 더 편파적이거나 주관적일 수 있다. 예술은 우리의 감정을 자극하고 끌어내는 능력에서 그 힘을 얻는다. 예술은 우리의 내면에 호소할 수 있기에 시간이나 거리상으로 멀리 떨어져 있는 사람과 경험을 연결해 위안과 연결감을 줄 수 있다. 마찬가지로 감정적으로는 차이와 반대를 조장하여 우리의 혼란, 분노 또는 폭력성을 강화할 수도 있다. 나는 북아일랜드 분쟁이 벌어지는 동안 그곳에서 자랐고, 이런 문제에 특히 민감하게 되었다. 예술은 위험하며 호소력 있는 때로는 통제할 수 없는 방식으로 우리에게 영향을 미칠 수 있다. 하지만 예술은 또한 우리를 과거의 사람이나 세계와 연결해 주는 독특한 힘을 갖고 있다. 도자기 그릇을 다루거나 그림을 보거나 건물 안에 서 있는 것은 우리보다 앞서 똑같은 행동을 했던 사람들을 물리적으로 인식할 수 있게 해주고, 아울러 우리의 차이점만큼이나 닮은 점을 체험하게 해준다.

　예술은 삶과 마찬가지로 사람과 사회의 상호작용에 관한 것이며, 예술가들은 언제나 일반 세상과 소통해야 했다. 예술가들이 처한 더 넓은 환경은—그들 자신의 어려움과 좌절도 포함된다—예술 작품 창작의 자극제가 되었다. 그리고 예술은 세상 모든 곳에서 만들어졌지만, 특히 도시와 밀접한 관련이 있다. 오늘날 전 세계 인구의 절반 이상이 대도시에 거주

하고 있고, 현재의 추세가 계속된다면 2050년에는 3분의 2 이상이 도시 거주자가 될 것이다. 도시에서의 삶이 꼭 문명화한 것이라고 할 수는 없지만, 도시는 기원전 8000년 이래로 창의성과 예술적 역동성을 위한 횃불 역할을 해왔다. 도시는 지역과 배경이 다양한 사람들을 한데 모으고 경쟁심을 불러일으키며, 도시에 집중된 부는 사람들에게 예술을 만들고 후원할 기회를 제공한다. 이보다 더 많은 자극과 상호작용을 찾을 수 있는 곳은 없다. 도시를 사랑하든 아니면 혐오하든, 우리는 모두 도시와 우리 자신을 동일시할 수 있다.

이 책은 우리를 인간답게 만드는 15가지 특성과 감정을 담아 치열한 창조적 활동과 맞물린 역사의 순간에 있었던 15개 도시의 이야기를 한데 모았다. 이러한 도시들이 어떤 도시였는지, 그리고 그런 도시들을 형성한 힘은 무엇인지 설명하는 것이 이 책의 목표이다. 나는 각 장에서 특정 장소와 시대의 예술적 성취를 보여주는 몇 가지 대상들을 선별했다. 예술 제작자이자 사용자인 인간을 중심으로 예술사를 서술하되, 예술가들이 활동한 사회적·문화적·정치적·경제적 맥락도 함께 설명하고자 했다. 나는 예술뿐만 아니라 사람들에 관한 이야기를 하고자 한다. 예술이 엘리트의 관점을 전달할 수 있다는 점은 사실이다. 하지만 예술은 반문화적 견해나 분열, 반대를 표현하는 강력한 수단이기도 하다. 나는 유럽인이고, 필연적으로 유럽으로서의 관점이 이 글의 내러티브를 형성할 것이다. 그러나 나는 의도적으로 유럽과 북미 대륙의 관점을 넘어서려고 시도했다. 인류 역사의 많은 기간 동안 이 두 대륙은 세계의 중심이 아니라 변방으로서 다른 곳에서 일어나는 일에 시차를 두고 반응했었다. 넓고도 넓은 예술 세계는 여전히 서구에서는 잘 알려지지 않고 있다.

이 책을 통해 내가 바라는 바가 있다면, 그것은 독자들이 우리 주변에서 볼 수 있는 예술과 그것이 우리 세상과 각자의 삶에서 차지하는 역

할에 대해, 그리고 예술이 우리 모두에게 가져올 수 있는 긍정적인 변화에 대해 깊이 생각하도록 영감을 주는 것이다.

1장

바빌론:
회복탄력성

―――――――――
기원전 1800~323년

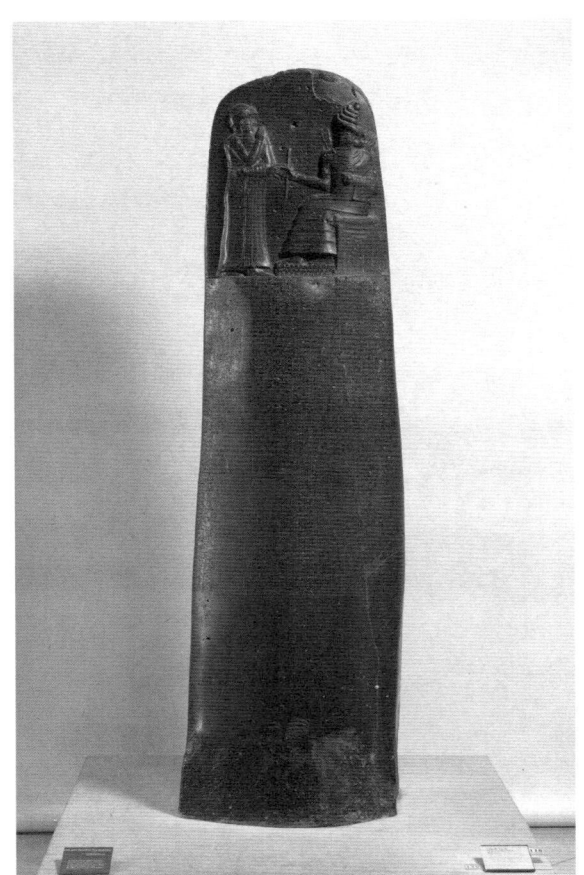
함무라비 법전이 새겨진 석비

내가 바빌론과 처음 만난 것은 어린이 성경책에서였다. 나는 탑들이 하늘 높이 뻗어 있고 수많은 사람이 분주한 개미처럼 부지런히 움직이는 대도시의 그림에 매료되었다. 마치 사람이 아니라 자연이 만든 것처럼 평야에서 산처럼 솟아오른 도시. 수많은 작은 사람들이 바쁘게 도시를 건설하고 있다. 아직 치워지지 않은 채 그대로 남아 있는 비계들. 항구에 도착하는 돌, 나무, 벽돌 등 건축 자재를 가득 실은 배. 사람들은 회반죽을 만들고, 거대한 돌덩어리를 도르래로 들어 올리고, 도시의 기초가 되는 바위를 더 많이 캐낸다. 또 다른 사람들은 구름 위에 있는 건축 현장으로 장비를 조심스럽게 운반한다. 자그마한 사람들이 아찔할 정도로 높은 비계를 위태롭게 기어오른다.

이것은 구약성서 《창세기》에서 도시 바빌론의 중심지로 묘사된 바벨탑으로, 지금의 이라크 중부에 있는 시날Shinar 평야에 진흙 벽돌로 쌓았다. 《창세기》에 따르면, 바빌론 사람들은 하늘에 닿을 듯한 도시와 탑을 건설해서 자신들의 이름을 알리고 여러 나라를 하나로 모으고자 했

다. 좀체 그 무엇에도 겁을 먹는 법이 없던 히브리 신은 그들의 야망에 두려움을 느꼈고, 그들이 계속 한 가지 언어만 사용한다면 무엇이든 할 수 있고 심지어 신을 전복시킬 수 있다는 것을 알고서 다양한 언어를 도입하여 그들을 혼란스럽게 만들었다. 처음으로 세상 사람들은 서로를 이해할 수 없게 되었다. 그들은 의미를 모르겠는 웅얼거림(바벨의 영어 철자 babel은 웅얼거림에 해당하는 영어 babble과 비슷하다_옮긴이)을 듣게 되었고, 결국 도시 건설을 계속할 수 없게 되었다. 일을 더 확실히 하기 위해 신은 사람들을 지상 이곳저곳으로 흩어놓았다.

내가 가진 이미지의 기반이 된 그림은 16세기의 플랑드르 예술가 피터르 브뤼헐 Pieter Bruegel이 그린 작품이다(1쪽, 1번). 이 그림은 많은 사람에게 친숙한 이야기를 가장 영향력 있게 묘사해서 옮긴 작품 중 하나이다. 바벨탑 이야기와 인간의 성취가 갖는 오만함은 서유럽의 예술적 상상력의 확고한 기반이었다. 성경의 글은 브뤼헐과 같은 재능 있는 예술가가 이 이야기를 매력적이고 개성적인 작품으로 만들 수 있을 정도로 충분히 많은 묘사적 디테일을 제공한다. 브뤼헐이 살았던 시대의 유럽인들에게 바빌론은 아주 멀고 낯선 곳이었으니 바빌론을 정확하게 묘사하는 일에 크게 신경을 쓸 필요는 없었다. 강 옆의 초록색 전원과 멀리 언덕이 있는 배경은 스헬데강 하구에 있는 앤트워프의 지형을 떠올리게 한다.

내 이야기는 많은 서양인이 바빌론을 접하는 방식을 전형적으로 보여준다. 우리는 주로 구약성서와 신약성서를 통해 바빌론을 알게 되고, 이때 바빌론은 교만과 오만의 본보기이자 유대인들의 유배지이다. 아울러 우리는 바빌론이 인간의 모든 악이 집약된 곳이라는 사실을 앞선 사실과 똑같은 정도로 상기한다. 성 요한 St. John은 세상의 종말에 대한 광적이고 아름다운 비전인 《요한계시록》에서 바빌론을 인간의 악을 구현

하는, '새 예루살렘'의 정반대로 설정하고 있다. 그는 이 도시를 화려하지만 괴물 같은 여인으로 그리고 있는데, 그 여인은 머리 일곱 개에 뿔 열 개가 달린 주홍색 짐승 위에 올라앉아 보라색과 주홍색 옷을 입고 있다. 이어서 성 요한은 하늘에서 불이 내려와 바빌론이 대재앙 속에서 멸망하는 장면을 이야기하며 세상의 종말을 이렇게 압축적으로 묘사한다. "네 영혼이 탐하던 열매가 네게서 떠났으며 풍부하고 찬란한 모든 것이 네게서 떠났으니, 너는 다시는 그것들을 찾을 수 없을 것이로다." 이 메트로폴리스에 대한 기독교와 유대교 신화는 매우 흥미롭다. 하지만 바빌론의 실제 이야기는 인류 문명사에서 아주 흥미진진한 이야기 중 하나이다. 물리적 모습이건 상상에 따른 모습이건, 어떤 형태로든 바빌론은 매우 회복탄력적인 도시 중 하나이다.

비옥한 땅, 문명의 요람

기원전 4000년에서 3000년 동안, 사람들이 정착한 북반구 전역의 강 계곡들에서, 많은 도시 중심지가 발전했다. 아마도 우리는 예리코Jericho, 모헨조다로Mohenjo-daro, 차탈회위크Çatalhöyük 등 여러 도시 중심지 중 어디가 제일 먼저 건설되었는지 결코 알 수 없을 것이다. 이러한 도시들에는 수만 명의 사람들이 관개 시설과 기본적인 위생 체계, 요새를 갖추고서 일상적인 거리와는 구분되는 주거지에 살았다. 그리고 안정적인 농업 네트워크가 그런 도시들을 지원했는데, 이는 주민들이 직접 식량을 재배하거나 채집하기보다는 대부분 식량을 구매했음을 의미한다. 그 도시들은 번영을 누렸던 곳으로, 여유가 있는 사람들은 인간의 기본적인 욕구 그 이상을 충족할 수 있었고 다른 곳에서는 사치로 여겨질 만한 활동과

일에 전념할 수 있었다. 그리고 이전에 가능했던 것보다 훨씬 더 큰 규모로 예술품을 구축하고 만드는 것이 가능했다.

그런 도시들에 비하면 바빌론은 비교적 늦게 번성한 곳이었다. 바빌론은 기원전 3000년경 비옥한 초승달 지대Fertile Crescent에 건설되었다. 이곳은 유럽과 아프리카, 아시아 사이의 땅덩어리로, 지중해 동쪽 끝에서 페르시아만까지 걸쳐 있으면서 북쪽으로는 타우루스산맥과 자그로스산맥이 경계를 이루고 있다. 약 1만 2000년 전에 있던 최초의 영구적인 인간 정착지는 이 지역의 북쪽, 즉 이라크 북부와 시리아의 언덕에 자리했다. 모술Mosul과 알레포Aleppo를 비롯한 일부 도시에는 오늘날에도 여전히 사람이 살고 있다. 바빌론은 남쪽에 위치했는데, 페르시아만까지 이어지는 범람원인 메소포타미아의 맨 꼭대기에 해당했다.

수천 년 동안 매년 봄이 되면 산에서 녹은 눈이 유입되어 티그리스강과 디얄라강, 유프라테스강이 범람했고, 결과적으로 진흙과 퇴적물이 풍부한 충적토가 생겨 메소포타미아(고대 그리스어로 '강 사이'의 땅이라는 뜻이다)가 비옥하게 되었다. 이런 일은 대규모의 보와 저수지가 건설되기 전까지 계속 이어졌다. 이 귀중한 자원을 관리할 목적에서 운하와 제방, 댐이 개발되었고 경작지 전체로 퍼졌다. 그 결과 보리, 밀, 기장, 참깨, 대추야자는 강우량이 제한적임에도 대도시 인구를 먹여 살리고 잉여물을 신에게 바치고 무역을 할 수 있을 만큼 성공적으로 재배할 수 있었다. 기원전 5세기의 그리스 역사가 헤로도토스Herodotus에 따르면, 그 어떤 나라도—심지어 이후 로마 제국의 곡창지대였던 이집트조차도—곡물이 그렇게까지 풍부하지 않았다. 강들은 이 지역 안팎으로 물자를 이동하기 위한 완벽한 통로였다. 유프라테스강과 티그리스강 상류의 양떼로부터 생산된 고급 모직물, 그리고 자그로스산맥에서 디얄라강을 타고 내려오는, 이란과 아프가니스탄, 인도에서 나온 금속과 준보석이 그 예이다.

메소포타미아의 기적은 수학과 문자라는 두 가지 인간 기술의 발달에 의존했다. 정교한 숫자 체계가 없었다면 땅을 관개하는 것은 불가능했을 터. 이 숫자 체계는 음력과 양력을 조정하기 위해 생겨난 것이었다. 60진법으로 계산되는 이 체계는 우리에게 시간을 알려주고 각도를 측정하는 방법으로 지금도 여전히 사용되고 있다. 이런 숫자 체계가 없다면 우리가 어떻게 살아갈 수 있을지 상상하기 어렵다. 문자도 마찬가지이다. 메소포타미아 남부 도시 우루크Uruk에서 회계 제도에 처음 사용된 일련의 기호와 어표語標가 설형문자로 발전했다. 그것은 수세기에 걸쳐 다양한 언어로 음성을 기록할 수 있을 만큼 융통성 있었다. 글쓰기는 갈대 필기구로 젖은 점토판과 점토 원통 들에다 문자를 새기는 방식으로 이루어졌다(갈대와 점토, 이 두 가지 재료는 강과 하천이 많은 지역에서 쉽게 구할 수 있는 것들이었다). 이 유물들은 우리가 가진 바빌론에 대한 증거 대부분을 제공한다. 점토는 특히 비가 거의 내리지 않는 기후에서는 말리거나 구우면 내구성이 뛰어나다. 그것은 이 위대한 도시에서 지식과 건축물을 지속해서 창조하는 데 필수적인 요소였다.

바빌론은 건설 당시부터 지역에서 아주 중요한 도시 중 하나였다. 또한 히타이트, 카시트, 아시리아, 신바빌로니아, 페르시아, 그리스 등 침략이 있거나 통치 체제가 바뀔 때마다 가장 회복 탄력적이면서 변화하고 진화한 도시였다. 바빌론이라는 이름은 '신의 문'이라는 뜻으로, 이 도시는 여러 신 중에서 가장 크고 강력한 신인 마르두크Marduk를 끊임없이 숭배했다. 한 이야기에 따르면, 마르두크는 바다에 떠 있는 뗏목에다 진흙을 쌓아 지구를 만들었다. 그다음에 그는 에리두Eridu, 바빌론 등과 같은 도시들과 에사길라Esagila 신전을 만들었고, 그러고 나서는 인간과 동물, 티그리스강과 유프라테스강, 습지, 초목, 가축을 만들었다. 곧 숲과 야자수 군락, 다른 도시들이 뒤따랐다. 마르두크와 다른 신들을 섬기고 그들

의 신전에 음식과 마실 것을 가져오고 그들의 재산을 돌보는 일이 바빌론의 정체성에서 핵심이었을 것이다. 에사길라가 바빌론의 심장부였던 데는 그만한 이유가 있었다. 상징성을 위해서 마르두크가—정확히 말하자면 영향력 있는 제사장들이—바빌론의 왕을 선택했다. 제사장들은 왕좌의 배후 세력이었다. 매년 열리는 새해 축제의 일부로서, 왕은 마르두크 앞에서 굴욕을 감내하는 의식을 치렀다. 위대한 신이 없다면 왕과 도시는 아무것도 아니며 스러질 터였다.

바빌론의 재료 : 점토판 그리고 기록

점토가 없었다면 마르두크 신전이나 도시 바빌론은 존재하지 않았을 것이고, 지금의 우리는 그것들에 대해 알지 못했을 것이다. 점토는 벽돌로 만들어져 도시와 요새, 관개 시설을 건설하는 데 쓰였고, 판과 원통으로 만들어져 국가 행정과 종교 문제부터 개인적인 문제까지 포함하는 도시 생활을 기록했다. 도시의 통치자들은 자신의 업적—보통은 궁전, 신전, 성벽 또는 성문을 건축하거나 재건하는 일—을 축하하는 수백 개의 점토 비문을 건축물들의 기초 깊숙한 곳에 묻을 것을 지시했다. 그 의도는 후손들이 그것들을 발견하고 칭송하게 하려는 것이었다. 바빌론의 마지막 왕으로서 진취적이었던 나보니두스Nabonidus와 현대 고고학자들 덕분에 실제로 그렇게 되기도 했다.

이 부유하고 문화가 발달한 도시 국가를 장악한 외국인들도 마찬가지였다. 자신을 '우주의 왕'이라고 칭한 키루스Cyrus 대왕은 에사길라의 기초에다 비문을 놓았다. 기원전 539년에 이 도시를 재빨리 정복하고

거대한 성벽과 해자를 재건한 일을 기념한 것이었다. 키루스 대왕은 아시리아의 위대한 왕 아슈르바니팔Ashurbanipal의 비문을 비롯해 바빌론의 다른 군주들이 남긴 비슷한 비문을 보고 영감을 받아 같은 일을 하기로 마음먹었다. 키루스 원통 비문은 통치자가 해야 할 일을 새긴, 지금껏 남아 있는 최초의 선언문이다(1쪽, 3번). 키루스는 자신의 역할이 바빌론을 악으로부터 구하고 도시를 방어하고 신을 경외함으로써 평화를 선사하는 데에 있다고 생각했다. 키루스는 자신이 백성들의 피곤함을 덜어주고 "모든 땅을 평화로운 거처로 안정"시키는 방법을 통해 "바빌론과 다른 모든 신성한 도시 중심지의 안녕을 추구"하려고 노력했음을 기록으로 남겼다.

중요도 면에서는 조금 떨어지는 다른 점토판들은 도시 생활에 대한 모든 종류의 정보를 제공한다. 예를 들어, 기원전 6세기 초 예루살렘에서 망명한 유대인들이 곡물과 대추야자, 참기름으로 잘 먹고살았다는 사실은 남궁南宮 지하실에 숨겨져 있던 점토 문서 덕분에 알려졌다. 또한 우리는 이 도시의 엘리트, 특히 신전을 책임진 사람들의 삶에 대해 많은 것을 아는데, 이는 상황 변화가 일어나 행정 업무에 파피루스와 가죽이 사용되게 된 후에도 그들이 점토판에 설형문자로 계속 글을 썼기 때문이다. 새 재료들은 덜 견고했기에 우리는 바빌론 관리들의 일상적인 업무에 대해서는 거의 알지 못한다.

산 절벽이나 잘라낸 단단한 돌에 새겨진 긴 비문은 바빌론의 통치자들이 자신을 어떻게 바라보고 신하들이 어떻게 행동하기를 바랐는지를 알 수 있는 귀중한 자료이다. 가장 주목할 만한 것은 기원전 18세기까지 거슬러 올라가는—섬록암閃綠巖이라고 부르는 검은 바위로 만든—'석비'라는 이름이 붙은 키가 큰 기념물이다(58쪽). 바빌론 궁정의 언어인 아카드어가 새겨진 이 석비는 함무라비 왕의 법적·도덕적 규범을 보여준다. 그가

군사적·외교적 성공을 거두면서 바빌론은 메소포타미아의 정치적 중심지로 변화되면서 로마 제국이 나타날 때까지 수준 높은 예술적·문학적·종교적 문화를 형성했다.

높이가 2미터가 넘고 만곡 형태에 얄따란 이 돌에는 왕좌에 앉아 있는 태양과 정의의 신 샤마시Shamash와 함무라비의 모습이 보인다. 샤마시의 어깨에서는 자신의 신성을 상징하는 불꽃이 뿜어져 나오며, 그는 왕에게 왕실의 홀笏과 반지를 건네고 있다. 서 있는 함무라비는 앉아 있는 신과 키가 같은데, 그가 신과 똑같이 신성한 지위에 있었음을 추정할 수 있다. 그림 아래로는 설형문자로 된 장문의 글이 있다. 여기에는 함무라비의 수많은 칭호와 분명 신이 승인한 것으로 보이는 300개의 법이 열거되어 있다. 먼 아라비아반도의 오만에서 수입된 섬록암은 아주 단단해서 조각하기 어려웠다. 하늘에서 떨어진 유성을 닮은 이 돌은 왕의 법과 통치가 신의 힘으로 정해진 것이라는 왕의 믿음을 반영한다. 아울러 이 돌의 타협하지 않는 성질은 법이 엄격하게 적용되어야 함을 나타낸다.

함무라비 법전은 바빌론 문명의 근간이다. 그것은 명확성과 공평성이라는 측면에서 높은 평가를 받았다. 하지만 다른 한편으로는 잔인하기도 하다. 성경보다 1000년이나 앞서 "눈에는 눈, 이에는 이"라는 말의 기원이 된 것이 이 법전이다. 기본적으로 이 법전은 인적(노예와 아내) 재산과 물적(식량과 농작물, 집, 관개 시설, 땅) 재산에 대한 권리를 보존하기 위해 제정되었다. 그중 많은 법이 지금의 우리가 보기에는 혐오스럽다. 여성은 자기 몸을 원하는 대로 사용할 수 없고, 노예는 자신의 운명을 결정할 수 없으며, 귀족은 다른 사람보다 처벌을 덜 받는다. 그리고 형벌이란 것이—신체 절단이나 죽음과 관련되는 것이 적어도 3분의 1은 된다—충격적일 정도로 가혹해 보인다. 하지만 당시의 기준과 그 이후의 많은 기준

에 비추어 볼 때 함무라비의 법은 공정했다. 중요한 것은 함무라비의 법이 일반 백성들뿐만 아니라 엘리트 집단도 구속하는 규칙을 제정했다는 점이다. 함무라비는 왕으로서 "억압받는 사람들의 안녕"을 촉진하고, "땅을 계몽하고, 인간의 안녕을 증진"하며, 국가를 유지하려는 의지를 천명했다.

20세기 초가 되어서야 우리는 바빌론 사람들이 함무라비와 그 후계자들의 법에 따라 살았던 도시의 환경에 대해 어느 정도 이해할 수 있게 되었다. 여러 세대의 여행자들이 적어도 12세기부터 이곳으로 이끌렸는데, 그들은 성경에서의 예언과 헤로도토스가 한 이야기가 기초가 된 바빌론 신화와 이 도시의 정복과 관련한 과도한 자부심에 흥분한 사람들이었다. 1899년 독일의 예술가이자 건축가, 고고학자인 로버트 콜데바이Robert Koldewey는 바빌론에 대한 진지한 고고학적 조사를 처음으로 시작했다. 그전까지는 체계적이지 않은 발굴을 통해 몇몇 보물들이 발굴되긴 했지만, 도시의 정교한 구조와 질서에 대해서는 거의 알려지지 않은 상태였다. 그보다 2년 전, 콜데바이는 놀랍도록 밝은 청록색 벽돌들을 발견하고 '유레카'라는 외침과도 같은 깨달음의 순간을 맞이했다. 그는 그 벽돌들이 헤로도토스와 다른 이들이 묘사한, 그 도시의 유명한 성벽을 구성하는 아주 작은 요소들이 맞다고 확신했다. 그리고 그가 옳았다. 그 벽돌들이 살아남은 것은 강우량이 적고 목재가 부족한 건조한 땅에서는 보기 드문 장작 가마에서 구워졌기 때문이었고, 이는 그것들이 얼마나 중요한지를 보여주는 증거였다. 콜데바이는 그 벽돌들이 도시가 전성기를 누렸던 기원전 6세기, 활기와 에너지가 차고 넘쳤던 왕 네부카드네자르 2세Nebuchadnezzar II가 통치하던 기간에 만들어졌다는 사실을 입증할 수 있었다. 그것들은 바빌론 중심부로 이어지는 '행렬의 길Processional Way'에 있는 이슈타르 문Ishtar Gate의 일부였다.

콜데바이의 발굴 작업은 1917년 영국군이 도착하면서 중단되었다. 그는 죽기 전에 바빌론으로 돌아가지 못했다. 하지만 그는 이 다층적인 도시에 대한 그 어느 때보다 완전하고 느리지만 매우 세심한 이해를 유산으로 남겼다. 1927년부터 베를린의 한 팀이 벽돌 조각이 담긴 나무 상자 수백 개를 조심스럽게 개봉했다. 이 벽돌들은 염분을 제거한 후 액체 파라핀으로 코팅되어 색유약이 강화되었다. 파편들은 조심스럽게 같은 색상과 모양의 무리로 분류되었다. 그것은 몇 시간이 아니라 몇 달이 걸리는 복잡한 조각 그림 퍼즐이었다. 72개의 동물 부조 조각을 맞추는 데 꼬박 2년이 걸렸다. 그러고 나서 오늘날의 벽돌을 사용하여 재건이 완료되었고, 이후 가마에서 전체 모습이 완성되었다. 그 결과물이 베를린 페르가몬 박물관에 재건된 〈이슈타르 문과 신성한 길 Ishtar Gate and Sacred Way〉이다(2쪽, 1번). 그 모습은 말문이 막힐 정도로 놀랍다. 현대 고고학자들은 대부분 고고학적 증거와 현대적 재료의 융합을 비난하지만, 이 재건된 모습이 고대 도시 바빌론과 그 도시의 혁신성과 현대성에 대한 생생한 느낌을 전달하는 것은 부인할 수 없는 사실이다. 2500여 년 전에 만들어진 생동감 넘치는 한 도시에 대한 고담한 기록이 폭죽이 터지는 것과 같은 색조들의 향연으로 탈바꿈한 것이었다.

네부카드네자르 2세가 남긴 유산

20세기 베를린에 재현된 것처럼, 네부카드네자르 시대의 바빌론은 청록색, 파란색, 빨간색, 흰색, 검은색, 노란색 등 다양한 색상의 벽돌로 지어진, 화려한 색상의 장소였다. 기원전 140년경 그리스 시인인 시돈의 안티파트로스 Antipater of Sidon 는 고대 세계의 7대 불가사의의 목록에서 바빌

론을 한 번도 아니고 두 번이나 언급했다. 한 번은 바빌론 성벽을, 또 한 번은 공중 정원을 지목했다. 안타깝게도 그 유명한 정원—한 페르시아 공주가 고향 산에 대한 향수를 달래기 위해 일련의 테라스 위에 지은 것으로 알려졌다—이 실제로 존재했다는 확실한 증거는 없지만, 공중 정원과 관련된 생각은 사라지지 않고 계속 되살아났다. 특히 19세기의 낭만주의적 상상력에 큰 영향을 미쳤는데, 노섬브리아 출신의 뛰어난 화가이자 세상의 종말을 그린 존 마틴John Martin은 키루스의 병사들을 피해 하늘을 향해 있는 정원에서 공포에 질려 도망치는 여자들의 모습을 그림으로 그렸다.

거대한 정원이 존재하지 않았다고 해도 바빌론의 실제 모습은 아주 멋지다. 오늘날 우리가 대개는 네부카드네자르의 업적이라는 형태로 보게 되는 이 특별한 도시에는 경이로운 것들이 많았다. 여러 점토 원통에 기록된 그의 말을 빌리자면, 그에게는 "지평선에서 하늘까지 적수가 없었다". 성공한 왕의 아들로 태어난 네부카드네자르는 아버지의 업적을 뛰어넘겠다고 결심했다. 그는 바빌론을 거대한 제국의 수도로 재건했는데, 여기에는 마르두크 신전인 에사길라와 그 탑인 에테메난키Etemenanki, 세 개의 왕궁과 두 줄의 성벽이 있었다. 여덟 개의 문으로 장식된 직사각형 구조의 성벽 안으로는 약 18만 명의 인구를 수용할 수 있었다. 유프라테스강은 도시 한가운데를 대략 남북으로 가로지르며 흘렀다. 벽돌로 된 부두가 가장자리에 있었고, 큰 다리가 강 동쪽과 서쪽을 연결했다.

이 군주는 특히 도시 전체를 둘러싸고 있는 "흔들림 없는 튼튼한 성벽"을 자랑스러워했는데, 이것은 "이전의 어떤 왕도 해내지 못한 일"이었다. 네부카드네자르는 역청과 구운 벽돌로 만든 성벽의 기초를 "지하세계의 가슴팍에다 놓았고 그 꼭대기를 산처럼 높게 세웠다". 헤로도토스는 이 성벽의 폭이 아주 넓어서 말 네 마리가 끄는 마차가 그 위를 지

나갈 수 있었다고 전했다. 그가 들려주는 이야기가 종종 부정확하긴 해도, 고고학적 증거는 이 성벽의 거대한 규모를 확인시켜 준다. 이 성벽은 정원과 바빌론의 주요 식량 공급원이었던 대추야자 농장을 보호하는 역할을 했다.

벽돌에는 왕의 이름과 주요 직책이 인장 형태로 찍혀 있다. "바빌론의 왕 네부카드네자르, 신전 에사길라와 에지다Ezida의 부양자이자 바빌론의 왕 나보폴라사르Nabopolassar의 장남." 네부카드네자르의 최우선 순위는 두 가지였다. 바빌론의 영토적 힘과 권력을 강화하여 도시와 왕, 신들을 지키는 일과 도시 자체를 아름답게 가꾸고 개선하는 일이었다. 최고의 중요성을 갖는 것은 마르두크와 지상에 있는 그의 신하인 왕이 요구하는 것들이었다. 설형문자 석판(1쪽, 2번)에 따르면 이 도시에는 약 400개의 신전과 약 1000개의 사당이 있었다. 하지만 마르두크의 신전만큼 중요한 것은 없었다. 모든 사치품은 신전들과 지상에 있는 신의 거처에서 신을 섬기는 도시 엘리트에게 아낌없이 제공되었다.

가장 중요한 신전은 도시의 심장부에 해당하는 에사길라였다. 이 신전이 바빌론의 다른 지역과 분리되어 있었다는 사실에서 신전의 중요성을 알 수 있다. 방문객들은 순결의 문Pure Gate을 통과하여 웅장한 안마당인 '숭고한 안뜰Sublime Court'을 가로질러야만 에사길라와 마르두크의 아버지 에아Ea, 그의 아내 자르파니투Zarpanitu, 그의 아들 나부Nabu 등 덜 중요한 신들을 모신 여러 신전에 접근할 수 있었다. 지금은 황량한 폐허가 되었지만, 여행자들의 이야기와 설형문자 석판들 덕분에 신전들을 부분적으로 재구성할 수 있었다. 그중 하나는 공간의 치수에 대해 말해준다. 신전은 크기와 높이가 엄청났고, 출입구는 그 높이가 9미터나 되었다. 벽은 먼 아프가니스탄에서 채굴된 준보석인 청금석과 설화 석고로 장식되었고, 내부 가구는 여러 귀중한 목재와 금속, 돌로 만들어졌다. 네부카

드네자르는 그 내부가 완전히 금으로 덮여 있었다고 말하기도 했다.

　마르두크와 자르파니투를 형상화한 황금 조각상이 신전의 주요 볼거리였다. 자르파니투는 미용사를 대동했고, 마르두크 옆에는 집사와 제빵사, 문지기, 개를 포함한 다른 수행원들이 함께했다. 쿠루브Kurub라고 부르는 날개를 가진 신들이 입구를 지켰다. 매일 의식을 치르는 동안 신들은 몸단장하며 값비싼 직물과 장신구로 치장했고, 신전의 제사장들은 그들에게 음식과 즐길 거리를 제공했다. 잘 갖춰진 도서관은 신학적인 궁금증에 대한 해답을 제공했다. 제사장들과 마르두크의 하인들은 자신들이 상속받은 지위를 아주 자랑스러워했고, 그런 지위 덕분에 그들은 부역과 세금으로부터 면제를 받을 수 있었다.

　신전 북쪽으로 가면 여행자는 유프라테스강 동쪽에 면해 있는 "하늘과 땅을 잇는 연결고리"인 에테메난키를 만날 수 있었다. 성경의 바벨탑에 영감을 준 이 건축물이 완공된 것은 네부카드네자르의 개인적인 권위가 있었기에 가능했다. 해가 뜨면 그 그림자가 반대편 강둑까지 길게 가닿았다. 에테메난키는 몇 킬로미터 밖에서도 보였다. 그것은 신의 시종들을 위한 방들로 둘러싸인 채 커다란 사각형 울타리 안에 서 있었다. 이 탑은 점토 벽돌과 기와, 나무로 쌓아 올린 거대한 산이었고, 그 꼭대기에는 마르두크 신전이 있었다. 탑은 기원전 689년 아시리아의 침략자 센나케리브Sennacherib에 의해 무너졌다. 오늘날 에테메난키에는 남아 있는 것이 거의 없지만, 직사각형에 부착된 키 큰 굴뚝(네거티브 형식의 탑 그림처럼 보인다)과 같은 기묘한 기하학적 모양의 큰 연못만은 아직 남아 있다.

　설형문자로 된 에사길라 석판에 따르면, 탑은 너비 180큐빗(고대 이집트 및 바빌로니아에서 사용된 길이의 단위_옮긴이)(약 90미터), 높이 180큐빗의 정사각형 건축물이었다. 네부카드네자르가 직접 한 말에서 우리가

알 수 있듯이, 그가 이 탑 건축을 시작한 목적은 나보폴라사르가 "에아와 마르두크의 기술인 퇴마의 기술을 통해 순수하게 만든" 건축물을 완성함으로써 효도를 하는 것이었다. 아버지가 "지하 세계의 가슴팍에다" 탑의 기초를 다졌다고 한다면, "위쪽 바다에서 아래쪽 바다에 이르는 제국의 사람들, 먼 나라들, 세상의 많은 사람들, 먼 산들과 먼 섬들의 왕들"이 마르두크의 탑을 건축하도록 해서 "하늘과 경쟁할 수 있게" 탑을 완성한 것은 그의 아들이었다.

신전 단지 입구를 지키고 서 있었던 것은 삼나무 문짝으로 장식된 웅장한 문이었다. 정중앙에는 구운 점토로 만든 단壇 위로 우뚝 솟은 탑이 있었다. 레바논 산맥에서 구한 튼튼한 삼나무와 인도 아대륙에서 구한 특별한 '무수카누Musukkannu' 나무를 청동으로 코팅하고, 이 기초 위에 마르두크를 위한 성소 '태초와 같은 안식의 방'을 만들었다. 헤로도토스가 들려준, 별것 아니지만 마음 따뜻해지는 이야기 한 토막에 따르면, 사람들이 정상에 오르기 전에 숨을 돌릴 수 있도록 탑 중간쯤에 작은 의자가 놓인 휴식 장소가 있었다. 탑 꼭대기 높은 곳에 있는 마르두크의 성소는 2층 구조였을 것으로 추정된다. 이곳에서 이라크 남부의 평평한 평원을 내려다볼 수 있었을 것이다. 그리고 밤이면 신전 직원이었던 점성가들에게 훌륭한 천문대가 되어주었으리라.

많은 증거가 있는데도, 설계의 일부 중요한 요소들—층수(6층이었던가 아니면 7층이었나)나 안뜰에서 위층으로 이어지는 계단의 정확한 순서 등—에 대한 견해가 일치하지 않는다. 하지만 자료의 출처들이 서로 다른 가운데에서도 분명히 알 수 있는 것은 맨 위층과 맨 아래층이 다른 층보다 훨씬 더 넓었다는 점이다. 중간층들의 외벽은 아마도 부벽과 벽감을 번갈아 가며 사용해서 만들었을 것이고, 이것은 강한 메소포타미아의 햇볕 아래에서 빛과 그늘의 작용으로 인해 외관의 평평한 표면이 바스러

졌을 것임을 의미한다. 이것은 바빌로니아 건축의 전형적인 특징이다.

도시의 북쪽, 안쪽 성벽 바로 안에는 혼란을 불러일으키는 이름의 남궁이 서 있었다. 이곳은 행정과 군사의 중심지이자 주거지이기도 했다. 바빌론 유적지에서 발견되어 현재 대영 박물관에 있는 석판에서 네부카드네자르는 이 거대한 건축물을 "백성들의 경이의 집"이라고 묘사했다. 이곳에는 가장 중요한 왕좌의 방을 포함해서 250개의 방이 있던 것으로 알려졌고, 다섯 개의 안뜰이 중심 역할을 하게끔 지어져 있었다. 안뜰은 일련의 순서에 따라 가장 공적인 공간부터 가장 사적인 공간(왕비와 시종들, 공물로 바쳐진 경우를 포함한 왕의 나머지 여자들을 위해 마련된 공간)으로 이어졌다. 네부카드네자르의 비문에서 알 수 있듯이, 안타깝게도 그는 궁전이 너무 작아서 편안하게 지낼 수 없다고 생각했다. 더불어 그곳은 유난히 습기가 많았다. 왕은 곧장 성벽 밖에다 북궁을 짓기 시작했다. 8미터 높이의 토루 위에 올라앉은 이 궁전은 왕의 권위를 상징하기 위해 제국 전역의 도시와 종교 기관의 자금이 동원된 건축물이지만, 어쩌면 꼭 필요하지는 않았던 것으로 보인다.

남궁은 강과 이슈타르 문으로 이어지는 행렬의 길 사이에 자리했다. 왕실이 승리를 거둘 때면 이곳에서 축하 행사가 열렸고, 네부카드네자르는 성문과 대로를 건설하는 데 비용을 아끼지 않았다. 그는 도로―자신의 직함과 마르두크에 대한 존경심이 새겨진 벽돌 위에다 돌판으로 포장했다―에 대한 경비 지출을 기쁜 마음으로 언급한다. 이 길은 제사장들이 신이 도시를 통과하는 행렬 행사를 열 때 마르두크가 지나가는, 의식을 위한 길이었다. 이슈타르 문은 바빌론 판테온의 최고 여신에게 헌정되었으며 네부카드네자르가 유난히 자랑스러워한 건축물이었다.

나는 문들의 기초를 지하수위까지 놓았고 순수한 푸른 돌로 문들을 만

들게 했다. 그 위에 웅장한 삼나무를 세로로 길게 깔아 지붕을 덮었다. 모든 출입구에는 청동으로 장식한 삼나무 문을 달았다. 통로는 경이로운 시선을 받을 수 있도록 호화롭고 화려하게 장식했고 야생 황소와 사나운 용을 배치했다.

이 건축물 비문을 포함한 문의 일부는 베를린의 콜데바이 팀이 재건한 건축물에도 남아 있다. 왕의 말과는 달리 눈부신 푸른색 전면은 돌이 아닌 벽돌로 만들어졌는데, 이 벽돌은 푸른색 유리를 갈아서 나온 코발트 유약으로 구운 다음 추가로 선명한 노란색과 주황색의 구운 점토 부조로 장식된 것이다. 네부카드네자르의 말처럼 이 부조에는 마르두크와 날씨의 신 아다드Adad의 상징인 뱀 용과 오로크auroch가 그려져 있다(2쪽, 2번). 각각의 짐승은 보통 사람 키만큼 큰데, 이것은 깊은 인상을 주고 두려움을 불러일으키기 위해 의도한 것이다. 몸이 구불구불한 마르두크의 용 무슈슈mušuššu는 매력적이면서도 무섭다. 뱀의 머리와 사자의 몸통에 앞다리에는 파충류의 비늘이 있고 뒷다리에는 독수리와 같은 긴 발톱이 있다. 이 짐승들은 목처럼 기다란 꼬리를 똑바로 세운 채 뽐내듯 문 위에서 활보한다. 아다드를 상징하는 동물인 오로크의 형상은 조금 더 단순하고 다소간 덜 포악하지만 그들의 사나움은 악명높았다. 그들은 뿔과 튼튼한 몸, 튼튼한 다리를 가진 가축 소의 조상이었다. 오로크는 가벼이 여길 동물(혹은 신)이 아니다.

이슈타르 문은 바빌론에서 매년 니산 월(히브리 월력의 첫 번째 달_옮긴이)의 첫날인 춘분에 벌어지는 새해 축하 행사에서 중요한 역할을 했다. 축제의 일환으로 도시의 창조 신화가 다시 재현되었고, 여러 신들이 지하 세계로의 여정을 상징하는 장례 행렬을 통해 강으로 이동했다. 새해 열두째 날, 그들은 행렬의 길을 따라 이슈타르 문을 지나 도시의 '새

해 축제의 집'으로 의기양양한 모습으로 돌아왔다. 탄생과 재탄생의 순환이 완성되고 계절은 다시 시작될 수 있었다.

문의 북쪽으로는 길가에 더 많은 오로크와 뱀 용, 그리고 입을 벌리고 포효하는 실물 크기의 사자상들이 늘어서 있었다(2쪽, 3번). 사자는 아름답긴 해도 호전적인 이슈타르의 상징이었다. 그들의 존재는 도시와 새해 축제를 연결하는 의식의 길인 거리를 보호하는 역할을 했다. 그것들은 바빌론의 힘을 상징하고, 또한 바빌론의 정신과 아름다움, 활력을 전달하기 위해 예술적 표현을 어떻게 활용했는지를 상징한다.

1979년, 사담 후세인Saddam Hussein이 이라크에서 권력을 잡았다. 그의 통치가 길어지고 강화되면서 그는 자기 자신이 네부카드네자르와 초창기 세계 문명들의 다른 바빌론 영웅들이 남긴 발자취를 따르고 있다고 믿게 되었다. 그는 이라크의 고대 유물, 다시 말해 "이라크 사람들이 가진 둘도 없이 소중한 유물들"과 현대 이라크의 잠재력을 분명한 태도로 서로 결부시켰다. 1981년 사담은 바빌론에서 "과거에는 네부카드네자르, 지금은 사담 후세인"이라는 구호를 내걸고 이란과의 전쟁 1주년을 기념했다. 1980년대의 한 벽화에는 함무라비 법전을 사이에 두고 있는 사담과 네부카드네자르의 모습, 그리고 이슈타르 문에서 행렬의 길을 재현한 의식의 모습이 그려져 있었다.

이란-이라크 전쟁 중에 바빌론의 벽들은 고고학적 증거로 뒷받침되지 않는 높이로 재건되었다. 이슈타르 문과 남궁은 살아남은 기초 위에 재건되었다. 이 '복원'은 국제적으로 확립된 규범을 초월하는 것이었고, 문화유산 보존자들의 비난을 받았다. 네부카드네자르처럼 사담도 벽돌들에다 자신의 이름과 자신의 업적을 찬양하는 아랍어 비문을 새겼다. 또한 그는 고대 도시 외곽에 새 스타디움과 자신을 위한 궁전을 지었다.

그는 침실 발코니에서 고대 바빌론의 도랑과 부서진 성벽, 그리고 바빌론식으로 새로 지은 성벽을 내려다보았다.

2003년 사담 후세인 정권이 무너지고 이라크 침공이 벌어진 후, 미군과 폴란드군이 유적지 일부를 군사 기지로 바꾸면서 더 많은 파괴가 일어났다. 군인들이 모래주머니에다 고고학적 증거들을 가득 채웠고, 탱크들이 행렬의 길의 6세기 벽돌 유적들을 부수었다. 약탈자들이 이슈타르 문에 남아 있던 동물들 일부를 떼어냈다는 보도도 있었다. 저명한 고고학자 존 커티스John Curtis 박사는 이를 두고 "이집트의 대피라미드나 영국의 스톤헨지 주변에 군대 캠프를 설치한 것과 같다"라고 말했다. 도발의 목적이 아니라면 고고학적 유적지에 군대 야영지가 필요했던 이유를 이해하기는 어렵다.

조짐이 그리 희망적이지는 않지만, 바빌론에는 회복탄력성의 역사가 있다. 괜히 행렬의 길에 "적이 이기지는 못하리라"라는 말이 따라붙은 게 아니다. 최근 바빌론의 사자상Lion of Babylon(2쪽, 4번)이 복원된 것은 희망의 근거를 조심스럽게 제시한다. 2600년 된 이 현무암 조각상—기원전 1595년 바빌론을 정복한, 지금의 튀르키예와 시리아를 아우르는 아나톨리아의 히타이트족이 만든 것이다—은 사람을 짓밟는 사자의 형상으로, 이슈타르 여신의 힘을 상징한다. 하지만 아나톨리아에서 조각된 것인지, 아니면 바빌론 내에서 조각된 것인지는 불분명하다. 이 사자상은 18세기 후반 서양 여행자들에게서 처음 언급되었고, 네부카드네자르가 재건한 도시의 북부 지역 어딘가에서 1852년에 최초로 발굴된 조각상이었다. 안타깝게도 문서 기록이 부족한 관계로 정확한 위치를 알 수는 없지만, 이후 유적지 근처에 줄곧 전시되어 오고 있다.

제1차 세계대전 당시 영국 군의관이 수집한 사진첩에는 사자상이 잔해 위에 위태롭게 서 있는 모습이 담겨 있다. 1917년에 나온 신빙성이 거

의 없는 이야기에 따르면, 지역 주민들이 마술사가 사자 입에서 불러낸 것으로 보이는 동전들을 찾으려고 사자의 얼굴을 손상했다고 한다. 사자상은 최근 북궁 터 근처의 행렬의 길에 놓였다. 이라크인들에게 이 사자상은 지폐, 우표, 레스토랑 메뉴판, 냅킨 등에 등장하는 나라의 상징이다. 하지만 광적인 사람들이 사자상을 훼손하고 원래 이슈타르 동상이 올라앉아 있었을 자리인 사자 등 위로 올라갔고, 결국 사자상은 2016년에 위험 유물 목록에 등재되었다. 이후 이라크 고대유물유산위원회Iraqi State Board of Antiquities and Heritage와 세계기념물기금World Monuments Fund이 이 조각상의 기초를 수리하고 방문객으로부터 보호하기 위한 작업을 마쳤고, 그것은 아주 오래된 속성과 역사적 가치를 존중하고 보존하는 방식으로 다시 한번 더 감탄 어린 시선을 받을 수 있게 되었다. 사자상은 도시 바빌론과 마찬가지로 견뎌냄으로써 살아남았다.

2장

예루살렘: 믿음

기원전 10세기

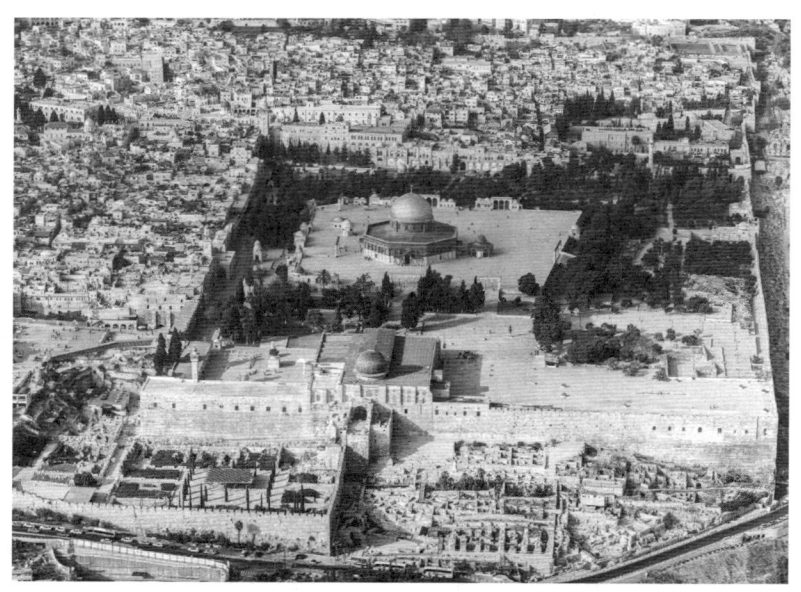

북쪽을 바라보는 예루살렘 동쪽 성전산의 조감도

오 예루살렘, 신성한 도시여!

— 《이사야》서, 51:1

전 세계적으로 스포츠 경기에서 부르는 노래 중에서 가장 어울리지 않을 것은, 아마도 영국인들이 럭비 국가대표팀 경기 시작 전에 부르는 노래가 아닐까 한다. 럭비 팬들은 선수들이 기술과 체력적 강인함을 발휘할 것을 고대하면서, 선구적인 예술가이자 시인인 윌리엄 블레이크 William Blake가 쓴, 영어로 된 가장 열정적이고 이상주의적인 가사의 노래를 부른다. 휴버트 패리 Hubert Parry의 감동적인 선율에 맞춰 〈예루살렘〉을 부르는 사람들은 "영국의 푸르고 근사한 땅에/ 예루살렘을 건설할 때까지/ 혼을 다하는 싸움을 멈추지 않겠노라"라고 약속한다. 대체 왜 그토록 실현 불가능한 야망을 위해 애쓴단 말인가? 물론 그 답은 이 도시의 명성 그리고 유대와 관련성이 있다.

예루살렘은 소위 '책의 사람들'로 일컬어지는 세계 3대 유일신 신앙

의 성스러운 장소 가운데 하나다. 유대인에게는 아브라함이 이삭을 제물로 바친 유일한, 하지만 지금은 사라진 성전이 있는 곳이다. 기독교인에게는 예수의 수난이 벌어진 곳으로서 천국으로 가는 지상 관문이며, 대부분의 이슬람인에게는 무함마드가 사다리를 타고 천국으로 올라간 곳이자 최후의 심판이 이루어지는 곳이기도 하다. 모든 면에서 예루살렘은 세상을 다양한 신의 이미지로 재창조하고자 하는 사람들에게 영감을 주었다. 그 결과 이 불굴의 도시는 수백 년 동안 현실과 상상 속에서 건설되고 파괴되고 재건되어 왔다.

지상에 있는 '천국의 도시'에 대한 전체 이야기는 그 안에 있는 놀라운 한 건축물의 생애와 사후 세계를 통해 드러난다. 그것은 올리브산과 시온산 사이의 모리아산에 위치한 솔로몬 왕의 성전이다. 이 건축물은 기원전 10세기에 처음 지어지고 두 번이나 파괴되었다. 아마도 역사상 그처럼 강렬한 그리움의 대상이 되거나 지나칠 정도로 재창조되거나 정기적으로 널리 모방된 건물은 없을 것이다. 사람들은 이 단 하나의 건축물의 사라진 비율과 형태에서 지혜와 영성, 아름다움과 낙원, 신성한 질서와 완벽한 비례의 전형을 보았다. 후대 사람들이 이 건축물에 집착한 것은 당연하다.

원래 성전의 영적인 힘은 그 모습을 본떠 지었다고 주장하는 다른 성스러운 건축물들의 형태로 전 세계로 퍼져나갔다. 성전을 재건하는 가운데 유대교와 기독교, 이슬람교 건축가들과 강력한 그 후원자들은 각자의 시대와 종교를 반영하는 구조물들을 통해 천국의 도시를 떠올릴 수 있었다. 성전은 다른 경이로운 건축물의 강력한 청사진이 되었고, 특히나 새 예루살렘이라는 이름을 두고 가장 치열하게 경쟁했던 두 도시, 로마와 콘스탄티노플의 경우가 그랬다. 서로 다른 시기에 서로 다른 종교를 섬기면서 이 두 도시의 당국자들은 예루살렘 성전이 관련된 건축적

구조물과 아이디어를 사용하여 자신들의 종교적·정치적 권위를 강화하고 정당화했다.

유대인 성전

처음 건축된 성전은 구약성경 《열왕기》에 묘사되어 있다. 이 기록은 성전이 파괴된 후 바빌론으로 망명한 유대인이 쓴 것이긴 해도 그 건축물에 대한 이해에 기초가 되어준다. 《열왕기》에 적힌 내용에 따르면, 솔로몬의 아버지 다윗(시인이자 음악가, 군인이자 간통자, 살인자)이 유다와 이스라엘 두 왕국을 통합하고 계약의 궤를 예루살렘으로 다시 가져왔다. 그래서 이 성물을 모실 성전을 지을 필요가 있었다. 성전은 신자들이 하느님이 실제 존재한다는 것을 경험할 수 있는 유일한 장소가 될 터였다. 모든 유대인은 주요 종교 축제를 위해 1년에 세 번 예루살렘을 직접 방문하고 성전세를 납부해야 했다.

기록된 내용에 따르면, '나는 스스로 존재하는 자'라는 뜻의 야훼는 엄격하고 솔직한 성격의 신이었다. 그는 도덕적 결함이나 다른 경쟁자 위치에 있는 신, 심지어 자신을 표현한 그 어떤 이미지도 용납하지 않았다. 그리고 야훼는 다윗이 전쟁을 하는 사람이었기 때문에 성전을 지을 자격이 없다고 결정했고, 결국 그 일은 다윗의 아들에게 넘어갔다. 솔로몬 왕이 통치한 지 4년째가 되던 기원전 960년경에 건축이 시작되었다. 야훼는 철을 전쟁 도구로 간주했기 때문에 건축 현장에는 망치와 끌을 포함한 철제 도구가 사용되지 않았다. 벽은 외부에서 잘 다듬은 다음 현장으로 가져온 돌로 만들었고, 창틀과 문, 제단 같은 무거운 물건들은 완성된 다음 성전으로 옮겨 왔다.

《열왕기》에 묘사된 대로 성전을 재건하는 데에는 여러 어려움이 따랐지만, 많은 이들이 재건을 시도했다. 예를 들어, 건물의 모든 치수는 큐빗 단위로 표시되어 있었다. 이러한 치수들은 어쩌면 설명문에 나와 있는 다른 모든 숫자와 마찬가지로 엄밀히 정확한 것이라기보다는 상징적인 것들이었을 텐데, 신성한 구조물로부터 신적인 영감을 받은 질서를 보여주는 데 목적이 있었을 것이다. 게다가 우리는 여전히 성경에 나와 있는 큐빗이 정확히 어떤 것인지 모른다. 하지만 역설적이게도, 이러한 모호함과 기록이 우리에게 알려주지 않는 부분 때문에 그러한 설명문은 그것을 사라진 건축물을 시각화하기 위한 기초로 사용하려는 사람들에게 더 큰 힘을 발휘한다.

성전은 솔로몬의 궁전을 에워싼 벽으로 둘러싸인 더 큰 궁전 안에 있었다. 그것은 길이 60큐빗, 너비 20큐빗, 높이 30큐빗의 직사각형 건물로, 10만 명의 인부가 채석한 최고급 석재와 귀한 목재―달콤한 향이 나는 삼나무와 사이프러스, 로뎀나무, 올리브나무―로 만들어졌다. 그리고 현관, 예배실, 성소 등 세 가지 내부 요소로 구성되어 있었다. 계약의 궤가 있는 공간인 성소에는 아기천사들과 종려나무, 꽃을 조각하고 금을 입힌 올리브나무 문을 통과해 들어갈 수 있었다. 그 내부는 두드려 편 금을 입힌 삼나무로 안이 대어져 있었다.

올리브나무로 조각해서 만든, 양쪽 날개 길이가 10큐빗에 달하는 두 개의 거대한 황금 천사상은 궤 그 자체를 제외하고는 방에서 유일하게 움직일 수 있는 물건이었다. 궤에는 유대교 신앙에서 가장 소중한 물건인, 모세가 야훼로부터 받은 십계명 석판이 들어 있었다. 제단은 금으로 된 사슬이 막고 있어서 궤가 천사들의 보호하는 날개 아래에 놓여 있던 지성소로부터 분리되어 있었고, 그렇게 해서 궤와 궤를 운반하는 막대들은 사람들의 시야로부터 가려졌다. 증거가 될 만한 것이 유대인 쪽 출

처에는 없긴 하지만, 우리는 당연히 성소가 성전산의 바위 위에 직접적으로 지어졌다고 생각할 수밖에 없다. 아마도 이와 같은 세부 사항은 너무나도 신성한 것이었으므로 말로 표현할 수 없지 않았을까 싶다.

성전에는 놀랍도록 다양하고 호화로운 물품들이 있었고, 금으로 만든 것도 다수 포함되었다. 등잔대 10개. 정화용 그릇 100개. 동물 제물을 위한 냄비와 삽, 고기 포크. 조각된 꽃들, 램프와 집게. 양초를 위한 심지 다듬기용 연장. 기타 잡다한 것들과 '모든 관련된 물품들'. 솔로몬 왕은 숙련된 청동 장인이었던 티레Tyre의 히람에게 많은 비품과 부속품 들을 추가로 의뢰했다.

그런 물품에는 주主 성전 현관을 떠받치던, 높이가 18큐빗 둘레가 12큐빗인 청동 기둥 두 개도 포함되었고, 그 기둥은 각각 보아스('힘')와 야긴('그가 세운다')이라는 이름으로 불렸다. 그것들은 순결하고 달콤한 냄새가 나는 백합 모양의 기둥머리를 하고 있었고, 청동 사슬과 다산과 풍요를 상징하는 과일인 석류 200개에 둘러싸여 있었다. 또한 히람은 '녹아내린 바다Molten Sea'라고 부르는 거대한 분수대를 만들었다. 이것은 황동 대야인데, 청동 황소 열 마리가 받치고 있는 기부 위에 서 있었고, 그 테두리는 '백합꽃'처럼 가늘면서 수백 개의 박으로 둘러싸여 있었다. 이 대야는 의식에서 치러지는 세정에 사용되었으며 3000명이 목욕할 수 있는 충분한 물이 담겨 있었다.

7년간의 공사의 끝자락인 솔로몬 통치 11년 불火월에 건물이 완공되었다. 제사장들은 성소에서 물러났고, 레위 가문의 음악가들이 제단 동편에 서서 노래하고 심벌즈와 수금과 하프를 연주해서 주께 찬양과 감사를 드렸다. 여기에는 나팔꾼 120명도 함께했다. 솔로몬은 제단 앞에서 무릎을 꿇고 기도하며 성전을 하느님께 봉헌했다. 그는 하느님께 이스라엘 백성과 맺은 계약을 기억하길 간청하고, "권능의 성궤와 함께 일어나

시와, 몸 쉬실 자리로 드시옵소서…. 주여, 당신의 기름 부음 받은 자를 물리치지 마옵소서. / 당신의 종 다윗에게 약속하신 큰 사랑을 기억하소서"라고 간청했다.

즉시 불이 제물들을 태웠고, 성전은 하느님의 임재, 즉 구름으로 가득 찼다. 한밤중에 하느님은 솔로몬에게 다시 와서 "내가 이 성전을 택하여 봉헌하였으니 내 이름이 영원히 그곳에 있으리라. 내 눈과 마음은 항상 그곳에 있을 것이다"라고 말했다. 솔로몬과 그의 백성이 주의 이름을 거부하고 다른 신들을 숭배한다면, 하느님은 그들을 버릴 것이었다. "내가 이스라엘을 내 땅에서 뿌리 뽑고… 이 성전을 거부할 것이다. … 이 성전은 잔해 더미가 될 것이다. 지나가는 모든 사람이 공포에 질릴 것이다…."

영원을 상정하고 만들어진 솔로몬 성전은 아마도 채 500년도 가지 못했을 것이다. 기원전 587년, 네부카드네자르 왕의 군대가 예루살렘을 약탈하고 성전을 폐허로 만들었다. 《시편》 137편에 따르면, 추방된 유대인들은 "바빌론의 강"으로 가서 "시온을 기억하며 울었다". 《에스라》서에 따르면, 기원전 539년 페르시아의 키루스 왕이 유대인들에게 예루살렘으로 돌아와 성전을 재건해 달라고 요청했다.

예수가 아기였을 때는 할례를 받기 위해, 10대였을 때는 가르침을 받기 위해 찾은 곳이 두 번째 성전이었고, 바리새인들의 반대 의견에 직면하고 고통을 당한 곳 또한 두 번째 성전이었다. 또한 이곳에서 예수는 화가 나 상인들의 탁자를 뒤집어엎고 고리대금업자들을 내쫓았다. 기원전 29년경 예수가 십자가에 못 박힌 직후(정확한 날짜는 확실치 않다), 성전은 로마 황제들의 측근인 헤롯 아그립바Herod Agrippa에 의해 증축되었다.

서기 70년, 유대인은 로마인에 대항해 반란을 일으켰고, 예루살렘은 미래에 황제가 되는 티투스Titus에 의해 포위되었다. 이후 도시가 약탈당

하는 과정에서 성전은 파괴되었다. 이 파괴를 목격한 유대인 역사가 요세푸스Josephus는, 성전의 모든 돌, 모든 층, 모든 기초가 철거되었고 성전 안에 있던 많은 것들이 로마로 옮겨졌다고 전한다. 서기 132~135년에 일어난 두 번째 유대인 반란 이후, 도시는 하드리아누스Hadrian 황제에 의해 로마 식민지로 재건되었고, 모리아산에는 카피톨린 주피터Capitoline Jupiter 신전이 새로 세워졌다. 유대인의 출입은 금지되었고 예루살렘의 이름은 아엘리아 카피톨리나Aelia Capitolina로 바뀌었다. 324년, 콘스탄티누스 황제는 예루살렘을 기독교 도시로 재건하면서 원래 이름을 복원했다.

유대인들은 수세기 동안 잃어버린 성전과 성스러운 도시를 애도하게 될 운명이었고, 일상생활에서 하는 행동들을 통해 그 둘에 대한 기억을 상징적으로나마 상기하게 되었다. 예루살렘을 추모하기 위해 식사에서 한 가지 음식을 생략하거나 여성들은 화려한 옷을 입지 않았다. 전 세계에 흩어져 살던 유대인들은 기도할 때 예루살렘을 바라보았고, 유월절 전날의 만찬 예배는 "내년에는 예루살렘에서"라는 희망 섞인 말로 끝을 맺는다. 한편 성전산의 기운과 영적인 힘은 그대로 남아 유대인뿐만 아니라 다른 이방인들도 느낄 수 있었다.

이슬람 사원

예언자 무함마드는 서기 7세기 초에 자신의 계시를 전하기 시작했다. 그는 자기가 본 한 가지 환상에 대해 말했는데, 여기서 그는 이슬람에서 가장 성스러운 장소인 메카에 있는 카바Kaaba 신전에서 '가장 먼 모스크'까지 번개 말 부라크Buraq를 타고 이동한다. 그의 말과 행동을 기록한 하디스Hadith에 따르면, 그 모스크는 성전산 남쪽 끝에 있는 '아엘리아 성전의

아크사 모스크Aqsā Mosque'였다. 이곳에서 예언자 아브라함과 모세, 예수와 함께 무함마드는 대천사 지브릴―유대인과 기독교인에게는 가브리엘이다―로부터 포도주 한 그릇과 우유 한 그릇 중에 고르라는 제안을 받는다. 그는 후자를 선택했고―지브릴은 이를 '본능'이라고 말했다―《창세기》에 나오는 야곱의 사다리를 연상시키는 황금 사다리를 타고 천국으로 이동하게 되었다.

무함마드는 천국의 7단계 각각에서 아브라함, 모세, 세례 요한, 예수 등 초기 선지자들과 이야기를 나눴고, 맨 꼭대기에서 신은 그에게 이슬람교도들은 하루에 다섯 번 기도해야 한다고 일렀다. 이 이야기에는 이슬람 신앙의 두 가지 핵심 요소인 금주와 규칙적인 기도가 포함되어 있다. 아들 이삭을 성전 터에서 희생하려 했던 아브라함(이브라힘)과 솔로몬(술레이만)을 인류를 인도하기 위해 파견된 선지자로 인정한다면, 무함마드가 신자들에게 기도할 때 가장 먼저 향하도록 지시한 방향, 다시 말해 키블라qibla가 하람 알 샤리프Haram al-Sharīf 혹은 고귀한 성소Noble Sanctuary로 알려진 성전산이 되는 것은 타당했다.

무함마드가 한 여정에서 예루살렘을 죽음 이후의 삶에 관한 이슬람 신앙의 중심에 놓는 방대한 문헌이 파생한다. 전통에 따르면 최후의 심판에서 구원받은 자와 저주받은 자는 하람 알 샤리프에서 분류된다. 머리카락처럼 가는 밧줄이 그곳에서 에덴동산이 있는 올리브산까지 이어지고, 줄 아래로는 지옥의 구덩이가 열린다. 자신의 믿음에 확신을 두고 이 위험할 정도로 가느다란 줄을 타고 건너는 사람은 천국을 누릴 것이고, 미끄러지는 사람은 영원한 파멸로 떨어질 터였다. 그리고 너무 두려워서 시도조차 하지 못하는 사람은 회개하면 구원을 받을 것이었다. 따라서 하람 알 샤리프는 믿음의 도약을 할 준비가 된 사람들에게 천국을 약속하는 평화의 장소이다.

무함마드는 632년에 죽었다. 이후 6년이라는 시간이 채 지나기도 전에 예루살렘은 대부분의 근동 및 중동 지역과 마찬가지로 그를 따르는 신자들의 통치하에 놓이게 되었다. 무함마드의 장인이었던 칼리프 우마르Umar가 하람 알 샤리프에다 목조 모스크를 지었고, 이슬람 당국은 이 모스크에 돈과 보살핌을 아끼지 않은 것으로 알려졌다. 하지만 다마스쿠스에서 통치했던 제5대 칼리프 압드 알 말리크Abd al-Malik가 솔로몬의 성전 자리에 '바위 돔'이라고 부르는 현재의 석조 구조물(3쪽, 5번)을 세운 것은 680년대 후반이 되어서였다. 그는 아브라함과 솔로몬, 무함마드의 신앙을 목도한 노출된 바위 얼굴을 덮고 숭배할 수 있는 건축물을 짓기 위해 이집트에서 나오는 7년간의 수입을 내놓았다. 당시 칼리프는 메카의 카바를 통제하지 못하고 내전을 치르고 있었으므로 이 성전산은 그의 직접 통치 아래 있는 이슬람 장소 중 가장 성스러운 곳이었다(80쪽).

압드 알 말리크는 아라비아반도에서 지중해까지 이어지는 승리의 행진에서 그와 동료 신도들이 아직 점령하지 못한 비잔틴 제국 영토를 지배하고자 했기 때문에, 빛과 신비로 가득한 그 건축물이 비잔틴 건축, 특히 콘스탄티노플에 있는 아야 소피아Hagia Sophia의 정신을 연상시키는 것은 어쩌면 당연한 일이다. 또한 그것은 예수 그리스도의 무덤터에 세워진 돔형 교회인 예루살렘의 성묘교회Holy Sepulchre—서기 326년에 콘스탄티누스 대제의 명령으로 처음 만들어졌다—와 지금은 폐허가 된, 5세기에 건축된 팔각형 모양의 카티스마Kathisma 교회—성모 마리아가 베들레헴으로 가는 길에 쉬었다는 바위를 덮기 위해 만들어졌다—에 영향을 받았다.

건축물의 팔각형 평면은 무함마드가 지상과 천상을 오간 것을 기념하는 성지에 걸맞도록, 인간이 만든 사각형의 완벽함과 끝이 없는 선인 원圓의 신이 내린 순수함, 이 둘의 중간을 의식한 결과였다. 두 줄로 된 기둥들은 건축물을 빙 둘러가며 낭하(또는 산책로)를 만들어 내는데, 외

벽과 첫 번째 기둥들 사이로 그런 공간이 만들어지고 두 번째 기둥들은 바위 자체에 바싹 붙어 있다. 이곳을 만든 의도는 줄곧 성지 순례였다. 바위 돔―아랍어로는 쿠바트 알 사크라Qubbat al-Sakhra이다―은 이슬람교도들을 위한 평등주의 공간으로, 여성도 남성처럼 자유롭게 입장할 수 있다. 바위 자체는 가림막으로 보호되어 있지만 누구든 그 아래 신전으로 내려갈 수 있다.

아름다운 무늬가 들어간 회색과 흰색 대리석이 평편한 판 형태로 잘려서 건축물 내부의 아랫부분을 덮고 있다. 기둥머리에 아칸서스 잎사귀 모양이 풍성하게 조각된 첫 번째 기둥들에서 일련의 아치 모양이 생겨난다. 하얀빛과 빨간빛을 내는 금색과 파란색, 녹색으로 된 밝은 색상의 모자이크는 기하학적 형상과 식물의 형상을 보여주며, 모자이크들 사이로는 날개 달린 화관들이 들어가 있다. 이런 것들은 비잔틴 교회에서 볼 수 있는 모자이크를 연상시킨다. 날개 달린 화관은 651년 아랍 이슬람인들이 마침내 물리친 사산 왕조의 황제들을 상징했다. 여기는 성스러운 장소이면서 위엄 있는 장소였다. 이 건축물은 기쁨과 희망, 자신감을 통해 그 영성을 발산한다. 네 개의 열린 문과 팔각형 기단의 상층부에 난 창문들, 돔 아래 드럼통을 통해 들어오는 빛이 모자이크를 반짝이게 하고 다채로운 색상의 대리석에 빛줄기를 드리운다.

시선을 위로 향하면 바깥쪽과 안쪽 아케이드를 따라 이어지는 비문을 볼 수 있다. 이것은 이슬람 예술의 핵심적인 부분인 건축 서예의 초창기 사례 중 하나이다. 키블라에서 시작되는 바깥쪽 비문은 신의 형언할 수 없는 본성을 선포한다. 이 비문은 이례적으로 기독교와 신이 만든 육신인 예수의 모습을 직설적으로 비판한다. "하느님은 하나이시다. 하느님은 중심이시다. 자녀를 낳지 않으시니, 고로 누군가가 낳음 당한 적도 없다. 그 무엇도, 그 누구도 비교 대상이 될 수 없다." 안쪽 아케이드에서

는 메시지가 계속되고, 비문을 읽는 이들에게 예수를 하느님의 사자로 보되 결코 하느님으로 보지 말라고 촉구한다. "전능하신 주여! 하느님이 아이를 낳도록 하소서! 그게 천국이겠습니까, 아니면 지상이겠습니까?"

1400년에 걸친 수리와 개조는 이 특별한 건축물을 변화시키긴 했지만, 그 영향력을 축소하지는 못했다. 예를 들어 팔각형 기부의 상부 외벽과 돔의 드럼을 덮고 있는 눈에 띄는 파란색 기와들은 오스만 술탄 술레이만Suleiman 대제의 후원으로 16세기에야 설치되었으며, 아직 남아 있는 기와는 대부분 1920년대와 1960년대에 대대적으로 복원된 것들이다. 건축물의 외부와 내부 모두 원래는 금색과 녹색 모자이크—다른 고대나 중세 건축물에서는 볼 수 없는 특징이다—로 덮여 있었다. 하지만 빛을 발산하는 돔은 1960년대와 1990년대에 수리 작업을 한 결과이다.

바위 돔과 같은 것은 그 어디에도 없다. 위치한 장소 덕분에 시야가 탁 트여 있고, 개념적 명료함 그리고 건축적 아름다움과 품격에 따른 현란함이 인상적이다. 10세기 초 예루살렘 출신의 여행가 무카디시Muqadisi는 이렇게 썼다. "새벽에 태양 빛이 둥근 지붕에 처음 닿고 드럼통이 광선을 받으면 이 건축물은 경이로운 광경이 된다. 모든 이슬람을 통틀어 그와 비슷한 것을 본 적이 없으며, 이교도 시대에 지어진 무언가가 우아함이라는 면에서 이 바위 돔에 비할 만하다는 이야기를 들어본 적이 없다." 15세기 예루살렘과 헤브론의 역사가 무지르 알 딘Mujir al-Din은, 행복은 "바위 돔 그늘에서 바나나를 먹는 것"이라고 담담하면서도 감동적으로 표현했다.

'새 예루살렘':
튀르키예에 있는 솔로몬 성전

기독교인들에게 예루살렘 성전—성경에 언급된 곳이기도 하고 신의 가호를 받은 균형 잡힌 건축물로서도 매우 중요하지만—은 장소보다는 관념으로서 더 중요했을 것이다. 신약성경이 구약성경을 대체했다면, 새로운 성전이 있어야 하지 않겠는가? 이런 면에서 히브리 선지자가 구약성서 《에스겔》서에서 예루살렘이 처음 멸망한 지 14년 후인 기원전 573년에 본 환시에 관해 이야기한 것이 도움이 되었다. 그 선지자가 말하길, 자신은 어떤 높은 산 정상으로 옮겨졌고 그곳에서 청동으로 만든 것으로 보이는, 계량봉을 든 한 남자가 미래의 성전을 보여주었다. 아마도 이 환시는 신약성서의 성전을 묘사했고 그 건축을 승인했을 것이다.

324년, 기독교로 개종한 최초의 로마 황제 콘스탄티누스 대제는 유럽과 아시아의 지리적 경계에 있는 그리스의 오래된 도시 비잔티온의 자리에 새 수도를 건설했다. 로마는 여전히 어느 정도 가치를 지니고 있었지만, 그의 새 창조물은 서유럽의 '구세계'에서 그리스와 동부 지중해로 정치적·경제적 무게 중심이 결정적으로 변화했음을 강조했다. 그는 자신의 이름을 따서 새 도시의 이름을 콘스탄티노플로 정하고 그곳에 로마의 지형을 재현하려고 애썼다. 제2의 로마라는 도시의 성격이 완전히 사라진 것은 아니었지만, 적어도 5세기부터 그곳은 새 예루살렘으로 인식되기 시작했다.

이런 생각은 보스포루스해협과 마르마라해를 내려다보는 아크로폴리스의 왕궁 옆에 있는, 이 도시의 가장 중요한 교회인 '거룩한 지혜Holy Wisdom', 즉 아야 소피아에서 특히 잘 찾아볼 수 있다. 지금의 교회는 이 부지에 세 번째로 지어진 교회로, 콘스탄티노플과 비잔틴 제국이 전성

기를 구가하던 시절에 지어졌다. 솔로몬 성전과 마찬가지로 그것은 신을 도시의 중심이 되게 만든 놀라운 건축물이었다. 오늘날 우리가 보는 건축물은 황제였던 유스티니아누스가 527년부터 565년까지 지은 것이다. 그는 에너지가 무한정 많았고 잠을 자지 않았다는 말이 전해진다. 유스티니아누스는 거대한 돔이 덮고 있는 중앙집중식 교회를 새로 지어서 새 성전으로 만들고자 했다. 건축이 시작된 지 5년 만인 537년, 그는 교회를 봉헌하면서 "솔로몬 왕이시여, 내가 당신을 뛰어넘었습니다!"라는 말을 남겼다고 한다.

황제는 교회와 관련한 모든 공을 자신에게 돌리고 싶어 했지만, 그것은 실제로는 수학적 소양을 가졌던 두 건축가―트랄레스의 안테미우스Anthemius of Tralles와 밀레투스의 이시도루스Isidore of Miletus―의 작품이었다. 그들은 알렉산드리아의 헤론Heron of Alexandria이 500년 전에 기록한, 넓은 공간을 아치형 지붕으로 채우는 방법에 대한 수학적 이론을 어느 정도 이해했던 것으로 보인다. 따라서 로마 제국의 거대한 돔형·원형 건축물과의 관련성이 있었을 것이고, 그들이 그런 건축물에 대한 건축적 지식을 어느 정도는 가졌을 가능성이 있다. 아야 소피아의 구조는 무모하다고 할 정도로 대담했다. 얕은 기초와 방대한 규모, 빠른 건설 속도로 인해 보스포루스해협 지역에서 자주 발생하는 지진에 특히 취약했다. 이 건축물이 살아남은 것은 기적에 가까운 일이다.

아야 소피아는 교회에서 이슬람 사원으로, 박물관으로, 그리고 지금은 다시 이슬람 사원으로, 그간 용도가 자주 바뀌었지만 6세기의 형태와 특징은 놀라울 정도로 잘 보존되어 있다(3쪽, 7번/ 4쪽, 1번). 여기서 우리는 교회와 국가가 하나가 된 기독교 제국의 심장부에 있는 새 기독교 건축물을 발견한다. 남서쪽 문들 위에 있는 두 개의 관련된 모자이크에서, 콘스탄티누스는 도시를 신과 성모 마리아에게 바치고 유스티니아누스

는 교회 자체를 그들에게 바친다. 물론 황제는 교회의 수장이고 도시의 총대주교를 임명했다. 이런 의미에서 이 건축물은 하늘과 땅을 하나로 묶고 제국의 영적 심장을 만들어 낸다.

그 건축물은 원을 중심으로 중앙에 계획된 공간과 세로축의 다른 공간을 결합하고 있다. 중앙 돔은 거대한데, 그 높이는 55미터를 넘는다. 원형 건축물 위에 세워진 이전의 기념 목적의 돔—한 예가 로마의 판테온 위에 있는 돔이다—과는 달리, 이 돔은 정사각형 건물 위에 올라앉아 있다. 따라서 돔을 지지하기 위해 정사각형 평면의 각 모서리는 펜덴티브라고 부르는 삼각 궁륭穹窿으로 채워져 있다. 40개의 창문이 돔을 관통하며, 빛은 하루 종일 마법적이면서도 부드럽게 내부를 가로지르며 움직인다.

전체적으로 볼 때, 건축가들이 엄격한 기능성을 갖춘 공간을 만드는 것보다 건축 형태와 거대한 돔을 짓는 도전에 더 관심이 많았다는 점은 확실하다. 그 결과 많은 공간이 향후 어떤 용도로 쓰이게 될지를 모르는 채 기념비적 건축물의 일부로 설계되었다. 예를 들어, 남쪽의 길쭉한 방들은 황제와 총대주교의 사적인 공간이 되었지만, 북쪽의 길쭉한 방들은 어떤 정해진 기능을 가지고 있었는지 확실하지 않다. 거대한 은銀 가림막이 성소를 보호했고, 총대주교와 황제, 수행원들만 그 뒤편으로 들어갈 수 있었다. 아주 많은 수의 성직자가 이 건축물을 위해 일했고, 11세기부터는 공을 많이 들이는 예배식이 매일 거행되었다. 또한 순례자들이 기독교 세계 곳곳에서 찾아와 이곳에 수집되어 전시된 유물들에 공경의 예를 표했다.

교회를 공헌한 것은 '거룩한 지혜'라는 생각에 대한 공헌이었고, 장식의 첫 단계에서는 주로 인간이 관련된 이미지나 비유적인 이미지는 회피하자는 결정이 내려졌다. 그 대신 인근 마르마라 제도에서 채석한

대리석으로 내부를 장식했다. 석판을 쪼개 서로 반대되는 방향으로 돌결과 패턴이 맞물리도록 배치해서 추상적이거나 암시적인 패턴과 상징이 만들어지게 했다. 모든 투명 유리는 원래 빨간색과 파란색으로 채색되었다. 바닥은 대리석 판으로 되어 있었는데, 수많은 사람의 발이 밟고 지나가면서 마모되어 마치 물결의 파도가 모양을 만든 것처럼 보였다.

기둥머리와 처마 돌림띠에도 다양하고 많은 건축 조각품이 있다. 양식화된 아칸서스 잎들 가운데에는 유스티니아누스와 그의 황후 테오도라Theodora의 모노그램이 들어가 있다. 대리석과 진주층, 유리, 준보석을 활용하는, 그림 제작의 한 형태인 오푸스 세크틸레Opus sectile가 길쭉한 방들이 있는 층을 장식하는 데 사용되었다. 어둠을 배경으로 삼는 흰색 대리석에는 새와 식물이 조각되어 있다. 아야 소피아의 모든 지점에서 빛과 어둠이 강하게 대비되는 인상을 받는다. 키이우 왕자 블라디미르Vladimir가 11세기에 보낸 사절단은 이 장소의 아름다움에 깊이 감명 받았고, 자신들의 인상을 이렇게 남겼다. "그곳에서는 신이 인간들 사이에 거하신다. … 우리는 우리 자신이 천국에 있는지 지상에 있는지 알지 못하였다."

유스티니아누스의 창조물은 이 도시에서의 이후 이슬람 건축에 지대한 영향을 미쳤다. 1453년 술탄 메흐메드Sultan Mehmed는 콘스탄티노플을 점령한 후 아야 소피아를 회합용 모스크로 개조했는데, 이때 대리석 미흐랍(기도할 때 바라보는 벽감)과 민바르(높이 올려진 설교단)—둘 다 메카 쪽을 향했다—가, 그리고 신자들에게 기도 시간을 알리는 미너렛(뾰족탑)이 만들어졌다. 개조된 모습의 이 건축물은 오스만 제국의 건축가들, 특히 술레이만 대제Suleiman the Magnificent를 모신 위대한 건축가 시난Sinan에게 영감의 원천이 되었다. 술레이만 대제가 통치한 16세기의 오스만 제국은 중부 유럽에서 페르시아만까지 세력을 확장했고 예루살렘과 메카를

모두 아우르게 되었다.

시난이 아야 소피아를 자세히 연구했다는(그는 아야 소피아를 "세계에서 타의 추종을 불허하는 건축물"이라고 불렀다) 사실은 알려져 있고, 더군다나 그가 그의 친구 무스타파 새이Mustafa Saʿi에게 자전적 수필을 여러 편 구술했기 때문에 건축에 대한 그의 생각도 잘 알려져 있다. 그의 생각에 모든 건 궁극적으로 신으로부터 비롯하지만, 그럼에도 인간은 견고한 기초를 세우고, 적절한 지지대를 만들고, 건축물을 최대한 '보기 좋게' 만들 수 있었다. 이 마지막 관점에서 그는 아야 소피아의 스타일을 세련되게 한 것이 자신의 업적이라고 생각했다. 이런 생각은 그의 위대한 작품들 가운데 하나인, 베오그라드와 몰타, 로도스섬에서의 전쟁으로부터 얻은 전리품으로 술레이만 대제를 위해 지은 모스크에 예시적으로 드러났다.

골든혼 위 언덕 꼭대기에 있는 쉴레이마니예Süleymaniye 모스크(4쪽, 2번)는 아야 소피아의 모양을 하고 있으며, 중앙에 커다란 돔이 있어 도시의 빽빽한 거리를 도보로 가로지르면 약 30분 거리에 있는, 앞서 지어진 건축물에 정면으로 도전장을 던지고 있다. 이 건축물은 여러 마드라사madrasa(이슬람 대학), 병원, 호스피스, 주방, 목욕탕, 상점, 여행자 쉼터, 술탄과 그의 정실부인을 위한 영묘 등을 포함하는 복합 단지의 일부를 형성하고 있다. 술탄은 "세속 주권의 기제를 강화하고 내세에서 행복에 도달할" 목적으로 종교 수행과 종교 과학 연구를 위해 이 복합 단지를 만들어 기부했다. 자선단체 설립과 관련한 법률 문서인 와크피야waqfiyya에서는 술레이만을 "이 시대의 솔로몬"이라고 부르는데, 여기서도 우리는 예루살렘 성전의 긴 그림자를 느낄 수 있다.

이 모스크에는 바알벡Baalbek과 알렉산드리아에서 가져온 것으로 알려진, 하나의 돌 조각으로 깎아 만든 거대한 붉은 화강암 기둥 네 개를

비롯하여 제국 전역에서 가져온 재료가 사용되었다. 바알벡은 솔로몬이 시바의 여왕을 위해 지은 궁전이 있던 곳으로 여겨졌고, 오스만 술탄들은 자신들이 알렉산더 대왕의 계보를 잇는 주권자라고 믿었다. 성스러운 장소에서 수집한 건축 자재들을 모아놓은 이 건축물은 예루살렘 성전에 사용된 귀중한 자재를 레바논산에서 수집한 일을 떠올리게 한다.

가볍고 통풍이 잘되는 구조는 이전 반세기 동안의 이슬람 건축물 대부분과 상당히 다르다. 이곳에서는 아야 소피아에서처럼 하늘과 땅의 질서와 통일성이 표현된 신성한 공간에 와 있는 듯한 느낌을 받는다. 빛은 물리적이지만 신성을 표현하고 구멍 뚫린 돌 격자들이 있는 수백 개의 작은 아치형 창문을 통과해서 흐른다. 타조알들과 빛을 반사하는 거울 구(球)들이 달린 천장, 거기에 매달린 수백 개의 유리 용기에 담긴 오일로 빛을 내는 거대한 원형 모스크 램프들의 어우러짐이 만들어 내는 효과는 맑은 밤의 하늘처럼 보는 사람의 마음을 사로잡았을 것이다. 분위기는 영묘하다. 원래의 성전과 마찬가지로 이곳은 지상에 있는 신을 위한 집이다.

로마 성전과 예루살렘의 솔로몬 기둥

콘스탄티누스는 보스포루스해협에 새 수도를 건설하는 동안 로마의 티베르강 강변에 새 교회를 세우는 작업에도 관여했다. 바티칸 언덕에 있는, 예수의 절친한 동반자 성 베드로의 무덤이 있던 자리에 위엄을 부여하고자 한 것이었다. 이 건축물은 처음 구상 단계에서는 예루살렘 성전과 아무런 관련이 없었지만, 수세기가 지난 후 흥미로운 일련의 사건으로 인해 성전을 상징하는 건축물이 되었다.

초대 교황이면서 예수의 제자들의 지도자이자 로마 가톨릭교회의 창시자인 베드로는 서기 1세기에 불명예스럽게 죽었다. 성전聖傳에 따르면, 그는 십자가에 못 박힌 다음 로마에 묻혔다. 그의 소박한 무덤은 처음에는 작은 비석으로만 표시되어 있었지만, 수백 년에 걸쳐 유기적으로 성장하여 특별한 건축물로 자리매김했고, 오늘날 가장 손쉽게 알아볼 수 있는 로마 가톨릭교회의 상징이 되었다. 16세기 후반부터는 미켈란젤로 부오나로티가 설계한 거대한 달걀 모양의 돔이 로마의 스카이라인을 지배했고, 지안로렌초 베르니니Gianlorenzo Bernini가 설계한 광장의 주변을 에워싸는 두 팔은 건축물 안으로 방문객을 끌어들이기 위해 손을 뻗고 있었다.

성 베드로 성당은 변화하고 성장했지만, 여전히 콘스탄티누스의 비전의 핵심을 구현하고 있다(3쪽, 6번). 성당은 기독교 예배와 성 베드로에 대한 숭배의 발전을 가능케 할 만큼 충분히 큰 건축물 안에서 성인의 원래 매장지를 빙 둘러싸는 지성소至聖所가 되어야 했다. 해결책은 대규모로 설계된 많은 초기 교회처럼 고대 로마의 바실리카basilica─회의실과 법정을 포함하는 공공건물이다─를 모델로 한 대형 직사각형 건물을 설계하는 것이었다.

성 베드로의 무덤은 콘스탄티누스 시대와 마찬가지로 성 베드로 대성당(바실리카)의 중심이지만, 시간이 지남에 따라 그 외관이 크게 바뀌었다. 4세기에는 대리석으로 둘러싸인 원시적인 신전이었고 건축적인 초점이 그 위에 세워진 캐노피에 맞춰져 있었다. 콘스탄티누스가 무덤을 장식하기 위해 그리스에서 가져온 만곡형 기둥 여섯 개 중 네 개가 이를 지탱했다. 나머지 두 개는 신전 뒤쪽 내부의 작은 곡면 구조물, 다시 말해 애프스(직사각형 건물의 평면에서 입구의 맞은편 마구리 벽면에 설치한 반원형 혹은 다각형의 돌출부_옮긴이)를 지탱했다. 6세기에 이뤄진 개조 작업들

은 여섯 개의 기둥을 더욱 눈에 띄게 했다. 이 기둥들은 무덤이 보이지 않도록 하는 가림막 역할을 했다. 바실리카를 방문하는 방문객에게는 대부분, 소용돌이치는 여섯 개의 기둥이 그대로 성 베드로의 무덤이었다.

이 기둥들은 코르크 마개나 갱엿 조각처럼 세로 홈이 패 있는 특별한 물건이다. 기둥들이 견고한 지지대 역할을 할 것으로 기대하기 때문에 그것들이 구현하는 움직임의 감각은 놀랍기도 하고 불안하기도 하다. 이러한 역동성 덕분에 추상적이고 구상적인 형태들이 결합한 장식으로서의 특성이 더욱 강조된다. 기둥 일부에는 완만한 나선 모양으로 상승하는 곡선들이 새겨져 있는데, 이는 보는 사람의 눈을 속여서 마치 기둥이 움직이는 것처럼 보이게 한다. 다른 기둥들에 있는 포도나무 덩굴에는 새싹이 자라고 잎이 사방으로 퍼지는 가운데 달콤한 포도송이가 가득하다. 작은 날개가 달린 큐피드가 줄기들 사이를 드나들면서 달콤한 열매를 탐욕스럽게 손으로 움켜쥐고 있다.

큐피드들은 고대 그리스의 포도주와 축제, 황홀경의 신 디오니소스의 시종들이다. 콘스탄티누스가 기독교의 중요한 성지에 이교도적인 이미지를 사용한 것이 이상하게 보일 수도 있지만, 그의 분명한 의도는 혁신적이고 인상적인 건축 조각품으로 성 베드로를 기리고자 한 것이었다. 그리고 최후의 만찬을 의식적으로 재현하는 성찬식에서 포도주가 하는 역할 때문에—포도주는 예수의 피가 된다—그것들은 기독교적 맥락에서도 적절했다.

줄지어 늘어선 기둥들—8세기에 교황 그레고리 3세에 의해 여섯 개가 추가되었다—은 성 베드로 대성당의 특징이 되었고, 성도聖都를 방문하는 실제 순례자들 혹은 안락의자 순례자들을 위해 쓰인 가이드북들 가운데 점점 더 많은 수가 이 기둥들을 언급했다. 감탄과 친숙함은 모방으로 이어져 멀리 떨어진 북유럽 전역의 교회에서 모조품이 등장하기 시작했

다. 아주 멀리 떨어져 있던 곳으로, 더비셔 렙톤에 있는, 8세기의 왕실 매장지인 세인트위스턴 교회가 한 예이다. 14세기 후반, 교황이 프랑스에서 70년간의 유배 생활(아비뇽 유수幽囚_옮긴이)을 마치고 로마로 영구 귀환했을 때, 그 기둥들은 단순히 아름다운 물건이기만 한 게 아니었다.

어찌 된 일인지 이 만곡형 기둥들은 솔로몬 성전의 유물이라는 속성을 가지게 되었고, 서기 70년 예루살렘을 점령한 후 티투스는 그것들을 로마로 '의기양양하게' 가져와서는 포럼 광장 평화의 신전에 보관해 두었다. 그레고리 3세가 추가한 기둥 중 하나는 10대 때의 예수가 성전에서 의사들과 논쟁할 때 기댔던 '거룩한 기둥'이라는 특별한 지위를 부여받기도 했다. 그것은 기적적인 힘을 가진 것으로 여겨졌다. 이후 이 이교도 물건들은 통틀어 '솔로몬 기둥'으로 알려지게 되었다(4쪽, 3번).

이 모든 일이 어떻게, 왜 일어났는지는 명확하지 않다. 교황과 함께 유능한 공무원들이 프랑스로 떠나면서 신빙성 있는 기록을 남기는 일이 어렵게 됐다는 사실만큼은 분명하다. 일반적으로 14세기 유럽에서는 오래되고 숭배받는 신성한 물건에 대해 정교한 출처를 기록하는 경우가 많았다. 콘스탄티누스의 기둥들(또는 지금 이름으로는 솔로몬의 기둥들)의 경우, 여러 가지 특정 요인이 복합적으로 작용했다. 그것들은 매우 오래되었고 아름다웠으며 성 베드로 무덤의 일부였기 때문에 특히나 숭배할 만한 가치를 지니고 있었다. 아무래도 가장 중요하게는, 그 기둥들은—비록 청동으로 만들어지지는 않았지만—《열왕기》서에서 매우 환기적인 방식으로 묘사된 히람의 놀라운 기둥들과 연결될 수 있었다.

솔로몬 기둥의 특별한 지위를 확고히 하고 어떻게 로마에서 솔로몬 성전을 재건할 것인가 하는 문제에서 중요한 역할을 한 것은 위대한 예술가 두 명과 야심 찬 교황 두 명이었다. 1515년, 라파엘이라는 이름으로도 알려진 라파엘로 산치오Raffaello Sanzio는 로마에서 가장 성공적인 예

술 공방을 운영했는데, 그는 재능은 뛰어났지만 도시적이지 못했던 미켈란젤로의 숙적이었다. 두 사람의 라이벌 관계는 서양 미술사에서 가장 위대한 작품들을 탄생시켰다. 라파엘로는 최근 교황직의 지적·영적·군사적 힘을 기념하는 그림으로 교황의 방—단순히 '룸스Rooms' 또는 '스텐자Stanze'라고 불렸다—을 새롭게 단장하는 작업을 마친 참이었다. 이 프로젝트는 교황 율리우스 2세가 시작하여 후임 교황 레오 10세가 1513년에 완성했다.

거의 한 세기 동안 서서히 몸집을 불리고 있던 개신교 폭풍이 마침내 터진 것은 레오 교황이 재위하던 중이었다. 1517년 마르틴 루터Martin Luther는 자신이 볼 때 가톨릭교회가 잘못한 것으로 여겨지는 95개 논지를 독일 비텐부르크에 있는 한 교회의 문에다 써 붙였다. 이는 종교개혁으로 알려진, 서구 교회 내의 길고 고통스러우며 다면적인 격변의 시작이었고, 그 개혁은 유럽의 정치적·신학적 면모를 변화시켰다. 이러한 위기 속에서 레오 교황은 자신이 실제로 이룰 수 있는 일에 집중했다. 다시 말해 피렌체에서 메디치 가문의 지배권을 확보하는 일에, 그리고 바티칸과 성 베드로 대성당을 기독교계 최고의 교회로서, 교황청의 본부로서, 그리고 솔로몬 왕의 발자취를 따르고 있다고 확신하는 교황 자신의 정신적 고향으로서 그 위상에 걸맞은 복합 건물로 변화시키는 일에 집중했다.

라파엘로는 친구인 도나토 브라만테Donato Bramante가 이미 시작한 작업을 계속하고 싶어 했지만, 고대 교회를 재건하는 일은 단시간 내에 끝날 수 있는 일이 아니었다(실제로 한 세기가 넘게 걸렸다). 그래서 레오 교황과 라파엘로는 솔로몬 성전을 재건하는 긴 과정을 보다 빠르고 효과적으로 시작할 수 있는 기발한 방법을 생각해 냈다. 그것은 매우 비싸고 고귀한 종류의 실내 장식이었는데, 예수가 승천한 후 성 베드로와 성 바

울이 행한, 《사도행전》에 묘사된 기적들을 묘사한 일련의 태피스트리였다. 라파엘로가 비단과 금실, 은실로 짠, '카툰'(예술가들이 정교하게 실제 크기로 만든 밑그림_옮긴이)이라고 알려진 거대한 그림을 사용하여 설계한 이 호화로운 벽걸이 장식들은 교황청의 정신적 중심지이자 교황 선출 장소인 시스티나 성당을 위한 것이었다.

그런 주제들은 놀랍지 않았지만, 라파엘로가 그것들을 표현하는 방식은 놀라웠고, 레오 교황의 교황직 관련 선언문과 밀접한 관련이 있었다. 교황은 자신이 솔로몬처럼 악을 치료하고 차이를 없애기 위해 선출되었다고 믿었던 것으로 보인다. 라파엘로가 성 베드로가 다리를 저는 사람을 치유하는 장면을 크게 수정한 것도 바로 그런 이유 때문이었다. 이 기적은 성 베드로가 예루살렘에서 행한 첫 번째 기적이었으며, 초기 기독교 교회가 될 예수 추종자 공동체에 대한 그의 영적 리더십을 확립하는 데 결정적이었다. 《사도행전》에는 베드로가 태어날 때부터 불구였던 한 남자에게 일어나 걸으라고 말했다고 기록되어 있다. 그 남자의 발에 힘이 돌아왔고, 그는 베드로를 따라 성전 안으로 들어갔다. 라파엘로는 이 기적이 일어난 장소를 성경에 나오는 예루살렘 성전 단지 입구의 '아름다운 문' 옆에서 큰 기둥인 '보아스'와 '야긴'이 서 있었다고 전해지는 건물 현관으로 바꿨다(4쪽, 4번).

라파엘로가 표현한, 솔로몬의 성전에서 베드로가 사람을 치료하는 장면에서는 크고 압도적인 기둥들이 공간을 가르며 서 있는데, 그것들은 그 자체로 그림의 주연처럼 보일 정도이다. 포도나무와 아기천사가 조각되어 있고 음각 선이 중간중간에 들어가 있는 그 기둥들의 독특한 소용돌이와 곡선은, 라파엘로가 그림을 제작할 당시에도 성 베드로 신전을 보호하는 가림막 역할을 한 사물들을 묘사하고 있음을 명확히 보여준다. 라파엘로와 레오 교황 모두 이 기둥들이 솔로몬 성전에서 나온

것이며 구약성경에 묘사된 물건임을 의심하지 않았다. 라파엘로는 나선형 솔로몬 기둥들로 그림 화면을 가득 채워 진실성을 더하고, 성 베드로 대성당을 예루살렘에다, 레오 교황을 솔로몬에다, 그리고 잃어버린 성전을 르네상스 로마에서 재창조된 성전에다 명시적으로 결부시킨다.

성 베드로 대성당의 솔로몬 기둥들이 정통 가톨릭의 대본당 교회 구조의 분리할 수 없는 요소가 되기까지는 추가로 200년이 더 걸렸다. 바실리카의 외관과 돔이 마침내 완성되자 17세기 교황 우르바노 8세는 광대한 내부에 대한 장식으로 관심을 돌렸다. 그는 친한 동료이자 친구로서 조각가이자 건축가, 화가인 지안로렌초 베르니니에게 작업 대부분을 맡겼다. 그의 전기 작가인 필리포 발디누치Filippo Baldinucci는 하루에 일곱 시간씩 조각에 몰두하는 그의 강렬함을 단단한 대리석과 주물 금속에 자신의 삶을 쏟아 붓는 것 같다고 묘사했다. 그의 작품은 본능적인 반응을 끌어내기 위해 만들어진 것이기 때문에 차갑고 냉정하게 바라보는 것은 불가능하다.

베르니니는 장관을 이루는 중앙 장식물을 만들었는데, 그것은 성인의 무덤을 덮는 거대한 청동 천막 형태를 띠었다. 이 장식물은 오늘날 전체 건축물의 일부로 체험되고 있다. 성 베드로 대성당에 들어가는 것은 일부러 주눅 드는 경험을 하는 것이다. 황금빛 지붕에 가닿는 대리석 기둥들과 광택이 나는 단단한 돌로 이루어진 바닥에서부터 본당 회중석 기둥 양쪽에 있는 거대한 조각품에 이르기까지, 그 규모와 웅장함에 왜소해진 방문객들은 자신이 초라하다고 느낀다. 하지만 내부를 지배하는 것은 제단에 다가갈수록 그 크기가 점점 커지는 베르니니의 청동 발다키노이다.

이 구조물은 야외에서 고위 인사나 신성한 물건을 사람들이나 비바람으로부터 보호하기 위해 사용했던 임시 건축물들을 영구적으로 재창

조한 결과물이다. 높이가 20미터에 달하는 네 개의 굴곡진 청동 기둥이 웅장함을 과시하며 위쪽으로 올라가 틀을 형성하는 처마 돌림띠까지 가 닿는다. 각각의 꼭대기에는 화환을 들고 있는 천사가 있는데, 이 화환은 처마 돌림띠 아래로 사라져 마치 천사들이 이 구조물의 맨 상단 월계관을 붙들고 있는 듯한 착각을 불러일으킨다. 콘스탄티누스가 베드로의 무덤을 네 개의 나선형 기둥으로 된 캐노피로 덮었다는 사실을 베르니니가 알았는지 여부는 확실치 않지만, 콘스탄티누스가 예루살렘 성전에서 나선형 기둥들을 가져왔다는 점은 분명 알았을 것이다.

베르니니의 거대한 청동 작품들은 네 개 영역으로 구성된 콘스탄티누스의 기둥과는 달리 세 개 영역으로 구성되어 있다. 아래쪽은 원본에서 익숙한 추상적인 곡선으로 구성되었지만, 상단의 두 조각 부분은 상당히 다르다. 그리 작지 않은 큐피드들은 여전히 존재하지만, 원본의 포도나무는 월계수 잎으로 대체되었고 윙윙대는 벌들이 추가되었다. 교황 우르바노가 속한 바르베리니Barberini 가문은 월계수 잎을 사이사이 흩뿌린 세 마리의 벌—라파엘로와 베르니니 시대의 기독교인들이 예수의 이교도 전신이라고 여겼던 태양신 아폴로에게 바치는 존재였다—을 문장紋章에 사용했다. 베르니니는 기독교 신을 기리는 물건에다 자기 후원자의 정체성을 소리 없이 강력하게 각인해 두고 있다.

이 모든 위용 속에서도 원래의 솔로몬 기둥들은 잊히지 않았다. 베르니니는 돔을 지탱하는 기둥의 속을 비워—그것들이 지지하는 것을 생각하면 다소간 무서운 생각이 든다—좁고 기다란 공간을 만들어 냈다. 여기에는 성 롱기누스의 창, 성 베로니카의 베일, 성 안드레아의 머리, 성聖 십자가의 가장 큰 파편 등 성 베드로 대성당의 아주 중요한 유물들이 부활절과 기타 주요 축제에 전시되었다. 각각의 공간은 두 개의 영역으로 나누어진다. 상단 부분은 유물이 전시되는 곳으로서 나선형 대리석 기둥

두 개에 둘러싸인 이동식 예배소를 지지하고 있고, 하단 부분에는 베르니니가 만든, 실물 크기보다 세 배나 큰, 성 롱기누스, 성 베로니카, 성 안드레아, 그리고 헬레나(콘스탄티누스의 어머니)의 조각상들이 전시되어 있다.

베르니니의 개방형 캐노피는 그 너머로 애프스에 있는 성 베드로의 옥좌까지 볼 수 있어 이 장엄한 교회의 내부 장식품 중 가장 큰 자랑거리이다. 그것은 교황이 자신의 권위를 주장하는 일의 기원이 되는 인물의 무덤을 위엄 있게 만들고 미사가 거행되는 장소에 형식을 부여하여 극적인 힘이 교차하는 지점이 된다. 교황청이 엄청난 부를 가졌음에도 그것이 한 번도 교체된 적이 없는 것은 당연한 일이다. 이 구조물은 성 베드로 성당이 기독교 성전의 자리이자 새 예루살렘의 터라는 주장을 건축 양식이라는 형태로 강력하게 전달한다.

* * *

성 베드로 대성당과 쉴레이마니예 모스크, 아야 소피아, 성전산은 누가 뭐라 해도 인류 건축 역사상 최고 수준의 위대한 작품들이다. 그 핵심에는 건축물이 하느님의 임재를 구현하고 사람들이 신앙이라는 이해의 도약을 이룰 수 있다는 생각이 있다. 이 건축물들은 제각각 독특한 방식으로 예루살렘의 잃어버린 성전에 대한 청사진에 따라 만들어졌다.

그것들은 매우 다른 건축물인데, 특히 강력하고 때로는 서로 경쟁 관계에 있는 종교를 섬기기 때문에 더더욱 그렇다. 종교적 불일치가 종종 신앙 간의 연관성을 파악하기 어려울 정도로 확대되는 시기에는 신을 섬기기 위해 만들어진, 세계에서 가장 멋진 건축물 뒤에 숨겨진 공통의 영감을 생각해 보는 것이 중요하다. 거의 2000년 전에 파괴된 성전

의 영적 힘은 똑같이 뛰어난, 영감을 주는 일련의 건축물에 자극제가 되었다. 믿음은 산을 옮길 수 있다는 말도 있지만, 이런 건축물들은 믿음을 만들고 유지한다.

3장

로마:
자기 확신

1세기

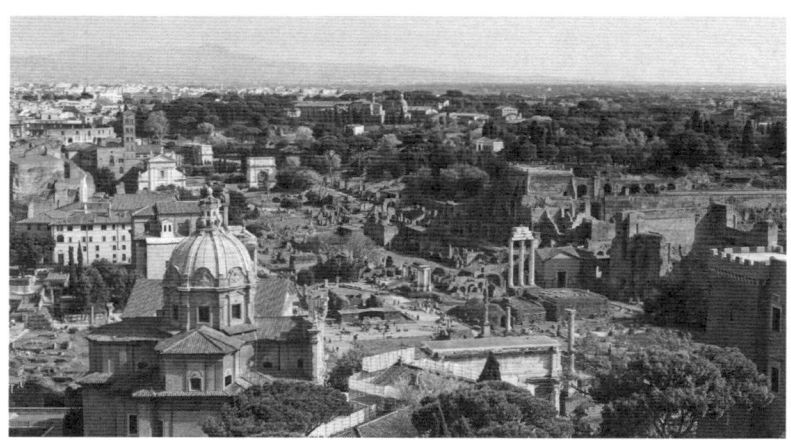
로마 포럼 광장

로마의 기원은 의심을 살 정도로 정확하다. 기원전 753년 4월 21일, 쌍둥이 형제인 로물루스Romulus와 레무스Remus는 어렸을 때 늑대 젖을 먹으며 자란 곳인 티베르 강변에 새로운 도시를 세웠다고 전해진다. 이 쌍둥이는 알바 롱가Alba Longa(고대 로마의 신화에서 언급되는 지방의 명칭으로, 로마의 남동쪽에 있던 곳으로 여겨진다_옮긴이)의 폐위된 왕의 딸인 레아 실비아Rhea Silvia와 군신 마르스 사이에서 태어났는데, 종조부인 아물리우스Amulius는 그들을 죽게 할 생각으로 외진 곳에 유기했다. 쌍둥이가 아물리우스를 무너뜨릴 거라는 예언 때문이었다. 로마의 기원이 무엇이든 간에—어떤 판타지 소설도 이 '역사'보다 더 이상하고 상상력이 풍부한 이야기를 제공할 수 없을 것이다—몇 세기 동안은 그 누구도 이 가능성 희박한 정착지가 큰 규모에 달할 것이라고 믿지 못했을 것이다.

언젠가는 로마가 될 일곱 개의 언덕을 둘러싼 로물루스와 레무스의 피에 굶주린 투쟁은 지중해 유역과 근동의 다른 곳에서 벌어진 일들에 비하면 지역적이고 미미한 일이었다. 그리스와 페니키아의 도시 국가(폴

리스)와 이집트인들은 농업이나 무역을 통해 증가하는 인구에 필요한 식량을 확보하고 육군과 해군을 통해 국민을 보호하며 인상적인 도시 문명을 건설했다. 폴리스는 무역 네트워크와 군사 자원을 이용해 지중해 연안 주변에 위성 국가나 식민지를 세우는 등 강력한 도시를 건설하는 데 매우 효과적이었다.

로마인에 비해, 마케도니아인은 더 나은 군인이었고, 페니키아인은 더 나은 선원이었으며, 아테네인은 더 나은 장사꾼이었다. 기원전 7세기의 누군가에게 이탈리아에서 주목해야 할 국가의 이름을 묻는다면 아마도 지금의 움브리아와 토스카나에 있는 에트루리아 또는 나폴리와 시라쿠사와 같은 그리스가 만든 도시들을 꼽았을 것이다. 하지만 기원전 2세기에는 로마 공화정이 느슨한 이탈리아 국가들 연합을 이끌었다. 이것은 훈련된 군대 그리고 로마가 모든 장애물을 극복할 수 있는 신성한 도시라는 로마인들의 확고한 믿음으로 추진되었다.

로마의 부상과 확장

2세기 중반에는 여러 상황이 놀라운 조합을 이루면서 로마가 세계 강국으로 만들어졌다. 기원전 146년, 동부 지중해에서 가장 오래되고 중요한 도시 중 하나이던 카르타고는 제3차 포에니 전쟁이 정점에 달하면서 폐허로 변했다. 로마 정복자들이 17일 동안 불태운 이 도시는 다시는 일어설 수 없고, 주민 전체가 노예가 되었다. 100년 후, 로마의 시인 베르길리우스Virgil는 카르타고의 여왕 디도Dido와 트로이 왕자 아이네아스Aeneas(로물루스와 레무스의 조상으로 추정된다)의 비극적인 사랑 이야기를 만들어 냄으로써 로마인과 카르타고인 사이의 역사적 적대 관계에 대한

근거를 과거로 거슬러 올라가는 식으로 제시했다. 로마는 단박에 지중해에서 가장 강력한 제국이 되었다. 로마군은 이미 스페인 남부의 옛 카르타고 영토를 점령했고, 이제는 북아프리카 해안까지 점령한 상태였다. 같은 해, 코린트 전쟁에서 결정적으로 승리한 로마는 옛 마케도니아 제국 그리고 그리스 본토와 에게해에 있는 그 제국의 부속 영토를 모두 장악할 수 있었다.

이후 두 세기 동안 로마는 제국을 계속 확장하여 유럽, 중동, 사헬 지대 및 메소포타미아 일부에까지 이르렀다. 로마는 공화정에서 제국 통치로 전환한 150년 동안 수많은 정권 교체에도 견딜 수 있는 합리적이고 안정적인 정부와 매우 강력한 군사력, 효율적인 관료 체제를 갖춘 축복받은 나라였다. 로마의 힘은 원래의 도시 공동체에 뿌리박음에서 나왔고, 신민들이 로마 국가의 일원이라는 자부심을 가지고 자신들을 통치 체제의 일부로 느끼게 할 필요가 있다는 초창기 제국의 인식에서 비롯되었다. 그래서 속민屬民들에게는 로마에 거주하지 않아 투표권을 행사할 수 없더라도 병역의 대가로 일정 수준의 시민권과 공식적인 투표권이 주어졌다.

기원전 146년 이후 로마가 보유한 거대한 규모의 영토는 도시 국가인 로마가 명실상부한 제국임을 의미했다. 총독이 임명되었지만, 로마의 교통 및 통신망이 뛰어났음에도 그들이 항상 수도와 직접 연락한다는 것은 불가능했다. 그래서 총독은 최소한의 자율성을 가지고 지역 문제를 관리할 수 있도록 신임을 받아야 했다. 로마의 유대가 워낙 강했기 때문에 대부분의 경우 이러한 방식이 효과적이었다.

지역 사회가 로마로 남을 수 있었던 것은 군사력 때문이기도 했지만 로마 문명이 제공한 물질적·철학적 혜택 때문이기도 했다. 제국 전역의 로마인들은 강력한 도덕 원칙, 아울러 신적 권위에 따라 사회를 질서화하

는 법적·사회적 규범에 대한 헌신을 뜻하는 '로마니타스Romanitas'라는 생각을 받아들였다. 노예 신분에서 부와 권위 있는 공직으로 단 두 세대 만에 이동할 수 있을 정도로 사회적 이동성에 대한 전망도 매우 관대했다.

로마와 그 불굴의 자기 확신이 없었다면 서반구의 역사는 많이 달라졌을 것이다. 유럽 대륙의 근본적인 문제는 대부분 로마 제국과 그 후계 국가들의 정치적·경제적·법적 구조—비록 변경이 이뤄지긴 했지만 여전히 편재한다—에 그 뿌리를 두고 있다. 로마의 선례들은 전 세계 어디에서 만들어지든 간에, 또 어떤 상황에서든 간에 서양 문화의 기대와 규범을 지속해서 형성하고 있다. 로마인들이 심어놓은 문화적 표현의 형태(고대 그리스에서 많은 부분을 빌려 왔다)는 연극에서 정치적 담론에 이르기까지, 웅장한 공공 건축물에서 자연주의 조각과 회화에 이르기까지 여전히 우리와 함께하고 있다.

이는 중세와 근대 유럽에서 로마로부터 영감을 받은 건축물과 예술이 의식적으로 만들어졌기 때문이고, 또한 스페인과 포르투갈, 로마 가톨릭교회가 유럽의 남미 식민지에서 수행한 역할 때문이기도 하다. 영화나 드라마도 이에 기여한다. 〈왕좌의 게임〉과 같은 드라마 시리즈에서 상상되는 판타지 제국은 종종 로마가 조직한 구조들을 떠올리게 한다. 하지만 수세기 동안 서양 교육이—베르길리우스, 오비디우스Ovid, 호라티우스Horace의 시, 플리니우스Pliny의 자연사, 키케로Cicero의 수사학과 철학, 갈레노스Galen의 의학 이론, 비트루비우스Vitruvius의 건축 등으로—라틴어의 지배를 받았기 때문이기도 하다. 라틴어는 교육과 의사소통의 언어였다. 18세기 후반까지 대부분의 과학 저작물은 가능한 한 많은 독자를 확보하기 위해 라틴어로 출판되었다. 오늘날 라틴어를 배우거나 로마 문학과 역사를 공부하는 사람은 거의 없지만, 놀라울 정도로 우리의 삶은 여전히 제국 로마의 유산에 힘입은 바가 크다.

공화정에서 제국으로

로마의 영토적 성장에는 정치적 불안정성의 증가가 동반되었다. 기원전 2세기 말부터 공화정은 내전과 민중 봉기―시민들의 필요를 채워주던 많은 노예에 의한 봉기도 포함했다―로 몸살을 앓았다. 전장에서 엄청난 규모의 군대를 지휘하고 지방에서 제한 없는 권력을 행사하던 지도자들은 로마 원로원의 권위에 굴복하는 것을 꺼리게 되었다. 작은 도시 국가에 적합했던 정치 구조는 지중해 유역 전역으로 로마의 영토를 확장하는 데 따른 야망을 감당할 수 없었다. 엘리트와 민중 사이에 점점 더 커지는 경제적 불평등은 긴장을 더욱 악화시켰다.

주로 자신들의 이익을 도모하기 위해 단기간에 결속한 과두 정치인들과 유력 군인들 사이에서 갈등이 산발적으로 발생했다. 기원전 48년, 부유한 갈리아 지방을 정복한 군인이자 정치가인 율리우스 카이사르Julius Caesar가 독재자로 선출되어 10년간 집권했다. 이전 공화정에서 독재자라는 직책은 비상시에만 사용되었다. 4년 후 카이사르는 위기를 일부러 불러일으켰고, 종신 독재자로 선포되었다. 그의 정적들은 그가 이름만 아닐 뿐 사실상 황제라는 점을 두려워했다. 결국 카이사르는 암살당했고 로마 제국은 더 큰 혼란에 빠졌다. 율리우스 카이사르를 지지했지만 그의 조카 손자이자 후계자인 가이우스 옥타비우스Gaius Octavius(역사적으로는 카이사르 아우구스투스Caesar Augustus로 더 잘 알려져 있다)에게 배신당한 키케로의 글을 통해 이 격동의 시기의 음모들과 변화하는 동맹들에 대한 통찰을 얻을 수 있다.

아우구스투스는 뛰어난 능력을 지닌 정치가이자 지도자였다. 기원전 44년 카이사르가 죽은 후 그는 마르쿠스 안토니우스Mark Antony, 가이우스 레피두스Gaius Lepidus와 함께 로마 제국을 통치했다. 이 삼두정치가 구성

원들의 개인적인 야망으로 인해 무너졌고, 이때 마지막에 승리한 사람은 가장 어린 아우구스투스였다. 기원전 31년, 악티움 해전 이후 그는 공화정의 메커니즘을 복원했고 원로원과 행정관, 민회가 다시 한번 더 로마의 통치 체제를 장악했다.

실제로 아우구스투스는 로마의 초대 황제로서 점차 모든 국가 권력을 장악해 나갔다. 그는 잘 알려진 것처럼 헌신적인 공화주의자였지만, 자신이 죽은 후 로마가 다시 내전으로 빠져들어서는 안 된다고 굳게 믿었다. 아우구스투스의 평화의 제단인 아라 파키스Ara Pacis는 로마의 미래를 위한 아우구스투스의 선언문이다. 기원전 13년 7월, 원로원은 아우구스투스가 스페인 정복에서 돌아온 것을 기념하기 위해 이 제단을 세우고 매년 제물을 바치기로 의결했다. 이 인상적인 조각 기념물은 아우구스투스와 그의 통치의 혜택을 받은 사람들의 눈으로 본, 조화롭고 의롭고 신을 믿고 따르며 경건함을 유지하는 제국의 모습을 시각적으로 기록해 놓은 것이었다(5쪽, 5번).

아라 파키스는 캄푸스 마르티우스campus martius(군신 마르스의 평원이란 뜻이다_옮긴이)에 있는 기념물 단지의 일부를 형성했다. 캄푸스 마르티우스는 티베르강 동쪽 강둑에 있는 로마 중심부에서 가장 넓은 땅이었다. 오랫동안 일반 백성들의 소유로 여겨져 투표와 군사 훈련에 사용되었지만, 아우구스투스의 통치 동안 그와 그의 가족을 위한 거대한 기념관으로 바뀌었다. 제단은 비아 플라미니아Via Flaminia(오늘날 도시 중심부에 있는 비아 델 코르소이다) 바로 옆 동쪽 편에 있었다. 북쪽 끝에는 황제가 죽기 30여 년 전에 착수한 아우구스투스 자신의 무덤이 있었다. 거대한 해시계도 있었는데, 시곗바늘이 거대한 이집트 오벨리스크였다. 그리고 시간은 포석에 놓인 금박을 입힌 커다란 청동 숫자로 표시되었다. 이 해시계는 아우구스투스를 계절의 리듬과 연결해 주었다.

한통쳐서 이 기념물들의 목적은, 공화정을 없애고 아우구스투스의 후손인 클라우디우스 왕조의 도시와 제국에 대한 통치 권리를 확립하려는 것이었다. 그것들은—아우구스투스가 임종 자리에서 주장한 대로—그가 어떻게 로마를 벽돌의 도시에서 대리석의 도시로 변화시켰는지를 가장 명확하게 표현했다. 말굽 모양 대臺의 일부인 계단을 올라가면 나오는 제단 자체는 로마의 행정관, 사제, 베스타를 섬긴 처녀들(화로의 여신 베스타Vesta에게 봉헌된 여사제들)이 매년 제물을 바치던 곳이었다. 제단은 동쪽과 서쪽에서 들어갈 수 있는 직사각형 대리석 상자 안에 서 있었다. 입구는 춘분선에 있었고, 공교롭게도 아우구스투스의 생일인 9월 춘분일에 해시계의 오벨리스크가 드리우는 그림자가 제단 중앙에 떨어지도록 그 길이가 정해졌다. 사제들만 상자로 들어갈 수 있었고, 그 내부는 부조로 조각된 화환으로 장식되어 있었다. 추정컨대, 매년 축제일이면 제단 내부의 주변 공간은 원로원 의원들과 정부 관료들, 그리고 황실 가족들—제단이 존재했던 첫해에는 분명 제단을 둘러싼 벽 바깥에 새겨진 몇몇 명사들도 포함됐을 것이다—로 붐볐을 것이다.

벽 바깥의 조각 장식은 안쪽에 있는 제단과 관계가 있었고, 그곳에 위엄을 부여했다. 그 안에서는 국교國敎의 가장 신성하고 중요한 의식으로서 동물의 피 희생제가 행해졌다. 도상학圖像學적 세부 사항들은 해석의 여지가 있긴 하지만, 양쪽의 길쭉한 측면에는 희생과 의식의 장소를 향해 서쪽으로 이동하는 두 개의 행렬이 묘사되어 있다. 북쪽 행렬은 사제들과 황실 가족들을 보여주는데, 황실 대학 구성원들을 포함하고 있다. 이들은 원로원에서 임명된 열다섯 명의 남성으로 구성되었는데, 《시빌레의 책Sibylline Books》으로 알려진 신성한 신탁을 지키고 자문하며, 보다 일반적으로는 '신성한 행동을 수행'해야 했다. 또한 희생제 연회나 종교적 휴일과 관련된 공공 축제를 준비하는 일곱 명으로 구성된 한 무리의

사람들도 있다.

　아우구스투스가 이 행렬에 나오는 것으로 전해진다. 프리즈frieze(방이나 건물의 윗부분에 그림이나 조각으로 띠 모양의 장식을 한 것_옮긴이)에 아우구스투스의 형상이 나타나고, 많은 등장인물이 그가 있는 쪽을 바라본다. 그는 독특한 가죽 모자를 쓴 주변의 다른 사제들 혹은 여자 사제들이나 제물을 도살하는 데 사용되는 의식용 도끼를 들고 있는 릭토르lictor(집정관의 앞에 서서 죄인을 포박하던 관리_옮긴이)들과 구별되는 월계관을 쓰고 있다. 황실의 다른 구성원들도 사제들의 행렬에 포함되었다. 아우구스투스처럼 다른 사람들과는 약간 떨어져 있는 한 여성은 아마도 그의 외동딸이자 마르쿠스 아그리파(아라 파키스가 착공된 다음 해에 사망했다)의 아내인 줄리아일 것이다. 결국 불명예와 유배를 당하기 약 15년 전에는 줄리아가 제국 왕조의 여성 리더로 여겨졌다. 이런 종류의 기념물에서 여성과 어린이가 존재하는 것은 매우 드문 일이며, 이는 로마와 그 영토에 대한 아우구스투스의 계획에서 계승과 혈통이 중요했음을 암시한다.

　줄리아의 발치에는 머리카락이 길고 목에는 커다란 목걸이를 두른 작은 소년이 있는데, 아마도 제국 동쪽 국경에서 온 야만인 왕자일 것이다. 제국에 복속된 왕은 종종 충성을 맹세하는 의미로 자신의 후계자를 '손님' 자격으로 황실로 보내야만 했다. 행렬의 맨 오른쪽에는 아우구스투스 가문의 젊은 세대가 다수 포함되어 있다. 감동적인 세부 묘사는 그들 사이의 개인적인 관계를 암시한다. 미래의 황제 클라우디우스Claudius의 어머니 안토니아Antonia the Younger는 장남 게르마니쿠스Germanicus의 작은 손을 꼭 쥐고서 남편 드루수스 게르마니쿠스Drusus Germanicus를 지긋이 바라보고 있다. 황실의 다른 젊은이들, 즉 미래의 황제인 네로Nero의 아버지 그나이우스 도미티우스Gnaeus Domitius와 그의 누나 도미티아Domitia는 친

척들과 바짝 붙은 채 서 있다. 어린 그나이우스는 앙증맞은 몸짓으로 삼촌 드루수스 게르마니쿠스의 군용 망토를 붙들고 있고, 그의 어머니인 안토니아는 그의 어깨를 든든하게 감싸안고 있다. 어린 그나이우스는 더 많은 지지를 구하듯 누나를 올려다보고, 좀 더 성숙한 도미티아는 혼자서 있지만 어머니와 아버지에게 둘러싸여 보호받고 있다. 아우구스투스의 가족을 인간적으로 표현한 이러한 세부적 묘사는 초기 로마 제국의 조각에서 보이는 전형적인 특징으로, 황실 가족들의 젊음과 아름다움, 친절함을 강조하고 통치 능력을 암시하는 경향성을 띠었다. 르네상스 시대의 왕족에서부터 나폴레옹 보나파르트Napoleon Bonaparte에 이르기까지 많은 서구 지도자는 특히 자신의 통치를 정당화하기 위해 이런 로마의 모델을 따랐다.

기념물의 아래쪽에 있는 프리즈는 더 많은 로마인과 남성, 여성, 어린이를 표현한다. 실물 크기인 이들은 천천히 품위 있게 움직이면서, 거행하게 될 종교의식을 생각하고 있다. 여자와 어린이는 뒤쪽에 있고, 행렬의 이쪽 편에 있는 남자들은 사제단의 일원으로서 월계관을 쓰고서 손에는 약초를 든 채 신성한 의식에 사용되는 항아리와 상자를 나르고 있다. 앞쪽에는 또 다른 릭토르가 로마의 힘과 권위의 상징인, 자작나무 막대 묶음 속에 도끼가 들어 있는 파스케스fasces를 들고 있다. 이러한 종교적 권위와 세속적 권위의 결합은 공화정과 제국 로마 모두의 특징이었으며 통치자들에게 목적의식과 운명 의식을 부여했다.

아우구스투스와 그 가족은 자신들의 혈통을 로물루스와 레무스에게서 찾았다. 의식에 쓰이는 제단 함函의 앞쪽 부분은 쌍둥이와 아이네아스를 보여줌으로써 신과 인간의 구분을 자연스럽게 축소했다. 민중이 제단에 다가가는 쪽에서는 베일을 쓴 여신이 두 남자아이에게 젖을 물리고 있다. 육지와 바다에서 부는, 의인화한 바람이 미풍으로 그녀를 달래준

다. 여신의 정확한 정체는 불분명하지만, 대지의 평화로운 다산과 풍요로움을 상징하는 것으로 보인다. 그녀 옆에는 여신 로마Roma가 있는데, 그녀는 무기 더미 옆에 앉아 있고 미덕과 명예를 상징하는 두 젊은 남자가 그녀 양편에 있다.

프리즈는 대대적인 복원을 거쳤고 실제처럼 보이게 하는 그림물감 색깔들은 모두 사라졌지만, 아라 파키스는 여전히 압도적인 생명력을 지니고 있다. 행렬의 생생한 세부적 묘사로, 멀리 떨어져 있어도 아우구스투스의 모습은 인간적이고 믿을 수 있는 인물로 보인다. 에너지로 가득 찬 아라 파키스의 모습은 놀랍다. 제단 아랫부분의 장식적인 프리즈도 아칸서스 잎부터 포도, 봄 사프란, 백조, 도롱뇽, 뱀까지 인간이 아닌 생명체로 가득 차 있다(5쪽, 6번). 가장 특별한 디테일은 아마도 나뭇가지에서 떨어진 것으로 보이는 아기새들의 둥지일 텐데, 뱀이 땅을 가로질러 그들을 향해 미끄러지는 가운데 아기새들은 공포에 질려 부리를 짝 벌린 채 짹짹거리고 있다. 한 마리는 이미 둥지를 떠나 가느다란 다리로 탈출을 시도하는 중이다. 여기서 전하려는 메시지는—이곳 단지의 나머지 것들과도 조화를 이루는데—아마도 이런 것일 테다. 신성한 운명과 로마를 믿는다면 두려워할 게 없다는 것.

팍스 로마나의 구축, 아우구스투스의 평화

아라 파키스가 건설될 당시, 로마 신민들은 제국 전역을 여행할 수 있었고, 지역적 차이가 상당했음에도 그들은 같은 세계에 살고 있다고 믿었다. 지방의 많은 마을과 도시는 식민지, 퇴역 군인과 그 가족을 위한 정

착지를 기원으로 하고 있었다. 영국 남동부의 콜체스터, 프랑스 남부의 님, 캄파니아의 폼페이처럼 이전 정착지에 건설되거나 알제리의 팀가드, 이탈리아 중부 피렌체처럼 처음부터 완전히 새로 건설된 신도시들이 바로 그런 경우였다. 식민지 이주자들은 새로 정복한 땅을 질서화하고 문명화할 의도로 정착지 경계 내에 토지를 할당받았다(이것은 서기 1세기가 되기 훨씬 전부터 그 이후까지 서양 정복자들이 사용한 모델이었다). 막사였던 곳이 주택이 되었다.

스코틀랜드 국경에서 메소포타미아에 이르기까지 건축과 도시 형태가 비슷하여, 로마 신민들은 출신 지역에 상관없이 편안함을 누릴 수 있었다. 모든 도시는 알아볼 수 있는 양식을 따랐다. 중심지에는 웅장한 도시형 건물들과 생활에 필수적인 목욕탕과 분수대가 있는 포럼(광장)이 있었다(108쪽). 그리고 장소가 어디든 간에 조각과 회화, 모자이크는 신과 여신의 이야기를 현지 전통과 관습에 녹여 재현했다. 이것은 제국을 하나로 묶고 정체성과 신념을 만들어 내는 구조적 접착제 역할을 했다.

로마의 많은 도시는 이전에 거주지가 거의 없거나 전혀 없었던 미개발 지역에 건설되었는데, 이것은 로마의 문화적 우월성과 신민들에 대한 지배력을 명확하게 표현한 것이었다. 이런 종류의 개발은 매우 빈번하게 이루어졌기 때문에 비트루비우스는 신진 건축가들을 돕기 위해 자신의 저서 《건축 10서》에서 도시 계획에 대한 지침을 제공하기도 했다. 이 책은 아우구스투스에게 헌정된 것으로, 건축은 힘과 유용성, 아름다움이라는 세 가지 기본 특성으로 특징지어져야 한다고 주장한 것으로 유명하다. 비트루비우스의 작품을 보면 로마 건축가들이 도시의 필수 요소를 무엇이라고 생각했는지 명확하게 알 수 있다. 첫째, 습지에서 멀리 떨어져 있고 근처에 좋은 농경지와 목초지가 있는 건강한 부지가 필요하다. 도시는 지형에 맞는 질서정연한 거리 형태를 가져야 한다. 예를 들

어 포럼은 마을의 위치에 따라 정착지 한가운데에 있거나 바다 옆에 있어야 한다. 비트루비우스는 한 가지 실용적인 디테일로서, 겨울에도 변호사와 상인들이 계속 만날 수 있도록 포럼의 가장 따뜻한 쪽에 바실리카가 있어야 한다고 조언한다.

로마 제국의 자신감이 드리운 가장 긴 그림자 중 하나는, 로마가 채택한 건축 언어를 유럽 전역의(그리고 사실상 전 세계의 많은 곳의) 기념비적 건축물들에서 여전히 볼 수 있다는 사실이다. 로마의 건축물은 아치를 구조적으로 훌륭하게 사용했지만, 장식은 다양한 오더(고전 건축에서의 주두 장식_옮긴이)나 설계 방식에서 가져온 형태들로 이루어졌다. 오더는 기둥머리의 장식적인 처리로 가장 분명하게 구분된다. 로마인들은 그리스의 예에서 평범한 도리아 양식, 우아한 두루마리 모양의 상단이 있는 이오니아 양식, 양식화된 아칸서스 잎으로 유명한 코린트 양식 등을 빌려 왔다. 또한 그들은 추가적으로 이오니아 양식의 두루마리와 코린트 양식의 잎사귀를 결합한 복합 양식과 도리아 양식의 부드럽고 단순화된 버전인 토스카나 양식도 만들어 냈다. 이러한 오더는 서양 고전건축의 기본 구성 요소를 제공했으며, 교회와 박물관부터 학교, 의회, 관공서에 이르기까지 모든 종류의 건축물에서 찾아볼 수 있고, 모방이나 변형된 경우도 많다. 서구 세계와 이전 식민지에서 그러한 양식들은 권위의 상징으로 손쉽게 이해되었다.

여러 면에서 역사를 거부하려 했던 20세기 중반의 미학에 기반한 21세기 모더니즘 건축은 매우 다른 방식으로 로마인들의 덕을 아주 많이 보았다. 로마의 통치가 쇠퇴한 후 1500년 동안 서양에서는 거의 사용되지 않았지만 현대 건축에서는 중요한 재료가 된 콘크리트를 발명한 사람들이 로마인이었다. 그들은 습하고 어두운 북유럽보다 화창하고 비교적 건조한 지중해에서 훨씬 더 매력적인 콘크리트를 다리와 벽과 같은

기능성 구조물에 처음 사용했다(바닷물과 화산재, 생석회가 로마 콘크리트를 지금의 콘크리트보다 훨씬 더 튼튼하게 만든 비밀 재료였다는 주장도 있다). 로마인들이 중력을 거스르는 아치형 돔(벽돌면 콘크리트로 된, 아주 큰 원형 건물이 있는 만신전 판테온, 카라칼라의 목욕탕 등)을 만들 수 있었던 것은 바로 콘크리트 덕분이었다. 목욕탕과 수로에서 풍차와 도로에 이르기까지 벽돌과 콘크리트로 만들어진 로마 건축물은 유럽과 유라시아의 풍경 곳곳에서 볼 수 있다. 로마인들은 콘크리트와 돌, 회반죽을 사용하여 자신의 목적에 맞게 세상에 형태를 부여하려고 했다.

도로: 로마 제국 성공의 핵심

우리는 모두 "모든 길은 로마로 통한다"라는 표현을 들어본 적이 있다. 로마 제국의 성공에는 좋은 도로망이 핵심적인 역할을 했다. 로마의 모든 계획도시는 북쪽에서 남쪽으로 이어지는 카르도 막시무스Cardo Maximus와 동쪽에서 서쪽으로 이어지는 데쿠마누스 막시무스Decumanus Maximus라는 두 도로가 만나는 지점에 건설되었다. 로마의 도로는 품질이 매우 뛰어났으며, 아낌없이 부지런히 유지·관리되었다. 주요 도로는 일반적으로 폭이 약 4미터 정도였으며, 자갈과 흙을 두드려서 만든 바닥층 위에 잘 다듬어진 포장용 돌 블록들을 놓아서 만들었다. 양쪽에는 연석이 늘어서 있었다. 아우구스투스 시대에는 이정표를 세우는 것이 일상적이었다. '치피cippi'라고 부르는 이 작은 기둥들은 로마 중심부에 있는 포럼 로마눔Forum Romanum까지의 거리를 표시했다. 아우구스투스는 포럼(고대 로마 시대의 공공 집회 광장을 말한다_옮긴이)에다 이탈리아 도시 이름들과 그 도시에서 로마까지의 거리를 표시하는 금박 청동 기둥인 밀리아리

움 아우레움Milliarium Aureum을 설치했다. 나중에 이 기둥은 제국의 말뚝 지도가 되어 각 지방의 이름과 그 통치자, 군사적으로 정복된 수단과 그곳에 주둔한 수비대를 기록했다. 비아 아피아Via Appia와 비아 프란치제나Via Francigena를 비롯한 최초의 로마 도로들의 위대한 이름들은 로마가 멸망한 후에도 오랫동안 남아 지속했다. 멀리 떨어져 있는 브리타니아에서도 1600년 전에 떠난 로마 정복자들의 흔적이 남아 있는 도로―잉글랜드와 웨일스, 스코틀랜드 일부를 가로지르는 워틀링 가도Watling Street, 어민 가도Ermine Street, 포스 가도Fosse Way 등등―를 오늘날에도 여전히 사용하고 있다. 한때는 구불구불했던 도로나 길을 따라 운전하거나 걷다 보면, 갑자기 곧바르게 변한 도로가 로마의 과거를 떠올리게 한다. 노스요크셔 황무지나 컴브리아 언덕과 같이 지금은 외진 지역에서 로마의 유적을 만나면 과거 로마 제국의 위세와 자연 지형을 자신의 목적을 위해 이용했던 제국의 능력을 절실히 깨닫게 된다.

포럼: 행정과 상업의 중심

최초의 포럼Forum은 마르스 평원(카피톨리노 언덕과 팔라티노 언덕 사이에 있다)의 남쪽 끝자락에 있는 평편한 습지대에 자리하고 있었다. 그것은 로마의 힘과 권위, 종교, 교류, 상업의 진화하는 결합―이것이 로마 정체성의 핵심이었다―을 상징했다. 이곳에는 로마의 신념에 근간이 되는, 가장 존경받고 숭배받는 몇몇 공간이 있었다. 여기에는 로마의 두 가지 상징―베스타의 신성한 불꽃과 트로이의 잔해에서 구한 아테나의 나무 조각상인 팔라디온Palladium―을 모신 원형 베스타 신전, 문(제국의 평화를 상징하기 위해 닫혀 있는)의 신인 야누스Janus의 신전, 로물루스의 무덤으로 여겨지

는 곳을 덮고 있는 라피스 니제르Lapis Niger(검은 돌)가 포함되었다.

공화정 시대에 포럼은 로마 역사상 가장 중요한 사건들의 무대였다. 수많은 연설과 토론의 장소였던 원로원은 포럼 단지 가장자리에 있었고, 기원전 63년 키케로가 (집정관을 전복하려고 시도한) 카틸리나 음모자들과 부패에 맞서 강력한 연설을 한 곳은 콩코드 신전 밖이었다. 야외 연설을 위한 전통적인 무대인 로스트럼(연단)에서는 마르쿠스 안토니우스가 율리우스 카이사르의 장례식 연설을 했고 카이사르의 시신이 불태워졌다. 아우구스투스가 새로운 신, 즉 그의 종조부인 '신성한 율리우스'를 위한 신전을 세운 곳도 이곳이었다.

포럼은 로마의 행정과 상업 세계의 중심지였다. 포럼에는 변호사와 상인들이 모이는 바실리카가 있었고, 이곳은 원로원 의원들과 정치인들, 외국인 방문객들 간의 로비 장소이기도 했다. 포럼을 관통하는 비아 사크라Via Sacra(신성한 길)는 종교 행렬뿐만 아니라 일상 생활상의 좀 더 소박한 거래에도 사용되었다. 제국이 성장하고 공화정이 쇠퇴하면서 포럼은 의식의 중심지로서 그 중요성을 유지했다. 제국적 의식을 위한 배경으로서 포럼의 역할을 강화하는 것은 모든 황제의 관심사였다. 아우구스투스와 그의 거의 모든 후계자는 그곳에 웅장한 건축물을 세웠다. 아우구스투스, 티베리우스Tiberius, 셉티미우스 세베루스Septimius Severus에게 헌정된 개선문들은 그 중심으로 가는 입구를 표시했고, 비아 사크라의 가장 높은 곳에 있는 티투스 개선문은 서기 70년 예루살렘에서 유대인 반군을 상대로 얻어낸, 오래가지 못했던 황제의 승리를 기념한 것이었다. 베스파시아누스Vespasian, 티투스, 아에밀리우스 피우스Aemilius Pius, 파우스티나Faustina 황후 등을 기리는 신전들도 전통적인 로마 판테온의 신전들과 함께 자리했다.

제국 전역에서 어디를 가든 로마를 모델로 한 포럼을 볼 수 있었는

데, 대개는 카피톨리노 언덕의 유피테르 신과 지역 신에게 헌정된 신전이 하나 이상 있었다. 신전의 건설과 유지 관리는 지역 엘리트들이 책임졌다. 그곳에는 날씨가 좋든 나쁘든 상관없이 거래를 할 수 있는 밀폐된 아케이드와 바실리카가 있게 마련이었다. 민회가 모임을 가지던 코미티움Comitium은 기본이었다. 그리고 포럼의 가장자리 또는 그 근처에는 로마 정체성의 또 다른 중심 요소인 공중목욕탕이 있었다.

목욕탕: 로마 문화의 정체성

목욕탕에 가는 것은 로마식 생활 방식의 주요 혜택 중 하나로 널리 알려졌다. 아우구스투스의 후계자인 아그리파가 마르스 평원에 지은 아그리파 목욕탕은 공공용으로 지정된 최초의 목욕탕이었지만, 로마 문명의 많은 측면과 마찬가지로 목욕은 그리스 도시 국가에 그 기원을 두고 있다. 하지만 로마에서는 완전히 새로운 형태로 발전하여 위생뿐만 아니라 쾌락을 강조하고, 그리스인들이라면 혐오했을 법하게도 남녀 모두에게 개방되었다(혼탕은 아니었다). 목욕은 문명인과 야만인을 구분하는 대중문화의 핵심 요소로 자리 잡았다. 로마 영토 곳곳에 목욕탕 시설이 있었고, 황제와 정부, 부유한 시민들이 난방, 장식, 무료 입욕일 등의 비용을 지원했다. 노섬브리아의 하드리아누스 성벽(6쪽, 3번)에 있는 요새 도시 빈돌란다에도 제국의 호화로운 중심부에 있는 냉탕과 증기탕, 온탕, 열탕을 본떠 만든 소규모 목욕탕들이 있었다. 지금까지 남아 있는 작은 나무 샌들은 아이들도 공중목욕탕에 갔음을 보여준다.

가장 잘 보존된 목욕탕 가운데 하나는 폼페이의 포럼 목욕탕으로(6쪽, 2번), 기원전 1세기에 로마 식민지가 된 이 도시에 처음 지어졌으며,

치명적인 지진이 발생하기 15년 전인 기원전 79년에 재건되었다. 많은 로마 건물과 마찬가지로 외부에서는 구조의 호화로움이 보이지 않았다. 남성은 거리에서 작은 통로를 통해 안으로 들어와 야외로 개방된(나폴리 남쪽에서는 문제가 되지 않는) 안뜰 또는 홀로 들어갔고, 그곳에서 입장료를 냈다. 젊은 남성들은 거기서 운동을 하기도 했는데, 목욕하기 전에 가벼운 땀을 흘리는 게 도움이 된다고 여겼기 때문이다. 여성들은 별도의 입구를 통해 그들만의 목욕탕으로 들어갔다(다른 목욕탕들에서는 여성과 남성이 각기 다른 시간대에 입장했다).

다음에 있는 아포디테리움은 옷을 벗는 곳이었다. 유물로 남은 옛 목욕탕에는 아직도 벽에 옷걸이를 걸었던 구멍이 남아 있다. 방은 채색이 되어 있었고, 벽 주위에 벤치가 있었다. 그리고 벽 윗부분은 회반죽으로 된 치장 벽토 장식으로 덮여 있었다. 다음으로는 프리기다리움(냉탕욕장)에 몸을 담그거나, 아니면 테피다리움(미온욕장)에서 땀내기와 때 벗기기 과정을 시작할 수 있었다. 이름에서 알 수 있듯이, 아름답게 꾸며진 테피다리움은 청동화로와 나무를 태우는 화덕에 의해 연료를 공급받는, 하이포코스트hypocaust라고 부르는 바닥 난방 시스템 덕분에 기분 좋은 온도로까지 데워져 있었다. 세 개의 청동 벤치에 앉아 있으면 정말 따뜻하게 느껴졌을 것이다. 이 차분한 방은 몸뿐만 아니라 눈에도 즐거움을 주었다. 폼페이 유적에서는 와인색 벽과 치장 벽토를 바르고 색을 칠한 천장, 모자이크 바닥을 볼 수 있다. 그것은 돌고래와 해마를 타고 장난치듯 바다를 누비는 큐피드, 바람을 타고 날아다니는 비너스 여신, 유피테르의 손에 이끌려 독수리의 형상을 하고서 올림포스산으로 가는, 신들의 술시중을 드는 가니메데스와 같은 신화 속 인물들이 있는 인상적인 배럴 아치형 공간이었다. 텔라몬Telamon이라고 부르는, 옷을 다 벗고 수염을 기른 채 기둥에 기대어 있는 아름다운 남자 조각상들이 아치형 지붕을 떠

받쳤다.

적당히 긴장을 푼 목욕객은 칼리다리움, 즉 더운 방으로 들어갔다. 그곳은 바닥이 화덕 바로 위에 있었다. 그 뒤에는 속이 빈 벽돌 벽이 있어 뜨거운 공기가 더 고르게 퍼질 수 있었다. 언제나 실용적이었던 비트루비우스는 높은 습기가 천장 목재에 미치는 영향을 줄이기 위해 더운 방의 아치형 지붕을 이중 구조로 만들 것을 권장했다. 테피다리움과 마찬가지로 이곳 역시 아름다운 공간이었다. 방의 한쪽 끝에는 온수 수영장(피시나 칼리다)이 있었고, 다른 쪽 끝에는 라브룸labrum이라고 부르는 둥근 대리석 대야가 후대 기독교 교회의 애프스를 닮은 배럴 아치형 공간 안에 있었다. 대야에는 찬물이 담겨 있었고, 목욕객은 목욕을 마치고 나올 때 머리 위로 그 찬물을 부었다. 온욕은 보통 활기를 주기 위해 프리기다리움에 몸을 담그는 것으로 끝났는데, 그것은 인상적으로 장식되고 화려한 색상의 천장이 있는 원형 구조물이었다. 활기를 찾은 목욕객은 고개를 들어 돔을 바라보았고, 그러면 말을 타거나 말 두 마리가 끄는 마차를 타고 내달리는 석고 큐피드들을 볼 수 있었다. 벽감에는 새들이 지저귀는 예쁜 정원이 그려져 있었다.

하루의 시간 대부분을 목욕탕에서 보낼 수 있었다. 로마 남자들은 아침 일을 마치고 목욕탕에 가서 휴식을 취했다. 여기서 저녁 식사 초대가 이루어졌고 많은 공식, 비공식 업무가 치러졌다. 예를 들어 정치인은 목욕탕에서 지지를 호소하기도 했다. 로마의 디오클레티아누스 목욕탕과 같은 곳에는 도서관이 붙어 있었을 정도로 목욕은 사교적이고, 때로는 지적이기까지 한 경험이었다. 폼페이에 남아 있는 목욕탕에서 볼 수 있듯, 목욕탕은 아름답고 값비싼 장식으로 꾸며져 있었다. 현재 나폴리 고고학 박물관에 있는 아주 크고 인상적인 로마 조각품 중 하나인 파르네세의 헤라클레스Farnese Hercules와 파르네세의 황소Farnese Bull는 로마의 웅

장한 카라칼라 목욕탕에서 발굴된 것이다.

한 목욕탕 위에 살았던 작가 세네카Seneca는—열정적으로 운동하는 사람이 내는 신음에서부터 목욕하는 동안 소리를 내는 사람들과 일부러 물속으로 첨벙 뛰어드는 사람들이 내는 소음, 머리털 뽑는 사람, 케이크 판매상, 기타 상품 행상인 등 호객행위를 하는 사람들의 더 성가신 새된 소리에 이르기까지—목욕탕 시설에서 나오는 소음과 활동을 풍자적으로 묘사했다. 시인 마르티알리스Martial는 저녁 식사 초대를 받을 때까지 목욕탕 주변을 서성이는 남자들에 관한 이야기를 들려주었다. 목욕탕은 연인을 만나는 악명 높은 장소이기도 했고, 남자와 여자 목욕탕에 이성을 몰래 들여보내는 기발한 방법도 발견되었다. 대大플리니우스Pliny the Elder는 이전 세대의 로마인이라면 이런 방종한 관습에 경악했을 것이라고 훈계조로 말하기도 했다. 하지만 하드리아누스와 마르쿠스 아우렐리우스를 비롯한 황제들이 서기 2세기부터 정기적으로 공표한 혼욕과 관련한 엄정한 칙령들은 그런 관행이 계속되었다는 확실한 증거이다.

'전형적인' 로마 도시?

역사와 건축물이 켜켜이 쌓여 있는 관계로, 지금껏 살아남은 많은 도시와 마을의—심지어 런던과 리옹처럼 로마인들이 세운 도시들도—'로마다움'을 감상하는 일이 어려울 수 있다. 이것은 그 어느 곳보다 제국의 수도인 로마에서 더욱 그렇다. 지금의 로마는 2000년 전에 주민 수백만 명이 그 도시를 세계 최고의 도시로 만든 때와 마찬가지로 활기찬 도시이다. 포럼과 콜로세움, 판테온(6쪽, 4번), 기타 많은 중요한 건축물이 남아 있지만—다른 건축물들은 그 부분들만 남아 있다—고대 대도시의 잔해는 모

든 시대의 건물과 뒤섞여 있다. 하지만 파괴적인 상태로 치자면, 카피톨리노 언덕 경사면에 있는, 이탈리아의 초대 국왕인 비토리오 에마누엘레Vittorio Emanuele를 기리는 '웨딩 케이크' 기념관이 가장 심하다. 아우구스투스의 아라 파키스는 무솔리니에 의해 비아 델 코르소Via del Corso 거리의 한가운데에서 현대 도시에 방해가 되지 않는 티베르강 동쪽 강둑에 가까운 곳으로 옮겨졌다. 그 덕분에 방문하기는 더 쉬워졌지만, 원래 위치에서 이 기념물을 보지 못하는 것은 혼란스럽다.

로마 제국의 한 도시에서 산다는 것은 어떤 느낌이었을까? 기원전 79년, 베수비오산의 격렬한 폭발로 폼페이와 헤르쿨라네움이 완전히 파괴되고, 주민들이 모두 죽고, 살아남은 건물들은 켜켜이 쌓인 화산재와 부석浮石으로 뒤덮이는 끔찍한 비극이 발생했다. 이는 로마 제국의 한 도시, 수도 로마보다 더 전형적인 도시에서의 삶에 관한 양호한 증거가 우리에게 있음을 의미한다. 폼페이는 로마 제국 엘리트들의 놀이터 중 하나였던 나폴리를 둘러싸고 있는 목가적인 해안에 있다. 그들은 호화로운 저택을 짓고 바이아, 헤르쿨라네움, 소렌텀, 카프리섬과 같은 휴양지를 자주 찾아서 1년 내내 여가와 좋은 생활, 좋은 날씨를 누렸다. 폼페이는 일하는 도시에 가까웠다. 로마가 동맹시 전쟁(기원전 91~87년) 중에 정복했고, 이후 술라Sulla 장군이 군인들을 위한 식민지로 재정착시킨 곳이었다. 서기 1세기경에는 로마 요리에서 가장 독특하고 인기 있는 요소 중 하나인 가룸garum(발효 생선 소스)의 제조로 유명한 상업 중심지였다. 폼페이는 인근 시골의 대규모 노예 농장latifundium(라티푼디움)과 함께 캄파니아 해안선을 따라 관광객과 저택 소유주들에게 식량과 자원을 제공했다.

현지인들에게 오랫동안 알려져 있던 폼페이 유적은 16세기 후반에, 헤르쿨라네움은 1709년에 '발견'되었고, 수십 년 후 나폴리의 왕 카를로스 3세의 후원으로 두 유적지의 체계적인 발굴이 시작되었다. 많은 그

랜드 투어리스트들, 즉 교육의 마지막 단계에 이탈리아를 방문한 북유럽 엘리트들(그랜드 투어는 17세기 중반부터 영국을 중심으로 유럽 상류층 귀족 자제들이 사회에 나가기 전에 프랑스나 이탈리아를 돌아보며 문물을 익히는 여행을 일컫는 말이다_옮긴이)은 베수비오와 발굴 현장들을 방문했다. 영국 신사 찰스 타운리Charles Townley처럼 주머니 사정이 좋은 사람들은 집을 장식하기 위해 유물들을 사서 귀국했다. 작가 요한 볼프강 폰 괴테Johann Wolfgang von Goethe와 같은 부유하지 않은 관광객들은 사라진 도시에 대한 인상을 공유했는데, 그 도시의 폐허는 '모든 사람에게 공통되는' 예술과 좋은 디자인에 대한 애호를 보여주었다는 것이 그의 생각이었다. 화가 카를 브률로프Karl Briullov와 소설가 에드워드 불워 리턴Edward Bulwer-Lytton, 로버트 해리스Robert Harris가 화산 폭발을 감각적으로 묘사한 것부터 19세기 후반 예술가 로런스 앨마 태디마Lawrence Alma-Tadema가 목욕탕과 호화로운 저택, 정원에다 폼페이에서의 '삶'을 무신경한 수준으로 재현한 일까지, 폼페이와 관련해서 이후 이어진 흔적들은 로마 세계에 대한 우리의 관점을 형성했다. 폼페이의 놀라운 점은 화산의 파괴와 수세기에 걸친 발굴 작업에도 불구하고 여전히 로마 제국의 한 도시에 와 있는 듯한 느낌을 받을 수 있다는 것이다.

비아 델 아본단치아(풍요의 거리)를 따라 걷다 보면 로마식 도시 경험의 최고점과 최저점을 경험할 수 있다. 폼페이를 방문하는 방문객은 대부분 이 거리를 지나는데, 주요 도시 관문들 가운데 하나에서 포럼까지 죽 이어지기도 하고 또 도중에 다른 주요 거리인 비아 스타비아나와 교차하기 때문이다. 관문들 근처에는 큰 집이 여러 채 있었지만, 비아 스타비아나와 도시의 주요 목욕탕 중 하나가 있는 교차로에 가까워지면 상업 시설의 수가 늘어났다. 상점, 바, 선술집, 매춘 업소, 여관, 작업장 등이 거리의 한가운데에 빽빽하게 들어섰다. 포럼에 가까워질수록 더 크고

웅장한 주택이 상점과 뒤섞였고, 여사제 에우마키아Eumachia에게 헌정된 단지와 공공 집회 장소인 코미티움 등 공공 건축물도 두 채가 있었다(6쪽, 1번).

거리는 끊임없이 북적댔으리라. 사람들의 이동 방식을 보면 그들의 신분을 알 수 있었을 것이다. 노예는 주인의 명령을 수행하며 힘차게 뛰거나 걸었을 것이고, 자유민으로 태어난 사람들은 자기가 원하는 대로 거닐 수 있었을 것이다. 부유한 귀족들은 혼자 외출하지 않았고, 항상 예속 평민이나 노예 신분에서 해방된 자유민으로 구성된 수행원을 대동하고 다녔다. 땅에서 시선을 떼지 않아도 지금 위치가 어딘지 알 수 있었다. 웅장한 저택을 벗어나면 일반 포장용 돌보다 훨씬 우수한 세라믹 파편으로 만든 분홍색 모자이크 포장길이 나타났다. 신분과 지위는 말 그대로 사람들이 걷는 땅의 일부였다.

회화: 로마의 선구적 시각 예술

고대 그리스와 로마의 예술과 문명을 비교할 때, 로마인은 실용적인 제작자, 그리스인은 로마인이 따라야 할 규범을 확립한 혁신가라는 편견이 작동하는 경향이 있다. 로마인들이 놀라운 건축가였던 것은 분명한 사실이다. 하지만 그들은 선구적인 시각 예술가이기도 했다. 회화에서는 더욱 매력적인 상상의 세계를 창조하여, 개선되고 이상화한 현실을 보여주는 창을 제공할 수 있었다. 이것은 그들의 자신감과 자기 확신을 표현하는 것이었다.

플리니우스가 쓴 《자연사》에 따르면, 기원전 1세기 말 "저택과 현관, 조경 정원을 표현하여 벽에 그림을 그리는 가장 유쾌한 기법을 처음 도

입"한 사람은 화가 스투디우스Studius였다. 그는 로마에서 일했는데, 아마도 아우구스투스 황제의 딸 줄리아와 그녀의 두 번째 남편 마르쿠스 아그리파를 위해서였던 것으로 생각된다. 스투디우스는 생동감 있고 활기찬 스타일의 그림을 개발했다. 그의 스타일은 그리스라는 선례에 빚지고 있긴 했지만, 그 나름대로 독특했다. 로마의 벽화는 눈을 속이는, 가짜가 아닌 실제 사물을 보고 있다고 믿게 만드는 환각법과 연극조, 디테일에 대한 사랑으로 유명하다.

석고벽에 직접 물감을 칠하기는 어렵다. 젖은 물감이 벽의 일부가 되기 때문에 작업하는 동안 쉽게 변화를 줄 수 없다. 또한 벽에 습기가 있으면 그림이 분해될 수도 있다. 비트루비우스는 페인트칠이 된 표면으로 습기가 올라오는 것을 방지하기 위해 예술가들에게 벽에 납 박판을 삽입하라고 권장하는 글을 썼다. 보존 문제로 인해 로마 벽화는 거의 남아 있지 않은데, 가장 잘 보존된 예가 베수비오 화산 폭발로 인해 살아남았다는 것은 다소간 아이러니한 일이기도 하다. 폼페이에서 북쪽으로 1.6킬로미터 정도 떨어진 곳에 푸블리우스 파니우스 신스토르Publius Fannius Synstor의 저택이 있던 '왕가의 숲' 보스코레알레Boscoreale가 있다. 1901년에 발굴된 이 저택은 놀라운 색채의 트롱프뢰유 그림들—스투디우스의 뒤를 이은 화가들이 평면에다 설득력 있는 3차원의 판타지 세계를 만들기 위해 노력하던 로마 공화정 말기의 것으로 보인다—로 뒤덮여 있었다. 그림들의 상태는 약 100년 후 이 빌라를 소유하게 된 파니우스Fannius가 그 그림들을 새롭게 갱신하지 않았음을 말해준다.

현재 뉴욕 메트로폴리탄 미술관에 이 저택의 방 하나가 통째로 전시되어 있다. 보스코레알레 큐비큘럼(침실)에 들어가는 것은 놀라운 특권이다(5쪽, 7번). 운이 좋았던 이 침실의 거주민은—아마도 저택의 주인이거나 가까운 가족이었으리라—프레스코화를 통해 장엄한 꿈의 세계로 이동

했을 것이다. 착시적인 사각형들과 함께하는 두 개의 코린트식 기둥은 침대가 있었을 법한 위치를 보여준다. 가늘고 긴 사각형 방의 긴 벽을 따라가면 도시 풍경에서 밀폐된 정원을 지나 중앙에 있는, 여신상이 있는 신전으로 이동하게 된다. 예술가는 평면에 깊이를 줄 요량으로 중심축을 따라 여러 지점에서 수렴하는 후퇴선들에 의지하여 초기 버전의 원근법을 사용했다. 크고 장식적이지만 닫혀 있는 출입구는 흡사 거울을 보듯 똑 닮아 있는 발코니와 작은 망루 들이 위쪽 부분에 있는, 이상한 건물 단지로 이어진다. 혼란스럽고 낯설지만 아름답다.

침대 옆의 짧은 벽이 아마도 가장 놀라운 것이 아닐까 한다. 관람객은 다시 한번 더 모퉁이에서 중앙으로 이동하도록 초대된다. 양쪽 측면에는 덩굴로 부분적으로 덮인 동굴 앞에 분수대가 매력적으로 배치되어 있고, 그 덩굴 위에서는 새들이 앉아 지저귀고 있다. 바위로 된 입구 위에는 탐스러운 열매가 주렁주렁 매달린 포도나무가 있는, 열주로 된 개방된 구조물이 있다. 이 방에는 실제 창문이 있어 빛을 들이고, 바깥에 그와 같은 정원이 실제로 있는 것 같은 착각을 불러일으킨다. 창문으로 나뉜 벽 중앙에는 노란색 판이 있다. 마치 조각된 박육조薄肉彫 대리석이나 그림처럼 보인다. 그 위에는 집들, 탑들, 열주들, 다리, 어선들, 수로(확실하진 않지만)가 묘사되어 있다. 이 가상의 예술 작품 윗부분에는 맛있어 보이는 신선한 과일로 가득 찬 유리그릇이 놓여 있다. 미술품, 평화로운 새소리, 잘 가꾸어진 정원, 심지어 음식까지, 모든 것이 잠자는 사람이 깨어날 때를 대비해 준비되어 있다.

이 정도 수준과 규모의 회화는 로마 제국의 붕괴와 함께 사라졌다. 그러고는 1000년이 넘도록 다시는 볼 수 없었다. 그리고 그 당시에는 운이 좋은 소수의 사람만 볼 수 있었다. 화산재 아래에서 저택이 우연히 살아남고 그림들이 공공 박물관으로 옮겨진 덕분에 우리는 로마의 사치

와 자신감, 참신함을 경험할 수 있다. 거의 2000년이 지났지만, 이 침실은 오늘날에도 매우 친숙한 시각적 언어를 사용한다. 로마인들만큼이나 예술적 일관성을 유지한 사람들은 없었다. 우리는 건축물, 예술, 영화, 심지어 우리 자신의 잠재의식에서도 로마 제국의 자기 확신, 끈기, 혁신에 아주 많은 빚을 진 시각적 환상을 만들어 낸다.

4장

바그다드: 혁신

8세기

하룬 알 라시드Harūn al-Rashīd의 금화 디나르

758년 여름, 세계에서 가장 강력한 권력자는 "모든 것이 그를 기쁘게 하는" 한 장소에서 "지상에서 가장 달콤하고 온화한 밤"을 보냈다. 그곳은 화려한 궁전이나 웅장한 사원이 아니라 티그리스강 강변에 있는 기독교 교회 옆의 한적한 장소였다. 그 남자는 아바스 왕조의 칼리프 만수르Mansūr였고, 남동생 사파Saffāh가 일으킨 제국의 새 수도를 건설할 완벽한 장소를 찾고 있었다. 예언자 무함마드의 친삼촌 아바스Abbās(그래서 아바스 왕조라고 부른다)의 직계 후손인 만수르는 요르단 남부에서의 무명에서 북아프리카부터 현재의 파키스탄의 인더스강까지 아우르는 이슬람 세계 대부분의 통치자로 급부상한 집안의 깜짝 수혜자였다. 기운을 차리게 해주는 잠에서 깨어난 칼리프는 이렇게 선언했다고 전해진다. "이곳이 바로 내가 건설할 터전이다."

만수르를 매료시킨 것은 단순히 티그리스강과 유프라테스강 사이에 있는 '섬' 같은 땅의 아름다움 때문만은 아니었다. 전략적인 면이나 실용적인 면에서도 마디나트 아스 살람Madīnat as-Salām, 즉 '평화의 도시'를 건

4장 바그다드: 혁신 137

설하기에 그보다 더 좋은 장소는 없었다. 그곳은 아바스 왕조 영토의 한가운데에 있었고, 지중해와 페르시아만 그리고 중국 국경 근처의 호라산Khurasan주에 있는 군사 지원 기지와 수로 및 육로로 연결되어 있었다. 그리고 북반구 전역의 무역을 장악하여 저개발된 유럽과 선진화된 중국으로부터 상품과 원자재를 끌어올 수도 있었다. 바그다드에서 오랫동안 거주한, 9~10세기 아랍의 위대한 역사가이자 신학자인 알 타바리al-Tabari는 만수르의 자신감을 이렇게 전한다. "여기가 바로 티그리스이다. 우리와 중국 사이에는 어떤 장애물도 없다. 바다 위의 모든 것이 우리에게로 올 수 있다."

바그다드는 주민―건국 후 40년 동안 80만 명에 달했을 것으로 추정된다―과 칼리프의 군대를 먹여 살리기 위해 이전의 고대 바빌론과 마찬가지로 운하망을 통해 관개된 강들 사이의 비옥한 땅을 활용하고자 했다. 메소포타미아는 아바스 제국에서 가장 부유한 지역이었다. 막대한 세수稅收 덕분에 칼리프는 도시를 건설하고 웅장한 궁전과 모스크를 마련할 수 있었으며, 도시 엘리트들과 함께 바그다드를 문화의 수도이자 전 세계의 부러움을 사는 곳으로 만든 라이프스타일을 즐길 수 있었다. 이 시기가 《아라비안나이트》의 배경이 되어 전설처럼 여겨지게 되는 때이다.

에덴동산의 전설적인 장소이자 바빌로니아와 사산, 파르티아 제국들의 심장부였던 메소포타미아의 풍부한 역사는 야심 찬 제국의 새 수도에 역사적 존경심을 더했다. 바빌론의 무너진 유적은 유프라테스강 남쪽으로 40마일도 채 떨어지지 않은 곳에 있었다. 만수르가 이곳을 방문했다는 증거는 없지만, 그는 이곳의 중요성을 알고 있었을 것이다. 그보다 더 가까운 곳은 사산 제국의 옛 수도였던 크테시폰이었다. 만수르는 이슬람 제국의 우월성을 강조하기 위해 6세기 후반에 지어진 호스로 아노시라반Xosrow Anōšīravān 황제의 궁전을 철거하고 그 벽돌들을 바그다드 건

설에 사용할 것을 고려했다고 전해진다. 철거 비용 덕분에 타크 카스라Tāq Kasrā는 오늘날까지도 세계에서 가장 큰 단일 경간徑間 벽돌 아치로 남아 있다. 1940년에 젊은 조종사 훈련생이었던 로알드 달Roald Dahl이 기념 삼아 공중에서 촬영한 사진이 있는데, 여기서 이 살아남은 아치형 건축물은 왕좌실 앞에 있는 아케이드 홀(이완iwān)의 윗부분을 장식하고 있다. 이 아치형 건축물의 야망과 혁신, 뛰어난 기술력은 만수르와 그의 후계자들이 적절한 수도를 건설하기 위해 애쓰는 동안 영감으로 작용했다.

정교한 원형 도시의 건설

바그다드는 애초 구상 단계에서부터 점점 주변으로 퍼져나가는 대도시로 상정되었다. 그 중심에는 진흙 벽돌—수백 년간 이 지역에서 가장 선호된 건축 자재였다—로 만들어진, 세 개의 고리 모양의 벽으로 둘러싸인 '원형 도시'가 있었다. 그리스 철학자 유클리드Euclid가 고안한 기하학적 비율에 바탕을 둔 이 인상적인 원형 설계는 건축만큼이나 공학이 관련되는 프로젝트였다. 큰 탑과 벽이 무너지지 않도록 전체 구조물과 개별 요소들의 무게를 평가했다. 10세기에 알 타바리가 전한 한 이야기에 따르면, 벽의 한 부분을 철거했을 때 인부들이 117라틀(약 46킬로그램)이라는 메모가 적힌 한 벽돌을 발견했다고 한다. 그들이 벽돌의 무게를 측정하자 그것이 정확하다는 사실이 드러났다. 이 이야기는 설령 사실이 아니라고 하더라도 이 프로젝트의 모든 측면에 세심한 디테일이 반영되어 있었음을 증명한다.

9세기의 작가 알 자히즈al-Jahiz는 마치 틀에 부어 주조한 것처럼 도시의 형태가 완벽하다고 극찬했다. "나는 더 높고 더 원형이 완벽한 도시

를, 장점이 더 뛰어나거나, 성문이 더 넓거나 방어책이 더 철저한 도시를 본 적이 없다." 그래서 이 도시는 지상 낙원이라는 표현을 얻었다. 덜 이상주의적으로 보자면, 칼리프가 모든 것을 관찰하고 통제할 수 있었다. 불행히도 포위 공격과 만수르의 악명 높은 절약 정신—그는 땔감 비용 때문에 성벽에 벽돌을 쌓지 않았다—이 결합한 결과, 오늘날 원형 도시에는 아무것도 남아 있지 않다.

남쪽으로 약 193킬로미터 떨어진 우카이디르Ukhaydir에 남아 있는 한 궁전, 시리아 북부의 라피카Rafiqa에 있는 성벽의 단편적인 유적들, 그리고 아바스 왕조의 휴양 수도 사마라Samarra에서 몇 가지 증거를 수집할 수는 있다. 하지만 만수르의 잃어버린 도시를 재건하기 위한 주요한 증거들은 알 카티브 알 바그다디al-Khatīb al-Baghdadi의 《바그다드의 역사》(11세기의 모든 내용을 간략하게 담고 있다), 9세기 지리학자 알 야쿠비al-Ya'qūbi의 《나라들에 관한 책》, 그리고 알 타바리의 《선지자와 왕의 역사》 등 문헌에서 찾을 수 있다. 만수르는 인부들에게 불을 피운 재를 이용해 땅 위에다 도시의 평면도를 그리게 했다고 전해진다. 그런 다음 그는 직접 현장을 돌아다니며 평면도의 모든 부분을 일일이 승인했고, 첫 번째 벽돌을 자기 손으로 직접 놓았다. 건축 형태, 재료, 착공 날짜(762년 7월 30일, 궁정 점성가 나우바흐트Nawbaht의 조언에 따라 정해진 날짜)부터 건축 방법까지 모든 것을 칼리프가 결정했다. 이 도시는 그의 통치 이론을 물리적 형태로 구체화한 만큼, 디테일 하나하나가 모두 중요했다.

큰 원의 한가운데에는 금문궁Palace of the Golden Gate과 알 만수르 대 모스크라는 주요한 두 건물과 군 막사가 큰 광장에 있었다. 바그다드의 모든 것이 궁전을 중심으로 이루어졌다. 왕궁의 중심에는 왕좌실과 알현실이 있었고, 그 앞에는 페르시아식으로 한쪽이 열린 아치형 홀이 있었다. 알현실은 3미터 높이의 녹색 돔이 자리해, 창을 든 기수 조각상을 받

치고 있었다. 궁전에서 가장 높은 곳에 자리 잡은 이 조각상은 도시의 모든 곳에서 볼 수 있었다고 한다. 나중에는 기수에게 마법적인 힘이 있어서 다가오는 적의 방향으로 창을 돌린다는 이야기가 전해졌다. 하지만 만수르의 증손자 두 명이 내전을 벌일 때와 1258년 몽골의 침략을 받았을 때 기수는 원형 도시를 공격으로부터 보호하지 못했다. 돔과 기수는 941년 3월의 폭풍우로 붕괴하면서 더는 이미 존재하지 않았다. 이후 모스크의 확장을 위해 금문궁의 많은 부분이 철거되었다.

하지만 철거되기 전에 이 영향력 높은 건축물의 요소들은 중앙아시아 및 남아시아 전역의 이슬람 통치자들이 지은 궁전들에서 모방되었다. 제국 전역에서 온 대표단은 오스만 제국이 계승한 엄격한 의전과 질서에 따라 이완에서 접견을 받았다. 만수르와 그의 후계자 마흐디Mahdi는 누비이불과 쿠션으로 덮인 높은 단상에 다리를 꼬고 앉았다. 알현실은 중요한 성명을 발표하는 장소이기도 했다. 이곳에서 총독이 임명되고 국가 공표문이 낭독되었다. 이론적으로 알현실은 신분과 관계 없이 일반 대중 누구나 사용할 수 있었고, 이곳에서 그들은 칼리프의 도움을 요청할 수 있었다. 칼리프가 가난하고 재산이 없는 사람들을 대신하여 개입할 수 있어야 한다는 생각은 정통 이슬람 통치의 핵심 신조였다.

만수르는 자신의 궁전 옆에 대★모스크를 세웠는데, 이는 종교와 국가의 공생을 상징하는 건축물이었다. 우리가 알고 있는 만수르의 정통적 영성을 반영하는 단순한 설계로 된 모스크였다. 궁전과 달리, 그것은 장식보다는 신앙과 활동으로 활성화되는 기능적인 건물이었다. 굽지 않은 점토 벽돌로 만든 이 건축물은 기도실과 넓은 중앙 안뜰, 나무 기둥으로 지탱된 측면을 둘러싼 현관이 있는 정사각형 건물이었다. 만수르는 자신의 정치적 권위를 보완하고 유지하기 위해 정기적으로 설교를 하며 모스크의 예배에 깊이 개입했다. 그러나 시간이 지남에 따라 칼리프는 모

스크의 일상적 활동으로부터 멀어졌다. 1160년대에 바그다드를 방문한 유대인 여행자 투델라의 벤자민Benjamin of Tudela에 따르면, 만수르는 1년에 단 한 번, 라마단이 끝나는 시점에 모스크에 왔던 것으로 보인다.

중앙 광장에서부터 출발하는 네 개의 아케이드 대로는 방사선 형태로 퍼져나가 세 줄의 연속되는 성벽을 지나 도시의 각 성문으로 이어진 다음 쿠파, 바스라, 호라산, 다마스쿠스 등 주요 제국 도시까지 이어졌다. 바그다드를 떠나거나 들어가려면 돔이 상부를 덮고 있는 거대한 아치형 관문을 통과해야 했다. 철문은 너무나 무거워서 문을 열려면 많은 문지기가 필요했다. 알 타바리는 네 개의 외부 문과 금문궁으로 들어갈 수 있는 문들이 솔로몬 왕을 위해 만들어졌다고 기록했다. 이 진술은 그 진실성보다는 상징성이 더 중요하다. 만수르와 그의 후계자들은 다른 '책의 사람들'에게 신세를 졌다는 점과 그들의 체제가 제공한 상대적인 종교적 관용을 동시에 보여주고자 했다.

바그다드 건설은 도시를 세우는 것만큼이나 아바스 왕조의 정체성을 확립하는 일이었다. 따라서 건설에 참여한 사람들이 노예가 아니라 그곳에 있기를 선택한 사람들이어야 한다는 점이 중요했다. 이 도시에 따라붙는 숫자는 종종 과장되는 경향이 있는데, 알 타바리와 다른 사람들이 말하는 것과는 달리 그 건설 현장에 있는 노동자와 장인이 10만 명에 달했을 가능성은 거의 없다. 하지만 이 도시는 확실히 아바스 왕조의 영토 전역에서 노동자들을 끌어 모았다. 그 매력 중 하나는 임금이었다. 노동자들은 하루에 12분의 1디르함을 받았고, 감독관은 그 두 배를 받았다고 전해진다. 당시 중동에서 매우 중요한 식재료였던 대추야자 30킬로그램을 1디르함으로 살 수 있었다는 점을 고려하면 그것은 상당한 액수였다. 만수르가 노동자들에게 높은 보수를 지급했기에, 그 영토 내에서 가장 숙련되고 가치가 큰 사람들이 가족과 함께 바그다드로 이주해

왔다. 새 도시는 뛰어난 주민들을 포함해 모든 강점을 가지게 될 터였다.

세련미와 혁신의 도시

바그다드 건설에 쏟아부은 자원을 감안할 때, 이 도시가 세련미와 혁신의 전형이 된 것은 놀라운 일이 아니다. 바그다드는 근동과 지중해, 사산 왕조, 중앙아시아의 문명을 종합한 용광로 같은 도시였다. 궁정과 이에 관련된 귀족 가문들의 요구 사항은 먹고 마시는 일, 자는 일, 씻는 일, 입는 일 등 생활에 필수적인 것들을 가장 호화로운 방식으로 완성할 수 있게 해주는 아름다운 물건들에 대한 수요를 창출했다. 원형 도시의 파괴로 우리는 세계 최고의 건축 및 예술 유적지 중 하나를 잃었지만, 궁전과 모스크, 시민용 건물의 내부적 풍요로움을 떠올리려는 우리의 시도가 드넓은 바다에 빠진 것처럼 전적으로 불가능한 일이 된 것은 아니다. 우리는 문헌 자료, 사마라의 고고학적 증거, 아바스 왕조 전역에서 살아남은 유물들을 활용해서 만수르가 세운 위대한 도시의 호화롭고 널찍한 내부 모습들 가운데 몇몇을 짜맞출 수 있다.

이 도시의 명성은 북유럽과 서유럽까지 퍼졌다. 802년 만수르의 손자 하룬 알 라시드Harūn al-Rashīd는 2년 전에 로마의 황제로 즉위한 샤를마뉴와 선물을 주고받았다. 샤를마뉴의 연대기 작가인 아인하르트Einhard와 노트케르Notker the Stammerer는 지금의 독일 아헨에 있는 궁정의 웅장함과 황제가 바그다드로 보낸 선물, 스페인 말, 네덜란드 사냥개, 고급 망토 등등을 극찬한다. 하지만 그런 선물들은 칼리프가 유럽으로 보낸 호화로운 것들—유럽에서 볼 수 없는 멋진 직물, 황동 촛대, 상아 체스 세트, 향수와 발삼나무, 여러 가지 색의 커튼이 달린 천막, 그리고 무엇보다도 아불 알 아바

스Abul al-Abbas라고 부르는 코끼리 한 마리—에 비하면 보잘것없을 뿐이었다. 5년 후에는 물시계가 도착했다. 그것은 청동으로 된 공들이 물그릇에 떨어지고 심벌즈가 울리며 문밖에서 열두 명의 기수가 나타나는 것으로 시간을 표시했다. 이 시계는 너무나도 정교했기에 궁정의 어떤 이들은 마술과 마법이 시계를 작동케 한다고 생각했다. 칼리프의 선물은 이를 보거나 들은 모든 이들에게 깊은 인상을 남겼다. 샤를마뉴의 궁정은 상대적으로 세련되긴 했어도 바그다드에 비하면 비웃음을 살 정도로 소박했다.

심지어 황금빛 콘스탄티노플도 부족함을 느꼈다. 알 카티브의 《바그다드의 역사》에는 917년 황제 콘스탄티누스 7세 포르피로게니투스가 전투에서 포로로 잡힌 사람들을 되찾기 위해 바그다드로 파견한 동로마 제국의 궁중 사절단이 받은 영접에 대한 설명이 길게 나와 있다. 사절단은 궁전을 둘러보며 환관 7000명, 시종 7000명, 흑인 하인 4000명을 보았다. 그들이 칼리프의 부의 규모에 감탄할 수 있도록 창고들은 개방되어 있었다. 보석과 직물, 족자, 황금 커튼, 카펫, 기타 귀중한 소유물이 그들이 볼 수 있게끔 배치되었다. 사절단은 안뜰과 알현실, 정원 들을 연속적으로 지나쳤는데, 그중에는 100마리의 사자가 있는 큰 방과 '광택이 나는 은보다 더 빛나는' 주석으로 만든 수영장—역시나 주석으로 안을 댄 수로들로 둘러싸여 있었다—이 있었다. 방문의 절정인 칼리프 알 무크타디르al-Muqtadir와의 만남은 몇 분도 채 되지 않는 짧은 시간 동안 진행되었다. 사절단은 단순한 인간이 아니라 신에게나 어울릴 법한 부와 권력의 깊이에 압도당했고, 칼리프의 면전에서 그들의 결연한 태도는 무너져 내렸다. 이러한 설명이 매번 최고의 수식어가 동원되는, 극적으로 과장된 것이라는 점을 참작한다고 해도, 바그다드가 중세 세계에서 가장 인상적이고 번성한 문명 중 하나였음은 의심의 여지가 없는 사실이다.

셰에라자드Sheherazade 공주가 자신의 목숨을 구하기 위해 들려주는 흥미진진한 이야기 모음집인 《천일야화》—8세기 카이로에서 처음 편찬된 것으로 추정된다—의 많은 부분이 아바스 제국의 수도를 배경으로 한 것은 우연이 아니다. 괴팍하지만 자비로운 칼리프 하룬 알 라시드, 권세가 높았던 재상 자파르 알 바르마키Jafar al-Barmaki, 시인 아부 누와스Abu Nuwas 등 실제 역사적 인물들이 판타지와 어우러져 지면에 등장한다. 다양한 신앙과 시대, 국가의 사람들 사이에서 《천일야화》가 갖는 지속적인 매력은 20세기까지도 바그다드가 세련미와 혁신, 권력, 부의 대명사로 남게 된다는 것을 의미했다.

직물: 움직이는 재산

직물 혹은 '파르시farsh'(풍성한 브로케이드 비단, 자수 천, 직조 태피스트리 등을 일컫는다)는 아바스 왕조의 궁과 저택이 갖는, 화려하고 풍부한 색채의 실내 장식에서 핵심적인 요소였다. 그것은 연약하여 오늘날까지 전해지는 직물이 거의 없다. 그나마 남아 있는 것은 대부분 그것들이 유럽 기독교인들에게 지녔던 신성한 가치 때문에 살아남을 수 있었다. 복잡한 문양, 짐승과 새의 양식화된 묘사, 그리고 글과 활자를 가두리에 통합하는 방식은 서양 세계 전역에서 모방, 수집, 복사되었다. 그것들은 사제 예복과 성유물 포장재의 일부로서 성당의 금고와 성구 보관실에서 발견되거나 왕족들이 매장되었을 때 그 무덤에서 발견될 수 있었다.

　직물에 대한 집착은 아바스 왕조의 기원이 전쟁을 벌이는 군대였다는 사실로 설명할 수 있다. 만수르 자신도 어린 시절을 대부분 천막에서 보냈고, 바그다드가 건설된 후에도 계속 그렇게 살았다. 그의 사촌 무함

마드 이븐 술라이만Mohammed ibn Sulayman은 어느 추운 날 병에서 회복 중이던 칼리프를 알현하는 장면을 인상적으로 묘사했다. 그는 "한쪽에 현관—궁정과 구분되게 해주는 티크나무 기둥이 떠받치고 있었다—이 있는 방 한 칸으로 이루어진 작은 건물로 안내되었다. 그(만수르)는 모스크에서 하듯이 현관에다 돗자리를 걸어두었다…. 내(술라이만)가 그(만수르)의 방에 들어가 보니 펠트 매트가 하나 있었고, 누비이불, 담요 아래 베개 외에는 아무것도 없었다". 만수르의 아들이자 후계자인 마흐디 역시 휴대할 수 있는 소유물들을 가지고 살았지만, 그것들은 확실히 좀 더 호화로웠다. 780년대 초, 재상이 칼리프의 방으로 소환되었다. 마흐디는 장미색 쿠션과 직물로 장식된 방에서 장미색 의상을 입은 아름다운 노예 소녀와 함께 향기로운 장미 정원을 바라보고 있었다.

11세기에 알 샤부슈티al-Shābushtī가 쓴 《수도원 책Kitāb al-Diyārāt》과 같은 문헌 기록은 사마라에 있는 아바스 왕조 칼리프들의 궁전에 있던 방대한 바닥 깔개를 언급하고 있다. 바닥 깔개는 중산층 주거지의 특징이기도 했다. 9세기에 쓰인 알 와슈샤al-Washshā의 《브로케이드 책Kitāb al-Muwashshā》에는 바그다드 부유층의 인테리어가 묘사되어 있는데, 특히 시에서 인용한 문구들을 활용해서 짠 커튼과 베개에 초점을 맞추고 있다. 글자가 들어간 직물들, 즉 티라즈Tiraz(자수를 뜻하는 페르시아어에서 유래한 말)는 초기 이슬람 세계에서 매우 귀하게 여겨졌다. 티라즈는 칼리프와 궁정을 위해서는 개인(카사khassa) 공방에서, 상류층과 더 많은 대중을 위해서는 공공(암마amma) 공방에서 제작되었다. 칼리프는 자신의 이름과 제조 날짜와 장소가 새겨진 티라즈를 충성스러운 신하나 지지가 필요한 신하에게 주었다. 그 귀중한 비단은 가치가 아주 높아 널리 모방되었고, 심지어는 위조되기도 했다. 이라크 직물의 가치는 한 스페인 기독교 주교를 위한 수의의 일부로서 1100년경 스페인 남부 안달루시아에서 만

든 비단 직물 덕분에 입증되었는데(7쪽, 7번), 그 수의에 수놓인 글귀는―분명 물질적 증거와는 딴판으로―그 직물이 바그다드에서 만들어진 것이라고 적은 것이었다.

바그다드 이전의 수도 사마라

다소 역설적이게도, 바그다드 예술에 대한 최고의 증거는 사마라에서 찾을 수 있다. 836년부터 892년까지 60년이 채 되지 않는 기간 동안 바그다드 북쪽 평야에 존재했던 이 도시는 제국의 수도였다. 바그다드에서의 민중 소요가 수도 이전의 이유였다. '보는 자는 기뻐한다'라는 뜻의 사마라는 운하망, 의식에 쓰이는 대로들, 웅장한 궁전들, 기념비적인 모스크들은 물론 정원과 폴로 경기장, 경마장이 있는, 칼리프 무타심Mu'tasim의 즐거움을 위한 새 대도시가 될 예정이었다(8쪽, 1번). 항공 사진을 보면 사방으로 퍼져나가는 미국 중서부 도시를 보듯 그 거대한 규모를 확인할 수 있다. 공간이 너무 넓어서 새 건물을 계획할 때 건물을 허물고 다시 지을 필요가 없었다. 하지만 건축물이 말 그대로 원래의 모습인 흙으로 녹아내리는 것도 똑같이 가능했다.

지금의 사마라는 인접 대지에서 개발되었기 때문에, 아바스 왕조 시대 사마라의 구조는 일부(전부는 아닐지라도)가 온전히 남아 있다. 그 결과 사마라는 칼리프 통치의 예술적·고고학적 혁신과 업적에 대한 뛰어난 증거를 제공한다(현재까지 유적지의 80퍼센트가 채 발굴되지 않았기 때문에 훨씬 더 많은 것을 알려줄 수도 있다). 20세기 초 독일의 선구적인 고고학자 에른스트 헤르츠펠트Ernst Herzfeld가 시작한 조사와 그의 꼼꼼한 논문과 그림, 그리고 전 세계 박물관에 흩어져 있는 수백만 개의 고고학적 파

편들과 유물 덕분에 이 놀라운 유적지의 풍요로움을 이해할 수 있게 되었다. 하지만 바빌론과 다른 많은 이라크 유적지와 마찬가지로 사마라 유적은 매우 취약한 상태에 처해 있다. 매우 중요한 요소들 가운데 하나인 알 말위야al-Malwiyyah 나선형 미너렛은 이라크 전쟁 당시 군사 기지로 사용되었다. 2005년에는 테러 공격으로 손상되었고, 유네스코UNESCO의 '위험에 처한 세계유산' 명부에 올랐다.

사마라의 주궁主宮은 다르 알 킬라파Dar al-Khilafa, 즉 '칼리프의 궁전'이었다. 티그리스강 위쪽에 세워진 이 궁전은 강으로 이어지는 아름다운 정원으로 둘러싸여 있었다. 이 궁전은 일련의 안뜰들을 중심으로 지어졌고, 수도와 목욕탕, 대형 천막, 화장실, 마구간, 지하실, 냉각수 시설 등의 혜택을 누렸다. 폴로 경기장, 경마장, 황제 근위대 숙소가 궁전에 인접해 있었다. 세 개의 아치로 된 문인 바브 알 암마Bab al-Amma만이 여전히 남아 있어 궁전의 웅장함을 느낄 수 있게 해준다. 이 문을 통과하면 궁 단지의 남쪽을 차지하는 공용 구역으로 이어진다. 방문객들은 돔 형태의 알현실에 도착하기 전에 웅장한 아치형 홀과 여러 안뜰을 지났을 것이다. 알현실은 바그다드의 금문궁보다 훨씬 더 인상적이었는데, 이완이 네 개 이상 앞으로 나와 있었다. 이 웅장한 십자형 공간은 대중을 위한 공간으로 사용되었고, 개인 손님들은 인접한 작은 방에서 접대를 받았다.

1000년경에 글을 쓴 알 샤부슈티는 860년대에 사마라에 있던 왕좌실에 대한 초기 기록을 남겼다. 그곳은 금과 은으로 된 거대한 이미지들로 반짝였다. 왕좌 자체는 "다윗의 솔로몬 왕 왕좌에 대한 묘사처럼" 금으로 만들어졌고, 거기엔 사자와 독수리도 있었다. 방 안에는 은으로 안을 마감한 분수가 있었고, 새들이 앉아서 노래할 정도로 생생한 황금 나무가 있었다. 궁전 벽은 모자이크와 도금된 대리석으로 덮여 있었다. 이러한 설명이 과장된 것처럼 보일 수 있지만, 적어도 일부는 고고학적 증

거에 의해 확증되었다. 헤르츠펠트와 다른 학자들은 폐허가 된 내부 바닥에서 발견한 깨진 파편들로 궁전의 놀랍도록 화려한 내부 비품들을 재건하는 데 평생을 바쳤다.

 방들은 다양한 색조로 밝게 채색되어 있었는데, 헤르츠펠트는 그런 색깔들을 '피스타치오 그린', '공작', '병아리콩', '모래', '진주', '주석' 등의 연상적인 용어로 기록했다. 돔 형태의 알현실은 치장용 석고(이라크에서는 보기 드물고 서쪽의 채석장에서 수입한)와 대리석으로 조각이 된 판들과 인도 아대륙에서 수입한 티크로 만든 천장과 들보, 문, 틀 들로 만들어져 있었다(8쪽, 2번). 이러한 재료들은 나선형으로 끝나는 곡선과 기울어진 선으로 이루어진, 반추상적이고 율동적이며 대칭적인 문양으로 조각했고 때로는 물감 칠도 했다. 이를 사마라 스타일 또는 베벨 스타일이라고 한다. 이러한 형태에는 매혹적인 역동성이 있으며 그 문양들은 끝이 나질 않아 환각적인 특성을 갖는다. 이 복잡·미묘한 윤곽선들 때문에 동물과 자연 형태 들이 눈앞에서 나타났다가 사라지는 것처럼 보인다.

 사택 공간은 알현실만큼이나 놀라웠다. 일부 벽은 석고나 세라믹 타일로 덮여 있었는데, 이 타일들은 얼마간의 금속성 유약으로 구워져 밝은색을 띠었고, 식물과 동물, 아랍 문자가 새겨져 있었다. 진주층 조각들과 거푸집을 사용해서 만든 투명한 유리로 된 복잡한 문양이 들어간 벽들도 있었고, 여러 가지 색의 유리 막대로 만든, 반복적인 과녁 장식품들이 있는 벽들도 있었다. 바닥은 밀레피오리 유리와 함께 타일과 검은색 유리, 대리석으로 만들어져 보기에도 아름다웠다. 이런 것들이 이라크 중부의 강한 태양 아래에서 얼마나 빛나고 시선을 사로잡았을지, 분수와 수영장의 시원한 고요함을 한층 고조시켰을지 상상이 간다. 이러한 공간들의 조명은 미묘하고 다채로웠는데, 아쿠아마린부터 호박색까지 다양한 색상의 유리창이 대리석과 치장 벽토 표면에 색을 입혀주었

기 때문이다.

다른 고고학적 발견을 통해 이런 방들이 어떻게 사용되었는지를 알 수 있다. 헤르츠펠트와 그의 팀은 금속 잔 조각, 향수 보관용 유리병, 눈 화장용 청동 막대기, 못과 금속 고정 장치, 먹고 마시는 데 사용한 도자기 접시와 그릇, 심지어 중국 당 왕조에서 수입한 매우 무거운 백자 대야 등을 발견했다.

바그다드의 궁전들도 마찬가지로 화려했을 것으로 생각해 볼 수 있다. 사마라의 궁전들과 마찬가지로 많은 세라믹 타일과 그릇이 사용되었을 것이다. 주로 사마라와 항구 도시 바스라에서 생산된 아바스 왕조 시대의 이라크 도자기는 중세 시대에 전 세계를 통틀어 최고 수준으로 아름답고 혁신적인 도자기 중 하나이다. 도자기 산업은 칼리프와 그의 궁정의 후원을 받았는데, 이는 페르시아만 입구까지 험난한 바닷길을 항해한 다음 육로로 바그다드와 사마라까지 가져온 중국 도자기와 경쟁하고 그것을 능가하기 위해서였다. 도자기는 깨질 수 있지만 부패하지 않기 때문에 예술품 중 가장 잘 보존된다. 도자기는 단편적인 형태로 남아 있더라도 사람들이 어떻게 살았는지, 무엇을 중요하게 여겼는지를 가장 명확하게 알려준다.

도자기의 형태와 색상은 다양성과 잡종성을 통해 아바스 왕조 칼리프의 합성에 대한 열망을 증명한다. 그 형태는 사산조 금속 세공품과 중국산 도자기와 금속 잔盞에서 가져왔다. 다른 것들은 현지 제작자가 발명하기도 했다. 아바스 왕조 시대의 전형이라고 할 수 있는 손바닥 모양의 이상적이고 자연적인 형태들, 양식화된 동물들과 얼굴들이 근동과 유럽 전역에서 모방되었다. 하지만 두 가지 주요 혁신은 기술적인 것이었다.

이라크 도공들은 만지고 손에 쥐었을 때 촉감이 좋고, 견고하면서도

섬세하게 반투명한 중국 백자의 촉각적 아름다움에서 영감을 받아 그 순수함과 단순함을 모방하려 노력했다. 징더전景德鎭 인근에서 나는 고운 백색 점토인 고령토—본차이나(골회骨灰와 자토磁土를 섞어 구운 자기_옮긴이)에 필요한 마법 재료이다—나 높은 소성燒成 온도를 유지할 수 있는 가마가 없으면 도자기를 만들 수 없었다. 하지만 그들은 황토로 만든 그릇을 주석으로 만든 불투명한 흰색 유약으로 구우면 멀리서 볼 때 본차이나와 비슷하다는 사실을 알아냈고, 실리카 또는 석영, 유리 프릿, 점토를 10 : 1 : 1 비율로 섞어 빵 반죽처럼 만들었다. 이것은 곧 이슬람 도공들 대부분이 선호하는 재료가 되었고, 이 프릿 도기는 지중해와 유럽 전역으로 수출되었다.

　이라크 도공들은 분명 새하얀 도자기에 만족하지 못했고, 그래서 이란에서 수입한 코발트블루를 사용해 화려하고 회화적인 장식을 추가했다(7쪽, 5번). 도자기 예술가는 붓을 사용해 젖은 코발트 유약으로 아랍어로 된 문구를 날것 상태의 유약을 바른 흰색 접시나 그릇에다 그려 넣었다. 장식은 한 번의 소성으로 고정되었으며, 이 과정에서 색이 들어간 막은 '눈 속의 잉크'라고 시적으로 부르는 약간 얼룩진 표면을 갖게 되었다. 현대인의 취향과도 아주 잘 어울리는 이 물건들 가운데 상당수는 작가의 이름과 사용자에 대한 축복을 담고 있다. 그 내용을 해독하기 어려운 경우도 종종 있다. 우리에게는 이 놀랍고 특별한 예술적 성취가 손 내밀면 잡힐 듯 아주 가까이 있는 듯, 하지만 다른 한편으로는 여전히 멀리 있는 것처럼 느껴진다. 이 도자기들은 중국으로 수출되었고, 코발트로 그림을 그리는 기법은—지금은 이 기법이 중국 예술의 전형으로 여겨진다—'청화백자'라는 새로운 전통에 영감을 주었다.

　아바스 궁정의 자원과 지원 덕분에 도공들은 밝은 금속성 유약인 광택(종종 은과 금을 추가로 발랐다)을 실험할 수 있었다. 러스터 도기는 이미

구워진 도자기에 금속 산화물을 입히는 방식이기 때문에 만들기가 매우 복잡하다. 두 번째 소성은 저산소 환경에서 이루어지며 가마 온도를 세심하게 조절해야 한다. 결과물인 도자기는 사용된 금속 산화물에 따라 구리에서 금까지 다양한 광택으로 반짝반짝 빛을 낸다. 성공을 거두기까지 많은 실패가 있었을 것이다. 아바스 왕조의 이라크처럼 부유한 지역에서도 가마에 사용할 나무를 안정적으로 확보하는 일은 어려웠을 뿐만 아니라, 이중 소성을 위해 일정한 온도를 유지하는 것과 광택 단계에서 필요한 산소 감소에 필요한 기술력을 갖추기란 쉽지 않았을 것이다. 20세기 후반의 영국 도예가 앨런 카이저 스미스Alan Caiger-Smith는 도자기에 광택을 내기까지 스물여섯 번의 시험 소성을 거쳤다고 한다. 그리고 카이저 스미스가 말했듯이, 그는 아불 카심Abu'l Qasim의 14세기 논문과 같은 중세 안내서에 의존할 수 있었다. 아바스 왕조 혁신가들은 이러한 예술 형식에서 자신들의 기술과 직관 외에는 아무것도 의지할 것이 없었다. 사마라에서 나온 파편들의 양과 질은 그들이 얼마나 놀랍도록 성공적이었는지를 보여준다.

지혜의 집,
바그다드의 지적 열정의 개념

아바스 왕조의 바그다드에서 발전한 아주 흥미진진한 개념 가운데 하나는 그곳이 지혜의 집, 다시 말해 다양한 시대와 다양한 지적·종교적 관점에서 나온 최고의 아이디어들을 모두 집대성한 장소를 상징한다는 점이었다(8쪽, 3번). 그곳의 목적은 더 많은 지적 발효와 발견을 장려하고 자극하는 것이었으며, 13세기의 야흐야 이븐 마흐무트 알 와시티Yahya ibn

Mahmud al-Wasiti가 쓴 채색 원고에서 시각적으로 드러났다. 터번을 쓴 학자들이 바닥에 쪼그리고 앉아서 큰 책에서 숫자가 낭독되는 소리를 듣고 있다. 그 뒤로는 크고 아름다운 개방형 도서관이 우뚝 서 있다. 벽감들에는 정돈된 책 더미가 쌓여 있다. 이 도시가 수십만 권의 원고로 가득 차 있었다는 것은 의심의 여지가 없다. 1258년 몽골의 포위 공격 당시에는 티그리스강이 잉크로 검게 물들었다고 할 정도로 많은 양의 책이 강에 던져졌다고 한다.

하지만 현대의 많은 역사가라면, 지혜의 집, 즉 베이트 알 히크마Bayt al-Hikma는 물리적인 지위를, 어쩌면 심지어 지적인 지위도 가지지 못했다고 말할 것이다. 실제로 존재했던 것은 아바스 왕조가 사산 왕조로부터 물려받은 궁정 기관으로, 페르시아어 필사본을 보관하고 때로는 번역하는 곳이었던 것으로 보인다. 8~10세기 바그다드의 지적 열정은 지혜의 집이라는 개념보다 더 흥미진진하다. 발견과 혁신은 칼리프들 대부분의 궁정 문화에 내재되어 있었기 때문에, 바그다드뿐 아니라 제국의 많은 도시가 지적 발견을 위한 활기찬 중심지였다. 고대 그리스와 로마 문학이 이탈리아 르네상스 덕분에 살아남았다고 흔히들 말하지만, 실제로 주요했던 것은 아바스 제국 시대의 이슬람 학자들의 공헌이었다.

궁정과 왕족들의 저택은 아이디어가 모이는 중심지였다. 만수르는 모든 교육받은 남성이 읽을 수 있도록 팔레비어 텍스트를—그리고 특히 그리스어 텍스트를—아랍어로 번역하는 기존의 관행을 더욱 촉진했다. 이러한 움직임은 칼리프 마문Ma'mūn에 의해 진정한 추진력을 얻었는데, 그는 동생을 살해해서 유일한 왕위 경쟁자를 제거한 후에도 계속된 비참한 내전이 끝난 다음에야 지금의 투르크메니스탄 메르브에서 바그다드로 귀환했다. 마문은 제국과 궁정을 하나로 묶어야 했다. 그의 해결책 중 하나는, 학문을 중시하는 지식인 계급에 속해 있어서 서로 연결되어 있

고, 이런 요소를 자신들의 신앙과 조화시킬 수 있는 궁정 엘리트를 양성하는 것이었다. 이런 생각은 매우 성공적이어서 그의 후계자들 대부분이 그의 모범을 따랐다.

학자들이 바그다드에 매료된 이유는 칼리프와 그의 가족 또는 바누 무사Banū-Mūsā와 같은 위대한 궁정 가문의 후원을 받는 가운데 생각하고 아이디어를 개발하며 노동의 대가를 많이—종종 극단적으로 많이—받을 수 있었기 때문이다. 이러한 노력의 가장 중요한 부분 중 하나는 아리스토텔레스와 프톨레마이오스, 유클리드, 갈레노스의 저작을 포함한 고대 그리스 철학 텍스트를 아랍어로 번역하려는 움직임이었다. 이는 주로 실용적인 이유에서 비롯된 것으로 수학, 천문학, 논리학, 의학 및 기타 실용적인 응용이 가능한 저작이 번역 대상으로 선택되었다. 이러한 번역 운동이 없었다면 고대 지중해와 레반트 지역의 학문은 대부분 사라졌을 것이다.

번역은 새로운 사고를 자극하는 것을 목적으로 하는 창의적인 노력이라는 인식이 자리 잡았다. 아랍의 철학자로 일컫는 야쿠 이븐 이샤크 알 킨디Ya'qū ibn Ishāq al-Kindī의 저작에서 이런 점이 가장 잘 드러난다. 알 킨디와 그의 동료들의 번역 활동은 한 목표—아리스토텔레스의 저작을 활용해 이슬람 세계의 철학 전통을 만들어 내고 신앙과 이성을 어떻게 조화시킬 것인가 하는 문제를 해결하고자 하는 목표—의 일환이었다. 알 킨디는 철학뿐만 아니라 의학과 음악, 천문학, 수학에 관한 글을 썼다. 그의 작품 중 상당수가 라틴어로 번역되었으며, 그는 중세 유럽의 지적 발전에 핵심적인 인물이다.

번역 운동이 성공적이었다는 것은 10세기에 들어서면서 그 힘이 점차 둔화하는 것을 보면 알 수 있다. 번역은 천문학의 아비켄나Avicenna에서 의학의 알리 이븐 알 아바스 알 마주시Ali ibn al-'Abbas al-Majusi, 수학의 알

바타니Al-Battānī, 물리학의 이븐 알 하이탐Ibn al-Haytam까지 많은 지적 흥분을 촉발했기 때문에 더는 필요하지 않았다. 이들은 갈레노스와 프톨레마이오스, 아리스토텔레스와 어깨를 나란히 하며—실제로는 그들을 넘어서서—과학에 혁명을 일으킨 새로운 업적을 발표할 수 있었다.

아스트롤라베: 세상을 통제하고자 한 열망

세상을 이해하는 것뿐만 아니라 하느님의 목적을 위해 세상을 통제하고 사용하고자 하는 바그다드 사람들의 열망은 아스트롤라베astrolabe에서 잘 드러난다. 10세기에 천문학자 압드 알 라흐만 알 수피Abd Al-Rahman Al-Sufi는 이 귀중한 도구의 용도가 약 1000가지나 된다는 사실을 밝혀냈다. 삶의 주된 목적과 관련한 중요한 용도들이었다. 아스트롤라베를 사용하면 메카의 방향을 알고 기도할 수 있었다. 이를 통해 세금 납부, 농작물 심기 등을 포함하는—세속적인 일과 신성한 일을 모두 아우르는—삶의 주요 행사들에 관한 신뢰할 수 있는 시간표를 정할 수 있었다. 지금 우리가 천문학이라고 부르는 하늘에 대한 지식은 바빌로니아 사람들에게도 그랬던 것처럼 이슬람 문명에도 중요했다. 그것은 현상을 관찰하는 것만큼이나 의미를 찾는 것이 중요했다. 그리스와 로마 사람들과 마찬가지로 아바스 사람들도 점치는 일과 점성술을 제대로 된 과학적 학문으로 여겼다는 사실을 기억할 필요가 있다. 만수르는 상서롭다고 여겨지는 날에 수도 건설을 시작했고, 평범한 사람들도 하늘이 정해준 날짜와 시간에 중요한 결정을 내렸다.

초소형에 정교한 아스트롤라베는 손바닥 안에서 세상을 이해할 수

있게 해준다. 그리스어에서 유래한 아랍어 명칭은 '별을 붙잡는 것'이라는 뜻인데, 이것은 단순한 우연이 아니다. 아스트롤라베는 고대 그리스에서 만들어졌지만, 초기 이슬람 세계의 주요 업적 중 하나로 꼽힌다. 기원전 150년경에 활동한 히파르코스Hipparchus는 2차원의 금속판에 3차원의 하늘을 표현하는 '입체 투영법'을 발명한 것으로 알려져 있다. 현존하는 가장 오래된 아스트롤라베들은 바그다드와 시리아에서 9세기와 10세기에 만들어졌기 때문에, 히파르코스의 아이디어는 대부분 이론적인 수준에 머물렀을 가능성이 있다.

그것들은 일반적으로 황동이나 구리로 만들어지는(때로는 귀금속으로 칠을 하기도 하는) 놀랍지만 기능적인 물건이다. 상단에 고리가 있어 아스트롤라베가 흔들리지 않게 안전하고 평평한 곳에 걸어둘 수 있고, 받침대가 있어 아스트롤라베를 수직으로 세울 수도 있다. 이 도구의 주요 요소는 '음umm'(모반)이라고 하는 둘레 틀이다. 이것은 아스트롤라베의 다른 부분들을 잡아주고 황도대, 시간 및 요일과 같은 기타 주요 정보를 담는다. 하나 혹은 그 이상의 판이 '음' 안에 들어가 있다(가끔은 양면에 끼워져 있기도 했다). 얼마나 먼 북쪽이나 남쪽이냐에 따라 각기 다른 판이 들어가 있을 수 있다. 예를 들어, 메카와 바그다드를 위한 판이 하나 있고 카이로와 코르도바를 위해서는 다른 판이 있는 경우이다.

이 다용도 도구의 장점은 어디서나 사용할 수 있다는 것인데, 판을 해당 지역에 맞는 것으로 갈아 끼우기만 하면 된다. 라틴어로 '망網rete', 아랍어로 '안카벗Ankabut(거미)'이라고 부르는 회전하는 부분이 판 위에 자리 잡고 있다. 각각의 포인터는 다른 별, 태양, 하늘에서 가장 밝은 별자리로 안내한다. 이 부품들은 핀(파라스faras)으로 함께 고정되어 있다. 뒷면에는 알 이다다al-idada라고 하는 자가 있다. 먼저 자를 태양에 맞게 정렬시킨다(태양을 보지 않도록 주의하도록 한다). 그다음에는 이를 활용해

서 별들, 즉 황도대의 별자리들을 바라보고 앞면을 활용해 판독할 수 있다. 또는 황도대나 별자리부터 시작해서 이 과정을 거꾸로 진행하면 시간을 알 수 있다.

연대를 추정할 수 있는 한에서 가장 오래된 아스트롤라베는 9세기 후반에 알리 이븐 이사Alī ibn Īsā의 견습생이었던 카피프Khafīf가 만든 소박한 도구이다(7쪽, 8번). 카피프가 만든 아스트롤라베의 판 세 개는 위도 33 내지 36에서 41도를 가리키며, 시리아, 이라크, 아르메니아에서 사용하기에 적합하다. 바그다드는 북위 33도에 위치하며, 북위 36도는 지금의 시리아와 이라크의 국경인 지중해를 지나는데, 코페르니쿠스 이전 세계에서는 지중해 항해의 핵심 지점이었다. 판 뒷면에는 네 개의 사분면 눈금과 그림자 눈금이 있다. 제작자에 대해서는 알려진 바가 거의 없다. 그의 스승인 알리 이븐 이사는 시리아와 칼리프 마문의 궁정에서도 활동한 저명한 천문학자이자 지리학자였다. 그는 신자르Sinjar 평원으로 가는 탐험에서 지구 둘레를 측정한 것으로 유명하다. 하지만 카피프가 누구였든 간에, 그는 자신의 도구를 통해 사람들이 세상을 이해하고 관리하는 방식을 바꾸어 놓았다. 17세기까지만 해도 아스트롤라베는 사용과 휴대가 간편해 선원들 대부분이 항해 장비의 일부로 사용했다. 그것은 부유층뿐만 아니라 많은 사람이 날씨를 예측하고, 바다를 항해하고, 하늘을 이해하는 데 도움을 주었다.

디나르:
하느님을 섬기는 혁신과 무역

신을 섬기는 일에서는 그림이 아닌 말만이 합법적으로 사용될 수 있다.

이러한 이유로 서예—말 그대로 아름다운 글씨를 뜻한다—는 이슬람 예술의 중요한 요소이다. 칼리프는 신을 대신하여 하나의 이슬람 공동체를 통치한다고 선언했다. 칼리프는 다른 '책의 사람들'도 신앙을 실천할 권리를 가진다는 점을 인정했지만, 오직 이슬람 신도만이 전도와 설교를 할 수 있었다. 유일신의 능력과 권능을 널리 선포하는 일에서 동전—아바스 제국 전역에서 사용되던 몇 안 되는 대량 생산품 중 하나였다—을 활용하는 것보다 더 좋은 방법은 없었다. 동전은 몇 세기 동안 존재해 왔지만, 디나르의 중요성과 참신함은 그 재료의 품질과 제조상의 아름다움, 신에 대한 명백한 존경심에 있었다.

788년에 주조된 황금 디나르는 하룬 알 라시드(아바스 왕조 5대 칼리프)의 지상 왕국의 부富를 증명하는 증거물이다(136쪽). 이 동전은 완전히 기능적인 물건이었으며, 그 가치는 신뢰할 수 있는 값어치에 있었다. 디나르 동전은 정교하게 제작되었으며, 종교적 증표이자 상업적 증표이기도 했다. 앞뒤로 코란의 두 문구가 새겨져 있었는데, 신의 불가분성과 무함마드가 신의 진정한 메신저임을 선언했다. 유일한 신을 제외하고 신은 존재하지 않을 뿐만 아니라, 신에게는 배우자가 없다는 내용이었다. 이 문구들은 코란이나 코란에서 발췌한 내용을 필사할 때 사용했던 서예 문자인 쿠픽체(고대 아라비아 문자_옮긴이)로 쓰여 있다. 하느님의 계시는 아랍어로 무함마드에게 전달되었기 때문에 아랍어로 된 말은 신의 메시지를 물리적으로 표현한 것이었다. 그래서 쿠픽체가 사용됨으로써 동전은 하느님의 권능을 보여주는 또 하나의 일이 되었다. 글을 읽지 못하는 사람들도 세로로 짧고 가로로 긴 획들이 특징인 우아한 무늬를 알아볼 수 있었고, 그 외양만으로도 동전이 하느님의 임재를 상징한다는 사실을 알 수 있었다. 코란 말씀은 이 금속 조각—제국 전역에서 가치를 갖는 권위의 인장—의 메시지에 절대적으로 중요하다.

동전은 화폐 통화였지만, 예언자의 실제 말씀이 새겨진 디나르는 해당 통치자의 영역을 훨씬 뛰어넘는 영적 가치를 지니고 있었다. 손에 쥐고 애지중지하며 소중히 간직할 수 있어서 금전적 가치와는 별개로 신앙과 정체성을 상징하는 부적이 되었다. 이 동전은 보편적인 신앙 언어인 아랍어―아바스 제국의 다양한 지역 언어에서 모두 발견되었으며 인지가 가능했다―에 따라 하나의 칼리프가 하나의 이슬람 제국을 통치한다는 생각을 전달했다. 이 동전은 신을 섬기는 아바스 왕조의 통치의 힘과 혁신을 한 번도 이런 것들을 보거나 경험하지 못한 사람들에게도 전달할 수 있도록 재정적·종교적 가치를 지니는 형식으로 제국을 훌륭하게 표현한 것이었다.

비참함과 노예 제도

아바스 왕조 시대에 바그다드가 일구었던 의심의 여지가 없는 발전을 인류 발전의 신호로 여기면서, 1258년 몽골의 침략으로 바그다드가 파괴된 일을 애도하는 것은, 어렵지 않고 설득력 또한 있다. 하지만 역사는 절대 단순하지 않으며, 이 제국에는 아름다움과 조화, 혁신뿐만 아니라 잔인함과 고통도 많았다. 사마라에서 나온 고고학적 파편들에서 가장 눈에 띄는 특징 중 하나는, 다르 알 킬라파와 다른 궁전들의 사택 공간의 바닥에 손상되어 부서져 내리고 낙하한 벽화들에서 드러나는 인간적 면모이다. 가슴이 풍만한 반나체의 여인들이 아칸서스 잎 두루마리 한가운데 앉아 있다. 무용수들은 몸을 비틀고 돌리며 물결 모양으로 자신감 있게 움직인다. 토끼, 낙타, 여우, 새를 비롯한 동물들이 신나게 뛰어다닌다(아바스 칼리프는 사냥에 열성적이었다). 미술사학자 올레그 그라바르

Oleg Grabar와 앙드레 그라바르Andre Grabar는 전 세계의 다른 왕족들이 인정할 정도로 은밀하면서도 특권적인 삶의 방식을 누린 '일군의 왕들'—그들의 국가나 종교와는 관계없이—에 대해 글을 쓴 바 있다. 11세기 페르시아 시인 마누체흐리Manuchihri는 "샤라브 우 라하브 우 카바브sharāb u rahāb u kabāb"(포도주와 음악, 그리고 고기)라는 시구로 이 이야기를 요약했다.

검정 물감을 사용해서 석고 위에 강렬한 선으로 그려진 다르 알 킬라파의 벽화에서 나온, 감질나게 하는 몇몇 파편들에서 보이는 사람들—몇 세기에 걸쳐 우리와 함께 공존했던 사람들—은 여러 면에서 우리와 닮았다. 그들은 즉각적이고 설득력 있는 방식으로 묘사되어 있는데, 검은 눈의 여성들과 소년들로서 눈썹이 진하고 입술이 단단하며 윤곽이 반듯했다(7쪽, 6번). 그들은 약간의 우울함과 완벽한 익명성을 가지고 밖을 내다본다. 이 사람들은 칼리프와 개인적으로 가까운 사람들이었으며, 친구들과 함께 칼리프가 먹고 마실 때 함께 앉아 낮이든 밤이든 그를 즐겁고 기쁘게 해주고 그의 명령을 수행하는 고귀한 술친구였다. 이들이 누구인지 알 방법은 없지만, 그들은 세계 최고의 궁전에서 무명의 삶을 살았던 실제 인물들을 설득력 있게 묘사하고 있다. 역사라는 기록에서 존재감이 없는 인물들을 이렇게 가까이서 볼 수 있다는 것이 그저 놀랍다.

이슬람은 이슬람교도의 노예화를 금지하기 때문에 아바스 왕조의 하람(칼리프의 가정 내에서 보호를 받는 여성들과 다른 사람들)에 속한 여성들—하인, 무희, 또는 성적 동반자이거나 혹은 이러한 여러 역할을 두루 수행하는 여성들—은 제국 외부에서 온 사람들이었다. 만수르 자신도 북아프리카에서 온 베르베르인 노예의 자식이었다. 베르베르인, 그리스인, 중앙아시아의 전 왕족 가문 출신 소녀들이 하람의 가장 일반적인 구성원이었으며, 칼리프의 자녀들은 대부분 정실부인의 자손이 아닌 그들의 자손이었다. 하람의 여성들은 아름다움에 더해 음악가와 무희, 시인으로서

의 재치와 재능으로 《시가집》에서부터 《천일야화》까지 다양한 이야기 속에서 칭송받았다. 그들은 고대 아테네의 창녀, 일본의 게이샤, 르네상스 시대 베네치아의 고급 매춘부를 아주 많이 닮았다. 여성들에게는 대부분 선택권이 없던 환경에서, 칼리프의 하람의 일원이 되는 것은 야심에 찬 직업적 선택이 될 수 있었다.

하지만 그들의 삶은 또한 위태로워질 수 있었다. 7만 디르함이라는 거금에 하룬에게 팔려 간 '점박이 소녀'에 대한 이야기가 있다. 칼리프는 그녀가 그에게 전 연락책에 대한 진실을 말했다는 이유로 그녀를 자신의 하인인 함마웨흐Hammawayh에게 넘겨주었다. 알리 이븐 야크틴Alī ibn Yaqtīn 이 칼리프 하디Hādī(하룬의 형)에 관해 들려준 또 다른 이야기는 사랑을 나누다 잡힌 두 소녀의 끔찍한 운명에 대해 들려준다. 여전히 향수로 향기가 나고 보석으로 장식이 되어 있는 두 소녀의 머리는 쟁반에 담겨 술탄과 그 친구들에게 전달되었다. 그리고 786년 9월, 하디를 베개로 질식시킨 것은 칼리프의 어머니 카이주란Khayzurān의 집에 있던 노예 소녀였다는 말이 있다. 그녀로서는 유쾌한 운명에 처한 것은 아니었을 것이다.

<p style="text-align:center">* * *</p>

아바스 왕조 시대의 바그다드를 인간적이고 빠져들게 만드는 것은, 찬탄할 만하고 좋은 것들이 가혹하고 잔인한 것들과 결합되어 있기 때문이다. 고고학적 파편에서부터 아스트롤라베, 도자기 그릇과 동전에 이르기까지, 이 사회에서 살아남은 물건들은 예술적으로 인상적인 만큼이나 환기적이다. 그들의 혁신 중 많은 부분이 우리 삶의 일부가 되었다. 아바스 왕조의 발견과 관심사는 오늘날에도 우리에게 영향을 미치고 있다. 그것은 우리의 음식, 우주를 보는 방식, 그리고 지식을 가치 있게 보는

일과 관련되고, 더불어 타인에 대한 잔인함과 억압과도 관련된다. 8세기와 9세기의 바그다드를 돌아보면, 우리는 영감을 주는 동시에 충격을 안기는 방식으로 과거와 우리를 연결해 주는 사람과 사물 들을 볼 수 있다. 그리고 우리는 역사의 거울에 비친 우리 자신의 좋은 모습과 나쁜 모습을 동시에 보게 된다.

5장

교토:
정체성

11세기

〈아미타불 타타가타(가부좌를 튼 부처)〉, 조초, 뵤도인 불교 사찰, 우지시

11세기 초, 어쩌면 지구 반대편 북쪽 군도에서 크누트Cnut 대왕이 영국 해안으로부터 들이친 조수에다 대고 되돌아가라는 명령을 내리고 있었을 당시, 무라사키 시키부紫式部는 쇼시彰子 황후의 세련된 궁정에서 기품 있는 세계 최초의 소설 《겐지 이야기》를 집필하고 있었다. 《오디세이아》나 《라마야나》와 같은 다른 위대한 이야기와 마찬가지로 겐지의 세계는 매력적이면서도 이해하기 어렵다. 50개가 넘는 장에 걸쳐 등장인물들이 혼란스럽게 등장하는 무라사키의 이야기는 일본 천황의 어린 아들이자 작품명과 동일한 이름의 겐지源氏, 천황의 아내들과 애인들, 그리고 그의 아들로 추정되는 가오루薫를 중심으로 전개된다. 무라사키의 영리하고 영민한 펜은—남자와 여자 들이 시를 쓰고, 자연에 감탄하고, 경쟁적인 게임을 하고, 오묘한 무지개색 비단으로 만든 앙상블(같은 천으로 만들어서 서로 잘 어울리게 한 한 벌의 여성복_옮긴이)을 입는 데 시간을 보내는—우아함이 지배하는 세계로 우리를 데리고 간다. '반짝반짝 빛나는 왕자' 겐지는 허구의 인물이지만, 그의 환경은 일본 황실의 상황을 반영한다. 붓을 어떻

게 잡는지, 그림을 어떻게 그리는지, 옷을 어떻게 입는지가 전도유망한 경력의 성패를 결정했다. 이러한 문제가 인생에 매우 중요한 문제였다는 사실에 놀라는 마음을 잠시 접어두고 나면, 이야기를 읽는 사람들에게 우리 자신을 포함하는 이러한 특권적인 환경에서 배제된 사람들을 향한 연민의 마음이 들게 하려는 것이 무라사키의 의도였음이 분명해진다.

헤이안 시대 일본은 앵글로·색슨 시대의 영국과는 달리 평화로운 세련미와 예술적인 독립성의 대명사가 되었다. 794년, 일본 내륙에 위치한 수도의 상서롭지 못한 습지대에 실망한 간무桓武 천황은 두 명의 특사를 보내, 산과 큰 강으로 둘러싸인 비옥한 평야, 해안에서 너무 멀지도 가깝지도 않은 이상적인 위치, 그리고 쌀 생산으로 유명하고 공격에 대한 방어력이 뛰어난 지역에 있는 새 장소를 선정하고자 했다. 황실의 한 칙령은 이렇게 선언했다. "즐거운 마음으로 모여든 사람들과 찬양하는 사람들이 목소리를 제각각 높이며 같은 말로 이곳을 '평화와 평온의 수도'라고 이름 짓노라." 오랫동안 교토라고 알려져 온 헤이안쿄平安京는 천년이 넘는 세월 동안 일본의 수도로 남게 될 터였다.

헤이안平安이라는 말은 여전히 간무 황제가 체계화하고 그의 후계자들과 고문들, 그리고 권세 높은 후지와라 가문의 구성원들이 유지해 온, 평온한 통치와 정부의 시대를 나타내는 데 사용된다(그중 가장 강력한 힘을 누린 후지와라노 미치나가藤原道長는 무라사키의 소설에 나오는 겐지를 위한 모델들 가운데 한 명이었으며, 무라사키 자신도 그 가문의 핵심은 아니더라도 곁가지에 속했다). 수백 년에 걸친 고립과 안정적인 경제·정치·행정 시스템, 무력 분쟁의 부재는 세계에서 가장 주목할 만한 문화적 만개를 위한 환경으로 작용했다. 이 도시 사회는 사찰 단지들과 자연 세계에 대한 깊은 이해를 바탕으로 생활에 세련미를 부여하는 미술에 예술적 노력을 집중했다.

헤이안 시대 일본의 모든 것이 교토에서 비롯되었으니—그 가치는 현대 일본의 정체성에서 여태 핵심으로 남아 있다—원래 도시의 모습이 거의 남아 있지 않다는 것은 안타까운 일이다. 로마처럼 이곳 역시 몇 세기 동안 건설되고 또 재건되었으며, 고고학적 증거의 대부분은 많은 사람이 살고 있는 현대 도시 아래에 숨겨져 있다. 또한 이 도시는 지진 지대에 자리 잡고 있다. 하지만 10세기의 정부 의례 문서들, 13세기의 지도들, 문헌적 증거 등과 같은 다양한 자료를 통해 이 도시가 가장 찬란했던 순간의 모습을 어렴풋하게나마 감지하는 것은 가능하다. 중국 당 왕조의 수도였던 장안(지금의 시안)과 마찬가지로 이 도시는 격자형으로 배치되어 있었다. 남북으로 33개, 동서로 39개의 도로가 도시를 가로지르며 일정한 간격을 두고 교차했다. 한가운데에는 가장 큰 단일 공간인 대황궁이 자리하고 있었다. 북에서 남으로 길게 뻗은 대로인 스자쿠朱雀大路와 그 외의 작은 길들은 산들과 그 너머를 볼 수 있는 비할 데 없는 전망을 제공했다. 헤이안에 성벽이 없었다는 점은 황실의 자신감과 안정감을 보여 주는 증거이다. 정원과 같은 작은 구조물로서, 도시로 입장하는 의식에 쓰이는 출입구인 남쪽 성문만이 도시와 시골 환경을 구분해 주는 역할을 했다.

새 도시를 건설하기로 한 간무의 결정은 그 자체로 정치적 결단과 안전의 신호였다. 이후 몇백 년 동안 일본은 중국 본토로부터 정치·문화적으로 분리되는 데 성공했고, 그동안 당 제국은 붕괴했다. 중국 문화는 한반도를 거쳐 일본 열도에 처음 전파되었고, 7세기부터 9세기 초까지 일본인들은 중국으로부터 많은 것을 배웠다. 중국으로 가는 마지막 공식 사절단이 파견된 838년부터 수백 년 동안 일본은 폐쇄적인 사회였다. 질서와 구조에 대한 위협이 없는 이 안정된 문화는 적어도 부유한 사람들에게는—자연이 만든 것이든 아니면 사람이 만든 것이든 상관없이—아름

다운 것에 대한 감탄과 아름다움에 대한 감상이 가장 중요했던 문명을 발전시킬 수 있었다. 중국으로 가는 공식적인 사절단 파견은 중단되었지만, 일본은 중국의 선례를 바탕으로 삼은 독특하고 지속적인 문화적 정체성을 발전시켰다. 헤이안쿄에서는 중국의 종교와 통치 체제, 문학, 예술, 음악, 관습을 존중하면서 일본인들은 신성한 조화를 반영하는 아름다움에 대한 숭배와 문자에 대한 경외심이라는 두 기둥을 바탕으로 그들만의 독특한 문화적 목소리를 만들어 내는 힘을 얻었다. 그러나 불완전한 세상에서 그러한 이상은 결코 완벽하게 실현될 수 없었다. 헤이안쿄는 의심할 여지 없이 아름다움과 평화, 안정성의 도시였다. 하지만 그것은 사회 통제의 장소이기도 했고 때로는 억압의 장소이기도 했다.

불교 예술: 토착 종교와의 결합

일본의 영적인 전통은 언제나 신성한 아름다움과 질서를 구체화하는 자연 세계에 대한 숭배와 연관을 맺어왔다. 이 섬나라의 토착 종교인 신도神道는 장소나 인간에 깃든 정령을 기반으로 삼는다. 헤이안쿄의 다른 많은 삶의 특징들과 마찬가지로 불교는 중국 본토에서 수입된 것이지만, 불교가 발전하면서 일본의 종교적 관습에서 이미 명확했던 자연과 사람이 만든 아름다움에 대한 높은 경외심을 한층 강화했다. 또한 부처와 그의 추종자들, 보살(불성을 성취할 운명의 존재들), 천신(신), 라칸(성인) 등의 다양한 모습이 기존의 일본 신들과 결부하여 다신교가 되었다. 예를 들어, 무한한 생명과 서방 극락정토의 부처인 아미타불은 태양의 여신과 연결되었다.

 부처님의 마지막 경전인 《법화경法華經》은 특별한 의미를 지닌다. 일

본에서는 중국어 번역본을 통해 알려진 《법화경》—4세기 후반 중앙아시아 쿠차 왕국의 승려 쿠마라지바Kumārajīva의 번역본이 가장 영향력이 강했다—은 예술 작품을 창작하고 숭배하는 것이 깨달음을 얻는 데 핵심적이라고 주장했다. 또한 그것은 일본에서는 밀교密敎라고도 부르는 신비주의 불교의 여러 갈래, 즉 진언종과 천태종, 정토종 전통이 채택되고 발전하도록 장려했다. 이 모든 것의 중심에는 만트라를 외우고, 무드라mudrā로 알려진 상징적인 손동작을 하고, 자신이 깨달음을 얻은 모습을 상상함으로써 이 생에서도 깨달음을 얻거나 부처가 될 수 있다는 개념이 있었다. 이런 과정은 사원을 짓고 복원하고, 사당을 숭배하고 지원하고, 염불을 외고, 경전을 읽고 보관하는 등의 선행을 통해 더욱 가속화될 수 있었다.

진언종 불교의 창시자인 구카이空海 스님은 9세기 초 신비주의 불교를 공부하기 위해 중국을 여행한 적이 있었다. 그는 경전과 시, 만다라Mandala 그림을 가지고 일본으로 돌아왔으며, 그림과 조각이 완벽의 경지를 드러낸다고 주장하며 예술을 가르치는 데 특별히 중점을 두었다. 종교적 의식의 수행은 미적 경험으로 여겨졌고, 예술은 종교적 맥락에서 만들어졌으며, 전문가가 되었든 아니면 아마추어가 되었든 제작 과정과 결과물 모두에 신성한 분위기를 부여했다. 일본의 종교 예술에서는 제작의 우수성이 중요한 고려 사항이었으며, 불교 화가들은 사원에 소속되어 신성시되는 그림을 그렸다. 본질적으로 존재의 영역에 대한 도해圖解인 만다라는 일본에서 수행자들을 깨달음의 상태인 열반에 이를 수 있도록 죽음과 윤회의 우주적 과정으로 안내하는, 고도로 정교한 회화 장르로 발전했다.

정토종 불교도들은 사원과 그 예술품이 탄생과 윤회의 순환에서 벗어나 극락으로 가는 고결한 디딤돌이라고 믿었다. 그런 '행복의 땅'은 '지옥과 귀신, 동물로 가득한 오염되고 사악한 장소'와는 거리가 먼 극락

정토(수카바티Sukhavati)에서 환생하게 해달라고 부처님께 간청하는 바이데히Vaidehi 부인이 등장하는 《관무량수경觀無量壽經》에서 묘사된 것처럼, 서방 극락정토의 속세적인 시각화일 뿐이었다. 조경, 건물, 내용물 등 이러한 사찰 단지들의 모든 것은 신도들이 마음속으로 극락을 상상하고 믿음을 통해 깨달음과 거듭남, 구원을 얻어 약속의 땅에 도달할 수 있게 하려고 만들어진 것들이었다.

그림 같은 강 도시 우지에 있는 사찰 보도인平等院에서는 토착 전통과 수입한 전통이 융합되어 새로운 예술을 창조하는 것을 볼 수 있다. 보도인은 1050년 제국 섭정(셋쇼攝政) 후지와라노 요리미치藤原賴通가 가족 별장 자리에 지은 사찰로, 헤이안 시대 일본 건축물들 가운데 지진과 전쟁으로 인해 복구할 수 없을 정도로 손상되지 않은, 몇 안 되는 건축물 중 하나이다. 정토종 불교의 신봉자였던 요리미치는 후지와라 가문의 세칸케攝関家(섭정 및 관백직을 대대로 역임했던 가문을 부르는 말_옮긴이) 혈통에 속했다. 수백 년 동안 그들은 딸들을 역대 황실 후계자와 결혼시키는 방식으로 제국을 자신들의 손아귀에 넣을 수 있었다. 요리미치의 아버지는 중세 일본에서 대단히 강력했던 인물들 가운데 한 명인 후지와라노 미치나가 섭정이다. 미치나가와 많은 황제가 실제로 그랬던 것처럼 요리미치도 불교 승려로 생을 마감했다.

사찰의 한가운데에는 인공 섬 위에 세 개의 방으로 이루어진 목조 구조물 호오도鳳凰堂(봉황당)가 있다(9쪽, 5번). 옻칠한 문과 맞배지붕이 있는, 인상적인 붉은색과 흰색으로 장식된 이 구조물은 마치 신화 속 새처럼 날아오를 것만 같다. 봉황당의 중앙에 있는 황금빛 법당은 불후의 자연주의 조각상인 아미타불상이 지배하고 있다(164쪽). 붉은 주홍색과 아주 진한 청금석 파란색 칠이 대조적으로 되어 있으면서 추가로 금으로 장식된 기둥들이 벽을 나누고 있다. 부처님은 연꽃잎들이 십자 무늬를 이

루는 왕좌에 결가부좌를 틀고 있다. 연꽃은 부처님이 불완전한 세상에서 태어난 것처럼 뿌리는 진흙 속에 있지만, 잎은 부처님 자신이 극락에 도달한 것처럼 맑은 공기 속에 있는 등, 부처님과 매우 친근한 식물로 여겨졌다. 아미타불 부처님의 두 손은 조화로운 무드라 자세를 취하고 있는데, 엄지손가락이 검지와 닿아 있다. 부처님을 따르는 사람들이 열망하는 것은 모든 것을 아우르는 깊이 있고 진리에 대한 집중력을 만들어 내는 이 평정의 상태이다.

부처님은 승복을 입고 있는데, 옷은 어깨에서 흘러내려 탄탄하고 풍만한 몸매가 드러난다. 이곳에는 우리가 흔히 말하는 '부처님 뱃살'이라고 부르는 게 없다. 정돈된 이목구비와 정성스럽게 빗어 넘긴 머리, 단단히 묶어 매듭을 지은 머리칼, 이마 위에 모양을 잡아 만들어 둔 머리 다발은 신이 인지 가능한 인간적 모습으로 이상화되었음을 다시 한번 보여준다. 불상의 얼굴은 완벽한 비율을 이루며, 눈썹은 코에서 활처럼 뻗어 있고, 눈은 태연하고 반쯤 감겨 있으며, 입은 벌린 것과 다문 것 사이 어딘가에 있어 중도中道의 이상을 표현한다. 그의 귀만이 덜 완벽한 세상을 암시한다. 역사적 인물인 고타마 싯다르타Gautama Siddhartha는 왕자 시절 무거운 보석 귀걸이를 착용했다. 사치를 거부한 후에도 그는 쭉 늘어난 귓불을 그대로 유지했는데, 늘어난 귓불을 멀고도 먼 수행의 길을 걸어왔음을 말해주는 상징으로 삼고자 한 것이었다. 봉황당의 조각품은 부처님을 표현하는, 기존에 확립된 강력한 관례들을 지키면서도 엄숙하지만 부드럽고 편안함을 주는 위엄으로 특별하다.

신성한 힘이 온화하게 행사되는 듯한 느낌은 금빛 옥좌의 따뜻함으로 더욱 고조된다. 편안함을 안기는 유기적 모양—달팽이 껍데기의 소용돌이무늬나 파도의 물마루를 닮았다—들은 나무를 뚫은 구멍들과 함께 스카시보리sukashibori라는 투각 기법으로 만든, 옥좌 뒤편의 조각 가림막 또

는 타원형 틀의 일부가 된다. 불상의 금빛 표면에 빛이 비쳐 부처님은 단순히 모사된 성스러운 인물이 아니라 살아 움직이는 존재로 보인다. 가림막에서 작은 히텐('공중에 떠 있는 천사들')이 등장하여 성스러운 형상을 둘러싼다. 부처님의 머리 위쪽으로는 캐노피가 매달려 있는데, 이는 호소게('부처의 얼굴을 만들어 내는 꽃들')라고 부르는 모란이 서로 연결된 원형의 왕관을 닮아 있다. 연잎으로 둘러싸인 윤이 나는 청동 거울인 중앙부분은 신의 머리 위에 놓인 왕관처럼 보인다. 마치 부처님이 한 줄기 햇살로 다가온 것 같다.

회화는 조각, 건축 및 풍경과 결합하여 극락과 완벽한 형태에 대한 매력적인 비전을 만들어 낸다. 방의 아래쪽 벽에는 부처님이 《관무량수경》에서 언급한 대로 바이데히 부인이 '아미타불의 장소'로 선택한 서방 극락정토의 그림들이 장식되어 있다. 그는 윤리적 행동과 부처의 힘을 통해 그녀와 다른 사람들이 "마치 손에 든 거울로 자신의 얼굴을 보는 것처럼" 극락정토를 볼 수 있을 거라고 가르친다. 큰 죄를 지어서 마땅히 지옥에 가야 하는 사람도 아미타불을 부르고 그의 이름을 외기만 하면 극락왕생이 허락되었다. 1698년 엄청나게 파괴적인 화재로 인해 크게 훼손되었다가 복원된 이 그림은 《관무량수경》에 나오는 열여섯 가지 심상을 바탕으로 제작되었다. 환생의 순간(열세 번째 심상에서 이야기되는)에 뒤이어 연꽃잎이 태양을 향해 열리고 연꽃 위에 앉은 채 극락정토의 호수 위로 떠오르는 아미타불을 바라보는 가운데 《관무량수경》은 아홉 단계의 환생(내부 문에 그려진 그림들이 묘사하고 있는)을 이야기한다. 열두 번째 심상은 나무와 대지, 보석으로 이루어진 호수가 있는 극락정토의 찬란한 모습에서부터 사해의 색을 띤 눈을 가진 아미타불의 빛나는 금빛 형상까지 매우 사실적으로 묘사하고 있다. 봉황당에 있는 그림들은 대부분 다시 태어남의 본질과 범주를 묘사하는 데 중점을 두고 있

으며, 가장 높은 수준을 가진 것으로 인정받은 세 개의 그림은 가장 눈에 잘 띄는 자리인 아미타불 조각상 앞쪽의 양옆을 차지하고 있다. 아미타불은 보살들, 음악가들과 함께 빛의 웅덩이에서 그 그림들을 환영한다.

부처님을 둘러싼 방의 위쪽 벽에는 52개의 비천飛天 보살상이 조각되어 있다. 이 깨달은 존재들은 극락에 있을 때와 지상을 방문할 때 함께하는 아미타불의 수행원들을 상징한다. 12세기 초의 문헌에서 이들은 아프사라스apsaras—구름에서 태어난 존재로 부처님 주변에서 춤을 추며 부처님의 덕을 널리 알렸다—라고 불렀다. 그들이 올라앉아 있는 구름과 한 몸인 것처럼 보이도록 조각된 이 우아한 존재들에게서는 실제로 천상의 기쁨을 찾아볼 수 있다. 남자와 여자 들로 구성된 보살들은 종교적인 옷과 세속적인 옷을 입고서 비파와 북, 꽹과리, 피리 등의 악기를 연주하며 춤을 추고 기도하고 명상한다. 어떤 이들은 위태롭게 균형을 잡고, 다른 이들은 구름을 빗자루처럼 이용해 공중으로 날아가는 듯 보인다. 서양 기독교 전통의 천사들처럼 장난기 가득한 이들의 모습은 아미타불 부처의 숭고한 엄숙함과 강하게 대조된다. 여기서 우리는 조각가들이 자신의 개성을 마음껏 누렸고 부처에게 불경죄가 될 수도 있을 법한 방식으로 실험적 작업을 해봤다는 것을 알 수 있다.

아미타불과 그의 천상의 동반자들은 조각가 조초定朝와 그의 지휘 아래 일하는 많은 숙련된 조각가들의 작품이었다. 존경받는 조각가의 아들이었던 조초는 후지와라노 미치나가 가족—요리미치와 그의 누이인 쇼시 황후를 포함해서—만을 위해 일하면서 황실과 귀족 후원자들이 욕망하는 것의 표준을 정립했다. 우리는 그가 20명의 장인 조각가와 그 밑에 각각 다섯 명의 조수를 고용한 큰 작업장을 가지고 있었으며 매우 영적인 인물이었다는 사실을 안다. 조초는 과거 고위 사제에게만 주어졌던 '호쿄法橋(법의 다리)'와 '호겐法眼(법의 눈)'이라는 칭호를 받았으며, 그의 작품은

최고의 종교적 미덕을 구현한 것으로 여겨졌다. 이 사찰의 조각품이 완성될 때부터 성스러운 물건을 만드는 조각가들은 성직자만이 공유할 수 있는 방식으로 신과 교감하는 것으로 여겨졌다. 적어도 12세기 후반까지만 해도 이 작업 방식에서 벗어나는 조각가는 자기 작품이 거부될 위험을 감수해야 했다. 지금까지도 일본의 전통 조각가들은 조초의 기념비적이며 균형 잡혀 있고 절제된 작품 스타일을 높이 평가해 왔다. 그의 모범 덕분에 일본 불교에서 만드는 행위는 숭배의 행위가 되었다.

경전과 글씨

인간이 만든 가장 신성한 물건 중에는 부처님이 인류에게 거듭남과 구원, 극락을 이루라며 해준 권면을 적은 경전 두루마리가 있었다. 중국어로 쓰이고 말해진 《법화경》은 국가 정체성과 관련되거나 국가 그 자체를 수호하는 의례에 사용되었다. 7세기 초, '악행 소멸을 위한 연꽃 사찰들Lotus Temples for the Vanquishing of Wrong-Doing'의 비구니 스님들은 황제와 국가를 보호하고 번영하며 깨달음을 얻은 국가를 만들기 위해 이 경전을 낭송했다. 정부는 국가의 평화와 안보를 기원하는 행위인 경전 필사를 위해 공식 부서를 설립했다. 부처님 말씀의 사본은 불교 유물과 비슷한 지위를 부여받았기 때문에 글자 하나하나를 필사하는 행위에는 복종과 명상이 수반되었다. 이 경전은 신성한 지역을 지정하는 데도 사용되었다. 일본 천태종 불교의 본산인 히에이산比叡山에서 가장 성스러운 세 장소 중 두 곳에는 각각 1000권의 《법화경》 사본이 보관된 성유물함이 있었다(세 번째 유적지에는 선각자 엔닌圓仁 스님이 만든 특별한 필사본이 보관되어 있었다).

대중들은 《법화경》과 다른 주요 경전을 명상하고 암송했으며, 가능하다면 예배의 행위로 직접 글을 베끼기도 했다. 서예를 하는 데 필요한 자기 수련이 작가 개개인의 개념적이고 손 기술적인 수준과 맞아떨어졌기 때문에, 서예는 종교적 행위, 기도의 행위가 될 수 있었다. 저명한 서예가인 구카이 스님은 서예의 역할은 전통과 개인주의를 혼합해서 작가의 개인적인 해석과 자연에 대한 이해를 드러내는 것이라고 말했다. 사람들은 경전을 베끼는 행위가 번영과 육체적 치유, 재앙으로부터의 보호, 자신과 조상의 영혼을 위한 구원, 궁극적으로는 극락정토에서 다시 태어남을 불러올 수 있다고 믿었다. 후지와라노 미치나가가 남색 종이에 금색 잉크로 쓴 《법화경》 사본은 기도와 기억이라는 목적의 일환으로 필사한 것이었다. 글씨는 아름답게 만들어져 있고 정확하며, 짙은 파란색과 금색의 대비가 풍부해 즐거움을 준다. 1007년, 미치나가는 100일 동안 자신을 정화한 후 이 사본과 열네 개의 다른 경전 두루마리들을 긴부산金峰山 성지에 있는 금동 경총經冢 아래에 문양을 새겨 넣은 궤에다 넣고 묻었다.

약 40년 후에 만들어진 《법화경》 사본인 《지쿠부시마경竹生島經》은 붓으로 그림과 글을 더욱 완벽하게 종합해 낸 작품이다. 《법화경》의 서문과 '방편품' 장을 베낀 두루마리가 하나 남아 있다(9쪽, 4번). 이것은 교토 북동쪽 비와호琵琶湖에 있는 아름답고 외따로 떨어져 있는 치쿠부섬의 호곤지宝厳寺 절을 위해 만들어진 것이었다. 치쿠부섬은 중요한 영적 장소로서 오랜 역사를 지니고 있다. 구전口傳에 따르면 쇼무 천황은 태양의 여신으로부터 이 섬이 번영과 웅변, 음악의 여신인 벤자이텐辯才天의 지상 고향이라는 신성한 전언을 받았다고 전해진다.

이 《지쿠부시마경》 두루마리는 특유의 우아함과 고급스러움을 자아낸다. 글을 위한 선들은 뽕나무 섬유로 만든 종이에 금색 잉크로 그었고,

그러고 나서 필경사는 연속적으로 은색과 금색 잉크로 붓을 적셔 유려한 그림을 그렸다. 꽃식물들, 상상에만 존재하는 큰 꽃잎과 거대한 수술을 가진 모란 형태의 상서로운 꽃들, 구름, 새, 나비가 두루마리 표면을 가로지르며 춤을 춘다. 우아한 벌새와 같은 마법의 새들은 꼬리 깃털을 길게 휘날리며 오른쪽에서 왼쪽으로 대각선을 대강 그리며 위로 날아오르고, 다른 새들은 수면 위에 고요히 떠 있다. 이것은 멋진 예술 작품이지만, 글에 종속되어 있다.

마지막으로, 그리고 가장 중요한 것은 글 그 자체이다. 한자는 진하고 검은 먹물로 강조되어 대담하고, 장식된 배경과 대비되어 더욱 돋보인다. 17세기의 유명한 서예가 쇼카도 쇼조松花堂昭乗가 쓴 글에 따르면, 글을 쓴 사람이 고위층 귀족이자 유명한 서예가인 우대신(일본 태정관 관직 중 하나_옮긴이) 미나모토 도시후사源俊房라는데, 확실한 증거는 없다.

글쓰기는 경건과 헌신의 행위로 발전했기 때문에 일본 서예는 준비 과정과 의식을 본질적으로 포함한다. 19세기에 처음 글쓰기에 적용된 '붓의 길'이라는 시적인 문구는 1000년 전에 확립된 전통을 반영한다. 헤이안 시대 일본에서는 글쓰기에 필요한 재료가 세심하게 만들어졌고 매우 소중히 여겨졌다. 그 과정의 첫 번째 단계는 귀족만이 누린 사치품으로 그들에게조차도 비쌌던 종이를 구하는 일이었다. 일본 서예가들은 뽕나무나 일본에 자생하는 산닥나무의 관목 속껍질로 만든, 고품질의 저흡수성 종이를 선호했다. 다음 과정은 먹물 자체의 제조였다. 심지어 오늘날까지도 일본 서예가들은 먹물을 직접 만든다. 그들은 먹물의 일관성과 색상, 밀도를 올바르게 유지할 책임을 진다. 그들은 먹을 연마 표면이 있는 돌이나 도자기 같은 재료로 만든 벼루에다 갈아서 먹물이 작은 물방울과 섞인 다음 돌우물에 고이게 한다. 먹과 벼루의 품질이라는 두 가지 요소가 가장 중요하다.

벼루를 보관하는 특별한 상자, 즉 스즈리 바코硯箱(벼룻집)는 습기를 차단하기 위해 옻칠한 나무로 만든 경우가 많았다. 보통 이 상자에는 벼루(스즈리)와 벼루꽂이, 작은 칼, 종이가 들어 있었다. 이런 기능적인 물건들은 화려하고 귀중한 소유물이 되었다. 그것들은 최고급 재료로 제작되어 글씨를 쓰는 과정을 더욱 품위 있게 만들어 주었다. 특히 벼루는 화려하게 장식하고 조각했으며, 상자 자체는 자개로 상감하거나 마키에蒔絵(가루를 뿌려 무늬를 놓은 그림) 옻칠을 했다.

서예가는 벼루 우물에 붓을 담그고 모든 글자를 정성스럽게 형상화한다. 내용만큼이나 중요한 것이 글자를 만드는 행위이다. 이는 서양인들이 보기에는 이해하기 어려운 것일 수도 있는데, 기성품 펜을 사용하고 솔직함과 개방성을 반영할 수 있도록 표현상의 자연스러움을 채택하는 서양인들의 글쓰기 접근 방식과는 정반대이기 때문이다.

헤이안 시대 일본에서 아름다운 글씨는 작가를 신에게 더 가까이 다가가게 해줄 뿐만 아니라, 황실이라는 고상한 세계 내에서 사회적 지위를 높여주는 것이었다. 남자는 출세하고 여자는 높은 명성을 얻을 수 있었다. 세이 쇼나곤清少納言의 재치 있는 《마쿠라노소시枕草子》(베갯머리 서책)—데이시定子 황후를 모시면서 세심하게 작성한 목록들과 잠깐 쓰이다 버려지는 것들 그리고 관찰한 내용들을 모은 책—은 의전청 관리인 후지와라노 노부쓰네가 글씨를 제대로 쓰지 못한다며 이렇게 비판한다.

> 노부쓰네가 궁궐공사청에서 감독관으로 근무하던 시절의 어느 날, 그는 장인 중 한 명에게 특정 작업을 어떻게 해야 하는지 설명하는 그림을 그려서 보냈다. 그는 한문으로 "이런 식으로 작업해 주세요"라는 말도 덧붙여 놓았다. 나는 우연히 그 종잇조각을 발견했는데, 그것은 내가 보아 온 것 중 가장 터무니없는 글씨체로 되어 있었다. 나는 그의 전언 옆에다

"이런 식으로 작업하면 분명 이상한 결과물이 나올 겁니다"라고 썼다. 그 종잇조각은 황실 사택으로 전달되었고 그것을 본 모든 사람이 크게 즐거워했다. 노부쓰네는 화가 났고 그 후 나에게 원한을 품었다.

베개 위에 우연히 남겨졌다는 이유로 《마쿠라노소시》(베갯머리 서책) 이라는 이름이 붙은 이 책은 대단히 재치가 넘치고, 신랄하며, 시대를 초월한 책 가운데 하나이다. 유명한 목록에는 '사랑스러운 것', '과거 좋았던 기억을 불러일으키는 것', '짧아야 할 것', '커야 할 것'—이 맨 마지막 범주에는 남자의 눈과 과일, 노란 장미 꽃잎이 포함되었다—등이 포함되어 있다. 이 책은 그 단순함과 매력 덕분에 접근성이 매우 뛰어나다(비록 책에서 묘사된 궁중 의식과 의례들은 매우 이상하게 보이지만). 쇼나곤이 들려주는 젠체하고 엉뚱한 노부쓰네에 대한 일화는 그녀의 재치를 보여준다. 그리고 글쓰기가 한 사람의 정체성을 보여주는 것이며, 아울러 똑같이 중요하게도 그의 청렴성과 그가 관직에 적합한지를 보여주는 것으로 여겨졌음을 알 수 있다.

정체성 만들기: 가나 문자와 와카

서예는 헤이안 시대에 형성된 일본인의 정체성에 대한 강하고 지속적인 감각의 중요한 요소였다. 그 핵심에 있는 것은 문화 융합이라는 행위였다. 일본에서 글은 3세기부터 시작되었고, 그 글들은 모두 중국의 한자와 글씨로 만들어졌다. 한자는 이미 잘 정립된 문자였고 신앙의 글씨이자 가장 존경받는 학문으로 숭배받았으므로 그런 상황은 지극히 당연한 일이었다. 몇 세기 동안 일본에서 가장 권위 있는 교육은 일본어에 해

당하는 한자 알파벳을 사용하는 것을 기초로 삼았다. 궁정에서 일하려는 사람들은 딱딱하고 침울한 간지(일본어에서 쓰이는 한자_옮긴이)를 배웠다. 간지는 '남자의 글씨'라고 불렸는데, 여자가 배우는 것은 권장되지 않았기 때문이었다. 그것은 공식적이거나 심각한 사안 외에는 적합하지 않았다.

중국어와 일본어는 근본적으로 다른 언어이기 때문에 장기적으로 볼 때 그것은 복잡한 해결책이었다. 문제는 일본 사상가들이 자신의 역사와 사상, 시를 글로 기록하고자 할 때 시작되었다. 모국어인 일본어에 한자를 사용할 수 있도록 복잡한 임시방편들이 발달했다. 시간이 지나면서 작가들은 더 나은 방법을 고안하여 중국의 예술과 글쓰기 체계를 일본 고유의 것으로 변화시켰다. 그 결과로 히라가나('단순 가나')와 가타카나('분절 가나')라는 두 가지 종류의 가나 문자가 탄생했다. 46개의 기본 문자와 25개의 추가 문자를 조합하여 언어의 복잡성과 변형을 표현할 수 있게 된 것이다. 종이 한 장 분량의 히라가나는 빠르게 흐르는 선으로 이루어져 있어서 기만적일 정도로 단순해 보인다. 한 번의 붓질로 최대 여섯 글자를 연결할 수 있는데, 이를 정확히 수행하려면 자신감과 고도의 예술적 기교가 필요하고 오랜 시간 연습도 필요하다. 결과물은 보기에 놀라울 정도로 유려하고 아름답다.

가나 체계의 주요 이점은 일본어로 된 시의 발전을 촉진하여 헤이안 문화의 핵심에다 중국 고유의 관습을 소중히 안치하는 것이었다. 31음절로 된 '일본어 시'인 와카和歌는 엘리트 계층 생활의 일부가 되었다(후대에서는 전 세계적으로 알려진 17음절의 하이쿠 형식으로 계승되었다). 히라가나 문자로 쓰여 남자든 여자든 모두가 알아볼 수 있게 된 시는 기회가 닿을 때마다 창작되었다. 그것은 서신을 주고받고 감정을 표현하는 데 사용되었고, 여행의 단계, 계절, 새 옷 한 벌, 혹은 막 시작된 연애 등 다

양한 상황을 언급하는 데 사용되었다. 뛰어난 시를 쓰는 것은 사회·정치적 위계질서에서 자신의 입지를 다지는 데 기여했다(9쪽, 6번). 905년에 고킨와카슈古今和歌集 또는 고킨슈古今集('고대와 근대의 시 모음집')라는 이름으로 처음 편찬된 《일본 황실 시 선집》에 수록되는 것은 많은 이들이 원하는 표창이었다. 시들은 식물, 조개껍데기, 향로, 부채 등 자연물이나 인공물을 짝지어 비교하고 심사하는 우아하면서도 치열한 궁중 경연(모노아와세)을 기록하고 있다. 이러한 경연의 결과는 한 가문이나 개인에게 황실의 호의가 어느 정도일지를 미리 알려주는 척도였다.

와카는 일관되게 감정(자연 현상이나 특정 장소 또는 특정 계절의 아름다움에 대한 반응)을 설명하지 않고 포착했다. 예를 들어, 헤이안 시대의 로카센六歌仙(6인의 불멸의 시인) 중 한 명인 오노노 고마치小野小町는 자신의 퇴색하는 재능을 빗속에서 고통 받는 벚꽃에 비유하지만 왜 그렇게 느꼈는지 설명할 필요성을 느끼지 못한다. 이것은 단순한 상황에 대해 복잡하고 미묘하게 해석할 수 있는 여지를 주었다. 11세기, 궁녀 스가와라노 다카스에노 무스메菅原孝標女는 기행문 《사라시나 일기更級日記》에서 자신의 인생에서 가장 중요한 일화를 언급했는데, 그것은 저명한 조신이었던 미나모토노 스케미치源資通와 두 번의 만남을 가지면서 계절을 주제로 시를 주고받았던 일이었다.

무스메에게 깊은 유대감을 남긴 것은 그들이 종교 예배 중 궁정 뒷마루에서 경험한 '겨울 보슬비'에 대한 미나모토노 스케미치의 특별한 회상—일본에서 가장 중요한 신궁인 '이세 신궁伊勢神宮의 눈 내리는 밤'에 대한 일반적인 시적 찬사가 아니라—이었다. 이듬해 어느 날 이른 아침, 두 사람은 황궁에서 우연히 만났다. 그는 그녀의 목소리를 알아보고는 이렇게 읊조렸다. "나는 부드럽게 비가 내리던 그날 밤을 잊을 수가 없습니다, 단 한 순간도! 나는 그날 밤을 동경합니다." 일기 작가는 재빨리 대답했다. "당

신 마음에 매달리는 기억은 어느 정도로나 센가요? 그 부드러운 비는 나뭇잎에 떨어졌습니다, (우리의 두 마음이 서로 닿은) 아주 잠시 잠깐에만."
이런 기억에는 1000년이 넘는 세월이 흘렀음에도 두 사람이 주고받은 말 한마디 한마디가 여전히 생생할 만큼 가슴 저미는 느낌이 담겨 있다. 스가와라노 다카스에노 무스메는 두 사람이 다시 만나지 못한 것을 늘 아쉬워했다. 공개적으로 드러난 것보다 훨씬 더 많은 대화를 했으리라는 점이 암시되는 대목이다. 와카 시詩의 지속하는 힘은 그 모호함에 있고, 그런 시는 공감을 촉발하는 힘을 갖고 있다.

병풍 시화에 담긴 일본의 감성

서예나 시와 마찬가지로 회화도 엘리트 계층의 감탄과 실천의 대상이었다. 전통적인 형식을 취하긴 했지만, 회화 역시도 다양한 해석에 열려 있었다. 헤이안 시대 궁정에는 황궁 본관에 황실 회화국이 있었지만, 많은 조신은 '히키메 가기하나'(찢어진 듯한 눈과 갈고리 같은 코)라는 관습에 따라 취미로 그림을 그렸다. 이 관습으로 귀족들에 대한 인상이 매우 기본적이고 양식화되면서 모두가 똑같아 보였다. 하지만 12세기 중반, 후지와라 가문 사람들은 새로운 초상화 전통을 시작했다. 그것은 너무나 현실적이어서, 고위 관리인 구조 가네자네九条兼実는 조신들의 초상화를 사실주의적으로 그린 것으로 악명 높았던 후지와라노 다카노부藤原隆信의 그림 대상이 되는 일을 피하고자 세 번의 황실 순례에 불참한 것이 기뻤다고 기록할 정도였다. 심지어 헤이안 시대의 모든 미덕의 표본인 가상의 인물 겐지는 유배지에서 자기가 겪는 고통의 모습을 그곳 풍경들에 대한 '시적인 인상'과 함께 섬세하고 절제되면서도 감동적인 그림으로

그려내 찬사를 받는다. 여기서는, 무라사키가 들려주는 겐지의 생애에 관한 다른 많은 이야기와 마찬가지로, 경험이 짧은 왕자는 모든 전문 예술가를 능가한다.

궁정에서는 '병풍 시'라는 장르가 발전했다. 종이, 천 또는 대나무로 만든 접는 병풍—일본어로는 뵤부屛風라고 하는데, 문자 그대로 번역하면 '바람 벽'이다—은 오늘날과 마찬가지로 헤이안 시대 가정생활의 필수품이었다. 병풍이 황실 가족들을 포함해서 사람들로 붐비는 가정에서 고립감과 사생활 보호는 물론 매력적인 요소와 미적 쾌감을 선사할 수 있었기 때문이다. 최초의 병풍 시는 폭포에 대한 반응을 쓴 것으로 황궁의 병풍에 그려졌다. 10세기 초에 이르러 병풍 시는 시적 레퍼토리의 핵심인 사계절 또는 열두 달의 주기를 묘사하는 경향이 있었다.

최초의 '일본식' 회화 양식인 야마토에倭繪—일본 최초 통치자들의 중심지였던 나라 지방에 있는 산으로 둘러싸인 평야에서 딴 이름이다—는 헤이안 시대에 접는 병풍이나 방 칸막이의 그림에만 사용되었다. 야마토에는 궁정 생활의 장면, 자연과 아름다운 장소의 순간(일본 특유의 특징을 지닌 풍경들), 중국 문학에서 가져온 주제보다는 일본의 글과 민속 전통에 관한 삽화 등을 그렸다. 야마토에는 일본 회화를 중국 회화의 선례들과 구별하는, 다분히 의도가 들어가고 다소간 민족주의적인 용어가 되었다. 그러나 가장 애국적인 해설자조차도 그 출처가 중국이라는 데에는 동의할 것이다.

현재 교토 국립박물관이 소장하고 있는 11세기 헤이안 시대 회화 중 가장 초기에 제작되었고 보존 상태가 아주 좋은 병풍 작품이 하나 있다(10쪽, 1번). 이 병풍은 수백 년 동안 교토에 있는 진언종파 불교 계열의 도지사가 보관해 왔고, 부처님과의 카르마적 인연을 맺는 수계 의식의 일부에 사용되었다. 하지만 원래는 황실이나 귀족의 저택에서 사용되었

을 것이다.

이 병풍은 부드러운 봄날의 산과 구름, 물, 숲이 어우러진 광활한 풍경을 연출하기 위해 여섯 폭의 그림이 연결된 형태로 구성되어 있다. 그것은 자연과 인간의 협약이 만들어 낸 이상화된 전원 풍경을 제시하는데, 풍경의 윤곽은 인간 사회가 요구하는 것들에 의해 탄탄해진다. 우리는 언덕들, 해안과 광활한 만의 윤곽, 산과 평야의 무성한 녹색이 어우러진 문명의 작은 구석구석을 엿볼 수 있다. 물감 표면이 마모되고 색깔이 변했지만, 비단의 갈색과 금색이 섞인 표면, 섬세한 붓칠, 풍경의 청록색 사이의 관계는 여전히 인상적이다.

보는 이의 눈길을 끄는 것은 가운데 두 폭에 있는 단순한 인공 구조물에서 한 노인이 종이에다 붓을 가져다 대는 모습이다. 그는 헤이안 시대 귀족들에게 큰 인기를 끌었던 중국 시인 백거이白居易인 것으로 알려졌다. 그 시인의 은둔처는 대나무 기둥과 함께 나무로 만들어진 것으로 보이며, 그는 마루에 앉아 있다. 뒤로 당겨둔 커튼은 그의 침실과 거실을 외부 세계와 분리한다. 지붕 위에서 노래하는 명금들에서부터 정원의 등나무 덩굴과 기세 좋게 뻗어가는 나무까지, 이곳은 세심하게 관리된 사색과 휴식의 장소임이 분명하다. 한 젊은 귀족이 시인의 은거지에 도착하는 모습이 보인다. 그 귀족은 말에서 내려 백거이의 하인에게 다가서고 있다. 멀리서—첫 번째와 마지막 폭에—말을 탄 여행자 두 무리가 추가로 보인다. 그들도 현자를 만나러 가는 길인지 아니면 그저 시골에서 사냥하는 것인지는 확실하지 않다.

이 병풍은 중국 문화와 회화에 대한 인식과 야마토에 스타일로 발전하고 있던 것, 특히 일본 고유의 감성과 결합되어 있다. 예를 들어 시인의 모습은 중국 회화 양식에 빚을 지고 있는 것이 분명하다. 그리고 청색과 녹색 안료가 독특하게 사용된 산봉우리들은 '청록산수화'라는 중국

장르를 떠올리게 한다. 하지만 부드러운 구름 띠와 밝은 색채는 일본인의 취향을 더 잘 반영한다. 다섯 번째 폭에서 백거이의 집 인근의 풍경과 나무와 땅 위에 살포시 내려앉은 새를 매우 사실적으로 묘사한 것도 마찬가지이다.

이 병풍에서 주목할 만한 것은, 일본인들이 중국의 사례를 어떻게 일본만의 새로운 장르와 화풍에 적용했는지를 보여준다는 점이다. 또한 헤이안 시대 귀족의 조직적이고 구획화된 세계와 그 안에 내재하는 모순들 역시 이 병풍은 보여준다. 이 사회는 계절과 자연 세계의 영광을 기념하는 동시에 도시에서의 직업을 시골에서의 직업보다 훨씬 더 중요하게 여기는 고도로 세련화한 사회였다. 그리고 멀리 떨어진 일본 지역이 자연의 아름다움으로 찬사를 받았지만, 궁정에서는 그 누구도 짧은 여행을 제외하고는 황궁의 신성한 경내를 떠나 실제로 그런 지역을 경험하고자 하지 않았다.

헤이안쿄와 생활 예술

이러한 시각 자료와 일기, 《겐지 이야기》 등의 문헌, 《겐지 이야기》와 다른 이야기들에 포함된 희귀한 삽화들 등을 통해 우리는 사는 동안 궁정 및 황실 관료와 얽혀 있던 특권층인 '가진 자'의 삶과 그들이 거주했던 공간을 재구성해 볼 수 있다. 뵤도인 사찰의 봉황당을 비롯해 일부 사찰과 종교 건물이 남아 있지만, 헤이안 시대 귀족의 목조 저택은 남아 있는 것이 없다. 이 안정적이고 번영한 도시의 어떤 건물도, 심지어 황궁조차도 오래 유지될 것을 염두에 두고 설계되지 않았다. 부분적으로는 위에서 언급했듯이 일본이 지진에 취약하기도 하고, 끊임없이 변화하는 것

이 교토의 본성이었기 때문이기도 하다. 하지만 궁극적으로는 헤이안 시대 문화가 가정 건축 자체를 중요하게 생각하지 않았기 때문이다. 엘리트들과 그들의 많은 하인과 딸린 식구들의 삶을 형성한 의식과 의례, 의복, 가지고 다닐 수 있는 물건은 건축물 자체보다 훨씬 더 중요했다.

헤이안 시대 주택은 대개 기둥을 세워 지상으로 올린 단층으로 나무 골조였다. 바닥과 박공지붕은 대부분 널빤지로 만들었지만, 더 나은 시설에서라면 지붕이 노송나무 껍질로 만든 널로 만들어졌을 것이다. 궁단지는 신덴즈쿠리寝殿造라고 알려져 있는데, 주요 거주자가 거주하고 잠을 자는 신덴神殿, 즉 중앙 주거동에서 나온 말이다. 신덴은 보통 큰 중앙 방(모야) 하나와 처마 아래의 추가적인 방(히사시) 네 칸으로 구성되었다. 그 너머로는 건물의 세로와 가로를 따라 이어지는 개방형 툇마루가 있었는데, 이것은 남편보다는 부모와 함께 사는 경향이 있는 결혼한 딸과 그 가족을 위해 신덴을 부속동과 연결한 것이었다.

신덴즈쿠리 내에서의 생활은 우아함은 있었을지 몰라도 편안함은 없었다. 건물들이 허약하고 외풍이 있는 구조였기 때문이다. 비바람으로부터의 보호도 제한적이었다. 덥고 습한 여름에는 어느 정도 안도할 수 있었지만, 눈이 자주 내리는 겨울에는 거의 비단으로만 옷을 입는 상류층 사람들에게 괴로움이 예고되었다(당시 문헌은 화로로 계속 난방을 유지할 수 없었던 사람들의 붉은 코에 대해 연민 없이 냉담하게 언급하고 있다). 사생활 보호는 극히 미미했다. 사람들은 서로의 몸을 포개고 살았고, 잠자기, 추파 던지기, 성관계하기, 출산하기, 신체 기능 수행하기 등의 행위는 같은 공간에서 이루어지거나 임시방편의 가림막과 칸막이를 통해 분리되었다.

냄새와 소음은 고역일 수 있었다. 가족 중에서 가장 중요한 사람만이 커튼이 쳐진 수면 공간(초다이)—거실로도 사용되었다—이 제공하는 제한

적인 사생활 보호를 누릴 수 있었을 것이다. 이러한 검박한 주택과 궁전들은 생활 예술을 위한 단순한 배경으로 설계된 것이었다. 고급 의복, 서예품, 정교하게 제작된 물건을 얻는 일과 원예에 막대한 돈과 많은 시간이 투자되었다. 헤이안 시대 상류층 사람들은 사치품을 선호했지만, 그 사치품은 마치 원래부터 있었던 것처럼 미묘하고 절제되며 자연스러워야 했다.

감각적 즐거움과 다양성을 제공하는 정원은 매우 중요하게 여겨졌다. 모든 대저택의 주요 요소인 세심하게 계획된 부지는 건축 구조물 자체보다 더 중요했다. 모든 신덴즈쿠리는 생활공간의 연장선인 정원을 바라보는 전망과 출입구를 중심으로 계획되었다. 별채와 그 툇마루, 산책로로의 접근은 이런 것들을 둘러싼 자연 세계의 완벽한 전망을 중심으로 계획되었다.

정원은 귀족들이 설계했지만, 정원을 만드는 일은 도민('땅 사람')에게, 등골 빠지게 힘든 유지보수 작업은 고모리('나무 수호자')에게 맡겨졌다. 12세기 소설 《헤이케모노가타리平家物語》에는 단풍나무를 심어 사람들이 가을 단풍을 즐길 수 있도록 조성된 언덕 위에 있는 정원에 폭풍이 몰아친 이야기가 나온다. 다음 날 아침, 가엾은 하인들은 주인이 일어나 차양을 걷기 전에 일찍 나가 나뭇잎과 부러진 나뭇가지를 쓸어야 했다(적어도 일을 마치고 나면 사케 술을 데울 수 있었다).

세심하게 갈퀴질이 되어 있고 모래가 깔린 본 마당은 연못과 작은 둔덕, 바위투성이로 모든 낱알과 석재가 완벽하며, 봄에는 매화, 벚꽃, 등나무꽃이, 여름과 초가을에는 금매화(야마부키)와 흰 국화, 그리고 화려한 단풍과 참억새(스스키)가, 겨울에는 눈과 얼음으로 장관을 이루는 풍경의 적막함이 일본 정원의 계절별 아름다움을 극대화했다.

이는 서양의 대저택에서 회화나 조각과 비슷한 역할을 하며, 특권을

누리고는 있지만 단조로울 수 있는 생활에 다양성과 즐거움을 선사했다. 《겐지 이야기》의 가장 오래된 삽화 중 하나에서는 열린 문과 창문 사이로 이와 같은 정원 중 하나가 보인다. 작은 바윗덩어리와 축소된 모양의 나무―일본에서 가장 빠른 분재 관련 기록은 9세기 초까지 거슬러 올라간다―가 각각 조금씩 다른 모습으로 야외 공간에 특징을 부여한다. 심지어 더 완벽한 정원은 병풍에서 찾아볼 수 있다. 그 풍경들은 규모와 크기, 색상이 다양하여 한 폭의 그림처럼 평온하고 완벽하다. 또한 그것들은 한줄기의 빛, 한차례의 소나기, 홱 하고 한차례 부는 돌풍 등 아주 작은 조건의 변화에도 미묘하게 다르게 보이도록 설계된 배경이기도 했다. 세이 쇼나곤은 강한 햇살이 비추면서도 그녀의 방 밖 정원에서 국화에 이슬이 뚝뚝 듣는 가을의 한 청명한 아침을 감동적으로 묘사한다. 그녀는 끊어진 거미줄에 '하얀 진주들로 된 가닥'처럼 매달린 빗방울에 흠뻑 빠져 있다. 그녀가 지켜보는 동안 클로버 덤불과 같은 식물들에서 이슬은 사라지고 식물들은 "저절로 싹이 돋아났다". 이러한 관찰들은 정원이 일상생활의 필수적인 부분이었기 때문에 가능했던 자연과 날씨에 대한 극도의 민감성을 말해준다.

　의복과 외모도 매우 중요했다. 《겐지 이야기》의 모든 내용을 사실로 받아들일 수는 없겠지만, 겐지 자신과 다른 주인공들은 항상 우아한 복장과 훌륭한 취향 덕분에 칭찬받는다. 여성의 경우에는 더더욱 그러했는데, 여성의 매력은 몸뿐만 아니라 마음도 의복과 머리 상태로 평가되었기 때문이다. 아름다움에 관한 관습에 따르면, 여성의 머리카락은 검고 곧아야 하고 매우 길게 길러서 정교하게 빗어 넘겨야만 했다. 평균 키를 훨씬 뛰어넘어 머리 길이가 2미터를 넘는 것은 드문 일이 아니었다. 겐지는 열 살 소녀였던 무라사키 노우에紫上의 어깨에 부채처럼 펼쳐진 머리카락 때문에 그가 사랑했던 그녀를 처음으로 알아보았다. 그리고 그녀

가 죽어갈 때, 그녀의 비범한 아름다움에 그의 시선이 다시 한번 더 끌렸던 이유는 그녀의 창백한 얼굴과 대조되게 갓 씻어 조심스럽게 빗어 올린 머리카락이었다. 얼굴 화장은 엄격한 관습을 따랐다. 우리가 시에서 읽고 그림에서 볼 수 있는 것처럼, 헤이안 시대의 이상적인 피부는 검은 머리카락과 대비되는 반투명한 흰색이었고, 치아는 창백한 피부와 대비되어 노랗게 보이지 않도록 특별히 검게 칠했다. 자연 눈썹은 면도해서 밀어버리고 머리 선에 거의 붙어 있다시피 한 검은색 '나비' 모양 눈썹으로 대체했다. 그리고 여자들의 입술은 밝고 붉은 장미꽃 봉오리 색으로 칠해졌다.

화장과 머리가 정해진 패턴을 따랐으므로, 복식은 착용자의 나이, 특정 직물 그리고 색상이 관련되는 신분에 대한 공식 궁중 규정—예를 들어 파란색은 귀족 신분이 아니면서 황실 내에서 6품 이하에 속하는 사람을 식별하는 색이다—에 따라 개성과 취향을 드러낼 수 있는 무대가 될 수 있었다. 사치규제법은 의상을 규제하고 통제했는데, 이것은 귀족들 사이에서 호화로운 생활이 일반적이었음을 보여주는 분명한 증거이다. 속옷까지도 포함해서 옷은 거의 전적으로 비단으로만 만들어졌다. 복식 예술은 섬세한 색상 조합과 까다로운 겹쳐 입기에서 찾아볼 수 있었고, 이것은 계절이나 특정 분위기 또는 감성에 대한 의상 착용자의 예민함을 반영하려는 목적이었다. 그러한 옷은 입기도 어렵고 몸을 움직이기도 어려웠다. 특히 여성의 경우 소매가 넓고 흐르는 듯한 의상 때문에 더더욱 그랬다. 하지만 의상 착용자들은 그 아름다움과 우아함으로부터 안락함과 지위를 얻었다. 우리는 《사라시나 일기》의 저자 스가와라노 다카스에노 무스메가 고스자쿠後朱雀 천황의 젖먹이 딸인 유시祐子 공주의 시녀 직책을 수행하기 위한 의상을 입고서 서른두 살이라는 많은 나이로 입궁했을 때 느낀 기쁨을 알 수 있다. 그녀는 처음으로 근무하는 날 "밝은색

과 짙은 색이 서로 교차하는 국화색 조합으로 된 여덟 겹의 가운과 윤기 나는 진홍색 비단으로 된 상의를 입었다"라고 흥미진진하게 묘사한다. 국화색 조합은 흰색 바탕에다 짙고 붉은 보라색 안감을 댄 경우였다. 안감이 보였기 때문에 옷의 가장자리와 트인 부분에서는 명암이 아름답게 겹쳤다. 여덟 겹이 번거로워 보일 수 있지만 열두 겹이 보통이고 40겹까지 가능한 환경에서는 비교적 적은 수였다.

세련됨, 최적의 재료, 높은 제조상의 품질은 휴대용 물건의 핵심이기도 했다. 대표적인 예로 도쿄 국립박물관의 작은 옻칠 된 상자(데바코手箱)를 들 수 있는데(10쪽, 3번), 뚜껑이 잘 들어맞는 노트북 크기의 물건이다. 나무로 만든 이 상자의 이음매와 접합부는―일본에서 흔히 볼 수 있는 것처럼 못을 사용하지 않고 접합되어 있다―견고하도록 옻칠이 되어 있다. 상자의 둥글고 경사진 모서리와 윤곽 덕분에 상자는 유기적이고 자연스럽게 보인다.

겉으로 보기에는 간단해 보이는 이 정교한 물건을 만드는 것은 복잡한 작업이었다. 옻칠을 만드는 과정만 해도 시간이 오래 걸리고 여러 단계를 거쳐야 했다. 옻나무에서 채취한 수액은 여과와 착색, 열처리 과정을 거쳐야 사용할 수 있다. 옻칠은 반짝이면서 매끄럽고 촉감도 아름답지만 매우 단단해 마법처럼 보인다. 옻칠은 색이 잘 유지되고 습기에 대한 저항력이 뛰어나 세척과 관리가 쉽다. 플라스틱이 발명되기 전에는 옻칠과 같은 특성을 가진 소재가 없었기 때문에 옻칠한 물건은 음식과 음료를 담거나 습기나 먼지, 벌레로부터 소중한 물건을 보호하는 데에 완벽했다. 이 특별한 상자는 개인 장신구를 착용하지 않던 사회에서 세면도구, 화장품, 종이 등과 같은 소중한 소지품을 보관하는 데 사용되었을 것이다. 다른 많은 것들과 마찬가지로 옻칠은 중국으로부터 일본에 소개되었다. 하지만 유럽에서는 아시아식 옻칠을 여전히 '재퍼닝

Japanning'이라고 부를 정도로 옻칠은 일본의 예술이 되었다.

검은색 바탕 옻칠이 굳고 광택이 나면—최대 50~60번 정도까지 칠을 하고 윤을 내야 하는 작업이다—소용돌이치는 물결 모양의 수레바퀴 그림들을 표면에 새긴다. 상자에다 본격적인 옻칠을 하고 나면 드디어 장식 과정을 시작할 수 있었다. 수레바퀴들은 빛을 받으면 반짝이는 소재인 진주층으로 장식되었고, 그런 다음에는 전분과 접착제를 섞어 고정했다. 일단 제자리에 고정된 잘린 조개껍데기 조각들은 각 바퀴의 바큇살들과 바퀴통의 윤곽을 명확히 드러내고 각각의 바퀴가 어떻게 여러 조각의 나무로 만들어졌는지 보여주기 위해 새김 작업을 했다. 장식된 옻칠 표면의 나머지 부분에는 아직 젖은 상태에서 빛의 변화에 반응하는 푸른 색조의 금과 은 혼합물인 아오긴$_{aogin}$ 입자가 불규칙하게 뿌려졌다. 이후 검정 옻칠로 이 모든 것을 뒤덮었고, 숨겨진 장식이 드러날 때까지 공을 들여가며 꼼꼼하게 이 옻칠 막을 문질렀다. 결과물은 미묘하고 우아했다. 그리고 거기에는 반투명하고 끊임없이 움직이는 표면이 생겨났다. 상자를 열면 아주 특별한 무언가를 경험하는 기쁨이 지속된다. 뚜껑과 내부 표면은 똑같이 공을 들여야 하는 '흩뿌린 그림' 기법을 사용하여 만든 날아다니는 새와 꽃 들로 덮여 있다.

수레바퀴 문양은 경전 두루마리 덮개에서부터 거울과 고급 장식용 종이에 이르기까지 다른 헤이안 시대 예술 양식들에서 볼 수 있다. 황소가 끄는 수레는 상류층의 주요 이동 수단이었으며 수레의 나무 바퀴는 물에 담가서 보존했다(관찰력이 뛰어난 쇼나곤은 바퀴가 삐걱거리는 제대로 관리되지 않은 수레를 타고 여행하는 것보다 나쁜 것은 없다고 말한다). 상자 제작자의 기술은 실용적인 것을 일련의 정교한 디자인으로 바꾸는 것이었다. 똑같은 수레바퀴는 하나도 없다. 두 사람 또는 세 사람이 한 무리를 형성했고, 그들이 만드는 금색과 은색 칠은 그들 무리만큼이나 다양하

다. 영리하게도, 한 모퉁이의 각도가 세심하게 고려되어 있어 상자의 가장자리에 놓인 바퀴의 바큇살을 내려다보는 듯한 느낌을 보는 사람에게 전달한다. 소용돌이치는 금으로 된 선들은 바퀴가 담겼던 물을 나타낸다. 바퀴 자체는 마치 금방이라도 떠내려갈 것처럼 가벼운 느낌을 준다.

헤이안 시대 문화의 천재성은, 기능적인 물건을 단순히 즐거움을 주는 것으로가 아니라 삶의 과정을 형성하는 예술로 만드는 것이었다. 병풍이나 차양, 커튼보다 더 중요한 것은 없었다. 남자와 여자를 공식적으로 분리한 사회에서 그런 물건들은 남녀 간의 사회적 접촉과 상호 작용을 지속할 수 있게 해주었기 때문이다(쇼나곤이 《베갯머리 서책》에서 '혐오스러운 것'으로 꼽은 목록에는, 자리를 뜨면서 높이가 있는 옻칠한 모자를 무언가에 부딪히거나 머리맡 차양이나 미닫이문을 소리 나게 들어 올리거나 닫는 연인이 포함되어 있었다). 궁중에서 의식을 치르는 동안 가장 높은 지위에 있는 여성들은 예의범절을 지키기 위해 가림막 뒤에서 참여하곤 했다. 약속과 만남에는 병풍과 칸막이가 활용되어, 다른 집안의 남녀가 서로 눈을 마주치지 않고도 대화하고 편지와 시를 공유할 수 있었다. 차양은 올려졌다 내려졌다 했는데, 이것은 정교하게 연출된 희롱의 일환이었다. 종이나 천을 통해 주고받은 모든 말과 몸짓은 나중에 참가자와 동반자들이 듣고 토론을 했다.

이런 상황에서는 모든 미묘한 암시와 추론이 중요했다. 목소리 톤, 은은한 향기, 차양 아래 소매가 살짝 보이는 것, 깨끗하게 빗어 넘긴 긴 머리카락, 아름다운 글씨가 적힌 종이 한 장과 같은 디테일들은 특별한 의미가 있었다. 이러한 만남은 일반적으로 통용되는 관습에 따라 이루어져야 했다. 예를 들어, 스가와라노 다카스에노 무스메가 궁내 조신 미나모토노 스케미치를 우연히 만날 수 있었던 때에 그 작가와 동행인들은 차양 뒤에 숨어서 미나모토노와 대화를 나누고 시를 서로 주고받았다.

그런 날에는 남녀가 서로의 목소리를 들을 수 있었고 공개적으로 대화를 나누었지만, 여자의 실루엣과 예복의 가장자리를 제외한 모든 것이 숨겨져 있었다. 모두가 규칙을 지킬 때 그것은 분명 즐거운 행사였다. 하지만 다른 때는 잔인하고 두려운 행사가 될 수도 있었다.

우아하고 문명적이며 질서정연해 보이는 이러한 인테리어의 복잡성은 《겐지 이야기》가 쓰인 지 약 100년이 지난 후에 만들어진 초기 삽화에서 분명히 드러난다. 이 그림은 겐지의 아들로 추정되는 가오루와 그의 친구이자 황제의 셋째 아들이며 또한 겐지의 손자 중 한 명인 니오노미야의 모험을 다룬 책의 마지막 부분인 제50장 〈동쪽 오두막〉에 수록되어 있다(10쪽, 2번). '향기로운 자'인 니오노미야는 여덟 번째 왕자의 딸인 나카노키미 부인과 결혼했는데, 그녀에게는 오래전에 잃어버린 나이가 훨씬 어린 이복 여동생인 우키후네가 있었다. 우키후네는 지방 총독의 의붓딸이었다. 나카노키미는 우키후네를 숨기고 보호하기 위해 자신의 집으로 데려간다. 니오노미야와 가오루는 그 어린 소녀와 사랑에 빠지지만, 그들의 열정은 순수하지 못하다. 결국 우키후네는 자신을 보호하기 위해 비구니가 된다.

그림에는 툇마루를 향해 열린 공간에 여섯 명의 여성이 있다. 나무와 언덕, 바람에 흩날리는 안개로 장식된 이동식 차양 뒤에서 한 여성이 열심히 책을 읽고 있다. 그녀는 커다란 책을 두 손으로 꽉 쥐고 있다. 그녀는 우콘이라는 이름의 여자인데, 무라사키는 그녀가 여주인인 나카노키미 부인과 우키후네에게 책을 읽어주는 장면을 글로 묘사했다. 그 두 자매는 책 내용에 푹 빠져서 듣고 있고, 오랜 세월 떨어져 지낸 후 서로를 알아가는 데 열중하고 있다. 왼쪽에는 노란색 가운을 안에다 받쳐 입고 녹색 겉옷을 입은 또 다른 여성이 바닥에 우아하게 앉아 있고, 전경 맨 왼쪽에는 두 명의 여성이 대화를 나누고 있는데, 그중 한 명은 책 읽

는 사람을 가리키고 있다. 모든 것이 평화롭고 편안해 보인다. 툇마루에서 실내로의 전환을 부드럽게 해주는 줄무늬 천 쿠션, 뒤쪽 벽을 따라가며 나 있는 녹색 다도 레일, 바닥에서 천장까지 이어지는 얇은 창문 너머로 보이는 정원 등 사소한 부분들이 매력적이다. 하지만 자세히 살펴보면 여자들 대부분이 병풍이나 기둥, 커튼 등의 측면처럼 필요한 경우 숨을 수 있는 장소에 가까이 있다는 것을 알 수 있다. 보호와 은폐의 필요성이 잠재적으로 존재하는 것이다. 한 가정에서 지위나 나이에 상관없이 자기 몸을 완전히 통제할 수 있는 여성은 없었다.

이 그림에 묘사된 장면 직전에 니오노미야는 서쪽 툇마루에서 처음 보는 소녀를 "우연히 만났다". 그는 차양이 뒤를 받치고 있는 커튼 옆으로 난, 병풍으로 일부가 가려진 열린 문 너머로 라벤더색 가운의 소매와 초록색과 노란색의 망토를 보았다. 그 옷을 입은 소녀는 정원을 내다보고 있었다. 니오노미야는 병풍 옆에서 그 소녀를 바라보며 그녀가 매우 예쁘다는 것을 알 수 있었다. "절대 주저하는 성격이 아니었던" 그는 소녀가 움직이지 못하도록 치맛자락을 움켜쥔 채 병풍의 그림자 안으로 들어가 앉았다. 소녀는 그를 볼 수 없었어도 그는 소녀를 볼 수 있었다. 그런 사실을 안 소녀는 부채를 들어 얼굴을 가렸다. 니오노미야는 소녀의 손을 잡았고, 소녀와 그녀의 유모는 겁에 질렸다. 하지만 그들이 할 수 있는 건 아무것도 없었다. 니오노미야는 그 집안의 남자였다. 한동안 그는 내의만 입은 채 그 자리에 앉아 소녀를 유심히 지켜보았다. 무라사키는 소녀 우키후네가 느낀 공포를 이야기한다. 악몽에서 깬 것처럼 그녀는 움직이지 못하고 땀에 흠뻑 젖어 있었다. 이복 언니가 곁에 있었지만 소녀는 이곳에서 안전하지 않았다. 이 배경 이야기를 이해하면 우리로서는 이 평화로운 장면을 평온하게 바라보기가 어려울 수 있다.

말은 없지만 많은 것이 암시되는 이 그림에서 우리는 헤이안 시대 정

체성의 핵심에 도달한다. 헤이안 시대에는 아름다움과 자연에 대한 이해가 깃든 가치 있는 이상을 가진 질서 있는 사회가 존재했다. 이곳에서는 문화적 우수성과 감수성이 군사력보다 훨씬 더 중요하게 여겨졌다. 그 어떤 번영한 사회에서도 시를 짓거나 완벽한 그림을 그리는 능력으로만 공직 생활에서 출세할 수는 없었다. 무라사키 시키부와 세이 쇼나곤은 모두 시인과 작가로서의 재능 덕분에 경력을 쌓을 수 있었다. 하지만 헤이안쿄가 모두에게 천국은 아니었다. 궁중의 관습과 예의범절이 있었음에도, 여성은 남성보다 열등한 위치에 있었다. 궁정이나 귀족 가문에 속하지 못한 사람들은 대부분 매우 위축되고 제한된 삶을 살았다. 하지만 이 '평화와 고요함'의 세계에는 감탄하고, 가치 있게 여기고, 본받아야 할 것이 많다. 니오노미야는 우키후네를 향한 욕망이 컸으나 그녀를 소유할 수 없다. 그녀는 자신의 자율성을 유지할 수 있게 해주는 다른 길을 선택한다. 궁극적으로 평온과 질서, 아름다움의 감각이 승리한다.

6장

베이징:
결단력

1400~1450년

베이징의 자금성 태화전

1402년 7월 17일, 주체朱棣는 1368년부터 중국을 통치한 대명大明 왕조의 황제 영락제永樂帝로 즉위했다. 영락이라는 말은 '영속적인 즐거움'을 뜻하는데, 돌이켜 보면 영락제의 통치는 중국 제국 통치의 정점이었다. 그의 제국은 땅 크기와 인구라는 측면에서 볼 때 전 세계에서 가장 컸다. 제국의 영토에는 고비사막 외곽에서부터 지금의 베트남 국경에 이르기까지 얼음 덮인 산, 열대 해변, 바람에 시달리는 사막, 비옥한 농경지 들이 포함돼 있었다. 약 8500만 명이 그의 직접적인 통치 아래 살았다. 그는 동시대 그 누구도 범접할 수 없는 권력과 부, 권위를 갖고 있었다. 그리고 통치자로서의 그의 명성은 대륙과 시간을 초월해 아주 멀리까지 퍼져나갔다. 18세기 유럽에서는 아일랜드 작가 올리버 골드스미스Oliver Goldsmith가 《세계의 시민A Citizen of the World》(가상의 중국 철학자 리엔 치 알탄기 Lien Chi Altangi가 쓴 풍자 형식의 서간 모음집)에서 "동방에 대한 배움을 불러왔다"라며 영락제를 칭송한 바 있다.

영락제의 명성은 그의 살아생전에는 유럽의 미개한 평원에까지 미

치지 못했지만, 그의 제국이 만든 물건들은 지구 반대편에서까지 귀한 대접을 받았다. 그는 고위직 환관이었던 정화鄭和를 비롯한 선지자들로 구성된, '보선寶船'이라고 부르는 함대를 오늘날의 인도양인 서해 끝자락까지 내보냈다. 1432년에 정화 제독의 이름으로 푸젠성에 세워진 비석에는 다음과 같은 글이 적혀 있다.

우리는 10만 리(5만 킬로미터)가 넘는 광활한 수역을 횡단했고, 바다에서 하늘에 솟은 산과 같은 거대한 파도를 보았다. 그리고 푸르스름하게 투명한 가벼이 떠도는 수증기 속에 몸을 숨긴 멀리 떨어져 있는 야만의 땅들을 주시하는 가운데, 밤낮을 가리지 않는 구름처럼 높이 펼쳐진 우리의 돛들은 별처럼 빠르게 항해를 계속했고 그 사나운 파도들을 마치 사람들이 지나다니는 통행로를 지나듯 가로질렀다.

1414년 정화가 영락제에게 전한 많은 선물 중 가장 놀라운 것은 벵골왕이 보낸 기린 한 마리였다(11쪽, 5번). 이 우아한 동물은 유라시아 전역에서 매우 진귀한 외교용 선물로 여겨졌다. 중국어로 '麒麟qilin'이라고 적는 기린은 신화에 나오는 동물로, 중국의 옛 현인 공자에 따르면 현명한 통치자가 왕좌에 있을 때만 나타났다. 1415, 1419, 1433년에 차례로 세 마리의 기린이 더 도착했고, 이는 하늘의 자비를 재차 보여주는 증표였다. 1414년 제작된, 현재 필라델피아 미술관에 있는 족자에는 기린의 출현이 "황제 폐하의 덕이 하늘의 덕에 이르렀기" 때문이라는 내용의 시가 쓰여 있다.

주체 왕자에서 영락제로

주체가 황제의 자리에 오를 것이라고는 그 누구도 예상하지 못했다. 그는 20년간의 분쟁 끝에 원나라 몽골 통치자들을 전복시킨 명나라 초대 황제 홍무제洪武帝가 낳은 서른여섯 아들과 열여섯 딸 중 넷째 아들이었다. 홍무제―홍무는 '광대한 군사력'이라는 뜻이다―는 중국 동부 안후이성의 가난한 소작농 가정에서 태어나 승려와 떠돌이 거지로 젊은 시절을 보냈다. 1350년대와 1360년대에는 몽골이 중국에서 점차 퇴각하면서 벌어진 지역 세력 간의 소규모 전쟁에서 지휘관으로서 뛰어난 능력을 발휘하여 승리를 거뒀다.

원나라를 비롯한 많은 유라시아 제국에서는 살인과 전쟁이 후계를 둘러싼 싸움의 일부였고, 그러한 끔찍한 순환을 끝내기 위해 홍무제는 황위를 장남에게 물려주는 것을 원칙으로 삼았다. 주체를 비롯한 홍무제의 그 밑 아들들은 황제와 그의 후계자, 그리고 황실의 수도인 난징을 지키는 '울타리이자 방어막' 역할을 해야만 했다. 그러한 역할을 위해 그들은 중국 전역의 성省으로 보내졌고, 해당 지역 왕으로서 당시 상당한 위협으로 남아 있던 몽골에 맞서 제국을 방어하기 위해 대규모 군대를 거느렸다. 군사적으로 가장 중요한 땅이 주체에게 맡겨졌다. 그는 열 살 때 중국 북부의 옛 원나라 수도 대도를 중심으로 한 연燕나라의 왕자로 봉해졌다. 10년 후 왕자는 당시 북쪽의 평화라는 의미의 북평北平(베이핑)으로도 알려진 대도大都로 거처를 옮겼다. 장인인 서달徐達 장군의 도움을 받아 아직 잔재하던 북원北元 세력에 맞서 전쟁을 벌였다. 그는 재간 있는 유능한 지도자였고, 자신의 군대와 더 중요하게는 그의 아버지에게 깊은 인상을 남겼다.

1392년 황태자가 죽었다. 홍무제가 여전히 권력을 쥐고 있었지만 권

력 균형이 바뀌기 시작했다. 6개월의 공백이 있고 난 다음 황태자의 장남인 열다섯 살의 주윤문朱允炆이 공식적인 후계자로 지명되었다. 홍무제는 후계 구도를 바꾸어 주체를 후계자로 삼는 것을 고려했을 수도 있지만, 1398년에 황위를 계승한 것은 주윤문이었다. 주윤문은 건문建文―'예를 세운다'는 뜻이다―이라는 존호를 사용했고, 곧바로 삼촌들을 포함한 황실 왕자들의 자유를 제약하기 시작했다. 1399년 주체는 조카를 타락한 고문들로부터 구해야 한다며 치밀하게 계획한 반란을 일사불란하게 일으켰다. 3년 후 북평 남쪽의 산둥성에서 장기간의 교전 끝에 승리를 거둔 주체는 대담하게도 난징으로 진군하기로 한다. 황실 군대가 그를 지지하는 쪽으로 전향했고, 1402년 7월 정복자를 위해 수도의 문이 열렸다. 건문제와 황후, 그리고 그 자녀들은 황궁이 화염에 휩싸이며 죽임을 당했다. 삼촌은 효과적이면서 잔인할 정도로 치밀했는데, 조카의 이름이 공식 기록에서 삭제되게끔 할 정도였다.

중국 북부에 있는 자신의 세력 기반을 이용해 조카를 제거한 주체는 자신의 통치에 대한 유사한 도전을 막는 데 열중했다. 군사력과 권력은 황제에게 집중되었다. 그는 대초원 지대에서 다섯 차례에 걸쳐 원나라 몽골과 전쟁을 치렀지만, 군대도 요새도 이 끈질긴 전사들을 막지는 못했다(1449년에는 그의 증손자인 정통제正統帝가 몽골군에 포로로 잡히는 악명 높은 일이 벌어지기도 했다). 하지만 그는 남자 쪽 친인척들의 군사력을 체계적으로 줄이는 데에는 성공했다. 1441년에 주체의 손자 장왕이 중국 중부 후베이성에 있는 자신의 땅에서 거대한 무덤에 묻혔을 때, 그의 부장품에 포함된 유일한 갑옷은 기능적인 것이 아니라 장식적이고 상징적인 것이었다는 사실은 주목할 만하다. 근대 초기 일본이나 르네상스 유럽과 달리 명나라 시대에는 전쟁과 관련된 물건이 거의 남아 있지 않다는 점은 매우 놀랍다. 어쩌면 그런 물건들이 분해되는 재료로 만들어졌

기 때문인지도 모른다. 하지만 좀 더 가능성이 크게는, 명나라 사회에서는 엘리트들이 직접적인 군사 활동에 거의 관여하지 않았기에 점점 더 민간 활동 혹은 문화적 활동을 추구하는 일에 더 집중하게 되었을 것이다. 평화의 예술(문文)은 전쟁의 예술(무武)보다 더 중요하게 여겨졌는데, 그것이 궁정에서 성공의 열쇠였기 때문이다.

북쪽의 수도로 자리하기까지

황위에 오르고 얼마 지나지 않아 영락제는 수도를 난징에서 베이핑(북평)으로 옮기는 중대한 결정을 내렸고, 이후 베이핑은 베이징北京(북쪽의 수도)으로 개명되었다. 그가 20년 이상 자신의 권력 기반이었던 도시에서 더 편안함을 느낀 것은 놀라운 일이 아니다. 1927~1949년 중화민국이 의도적으로 수도를 명나라의 거점인 난징으로 되돌린 기간을 제외하고는—영락제의 아들이자 후계자인 홍희제洪熙帝가 난징으로 돌아가길 원했던 것으로 보이지만 그의 재위 기간은 매우 짧았기 때문에 그 영향은 미미했다—이후에도 내내 베이징은 실질적인 수도로 계속 남게 되었으므로, 영락제의 결정은 중국에 중대한 의미가 있었다.

수도를 북쪽으로 옮기는 데는 상당한 현실적인 어려움이 있었다. 양쯔강 삼각주에 위치한 난징은 주요 쌀 재배 지역과 가깝고 주요 수로 교통망과 연결되어 있었다. 하지만 베이징은 그렇지 않았다. 그러나 영락제는 황제로서 이견이나 타협을 허용하지 않는 일방적인 결정을 내릴 수 있었다. 베이징과 남부의 항저우 항구를 연결하는 대운하를 수리하고 개선하여 식량과 건축 자재를 새 수도로 옮길 수 있게 했다. 영락제 시대가 시작된 지 2년 만에 서쪽 산시성의 1만 가구에 베이징으로 이주하라

는 명령이 내려졌다. 그리고 2년 후인 1406년, 새 궁전과 성벽이 세워지기 시작했다. 건축 자재와 장인들이 부족하여 작업이 더디게 진행되었고, 1407년에는 작업 속도를 높이기 위해 수천 명의 특수 인력―그중 최소 7000명은 포로였다―이 징집되었다. 1409년에는 황제가 직접 방문할 정도로 충분한 진전이 있었다. 그해에는 도시에서 50킬로미터 떨어진 창링 영묘, 즉 영락제와 황후, 후계자들이 묻히게 될 장래의 무덤에 대한 공사가 시작되었다.

도시 재건 작업에 투입된 많은 포로는 남쪽으로 약 4000킬로미터 떨어진 베트남에서 왔다. 그들은 겨울이면 혹독하고 영하로 떨어지는 기후를 견디기 어려웠을 것이다. 목재는 쓰촨성, 후난성, 구이저우성 등 멀리 떨어진 지역과 도시의 평야를 3면으로 둘러싼 산에서 수로를 통해 가져왔다. 베이징에는 기와와 벽돌 공장이 세워져 성벽과 왕궁, 제단, 수도원과 사원, 조신에서 가장 낮은 계급인 평민과 노예까지 포함하는 새 주민들을 위한 주택에 필요한 자재를 공급했다. 현장에서의 어려움과 관료제를 장악하고 있던 남방계 중국인들이 공공연히 거부감을 보였음에도, 1417년에는 황제가 이 도시에 살게 되었고 자금성紫禁城으로 알려진 황궁 건설도 시작되었다.

자금성의 내부

황궁의 구조는 난징의 궁전을 모방하여 설계되었을 뿐만 아니라, 난징의 궁전과 마찬가지로 11세기 북송 시대 서적 《영조법식營造法式》에 기초하여 만들어졌다. 재료와 숙련된 장인이 부족했으므로 명나라 초기의 건축 양식은 우리가 알고 있는 이전의 건축 양식보다 매우 단순화한 것이

었다. 그것은 제국 전역에 배포할 수 있는 획일화된 모델이었으며, 해당 지역의 특성에 따라 장식을 할 수 있었다. 영락제는 몽골 원나라 황제들의 베이징 궁전 일부에서 연나라의 어린 왕자로 살았지만, 황제가 된 그는 건물들을 모두 허물고 처음부터 다시 시작하고 싶었다.

황궁은 15세기 이후 계속해서 건축되고 재건되었기 때문에 벽돌, 돌, 기와, 목재 중 그 어느 것도 원본은 없겠지만, 우리는 많은 시각 및 기록 자료를 통해 영락제 재위 기간의 궁전 내부 모습을 재구성해 볼 수 있다. 게다가 모든 보수 공사를 할 때는 원래의 색상과 재료를 그대로 유지했다. 현재 공식적으로 '자금성'이라고 알려진 이 황궁이 '하늘의 아들'인 황제의 집이라는 종교적 의미가 강한 건축물이기 때문에 그랬다. 자금성이라는 이름은 유교에서 황제를 북극성으로 묘사한 데서 유래했는데, 보라색을 의미하는 자紫자는 중국어로 '북극성'을 나타내는 첫 번째 문자이다(동아시아 별자리군인 삼원 중 하나인 '자미원紫微垣'은 천구의 북극을 포함하며, 서양 별자리의 큰곰자리의 일부가 이에 해당한다_옮긴이).

현대에 들어서는 하늘에서 내려다보는 조감도를 그리듯 궁을 묘사한 내용들이 많이 존재한다. 벽은 빨간색인데, 빨강 그리고 파랑 프리즈로 장식되어 있다. 노란색 기와로 된 지붕이 인상적인데, 멀리서 보면 황금빛으로 보인다. 개별 건축물 정면의 파란색 판자에 금색으로 적힌 이름이 건물의 정체를 명확히 밝혀준다. 건축물들은 모두 하나같이 자욱하게 피어오르는 구름으로 둘러싸여 있다. 당연히 황제들은 죽은 후 신이 되었고, 묘사된 그 순간에도 그 누구보다 신과 가까운 존재였다. 연속적인 구역—공공 구역에서 완전히 개인적인 구역으로 순차적으로 이동하는—으로 들어가는 입구는 일련의 문과 다리로 통제된다. 앞쪽에는 북과 종으로 시간을 알리는 매우 웅장한 공회당이 있다. 첫 번째 다리 왼쪽에는 정체를 알 수 없는 관리가 궁정 예복을 입고 서 있다. 그는 손에 두루마리

를 들고 우리를 똑바로 바라본다. 궁전 구내를 에워싸고 있는 문 안에 서 있는 것으로 볼 때 그는 중요한 인물임이 틀림없다(12쪽, 1번).

권력의 중심이 도시의 다른 곳으로 옮겨간 지금도 자금성은 여전히 큰 상징적 의미를 지닌 장소이다. 궁전 단지로 이어지는, '천상의 평화'라는 뜻을 담고 있는 천안문天安門은 오늘날 마오쩌둥 묘소, 중국 국립박물관, 인민대회당 등이 있는, 이름이 같은 천안문 광장의 북쪽 끝자락을 차지하고 있다. 천안문에서 자금성 안으로 들어가면 자금성의 제대로 된 입구인 오문午門에 도착하기 전에 통지桐梓 해자로 된 운하를 만나게 된다. 문 안쪽으로는 빛을 반사하는 흰색 돌로 포장된 넓은 광장이 있고, 황금빛 강물 위로 다섯 개의 곡선형 대리석 다리가 놓여 있다. 각각은 유교의 다섯 가지 덕목인 인仁, 의義, 예禮, 지智, 신信 중 하나를 상징한다(공자의 가르침은 중국인의 도덕적·문화적 삶 속에서 계속 살아남아 있다).

다리를 지나면 방문객은 성문에 접근하고, 그다음으로는 명나라 시대에는 하늘에 제사를 지내는 전당, 즉 왕좌의 방으로 알려진 태화전(196쪽)에 다다르게 된다. 이곳에서는 중국 전통 건축에서 흔히 볼 수 있듯, 기둥들 사이의 공간이 홀수로 되어 있다. 짝수는 불길한 것으로 여겨졌기 때문이었다. 하지만 이곳은 왕좌의 방이기 때문에 그 공간의 수가 보통의 경우보다 훨씬 더 많다. 중국 국내 건축에서는 세 개가 일반적이었지만 여기에는 열한 개가 있다. 태화전은 알파벳 아이i 자 모양의 글자 공工 형태이며 대리석 단壇인 '용이 새겨진 포장 지대' 위에 올라앉아 있다. 이 단은 목재를 땅 위로 올려 습기를 방지하는 등 실용적이기도 하지만, 건물을 실제보다 더 크게 보이게 하고 신하들에게 천자의 우월함을 각인시키기 위한 것이기도 하다. 이곳 안뜰은 황궁에서 가장 공개적인 공간으로 남성 전용이었다. 이곳에서 황제와 황실의 남자 구성원들은 황제의 생일 축하, 새해 행사, 즉위식 등 국가 의식과 종교의식을 거행했

다. 황제가 안뜰을 가로질러 이동하는 길은 특별한 길에 의해 표시되었는데, 황실 상징(구름과 산, 파도 사이로 진주를 쫓는 용들)이 조각된 '용 포장 지대'의 정상까지 가마에 앉은 황제를 안내하는 경사로가 있었다.

영락제가 대중 앞에 모습을 드러낼 때, 북과 나팔, 꽹과리, 종 소리가 울려 퍼졌고 악공 2000명이 그를 찬양하며 노래를 불렀다. 1420년, 티무르의 통치자 샤 루크Shah Rukh가 베이징으로 보낸, 그의 아들 바이순구르Baysunghur가 이끄는 사절단에는 예술가 기야트 알 딘Ghiyath al-Din이 포함되어 있었다. 알 딘은 바이순구르의 지시에 따라 명나라 영토에 5개월간 머물며 풍경, 관광지, 정부 건조물 및 건축물에 대한 자신의 생각을 일기에 기록했다. 그는 분명 베이징에 강한 인상을 받았던 것으로 보이는데, 베이징을 "모든 것이 돌로 만들어진 엄청난 규모의 도시"라고 묘사했다. 그러면서도 아직 성벽에 매달려 있는, 겉보기에 10만 개에 달하는 비계飛階를 잊지 않고 언급했다. 알 딘은 황궁의 규모와 한 번에 최대 10만 명을 수용할 수 있는 규칙적으로 자른 돌로 만든 깃발들이 나부끼는 광대한 안뜰, 황제 자신만을 위한 특별한 길, 황제만이 입는 노란색의 지배력에 주목했다. 황제는 노란색 나무 기둥과 노란색 기와지붕으로 된 홀에 앉아 노란색 술을 마시고, 황금색 가구와 강황색 비단 직물―모두 절묘하게 아름다운 향로에서 나온 향이 배어 있었다―을 사용했다. 그는 건축과 가구의 품질에 감탄하며 "이 지역의 석재와 목공, 그림, 기와 제작의 대가들에게는 필적할 자가 없다"라고 말했다.

황제의 이미지

그가 승인하거나 의뢰한 것으로 보이는 일련의 이미지들에서 우리가

보는 영락제는 겉보기로는 온화해 보인다. 하지만 전체적인 인상은 그의 실제적이고 물리적인 존재감에 관한 전언들과는 달리 무력해진 명성과 권력의 느낌을 준다. 기야트 알 딘에 따르면, 영락제는 "크지도 작지도 않은" 중간 키의 인물이었다. 하지만 주목할 만한 것은 얼굴에 난 터럭이었다. 영락제의 턱수염과 콧수염은 "서너 가닥으로 땋아도 될 정도로 풍성하게 자랐다"라고 전해진다. 명나라 문화에서 풍성한 수염은 남성성과 연결되어 활기와 성숙함의 상징인 에너지와 힘, 즉 양陽을 상징했다. 황제를 실물 크기로 표현한 차단막용 비단 걸개에는 황제를 위한 모든 장신구를 착용한 황제의 모습이 그려져 있다. 그것은 황실 내에서 조상을 위한 제사를 지내기 위해 제작된 일련의 작품들 가운데 하나로, 황제가 죽은 직후에 그려진 것으로 추정된다. 그 그림들은 아주 드물게, 아마도 음력설쯤에 가까운 가족들에게만 전시되었을 것이다. 그림의 목적은 보는 사람에게 경외심과 헌신을 불러일으키는 것이었다. 조상에 대한 숭배, 특히 아들이 아버지에게 가져야 하는 존경심은 공자의 가르침에서 핵심적 요소였다.

 이러한 작품들 대부분은 황실 생활과 궁중 의례상의 관습을 따르고 있다. 모두 노란색 바탕의 비단 두루마리에 먹과 유색 안료로 그려져 있다. 각각의 경우 황제는 왕실의 상징이었던 검은색 날개 달린 모자 익선관翼蟬冠를 쓰고 있고(노황왕魯荒王 주단朱檀의 왕릉 등 여러 왕릉 발굴에서 그 예를 찾을 수 있다) 황제와 공식 배우자를 위해 마련된 노란색 비단옷에는 크고 날카로운 이빨과 침을 흘리는 혀를 내보이며 입을 벌리고 하늘로 승천하는 용을 자수로 표현한 비단 원형 무늬가 하나 이상 새겨져 있다. 용은 무한한 가능성의 상징으로 타는 듯이 빨간 진주를 좇는다. 영락제는 용을 황제의 상징으로 채택했는데, 그 이유는 그가 생살여탈권과 함께 신하들에 대한 절대적인 권위를 지녔고 동시에 신하들에게 삶에 필

요한 것들을 제공할 의무를 지녔기 때문이었다. 용의 가장 중요한 기능은 물을 다스리는 것으로, 가뭄이나 홍수를 통해 인구 전체를 멸망시키거나 농작물을 생산하는 비를 통해 삶을 가능하게 하는 능력이었다. 중국의 용은 바다에서 겨울을 보내고 봄이 되면 하늘로 날아올라 구름을 만들고 비를 내린다고 믿어졌기 때문에 생명의 생성력을 상징하는 존재였다.

이것은 강력한 인물의 이미지이다. 침착하고, 결단력이 있으며, 행동할 준비가 되어 있다. 영락제 역시도 국부라는 위상에 걸맞게 상당히 자비로운 인물로 묘사된다. 왼쪽으로 살짝 고개를 돌린 그의 모습은 조심스럽게 경청하며 침착하게 생각하는 듯한 인상을 준다(11쪽, 4번). 이 그림은 양식화되어 있지만 다른 많은 황실 초상화와 달리 한 개인을 표현하고 있다. 그의 얼굴 특징은 아버지와 뚜렷이 구분되며, 수염이 약간 갈라진 아들과 손자들의 얼굴과는 미묘하게 다르다. 신성한 존재이지만, 그는 분명 한 인간이다. 콧수염이 움직일 때마다 말리고, 턱수염의 터럭들이 살짝 갈라져 아래 옷에 있는 용 문양이 드러난다. 하지만 그의 권위는 의심할 여지가 없다. 그는 중국 황실의 위치와 황제의 지위를 상징하는 용좌에 앉아 있다. 의자의 등받이와 팔에는 눈을 부릅뜬 용의 머리가 양옆으로 있다. 입에는 통제할 수 없는 자연의 힘까지도 지휘하는 황제의 힘을 상징하는 황금 고리가 물려져 있다.

이 일련의 황제들 초상화에서 홍무제와 영락제, 홍희제, 선덕제가 앉은 용좌는 미묘하게 다르다. 흥미롭게도, 친밀한 관계였던 영락제와 그의 손자 선덕제의 용좌는 각 모서리와 꼭대기 부분에 용 장식이 조각되어 있어 서로 가장 닮았다. 영락제의 초상화는 그가 강한 중국인인 동시에 아버지가 정복한 다국적 몽골 제국의 후계자임을 보여준다. 한국 떡과 같이 중국 음식이 아닌 음식을 먹고, 궁궐의 가구를 중국산이 아닌 것

으로 주문한 것으로 기록된 것처럼, 그와 그 왕좌는 그가 모방하고 지배하고자 했던 문화에서 유래한 물건과 문양으로 장식되어 있다. 용뿐만 아니라 카펫과 왕좌의 바닥은 티무르와 무굴에서 온 미니어처들과 카펫에서 볼 수 있는, 각 계절에 맞춘 양식화된 꽃들 등 중앙아시아와 티베트, 이슬람 예술의 모티프로 장식되어 있다. 영락제는 이런 귀중한 재료의 무역에 대한 자신의 권위를 나타내기 위해 허리에 보석으로 장식된 황금빛 허리띠를 차고 손을 가져다 대고 있다.

이런 보석이 박힌 황금빛 허리띠는 특별한 호의의 표시로 황실의 왕자들에게 나눠줄 목적으로 황실 보석부에서 일하는 장인들이 만든 것이었다. 이 초상화 속의 영락제가 착용한 것과 비슷한 희귀한 예가 그의 손자인 양나라의 장왕 무덤에서 발견되었다. 루비(명나라 황제들에게 그 붉은색이 가문의 특별한 통치권을 상징했다)가 많이 사용되었다는 것은 이 희귀한 보석이 얼마나 특별한 의미를 지니고 있었는지를 말해준다. 그들의 성姓인 주朱는 '진홍색'을 뜻하는 단어와 비슷하게 들린다.

황궁에서의 사생활

태화전 너머에는 황제와 그의 자녀들, 부인들과 후궁들, 그리고 그 시종들을 위해 마련된 개인적인 공간이 궁전 안쪽 내밀한 곳에 있었다. 황실 가족의 개인 수행원은 환관으로, 미래의 정허靜虛 제독처럼 전쟁에서 포로로 잡힌 젊은이들이거나 황제의 가장 특별한 측근에 접근하기 위해 자발적으로 그런 희생을 감수한 사람들이었다.

황궁 단지의 중심에 있는 모든 건축물은 축 방향으로 배치되어 있었는데, 황제의 거처인 천청궁은 남쪽에, 황후의 거처인 곤녕궁은 북쪽에

있었다. 두 건물 사이에는 결혼과 기타 가족 관련 의식이 거행되는 훨씬 작은 교태전이 있었다. 이 안뜰의 서쪽과 동쪽에는 벽으로 둘러싸인 여섯 개의 동일한 주택 단지가 있었다. 이곳은 황제의 다른 부인들, 즉 지위가 낮은 부인들의 거주지였다. 여섯 개 단지를 모아서 보면 한자 곤坤이 만들어진다(☷). 이것은 고대 중국 철학의 팔괘 중 하나로 어머니와 대지를 상징하는 것이며 이 건물에 거주하는 사람들을 위해 상상되었던, 전통적으로 여성의 역할인 다산과 돌봄에 대한 은유이다.

황궁의 개인 공간에서의 생활은 매우 사치스러웠다. 건국 황제가 난징에 장인들을 모아 새 궁전을 지었던 것처럼, 영락제와 그 후계자들도 베이징에서 그렇게 했고, 베이징이 공식 수도가 될 때까지는 그러한 사치품들은 '마차를 따라다니는' 황실 신하들, 혹은 여행자 역할에 충실한 황제가 만들었다고 전해진다. 가구와 사치품은 환관이 관장하는 몇몇 가정에서 집중적으로 제작되었다. 여기에는 은 공방, 왕실 사탕별미국, 귀금속과 보석으로 개인 장식품을 만드는 보석국, 법랑 칠보 항아리 및 옻칠 공예품 같은 더욱 전문적인 제품을 만드는 황실 장신구국도 포함되었다. 1416년부터 1436년까지 황실 장신구국의 하위 부서였던 황실 옻칠 작업장('과수원 공장'이라고 알려졌다)은 저장성 자싱 출신의 장더강Zhang Degang과 바오량Bao Liang이 운영하고 있었고, 궁전 북서쪽 구석진 곳에 자리하고 있었다. 탁자와 의자, 침대, 음식을 담는 그릇, 보물 함에서부터 심지어 황실 아이들을 위한 그네까지, 과수원 공장의 제품에 대한 수요가 너무 많아 중국 남부—옻 수액을 제공하는 옻나무는 북쪽 지방에서 자랄 수가 없다—에서 수천 명의 옻칠 장인들이 황실 조세제도의 일환으로 4년 동안 베이징 궁정을 위해 일하도록 징집되었다.

한 비단 작업장에서는 황실에서 사용할 공단과 기본적인 물결무늬가 있는 비단을 짜고, 궁 안의 다른 장소에 있는 또 다른 작업장에서는

신하에게 선물하거나 외교적 용도나 종교적 행사에 사용할 비단을 만들었다. 황실의 공식 거주지로 남아 있던 난징에서는 명나라 건국 황제와 그의 배우자의 무덤이 있는 곳에 직조 및 염색 작업장이 추가로 설치되어 3000명의 직원을 고용했고, 예복 제작을 위해 1400명의 직원을 고용한 작업장도 운영되었다.

이런 사치품 생산의 모든 측면은 그 규모가 아주 컸음에도 엄격하게 통제되었다. 옻칠과 직물, 청동, 칠보 물품들에는 해당 물품이 만들어진 황제의 통치 기간을 나타내는 문자 표시가 영락제와 선덕제 시대에 사용되었다.

선덕제가 통치하는 동안 황제와 신하, 가족들이 여가를 즐기는 모습을 담은 새로운 장르의 회화가 등장했다. 베이징이나 난징 외곽의 관리와 왕자들로 추정되는 관객들에게 통치가 잘 이뤄지고 있다는 확신을 주고자 하는 목적이었을 것이다. 통치가 매우 안정적이었으므로 그런 남자들은(때로는 여자들도) 가끔씩 여가를 즐길 수 있었다. 물론 15세기 후반까지 이런 그림들이 제작되었다는 점과 고위 관리들이 정원에서 휴식을 취하는 모습을 그리는 그러한 장르가 등장했다는 사실은 그런 작품에 대한 수요 시장이 있었음을 시사한다. 우리는 여유를 즐기는 황제의 모습을 볼 수 있다. 황제는 사냥하고—놀랍게도 행운의 색인 검은색과 흰색으로 된 짐승만 죽인다—설을 즐기고, 식구들과 마작을 하고, 메추리 싸움을 구경하고, 아내들과 후궁들, 아이들이 궁전 정원에서 꽃을 따거나 물을 주거나 노는 동안 나무 정자 아래의 왕좌에 앉아 있다(12쪽, 2번). 교육받은 계층의 남녀는 음악(남성은 고쟁, 여성은 비파), 장기, 서예, 그림 등 순수 예술에 관심을 가져야 하는 것으로 여겨졌다. 이러한 재능을 추구할 수 있다는 것은 문명이 얼마나 발전했는가를 보여주는 표시였다. 다시 말해, 평화의 예술이 전쟁의 예술을 훨씬 능가하고 있다는 증거였다.

특히 선덕제는 뛰어난 예술가였다. 그림에 집중할 수 있는 시간을 가진 황제는 아주 많은 진척을 이룩한 사람이었다.

도예와 명나라의 정체성 표현

명나라 초기 황제들의 예술 창작에서 가장 널리 알려진 분야는 도예였다. 영락제 시대부터 징더전에 있는 황실 가마에서 생산된 모든 도자기에는 통치 황제를 나타내는 표시가 새겨졌다. 오늘날 이 부문에서 청화백자보다 더 가치 있고 유명한 도자기는 없다. 청화백자는 명품의 대명사이자 최초의 전 세계적 브랜드 중 하나가 되었다. 중국이라는 국가 이름이 도자기와 같은 뜻을 갖게도 되었다. 영어로는 모든 점토로 구워낸 제품을 제조된 장소와 상관없이 모두 '차이나China'라고 부른다. 찻잔, 술잔, 주발, 병, 화분, 접시, 물주전자, 바가지, 새 모이통, 대야, 필통, 심지어 촛대까지, 물건들은 현대 생산 방식에 필적하는 규모로 만들어졌지만, 품질은 훨씬 더 우수했다. 이 복잡하고 어려운 예술 형식을 완벽하게 완성한 끈기와 목적의식에 감탄하지 않을 수 없다.

명나라 초기 황제들은 도자기 생산에 막대한 자원을 쏟아부었다. 영락제 통치가 시작된 1402년 이래로 징더전에는 작업부의 직접적인 감독하에 열두 개의 가마가 있었다. 효율을 높이기 위해 작업은 분업화되었다. 점토 준비, 물건 도안 및 모양 잡기, 장식, 소성, 포장 및 운송을 포함한 공정의 각 측면이 중앙집중식으로 조직적으로 이루어졌다. 이러한 작업장들은 명나라 이전인 원나라 시대에도 존재했지만, 명나라 대에 들어서서 그 규모가 엄청나게 커졌다. 가마에서 받은 주문은 1443년에만 44만 3500건이었다. 그리고 그것은 용과 봉황 도안에만 해당하는 수치였

다. 그 당시의 레퍼토리에는—몇 가지만 예로 들자면—사계절, 나뭇가지 위의 새, 벚꽃, 이슬람에서 영감을 받은 꽃과 구름 등이 포함되었으므로 징더전의 연간 생산량은 수백만 개를 넘어섰을 것으로 추정된다.

도자기가 이렇게 많은 수의 의뢰를 받은 이유는 무엇일까? 부분적으로는 궁중의 요구 때문이었을 것이다. 하지만 최근 연구에 따르면 그 도자기들은 황제에게 음식과 음료를 제공하는 데 사용된 것이 아니라, 명나라 전역에서 황제를 대리하는 사람들이 사용한 것이었다. 각 물품에 찍힌 황실 표시는 황실 가족이나 고위 관리들이 황제 존재감을 대신하는 실질적인 섭정이었음을 보여준다.

명나라 황제들은 '중국다움'을 통해 자신들의 정체성을 형성했지만, 동시에 다른 번국蕃國들과 그들이 감탄의 눈으로 바라본 번왕들의 의복과 장신구 등 상징적인 것들을 수용하는 능력을 바탕으로 그런 정체성을 형성했다. 영락제와 선덕제가 해당하는 초기 명나라 시기의 도자기 형태는 황제와 관리들이 소중히 여기는 다른 문화권, 포획하여 자신들의 영토에 통합하고자 하는 문화권의 물건과 모티프를 모방할 수 있었다. 중동과 레반트 지역의 황동 상감 금속 공예품과 유리 등 완전히 다른 형태를 재현한 잔이 여럿 남아 있다. 대영 박물관에도 목이 튼튼하고 몸통이 구형인 큰 잔이 하나 있다(13쪽, 4번). 목 부분과 몸통을 구분하는 테두리의 융기 부분은 마치 금속 박판으로 만든 물건—목 부분을 두껍게 만들어 모양을 더 튼튼하게 만들었다—을 모방한 것으로 보인다. 혹은 심지어 옥으로 된 물건을 모방한 것일 수도 있다. 그런 모양의 잔은 사마르칸트 왕자 티무르 베그Timur Beg의 컬렉션에 기록되어 있다. 명나라의 큰 잔은 의도되고 절제된 방식으로 변화하는 파란색을 띠며, 잎, 꽃봉오리, 만개한 꽃 등 성장 주기의 다양한 단계에 있는 연꽃들이 물결치는 소용돌이 문양을 만들고 있다. 만개한 꽃 안에는 검은색에 가까울 정도로 짙은 파

란색 선들과 더 밝고 연한 파란색 선들이 번갈아 가며 나타난다. 어떤 선은 진중하고 어떤 선은 섬세하고 가는 등, 선의 변화에서 장식가의 통제력과 재능을 엿볼 수 있다. 꽃잎과 잎의 가장자리에 응고된 끈적끈적한 코발트 유약 방울들에서 잘 완성된 작품에서 장식가들이 누리는 즐거움을 우리도 경험할 수 있음을 느낀다.

이런 물건들을 보면 만든 사람들의 재능과 정밀성, 혁신성, 결단력에 감탄하게 된다. 만들어 본 사람이라면 누구나 알겠지만, 도자기를 만드는 것은 손과 눈, 그리고 더불어 물레 위에서 물체가 계속 움직이게 하도록 자기 신체를 제어해야 하는 작업이다. 징더전을 비롯한 다른 도자기 유적지에서는 엄청난 수의 도공이 참여했다. 수백 명의 노동자와 장인이 가마에서 일했고, 가마에 필요한 높고 안정적인 온도를 유지하기 위해 수천 그루의 나무를 베어 연료로 사용했다. 점토를 굽는 일은 까다롭고 위험한 과정이다. 그리고 최대 1500°C의 온도가 필요한 도자기를 굽는 일은 훨씬 더 복잡하다.

중국 전역에 점토가 있으므로 원재료를 구하는 것은 어렵지 않았지만, 적절한 품질을 찾는 것이 관건이었다. 다행히 징더전은 백색 소성 고령토가 대량으로 매장된 곳에서 200킬로미터도 채 떨어지지 않은 곳에 있었다. 명나라 초기의 도공들은 실험을 통해 고령토를 더 많이 함유하고 철분이 적은 새로운 점토 제조법을 개발했고, 이를 통해 그릇을 더 얇고 새로운 유약을 붙들 수 있게 만들 수 있게 되어, 도자기는 이전보다 더 윤이 나게 되었다. 한 번 소성할 때 더 많은 양을 생산하고 더 다양한 물건을 만들기 위해 그들은 새로운 가마를 개발했다. 달걀 모양을 한 그런 가마들은 1950년대까지 징더전에서 사용되었다. 이 가마들은 48시간 안에 소성과 냉각이 가능했고, 종종 일어나는 일로서 소성 중 도자기가 폭발하더라도 쉽게 수리할 수 있었다. 그리고 도공이 가마 내부의 소

성 온도를 다양하게 조절할 수 있었다.

　가장 수요가 많았던 물품은 제국의 안녕을 위해 제사를 지내는 제단에서 사용할 순수 단색(태양을 상징하는 빨간색, 달을 상징하는 흰색, 하늘을 상징하는 파란색, 땅을 상징하는 노란색)의 도자기 그릇이었다. 적합한 유약을 구하는 일은 매우 어려웠다. 그렇지만 홍무제와 영락제는 단호했다. 진한 파란색과 반짝이는 하얀색의 강한 대비를 구현하려면 산화코발트와 용융 유리를 혼합하여 만든 안료인 최고 품질의 코발트를 사용해야 했다. 황실 가마에 사용된 코발트는 이란에서 수입되었다. 이란 코발트는 중국 현지 코발트보다 품질이 좋았다. 그리고 궁정에서 행해지던 부채와 두루마리, 선집 그림의 흐릿하고 번지는 듯한 효과를 모방하기 위해 파란색 윤곽선을 의도적으로 변화시키고 음영을 주는 등 회화적 효과를 얻기 위해 더 쉽게 조작할 수 있었다.

　기술 혁신은 아주 놀라웠다. 아마도 '생생한 빨강'으로 알려진 선홍鮮紅색을 만드는 것이 가장 복잡한 일이었을 것이다. 구리 용액인 이 유약은 불안정하기로 악명이 높다. 상서로운 물질인 구리가 주변 유약에 퍼지면 그림이 흐릿해진다. 구리 안료를 부유시키는 유약과 선명도를 제공하는 유약 사이의 균형을 맞추기가 어려웠다. 이 유약이란 것은 비산성飛散性이 강한 착색제이다. 또한 그것은 진해야 하고, 적절한 성분으로 만들어져야 하며, 정확한 온도에서 구워져야 한다. 14세기에 붉은 유약을 만들려는 시도는 실패로 돌아갔다. 1435년 이후에는 붉은 구리 유약을 구워내는 전문 기술이 사라졌고 그 이유는 명확하지 않다. 아마도 그것은 사망한 한 개인의 기술이었을 것이다. 선덕제가 사망한 날짜 이후에 만들어진 붉은색 유약 그릇들은 다소 창백하고 간장색이 도는 매우 매력적이지 않은 색을 띠고 있다. 새 황제는 "모든 시도가 실패로 끝났기 때문에" 붉은 유약에 대한 모든 주문을 취소케 해달라는 간청을 받았다.

시간이 지나면서 실험을 통해 끈적끈적한 석회 알칼리 유약을 더 짧은 시간에 더 높은 소성 온도로 사용하면 유약이 흘러내릴 위험이 줄어들고 색의 안정성이 높아진다는 것이 분명해졌다. 하지만 유약이 흐르는 것을 완전히 막는 것은 불가능하다는 점이 증명되었고, 그 결과 명나라 초기의 붉은색 구리 도자기 대부분은 색상이 불규칙해졌다. 징더전 발굴 조사에 따르면, 붉은색 파편의 약 80퍼센트가 엄격한 품질 관리 기준을 충족하지 못해 소성 후 폐기된 것이었음이 드러났다. 현재 빅토리아앨버트 박물관에 소장되어 있는 영락제 시대에 만들어진 잔 하나(13쪽, 5번)는, 날카로운 모서리로 인해 색이 빠져나간 테두리를 제외하고는 잔 전체에서 진한 붉은색을 볼 수 있다. 가녀린 흰색 테두리도—의도하지는 않았지만—매우 아름답다. 뜨거운 유약은 그릇 표면에서 거품을 일으키거나 때로는 터지기도 하는데, 이것이 소위 오렌지 껍질 효과를 만들어 낸다. 유약의 터진 원들은 맛있어 보이는 얼룩덜룩한 색과 질감, 진한 라즈베리 색의 과일잼과 같은 광택을 만들어 낸다. 이런 잔은 '건배乾杯', 즉 '권하는 잔'이라고 불렀다. 건배를 하기 위해 그 잔을 들었을 때 함께 마시는 사람에게도 똑같이 하기를 권유하는 의미이다. 작고 쪼그려 앉은 굽에 술이 담기는 부분이 크게 달려 있으면서도 높이가 10센티미터밖에 되지 않아, 술을 휘젓고 꿀꺽꿀꺽 마시기에, 그리고 그런 순간을 즐기기에 이상적이다.

대영 박물관에 있는 동일한 크기와 디자인의 잔(13쪽, 3번)은 모든 최신 기술의 구현체이다. 선덕제 표시가 있어 이 잔이 1426년에서 1435년 사이에 만들어진 것임을 알 수 있다. 굽이 작고 술이 담기는 부분이 무거워 균형을 이루는 모양이 혁신적이었고 모방하기 어려운 형태였다. 붉은 유약에 새겨진 선홍색 용들은 잔의 바깥쪽과 바닥 주변에서 거대한 흰색 볏들과 함께 푸른 물결을 타고 있다. 안쪽으로는 암화暗花(비밀 장식)가

솟아오른 점토 슬러리 형태로 새겨져 있는데, 발톱이 다섯 개인 용 두 마리가 자신들의 꼬리와 불타는 진주를 쫓고 있다. 황제를 위해 만들어진 이러한 디테일은 황제가 잔을 빛에 비춰야만 볼 수 있었다. 이 놀라운 장식은 황제가 술을 마실 때 그를 맞이했고, 잔의 바깥과 안쪽으로 그의 영혼의 짝인 용이 눈앞에, 손안에, 그의 통제하에 있다는 것을 의미했다.

정허 제독의 실용주의와 종교

황제의 직무 중 가장 중요한 부분은 국가적 종교의식을 수행하는 것이었다. 명 왕조는 인종적·종교적으로 다양한 제국을 통치했지만 황제 자신이 유교와 불교, 도교의 '세 교리'를 결합한 국가 종교의 최고위직 관리였다. 그의 신하들도 대부분 그 길을 따랐다. 개인의 교리는 그것을 통해 무엇을 할 수 있느냐보다 덜 중요했다. 정허 제독은 뛰어난 자질을 가졌지만, 그의 삶에서는 그런 실용주의가 엿보인다. 1371년 윈난성의 독실한 무슬림 가정에서 마허(중국 무슬림은 모두 마씨 성을 사용했다)라는 이름으로 태어난 그는 1368년 원나라가 멸망한 뒤 일어난 내란으로 노예가 되었다. 정허는 훗날 영락제가 되는 사람을 위해 평생을 봉사하는 동안 이슬람 공동체를 가까이하며 이슬람 사원을 방문하고 예배를 드렸다. 하지만 그는 현실주의자이기도 했다. 1431년 푸젠성 창러昌樂에 마지막으로 정박했을 때, 그는 선원들이 그 이름을 부르면 바다에서 위험으로부터 구해준다고 믿었던, 지역 여신으로서 인기가 많았던 천비天妃에게 석비를 봉헌했다. 그는 또한 이 도시의 한 불교 수도원에 장수와 행운, 바다에서의 안전을 기원하는 문구가 새겨진 청동 종을 기부하기도 했다.

정허는 선원들의 낙관하는 마음과 사기를 북돋우기 위해 현명하게 행동한 것이었다. 그는 다른 고위직 환관들과 마찬가지로 당시 궁중 생활을 지배했던 중국 불교와 티베트 불교의 혼합에 개방적이었다. 창러에 있는 수도원을 포함해서 열 군데의 수도원과 자기 고향에 있는 수도원에 중국 불교 교리의 인쇄를 의뢰했고, 특히 푸른 종이에 금으로 쓴, 특별히 호화스러운 《법화경》 삽화본은—우리가 이미 살펴본 《지쿠부시마경》처럼—아직까지도 남아 있다.

정허는 마지막 두 차례 항해 사이의 기간에 난징에서 주둔군 사령관으로 활동하면서 매우 다른 두 곳의 종교 유적지 공사를 감독했다. 1426년 그는 황제에게 황실이 베이징으로 천도한 후 방치되어 있던 국가 제단을 보수하는 일을 맡아달라고 청원하는 데 성공했다. 그는 또한 황실의 명령에 따라 난징 모스크의 수리를 맡아 장인들과 시舶 환관 사무실의 자원을 사용했다. 하지만 그의 주요 업무는 자신의 모태 종교나 국교의 신하로서의 명백한 책임과는 무관한 종교 재단을 위한 것이었다. 그의 감독하에 명나라 초기의 가장 중요한 건축물 중 하나가 완성되었다. 다바온 효도 수도원은 영락제가 부모님에 대한 감사의 표시로 시작한 공사였다. 통치를 정통성 있게 시작하지 못한 점을 늘 의식한 통치자로서, 효도는 영락제의 경건한 작품들을 관통하는 주제였다. 황제의 부모인 홍무제와 우 황후를 위해 위령제를 지내주고자 3년간의 여행을 떠나온 티베트 승려들을 비롯해 중국 전역에서 불교 승려들이 난징으로 왔고, 이 수도원에서 예배를 집전했다. 궁중에서도 개별적으로 의식을 거행했고, 여기에는 영락제 그 자신도 포함되었다.

수도원 단지의 중심부 장식물은—18세기와 19세기의 여러 판화에서 볼 수 있듯이—두 산봉우리 사이의 수도원 안뜰 한가운데에 있는 9층 탑으로, 후세에는 '도자기 탑'으로 알려졌다. 17세기 프랑스 수학자 루이 르

콩트Louis Le Comte는 이 탑이 "동양에서 가장 잘 고안된 고귀한 건축물"이라고 전한다. 안후이성에서 가져와 현지에서 구운 점토와 징더전에서 정성스럽게 운반한 도자기 기와로 만들어진 이 탑은 햇살이 하얀 표면에 반사되어 등대처럼 빛났다. 밤에는 내부와 외부 틈새에 설치된 146개의 석유등에서 빛이 새어 나와 종교의 힘이 더욱 강하게 느껴졌다. 종들을 연결한 줄과 사슬이 바람에 쩽그랑 소리를 냈다. '세계 7대 불가사의' 중 하나로 일컫는 이 사원은 19세기 중반 불안정했던 시기에 파괴되었다. 2015년에 난징에서 재건되었지만, 그 거대한 규모와 야망에도 불구하고 원래 사원이 지녔던 우아함은 없어 보인다. 빨강과 초록, 노랑, 흰색으로 인상적으로 채색된 유약 기와와 함께 밝은 색으로 채색된 그 탑은 결코 잊지 못할 무언가였을 것이다. 탑의 아치형 문은 코끼리, 날개 달린 염소, 뱀 신神, 사자, 악어 및 기타 컬트적인 동물들의 이미지를 나타내는 유약 기와로 만들어진, 네팔 불교의 모티브인 '영광의 문'으로 변신했다. 탑의 아홉 개 층에 있는 네 개의 입구는 각각 이와 같은 기와로 장식되어 있다. 그것들은 베이징의 지화사 경전실에 있는 '회전식' 경전장經傳藏의 도상을 재현한 것이다.

명나라 도자기의 확산

15세기 동안 명나라 도자기는 지중해 유역에서 매우 귀하게 여겨져, 중국에서 유래되었음에도 아기 예수에게 공물을 바치는 데 사용되었다. 오스만 술탄과 이탈리아의 유명한 수집가 이사벨라 데스테Isabella d'Este(만토바 후작 부인)를 비롯한 몇몇 극도로 부유하거나 이름이 알려지지 않은 개인들이 그런 도자기를 소장하고 있었다. 10대 나이의 이사벨

라와 그 남편으로부터 의뢰를 받았던 궁정 화가 안드레아 만테냐Andrea Mantegna는, 지금은 미국 게티 센터가 소장하고 있는 그의 생애 말년의 작품 〈동방박사 경배〉에 영락제 시대의 파랗고 하얀 잔을 포함시켰다. 세 현자 중 가장 오래되고 가장 중요한 이는 금화를 예수께 드리기 위해 이 잔을 사용하는데, 그의 왼발은 잔의 테두리에 거의 닿아 있다. 이 물건의 독특한 모양은 징더전에서 출토된 작은 흰색 유약 잔과 비슷하며, 만테냐가 만토바 궁정 컬렉션에 있는 잔을 의도적으로 모방한 것으로 보인다. 만테냐의 처남 조반니 벨리니Giovanni Bellini는 15년 후 이사벨라의 오빠인 페라라 공작 알폰소 데스테Alfonso d'Este를 위해 일하면서 로마 판테온의 왕과 여왕인 주피터와 주노가 주최한 호화로운 연회를 묘사한 그림 〈신들의 축제〉에서 15세기 명나라 도자기에서 찾아볼 수 있었던 소용돌이무늬 장식이 있는 대형 청화백자 그릇 세 점을 포함시켰다. 알폰소와 이사벨라의 어머니인 아라곤의 엘레오노라Eleonora of Aragon가 중국 도자기를 소유했었다는 사실이 알려져 있는데, 알폰소가 이를 물려받은 것으로 추정된다.

　　티무르와 사파비, 오스만 제국들의 세련된 궁정서부터 서유럽의 도시 국가와 왕국에 이르기까지, 북반구 전역에서 고급 중국 제품은 높은 가치를 인정받았다. 페르시아의 위대한 서사시인 《샤나마Shahnama》와 코란의 세련된 사본은 지금의 아프가니스탄 헤라트의 티무르 궁정에서 여러 가지 색으로 염색하고 금으로 장식한 두꺼운 중국 종이를 사용해서 만들어졌다. 영국 왕 헨리 5세는 1422년 중국 비단으로 뒤를 댄 장례용 방패와 함께 묻혔다. 원하는 것은 무엇이든 살 수 있었던, 피렌체의 사실상의 통치자였던 로렌초 데 메디치Lorenzo de' Medici는 중국 도자기를 탐냈다. 1492년 그가 죽은 후 실시된 궁전 재고 목록에는 도자기 51점이 올라가 있는데, 그중 20점은 1487년 이집트 술탄이 선물한 것이었다.

초기 명나라 도자기는 유라시아 전역의 궁정과 엘리트들에게 위상이 높았다. 1440년대 중반 이란의 도시 시라즈Shiraz에서 만들어진 《샤나마Shahnama》의 한 삽화에는, 명나라 조신 세 명과 현지 하인들이 초기 명나라 도자기를 들고 있는 모습이 나온다. 이 도자기들은 외교용 선물이었던 것으로 보인다. 동남아시아와 케냐 해안의 난파선에서는 세련된 청화백자뿐만 아니라 일반 시장에서의 거래를 위해 만들어진 좀 더 기본적인 명나라 도자기가 발견되었다. 1420년대까지 중국 도자기는 관련 화물의 3분의 1에서 절반을 차지했고, 15세기 중엽이면 현지 시장들은 매우 효과적인 자신들만의 모조품을 생산해 냈다. 사마르칸트에서 베트남, 태국, 이집트에 이르기까지 현지 재료들로 중국 도자기를 모방한 제품들이 발견된다.

하지만 명나라 도자기의 확산은 계속되었다. 페루의 성당과 체코의 병원, 멀리 떨어진 난파선이 발견된 곳(남미와 남아프리카, 캘리포니아, 심지어 오스트레일리아까지) 등등 전 세계 곳곳에서 명나라 도자기가 발견되었다. 명나라 황제들은 그들의 가장 유명한 수출품처럼 더는 영토나 영향력을 유지하기 위해 고군분투하지 않았다. 신생 왕조는 심각한 도전자 없이 세계에서 대단히 부유한 제국들 가운데 하나를 통치했다. 결단력과 인내가 안정으로 이어졌다. 오늘날 중국의 예술 문화와 유산 정체성은, 그 풍부함과 다양성에도 불구하고 한 매개체와 600년 전에 살았던 한 사람에게 빚진 것이다.

7장

피렌체: 경쟁

1430~1500년

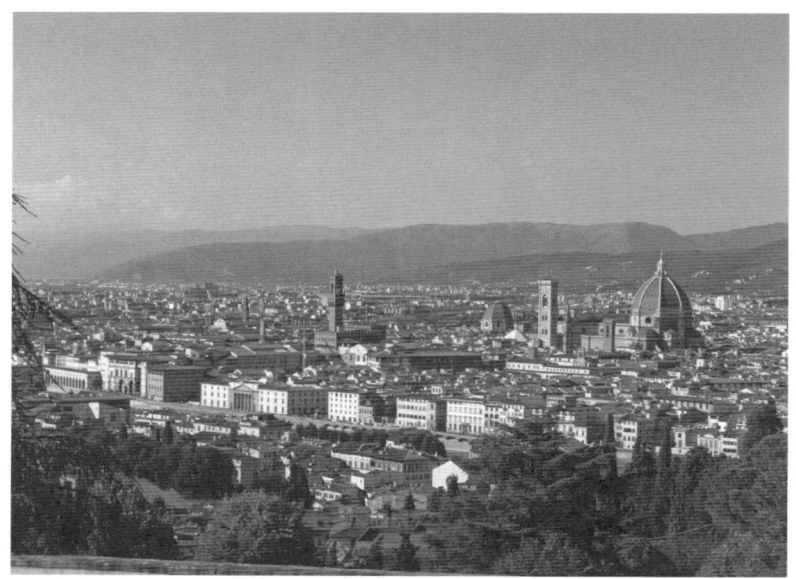
언덕에서 바라본, 브루넬레스키의 돔이 보이는 피렌체 시내

피렌체 위의 가파른 언덕에 올라 도시를 내려다보면(222쪽), 지난 500년 동안 거의 변하지 않은 풍경이 눈앞에 펼쳐진다. 북부 토스카나의 언덕과 산으로 둘러싸인 아르노강 강변에 자리 잡은 피렌체는 시청(베키오 궁전)과 옛 감옥(바르젤로)을 비롯한 공공 건축물에서부터 교회와 수도회와 같은 종교적 기반(산타 크로체 성당과 산타 마리아 노벨라 성당을 포함하는)에 이르기까지 높은 건물의 도시이다.

하지만 이 모든 웅장한 건물들은 15세기 초에 금세공인이자 건축가이면서 기술자였던 필리포 브루넬레스키Filippo Brunelleschi가 설계한 거대한 벽돌 돔 옆에서는 하찮은 존재로 전락한다. 이 돔은 피렌체의 산타 마리아 델 피오레 성당의 지붕이다. 그것은 만들어진 이후로 내내 그저 '일 두오모il Duomo', 다시 말해 돔이라고 알려져 왔다. 브루넬레스키와 동시대의 건축가이자 사상가인 레온 바티스타 알베르티Leon Battista Alberti는 "하늘 위에 우뚝 솟은, 토스카나 인구 전체를 그늘로 덮을 만큼 거대한 건축물"이라고 이를 상찬했다.

브루넬레스키는 이 프로젝트를 통해 불가능하다고 여겨졌던 일을 해냈다. 몇백 년 동안 피렌체 대성당의 지붕에는 커다란 구멍이 입을 벌리고 있었다. 그 구멍이 지상에서 55미터 높이에 있고 구멍 자체의 폭도 거의 46미터에 달했기 때문에, 그 어떤 건축가도 건축물의 별도의 베이(벽의 기둥과 기둥의 사이_옮긴이)들을 이어 붙일 수 없었다. 하지만 브루넬레스키의 반원형 둥근 지붕은 마치 원래부터 이 거대한 건축물의 꼭대기를 장식하기 위해 만들어진 것처럼 자연스럽고 우아해 보인다.

말 그대로 대담하면서도 위험한 공학적 설계가 이 돔을 지탱했다. 돔은 두 개의 외피로 되어 있다. 하나는 피렌체의 스카이라인을 여전히 지배하는 지붕인 바깥 외피이고 다른 하나는 대성당 내부에서 보이는 안쪽 외피이다. 이 독창적인 시스템 덕분에 하중이 분산되어 무너질 가능성이 줄어들게 되었다. 게다가 브루넬레스키의 돔은—이렇게나 중요하고 명성이 자자한 건축물에 일반적으로 사용되는 석재 대신—가볍고 적응력이 뛰어난 재료로 만들어졌다. 그것은 바로 벽돌이다.

브루넬레스키는 상상력이 풍부한 디자인과 창의적인 재료 사용으로 불리한 환경을 극복하고 돔을 서 있게 만들 수 있었다. 그는 고대 로마의 건축가들을 모방하고 자기의 돔이 콜로세움, 판테온, 그리고 지상에서 사람과 물을 안전하게 운반한 고가교高架橋 및 고가식 수로에 필적하는 야심 찬 기술적 업적으로 인정받기를 바랐던 것은 분명하다. 하지만 브루넬레스키는 예술적·지적 이상주의의 정신—그 어떤 앞선 사람보다 더 잘하고 다르게 하려고 하는 마음가짐—에 동기를 부여받기도 했다. 예술적 혁신의 교과서적인 예로서 그의 돔은 피렌체뿐만 아니라 이 도시가 함축하게 된 예술 운동을 대표하게 되었다.

피렌체 르네상스와 경쟁의 정신

15세기 이후 르네상스는 유럽 문화생활의 결정적인 순간으로 여겨져 왔다. 그 이름에서 알 수 있듯이, 르네상스는 다시 태어남을 바탕으로 삼았다. 고전기 그리스와 로마의 유산에서 영감을 받은 예술가, 작가, 사상가들은 먼 과거를 통해 근대 세계를 이해함으로써 서유럽의 문화생활을 의식적으로 재시동하려고 시도했다. 오늘날 역사가들은 고전 세계가 유럽 문화의 근간이 아니었던 적이 없다고 주장하면서 르네상스를 경시하는 경향이 있다. 하지만 근래의 자료들을 보면 많은 사람이 뭔가 새로운 것이―특히나 지식인과 예술가들 사이에서―벌어지고 있다고 생각했던 것이 분명하다. 르네상스 예술과 건축은 고대 로마의 경우와 마찬가지로 자연에서 영감을 받아 이상적인 비율의 규칙에 의지했다. 바그다드와 스페인 남부의 이슬람 사상가들이 발전시킨 수학적 원근법과 기독교는 새로운 요소들이었고 그 둘은 서로 섞였다. 르네상스 예술가들은 이러한 자극을 바탕으로 몇 세기 동안 유럽 전역의 도시와 나라, 전 세계의 유럽 식민지에서 시각 예술가들의 작업 방식에 대한 표준을 세운 회화와 조각, 건축물을 만들었다.

르네상스 문화가 모든 곳에서 발전하고 있었지만, 피렌체에서 특히 흥미로운 일이 일어나고 있었음은 의심의 여지가 없다. 피렌체는 피렌체 양식을 배우고 보수가 좋은 일자리를 찾으려는 화가, 조각가, 건축가들이 모여드는 꿀단지 같은 곳이었다. 이런 재능 있는 사람 중에는 회화적 형태를 둥글고 3차원적으로 표현한 화가 마사초Masaccio, 청동과 돌로 깊은 감동을 불러일으킨 조각가 로렌초 기베르티Lorenzo Ghiberti와 도나텔로, 천국을 그린 수도사 프라 안젤리코Fra Angelico, 브루넬레스키 등도 있었다.

이 예술가들과 보티첼리Botticelli, 레오나르도 다 빈치Leonardo da Vinci, 미켈란젤로 등을 포함하는 그들의 직계 후계자들은 현실에 기반을 둔, 현재를 초기 기독교와 고대 로마를 연결하는 예술 작품들을 만들고자 했다. 신성한 느낌을 주는 것이 목적이었던 황금빛 배경은 기독교 미술에서 대부분 사라졌다. 예수나 성모와 같은 성스러운 인물들은 피렌체의 작업 의뢰인들처럼 보이거나, 아니면 그들이 남들에게 비치고 싶은 모습을 하고 있었다. 성모 마리아는 하나같이 금발인데, 르네상스 이탈리아에서는 금발이 여성의 신체적 완벽함을 위한 이상적인 요소로 여겨졌다. 성경과 고전 문학의 이야기들은 피렌체 주변의 시골을 아주 많이 닮은, 작은 요새화한 마을들이 있는 언덕진 풍경들을 배경으로 삼았다.

15세기 피렌체의 건축과 회화, 조각은 인간과 신, 자연이 균형을 이루고 있으며 세상의 모든 게 옳다는 느낌을 강하게 준다. 하지만 그것은 매력적인 허구였다. 이상주의와 혁신만으로는 피렌체 르네상스를 설명할 수 없으며, 실제로 다른 어느 곳의 르네상스도 마찬가지이다. 라이벌 구도와 경쟁, 덜 긍정적이지만 분명 인간의 감정인 이 두 가지가 르네상스 성공의 열쇠였다. 브루넬레스키의 돔을 예로 들어보자. 그 디자인과 건축은 로렌초 기베르티에 대한 건축가의 뿌리 깊은 증오와 본질적으로 연결되어 있었다. 두 사람의 서로에 대한 적대감은 돔이 건설되기 20년 전부터 존재했다.

1400년, 토스카나 전역의 예술가들이 피렌체 세례당을 위한 한 벌의 청동 문을 만들기 위해 경쟁을 벌였다. 청동은 고대 그리스와 로마 조각가들이 선호하는 재료였고, 이런 점이 15세기 초에 청동이 다른 재료에 비해 우월적 지위를 가지게 된 원인이었다. 하지만 청동으로 실물 크기의 조각을 만드는 것, 그것도 두 개의 거대한 문을 만드는 것은 엄청난 기술적 도전이었다. 이 경쟁 시합은 세례당 옆에 있는 대성당의 예술 작

업 의뢰를 관리하는, 양모업자들의 치열한 라이벌이자 강력한 직업 조직인 직물업자 길드가 진행했다. 개별 참가자에게는 놋판 네 개를 주고, 이를 녹여 하느님의 명령에 따라 외아들 이삭을 죽일 준비를 하는 아브라함의 모습을 청동 부조로 조각하고 주조할 것을 주문했다. 경쟁할 작품은 최종적으로 문을 구성할 28개의 이야기를 담는 패널 중 하나의 크기와 정확히 일치해야 했다.

결국 결정은 젊고 뛰어난 재능을 가진 두 금세공인 브루넬레스키와 기베르티 중 한 명을 선택하는 것으로 귀결되었다. 심사위원회는 두 사람의 추진력과 야망에 흥분한 만큼이나 그들의 제작 능력에 대해 우려했던 것이 분명하다. 브루넬레스키는 둘 중 나이나 경험이 좀 더 많았다. 브루넬레스키가 더 안전한 선택이었으며, 그의 패널은 공간적으로 혁신적이었다. 하지만 브루넬레스키의 부조는 청동 주조라는 구식 기법을 사용했다. 이는 각 인물과 다른 요소들을 개별적으로 제작하고 핀으로 금속 뒤판에다 부착하는 작업 방식이었다. 이것은 본질적으로 패널을 하나의 요소로 제작하는 기베르티의 방식보다 덜 우아했다(희생 준비가 된 자그마한 이삭의 모습만 별도의 조각으로 제작되었다). 결정적으로 기베르티의 아이디어는 기술적으로 더 효율적이었고 청동 사용량이 적었기 때문에 비용도 훨씬 저렴했다. 하지만 기베르티와 길드 모두 그의 방법이 성공할 것이라고 확신하지는 못했다.

기베르티가 경쟁에서 온전히 승리했는지 여부는 확실하지 않다. 한 이야기에 따르면 길드는 두 예술가가 함께 작업하기를 원했다. 기베르티는 수년 후에 쓴 자서전인 《코멘터리》에서 매우 편파적으로 회고했는데, 절반이 조금 넘는 수의 투표가 자신에게로 향했다고 언급했다. 그래도 브루넬레스키의 다음 행동은 첫 번째 이야기가 사실임을 시사한다. 기베르티와의 협업을 고려할 수 없었던 그는 친구 도나텔로와 함께 로마로

떠났다. 피렌체를 벗어나 있었던 그 오랜 시간 동안 브루넬레스키는 고대 로마인들의 건축 방식을 이해하게 되었다. 로마의 벽돌 사용법은 20년 후 브루넬레스키가 돔을 만드는 데 결정적인 역할을 했다.

한편 기베르티는 문 만드는 작업에 착수했다. 그가 만든 문들이 많은 찬사를 받아 더 주목할 만한 작업 의뢰로 이어졌다. 이는 구약성서의 이야기를 담은, 반짝이는 금동으로 된 문 두 개를 추가로 제작하는 작업이었는데, 미켈란젤로는 그것들을 '천국의 문'이라고 불렀다. 브루넬레스키는 기베르티에 대한 동료들의 찬사에 동조하지 않았다. 예술적 천적으로 여겼던 기베르티를 패배시키고 싶었던 그의 욕망이 돔을 성공시키고자 하는 그의 야망과 의지를 자극한 것은 분명해 보인다. 양모업자 길드는 이 점을 재빨리 악용하여 자신들이 선택한 건축가로부터 더 많은 것을 얻어내고 경쟁자인 직물업자 길드가 세례당을 통해 성공한 부분을 능가하고자 애썼다.

1420년 브루넬레스키가 돔 프로젝트의 감독관이 되었을 때, 거기엔 조건이 하나 달려 있었다. 기베르티와 함께 작업해야 한다는 것이었다. 길드는 그런 조건을 걸면 느리기로 악명 높은 브루넬레스키가 작업을 완수하기에 좋을 것이라 믿고 도박을 했다. 그 후 벌어진 일은 길드가 옳았음을 증명했다. 3년 만에 기베르티의 연봉(직책은 아니었지만)이 하향 조정되었고, 이는 브루넬레스키의 실질적인 발전을 반영한 것이었다. 돔은 느리지만 확실하게 벽돌을 한 장 한 장 쌓아 올리는 식으로 지어졌다.

르네상스 피렌체에서는 예술 관련 훈련과 활동을 규제하는 길드와 회사에서부터 예술가들이 일하는 작업실, 대부분의 예술 작업을 의뢰하는 공공 기관과 개인에 이르기까지, 도전적인 일과 경쟁자를 압도하려는 정신이 예술가들의 삶을 지배했다. 이러한 상황에는 본질적인 이유가 있었다. 첫째, 이 도시에 예술가 지망생이 너무 많았기 때문에 성공을 위

해서는 비정상적으로 추진력이 강하고 외골수여야 했다. 그렇지 못한 사람들은 다른 곳으로 이주하는 경향이 있었다. 둘째, 피렌체에서의 예술적 삶은 집단적인 작업 의뢰에 의존했다. 가문, 수도원과 수녀원, 종교적 성격의 형제단, 길드, 지역 정부 등 예술품을 주문하는 모든 이는 적어도 토론을 통하거나 가장 심한 경우 경쟁을 통해 예술가를 선택했다. 그리고 마지막으로 피렌체라는 도시 자체와 그 구조물들이 라이벌 구도와 경쟁에 기반을 두고 있었다. 이러한 경쟁과 탁월함에 대한 열망은 도시와 예술가들을 하나로 묶어주는 접착제 역할을 했다.

번영과 정치적 불안정이 낳은 문화예술 양상

브루넬레스키의 돔은 피렌체의 르네상스를 창조한 기업 정신을 보여주는 많은 사례 중 하나이다. 그것은 돔을 만든 사람과 돈을 댄 사람 모두의 관점에서 그렇다. 세계 최초의 진정한 자본주의 경제였던 피렌체에서는 경쟁이 삶의 기반이었다. 중세 후기부터 피렌체 상인들은 유럽 직물 무역을 대부분 장악했지만, 양모 무역에서 화폐 거래로의 전환은 피렌체를 유럽 대륙의 금융 수도로 만들었다. 피렌체의 화폐인 플로린 금화가 15세기 달러였다는 사실과 피렌체 은행가들이 환어음을 개발했다는 사실(현금 없이도 빚을 갚고 돈을 빌려주고 신용을 제공할 수 있다는 의미였다), 이 두 가지 요인 덕분에 피렌체는 근대 은행업의 발상지가 될 수 있었다. 이는 말 그대로 기독교 사업가들에게 신의 선물이었는데, 처음으로 고리대금업의 죄를 짓거나 대출에 대한 이자를 부과하지 않고도 돈을 거래할 수 있었기 때문이다.

덕분에 피렌체와 많은 피렌체 사람은 엄청난 부자가 되었다. 이들의 은행 네트워크는 유럽 전역으로 뻗어나갔고, 이를 주도한 것은 결국 피렌체를 지배하게 된 메디치 가문을 비롯한 상인들이었다. 은행은 권력의 낌새를 가진 모든 사람에게 돈을 빌려주었기 때문에 유럽 대륙 전역에서 영향력을 행사할 수 있었다. 피렌체로는 이민자와 수입이 쏟아져 들어왔지만, 도시의 엄청난 부는 정치적 불안정을 심화했다. 피렌체는 교황, 밀라노 공작, 베네치아 공화국, 심지어 프랑스 국왕도 포함하는 대국들의 공격적인 통치자들이 따먹기 좋은 과일이었다. 이 모든 정권은 자신들의 이익에 도움이 되는 피렌체 파벌들을 지원하여 도시를 통치하기 어렵고 공격에 취약하게 만들었다. 15세기 동안 외국 군대는 최소 여덟 차례에 걸쳐 피렌체를 침략하겠다고 위협했으며, 1494년과 1530년에는 실제 침략을 감행하기도 했다.

피렌체 정부도 불안정하기로 악명이 높았다. 르네상스 시대인 1400년부터 1530년 사이에 피렌체에서는 일곱 번 이상 정권이 바뀌었고, 외부 선동가들이 선동한 잠재적 시민 불복종으로 인해 최소 다섯 번 이상 내부 안정이 위협받았다. 이와 대조적으로 베네치아 공화국은 13세기 후반부터 1797년까지 안정적이고 일관된 권력 구조를 유지했다.

11세기와 12세기에는 이탈리아의 여러 도시 공화국이 두각을 나타냈다. 이들은 근대 공화주의 국가와 닮았다기보다는 오늘날 석유와 가스가 풍부한 아라비아반도의 과두정치에 더 가까웠다. 외국인과 여성, 성직자, 노동자 계급은 정치 생활에서 배제되었다. 피렌체에서는 일정 기준 이상의 재산을 소유하고 30세 이상이며 피렌체의 7대 길드 중 하나에 소속된 남성만 공직에 입후보할 수 있었다. 15세기가 되면 피렌체는 모든 정부 직책의 선출직 공무원을 몇 개월에 한 번씩 제비뽑기로 선정하는 제도를 유지했는데, 이는 단순히 구식일 뿐만 아니라 자멸적인

것으로 보였다. 이 제도는 자신은 귀족이라 칭하는 피렌체의 엘리트들이 악용하기에 쉬웠다. 실제로 그들이 지지하는 후보자만이 공직에 선출되었다.

정치적 불안정성은 피렌체의 상인과 은행가가 문화 활동에 전념해야 할 강력한 이유가 존재한다는 것을 의미했다. 예술품과 건축물을 의뢰하는 것은 공화국의 기존 구조인 길드 내에서건 아니면 자기들 나름의 처지에서건 권력 행사를 위한 대리물이었다. 이들은 재정적으로 안정되었지만, 사회·정치적으로 경쟁적이었고 충족시켜야 할 욕구와 관심사, 의무, 쾌락이 있었다. 예술과 건축에 대한 지출은 선택이 아니라 의무라는 그들의 믿음은 또 다른 위안이 되었다.

당시 유럽의 주요 철학자들은 기독교는 물론 고대 그리스와 로마 사상에 따라 부유층은 자신과 이웃들의 주변 환경을 아름답게 가꾸어야 할 사회적 책임이 있다고 주장했다. '기품'이라고 부르는 이 교리는 교회와 수녀원, 수도원, 공공건물, 심지어 개인 주택을 개선하는 것이 도덕적으로 유익한 것으로 여겨짐을 뜻했다. 이는 피렌체의 외관을 더 좋게 변화시켰을 뿐만 아니라 후원자의 관대함에 관심을 집중시켜 필수적인 종교적 의무를 이행하게 하고 더불어 많은 장인과 그 가족에게 생계의 방편을 제공했다.

상인이던 조반니 루첼라이Giovanni Rucellai는 이러한 노력이 "부분적으로는 신의 명예와 도시의 명예에 봉사하고 내 자신의 기념과 추억에도 봉사하기 때문에 나에게 가장 큰 만족과 기쁨을 주었고 또 주고 있다"라고 글을 남겼다. 루첼라이의 지출 범위는 그의 계급에서는 완전히 전형적인 것이었다. 그는 자기 집과 자신이 묻힐 지역 교구 산 판크라치오 성당, 산타 마리아 노벨라 성당의 파사드, 도시 외곽에 있는 자신의 별장을 재건했다. 루첼라이는 은행가 길드의 회원으로서 시민을 위한 노력에도

힘을 보탰는데, 길드를 통해 산 판크라치오 성당에 기금을 내고 매년 가난한 소녀 네 명의 지참금을 지원했다.

경건함과 자부심이 정치적·사회적 경쟁과 섞인 이 특별한 혼합물은 초기 르네상스 시대의 많은 피렌체 예술을 특징짓는 요소이다. 아마도 이것은 산타 마리아 노벨라 성당의 주主 예배당에서 가장 잘 드러날 것이다. 1480년대 후반, 도메니코 기를란다요Domenico Ghirlandaio와 그의 조수들—아주 어린 나이의 미켈란젤로도 포함되어 있었다—은 이 울림이 가득한 공간에 정교한 프레스코화들을 시리즈물 형태로 그렸다. 기를란다요의 고객은 메디치 은행의 주요 간부이자 교황의 재무관, 로렌초 데 메디치의 삼촌으로 잘 알려진 귀족 조반니 토르나부오니Giovanni Tornabuoni였다.

기를란다요는 이탈리아에서 가장 인기 있는 예술가 중 한 명이었다. 그는 피렌체 정부와 지도층 인사, 교황을 비롯한 외부 인사들을 위해 일했다. 토르나부오니 예배당에서는 후원자의 가족과 친구들이 화려한 색채와 실물 크기로 성가족(아기 예수·성모 마리아·성 요셉을 나타낸 그림이나 조각품을 말한다_옮긴이) 그리고 성인들과 동등하게 어울려 있는 모습을 볼 수 있다. 아마도 조반니 토르나부오니가 쓴 것으로 보이는, 하지만 고르기는 분명 그가 고른 한 새김글은 예배당을 개관한 것을 이렇게 기념했다. "보물과 승리, 예술과 건축물로 빛나는, 가장 아름다운 도시가 부와 건강, 평화를 누리던 1490년에 개관함." 피렌체의 지도자급 인사들이 예술 작품을 의뢰한 이유를 이보다 더 명확하게 설명할 수는 없을 것이다.

조반니 토르나부오니 시대 이후 이곳은 상대적으로 거의 변하지 않았다. 예배당의 높은 고딕 양식 벽들은 바닥부터 천장까지(창문도 포함해서) 성모 마리아와 후원자와 이름이 같은 성인인 세례 요한의 생애로 덮여 있다. 가족 관계 덕분에 출세한 사람에 걸맞게, 조반니와 이름이 같

은 성인은 예수의 사촌이었다. 기를란다요가 얼마나 자주 성인들의 삶에서 가장 중요한 순간에 조반니와 그의 가족을 등장시키는지를 보면 놀랍다. 아들 로렌초Lorenzo, 조카 피에로 데 메디치Piero de' Medici, 정치권과 은행권 동료들 그리고 지식인 동료들과 함께 조반니 토르나부오니는 성 요한의 아버지인 체카리아Zechariah가 그의 이름을 알리는 모습을 지켜본다. 조반니의 딸들과 임신한 아름다운 며느리 조반나 델리 알비치Giovanna degli Albizzi는 분만을 마치고 당대에 유행 중이던 화려한 금박을 입힌 목각품으로 장식된 호화로운 침실에서 쉬고 있는 어머니 안네Anne에게 원기 회복을 위한 과일과 음료를 가져다주고는 손을 맞잡은 채 성모 마리아의 탄생을 기뻐한다. 사내아이를 낳고 곧 세상을 떠난 조반나는 성모 마리아가 사촌 엘리자베스Elizabeth를 방문하는 장면을 목격하는데, 이때는 두 성녀가 각자의 아들이 자궁 안에서 태동을 시작했음을 깨닫는 순간이다.

이 예배당의 메시지는 분명하다. 종교의식과 강한 가족적 유대감이 번영을 가져오며 이 번영은 부유한 사람들이 공유해야 할 의무를 지는 것이라는 점이다. 조반니 토르나부오니는 유언에서 도미니크회 수사들을 위한 거대한 성가대석과 창문, 제단, 큰 십자가 덮개, 가족을 위한 무덤, 촛불, 자신과 가장 가까운 친척들의 영혼을 위해 치러질 추모 미사를 위한 준비를 해두었다. 토르나부오니 예배당에서는 도시 곳곳의 예배당과 수녀원, 수도원에서와 마찬가지로 15세기 피렌체의 세계가 여전히 살아 숨 쉬는 듯한 느낌을 받을 수 있다.

민간 건축에 투영된 공공 권력

가족 예배당 벽에 토르나부오니의 가족과 동료들이 그려져 있는 것은

피렌체에서의 공적인 생활에 배인 파벌주의를 보여준다. 14세기와 15세기 초에는 알비치Albizzi, 파치Pazzi, 스트로치Strozzi 가문을 비롯한 여러 가문이 도시를 장악하기 위해 경쟁했다. 15세기 초가 되면 토스카나 북부 출신의 은행가 집안인 메디치 가문이 권력을 장악했다. 가문의 수장이었던 코시모Cosimo는 피렌체에서 가장 부유하고 강력한 인물이었다.

코시모의 뛰어난 정치적 감각과 부는 그의 가문에 굳건한 지위를 부여했다. 1433년, 정치적 정적들이 코시모를 일반 시민보다 자신의 지위를 높였다는 죄목으로 피렌체에서 추방했다. 메디치 은행의 부재는 피렌체 경제에 큰 영향을 미쳤고, 이듬해 코시모는 다시 피렌체로 돌아왔다. 그의 경쟁자들이 도시에서 추방당했고, 그중 다시는 돌아오지 못한 이들이 많았다. 이후 61년 동안 코시모와 그 아들 피에로Piero, 손자 로렌초Lorenzo는 피렌체의 실질적인 통치자였다. 교황을 고객으로 둔 국제적인 은행가로서, 그들의 권력에 틈을 내는 것은 사실상 어려웠다. 한 세기 후, 코시모의 후손들은 토스카나 대공이 되어 1737년까지 피렌체를 통치하게 되었다.

하지만 공화주의는 도시에서 서서히 죽어갔다. 15세기 동안 메디치 가문은 자신들의 통치가 다른 가문이 볼 때 그 대안―무정부 상태와 시민적 무질서―보다는 좀 더 달가웠기 때문에 용인될 수 있었다는 사실을 염두에 두었다. 로렌초는 이름에 '위대한the Magnificent'이라는 수식어를 달고 있었지만, 그는 도시의 확실한 지도자가 아니었고―한 동시대인이 간략하게 그의 권위를 평가했던 것처럼―'작업장의 주인'이었을 뿐이다. 메디치 가문의 통치를 심각하게 위협하는 것은 아주 많았다. 1478년, 로렌초의 남동생 줄리아노Giuliano는 교황의 돈과 무기를 지원받은 파치 가문이 이끄는 음모 가담자들에게 잡혀 피렌체의 대성당에서 1만여 명의 군중이 지켜보는 가운데 암살당했다. 그리고 1494년에는 로렌초의 오만한 아

들 피에로가 이끄는 2년간의 혼란스러운 통치 끝에 메디치 가문은 피렌체에서 추방당했다. 이 불확실한 세상에서 예술적 후원은 가공의 권위라도 확고히 할 수 있는 설득력 있는 방법이었다.

메디치 가문과 그 경쟁자들이 지은 궁전들만큼이나 피렌체의 변화하는 권력 역학 관계를 잘 보여주는 것은 없다. 15세기 피렌체에서는 21세기 초 런던에 버금가는 건축 붐이 일었다. 그런 궁전 중 상당수가 고대 로마 건축을 의식적으로 빌려 왔기 때문에, 건축을 의뢰한 사람은 다른 주변 사람들에게 자신의 우월감을 과시할 수 있었다. 예를 들어, 자신의 재능을 활용해서 가난한 처지에서 높은 지위로 올라선 정치가 바르톨로메오 스칼라Bartolomeo Scala는 혁신적인 건축가 줄리아노 다 상갈로Giuliano da Sangallo가 설계한 작지만 정교한 궁전을 직접 지었다.

스칼라 궁전은 거리에서 시작해서 섬세하게 조각된 부조 조각들로 장식된 작은 안뜰로 이어진다. 자세히 보면 가장 저렴한 재료인 석고로 만들어져 있고, 가장 폭력적이고 불쾌한 주제를 표현하고 있음을 알 수 있다. 인간과 짐승은 우위를 점하기 위해 서로 할퀴고 물어뜯고 있다. 모래와 석회, 물로 만들고 손재주를 많이 발휘한, 이 잔인함의 표현들은 스칼라가 동료 인간들에 대해 갖는 우월성, 그리고 인간이 동물에 대해 갖는 우월성을 그 어떤 말보다 더 분명하게 보여주기 위한 것이었다.

피렌체에서 개인 건축물은 정치적 열망과 권위의 대리물이 되었다. 의기양양하게 피렌체로 돌아온 지 10년이 지난 1434년, 코시모 데 메디치는 브루넬레스키가 새로 완공한 돔에서 가까운 비아 라가Via Larga(넓은 거리라는 뜻)에 새 가족 궁전을 지을 만큼 충분히 안정감을 느꼈다. 코시모와 그의 아들들은 도시 내 그들의 권력 기반인 산 로렌초 교구에 있는 옛 궁전 주변의 땅을 매입했다. 건축가 미켈로초Michelozzo는 기존 구조물들을 없앴고, 아방가르드 고전 양식의 우아한 건축물이 땅에서 천천히

솟아올랐다.

이 궁전은 3층밖에 되지 않았지만 착시 효과로 인해 키가 더 커 보인다. 미켈로초는 가장 낮은 층의 커다란 석재 블록('루스티카'라는 고대 로마 건축 기법을 사용하여 만든)과 각각의 돌을 사방으로 잘라낸(마름돌쌓기) 두 개의 위층 사이의 전환을 영리하게 활용했다. 지금도 이 궁전은 이웃한 집들을 왜소해 보이게 하며, 외부 세계에 인상적인 전면前面을 보여준다. 이곳은 필요하다면 시민적 소요를 방어할 수 있는 장소이다. 주택 외곽을 표시하는 돌 벤치는 그곳을 시민적 공간으로 만들기 위해 설치한 것이 아니다. 그보다는 메디치 가문을 후원하거나 재정적으로 지원받는 사람들, 즉 고대 로마의 거물들이 고객이라고 불렀을 법한 사람들을 위한 것이었다. 그 자리들은 메디치 가문의 힘을 공공 영역으로 투영한 것이었다.

이 모든 모습은 메디치 가문이 피렌체의 명명백백한 통치자가 아니라는 점을 강조했다. 피렌체의 통치자들이 거주하던 베키오 궁전과 같은 시민 궁전과는 달리, 메디치 궁전 앞에는 열린 공간이 없었다. 피렌체에서 이러한 공간은 공공의 목적이 분명한 교회와 건물 들을 위한 것으로 남겨져 있었다. 메디치 궁전 앞에 광장을 제안하는 것은 피렌체 사람들에게 매우 중요했던 공화주의적 허구를 파괴하는 일이었을 것이다. 적어도 표면적으로는 메디치 궁전은 민간 건축의 범위 안에 머물러 있다. 그것은 정사각형 구조의 비교적 아담한 건물로, 기존 도시 구조 안에 갇혀 있으며 이웃과 벽을 공유하고 있다(14쪽, 1번).

16년 후, 아르노강 건너편에 훨씬 더 웅장한 개인 저택이 들어서기 시작했다. 이전에는 채석장이었던 곳에 지어진 이 건물은 곧 브루넬레스키가 직접 설계한 산토 스피리토 교회를 비롯한 인근의 모든 것을 압도했다. 이 궁전은 또 다른 은행가이자 정치 야망가로서 전통적으로 메디

치 가문의 후원자였던 루카 피티Luca Pitti의 의뢰로 지어졌다. 1458년, 피티가 메디치 가문의 권력을 강화하고자 했던 피렌체 정부에 대한 쿠데타를 주도한 해에 공사가 시작되었다. 1466년경 그와 다른 네 명이 피에로 데 메디치를 권좌에서 끌어내리려는 음모를 꾸몄으나 실패로 돌아갔다. 피티 궁전은 당시 피렌체에서 그의 권력을 보여준다. 많이 변경되고 크게 확장되긴 했지만, 원래의 파사드를 구성하는 중앙의 베이 일곱 개와 문 세 개를 보면 건축가 브루넬레스키의 제자 루카 판첼리Luca Fancelli가 특대 크기로 메디치 궁전을 설계해 달라고 요청받았음을 알 수 있다.

피티는 판첼리에게 궁전의 내부 정원을 메디치 궁전 전체를 삼킬 수 있을 정도로 크게 만들 것을 요청했다고 한다. 이는 자신을 피렌체 정치의 킹메이커로 여겼던 한 사람의 꿈에 부합하는 것이었다. 이 건물에는 메디치 궁전의 특징인 루스티카 돌들이 똑같이 있었지만, 그것들은 여기서—프랑스 역사가 이폴리트 텐Hippolyte Taine의 말을 빌리자면—단순한 건축 블록이 아니라 "산의 바윗덩어리와 절단면"이 되었다.

세 번째 피렌체 궁전인 스트로치 궁전은 더한 야심으로 가득 차 있다. 그것은 베네데토 다 마이아노Benedetto da Maiano가 상인 필리포 스트로치Filippo Strozzi를 위해 설계한 궁전이다(14쪽, 2번). 스트로치가 메디치 가문에 반대하는 것은 개인적인 감정이 아니라 가문의 의무였다. 두 가문은 오랫동안 서로를 증오해 왔고, 1433년 메디치가 우위를 점하자 그들은 피렌체에서 라이벌을 제거하기 시작했다. 다섯 살이었던 필리포는 남자 친척들 대부분과 함께 망명길에 올랐다. 무섭도록 강한 어머니 알레산드라Alessandra의 영향으로, 필리포는 33년 후에 돌아오게 될 때까지 피렌체에 대한 관심을 유지했다.

필리포는 막대한 부와 함께 스트로치 가문의 가장으로 피렌체로 돌아왔지만, 공직 사회에서는 큰 역할을 맡지 못했다. 효과적이게도, 그의

개인적인 좌우명은 '온화하라Mitis esto'였다. 1480년대 후반, 말년을 맞이한 필리포는 피렌체에서 자기 가문의 지위를 주장할 수 있을 정도로 자신감이 넘쳤다. 그는 예술과 건축의 후원자로서 스트로치 가문의 이름을 그 도시에서 널리 알리는 활동에 전념했다. 한 가지 예는 조반니 토르나부오니의 매장 예배당 옆에 만든, 산타 마리아 노벨라 성당에 있는 자신의 매장 예배당이었다.

하지만 필리포의 가장 중요한 사업은 새로운 스트로치 궁전이었다. 그는 수입의 약 3분의 1을 이 궁전 건설에만 사용했다. 1489년에 기초 공사가 시작되었지만, 필리포와 그 형제들은 수년 전부터 도시 중심부의 비아 토르나부오니에 있는 기존의 가족 주택 주변의 부동산을 매입하고 철거하면서 그 궁전을 계획했다. 그 결과물인 스트로치 궁전은 메디치 궁전과는 달리 주변의 어떤 개인 건물보다 훨씬 키가 큰 단독형 건물이다. 네 면이 모두 대칭적이고 정돈된 전면을 세상에 보여준다. 각 면에는 가문의 문장紋章과 필리포가 직접 만든 세 개의 초승달이 있는 문장이 새겨져 있다.

스트로치 궁전의 힘은 파사드를 구성하는 거대한 돌 블록과 함께 그 높이에서 비롯한다. 거대한 출입구와 작은 정사각형 창문이 있는 1층에서 위층의 섬세한 아치형 개구부에 이르기까지, 건물을 오르면 거친 건축 양식은 세련된 건축 양식으로 전환하면서 그 힘은 더욱 세진다. 궁전은 위풍당당하지만, 접근성도 뛰어나다. 앞뒤로 나 있는 큰 문 두 개는 내부 안뜰을 거리로, 그리하여 세상으로 열어준다. 이 건축물은 스트로치가 권력을 잡았다면 공공의 이익을 위해 그 힘을 사용했을 것임을 암시한다. 돌과 박격포는 말보다 더 많은 것을 말한다.

궁전 인테리어: 지출, 지출, 지출

그런 궁전들은 분명 외관이 인상적이었다. 하지만 그것은 궁전 내부에서 발견되는 부와 비교하면 아무것도 아니었다. 15세기 중반쯤 되면, 사치품의 생산과 전시가 부유한 피렌체 사람들의 삶의 방식이 되었다. 고급 예술품과 가구, 리넨과 식기에 둘러싸여 우아하게 사는 것은 세련되고 가치 있는 마음을 외적으로 반영하는 것이었다. 앞서 살펴본 바와 같이, 당대의 사회·정치 이론은 개인의 풍요로움이 사회에 더 많은 혜택을 준다는 의견을 견지했다. 그것은 시민 사회의 중추였던 덕망 있고 근면한 장인들에게 생계를 제공했다. 그러한 웅장한 가족 궁전들의 실내 장식품은 국가 공직에 임명된 피렌체 사람들이 거주했던 베키오 궁전과 같은 공공 건축물의 웅장하지만 스파르타식인 실내 장식과는 극명한 대조를 이루었다. 그들은 그런 곳에서 단순한 옷을 입고 소박한 기숙사에서 함께 잠자고 공동 식탁에서 식사했다.

금욕주의에서 과시주의로의 갑작스러운 변화는 재정적 번영과 정치적 경쟁의 또 다른 반영이었다. 15세기 초, 피렌체 사람들은 대부분의 사적 자원을 교회, 수도원, 공공 분수, 병원 등 직계 가족 이외의 사람들에게 더 분명하게 혜택을 줄 수 있는 예술 프로젝트에 투자했다. 15세기 말이 되면 그들은 집에 더 많은 지출을 하고 있었다. 상속 과정의 일부로 작성된 재고 조사서를 통해 우리는 물적 재화의 폭발적인 증가를 추적할 수 있다. 예를 들어, 1418년 피렌체에 있는 메디치 가문의 주요 저택에는 의자가 여섯 개밖에 없었다. 1492년 로렌초 대공이 사망한 후 메디치 궁전의 동산 물품에 대한 종합적인 목록이 작성되었을 때는 가족이 사용하는 모든 방에 의자가 하나씩 포함되어 있었고 그 외에도 훨씬 더 많은 물품이 있었다. 목록을 작성한 서기는 궁전 내 물품의 금전적 가치

를 7만 9618플로린으로 추정했다. 이것은 50플로린으로 한 가족이 1년을 살 수 있었던 당시로는 엄청난 액수였다. 메디치 궁전은 장식의 질과 양이라는 면에서 우월했지만, 피렌체에서의 일반적인 흐름과 부합하기 때문에 더 자세히 살펴볼 가치가 있다.

당시 사람들은 이 건축물에 대한 인상을 경탄의 표현으로 기록했다. 거리에서부터 안으로 들어서면 중앙 안뜰의 완벽하게 판단된 비율로 인해 건축물이 실제보다 더 커 보였다. 방문객의 시선은 어쩔 수 없이 빛이 있는 쪽으로 향하고, 메디치 가문의 상징인 일곱 개의 공, 즉 '팔레palle'와 그 공들 사이로 원형 부조 조각들이 있는 모습이 눈에 보였다. 대부분은 메디치 가문 컬렉션에 있는 카메오(돌을새김을 한 작은 장신구의 하나_옮긴이)와 새김이 들어간 보석을 모방한 것이었다. 종종 황제의 초상화와 그리스·로마 신화의 이야기로 장식된 이 작고 단단하며 정교하게 조각된 돌들은 그 정교함과 주제로 인해 유럽 어디에서나 귀한 대접을 받았다(메디치 가문의 컬렉션은 교황 바오로 2세가 만든 컬렉션에 이어 두 번째로 많았다). 1492년 당시, 그것들은 궁전에서 가장 가치가 높은 물건 중 하나였다. 노아의 방주 장면이 새겨진 줄무늬 마노瑪瑙 카메오는 가장 비싼 그림인 프라 안젤리코의 〈동방박사의 경배〉보다 20배나 비싼 2000플로린의 가치를 지니고 있었다. 궁전에서 가장 공공의 성격을 띠는 장소인 안뜰에 이 귀중한 장식석들을 대형으로 모사해서 배치한 것은 가문의 부와 지위를 더욱 강조하는 방법이었다.

안뜰 한가운데에는 새총으로 거인 골리앗을 물리친, 구약성서의 허약한 영웅 다윗을 조각한 도나텔로의 〈다비드〉상이 서 있었다(14쪽, 3번). 피렌체 사람들은 다윗과 동족의 적이었던 홀로페르네스를 술에 취하게 한 후 참수한 유디트를 훨씬 더 큰 강대국을 극복할 수 있는 국가의 역량을 상징하는 인물로 여겼다. 〈다비드〉상은 일련의 최초를 대표했

다. 이 조각품은 나체의 남성을 표현한 최초의 작품이자, 기원전 4세기 로마 제국이 멸망한 이후 최초로 제작된 단독형 청동 조각품이었다. 또한 피렌체의 한 개인이 도시의 정체성을 상징하는 상징물을 자신의 목적을 위해 감히 사용한 최초의 사례이기도 했다.

한 개인의 저택을 위해 제작된 도나텔로의 조각상은 정치적이면서도 매우 감각적이기 때문에 피렌체의 초기 다비드 작품들과는 확연히 다르다. 골리앗의 투구 날개에서 나온 깃털이 다윗의 허벅지 안쪽을 어루만지고 있다. 이것은 당시 사람들을 놀라게 했지만, 무엇보다도 이 조각상이 드러낸 통치적 열망에 가장 큰 충격을 받았다. 주추 위에 새겨진 악명 높은 글귀는 메디치 가문이 피렌체 국가의 관심사를 동일시한 것이었다. "승자는 조국을 수호하는 자이다. 신은 거대한 적의 분노를 분쇄한다. 보라! 한 소년이 위대한 폭군을 극복했다. 오 시민이여, 정복하라!" 20년 후, 도나텔로의 두 번째 청동 조각상인 〈유디트〉는 〈다비드〉와 궁전의 안뜰에서 함께했다. 사적인 환경을 위해 이런 작품들을 의뢰하는 것은 큰 논쟁거리로 남았다. 심지어 일부 메디치 가문에 우호적인 사람들도 그건 너무 지나친 일이라고 생각했다. 1494년 메디치 가문을 무너뜨린 공화정의 첫 번째 조치 중 하나는 두 조각상 모두를 피렌체의 주요 공공장소인 시뇨리아 광장으로 옮기는 것이었다. 그것들은 폭정보다는 시민적 책임의 수호자로서 시청이었던 베키오 궁전 외부에 다시 설치되었다.

안뜰에서 메디치 궁전 내부로 이동하게 된 방문객들은 많은 왕의 궁전을 능가하는 궁전으로 발을 들여놓았다. 정원 옆에 있는 로렌초의 1층 방에는 1432년 산 로마노 전투에서의 피렌체의 승리를 묘사한 파올로 우첼로Paolo Uccello의 거대한 그림 세 점—로렌초가 무단으로 점유했다가 메디치 정권이 무너진 후 정당한 소유자에게 반환되었다—과 함께 전투와 사냥

그림, 태피스트리들이 있었다. 나뭇가지 모양의 황동 촛대 일곱 개가 낮이나 밤이나 언제든 안정적인 조명을 제공했고, 이 덕분에 그림의 디테일과 인상적인 침대 두 개—하나는 낮에 휴식을 취하기 위한 것이고 다른 하나는 수면을 위한 것이었다—를 꾸민, 다양한 나무를 그림이나 무늬로 가공한 고급 인타르시아 장식이 돋보였다. 29피트 높이의 붙박이장과 일련의 진열 선반을 포함해서, 더 많은 인타르시아로 장식된 호두나무 벽널이 벽을 따라 늘어서 있었다. 붙박이장에는 로렌초가 개인적으로 열정을 갖고 수집한 소장품 가운데 하나인 매우 희귀하고 귀중한 중국 도자기들이 들어차 있었다.

가장 좋은 방은 1층, 즉 피아노 노빌레Piano nobile(서양의 근대 저택 및 궁전에서 주요 층을 말한다_옮긴이)에서 찾아볼 수 있었다. 무엇보다도 가장 눈에 띄는 것은 일반적으로 왕족에게만 주어지는 특권인 가족의 개인 예배당이었다. 이 내부 성소에 들어갈 수 있었던 사람들은 아기 예수를 찾기 위해 근동 지역을 여행하는 동방박사들의 기차를 탄 메디치 가문의 모습을 그린 베노초 고촐리Benozzo Gozzoli의 벽화를 보며 감탄했다. 코시모, 피에로, 그의 둘째 아들 줄리아노가 그 행렬에 함께하고 있다. 15세기부터 많은 사람은 코시모의 장손인 로렌초가 단순한 측근이 아니라 어린 왕 그 자체였다고 믿었다. 권력은 아버지로부터 아들에게로 이어지는 이 가문의 권리로 표현되었다.

예배당 외에도 궁전의 1층에는 식사와 휴식, 손님 접대를 위한 공간이 마련되어 있었다. 이 중 가장 대중적인 공간은 대형 캔버스 그림 세 점—안토니오Antonio와 피에로 델 폴라이우올로Piero del Pollaiuolo의 〈헤라클레스의 열두 과업〉, 안드레아 델 카스타뇨Andrea del Castagno의 〈세례 요한〉, 페셀리노Pesellino의 〈우리 안의 사자〉—으로 장식된 '살라 그란데Sala Grande'였다. 안뜰의 〈다비드〉와 〈유디트〉 조각상처럼 그 모든 대상물은 피렌체 국가의 정

체성을 상징하는 것들이었다. 1층에는 로렌초와 두 아들 피에로와 조반니를 위한 방 세 개가 따로 마련되어 있었다. 각 방은 '카메라camera'(방), '안테카메라antecamera'(방에 달린 보조 방), 세 번째 공간인 '스투디올로studiolo'(서재) 또는 욕실로 구성되어 있었다. 카메라는 다목적 공간으로서 남성이 잠을 자고, 합법적인 후계자를 잉태하고, 귀빈을 접대하는 장소였다. 당대의 많은 예술가와 마찬가지로 로렌초 데 메디치도 카메라에서 자신의 가장 중요한 일을 처리했다.

로렌초의 가장 친밀한 공간은 원래 아버지 피에로를 위해 지어진 작은 방인 서재였다. 바닥과 천장은 조각가 루카 델라 로비아Luca della Robbia(그의 이름을 딴 광택 세라믹 유약의 발명가)가 만든 세라믹 타일과 원형 무늬로 장식했고, 벽에는 시계, 카메오, 작은 그림, 꽃병, 반지 등 로렌초의 보물을 보관할 수 있는 인타르시아 장欌이 더 있었다. 1492년에는 꽃병들의 가치만 1만 7850플로린에 달했다. 로렌초는 다른 통치자들이 자신의 내부 성소를 알고 있다는 사실을 자랑스러워했다. 적어도 한 명의 다른 이탈리아 지도자, 다시 말해 군사령관 페데리코 다 몬테펠트로Federico da Montefeltro가 그 성소의 장식을 모방했다.

회화: 소비와 혁신에 대한 열망의 산물

능력이 되는 사람이라면 누구나 메디치 가문의 예를 따랐다. 피렌체의 상위 300대 가문의 남성들은 예외 없이 예술품과 가구, 직물에 많은 돈을 썼으며, 특히 결혼을 기념할 때도 그랬다. 이는 유럽 전역의 번영하는 도시에서 어느 정도 사실이었으며, 지금과 마찬가지로 결혼은 집을 꾸미기에 좋은 기회였다. 하지만 피렌체를 유럽 대륙의 예술 수도로 만

든 것은 최고 또는 가장 비싼 작품뿐만 아니라 가장 혁신적인 작품을 의뢰하려는 피렌체 사람들의 열망이었다. 그것은 이웃들에게 자신들의 우월함을 과시하기 위한 수단이었다.

이러한 경쟁의 압박 덕분에 피렌체 사람들은 새로운 예술 장르를 개발했다. 그중 하나가 기독교 이야기를 다루지 않는 내러티브 회화였다. 우리가 알고 있는 세속 회화는 고대 신화와 역사 또는 좀 더 근대적인 시에서 가져온 이야기로 가구와 벽 패널을 장식하는 다소 단조로운 습관에서 발전했다. 남성들은 초혼 무렵에 자신의 방을 장식하기 위해 이러한 작품을 의뢰하는 경향이 있었다. 우리는 흔히 순전히 기능적인 목적으로 만들어진 예술품은 가치가 거의 없다고 생각하지만, 물품 목록들을 보면 그런 그림들이 금전적 가치가 높았으며 소중히 여겨졌다는 점은 분명하다. 수천 점의 피렌체 가구 그림이 전 세계 박물관과 개인 소장품에 남아 있다. 품질이 좋지 않은 작품부터 서양 미술에서 가장 사랑받는 그림까지 다양하다. 그리스와 라틴, 이탈리아 문학에서 영감을 받아 방대한 학식과 정교함이 담긴, 신화적인 그림인 산드로 보티첼리의 〈봄〉을 예로 들어보자. 이 작품은 1499년 로렌초 데 메디치의 피후견인이자 사촌인 로렌초 데 피에르프란체스코Lorenzo de' Pierfrancesco의 소유물 목록에 처음 기록되었다. 그는 토스카나 귀족 여성 세미라미데 아피아노Semiramide Appiano와 약혼할 즈음에 두 사람이 첫날밤을 치를 방을 위해 이 작품을 의뢰했다. 〈봄〉은 아마도 침대 겸용 소파 위에 걸기 위해 제작되었을 것이다. 당시에는 여성이 임신한 순간 아름다운 그림을 보면 아들을 낳는다는 믿음이 있었는데, 남성 위주의 사회에서 남자아이는 득이 되는 긍정적인 요소였고 여자아이는 값비싼 부채로 간주되었다.

하지만 보티첼리의 〈봄〉이 표면적으로 목적이 단순했다고 한다면, 이 그림에는 간단명료한 것이 단 한 가지도 없다. 이 그림에는 미술 역

사상 그 어떤 그림보다 물감이 많이 들어갔다. 그림은 오렌지 숲 한가운데에서 꽃이 흩뿌려진 둑 위에 서 있는 남자와 여자를 보여준다. 메디치 가문의 문장紋章인 팔레를 닮은 나무 속 과일은 그 그림을 작업을 의뢰한 가문과 재치 있게 연결했을 것이다. 〈봄〉에서 보티첼리는 바람의 신 제피르에게 강간당하는 님프 클로리스, 클로리스가 플로라 여신으로 변신하는 모습, 제우스의 세 딸을 축복하는 사랑과 결혼의 여신 비너스, 겨울의 구름을 흩날려 보내는 신의 사자 메르쿠리우스를 표현한다(15쪽, 4번). 이것은 이해하기 어렵지만, 클로리스가 다산의 여신으로 변신한 봄의 창조부터 사랑의 정원을 지키는 메르쿠리우스의 모습까지 오른쪽에서 왼쪽으로 이동하는 것이 가장 덜 혼란스럽다.

보티첼리의 그림 뒤에는 많은 텍스트가 있다. 그 분위기는 인문주의 학자 안젤로 폴리치아노Angelo Poliziano—로렌초 데 피에르프란체스코와 그의 메디치가 사촌들의 가정교사였다—가 시골 생활의 기쁨에 관해 쓴 라틴어 시 〈농부Rusticus〉에서 영감을 받은 것이었다. 제피르와 플로라의 이야기는 로마 달력상의 달months과 축제에 관한 오비디우스의 긴 시 〈파스티Fasti〉에서 유래했으며, 봄의 도래는 보다 과학적인 고대 라틴어 텍스트인 루크레티우스Lucretius의 〈사물의 본성에 관하여De Rerum Natura〉의 덕을 보았다.

이 그림에서 주목할 만한 점은 그것이 박식한 데다 일상생활과 연결되어 있다는 사실이다. 그림의 마법적이고 비현실적인 분위기는 중세 이탈리아 시인 단테, 보카치오, 페트라르카의 시를 떠올리게 하는데, 그것들은 피렌체 사람이라면 누구나 어릴 적부터 아는 시이다. 어쩌면 이 그림은 로렌초 데 메디치의 시, 그가 젊음과 행복의 아름다움을 찬양하면서도 그것이 오늘 여기 있다가 내일 사라질 거라며 경고하는 노래에 가장 가까운지도 모른다. 보티첼리의 신과 여신은 현실 세계의 일부인 동

시에, 보티첼리와 그 후원자의 풍부한 상상력의 산물이기도 하다. 그 신들이 취하는 춤 동작은 15세기 피렌체 사람들에게 친숙했을 것이며, 그 사람들을 에워싸고 있는 잎이 무성한 나무 그늘―봄이 되면 젊은 남성들은 푸른 나뭇가지를 잘라서 동경하는 여인의 문에다 붙였다―도 마찬가지였을 것이다.

하지만 다른 요소들은 매우 낯설다. 130여 종의 꽃―모두 토스카나에서 찾아볼 수 있는 것들이다―을 식별할 수 있는 풀밭은 그 어느 곳과도 닮아 있지 않고, 플랑드르에서 수입해 온 밀플뢰르Millefleur, 즉 '1000송이의 꽃' 태피스트리와 닮아 있다. 제우스의 딸들은 부유한 미혼 여성이 입는 속옷과 장신구를 착용하고 있다. 그 의상은 속이 훤히 들여다보여 그녀들의 외모와 관련해서 관객의 상상력에 맡겨진 것이 거의 없지만, 실제로는 르네상스 시대의 피렌체 거리를 나다닐 때 상류층 여성들은 입을 수 있는 옷은 모조리 다 입고 베일까지도 썼음은 알려진 사실이다.

〈봄〉의 경이로움은, 아무도 그 모든 요소를 다 이해할 수는 없지만 그 그림을 본 사람이라면 누구나 그것이 봄과 사랑에 관한 그림이라는 것을 알 수 있다는 사실에 있다. 예술적 재능 덕분에 보티첼리는 다양한 영감을 시각적인 형태로 녹여내어 그 그림이 단순히 부분의 합 그 이상의 의미를 갖게 할 수 있었다. 결과적으로, 우리는 〈봄〉이 강간과 비극뿐만 아니라 아름다움, 열정, 재생, 자연의 지속적인 순환에 대한 증거임을 이해하기 위해 이러한 배경지식을 알 필요가 전혀 없다. 우리는 이 그림에 영감을 준 원천들이 아니라 그림 자체에 관심을 가지므로.

보티첼리를 비롯한 피렌체 화가들의 천재성은, 단순한 형태의 가정 장식을 복잡한 이야기를 빠르게 전달하고 여러 세기와 대륙에 걸쳐 사람들에게 말을 걸 수 있는 것으로 발전시킨 점에 있었다. 이것은 루벤스와 벨라스케스의 작품부터 마네와 사이 톰블리Cy Twombly에 이르기까지

로마 이후 서양 미술에서 세속 회화라는 풍부한 전통이 있을 법하지 않은 시작이었다. 그리고 이 중 많은 부분이 침실에 최고의 그림이 그려진 세간을 두려는 부유한 피렌체 사람들의 욕망에서 비롯했다.

새로운 원근법과 예술의 확산

1470년대 초, 레오나르도라는 야심 찬 예술가가 빈치라는 작은 마을에서 피렌체로 왔을 때, 그곳에는 정육점 주인보다 예술가가 더 많았다. 그중에는 레오나르도가 함께 훈련을 받았던 조각가이자 화가인 안드레아 델 베로키오Andrea del Verrocchio와 같은 유명 예술가들—결국 레오나르도가 그중에서 가장 유명해졌다—과, 그들의 작품이 절대적으로 의존했던 덜 성공적인 협력자와 조수 군단이 포함되었다. 피렌체에는 수백 명의 화가와 조각가, 도예가, 건축가가 살았는데, 문화적 후원은 피렌체 사람들이 다른 사람들에게 자신들의 우월함을 과시하는 방법이었기 때문에 그랬다. 당시 유럽 대륙의 경우 피렌체 외의 다른 곳에서 예술가가 더 많은 돈을 벌 수 있는 곳은 없었는데, 피렌체에서는 가장 부유한 사람부터 가장 가난한 사람까지 모든 사람이 예술품 시장에 참가했기 때문이었다.

결과적으로, 이탈리아 전역과 그 밖의 지역에서 예술가들은 피렌체에서 훈련하고 작업하기 위해 이주했다. 스페인 사람, 나폴리 사람, 플랑드르 사람, 독일 사람이 있었고, 그들 중 많은 이들은 피렌체에서 여러 해를 보낸 후에도 이름 때문에 다른 지역 출신임을 여전히 식별할 수 있었다. 일부는 단순히 상업적 기회를 노리고 왔지만, 예술적 혁신과 관련한 이 도시의 명성에 매료된 사람들도 많았다. 이 예술가들은 피렌체 르네상스 예술의 특징인 조화와 질서가 돋보이는 건물과 회화, 조각품을

만들고자 했다.

그 중심에는 일점 선형 원근법의 개발이 있었다. 공간적인 우묵함을 만들어 내는 이 간단하고 효과적인 수단은 현대 시각 문화의 근간이다. 몇 세기 동안 서구의 모든 학교에서 이 원근법을 가르쳤다. 우리는 모두 어렸을 때 수평선 위에 놓인 하나의 소실점을 일련의 직교선과 함께 사용하여 2차원 표면에다 공간적 깊이가 있는 3차원 환상을 만드는 방법을 배웠다. 정지 상태의 이미지와 움직이는 이미지는 원근법에 의존하며, 원근법은 현대 세계의 구성 요소 중 하나이기 때문에 새롭거나 급진적이라고 생각하기는 거의 불가능하다. 하지만 한때는 그랬고, 15세기 초 피렌체에서 돌파구라고 할 만한 순간이 찾아왔다.

1420년 어느 날 아침, 브루넬레스키는 자신이 잘 아는 성당의 정문 앞에 서 있었고, 그 건축물을 그린 그림을 손에 들고 있었다. 그 스케치는 선형 원근법을 사용하여 그린 것이었다. 그는 중심에다 작은 구멍을 뚫은 다음 손잡이를 달았다. 스케치를 자기 얼굴 앞에 두고는 얼굴과 마주하지 않게 했다. 브루넬레스키는 거울을 가져와서 스케치 뒤편으로 들었다. 그는 자신이 만든 작은 구멍을 통해 거울에 비친 이미지를 보았다. 거울에 비친 모습은 그의 눈앞에서 보이는 모습과 똑같아 보였다. 브루넬레스키의 이 기발하고 간단한 실험 덕분에 화가와 조각가, 건축가는 이제 평편한 물체들이 현실 세계를 흉내 내게끔 만들 수 있게 되었다.

브루넬레스키의 친구였던 도나텔로와 젊은 화가 마사초(도나텔로의 친구였을 가능성이 큰)를 비롯한 다른 예술가들도 이 혁신적인 아이디어를 재빨리 받아들였다. 산타 마리아 노벨라 성당에 있는 마사초의 프레스코화 〈삼위일체〉를 둘러싸고 있는, 벽기둥이 틀을 잡아주는 아치문은 브루넬레스키가 〈무고한 어린이들의 병원 Hospital of the Holy Innocents〉을 위해 만든 회랑과 매우 흡사하다. 소실점은 그 위로 기부자들이 무릎을 꿇고

있는 앞으로 나온 대臺에 있다. 여기에서부터 직교선이 천장에 있는 격자格子 무늬로 된 반자(방이나 마루의 천장을 가리어 만든 구조물_옮긴이) 널빤지들의 윤곽선까지 이어진다. 마사초의 동시대인들은 브루넬레스키의 원근법 이론을 최초로 도입한 이 그림의 생생한 사실감에 놀랐다. 하지만 그 아이디어는 당시에는 확정된 것이 아니었다. 사실 마사초의 〈삼위일체〉는 일점 원근법의 규칙을 엄격하게 따르지 않았는데, 이는 그쪽 편이 그림이 더 나아 보였기 때문일 가능성이 높다(16쪽, 1번).

이 아이디어 자체는 피렌체에서 멀리 떨어진 곳에서 탄생했다. 광선을 발견하고 기하학적 추상화에 기반한 시각 이론을 개발한 이는 바그다드 사람으로서 10세기의 위대한 수학자이자 기하학자였던 아부 알리 알 하산 이븐 알 하이삼Abu Ali al-Hasan Ibn al-Haytham―서양에서는 알하젠Alhazen으로 알려졌다―이다. 그의 이론은 광선이 물체 표면의 한 점에서 발산되어 눈에서 하나의 형태로 수렴한다고 주장했다. 이븐 알 하이삼의 이론은 광선이 눈에서 나온다는 고대 그리스와 로마의 외부 방출 이론을 뒤집은 것이었다. 그는 또한 한 사물의 특정 특성과 그것의 정신적 또는 개념적 표상 사이의 관계를 다루었다. 하지만 알하젠은 이 이론을 이용해서 인간 중심의 사실적인 세계상을 만들 수 있다고는 생각하지 않았다. 더 중요하게는 그러기를 원하는 사람도 없었을 것이다. 눈을 통해 세계를 상상하고 통제하는 이미지는 주류 이슬람 사상에 어긋난다. 흥미롭게도 그의 책《광학》이 서양에서 수용되면서 회화 이론인 단점 원근법이 탄생했고, 이것은 인간의 시선을 지각의 '중심점'으로 삼도록 하면서 예술가들에게 그런 시선을 그림에다 묘사할 것을 권장했다. 15세기에는 브루넬레스키―그는 실제처럼 보이는 이미지가 우리를 신에게 더 가까이 다가가게 만든다고 믿었다―와 같은 서양 기독교인만이 그런 것을 생각할 수 있었을 것이다.

브루넬레스키가 살던 당시의 가장 전위적인 신학에서는 기독교인이 예수의 희생과 행동, 경건함을 본받아야 한다고 주장했다. 3차원적이고 원근법적인 그림과 조각은 시대정신Zeitgeist을 반영했기 때문에 큰 성공을 거두었다. 예수처럼 가장 잘 행동하려면, 실제처럼 보이고 또 당대 삶의 현실과 배경, 맥락을 반영하는 공간을 배경 삼아, 설득력 있고 생생하게 묘사된 예수를 바로 눈앞에 두는 것이 가장 좋지 않았겠는가?

수십 년 만에 일점 원근법은 유럽 전역으로 확산했다. 여기에는 피렌체의 귀족이자 건축가였던 레오 바티스타 알베르티의 논문 〈회화에 대하여〉가 중요한 역할을 했다. 알베르티의 책은 브루넬레스키와 도나텔로, 마사초의 원근법에 관한 실제적인 탐구에 매우 근접해 있다. 이 책은 국제적인 학문의 언어인 라틴어로 번역되었기에 피렌체 밖의 많은 사람이 그 아이디어를 접할 수 있었다. 하지만 예술이 주요 통로였다. 당대 이탈리아에서 가장 존경받는 조각가였던 도나텔로는 피렌체 외곽에서 수년 동안 활동하면서 이탈리아 전역에 이 개념을 전파했다. 다른 예술가들도 이 새로운 기술을 배우기 위해 피렌체를 방문했다. 원근법을 사용하고자 한 사람들 가운데 가장 대표적인 인물은 베네치아의 자코포 벨리니Jacopo Bellini였는데, 그는 1420년대 중반 그의 스승 젠틸레 다 파브리아노Gentile da Fabriano와 함께 피렌체에서 살면서 작업했다. 도시와 풍경에 대한 원근법적 시각들로 가득 찬 그의 놀라운 그림책은 피렌체에서의 체류에서 영감을 받았다.

80년이 지난 후에도 예술가들은 여전히 피렌체를 찾았다. 그들 중 가장 유명한 예술가는 화가이자 건축가인 라파엘로 산치오, 즉 라파엘로였다. 외딴 마르케Marche주의 우르비노Urbino시에서 궁정 화가의 아들로 태어난 라파엘로는 재능과 매력, 에너지를 고루 갖춘 보기 드문 인물 중 한 명이었다. 그는 피렌체에서 4년간의 형성기를 보내며 프라 바르톨로

메오Fra Bartolomeo와 미켈란젤로를 비롯한 동시대인들의 예술에 영향을 받아 더욱 역동적인 스타일을 발전시켰다. 하지만 그에게 가장 큰 인상을 남긴 예술가는 그에 비해 나이 많은 세대에 속했던 레오나르도 다 빈치였다. 피렌체 이전에 라파엘로의 그림은 부인할 수 없을 정도로 아름다웠지만 강렬한 힘이 부족했다. 레오나르도와 미켈란젤로의 작품을 보고, 모방하고, 창작자들과 토론하는 기회는 그의 그림을 변화시켰다. 처음으로 그의 작품에서는 조화와 더불어 움직임이 느껴졌다. 심지어 〈카네이션의 성모Madonna of the Pinks〉와 같은 작은 그림에서도, 성모가 아기 예수의 손을 잡기 위해 손을 뻗는 모습에서 성모의 꿈틀거림과 아이가 그 어머니에게 아주 조금 가까이 다가서는 것이 느껴진다(15쪽, 5번). 보는 사람의 눈앞에다 정적인 순간을 움직이듯 생생하게 표현하는 이 능력은 라파엘이 레오나르도의 작품을 연구하면서 배운 것이다. 라파엘로의 그림은 처음으로 심리적 깊이를 전달한다. 이러한 의미와 형식의 조합은 로마에서 역대 교황들이 가장 좋아하는 예술가로 활동하는 동안 더욱 발전했고, 이후 몇 세기 동안 그의 작품은 많은 찬사를 받게 된다.

정치적·외교적 상품으로서의 예술

예술가들이 피렌체에 매료되었기에, 역대 피렌체 정부는 자신들의 예술을 세계로 수출했다. 피렌체는 예술을 정치적·외교적 상품으로 지속적으로 사용한 최초의 근대 국가였다. 1434년 이후 이 과정은 메디치 가문에 의해 통제되었다. 코시모와 그 아들, 손자들은 부족한 권위를 외교적 재치로 보완했다. 피렌체는 작고 번영한 국가로 항상 거대 정치 세력의 위협을 받고 있었기 때문에 군사적 경쟁자들을 성문 밖에다 묶어두

는 수단으로 소프트파워(연성 권력)를 사용했다.

코시모 데 메디치가 가장 좋아했던 조각가 도나텔로는 관람객이 주변을 걸어 다닐 수 있는 단독형 청동 조각품을 만드는 새 기법에 독보적으로 숙달하여 피렌체 밖에서도 큰 인기를 누렸다. 코시모나 피렌체 기관들을 위해 일하지 않을 때에는 도나텔로와 그의 작품이 이탈리아 전역으로 수출되었다. 그는 복잡하고 비용이 많이 드는 여러 프로젝트 때문에 수십 년 동안 피렌체에 머물지 못했다. 스코틀랜드인들이 잉글랜드인을 싫어하는 것만큼이나 피렌체 사람들을 싫어했던 시에나 사람들은 그를 자신들의 시 세례당에서 머물면서 일하게 했다. 이곳에서 그는 자신의 가장 혁신적인 작품인, 〈헤롯 왕의 연회〉와 관련한 한 부조 조각품을 제작했다. 여기서 그는 선형 원근법을 사용하여 성 요한의 처형에 관한 이야기를 전달했는데, 끔찍한 사건을 실제로 보여주지는 않았다. 지역 전통에 대한 자부심이 강하고 피렌체에 대한 불신이 컸던 시에나의 예술가들과 후원자들은 깊이 감명 받았고, 도나텔로의 영향을 받아 새롭게 적응하고 변화할 정도였다.

하지만 도나텔로가 베니스 근처의 위대한 대학 도시 파도바에서 10년간 머무르면서 받은 영향에 비하면 이것은 아무것도 아니었다. 유럽의 위대한 순례지 중 하나인 산토 성지(파도바의 수호성인 안토니우스를 기리는 곳)를 운영하던 프란체스코회 수사들은 도나텔로에게 일련의 야심 찬 청동 작품들―대형 십자가부터 말을 탄 전직 군사령관 '꿀 발린 맹수'의 실물 크기 조각상(〈가타멜라타 장군의 기마상Gattamelata〉), 그리고 교회 중앙의 거대한 제단까지―을 의뢰했다.

도나텔로는 이러한 수요를 충족하기 위해 파도바에 대형 작업실을 설립했다. 예술가들은 그를 돕고 그의 작품을 이해하고 싶어 했다. 그의 혁신적인 공간 묘사와 원근법의 사용, 3차원 형태에 대한 숙달은 동시대

예술가들에게 깊은 인상을 남겼다. 파도바는 청동 주조의 중심지가 되었고, 유럽 전역에서 탐내는 잉크통과 미니어처 조각품과 같은 정교한 수집품을 전문 분야로 삼았다. 베네치아에 있는 르네상스 시대 교회들—여기서는 위인과 선인의 조각상들이 아치문과 함께한다—을 지배하는 거대한 대리석 무덤과 조각들 역시도 도나텔로에게 영향 받은 바 있다. 하지만 그의 예는 조각가가 아닌 많은 예술가의 작품에도 영향을 미쳤는데, 그중에는 그의 처남이면서 뛰어난 화가였던 두 사람, 조반니 벨리니와 안드레아 만테냐Andrea Mantegna가 있다.

만테냐는 로마 황제나 성인의 삶, 신비로운 신화 등 그가 묘사하는 모든 것을 믿을 수 있게 하는 데 탁월한 재능을 발휘했다. 이를 위해 그는 도나텔로가 작업한 산토 성지의 주제단을 위한 부조 조각들에서 영감을 받은 정교한 무대 장치로 그림을 채웠다. 훨씬 덜 화려한 예술가였던 벨리니는 성모 마리아와 아기 예수 또는 십자가에 못 박힌 후의 예수와 같은 기독교 주제의 강렬한 그림을 전문으로 그렸다. 그의 초기 작품은 도나텔로와 매우 흡사해, 마치 다른 매체를 사용해서 도나텔로의 조각품을 거의 복사한 것과 같다. 벨리니의 초상화와 작은 종교화의 심리적 깊이와 사실성은 파도바에서 도나텔로를 깊이 연구한 데서 시작되었다.

피렌체 밖에서 도나텔로의 명성이 높아진 것을 계기로 메디치 가문은 피렌체의 예술가들을 정치와 외교에 활용하기 시작했을 것이다. 코시모의 아들 피에로와 조반니는 이를 이용해 전략적으로 중요한 이탈리아 남부의 나폴리 왕국과의 관계를 개선했다. 그들은 영리한 협상가였고 예술적 혁신이 우위를 점할 수 있는 분야임을 깨달았다. 하지만 피렌체의 문화적 우위를 외교 정책의 핵심 요소로 만든 것은 피에로의 장남 로렌초였다. 이때부터 피렌체의 예술가들과 그들의 작품은 세계 곳곳을 누볐다. 그들은 영국의 튜더 왕실부터 동쪽의 헝가리까지 유럽의 가장 먼 곳

까지 가서 피렌체 무역에 중요한 역할을 하는 새 정부나 불안정한 정부를 강화하는 데 도움이 되는 예술 작품을 제작했다.

하지만 그들의 가장 큰 업적은 피렌체 자체의 지속적인 존립을 확보하는 데 기여한 점이었다. 1478년, 파치 가문의 음모 여파로 피렌체는 교황청 및 나폴리와 대립각을 세우게 되었다. 벼랑 끝 전술과 로렌초 데 메디치가 나폴리로 보낸 한 사람의 단독 작전으로 위기를 모면할 수 있었다. 로렌초는 피렌체 최고의 화가들을 로마로 보내 교황 식스토 4세와 평화적 관계를 복원했다. 산드로 보티첼리와 도메니코 기를란다요, 코시모 로셀리Cosimo Rosselli는 1481년 봄 움브리아 출신의 화가 피에트로 페루지노Pietro Perugino, 베르나르디노 핀투리키오Bernardino Pinturicchio와 함께 바티칸 교황의 개인 예배당—후세에 시스티나 성당으로 알려졌으며, 20년 후에 시작된 미켈란젤로의 지붕과 제단 벽 프레스코화로 유명하다—그림을 그리기 위해 파견되었다.

예배당 측벽에는 모세와 예수의 생애와 관련한 장면이 그려졌는데, 이는 다른 모든 기독교 지도자에 대해 교황이 갖는 우월성을 강조하려는 것이었다(이것은 3년 전에 처형된 파치 가문 공모자들의 그림을 그렸던 보티첼리로서는 이상한 운명의 장난이었다). 후손들이 그들을 항상 친절하게 평가한 것은 아니었다. 영국과 독일을 배경으로 하는 낭만주의 화가 헨리 푸젤리Henry Fuseli는 "평범함, 허울뿐인 과시, 그리고 무미건조한 성실성"이라는 말로 그들을 맹비난했다. 분명, 압도적으로 인상을 남기는 것은 아주 많고 화려한 군청색과 황금색이다. 하지만 모든 비판에도 불구하고 그 작업에는 보티첼리와 기를란다요의 가장 위대한 내러티브 회화가 포함되어 있으며, 프레스코화는 부인할 수 없을 정도로 인상적이다. 터너Turner와 라파엘전파Pre-Raphaelites 및 초기 르네상스에 대한 사랑으로 영국인의 취향을 바꾼, 빅토리아 시대 작가이자 비평가인 존 러스킨John Ruskin

은 미켈란젤로의 시스티나 천장보다 이 벽화들을 훨씬 더 선호했다.

예술가들이 피렌체로 돌아오자마자 시청의 '백합의 방'에서 안토니오와 피에로 델 폴라이우올로와 함께 일하게 되었다는 사실에서, 이 작업에 대한 의뢰를 피렌체 정부가 수행했다는 느낌이 더욱 확고해진다. 이들과 함께한 또 다른 화가인 필리피노 리피Filippino Lippi(보티첼리의 제자였다)는 이후 로마로 파견되었다. 이 기발하고 괴팍한 화가를 로마의 보수적인 추기경 올리비에로 카라파Oliviero Carafa가 받아들여 산타 마리아 소프라 미네르바 교회 바실리카에 있는 그의 매장 예배당을 장식할 것을 의뢰했던 것은 분명 로렌초 데 메디치의 후원 덕분이었을 것이다. 추기경은 아마도 덜 독창적인 것을 선호했을 테지만, 귀금속과 준보석 청금석을 능숙하게 적용한 것이 그를 만족시켰을 것으로 보인다. 어쨌거나 이 작업 의뢰는 예술에 관한 것이었다기보다는 로렌초 데 메디치가 열세 살짜리 아들 조반니(훗날 교황 레오 10세)를 추기경으로 만들기 위한 노력의 일환이었다. 1488년 6월까지만 해도 카라파는 조반니의 선출에 반대했지만, 12월이 되자 필리피노 리피의 그림에 마음이 누그러진 그는 메디치 가문의 후보를 지지할 준비가 되어 있었다. 조반니는 메디치 가문의 첫 번째 추기경이었으며, 그의 선출은 사후에도 가문의 권력을 유지하려는 로렌초의 노력에서 크나큰 진전이었다.

피렌체는 예술 외교를 통해 멀리 튀르키예까지 외교 관계를 유지했다. 술탄 메흐메드 2세는 로렌초 데 메디치에 도움을 제공했다. 파치 가문 공모자 중 살아남은 이들을 콘스탄티노플에서 피렌체로 돌려보내 보복에 직면케 한 것이었다. 반대급부로 로렌초는 자신을 알렉산더 대왕의 환생으로 여겼던 메흐메드를 술탄의 군대가 동부 지중해에서 정복한 영토의 합법적인 통치자로 인정함으로써 그의 환심을 사고자 했다. 로렌초는 집안 소속 조각가 베르톨도 디 조반니Bertoldo di Giovanni에게 완전히 유

럽풍인 술탄의 초상화를 메달 형태로 제작하게 했다.

그런 메달은 이슬람 통치자에게는 낯선 물건이었는데, 그 종교가 조형예술을 싫어했기 때문이다. 메달 앞면에는 마치 실물처럼 묘사된 술탄의 이미지가 새겨져 있는데, 목 위쪽은 오스만 초승달이 감싸고 있다. 반대편에는 여성 포로 세 명을 묶은 밧줄의 끝을 잡고 전차를 타고 앞으로 나아가는 발가벗은 청년이 주추 위에 서 있는 모습이 조각되어 있다. 그것들은 메흐메드가 정복했던 그리스의 예전 소유지들―아시아, 트라브존, 넓은 의미에서의 그리스―를 상징하는데, 이 세 가지 단어는 메달의 앞면에 새겨져 있다.

피렌체의 정치적 위상이 악화하면서 이 도시의 예술가들은 외교 정책에서 더욱 중요한 역할을 담당했다. 1494년, 프랑스 왕 샤를 8세가 이탈리아를 침공했다. 정치 이론가이자 피렌체의 정치가였던 니콜로 마키아벨리Niccolo Machiavelli는 이 시기를 이탈리아 정치에서의 분수령으로 보았는데, 그의 생각은 옳았다. 찰스 왕의 군대는 남쪽으로 진군하며 나폴리로 향했고, 그들이 가는 길에 있는 모든 것을 정복했다. 이탈리아는 유럽의 전쟁터가 되었다. 이어진 수십 년간의 전쟁과 불안정 속에서 예술과 예술가들은 정치적 담보로 이용당했다. 1494년 찰스 8세가 피렌체를 점령했을 때 피렌체는 메디치 궁전의 부유한 환경에 그를 머물게 함으로써 그의 군대를 진정시키려 했다. 3년 후 피렌체 공화국이 복원되자 미켈란젤로, 레오나르도 다 빈치, 그리고 다른 유명한 예술가들에게 중요한 국가적 임무가 주어졌다. 그 임무라는 것은 본질적으로 피렌체의 독립된 정부의 권능을 축하하는 선전과도 같은 일이었다. 미켈란젤로의 거대한 다비드 동상은 이전에는 품질이 너무 나빠서 사용할 수 없다고 여겨졌던 거대한 대리석 석판으로 조각되어 베키오 궁전 옆에 세워졌다. 이 조각상은 무릿매를 든 10대 이스라엘 소년처럼 피렌체를 위협하

는 현대의 골리앗을 죽이겠다는 공화정의 결의를 상징했다.

미켈란젤로는 레오나르도와 함께 앙기아리 전투(밀라노를 상대로 거둔 유명한 승리)의 일화들을 활용해서 피렌체 시의회가 회의를 여는 홀의 그림을 그려달라는 의뢰를 받았다. 외교적 요구로 인해 두 예술가 모두 작품을 완성하지 못했다(16쪽, 2번). 1506년, 레오나르도는 밀라노의 프랑스 총독 샤를 당부아즈Charles d'Amboise의 요청으로 예전에 거의 20년 동안 살면서 작업했던 밀라노로 돌아왔다. 그는 다시는 피렌체로 돌아가지 않았다. 그보다 1년 전, 평생 공화주의자였던 미켈란젤로는 교황 율리우스 2세를 위해 로마로 파견되어 일하고 있었다.

'전사 교황'과의 폭풍 같은 관계에도 불구하고 미켈란젤로는 가톨릭 교회의 수도에 남아 끈질기게 교황의 무덤을 만드는 작업을 지속했다. 오늘날 산 피에트로 인 빈콜리 성당에서 볼 수 있는 구조물은 미켈란젤로가 의도했던, 최고의 카라라 대리석으로 조각하고 거의 50개의 독립된 조각상을 통합한 단독형 장례 기념물에 비하면 비교적 소박한 규모이다. 만약 완성되었다면 그 규모와 야심에서는 조각 작품이라기보다는 건축 작품에 가까웠을 것이다. 교황 율리우스 2세가 죽은 후 40여 년이 지나도록 미켈란젤로는 '무덤의 비극'이 된 문제로 고심했다. 교황을 비롯한 그의 후원자들이 우선시해야 한다고 주장한 다른 무언가가 항상 있었기 때문이다.

이 다른 무언가 중 첫 번째는, 교황 율리우스 2세가 미켈란젤로에게 시스티나 성당의 천장을 구약성서의 장면으로 장식할 것을 요구한 일이었다. 미켈란젤로는 회화보다 조각을 훨씬 더 선호했다. 시스티나 성당과 관련하여 그 자신이 공공연히 밝힌 내용에 따르면, 그는 그 작업을 싫어했고 짐승처럼 웅크린 채 천장으로부터 몇 피트 아래에 매달려 불편함을 느껴야만 했다. 미켈란젤로의 모든 고뇌에도 불구하고 이 작품은

보는 사람이라면 누구나 놀라지 않을 수 없는 몇 안 되는 예술 작품 중 하나이다.

미켈란젤로는 인간의 태초의 삶에 관한 이야기를 시스티나 천장에 선명하게 표현하여 인류에 관한 강력한 이미지를 만들어 냈으며, 이는 여전히 우리가 세상을 생각하는 방식에 영향을 미치고 있다. 미켈란젤로의 팽팽하고 근육질이며 힘찬 남성 신체에 대한 이상화는 고급 예술에서 대중문화에 이르기까지 수많은 반향을 불러일으켰다. 아담이 뻗은 손과 신의 손가락 사이의 아주 작은 틈새, 감질나도록 가깝지만 너무나 멀리 떨어져 있는 그 공간이 신과 인간의 관계를 상징하는 〈아담의 창조〉를 잊을 수 있는 사람은 아무도 없을 것이다. 그러나 동시대인 중 적어도 한 사람은, 그 천장이 미켈란젤로의 증오의 라이벌이자 당시 모든 사람이 가장 좋아하는 예술가였던, 더 젊고 매력적이며 사회적으로 인정받는 라파엘로의 작품이라고 생각했다.

고뇌하고 자기 주도적이며 애국심이 강했던 미켈란젤로가 자기 행동이 자신이 사랑하는 나라를 실질적으로 지원한다고 믿지 않았다면 로마에 계속 머물렀을 가능성은 거의 없다. 레오나르도 역시 마찬가지로 자신의 도시에 헌신했다. 미켈란젤로보다 훨씬 더 능숙한 궁정 예술가였던 그는 앙기아리 전투와 관련한 실패가 있은 지 몇 년 후 놀랍도록 위험한 임무를 맡았다. 1483년 레오나르도가 피렌체를 떠나 밀라노로 향했을 때, 그는 밀라노의 통치자였던 루도비코 스포르차Ludovico Sforza 공작에게 청동 대포와 요새를 설계할 수 있는 자기의 능력을 자랑했고, 회화보다 그런 종류의 작업을 선호한다는 사실을 언급했다.

16세기 초의 혼란스러운 시기에 레오나르도의 이러한 능력들의 조합은 그가 한 통치자에서 다른 통치자로 넘어가는 외교적 볼모가 되었음을 의미했다. 1502년 가을, 그는 당시 재임 중이던 교황 알렉산데르 6

세의 아들인 체사레 보르자Cesare Borgia, 그리고 위장을 거의 하지 않는 스파이였던 니콜로 마키아벨리와 함께 이탈리아 중부에 있었다. 보르자는 자신의 왕국을 개척하고 아버지가 죽은 후에도 그 왕국이 지속될 수 있도록 노력하는 탐욕스러운 군사 지도자였다. 그는 마키아벨리가 가장 존경하고 혐오했던 통치자이며, 그의 무자비한 통치에 관한 논문인 《군주론》의 영웅적 인물은 보르자를 모범적인 예로 삼은 것이었다.

레오나르도는 보르자의 수석 기술자로 고용되었다. 그의 임무는 보르자의 새 소유지의 방어를 강화하고 새로운 전투 기계를 고안하는 것이었다. 보르자는 레오나르도의 천재성을 이용해 번영하는 도시 볼로냐를 점령할 수 있기를 바랐으면서도, 레오나르도가 마키아벨리처럼 피렌체의 요원일 것으로 의심했다. 보르자 일행이 로마냐 지역과 아르노 상류 계곡을 헤집고 돌아다니는 동안, 그는 자신이 얼마나 무자비하게 적을 분쇄할 수 있는지를 레오나르도를 포함한 모두에게 직접 목도하게 했다. 그들이 해안 마을인 세니갈리아에 있던 당시, 보르자는 옛 친구들을 향해 미소를 지었다가 그다음엔 그들을 교수형에 처했다. 보르자는 그런 일을 목격하는 게 그 이상의 배신을 막아주리라고 생각했다.

이 무렵 레오나르도는 그의 예술만큼이나 가치 있는 상품이 되었다. 1513년 조반니 데 메디치가 교황 레오 10세가 되었을 때, 레오나르도는 로마의 궁정으로 소환된 영향력 있는 피렌체 사람들 가운데 한 명이었다. 그는 로마 교황청의 교황궁에서 제자 살라이Salai와 멜치Melzi와 함께 로마에서의 시간을 보냈다. 그는 대부분의 시간을 과학 실험(심지어 해부)에 몰두하며, 그림은 거의 그리지 않은 것으로 보인다. 3년 후 레오 10세가 프랑스 왕 프랑수아 1세와 평화 회담을 하고 있을 때, 레오나르도는—아마도 교황의 요청에 따른 것이었을 텐데—프랑수아 1세를 위해 일하도록 고용되었다. 그는 1519년 앙부아즈 근처에서 프랑스 군주의 품

에서 죽게 된다. 한 공증인과 농부 소녀의 사생아로 태어난 레오나르도는 아주 먼 길을 온 것이었다. 레오나르도 역시 미켈란젤로처럼 자신만의 길을 걸어왔지만, 두 예술적 슈퍼스타 모두 피렌체 국가의 대의를 위해 쓰임 받는 것으로부터는 자유로울 수 없었다.

피렌체 예술은 어떻게 세상을 바꾸었나

1530년, 피렌체 공화국은 유럽에서 가장 강력한 세력인 교황과 신성로마제국 황제의 연합군에게 무너졌다. 미켈란젤로만큼 피렌체의 요새와 방어를 책임졌던 인물도 없었다. 이때쯤에는, 많은 피렌체 사람들이 지속적으로 반대했음에도 메디치 가문이 피렌체의 세습 통치자가 되었다. 궁정에는 예술가들이 부족하지 않았지만, 그들은 혁신보다는 의례와 전통에 더 강했다. 피렌체는 이제 정치적으로 안정되었고, 엘리트들이 더는 예술 작품을 통해 자신을 증명할 필요가 없어지면서 문화적으로 더욱 보수적인 도시가 되었다. 피렌체는 15세기의 창의적인 열정을 다시는 되찾지 못했다.

하지만 피렌체의 르네상스 예술이 가장 큰 영향을 미친 것은 16세기 중반 이후부터이다. 이는 최초의 메디치 대공 코시모가 예술적 해결사로 고용한 조르조 바사리Giorgio Vasari 덕분이었다. 토스카나 지방의 아레초에서 태어난 바사리는 뛰어난 화가이자 건축가였고, 그와 더불어 뛰어난 선전가이자 행정가였으며 미술사의 창시자였다. 1550년에 처음 출간된 《예술가의 삶》은 그가 가장 존경했던 예술가들의 전기 시리즈였다. 실제로 바사리가 선택한 대상은 모두 피렌체 또는 중부 이탈리아 출신이었

다. 이 충실한 메디치 가문의 하인에게는 피렌체 예술이 세계 최고여야만 했다.

바사리는 피렌체에서 처음 시작되어 그다음에는 로마에서 일어난 이탈리아 르네상스가 예술적 성취의 정점이었다고 주장했다. 그의 책 《예술가의 삶》은 뛰어난 재능을 지녔지만 어려운 시대를 살았던 사람들부터 시작하여 노력과 행운이 상대적인 재능의 결핍을 메울 수 없었던 사람들, 그리고 미켈란젤로, 레오나르도, 라파엘로 등 거의 신과 같은 슈퍼스타 트리오로 이어지는, 세 세대에 걸친 예술적 생산에 관한 기록이다. 수백 년 동안 서양 예술가들은 이 세 사람, 특히 매력적이고 후원자에게 친근한 라파엘로를 모델로 삼도록 권장받았다. 그리고 예술 작품을 의뢰하는 사람들은 로렌초 데 메디치의 예를 따를 것을 권유받았다. 바사리의 말을 빌리자면 로렌초의 통치는 "재능 있는 사람들에게는 진정한 황금기"였다.

1563년, 피렌체에서는 진정한 의미에서 최초의 예술 및 디자인 아카데미가 설립되었다. 바사리의 의견과 지원은 이 아카데미의 성공에 핵심적인 역할을 했다. 디자인 예술 조합 및 아카데미는 이전에 피렌체 예술가들의 활동을 규제하던 직인職人 길드를 예술가 지망생을 위한 훈련 대학과 통합했다. 중견 예술가들은 아카데미의 교수로 초빙되어 지위를 부여받고 강의에 참여할 수 있었다. 아카데미는 이전에 예술가들이 받았던 실질적인 도제식 교육보다 더 정형화되고 지적인 교육을 제공했다. 아카데미의 커리큘럼은 바사리의 두 가지 핵심 아이디어를 기반으로 삼았다. 하나는 디세뇨disegno, 즉 그림을 그리는 능력뿐만 아니라 매력적인 아이디어를 발상하는 능력이었다. 다른 하나는 경쟁의 중요성이었다. 바사리는 15세기와 16세기 초 피렌체를 연구하면서 경쟁이 예술적 우수성의 핵심 요소라는 확신을 갖게 되었다.

피렌체 아카데미는 같은 성격의 기관으로 따지자면 16세기 유럽에 존재했던 유일한 곳은 아니었다. 하지만 그 명성, 그리고 메디치 가문 및 바사리와 맺은 관계는 아카데미가 학문적 예술 교육의 표준을 세우게 되었음을 의미했다. 바사리의 생각과 저술은 20세기까지 유럽과 그 식민지들에서 예술 교육의 기본이 되었다. 좋아하든 싫어하든 간에 그들은 현대 미술과 예술 이론의 근간이 되는 인물들이다. 조르조 바사리는 심지어 피렌체 태생도 아니었지만, 피렌체 르네상스의 연대기를 작성하고 기록하는 데 가장 큰 역할을 한 인물이다. 그의 노력 덕분에 15세기 피렌체의 혁신과 창의성이 지금껏 알려지고 기념되고 있다. 바사리의 저술은 예술 그 자체만큼이나 피렌체 르네상스 예술이, 그리고 그 이면의 경쟁 정신이 세상을 변화시켰음을 보여준다.

8장

베냉:
공동체

1500~1700년

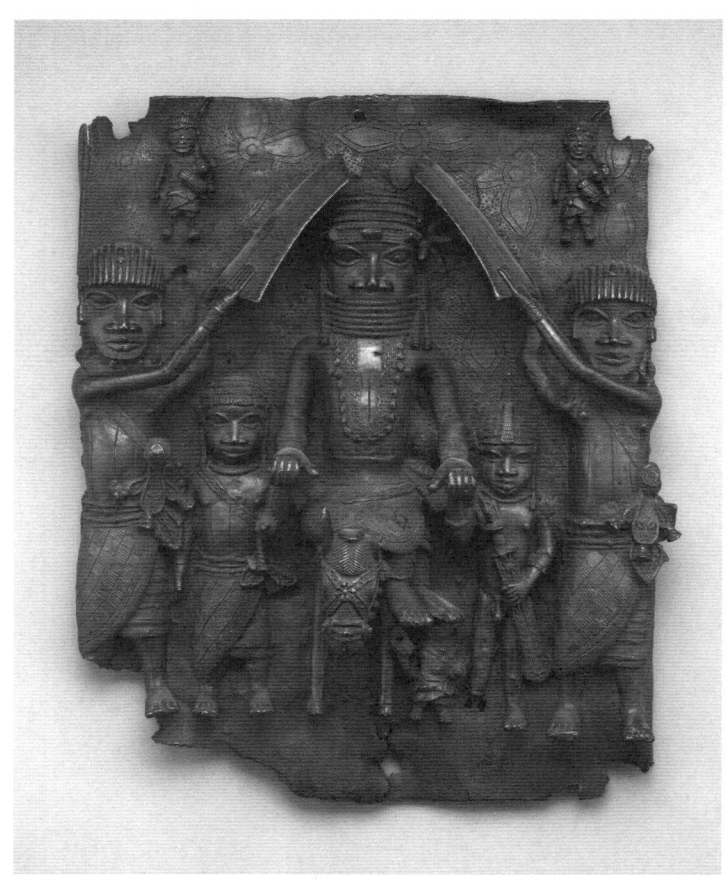

말에 올라탄 오바와 시종들

피렌체에서 남쪽으로 6440킬로미터 떨어진, 서아프리카 니제르 삼각주 북쪽의 열대 평원에는 가장 위대했지만 가장 덜 알려진 초기 근대 세계의 예술 중심지 중 하나가 있다. 13세기부터 도시 베냉은 서쪽의 다호메이에서 동쪽의 니제르강까지 뻗어 있던 강력한 군사·상업 제국의 수도였다. 베냉은 신이자 왕인 오바$_{oba}$가 통치하는 왕국으로, 작은 정착촌과 마을 들로 이루어진 느슨한 연합에서 서아프리카의 지배적인 세력으로 발전했다. 베냉의 부와 권위는 사하라 이남 아프리카의 내륙 민족들과 대서양 연안 사이의 무역을 통제한 데서 비롯했다. 베냉은 이러한 번영을 바탕으로 많은 방문자가 부러워하는 안정적인 공동체를 형성하고 베냉 청동기들을 생산했다. 그 청동품의 일부는 최고의 감탄을 자아내며 환기적 분위기를 갖는 16~17세기 예술품이다. 이 예술품들은 기술적인 복잡성과 탁월함이라는 면에서 르네상스 유럽의 추앙받는 조각품들에 필적하고, 때로는 그것들을 능가하기도 한다.

하지만 피렌체나 로마와는 달리 베냉은 예술적 우수성의 대명사가

아니다. 이는 부분적으로는 베냉이 아프리카에서 가장 크고 다양한, 식민지 시대 이후의 국가 중 하나인 지금의 나이지리아에 편입되었기 때문이다. 하지만 근본적으로는 1897년 2월 영국 토벌 원정대가 도시 베냉을 대대적으로 파괴하고, 정부를 전복하고, 예술적 가치가 큰 보물들을 조직적으로 약탈했기 때문이다. 표면적으로는 당시 영국 관리들이 살해된 것에 대한 복수와 인명 희생을 종식하겠다는 것이 동기였지만, 그 공격은 오랫동안 검토된 것이었다. 그것은 서아프리카와 천연자원에 대한 영국의 지배를 용이하게 하기 위한, 일련의 작은 왕국들에 관한 포석 중 하나였다. 19세기 유럽 식민주의의 기준으로 보더라도, 영국 해군 제독 해리 로슨 경Sir Harry Rawson이 이끈 1897년 원정은 이례적으로 잔인했다. 도시와 인구는 공격자들의 뛰어난 무기와 대포로 몰살당했다. 토벌 원정대에 동행했던 의사 빅터 로스Victor Roth는 이렇게 썼다. "시신과 팔다리가 잘린 몸뚱이들이 사방에 널려 있는 듯했다. 오, 신이시여! 다시는 그런 광경을 볼 일이 없게 하소서!"

토벌 원정대에게 빼앗긴 예술품들

영국 관리들의 훗날 기록에 따르면, 과거와 현재, 미래를 하나의 연속체로 묶어놓은 이 복잡하고 다층적이며 살아 있는 공동체를 파괴하려는 의도가 분명하게 드러난다. 오바 궁전이 불에 탄 것은 우발적인 사고라는 주장이 제기되었지만, 그 규모가 통제할 수 있는 수준을 벗어나게 된 고의적인 화재였을 가능성도 있다. 이 대대적인 파괴에는 문화적·정치적·재정적 이유가 있었다. 오바의 권력을 무너뜨리고 영국인의 무역을 허용하게 만들기 위해서는 조상을 추앙하고 숭배하던 제단과 장소를 파괴하

는 것이 필수적이었다. 비극적이게도, 몇 세기에 걸친 작품들이 몇 주 만에 해체되었다. 베냉은 예술적 자산을 무섭도록 완벽하게 빼앗겼다.

일련의 사진들은 토벌 원정대 소속 대원들이 궁전의 주요 안뜰 여러 곳에 쪼그리고 앉아 있는 모습을 담고 있다(18쪽, 2번). 그들은 거대한 조각 상아와 청동 조각상, 청동 부조로 둘러싸여 있다는 점을 제외하면 훌쩍 다 자란 한 무리의 보이 스카우트와 닮아 있다. 토벌 비용을 충당하기 위해 영국인들은 많은 물품을 판매했다. 침략군의 일원들이 물품들을 나누어 가지거나, 혼란의 여파 속에서 외국으로 반출하기도 했다. 그 결과 베냉의 가공품들은 현재 주로 유럽과 북미를 중심으로 전 세계 박물관에 흩어져 있다. 하지만 가장 많이 몰려 있는 곳은 대영 박물관이며, 영국 외무부에서 '기증'했거나, 아니면 베냉 토벌 원정대원들에게서 구매했거나 그들이 기증한 것들이다. 현재 이 물품들의 수집 경위에 대해, 아니 사실은 애초 왜 그것들이 서양 컬렉션에 들어가 있는 것인지에 관한 질문이 많이 제기되고 있다.

베냉의 기원

베냉 왕국은 오바가 신민들의 삶과 죽음을 통제하는 땅이었다. 도시 베냉을 처음 세운 '하늘의 지배자' 오기소Ogiso 왕조에 관해 구전口傳하는 이야기가 있다. 13세기 후반 오기소 왕조가 통치에 실패하자, 한 추장 무리가 베냉 북서쪽에 있는 이페Ife의 요루바Yoruba족 통치자에게 새로운 군주를 요청했다고 한다. 한 이야기에 따르면, 이페의 오니Oni는 자신의 아들 오란미얀Oranmiyan을 베냉으로 보냈고, 그곳에서 그는 현지 추장의 딸 사이에서 아들을 낳았다. 이 소년은 1300년경에 에웨카Eweka 1세 왕으로

즉위했다. 진실이 무엇이든 에웨카가 에도~Edo~족과 요루바족의 혈통을 모두 가지고 있었다는 것은 분명하다.

　에웨카의 후계자들은 오바의 권위를 더욱 공고히 했다. 그의 아들 에웨도~Ewedo~는 추장들이 자기 앞에 앉지 않고 서 있어야 한다고 주장했다. 에웨도의 후계자 오구올라~Oguola~는 지금도 도시 베냉을 둘러싸고 있는(많이 훼손되긴 했지만) 복잡하고 놀라운 일련의 토목공사에 처음으로 노력을 기울인 것으로 알려져 있다. 이 일련의 공사들은 세계에서 가장 큰 규모의 토목공사이거나 만리장성보다 긴 것은 아니지만, 지금까지의 주장에 따르면 145킬로미터에 달하는 매우 큰 규모였다. 이 강력한 구조물들은 에도 사람들이 대지 및 주변 환경과 밀접한 관계를 맺고 있었음을 증명한다. 15세기부터 17세기 초까지 에우아레~Ewuare~, 오졸루아~Ozolua~, 에시기에~Esigie~, 오르호그부아~Orhogbua~, 에헹부다~Ehengbuda~ 등 일련의 위대한 전사 왕들이 도시를 재건했고, 오늘날까지 베냉에서 지속되는 예술적 형식들과 종교의식을 확립했다.

　메디치 가문과 동시대 인물인 에우아레와 그의 아들 오졸루아, 손자 에시기에는 베냉의 국력을 정점으로 끌어올렸다. 에우아레는 국가의 행정 구조를 확립하고 오바에 대한 경외심을 중심으로 국가 정체성을 확립하는 의례와 의식 들을 제정했다. 그는 또한 군주 권력의 중요한 원천으로 남아 있는 황동과 산호라는 귀중한 재료로 된 의상과 왕권 상징물들을 고안했다. 16세기 초에 통치한 에시기에는 형 아르후아란에게서 왕위를 물려받아 이다 왕국의 공격으로부터 도시 베냉을 방어했다. 그는 일련의 군사적 정복, 포르투갈과 맺은 굳건한 동맹, 어머니 이디아~Idia~의 재능을 바탕으로 베냉의 영토를 확장할 수 있었다. 에시기에는 에우아레가 제정한 의례들을 강화하여 오바의 권위와 자신의 통치의 정당성을 강화할 수 있었다.

도시 베냉의 풍요

에우아레는 베냉의 도시 설계를 담당했으며, 왕국의 복잡한 행정 관료주의가 도시의 레이아웃에 반영되었다. 그는 1440년 쿠데타로 형을 축출한 후 기존 정착지를 불태우고 잿더미 속에서 불사조처럼 새 도시가 솟아나게 했다고 전해진다. 매우 넓은 도로가 베냉을 가로질렀는데, 이 도로로 도시의 남서쪽에 있는 왕의 구역인 오그베Ogbe와 오레 노크후아Ore Nokhua가 구분되었다. 오그베에는 오바의 궁전과 궁전 부속 건물들, 궁장宮長들의 집이 있었다. 오레 노크후아에는 마을 족장들과 예술가 길드의 구성원, 사제, 약초꾼, 사냥꾼, 기타 의례 전문가 들이 살았다. 이 지역 내에서 사람들은 직업에 따라 나뉘었다. 북쪽 성벽 바로 바깥에는 왕대비와 왕세자의 궁전이 위치했던 우셀루 마을이 있었다.

방문객들은 도시의 질서정연함과 아름다움, 깨끗함을 보고 많은 찬사를 보냈다. 디에릭 루이터스Dierick Ruiters로 추정되는 17세기 초의 네덜란드 여행자는 1602년에 이 도시에 관한 기록을 남겼는데, 목조 성문과 경비병이 도시를 24시간 지키고 있다고 했다. "포장되지 않은, 암스테르담의 워모스 거리보다 일고여덟 배 더 넓어 보이는 매우 넓은 도로가 있었다." 암스테르담에 살던 올퍼르트 다퍼르Olfert Dapper는 베냉을 방문하지는 않았지만 1668년에 출간한 《아프리카 지역에 대한 정확한 설명》에서 다른 사람의 기록을 인용했는데, 베냉에 "폭이 각각 약 37미터인 매우 넓은 거리 30개가 서로 직각으로 이어져 있다"라고 적었다. 따라서 이 도시는 아무것도 없는 상황에서 건설된 많은 정착촌처럼 격자형 평면도에 따라 레이아웃을 계획했다.

집은 "유럽에서 짓는 것처럼" 거리를 따라 인접한 부지 위에 지어졌다. 집은 황토로 솜씨 좋게 지어졌고, 지붕은 갈대와 짚, 나뭇잎으로 만

들어졌다. 단층집이었지만 남편과 집안의 여자들(오데리oderie), 젊은 남자(예코고베yekogobe)를 위한 별도의 공간이 있는 실질적인 주거지였다. 당대의 유럽인들의 집과는 달리 모든 집에는 우물이 있었다. 귀족들의 집은 거대했고, 다퍼르에 따르면 외부 표면이 "거울처럼" 반짝였다. 도로에는 빗물을 배출하는 지하 배수로가 있었고, 동물들이 풀을 뜯을 수 있는 지정된 구역이 있었다. 시장은 하루에 두 번 열렸고 항상 먹을거리가 있었다. 전체적으로 잘 정돈된 풍요로운 도시의 모습이 떠오른다. 또한 다른 많은 도시보다 훨씬 안전했다. 1694년 이곳을 방문한 포르투갈 선장 로렌수 핀토Lourenço Pinto는 베냉이 리스본보다 훨씬 더 컸을 뿐만 아니라 "도둑이 들지 않을 정도로 치안이 잘 되어 있고 사람들은 집에 문이 없을 정도로 안전한 곳에서 살고 있다"라고 회상했다. 이 체계적이고 안전한 공동체에 닥친 운명은 이 도시를 방문한 사람들이 상상할 수 없는 것이었다.

신이자 왕인 오바의 통치

1897년 재앙이 일어나기 전까지 오바의 베냉에 대한 지배는 그의 절대적인 통치를, 그리고 생활과 법, 종교, 정치, 상업에 대한 통제력을 반영하는 것이었다. 영국인 리처드 해클루트Richard Hakluyt가 펴낸 16세기 후반의 영향력 있는 자료 〈영국 여행자 편람〉에 수록된 내용으로서, 튜더 가문의 번역가 리처드 에덴Richard Eden에 따르면, "귀족들은 오바의 눈앞에 있을 때는 결코 그의 얼굴을 바라보지 않고, 팔꿈치를 무릎에 대고 두 손을 얼굴 앞에 둔 채로 왕이 명할 때까지 고개를 들지 않았다. … 마찬가지로 그들이 오바에게서 떠날 때도 등을 돌리지 않고 경건한 마음으로

뒷걸음질을 쳤다". 오바는 조상들의 힘이 에도 사람들을 계속 보호하고 미래에도 생존을 보장하는 통로였다. 왕궁에는 오바의 선조들을 기리는 사당이 있었으며, 국가를 보호하고 오바의 영적 권위를 확인하기 위해 정기적으로 제물을 올렸다. 오바의 권력은 왕실 성유물, 특히 영적인 힘을 지닌 산호 왕관과 황동 지팡이에 대한 통제권을 가짐으로써 더더욱 강화되었다.

17세기 프랑스의 루이 14세는 소위 태양왕으로서 "짐이 곧 국가다 L'État, c'est moi"라고 주장했는데, 그런 주장이 나온 것은 적어도 부분적으로는 그 말이 보편적으로 인정되는 진리가 아니었기 때문이다. 베냉의 오바는 아무도 그의 신성을 부정하지 않았으므로 그런 주장을 할 필요가 없었다. 18세기에 베냉을 방문했던 영국인 존 애덤스John Adams는 오바가 "그의 영토에서 숭배의 주요 대상"이라고 언급했다. "그는 신 그 자체로, 신민들은 그가 마치 신이라도 되는 것처럼 그에게 복종하고 숭배했으며," 당대 가톨릭 유럽에서의 교황보다 더 높은 지위를 가지고 있었다. 육지에서 오바는 바다와 번영을 책임지는 창조주 신의 아들이자 베냉의 판테온에서 가장 숭배받는 신인 올로쿤Olokun에 해당하는 땅 위의 신이었다. 20세기 후반의 인류학자 R. E. 브래드버리R. E. Bradbury가 기록한 구전에 따르면, 오바는 에도 사람들에게 알려지기를 "내려앉아 사람들을 덮어버리지 않기를 기도하는 하늘의 아이, 사람들을 삼켜버리지 않기를 간청하는 땅의 아이"였다. 오바는 신성하기에 잠을 자거나 먹을 필요가 없으므로 어디에나 존재한다고 믿어졌다. 그리고 세상의 모든 좋은 것이 그에게 있다는 사실은 실로 타당했다.

베냉의 통치 체계와 계층

베냉은 공물 단위 또는 영지로 나뉘어 있었고, 각각은 오바를 대신해 수도에 있는 한 관리가 감독했다. 모든 마을은 조개껍데기, 가축, 농산물을 공물로 오바에게 보내야 했고, 필요한 경우 군역을 제공해야 했다. 오바는 노예와 후추, 기타 중요한 상품의 무역을 통제하여 그 수입이 그의 궁정과 통치를 지원하는 데 직접 사용되게 했다. 외국인과의 모든 교역과 교류는 오바를 통해 이루어졌다. 무엇보다도 그는 자신의 관할 영역 내에서 도살된 모든 코끼리의 상아에 대한 권리를 가졌다. 이는 그가 베이징에서 영국에 이르기까지 세계적으로 귀한 대접을 받는 백금, 그러니까 상아와 관련해서 세계에서 가장 큰 공급원 중 하나를 소유하고 있음을 의미했다.

물론 모든 궁정 문화와 마찬가지로 베냉도 변화하는 동맹들의 영향을 받았다. 체계는 대부분 에우아레가 확립한 것이며, 에우아레는 이 체계의 기반이 되는 의식을 고안해 내기도 했다. 역대 오바들은 검증된 '분할 및 통치' 정책을 운용하여 대체로 성공적으로 국가를 통제했다. 권력 행사가 세 집단으로 분산되어 어느 한 세력이 도전을 위한 충분한 권한이나 영향력을 갖지 못하도록 하는 것이 기본 원칙이었다. 왕의 개인 공간에서는 궁장(에가에브보 노그베Eghaevbo Nogbe)들이 통제권을 가졌다. 이 세습 귀족들은 궁의 관리와 오바의 사생활을 돌보았다. 이웨과에Iweguae는 오바의 개인 참모였고, 이비웨Ibiwe는 그의 배우자들과 아이들의 시중을 들었으며, 이웨보Iwebo는 왕권의 상징물과 그것을 제작하는 공예 길드를 관리하고 에도 이외의 민족과 교역했다.

마을의 족장(에가에브보 노레Eghaevbo Nore)은 에우아레에 의해 공식적으로 정부에 편입되었다. 궁장과는 달리, 보통 족장은 출생 신분이 아닌

자기 자신의 노력으로 지위를 얻었다. 그들은 공물을 모으고, 군대를 충원하고, 오바와 마을 사이의 중개자 역할을 했다. 여기에는 오바의 두 주요 군사 사령관 중 한 명이 속해 있는 이야세Iyase족도 포함되었다. 전통과 구전에 따르면 이야세족 사람들은 오바에 반대하는 경향이 있었고 오바의 권력을 견제하는 역할을 한 것으로 보인다.

세 번째 집단은 우자마Uzama라고 불렀는데, 이페에서 새 왕을 보내온 원로들의 후손들이었다. 여기에는 왕국을 보호하는 신전을 지키는 올리하Oliha들, 왕세자(에다이켄Edaiken), 이야세족 사람들과 함께 마을 족장들 군대의 지휘권을 나눠 가진 에조모Ezomo가 포함되었다. 이들의 직위와 권력은 오바보다 날짜상으로 선행했기 때문에 항상 오바의 권위에 잠재적인 위협이 되었다.

계층적 구조 측면에서 또 다른 중요한 인물은 왕대비(이요바Iyoba)로서, 주요 족장들과 동등한 권력을 누렸다. 최초의 왕대비는 에시기에의 어머니 이디아였다. 에시기에는 부분적으로는 어머니를 기리기 위해, 또한 부분적으로 자신과 자기 부족의 권위를 공고히 하기 위해 이디아 숭배를 제도화했다. 왕국을 억압하는 악의 세력을 제거하기 위해 고안된 의식에서 오바는 이요바의 상아 가면을 쓰고서 영적인 힘을 받고자 했다.

오바의 통치는 질서정연하고 자비로운 것처럼 보였지만, 실은 그것은 왕국과 조공 민족들이 그의 권위에 전적으로 복종하고 그의 신성한 통치권을 인정하느냐에 달려 있었다. 어떤 기회가 주어지느냐는 기존에 확립된 관습을 따르는 데 달려 있었고, 그런 기회는 남자에게만 열려 있었다. 여성의 역할은 출산과 돌봄으로 제한되었다. 여성은 집안의 지정된 공간에 갇혀 있었고, 생리를 하는 동안에는 청결하지 못하다고 여겨져 집 밖에서 생활해야 했다. 남자들은 대부분 한 명 이상의 아내를 두

었기에 집안 분위기가 아내들과 각자의 자녀들 사이의 갈등으로 팽팽한 경우가 잦았다. 아이 없는 여자는 모든 베냉 사람 중에서 가장 힘없는 존재였다.

큰 규모의 궁전

도시의 중심에는 왕궁이 있었다. 올퍼르트 다퍼르에 따르면 그곳은 "하를렘(네덜란드 서부 도시_옮긴이) 마을만큼이나 규모가 컸다". 과장되었을 가능성을 참작하더라도, 그곳은 개별 궁전들, 오바와 그의 아내들, 자녀들, 하인들이 거주하는 집과 사무실 들로 이루어진 거대한 복합 단지였을 것이다. 1897년 파괴되기 전 궁전에 대한 어린 시절의 기억을 기록한 에크하토르 오모레기에Ekhator Omoregie 족장은 이 왕궁이 도시 베냉의 오른편을 지배하는 불규칙한 오각형의 건물이었던 것으로 기억했다. 군주의 기능과 목적이 확립된 15세기 이후부터는 왕궁이 크게 변하지 않았을 가능성이 크다. 이곳에는 오바의 사택과 하인들의 거처뿐만 아니라 공개 알현실, 종교의식 및 국가 의식을 위한 공간, 궁전 관리자를 위한 공간도 있었다.

시각적·기록적 증거들을 조합하면 궁전의 모습을 잠정적이나마 재구성할 수 있다. 궁전은 웅장하고 위풍당당했다. 궁전에 들어가려면 여러 개의 커다란 문 가운데 하나를 통과해야 했다. 네덜란드 서인도회사 소속으로 1701년 9월에 베냉에 있었던 상인 다비드 판 니엔다얼David van Nyendael이 언급했듯이, 몇몇 궁전은 높은 탑들이 꼭대기에 있었고 황동으로 만든 새와 뱀 들이 추가로 장식되어 있었다. 이 기록은 베를린 박물관이 나이지리아에 소유권을 돌려준 청동 명판으로 입증된다. 이 명판에는

오바의 관리 네 명이 출입구 양쪽에 짝을 지어 서 있는 모습이 나온다. 문기둥들은 수염을 기른 유럽인의 머리 모양으로 만든 조각품들을 쌓아 올려서 만든 것이다. 출입구 위로는 피라미드 모양의 탑이 솟아 있고 커다란 뱀이 몸을 구불구불 말아가며 지붕 밑까지 내려와 있는데, 뱀의 눈은 우리를 매서운 눈빛으로 응시하고 있다(17쪽, 5번).

대영 박물관에 있는 또 다른 명판 역시 비슷한 모습인데, 경사진 지붕과 높은 탑, 뱀이 나온다. 명판이 손상된 부분인 상단에는 새의 발이 있다. 다퍼르가 베냉을 처음 묘사한 내용에는 판화가 하나 나오는데(18쪽, 1번), 여기에는 궁전 앞에서 의식 행렬을 벌이는 오바와 그의 조신들, 그리고 그 뒤로 펼쳐진 더 넓은 도시와 질서 정연한 거리들이 표현되어 있었다. 꼭대기가 피라미드 모양으로 된 세 개의 높은 탑이 하늘을 향해 뻗어 있고, 그 위에는 날개를 펼친 새들이 앉아 있었다. 이곳은 궁전에서 가장 사적인 공간에 해당하는 왕의 집이었다. 청동으로 만든 그 예언의 새들은 위험을 경고하기 위한 목적으로 지붕에 앉아 있는 것이었다. 궁전 건물 모양의 제단 상자를 포함하는 다른 설명과 이미지 들을 통해 우리는 이 새들이 부리가 구부러지고 날개가 펼쳐져 있음을 알 수 있다. 이런 것들은 놀랍도록 명판들과 흡사하기 때문에 다퍼르의 설명이 아마도 이 도시를 잘 아는 사람의 설명을 따랐으리라고 추정할 수 있다.

궁전 단지는 아트리움 안뜰들을 중심으로 조성된 것으로 보이며, 일부에는 지붕을 지탱하는 나무 기둥으로 된 회랑이 있었다. 다퍼르는 이 "아름답고 긴 사각형의 회랑"을 "암스테르담의 거래소만큼 큰 규모"라고 묘사했는데, 벽을 따라 배치된 좌석들에 500명이나 되는 사람들이 들어갈 정도였다고 전했다.

또한 그는 한 큰 회랑에서 어떻게 기둥들을 주조 구리로 덮고 전투 장면과 전쟁 행위들을 묘사한 그림을 새겨 넣었는지에 대해서도 이야기

한다. 실제로 살아남은 모든 청동 명판에는 못과 고정 장치가 박힌 흔적이 남아 있으므로, 다퍼르의 설명이 맞다면 전부는 아니더라도 명판들은 대부분 매우 인상적인 이 장소에 있었을 것이다. 영국 토벌 원정대 소속 대원들은 회의실과 개인 숙소의 문, 개구부, 서까래에 망치질을 한 놋쇠 판과 상아 조각상이 정렬해 있는 것에 주목했다. 위에서 언급한 두 개의 놋쇠 명판에는 개구부의 양쪽에 인물들이 조각되어 있어서 이러한 장식에 대한 이해를 제공한다. 상아로 덮여 있든 놋쇠로 덮여 있든, 기둥들은 베닝 경제에서 가장 귀한 재료 두 가지로 만들어진 것으로 보인다. 그것들은 오바의 절대적인 권력을 시각적으로 표현한 인상적이면서도 위압적인 모습이다.

종교와 국가 의식

또한 안뜰에는 국가의 안위에 매우 큰 중요성을 띠었던 조상을 모신 사당도 있었다. 역대 모든 오바의 첫 번째 행위는 아버지를 모시는 사당을 만들어 아버지의 업적을 기리고, 그의 영혼과 살아 있는 관계를 맺고, 왕국에 대한 아버지의 지원을 보장하는 것이었다. 사당들은 반원형으로 구운, 진흙으로 만든 대臺로, 매끄럽게 문질러 광택이 있는 돌처럼 빛이 났다. 19세기 초의 한 방문객은 궁전 내에 이러한 사당이 최소 25~30개 있다고 기록했다. 사당에는 특별히 주문해서 만든, 오바들의 남자 조상 두상이 있었는데, 하나같이 조각된 거대한 상아를 받치고 있었다. 다비드 판 니엔다엘은 사당에 대한 인상을 이렇게 기록했다. "구리로 주조된 11명의 남자 머리가 있고… 그 위에는 각각 코끼리 이빨이 있다." 당시 관행과 1890년대의 사진들을 통해서 알 수 있는 것은 보통 그런 머리들이

한 쌍을 이루면서 대칭으로 배열되었다는 사실이다. 이 머리들은 오바의 머리, 즉 두뇌가 국가를 인도하는 데 매우 중요하다는 점을 상기시킨다. 제단의 중앙마다 죽은 오바의 입상이 있는 초소형 황동 제단이 있다. 그 입상은 휘장을 들고 있고, 수행원들도 함께하고 있다. 제단에는 황동 종과 딸랑이 지팡이도 놓여 있는데, 이는 죽은 오바의 영혼을 깨우기 위한 것이었고, 주조된 기병과 전령의 상, 의식용 칼, 신석기 시대의 뇌석, 도끼머리 들도 함께 놓여 있었다. 에도 사람들은 지금까지도 죽음의 신 오기우우Ogiuwu가 분노하여 그런 것들을 땅에 던진다고 믿는다. 도끼머리의 존재는 신과 오바 그 자신에게만 허락된 죽음의 힘을 떠올리게 했다.

오바는 수많은 국가 의식을 통해 조상과의 관계를 강화하고 조상들과 베냉 국민 사이의 중개자 역할이라는 자기의 개인적 역량을 강화했다. 그중에서도 이구에Igue라는 국가 의식이 가장 특별했다. 이것은 오바의 신체 일부에 생명을 주는 부적을 붙여서 1년 동안 오바를 보호하고자 하는 의식이었다. 오바의 머리에는 가축과 야생 동물, 특히 신성한 표범이 제물로 바쳐졌다. 의식은 어린아이들이 횃불을 들고 도시 밖으로 뛰어나가 악령을 쫓아내고 '희망의 잎사귀'(에웨레ewere)를 들고 돌아오는 것으로 마무리되었다. 모든 공직자가 왕에게 경의를 표하는 우기에 에르하 오바Ugie Erha Oba 의식에서는 오바가 물려받은 신성한 통치 권한을 재차 강조했다. 오바는 왕을 상징하는 예복과 장신구를 착용하고 등장했고, 족장들은 일련의 검무와 모의 전투를 통해 오바에 대한 충성을 내보였다. 오바는 아버지를 추모하며 아버지의 제단에, 그리고 신성한 선조들이 묻힌 땅에 희생 제물을 올렸다.

이러한 계속되는 제례에서 과거 오바를 위협한 족속을 물리쳤던 사례를 기념하는 것도 놀라운 일이 아니다. 그중 하나는 16세기 오바 에시기에가 이다족에 대한 승리를 기념하기 위해 제정한 우기에 오로Ugie Oro

이다. 에시기에의 통치는 아버지의 장남인 형을 전복했다는 이유로 여러 차례 도전을 받았지만, 이후 그는 베냉의 가장 위대한 통치자 중 한 명으로 추앙받았다. 몇몇 주요 궁중 인사들은 에시기에가 도시 베냉을 방어하는 것을 지지하지 않았다. 우기에 오로는 그들이 왕의 패배를 예언했던 따오기처럼 허튼소리로 가득 차 있음을 보여준다. 에시기에는 그 새를 쏴 죽이고 그가 승리한 결정적인 전투에서 군기軍旗로 사용했다. 제례의 일부로서, 앞서 언급된 주요 궁정 인사들은 도시를 행진하며 특정한 순간에 새가 꼭대기를 장식하고 있는 청동 지팡이로 땅을 내리쳐서 이제는 에시기에의 지혜에 경의를 표한다는 뜻을 전했다.

오바의 권위를 위한 위대한 예술

베냉의 위대한 예술은 오바와 연결되어 있으며, 예술은 오바를 위해 만들어지고 오바의 권위를 지키는 것이었다. 예술품을 만든 장인들은 오바의 시종이었다. 그들은 같은 시대를 살았던 르네상스 유럽의 사람들처럼 도시의 지정된 지역에 살면서 가족 단위로 일했다. 포르투갈 방문객 로렌수 핀토는 한 광장에서만 금속 세공 공방이 120군데 있었고, "모두 쉬지 않고 일하고 있다"라고 전했다.

장인들은 재료별로 길드를 조직해서 일했는데, 가장 권위 있는 길드는 이군 에롬원Igun Eronmwon(청동 주조공)과 이그베삼완Igbesanmwan(상아 및 나무 조각공)이었다. 길드의 회원 자격은 세습되었고, 아버지에서 아들에게 물려주는 귀한 지위였다(청동 주조공들의 수장은 장군과 동등한 지위를 가졌다). 그들의 기술은 매우 특별했기에, 그리고 잘못 사용하면 위험할 수 있었기에 이 장인들은 오바와 관련해서 명시적인 지위를 가진 고객

을 위해서만 일할 수 있었다. 그들의 작품이 왕과 조신들을 만족시키면 식량과 노예, 아내를 포함한 재화를 선물로 받는 등 충분한 보상을 받을 수 있었다. 길드는 서로 독립적이었지만, 종종 오바 궁전 안의 조상 제단 등에 함께 전시되는 예술 작품을 만들기도 했다.

장인들은 금속과 상아, 산호라는 귀중한 재료로 작업했다. 모든 금속은 영적인 가치를 지니고 있었지만, 특히 영구성과 내구성이 뛰어난 금속이 중요하게 여겨졌다. 현지 격언에는 "놋쇠는 녹슬지 않고 납은 썩지 않는다"라는 말이 있다. 베냉 청동기들은 실제로는 놋쇠로 만들어졌다. 놋쇠는 광택이 있는 표면과 붉은 색조로 인해 다른 어떤 금속보다 선호되었으며, 악귀를 물리치는 속성을 가진 것으로 여겨졌다. 상아 역시 신성한 성질이 있다고 믿어졌다. 상아는 그 하얀 색깔과 순수함으로 인해 위대하지만 성난 바다의 신 올로쿤과 연결되었고, 올로쿤의 위험한 불안정은 귀중한 선물로 달래야 하는 것이었다. 빛나는 놋쇠처럼 광택이 나는 상아는 악령이 싫어하는 물건으로 여겨졌다. 베냉에서 살아남은 물건들은 대부분 이런 재료들 가운데 하나를 이용해서 만든 것이다. 이 물건들은 제작의 질과 고도로 정교하고 문명화된 사회의 가치와 관습에 대한 통찰력으로 잊힐 수 없는 가치를 지닌다.

베냉 청동기: 부조에 나타난 왕권

서아프리카 사람들은 서기 10세기에 청동 제련과 놋쇠 주조 기술을 발명했다. 20세기 중반에 기록된 한 구전에 따르면, 13세기 후반에 베냉을 통치한 오바 오구올라가 이 기술을 베냉에 도입했다. 그는 이페의 요루바족 통치자에게 이구에가에Igueghae라는 이름의 놋쇠 주조공을 보내달라고

요청했다고 한다. 도시 베냉의 고고학적 발굴을 통해 실제로 10세기에 금속 주조가 존재했음이 확인되었는데, 그보다 더 일찍 시작되었을 가능성도 있다. 확실히 15세기 후반에는 주조 기술이 잘 확립된 상태였다. 구리와 아연의 합금인 원재료는 라인 지방에서 수백만 개씩 만들어진, 포르투갈 사람들이 '마닐라'라는 팔찌 형태로 거래한 주괴에서 나왔다. 다퍼르의 정보원이 본 부조는 제단의 두상들 및 조각들과 더불어 모두 이 녹은 놋쇠로 만들어진 것이었다. 왕이 직접 제작에 참여했다고도 전해진다. 오바의 아버지를 위한 제단의 건축은 의례에 해당하는 일로서 오바가 주조 과정을 시작할 것을 요구했다. 그것은 청동을 붓는다든지 아니면 작업을 감독한다든지(이게 좀 더 가능성이 크다) 하는 일이었다.

궁전에서는 850개 이상의 놋쇠 부조가 살아남았다. 이 부조들은 15세기 후반에서 18세기 초에 제작되어 주± 알현실의 기둥을 장식했다. 대부분은 오바 에시기에와 그 아들이자 후계자인 오르호그부아가 의뢰한 것들이다. 에시기에의 통치는 아들의 통치보다 더 어려웠는데, 그의 권력에 대한 위협이 있었고 확실한 권위를 확립하기 위해 부단히 애를 써야 했기 때문이다. 에시기에의 통치 기간에 제작된 명판들은 제조 기법상 더 단순했고 왕을 찬양하기보다는 조신과 전사 들에게 축하를 건네는 의미가 더 강했다. 각각의 명판은 그 자체로도 의미가 있지만, 오바와 그가 이끌었던 정권의 힘에 관한 더 큰 이야기에 기여하기도 한다. 명판 제작을 의뢰한 것이 에시기에의 권위를 공고히 했을까? 분명한 것은, 그의 통치 말기와 오르호그부아 통치 기간 내내 궁정은 군주를 더욱 안정적으로 뒷받침했다는 사실이다.

기둥에 걸린 이 명판들은 알현실 안뜰에 있는 실제 오바와 그 조신들, 전사들의 모습을 담아내 그의 신민들이 궁정에서나 도시 베냉 외곽에서 군사 작전을 수행할 때 어떻게 행동해야 하는지를 알려주었다.

1800년에 이르러 이 부조들은 창고로 옮겨졌는데, 한 학자는 이 부조들이 궁정의 위계와 신앙, 관습에 대한 '카드 색인' 역할을 한다고 설명했다. 예절이나 전통에 관한 분쟁이 있을 때마다 이 부조들은 문제 해결에 도움을 줄 수 있었다.

베냉 왕국은 위계질서가 엄격했다. 명판에서는 권력과 권위가 개별 인물의 상대적인 크기로 표시되어 있다. 간단히 말해, 귀족과 장군은 시동侍童보다 크고, 시동은 하인보다 크다. 오바만큼 키가 크거나 지배적인 인물은 없다. 그는 모든 명판의 한가운데에 등장한다. 전체적으로 청동 부조는 베냉의 역사와 사회, 문화, 그리고 외부 세계와의 관계를 시각적인 형태로 보여준다. 아울러 15세기에서 16세기에 걸쳐 어떻게 발전했는지도 보여준다. 전쟁, 오바의 독재적 권력, 권위를 위임하고 뺏는 능력 등 여러 명판에서 반복되는 특정 주제가 있다. 이야기는 오로지 왕의 처지에서만 전해진다. 부조에는 여자나 가정생활의 장면이 일절 등장하지 않는다.

오바의 자질을 상징하는 동물인 미꾸라지와 표범이 많이 등장한다. 미꾸라지는 산호와 해외 무역의 형태로 강과 바다에서 나오는 오바의 신성과 부를 상징한다. 표범은 정글의 날렵한 왕과 마찬가지로 오바의 궁극적인 권위를 상징한다. 표범은 우아하고 강력하며 잔인하지만 결단력과 강인함을 지닌 신성한 동물로, 16세기의 오바들이 중요하게 여긴 지도자 자질을 상징했다. 오졸루아는 전사로서의 뛰어난 능력 때문에 "강한 발톱을 가진 새끼 표범"이라는 이름이 붙었다. 여러 명판에서는 오졸루아가 길들인 표범 두 마리의 꼬리를 잡고 있거나 미꾸라지로 만든 허리띠를 두르고 있는 모습이 표현되어 있다.

현재 뉴욕 메트로폴리탄 미술관에 있는 한 부조는 오바가 집무실에서 독특한 왕위의 표장을 착용한 모습을 묘사하고 있다. 그는 산호로 만

든 구슬 장식의 왕관과 목 장식을 착용하고 있다. 왕관 양쪽에 있는 날개 모양의 돌출부는 미꾸라지의 수염을 상징한다고 알려져 있다. 바다와 강, 땅과 물 사이를 오가는 미꾸라지의 특이한 능력은 신과 인간의 세계를 오가는 오바의 능력에 비유되었다. 미꾸라지 중에는 전하를 방출해서 침을 쏘는 종도 있어 위험할 수 있다. 다른 부조에서는 오바의 다리가 미꾸라지로 변한 모습을 볼 수 있다. 오직 신성한 존재만이 부분적으로 미꾸라지가 되거나 미꾸라지를 통제할 수 있었다. 다른 많은 명판과 마찬가지로, 이 명판의 배경 부분에 반복해서 나오는 모티브인 꽃잎이 네 개 달린 부레옥잠은 물에 대한 오바의 통제력을 더욱 강조한다.

뉴욕 메트로폴리탄 미술관 부조(264쪽)의 경우, 오바의 가슴에는 산호와 마노 구슬로 만든 여러 개의 목걸이가 장식되어 있다. 왕관에는 마노 펜던트가 매달려 있고, 정교한 벨트와 엉덩이 장식(왼쪽에는 가면이 하나 있다)은 하체를 덮는 정교하게 짜인 직물 옷(포르투갈 또는 인도에서 수입한 희귀한 천으로 추정된다)을 잡아주고 있다. 가장 가까운 수행원 한 쌍의 손을 꽉 쥐고 있는 그의 팔은 산호 팔찌가 뒤덮고 있다. 발 위쪽에서도 비슷한 장식을 볼 수 있다. 그다음으로 중요한 인물은 명판의 가장자리에 있는 두 남성으로, 이들은 의식용 장식 방패로 오바의 머리를 보호하고 있다. 그들은 무늬가 있는 하의를 입고 엉덩이에는 가면을 차고 있다. 오바는 말을 타며, 시동 역할을 하는 10대 소년인 에마다$_{emada}$ 두 명이 수행한다. 말은 서아프리카가 원산지인 동물이 아니므로 포르투갈에서 수입한 것으로 추정된다.

왼편의 시동은 오바의 고위 관리들이 의식에 사용하는 에벤$_{eben}$이라는 예식용 검을 손에 들고 있다. 그는 아마도 오오톤$_{Ooton}$ 사제단 소속일 것이다. 반대편 시동의 몸통에는 의식용 흉터 무늬(이우$_{iwu}$)가 있어 그가 오바의 신민임을 확인할 수 있다. 상단 모서리 두 군데와 오바의 발

치에 있는 작은 인물 세 명은 궁전의 하인들임이 틀림없다. 그들의 크기와 특별한 왕권 상징물을 하고 있지 않은 점을 볼 때 신분이 낮다는 것을 알 수 있다. 이 하인들 가운데 두 명은 선물을 운반하는 데 사용되는 작은 통 모양의 용기인 에포킨epokin을 들고 있다. 하지만 이 명판의 메시지는 우리가 생각하는 것보다 훨씬 더 미묘하다. 오바는 그 모든 권력에도 불구하고 홀로 설 수 없다. 올로쿤과의 전쟁에서 얻은, 신의 것들에 비견될 만한 왕권 상징물들이 그를 짓누르고 있기 때문이기도 하지만, 최고의 권력은 오바 신민들의 적절한 지원이 있어야만 행사할 수 있기 때문이기도 하다.

정점에 이른 청동 기술

베냉의 청동기는 매우 복잡한 '로스트 왁스' 주조 공정을 통해 제작되었다. 이 과정은 점토 주위로 밀랍 틀을 만드는 것으로 시작한다. 예술가가 완성된 작품에서 보이길 바라는 모든 디테일은 밀랍에다 본을 뜨거나 새긴다. 나중에 용융 금속을 부을 수 있는 스프루sprue라고 부르는 물길들과 유해 가스가 빠져나갈 수 있게 해주는 라이저riser들이 이 틀에 부착된다. 그다음엔 팬케이크 반죽과 같은 질감의 점토를 먼저 덮고, 그러고 나서는 '외층'이라고 알려진 더 단단한 재료로 덮는다. 그런 다음에는 점토 틀을 매우 뜨거운 화덕에서 구워낸다. 밀랍은 녹는 온도가 낮기 때문에 액체로 변해서 틀에서 흘러나오고, 그 결과로 빈 공간이 남는다.

　공예가는 스프루를 사용해 뜨거운 용융 황동을 빈 공간에다 붓고, 금속이 굳고 식을 때까지 기다린다. 그다음엔 점토를 깨부수는데, 그러면 로스트 왁스 틀과 동일한 황동 물체를 드러낸다. 금속 스프루를 다듬어

서 없애고, 표면이 매끄러워지고 물길의 흔적이 모두 사라질 때까지 작품을 연마한다. 이와 같은 방법으로 만든 모든 물품은 밀랍이 사라지고 점토 통을 재사용할 수 없으므로 유일무이하게 독특하다.

베냉의 장인들은 어렵고 때로는 위험한 예술 형식에 숙련되고 익숙해지면서 진화하고 혁신했다. 처음에는 표면에서 돌출된 디테일이 비교적 적은, 얕은 부조 청동 제품들을 만들었다. 그들은 또한 그들만의 주조 공식을 따랐다. 인물이 들어가는 작품은 세 사람으로 구성된 한 무리를 묘사하는 경향이 있으며, 중앙에는 가장 크고 중요한 존재인 오바가 있다. 그들은 점차 고부조高浮彫 요소들을 더 많이 도입했다. 이것은 고부조가 널찍한 안뜰에서 더 쉽게 알아볼 수 있고—특히 인물의 세부 디테일을 더 쉽게 알아볼 수 있었다—주조물에 더 큰 깊이를 부여하여 더 입체적으로 보인다는 공예가들의 인식이 반영된 것일 수 있다. 하지만 고부조는 용융 금속을 훨씬 더 복잡하게 관리해야 한다. 용융 금속이 냉각하기 전에 '로스트 왁스' 안의 빈 공간에 있는 형태의 모든 요소에 도달하도록 만들어야 하는 것이다.

이후 인물들의 이야기는 왕의 힘과 권위를 더욱 직접적으로 찬양하는 가운데 의식을 수행하고 행렬을 하는 사람들의 모습을 보여준다. 부조의 예술성과 기술력은 아프리카인을 원시 민족으로 생각하는 데 익숙한 20세기 초의 유럽인에게는 거의 이해되지 않았다. 1919년에 서양 학자로서 최초로 베냉 부조에 대한 기록을 발표한 펠릭스 폰 루샨Felix von Luschan은 이렇게 글을 남겼다. "이 베냉 작품들은 모든 유럽 주조 작품들을 능가한다. 벤베누토 첼리니Benvenuto Cellini도, 그 이전이나 이후 누구도, 베냉 부조 작품들보다 더 나은 주조품을 만들 수 없었을 것이다. 심지어 오늘날까지도 그렇다. 이 청동 제품들은 기술적으로 가능한 것의 정점에 도달해 있다."

베냉의 여성, 그리고 이요바의 권력

베냉 여성들의 삶은 동시대의 피렌체 여성들만큼이나 구속적이고 제한적이었다. 베냉의 권력 서열에서 여성이 명백한 역할을 맡은 것은 왕대비인 이요바 한 명뿐이었다. 이요바라는 명칭은 에시기에의 어머니인 이디아에게서 나왔다. 이디아는 어려운 결정을 내리는 단호한 어머니였다. 남편이 죽자 두 아들이 권력을 놓고 경쟁했다. 이디아는 아들 에시기에가 왕위에 오르도록 모든 수단을 동원했다.

에시기에가 오바의 자리를 지키고 형 아르후아란Arhuaran과 이웃 이갈라Igala족을 물리칠 수 있었던 것은 이디아의 정치적 권위와 기민함, 그리고 전장에서의 신비한 능력과 의료적 능력 덕분이었다. 이디아 시대 때부터 왕대비는 별도의 궁전을 배정받았고, 자신만의 참모들도 있었다. 이디아는 '에벤'과 '아다'라는 검과 왕권을 상징하는 물건들을 사용하고 산호 장신구를 착용할 수 있는 유일한 여성이었다. 이디아의 뿔 모양의 산호 구슬이 들어간 머리 장식(꼭대기 부분이 우뚝 솟아 있는)은 오바의 왕관 위에 있는 돌출부와 비슷하여, 신과 같은 존재인 왕을 창조하는 일에서 그녀가 맡은 역할을 분명하게 보여준다. 이요바는 오바의 통제하에 있는 청동 주조가 길드와 상아 조각가 길드에 신성한 용도를 위해 청동과 상아 물건들을 의뢰할 수 있었다.

왕대비의 흉상들은 베냉의 모든 단독형 청동 작품들 가운데 가장 주목할 만하다. 에시기에는 이런 유형의 두상을 주조하여 궁전과 왕대비의 거주지에 있는 제단에 놓는 전통을 확립했다고 전해진다. 권력과 의식을 상징하는 이 조각상들은 다른 베냉 청동기보다 더 자연주의적이고 개성이 뛰어나다. 16세기에 제작된 다섯 개의 흉상은 같은 인물을 표현한 것으로 보이지 않는다. 토벌 원정이 있고 난 다음 베를린 박물관이 인수하

여 현재 나이지리아 소유로 돌아온, 실물 크기보다 약간 작은 흉상 하나에서 단호하고 강인한 정체성이 드러난다. 머리와 목은 작품의 일부인 청동 주추 위에 서 있다. 강물고기의 부조로 장식되어 있는데, 이는 무역 및 번영과 관련된 물의 요소들에 대한 왕대비의 통제력을 표현한다. 이 흉상에서 이요바는 뿔이 있는 왕관을 쓰고 있고 귀에는 산호 구슬 장식을 하고 있다. 이마에 있는 두 개의 세로 자국은 의례와 관련한 난자亂刺 상처를 나타내는데, 이 역시 이요바의 강력한 지위와 관련이 있다. 이 흉상은 이마가 높고 눈에 표정이 풍부하며 코가 오똑한 성숙하고 아름다운 여성의 모습을 잘 묘사하고 있다. 입술은 오므리고 시선은 정면을 향하고 있다(17쪽, 3번). 이 여성은 우습게 볼 사람이 아니다. 그녀는 지위 때문에 강조되는 위엄과 확신을 지니고 있지만, 그것들은 내면의 존재에서 우러나오는 듯하다.

 왕대비 형상의 가면 두 개는 정당한 권위라는 같은 의미를 전달한다. 이런 펜던트는 오바가 왕국에서 악령을 쫓아내기 위한 의식을 치를 때 착용했던 것으로 알려져 있다. 대영 박물관에 있는 한 가면은 이요바의 시선이 직접적이고 목적이 뚜렷해 주목할 만하다(17쪽, 4번). 이목구비는 아름답고 규칙적이며 눈은 이마 전체에 걸쳐 고르게 배치되어 있고 코는 입술 위에서 완벽하게 대칭을 이루고 있다. 이 가면은 이디아의 힘과 자기 신념에 대한 강력한 인상을 전달한다. 긴 수염과 모자, 응시하는 눈을 가진 양식화된 유럽인의 얼굴들로 만들어진 특별한 왕관이 그녀의 거의 신과 같다고 할 만한 지위를 보여준다. 이들은 베냉 궁정에서 최초로 받아들인 유럽인인 포르투갈 남성들의 형상으로, 그들은 육지와 물 사이에서 살 수 있는 능력 때문에 미꾸라지처럼 영혼의 세계에 산다고 믿어졌다. 누가 이 여인을 정복할 수 있겠는가, 그리고 어떤 누가 이 여인이 세운 왕에게 도전할 수 있겠는가?

더 넓은 공동체: 베냉과 유럽

포르투갈은 1480년대에 오스만 제국의 아시아산 향신료 독점권을 약화시키기 위해 새로운 후추 공급원을 찾고 있던 가운데 베냉과 무역을 시작했다. 근래에 아버지의 뒤를 이어 오바가 된 오졸루아가 맺은 이 협약은 동등한 국가 사이의 상호 이익이 되는 약속이었다. 무역은 빠르게 확대되어 상아, 후추, 표범 가죽, 그리고 베냉 왕국이 유럽의 천과 금속을 대가로 팔아넘긴 사람들까지 포함하게 되었다. 포르투갈 사람들이 베냉의 예술적 레퍼토리의 일부가 된 것은 놀라운 일이 아니다. 그들은 왕국의 황동 부조의 원료가 되는 마닐라를 제공했을 뿐만 아니라, 무섭지만 효과적인 화약과 장총의 힘을 오바가 접할 수 있게 해주었다. 1515년, 오졸루아의 아들이자 후계자인 에시기에는 포르투갈인들의 도움을 받아 이다의 아타Attah를 베냉 성벽 너머 니제르강 강변까지 몰아낼 수 있었다. 이 작전의 성공으로 베냉은 1897년에 토벌 원정대가 도착할 때까지 무패 행진을 이어갈 수 있었다.

　오바와 궁 수석 참모 운와구에Unwague가 이끄는 오바의 개별적인 대리인들은 유럽인들과의 무역을 직접 통제했다. 그러나 이것은 경제 그 이상의 문제였다. 포르투갈인들은 아프리카 대륙 어딘가에 살고 있을 것으로 추정되는 전설상의 기독교 왕 프레스터 존Prester John을 찾아 베냉으로 들어가려고 했다. 그 후 그들은 오바와 그 신민들을 기독교로 개종시킬 수 있을 것이라는 큰 희망을 가졌다. 에시기의 아들 오르호그부아와 다른 고위층 청년들은 세례를 받고 포르투갈어로 읽고 쓰는 법을 배웠고, 오바는 도시에 세 개의 교회 건축을 허가했다. 유럽인의 하얀 얼굴에 흥미를 느낀 에도 엘리트들은 창백한 얼굴의 올로쿤과 새로 알게 된 사람들을 연결 지어 생각했다. 그들이 호화롭고 진귀한 물건들을 가지

고 바다 건너에서 왔기 때문에, 바다의 신이자 지상의 부를 창출하는 신인 올로쿤을 둘러싼 기존의 믿음 체계에 그들을 꿰맞추는 것은 간단한 문제였다. 베냉의 고위 인사들—리스본에서 "언변이 뛰어나고 천부적인 지혜를 지닌 사람"으로 평가받았던, 오바가 포르투갈의 주앙 2세에게 보낸 사절인 우그호톤Ughoton 족장이 대표적이다—이 포르투갈 궁정에서 관심과 존경의 대상이었던 것처럼, 베냉에서의 포르투갈인들도 마찬가지였다. 베냉 청동기의 일부분은 뾰족한 턱과 수염, 긴 얼굴을 가진 유럽 남자들이 장총을 발사하는 모습을 표현한 단독형 조각상이다. 오바의 알현실을 장식한 부조 명판에도 비슷한 인물들이 등장한다.

이렇게 여러 문화가 섞인 물품들 가운데 가장 흥미로운 것은 아마도 상아로 된 소금 보관통일 텐데(18쪽, 3번), 이런 통은 여러 개가 있다. 16세기에 외교 관계를 원활히 하기 위해 오바는 장인들에게 유럽 방문객이 소중히 여길 만한 물건을 만들 수 있는 권한을 부여했다. 유럽에서 상아는 오랫동안 아주 작은 제단 뒤의 그림과 같은 신성한 물건과 빗부터 식탁에 이르기까지 엘리트들의 가정용 도구에 사용되어 왔다. 하지만 16세기가 되자 가장 부유한 유럽인들은 전 세계의 기이하고 귀중한 물건들을 모아 호기심 수납장을 만들기 시작했다. 이것은 그들의 국제적 연결과 점점 더 멀리 떨어진 민족과 국가에 대한 지배력을 은유적으로 표현한 것이었다.

포르투갈 사람들을 위해 도시 베냉의 궁정 작업장에서 만들어진, 소금 보관통 열다섯 개가 서양 세계의 소장품으로 남아 있다. 그것들은 베냉 사람들이 사용하는 물건의 범주에 들지 않았기 때문에 외국 무역을 위해 독점적으로 만들어졌다. 유럽에서 소금 보관통은 오랫동안 엘리트 계층 모임에서 중요한 역할을 해왔다. 우리는 여전히 "소금 위 또는 아래"라는 표현을 사회적 지위를 설명하는 말로 이해한다. 궁정과 귀족 가

정은 물론 지위가 높은 교육 기관과 무역 회사에서는 특별한 날과 만찬을 위해 정교하거나 귀한 소금을 꺼냈고, 소금은 소유자에게는 명예를, 식탁에는 품격과 즐거움을 가져다주었다. 베냉의 소금 보관통은 원산지가 유럽이 아닌 먼 나라라는 점과 그 외관으로 인해 가치를 인정받았을 것이고, 아울러 진귀한 물건으로 평가되었을 것이다. 구 위에 배를 얹은 모양으로 생긴 뚜껑을 들어 올려서 조미료에 접근할 수 있게 만든 소금 보관통도 있었다. 뚜껑이 전체 크기의 약 3분의 1을 차지하는데, 유럽에서 만든 소금 보관통은 일반적으로 뚜껑 부분이 더 얕았다.

베냉의 장인은 포르투갈 사람들을 알았거나 그들의 이미지를 본 적이 있었을 것이다(그는 배를 본 적이 없는 것이 분명한데, 배의 목재가 실제 배 선체의 널빤지가 아니라 오바 궁전의 지붕 널빤지와 비슷하기 때문이다). 소금 보관통에 그려진 인물은—이를테면 배 꼭대기에 있는 망대에서 망을 보고 있는 지팡이를 든 남자—오바 그리고 그 신민들의 이미지와 큰 대조를 이룬다. 이 이질적인 남성들은 얼굴이 가늘고 핼쑥한데, 이는 긴 수염 때문에 더욱 강조된다. 이들 중 두 명은 지위가 높은 인물로, 어깨와 소매가 넓은 정교하게 장식된 단추가 달린 더블릿을 입고 있으며, 장미 무늬가 들어간 바지에, 가슴 앞쪽으로는 커다란 구슬을 엮어 만든 줄에 매달린 십자가가 있었다.

그들은 경쾌한 깃털 하나로 장식한 운두 높은 모자를 쓰고 있다. 그리고 한 손으로는 창을 앞쪽으로 들고 옆으로는 칼자루를 잡고 있다. 다른 동행인들은 칼집에서 칼을 빼는 동작을 취하고 있어 지위가 높은 인물들의 정적인 위엄과 대조되는 역동적인 느낌을 준다. 이 동행인들은 서아프리카 해안을 항해했던 고아_Goa_의 두 번째 주지사 아폰수 드 알부케르케_Afonso de Albuquerque_의 초상화들을 바탕으로 한 것으로 추정된다. 하지만 이 모든 사람은 본질적으로 캐리커처로 묘사되어 있다. 소금 보관

통 주인인 포르투갈인은 자신과 동포들이 자신들과 매우 다른 사람들에게 어떻게 보이는지를 확인하며 감탄하고 즐거워했을 것이다.

* * *

오늘날 도시 베냉은 150만 명 이상의 인구가 거주하는 번화한 대도시이다. 하지만 안타깝게도 현재 베냉을 비슷하게 큰 서아프리카의 도시들과 구별할 수 있게 해주는 요소는 거의 없다. 120년이 넘는 세월 동안 도시 베냉과 그 왕국은 토벌 원정대의 영향―몇 세기에 걸친 작품들이 단 몇 주 만에 해체되었다―을 고스란히 안고 살아왔다. 베냉 청동기의 운명과 그것들을 베냉으로 돌려보내야 하는지에 대한 문제는 현재 활발한 논쟁의 대상이 되고 있다. 많은 개인 소유자와 공공 기관이 베냉 법원과 나이지리아 정부에 작품들을 반환했다. 다른 많은 이들도 반환 의사를 밝혔다. 일부는 가나 출신 영국 건축가 데이비드 아자예 경Sir David Adjaye이 오바의 궁전 옆 부지를 위해 설계한 에도 서아프리카 미술관Edo Museum of West African Art에 작품들을 대여하겠다고 제안했다.

이것은 공동체와 관련해서 새롭고 다른 문제를 제기한다. 과거의 잘못이 바로잡히고 토벌 원정대의 공포와 파괴가 충분히 인정된다고 해도, 이런 식으로 수집된 유물들이 베냉 이외의 공공 기관에서 정당한 자리를 가질 수 있을까? 유럽 식민주의에 따라 컬렉션이 형성되었다면, 종종 사회와 문명 간의 상호작용, 연속성, 변화에 대한 세계적인 이야기를 들려줄 수 있는 위치에 있는 박물관이 어떻게 도덕적 평형을 유지할 수 있을까? 1897년에 약탈당한 모든 작품은 제작자와 의뢰자가 의도한 대로 후손들이 사용할 수 있도록 원래의 장소로 돌려보내야 할까? 이러한 질문은 심오하고 대답하기 어려우며, 다양한 관점이 존재한다. 앞으로

나아갈 방법을 찾을 때, 우리는 기본적으로 베냉의 독특한 문화유산을 처음 제작하고 의뢰한 사람들에게 동기로 작용한 공동체 의식과 정체성에 대한 존중을 염두에 두어야 한다.

9장

암스테르담:
관용

1650~1700년

암스테르담 시청(지금은 왕궁)

지구상 어디에 이곳만큼 쉽게 생활의 모든 편의와
호기심을 충족시킬 수 있는 곳이 또 있을까요?
이렇게 완전한 자유를 찾을 수 있고, 불안감 없이 잠을 잘 수 있으며,
시민을 보호해 줄 군대가 대기하고 있는 곳이 또 있을까요?
독살이나 반역이나 중상모략이 이처럼 적은 곳이 또 어디에 있을까요?
— 데카르트가 발자크에게 보낸 편지, 1631년 5월 5일자

"나는 생각한다, 고로 존재한다"라는 말로 유명한 프랑스 철학자이자 1630년대에 암스테르담에 거주했던 르네 데카르트Rene Descartes가 정확히 짚은 바가 있었다. 암스테르담에서는 모든 것이 가능하며, 그리고 모든 게 즐겁고 관용적으로 이뤄질 수 있다. 데카르트에게 친숙했던, 암스테르담 중심부에 있는 고리 모양의 운하와 거리보다 정처 없이 걷기에 더 즐거운 곳은 지금도 그리 많지 않다. 어쩌면 이 모든 안락한 안정과 번영이 언제나 위태로움 위에 존재해 왔다는 것이 그 이유일지도 모른

다. 암스테르담에서 부의 원천은 물이다. 하지만 이 도시는 날마다, 시시각각 그 속으로 계속해서 빠져들고 있다. 제아무리 기발한 댐이라도 이 과정을 멈출 수는 없다. 도시는 오늘 여기 있지만 내일 사라질 수도 있기에, 암스테르담 사람들이 다양한 방식으로 즐거움과 만족감, 휴식, 자아실현을 추구해 온 것은 놀라운 일이 아니다. 마찬가지로 암스테르담 사람들은 이러한 다양성을 장려하고 관용적으로 받아들여 왔다.

암스테르담의 부와 권력, 영향력이 정점에 달했던 때인 17세기 중반이 그 어느 때보다 그랬던 시기였다. 이곳에서는 원하는 것을 믿고 글로 쓸 수 있었으며, 전 세계의 부와 상품, 아이디어와 쾌락을 상상할 수 있는 모든 방법으로 탐닉할 수 있었다. 1인당 소득은 유럽에서 가장 높았다. 당연히 역사가들과 네덜란드 국민은 이 시기를 자유와 관용이 모두에게 번영과 배부름, 문화를 가져다준 '황금시대'라고 부르며 오랫동안 칭송했다.

17세기 암스테르담에서는 회화, 데생, 판화 등과 같은 이동이 가능한 예술 형식들이 놀라운 개화를 보였다. 화가의 숫자가 인구 2000명당 한 명이 될 정도였다. 이 중에는 돈벌이를 목적으로 삼은 화가도 있었지만, 렘브란트 판 레인Rembrandt van Rijn과 그의 많은 제자들(헤릿 다우Gerrit Dou, 호버르트 플링크Govert Flinck, 페르디난트 볼Ferdinand Bol 등), 실내 풍속화 전문 화가였던 피터르 더 호흐Pieter de Hooch, 판 고흐Van Gogh가 사랑했던 작품의 주인공 메인데르트 호베마Meindert Hobbema, 해양 화가이자 렘브란트의 친구였던 얀 판 더 카펠러Jan van de Capelle 등 퇴색되지 않는 명성을 누리는 화가들도 포함되어 있었다. 일반적으로 엘리트 계층의 활동이었던 고급 예술품 구매는 누구나 할 수 있는 일이었다. 17세기 중반에는 장인 가정도 평균적으로 일곱 점의 예술 작품을 소유한 것으로 추정되었다.

1640년대 암스테르담을 방문한 영국 상인이자 여행가인 피터 먼디

Peter Mundy는 놀라움을 담아 이렇게 기록했다. "정육점 주인과 빵집 주인이… 대장장이 수만큼이나 많다." "구두 수선공과 같은 사람들은 대장간과 가게에 그림이나 다른 것을 걸어놓을 것이다. 이것이 이 나라 사람들이 그림에 대해 갖는 일반적인 관념과 성향, 즐거움이다." 오늘날 미술사 시장은 17세기 네덜란드에서 제작, 거래, 수집된 그림이 여전히 압도적으로 지배하고 있다.

암스테르담의 부상

암스테르담의 부상은 폭발적이었다. 1500년 당시 암스테르담은 인구 1만 2000명의 작은 도시였고, 최근 들어 돌로 된 성벽이 완공된 상태였다. 암스테르담은 암스털강과 에이강, 그리고 유럽의 북서쪽 가장자리에 있는 자위더르해로부터 저지대이지만 비옥한 땅을 보호해 주는 댐 덕분에 존재할 수 있었다. 1650년의 암스테르담은 서양의 금융 및 상업 중심지이자 예술과 과학, 기술 혁신의 중심지였으며 인구는 약 15만 명으로 추산되었다. 여기에는 지질학, 종교, 분쟁 등 다양한 요인이 복합적으로 작용했다. 하지만 레이던과 암스테르담의 상인이자 경제학자인 피터르 더 라 카우르트Pieter de la Court는 안정적인 정부와 전 세계적 무역망이 핵심이었다고 지적했다.

15세기 후반, 브뤼주 항구의 침적으로 인해 북서유럽의 수상 무역이 대부분 셸드강 하구에 있는 앤트워프로 옮겨갔다. 앤트워프는 네덜란드 정치·경제의 중심지이자 스페인 합스부르크가의 왕자 필리포스 2세가 통치하던 17개 지방의 중심지가 되었다. 외국의 지배에 대한 끓어오르는 불만과 유럽 종교개혁에 따른 종교적 불만으로 상황이 악화되면서 반란

으로 이어졌고, 결국 유혈이 낭자한 네덜란드 반란이 일어났다. 앤트워프가 합스부르크 왕가의 수중에 있다는 점이 분명해지자 반란을 일으킨 일곱 개 지방으로 구성된 초기 네덜란드 공화국은 앤트워프의 무역상 우위를 파괴하기 위해 할 수 있는 모든 노력을 다했다. 그들은 셸드강을 봉쇄하고 북쪽으로 피난 온 근면한 유대인과 개신교도 가족들을 환영했다. 대부분은 새 국가에서 가장 크고 부유하며 가장 국제적인 홀란트 Holland(네덜란드 중서부 지역을 일컫는 말이다_옮긴이)에 정착했다.

동시에 네덜란드의 조선공들은 인원이 적게 들고 용골이 길어 경쟁자들보다 얕은 바다에서 항해하고 정박할 수 있는 '플라이트' 상선을 발명했다. 17세기 초 네덜란드인들은 유럽 최고의 선박 제조업자가 되었다. 암스테르담의 항구와 부두가 크고 깊고 안전했기 때문에 선박 생산은 점점 더 암스테르담 주변으로 집중되었다. 성공은 성공을 불렀다. 북쪽 교외의 잔Zaan은 기계화된 풍차가 다양한 상품을 가공하는 세계 최초의 근대적 산업화 지역 중 하나가 되었다. 암스테르담은 빠르게 번영하고 고도로 도시화된 홀란트의 가장 중요한 중심지가 되었다. 암스테르담은 이미 소금에 절인 생선, 유제품, 염료 등 경제의 주요 품목을 기반으로 한 수출 시장을 형성하고 있었고, 이는 사람들을 먹일 수 있는 충분한 곡물을 언제나 수입할 수 있다는 뜻이었다.

암스테르담은 이제 국제 무역을 다른 차원으로 끌어올렸다. 이 도시는 1602년에 설립된 최초의 국가 간 무역 회사인 네덜란드 동인도회사 VOC: Vereenigde Oostindische Compagnie의 원동력이었다. 이 회사의 해군은 전 세계 항로를 장악하고 아시아에서 유럽으로의 상품 이동을 통제했고, 대만에서 맨해튼섬의 뉴암스테르담까지 무역 식민지를 건설했다. 1650년을 기준으로 보자면, 1만 6000척의 상선이 네덜란드 국기를 휘날렸다. 동인도회사는 유럽 밖에서 네덜란드 정부의 대표로 활동할 수 있는 권한

을 부여받았다. 또한 식민지를 통치하고, 주화를 발행하고, 사법을 집행하고, 심지어 외국 열강과 협상할 수 있는 자율권을 가졌다. 최초의 근대식 증권 거래소인 암스테르담 증권 거래소는 동인도회사의 활동을 촉진하기 위해 1613년에 설립되었다. 거래 수와 속도는 놀라웠다. 공식 거래는 처음에는 다리 위에서 하루에 한 시간으로 제한되었지만(그래서 속도가 매우 중요했다), 칼베르스트라트 Kalverstraat 거리와 담락 Damrak 의 광장에 있는 커피숍과 선술집에서 아침부터 밤까지 활발한 토론과 교류가 이어졌다. 국제 사업은 가장 수익성이 높은 직업 분야가 되었다. 1631년 기준으로 암스테르담에서 세금을 가장 많이 낸 납부자 중 국제 상인이 253명이었다. 산업가이거나 국내 시장에서 일하는 경우는 60명뿐이었다.

전체적으로 볼 때, 네덜란드는 명목상으로는 국가의 종복인 총독, 즉 국왕과 함께 임명된 의회가 통치했다. 각 지방에도 자체 총독이 있었다. 그러나 암스테르담은 대체로 자유롭게 통치할 수 있었다. 대부분의 다른 도시와 마찬가지로 남성 시민 모임인 섭정 계급이 암스테르담을 운영했다. 이들은 부유한 가정에 속해 있으면서 대부분 결혼으로 연결되어 있었고, 일상적인 사업 생활에서 한 발짝 물러나 있을 수 있었으며, 정치와 종교에서 온건했고, 불우한 이웃에 대한 부성애적 헌신을 공유했다. 시의회 vroedschap 와 시의원 schepenen 들은 모두 이 모임에서 선출되었다. 시의원들은 매년 도시를 통치하는 네 명의 시장을 선출했고, 위원회에 속한 시의원들은 시민 경비대, 운하 및 댐 유지 관리 등 도시 행정의 주요 분야를 감독했다. 활동적인 상인과 사업가들은 사회적 지위가 약간 낮았다. 그들은 무역 회사 이사회와 길드, 자선단체에 영향력을 행사했다. 그리고 한 집단으로서 도시의 이익을 자신의 이익과 동일시했다. 그들은 점점 더 자신들을 더 넓은 네덜란드 공화국으로부터 독립된 존재이자 신의 은총을 받은 존재로 인식했다. 1648년, 총독은 군대를 암스테르담

으로 보내 자신의 권위를 세우고자 했다. 하지만 이 군대가 암스테르담의 안개 속에서 사라지고 국왕이 천연두로 갑작스럽게 사망하자 이 모든 것이 신의 은총이라는 믿음이 생겨났다.

17세기 초 암스테르담은 활기가 넘쳤다. 동쪽으로는 최근 들어 가장 큰 번영을 누린 이민자—앤트워프 출신의 세파르디(스페인·북아프리카계의 유대인_옮긴이)와 중유럽 출신의 아슈케나지(중·동부유럽 출신 유대인_옮긴이)—들이 모여 살던 유대인 지구가 있었다. 1613년에는 운하 건설 프로젝트가 시작되어 도시 주변으로 새로운 수로 고리 세 개가 추가되었다. 부유층은 '세 운하'—웅장한 헤렌그라흐트, 카이저스그라흐트(이름과는 달리 약간 덜 유명한), 그리고 프린센그라흐트—의 강변에 건축 부지를 확보하기 위해 경쟁을 했다. 가난한 시민들은 에이설메이르호수를 따라 펼쳐진 항구와 목재 야적장, 부두와 맞닿은, 도시의 서쪽 가장자리에 있는 요르단 거리의 한 귀퉁이를 차지하려고 애썼다. 이 시민들은 상점 주인, 소규모 상인, 조선업자, 선원, 목수 등을 포함하는 장인이 대부분이었다.

엘리트들과 스타트하위스

분주한 선적분지가 내려다보이는 담락의 암스테르담 시청(294쪽), 즉 스타트하위스Stadhuis는 스페인이 마침내 네덜란드 국가의 합법성을 인정한 1648년에 건축되기 시작했다. 이는 암스테르담의 엘리트들이 가진 그 도시에 대한 자부심과 그들의 도시 통치 적합성을 분명하게 표현한 것이다. 그들은 '여덟 번째 세계의 불가사의'를 원했고, 하를렘 출신의 건축가 야코프 판 캄펀Jacob van Campen의 설계를 통해 대부분의 암스테르담과는 근본적으로 다른 무언가를 확보했다. 시청은 현지에서 만든 붉은

벽돌이 아닌 수입한 반짝이는 흰색 돌로 만들어졌다. 기둥, 기둥머리, 처마 장식, 큐폴라, 팀파넘 등 정교한 건축 장식이 돋보이는 이 건물은 비트루비우스의 《건축 10서》와 더불어 판 캄펀과 그의 주요 조각 조력자인 아르튀스 켈리뉘스Artus Quellinus에게 알려진 고전 로마 건축물로부터 영감을 받아 지어졌다. 이런 스타일을 선택한 것은 시의회와 시의원들이 도덕적으로 올곧은 고대 로마인들처럼 고결하다는 점을 강조한 것이었다. 시청은 암스테르담의 낮은 건물들 위로 우뚝 솟아올랐다. 5층 높이에 타원형 큐폴라를 꼭대기에다 얹고서 수평적으로는 베이가 23개가 넘는 이 건축물이 습지와도 같은 땅 아래로 그냥 가라앉지 않은 것은 공학적 위업이었다(또한 운이 좋았다).

새 스타트하위스는 암스테르담 사람들이 생각한 대로 건실한 도시 정부의 기능을 구체화했다. 법원, 교도소, 세무서, 시장, 은행, 경찰서, 무기고 등 국가 관료제의 모든 주요 요소가 건물 내부에 자리했다. 이 건축물의 모든 것이 암스테르담의 야망과 통치자들이 행사한 자비로운 권력을 기념하는 것이었다. 외관은 암스테르담이 바다와 맺는 양가적인 관계를 인정하는 것이었다. 이 도시의 생존은 바다를 통제하는 일에 달려 있었지만 막대한 부는 해상 무역에서 비롯했다. 정면에 있는 거대한 평화의 조각상은 바다의 신들이 '암스테르담의 처녀'(도시 암스테르담을 신화적으로 의인화했다)에게 경의를 표하는 모습을 보여준다. 건물 뒤편에서는 네 개의 대륙이 처녀 앞에서 절을 하고 있는데, 그 옆으로는 암스털강과 에이강의 신들이 호화로운 공물을 그녀에게 바치고 있다. 암스테르담의 세계 무역에 대한 지배력은 건물 꼭대기에 있는 지구본의 무게에 눌려 고개를 숙인 아틀라스의 존재로 강조된다. 아틀라스는 그리스 신화에서 신들에게 반란을 일으킨 죄로 영원히 하늘을 어깨에 짊어지고 있어야 하는 형벌을 받았다.

그 거대한 건축물은 이미 알려진 세계를 이용할 수 있는 암스테르담의 권리를 더욱 강화했다. 그 중심에는 120피트 높이의 배럴 아치형 시민홀, 즉 뷔헤르잘Burgerzaal이 있었다. 판 캄펀과 시장들의 야망을 생각해 볼 때, 시민홀의 치수가 비트루비우스가 직접 설계한 홀의 기록된 치수와 같다는 사실은 우연이 아니다. 3단 창문과 두 개의 내부 채광정을 통해 조명이 들어왔기 때문에, 북반구의 어두운 겨울에도 방 안은 햇빛으로 가득했다. 여기서 조명은 이해를 의미한다. 이 공간에 들어온 암스테르담 사람들은 자신들의 길이 진리와 빛의 길임을 의심할 여지가 없었을 것이다.

시민홀을 가로질러 걸을 때 그들은 바닥의 돌에 새겨진 세 개의 세계 지도와 암스테르담에서 바라본 밤하늘을 발로 밟았다. 그들은 눈을 들어 흙, 공기, 불, 물 등 네 가지 원소의 의인화된 모습과 태양계의 행성들을 상징하는 로마 신들을 보았다. 모든 건 알려진 우주와 그녀의 도시를 통치하는 처녀가 주재했다. 메시지는 아주 분명했다. 신이 내린 은총을 증명하는 것으로서, 암스테르담 사람들은 하늘, 땅, 바다, 사람들, 동물에 대한 통제권을 행사하게 되어 있다는 점이었다.

건축물의 나머지 부분은 시의원들이 현명하게(가부장적으로) 권한을 행사하려는 의도를 보여주는 그림들로 자유롭게 장식되었다. 후원자와 화가들―스타트하위스의 장식에 대한 전권을 부여하는 계약을 체결한 직후 사망한, 재능 있고 존경받던 호버르트 플링크가 중심 역할을 했다―은 구약성경과 신약성경, 그리스도 시대 이전의 로마 공화국, 초기 네덜란드의 역사를 이용해서 그들의 통치 선언문을 시각적인 형태로 표현했다. 그들은 암스테르담이 신생 도시가 아니라 유럽과 기독교 역사에 깊이 뿌리내린 도시라는 점(사실은 그 반대임을 보여주는 유력한 증거가 있음에도)을 보여주고 싶어 했다.

게르만 부족인 바타비아인(로마 시대에 홀란트에 거주했던 것으로 추정되는)의 역사에서 나온 모호한 에피소드가 대회당 장식의 일부를 형성했다. 렘브란트는 바타비아의 로마 총독에게 반란을 일으킨 애꾸눈 족장 클라우디우스 시빌리스Claudius Civilis의 음모를 그려달라는 의뢰를 받았다. 클라우디우스는 네덜란드 반란의 지도자들로부터 찬사를 받았으며 네덜란드 정체성의 핵심으로 자리 잡았다. 렘브란트의 대형 그림은 충분히 영웅적이거나 장식적이지 않다는 이유로 1년도 채 되지 않아 조용히 철거되었다(지금은 스웨덴 왕립 미술아카데미가 소장하고 있다). 음모자들이 맹세하는 가운데 작품의 중심부에는 신비로운 빛이 가득하다. 바타비아인들은 야만적이고 심지어 약간 무섭게 보이는데, 존경할 만한 암스테르담 시민들의 전형적인 모습이라고 하기는 어렵다.

성공작이었던 그림들은 공공의 이익을 자신의 이익보다 우선시하고 자신의 이익을 위해 행동하는 지적 또는 도덕적 자질이 부족한 사람들(여성, 어린이, 신을 믿지 않는 빈민, 비유럽인)을 대신해서 결정을 내릴 수 있는, 공공의 마음을 가진 개인들의 미덕을 찬양했다. 예를 들어, 1656년 페르디난트 볼이 그린 가이우스 파브리키우스 루스키누스Gaius Fabricius Luscinus는 뇌물을 받거나 전투 코끼리를 보고 겁을 먹지 않았다. 또는 얀 리벤스Jan Lievens가 그린 원로 정치가 퀸투스 파비우스 막시무스Quintus Fabius Maximus는 말에서 내려 아들을 맞이하는데, 그 청년이 공직을 맡고 있었기 때문이었다.

개신교와 민족주의적 주제가 분명히 존재했다. 개신교를 믿는 네덜란드인들은 자신들과 하느님의 선민인 이스라엘 민족 사이에 많은 유사점을 보았고, 이는 당시 유럽의 거의 모든 다른 국가들과 달리 네덜란드가 유대인들에게 관용적이었던 점을 부분적으로 설명해 준다. 네덜란드인들은 하느님의 메시지를 변함없이 따랐기에 스페인 통치라는 바빌

론 유수幽囚에서 해방되었을 뿐만 아니라 막대한 부를 타고나는 보상까지 받은 것이었다. 하지만 암스테르담의 통치자들은 단순히 돈에 휘둘리지 않았다. 그들은 삼늄 사절단이 제공한 금은보화를 일축하고 자국에서 재배한 순무로 대신했던 로마 집정관 마르쿠스 쿠리우스 덴타투스Marcus Curius Dentatus의 모범을 따라야 했다. 어렵지만 올바른 결정을 내리는 것이 그들의 의무였다. 이를 위해서는 신성한 영감이 필요했다. 플링크가 지혜를 구하는 솔로몬 왕의 모습을 그린 대회의실보다 그런 점이 더 분명한 곳은 없었다. 치안판사들은 판결을 내리기 위해 법정에 들어가기 전에 그 그림을 쳐다보았고, 그곳에는 그들의 판결이 현명하면서도 공정하기를 바라는 마음이 존재했다. 전체적으로 암스테르담 시청은 기독교 통치의 장점을 보여주는 공정하고 개신교적인 사법의 자리로서, 새롭고 개선된 솔로몬 궁전으로 자리 잡았다.

암스테르담의 엘리트들은 사회적 책임과 시민 화합의 유지에서 자신들이 맡은 역할에 대해 강한 자의식을 갖고 있었다. 이는 지방 행정 장관들, 자선단체와 길드 후원자들의 초상화에서 잘 드러난다. 길드는 르네상스 피렌체에서 그랬던 것처럼 암스테르담에서도 특정 무역과 상업 활동의 범주를 규정했기 때문에 시민 생활의 중심적인 부분이었다. 렘브란트 시대에는 예술가들이 따라야 할 명확한 공식이 있었다. 그림에는 대개 같은 종류의 모자를 쓴, 탁자에 앉아 있는 관리들이 나온다. 그림의 단조로움은 서 있는, 모자를 쓰지 않은 하인의 존재로 조금 무마될 수도 있다. 부자와 권력자 들의 단체 초상화가 예술적으로 흥미롭거나 모델이 된 사람들의 가장 가깝고 소중한 사람 외에 어떤 누구에게 관심을 끄는 경우는 매우 드물다.

하지만 렘브란트는 본질적으로 보수적인 이 장르에서 가장 흥미진진하고 매력적인 그림들을 만들어 냈으며, 그것들은 모델이 된 사람들

을 만족시키면서도 심리적 드라마도 담고 있다. 1662년에 그린 초상화 〈암스테르담 직물 길드의 표본 검사관들〉이 그중 하나다(19쪽, 4번). 암스테르담에서는 직물이 중요한 산업이었는데, 양모로 짠 '라켄laken'이라는 펠트 같은 천의 생산이 중심이 되었다. 관리들은 업계의 공정성을 유지하기 위해 염색된 천의 가격과 품질을 규제했다. 렘브란트는 일상적일 수 있는(중요하긴 해도) 장면을 내러티브와 목적이 있는 장면으로 바꾸어 놓았다.

이 그림을 보는 사람은 누구나 제한적이고 외따로이 떨어진 직물 검사관의 세계로 들어가서 올바른 수의 실이 담긴 올바른 뭉치를 선택하여 공정한 원칙에 따라 거래가 이루어지고 구매자나 판매자 모두 손해를 보지 않도록 보장한다. 공정성을 유지하기 위해 표본 검사관들은 길드 본부인 스탈호프Staalhof 건물 2층의 남향 창문이 있는 밀폐된 회의실에서 모임을 한다. 렘브란트는 적절하게도 왼쪽에서 빛이 들어오는 방을 보여준다.

우리는 우리를 대신해 올바른 결정을 내리는 부유하고 친절하며 예리한 남성들의 사적인 영역으로 들어가게 된다. 다섯 명의 남자가 바닥에 놓기에는 너무 귀한 페르시아 카펫이 깔린 탁자 주위에 앉거나 서 있다. 직물 검수원들은 손으로 카펫을 시험하고 평가했기 때문에 이 그림에서는 목소리뿐만 아니라 손도 많이 등장한다. 맨 오른쪽에서 판 더르 메이어르van der Meije가 논의 중인 천 샘플을 손으로 쥐고 있다. 앉아 있는 길드장 판 두옌부르흐van Doeyenburg—동료 더 네버de Neve가 들고 있는 책을 가리키고 있다—와 그의 왼쪽에 있으면서 이제 막 일어서려고 하는 저명한 미술품 수집가 얀스Jansz 사이에는 의견 불일치가 있다. 그런데 누군가 방에 들어온다. 길드장과 그림 뒤편에 서 있는 하인 볼스Bols를 제외한 모든 남자는 이런 방해에 눈에 띄게 동요한다. 그들은 침입자를 똑바로 바

라보고 있고, 맨 왼쪽의 판 론van Loon은 의자를 회전시켜 침입자 쪽으로 몸을 돌린다. 침입자는 그림을 보는 우리일까, 예술가일까, 아니면 다른 사람일까? 어떤 사람들은 친절하게 대하는 반면 어떤 사람들은 상호작용에 화가 난 상태이다. 판 더르 메이어르는 곧 일어나서 나가려는 듯 장갑을 움켜쥐고 있다. 길드장은 옆에 있는 이와 논쟁을 계속하고, 볼스는 순한 하인처럼 멍하니 이해할 수 없는 표정을 짓고 있다.

렘브란트 그림이 경이로운 것은 우리가 이 관리들의 삶과 반응에 관심을 두게 된다는 점이다. 그는 이 작품에서 관리들의 유복한, 하지만 상대적으로 따분한 삶도 시청의 벽에 그려진 것들과 같은 전통적으로 고상한 주제들만큼이나 기록할 가치가 있다고 주장한다. 렘브란트의 천재성이 우리를 이 논의에 끌어들여 그 결과를 알고 싶어지게 한다. 이 그림은 실제 사건을 스냅사진으로 찍은 것처럼 보이지만, 실제로는 매우 짜임새 있게 계획된 예술 작품이다. 300년이 지난 지금, 우리는 무슨 일이 벌어지고 있는지 완전히 이해하지는 못하지만, 어쨌든 우리는 알아내고 싶어진다.

평화와 번영이 깃든 주택들

평화와 번영, 질서는 암스테르담 그리고 홀란트의 다른 부유한 도시들에서 인기를 끌었던 편안하고 보수적인 집과 거리를 그린 그림들에 모두 반영되어 있다. 그런 것들은 붉은 벽돌로 된 박공 주택들 그리고 교회들과 함께 조용한 운하와 초록색 나무들이 늘어선 깨끗한 자갈길이 보이는 암스테르담 마을 풍경을 그린 얀 판 더르 헤이던Jan van der Heyden의 작품에서 잘 드러난다. 그리고 델프트에서 교육받고 암스테르담에 정착

한 피터르 더 호흐의 고요한 안뜰, 사후 몇 세기 동안 더욱 큰 성공을 거둔 화가 요하너스 페르메이르Johannes Vermeer의 작품에서도 잘 드러난다.

1650년대 후반에 그려진 페르메이르의 〈골목길〉은 따분한 장면을 보여준다(19쪽, 6번). 비가 내렸고, 날씨는 변덕스럽다. 흰색이 섞여 든 회색 구름이 작은 파란색 조각들을 드문드문 드러낸다. 구름은 하늘을 재빨리 가로지른다. 몇 줄기 햇살이 있긴 하지만, 빛은 흩어져 있다. 빛은 벽돌로 된 연립주택의 아래층을 덮고 있는, 불완전하게 도포되고 때로는 더러워진 회칠에서 반사된다. 페르메이르는 건물의 가장자리를 잘라내 버림으로써 일상의 감각을 개선했다. 이런 계획은 의도적이지만 대수롭지 않게 보이게끔 되어 있다. 그림을 보는 이는 걸어가며 이 장면을 본다고 느낀다. 관람객은 출입구에서 바느질하는 여성을 바라보게 되지만 그녀와 어떤 교류를 맺지는 못하고, 그녀는 눈으로 보이지는 않지만 소리로는 들리는 곳에서 놀고 있는 아이들을 감시한다. 이런 일이 가능해지는 이유는 그들이 관객에게 말을 걸지 않기 때문이 아니라, 그들이 아주 지루한 활동에 몰두하고 있기에 관객은 그저 일별하는 것 이상으로 그들에게 시선을 주지 않을 것이기 때문이다. 열린 통로를 통해 보이는 또 다른 여성이 물통에 손을 뻗고 있다. 열린 하수구를 따라 길 건너편, 그리고 아마도 관객이 서 있는 곳인 운하로 흐르는 비눗물을 보면 알 수 있듯이 그녀는 빨래를 하고 있다.

이 그림에는 관객을 붙드는 무언가가 없다. 하지만 장면의 평범함과 진부함이 이 그림에 아름다움을 부여한다. 우리는 페르메이르가 대체 왜 이런 그림을 그린 걸까, 하는 생각을 하게 된다. 아마도 매력으로 다가오는 것은 절제미일 것이다. 이 집은 평범하지만 사교적인 사람들이 사는, 특별한 것 없는 중간 수준 정도의 집이다. 창문 아래의 나무 벤치는 앉아 있을 수 있는 공간으로, 북유럽의 경우 베란다에서 흔들의자에 앉아 있

는 것과 비슷하다. 페르메이르는 소리와 이미지뿐만 아니라 냄새도 불러일으킨다. 그림 왼쪽의 작은 집을 덮고 있는 초록색 덩굴(노란색 안료가 섞여 들면서 색이 변해 지금은 파란색으로 보인다)에는 막 포도가 맺히는 중이다. 모든 게 싱그러운 냄새를 풍길 것이다. 우리는 따뜻한 봄과 여름의 나날이면 흔히 그렇듯 도로에서 수증기가 피어오르리라는 것을 상상할 수 있다.

중심 역할을 하는 집은 매력적이고 비교적 잘 관리되어 있지만 소박하다. 그것은 웅장한 저택이 아니다. 아마도 중세 후기 건축 양식일 듯한데, 17세기에는 확실히 구식이었을 건축 양식이다. 벽돌의 줄눈은 최근에 다시 칠해졌고, 이상하고 들쭉날쭉한 수리 흔적이 있다. 이는 델프트를 초토화한 강력한 폭발의 결과라는 주장이 제기되고 있는데, 1654년 10월 델프트의 화약 저장고 중 하나가 실수로 폭발했던 적이 있었다. 실제로 존재하는 장소는 아니겠지만, 그림은 설득력 있으면서도 현실적인 합성물, 즉 네덜란드 도시와 그 소우주인 집의 이상을 완벽하게 표현한 상상의 풍경이다. 아이들은 행복하게 놀고 여성들은 집안일을 하고 있다. 이 장면은 조용하고 만족스럽다. 충격이나 걱정할 것이 없다. 세상 모든 것이 아무런 문제 없이 괜찮다.

풍요로운 가정과 '인형의 집'

겉으로 보기에 네덜란드인의 삶은 페르메이르의 거리 풍경처럼 따분하고 안전하며 편안해 보였다. 17세기 네덜란드인들은 평온하고 안정된 가정생활로 유럽 전역에서 명성을 떨쳤다. 네덜란드 사회는 여러 면에서 유럽 대륙의 다른 나라들보다 훨씬 더 자유로웠다. 존경받는 여성은 다

른 곳에서 허용되는 것보다 훨씬 더 자주 집을 떠날 수 있었다. 결혼과 동시에 여성은 자기 재산에 대한 권리를 가졌다. 심지어 사업 활동도 할 수 있었고, 상업적 거래를 하고 법적 문서에 정당한 자격으로 직접 서명할 수도 있었다. 사회적 지위가 낮은 영역에서는 여성들이—대개 가족 사업의 일부로서—시장 가판대나 상점에서 일했으며, 식모살이에 고용된 여성도 많았다. 여성과 여주인, 하녀의 역할은 경건하고 존경받는 가정, 더 나아가 국가를 만드는 데 가장 중요한 것으로 여겨졌다.

시인이자 도덕주의자, 정치가였던 '아버지 카츠', 즉 야코프 카츠Jacob Cats보다 더 영향력 있게 이를 표현한 사람은 없다. 그는 사람들에게 행동 방식을 일러주는, 대단히 인기 있는 일련의 우화집—1625년의 《결혼Houwelick》, 1632년의 《옛 시대와 새 시대의 거울Spiegel van den ouden ende nieuwen tijdt》, 1637년의 《결혼 반지Trou-ringh》—을 집필했다. 이 작품들은 목판화나 판화로 구성되었으며, 주로 운문으로 한 가지 교훈을 설명했다. 카츠는 지저분한 집, 제멋대로 구는 하인, 아이들을 돌보지 않는 여주인을 풍자했다. 이 모든 것은 규제가 없는 국가의 문제를 상징했다. 모든 가정이 제대로 운영된다면 국가도 마찬가지이리라는 것이다. 카츠의 표현대로 결혼은 "남성들의 대장간, 도시들의 기초, 수준 높은 통치의 양육실"이었다. 이러한 믿음은 가정과 일상생활의 문제를 다룬 네덜란드 그림의 수가 많다는 점을 설명하는 데 도움이 된다. 암스테르담에서는 역사화가 인기 있었지만, 가장 성공적인 회화적 구성—회화가 됐든, 판화가 됐든, 아니면 데생이 됐든 모든 가정에서 찾아볼 수 있는—은 교훈적인 것들이었고, 그리고 자주 볼 수 있는 경우의 매우 재치 있는 일상 장면을 그린 것들이었다.

이런 작품들에서는 무슨 일이 벌어지고 있는지 불분명한 경우가 많다. 지금은 더블린에 있는, 페르메이르의 마지막 그림 중 하나인 〈편지

쓰는 여인과 하녀〉는 한 여인이 종이에 고개를 깊숙이 박고 집중하는 모습을 보여준다. 책상 앞의 흑백 바닥에는 빨간 인장과 봉랍, 편지 쓰는 방법에 대한 매뉴얼 등등이 흩어져 있다. 하녀가 그녀 옆에 서서 조금 열린 창문 밖을 바라보고 있다. 하녀는 여주인을 격려하고 있는 것일까, 아니면 집 밖의 사람들과 연락하는 것의 위험성을 경고하고 있는 것일까? 모호함은 의도된 것이다. 그림에 어떤 생각을 부여하느냐에 따라 그림이 달라진다.

이런 류의 그림들은 상당수가 희극적 가치와 함께 걱정이 담긴, 일이 계획대로 되지 않았을 때 일어나는 일들을 묘사한다. 먹고 마시거나 추파를 던지기 위해 자신의 의무에 나태한 하녀나 남자와의 쾌락, 음악과 노래에 몸을 맡긴 부인은 화가들의 주요 소재였으며, 화가들은 이 뻔뻔한 무뢰배들이 입은 새틴과 실크, 모피의 풍부한 광택, 그들의 반짝이는 포도주 잔과 맥주잔, 안락한 집 그리고 가금류, 과일, 해산물, 달콤한 콩피와 견과류가 가득한 탁자를 묘사하며 즐거움을 느꼈다. 니콜라스 마에스Nicholas Maes의 〈게으른 하녀〉(19쪽, 5번)에는 두 장르가 혼합되어 있다. 마에스는 렘브란트의 제자로 가정생활에 관한 소품들을 전문으로 그렸다. 모피 소맷동이 달린 값비싼 검은색 재킷을 입고 웃고 있는 젊은 여성이 일하다 잠든 하녀를 향해 애처롭게 손짓하고 있는데, 그들은 옷을 잘 차려입은 사람들이 뒤쪽 편 식당에서 즐기는, 음식과 음료로 구성되는 만찬을 준비하고 있는 것으로 보인다. 하녀의 발밑에는 냄비와 프라이팬, 주방 도구가 놓여 있다. 그 뒤의 수납장 위에는 고양이 한 마리가 죽은 거위를 이빨로 물어뜯어 요리할 준비를 하고 있고, 그 거위는 곧 굴러서 잠든 여인의 머리 위로 떨어질 참이다.

이런 장면들을 가장 성공적으로 그린 화가는 아마도 얀 판 호옌Jan van Goyen의 사위인 풍속화가 얀 스테인Jan Steen일 것이다. 1세기 후 런던의

윌리엄 호가스William Hogarth처럼 스테인은 도덕과 유머를 훌륭하게 결합했다. 〈즐거운 가족〉(19쪽, 7번)에서는 3대가 함께 모여 노래하고 음악을 만드는데, 이것은 화합의 상징이었다. 겉으로 보기에는 조부모, 부모, 자녀가 순수한 즐거움을 누리는 즐거운 가족 행사처럼 보인다. 하지만 술로 인해 전반적인 즐거움은 더욱 고조되어, 시끄럽고 어쩌면 그다지 조화롭지 않은 소음으로 이어지기까지 한다. 아버지는 백포도주 잔을 불빛에 대고 노래를 부르며 바이올린을 연주하고, 유모는 어린 남자아이에게 술잔 주둥이로 독한 술을 한 모금 마시게 하고, 한 아이는 호른 연주를 잠시 멈추고 파이프 담배를 피운다. 벽난로 위 선반에 걸려 있는 종이에는 "노인들이 노래하면 젊은이들도 흥얼댄다"라고 적혀 있다. 메시지는 분명하다. 어른들이 나쁜 본보기를 보이는데 젊은이들이 어떻게 올바르게 행동하길 기대할 수 있겠는가? 이런 작품의 관객과 소유자 들은 우쭐해하는 우월감이나 위태로운 삶을 사는 일의 변덕스러운 스릴감에서 작품을 즐겼을 것이다. 야코프 카츠의 재미있는 도덕적 교훈들이 당대 대부분의 네덜란드 남녀의 타락을 지적하는 것은 아닌 것처럼, 이런 작품들이 일상생활을 진실하게 표현한 것으로 보기는 어렵다.

하지만 일반적으로 주인이 사망했거나 법적 분쟁이 있었을 때 또는 한 가족이 어려운 시기를 겪었을 때 작성된 주택 물건 목록을 통해 사람들이 어떻게 살았는지 어느 정도 짐작할 수 있다. 1656년 7월, 암스테르담 파산법원Desolate Boedelkamer의 한 서기는 파산한 예술가의 재산 가치를 평가하기 위해 부유한 신트 안토니스브레이스트라트 거리에 있는 렘브란트의 집에 이틀 동안 머물렀다. 그곳에는 렘브란트와 다른 화가들의 그림과 데생, 판화가 있었다. 고대와 현대의 조각품들, 무기와 갑옷, 무굴 제국의 미니어처들, 일본과 동인도에서 온 호기심을 유발하는 물건들, '거인의 머리'로 묘사되는 물건, 수많은 조개껍데기와 산호 가지도

있었다. 그리고 벨벳 시트가 들어간 고급 스페인 의자, 쿠션 커버, 침대틀, 냄비, 프라이팬, 테이블보, 심지어 목록상의 마지막 물건인 '몇몇 칼라와 커프스' 같은 일상용품도 있었다.

이러한 노골적인 소유물 목록은 흥미롭기는 하지만(때로는 우울감을 주기도 한다), 당시 사람들의 삶에 대한 진실한 느낌을 전달하지는 못한다. 사람들은 17세기 암스테르담에서 살아남은 가장 놀라운 예술품 생산 장르 중 하나인 성인 여성을 위한 '인형의 집'처럼 살고자 했으니까. 렘브란트처럼 남성들은 호기심을 불러일으키는 물건들을 위한 수납장을 소유했고, 여자들은 부富가 허락하는 만큼 호화로운 초소형 주택에서 자신의 환상을 만끽했다. 그것은 너무 중요하고 소중하게 여겨졌기 때문에 아이들이 가지고 놀 수 없었다.

지금껏 살아남은 '인형의 집' 가운데 가장 눈에 띄는 것은 페트로넬라 오르트만Petronella Oortman이 두 번째 결혼 때부터 죽을 때까지 가지고 있던 물건이다(20쪽, 2번). 1686년, 페트로넬라는 첫 남편과 딸이 사망한 후 부유한 비단 상인 요하네스 브란트Johannes Brandt와 결혼했다. 새 남편도 그녀와 마찬가지로 부유한 환경에서 컸다. 페트로넬라의 아버지는 총포공이었고, 가족은 원래 암스테르담의 해자였던 싱겔 운하 강변에 살았다. 당시 페트로넬라는 30살로서, 아직 아이를 낳을 수 있는 나이였지만 결코 소녀는 아니었다.

그 인형의 집은 내부의 모든 것이 세심하게 만들어지고 계획되어, 페트로넬라에게 가장 중요하다고 생각되는 방들과 기능을 구현하고 있다. 아이가 태어난 후 첫 6주 동안 편안하게 지낼 수 있는 방, 옷을 말리고 다림질하고 보관할 수 있는 세탁실과 리넨실, 하인들이 잠을 잘 수 있는 공간(모두 각자의 침대, 의자, 요강을 가지고 있었다). 각로脚爐와 같은 세심한 부분까지 있어서, 가장 중요한 사람뿐만 아니라 모두가 습한 암스테르

담 겨울을 따뜻하게 보낼 수 있도록 배려되었다. 몇몇 놀라운 기능들은 생략되어 있기도 하다. 대신 큰 전시형 주방이 있는데, 귀중한 목재로 만들어져 상감 세공을 한 이곳 수납장에는 실제 중국 수출 도자기들의 미니어처 컬렉션이 자랑스레 전시되어 있다. 페트로넬라의 실제 집의 부엌은 소규모 공간이었다. 하지만 오르트만 가문과 브란트 가문 정도가 되는 네덜란드의 가족들은 오락과 집에서 하는 식사와 요리에 시간과 돈을 아낌없이 투자했다는 사실을 우리는 알고 있다.

집은 백랍으로 상감 세공을 한 거북이 껍데기로 만든 틀의 형태로, 그 키가 약 2미터에 달한다. 아마도 프랑스 수납장 제작자(아마도 1695년 낭트 칙령에 따라 남은 비국교도를 추방한 프랑스에서 온 개신교 난민이었을 것이다)가 페트로넬라를 위해 만들었을 것이다. 집 내부의 모든 물건은 규모에 맞게 제작되었다. 페트로넬라가 사망하고 몇 년이 지난 후, 그 남편과 딸 헨드리나Hendrina는 그 예술성에 감탄하며 방문객에게 그 인형의 집을 뿌듯한 마음으로 보여주었다. 어떤 면에서는 그것이 어머니의 초상화이기도 했고, 특히 어머니 자신이 어떻게 살아왔는지를 사람들이 기억해 주길 바랐기 때문이기도 했다. 헨드리나는 어머니가 이 집을 만드는 데 3만 길더를 썼다고 생각했다. 암스테르담의 좋은 지역에 있는 웅장한 집 한 채를 사는 데 드는 비용과 맞먹는 금액이었다. 아무래도 여성의 물건을 경시하는 풍조 때문이었겠지만, 그녀의 남편이 소유물 목록을 작성했을 때 페트로넬라의 미니어처 집의 가치는 700길더에 지나지 않았다.

사회적 지위와 그 변동

페트로넬라의 인형의 집에 나오는 사치성 무역품—차, 커피, 향신료부터 그림, 고급 비단, 쪽매붙임 세공품에 이르기까지—의 거래는 크게 번성했고, 큰 부자들은 귀중한 물건으로 가득 찬 도시주택에서 살았다. 이러한 경향을 가장 잘 눈에 띄게(그리고 가장 촉각적이게) 보여주는 것은 네덜란드로(이후에는 다른 유럽 국가들로) 수입된 수백만 점의 청화백자였다.

그 아름다운 그릇을 소유하는 것은 네덜란드를 제외한 모든 곳에서 한 세기가 넘도록 귀족의 특권으로 남아 있었다. 중국 도자기는 평범한 생활용품은 아니었지만, 중산층 문화에 스며들었다. 네덜란드로서는 무역을 활성화하기 위해 이 도자기가 고급스럽고 고가이면서도 중산층이 감당할 수 없을 정도로 비싸지는 않도록 만드는 것이 과제였다. 처음에는 도자기가 실용적인 용도로 만들어졌지만, 그 가치가 높아지면서 찬장에 세워두는 전시용 물건이 되었고, 그 가치가 아주 높아져서 진짜 물건을 사는 것보다 그림을 의뢰하는 것이 더 저렴할 정도가 되었다. 운송된 배에서 그 이름이 유래한 크라크 자기 Kraak ware(중국의 수출용 도자기로 처음으로 대량으로 유럽에 도착한 수출 상품 중 하나였다_옮긴이)는 쉽게 알아볼 수 있다. 모든 제품은 별도의 장식 화판들로 구획이 나누어지고, 각 장식 화판에는 양식화된 꽃, 깃털 또는 기타 무늬와 같은 디자인 요소가 포함되어 있다.

앞서 살펴본 바와 같이, 16세기 후반부터 징더전의 가마는 주로 해외 시장을 겨냥해 겨자 냄비, 촛대, 버터 접시 등 유럽인들이 선호하는 재질로 된 서양식 도자기를 만들었다. 모조품은 델프트와 네덜란드의 다른 중심지에서 생산되기 시작하여 북유럽과 멀리 일본, 남아프리카공화국, 서인도제도까지 수출되었다. 네덜란드 예술 양식으로 재창조된 중국 청

화백자는 오늘날에도 네덜란드의 민족주의와 정체성을 투영하는 데 사용되고 있다. 네덜란드에서 집으로 가져가기 위해 구매한 기념품들을 떠올려 보라. 적어도 그중 하나는 파란색과 흰색 타일의 디자인이 새겨진 사탕 깡통이었을 가능성이 높다.

쉽게 알아볼 수 있는 네덜란드의 다른 일상적인 사치품은 그림이었다. 네덜란드는 다른 나라보다 엄청난 수의 예술가들을 지원할 수 있었다. 예술을 만드는 것이 더 바람직한 직업이 되었는데, 이는 예술로 생계를 유지할 수 있었기 때문이다. 길드에서 명인으로 인정받은 훈련된 예술가는 연간 1150에서 1400길더를 벌 수 있었고, 이것은 명인 목수 연봉의 두 배 이상이었다. 그리고 유명한 화가들—만약 그들이 돈을 관리할 수 있다면(그리고 이것은 매우 큰 가정이었다)—은 네덜란드의 엘리트들과 같은 수준으로 살 수 있었다.

풍경화가 판 라위스다얼van Ruisdael 가문이나 코닌크Koninck 가문 같은 예술가 왕조들은 다양한 배경의 예술가들에 의해 보완되었다. 렘브란트의 부모는 재능 있는 아들을 도시의 라틴어 학교에 보낸 후 대학에 입학시킬 만큼 부유한 레이던의 제분업자였으며, 그의 친구인 암스테르담의 해양 화가 얀 판 더 카펠러는 물려받은 천 염색 사업체의 수익금으로 생활하며 딜레탕트로서 그림을 그렸다. 렘브란트의 제자 중 가장 성공적이었던 호버트 플링크는 클레베 출신인 부유한 상인의 아들로서 동인도 회사 대표의 상속녀와 결혼해서 더욱 부유한 위치로 올라섰다. 물론 목수의 아들로 태어나 시립 고아원에서 어린 시절을 보낸 풍경화가 메인데르트 호베마처럼 불우한 출발을 한 사람들도 있었다.

시장이 주도하는 취향이라는 것은 극심한 경쟁과 변동성을 수반했으므로, 예술가의 삶이 위태로워지는 경우도 흔했다. 많은 직업이 유행과 취향이 놀라울 정도로 빠르게 변화함에 따라 전성기에서 쇠퇴기로

진자가 크게 흔들리는 모습을 볼 수 있다. 렘브란트가 재정적 무능으로 인해 파산한 악명 높은 이야기가 있다. 그의 후기 작품의 어두운 분위기와 색채가 구매자들에게 (그의 제자 화가들의 좀 더 학구적인 그림보다) 덜 매력적이었다는 것도 이유가 되었다. 1658년 렘브란트는 웅장한 상인의 집에서 요르단Jordaan 지역에 있는 소박한 임대 숙소로 이사했다. 4년 후 그의 살림은 너무나도 궁핍해져 죽은 아내인 사스키아의 묘지 부지를 팔아야 했다(오늘날 우리가 보는 아우더 케르크Oude Kerk 교회의 표석은 1953년에야 추가되었다). 더 나쁜 상황을 겪는 이들도 있었다. 에마뉘얼 더 비터Emanuel de Witte가 만든 평화로운 교회에 대한 이상적인 정경에서는 그의 파란만장한 삶의 흔적을 찾아볼 수 없다. 1659년 그의 젊은 둘째 부인과 10대 딸은 절도 혐의로 체포되었다. 더 비터는 숙식과 800길더의 연봉을 받는 조건으로 예술품 딜러인 요리스 더 베이스Joris de Wijs 밑에서 일하도록 강요당했다. 결국 그는 운하 다리에서 목을 맸다. 17세기 네덜란드의 가장 재능 있는 풍경화 화가—이자 이후에도 상업적으로 큰 성공을 거둔 바 있었던—얀 판 호이언은 1637년 튤립 구근 시장이 비참하게 붕괴했을 때 튤립 구근에 대한 투기로부터 회복하지 못했다. 19년 후 그가 사망했을 때 그는 여전히 빚을 지고 있었다. 1672년 '재앙의 해Rampjaar' 이후 인근 델프트에 살던 페르메이르(그리고 그의 가족)는 운명이 완전히 뒤바뀐 많은 예술가 중 한 명이었다. 1675년 페르메이르가 사망한 직후 절망에 빠진 미망인은 〈편지 쓰는 여인과 하녀〉와 〈우유 따르는 하녀〉를 인근 빵집에다 물물교환식으로 주어 400길더의 가족 빚을 청산했다. 대부분의 17세기 네덜란드 예술가들은 수입원을 다양화하고 다른 원천들로 보충하려고 애썼다. 예를 들어 호베마는 1668년부터 암스테르담시를 위해 포도주 검량관檢量官—과세 목적으로 수입된 포도주 통의 양을 재는 사람—이라는 안정된 보수를 받는 직책에서 일하면서 그림 그리기를 병

행했다.

번영의 가장 강렬한 이미지를 보여주는 것은 아마도 도시의 미술 시장을 위해 만들어진, 장식적이고 사치스러운 음식과 음료 정물화일 터이다. 피터르 클라어즈Pieter Claesz의 〈칠면조 파이가 있는 정물〉(20쪽, 1번)은 연회 참석자들이 무책임하게 내버려 둔, 눈에 확 띄는 음식을 화려하게 표현한 작품이다. 최고급 리넨으로 만든 고운 흰색 식탁보가 더 고급스러운 탁자 카펫을 보호하기 위해 펼쳐져 있다. 완벽한 애피타이저인 감미로운 푸른 올리브가 도자기 그릇에 담긴 채 라인강 지방의 큰 포도주 잔(스템 부분에 돌기가 있어 잡기가 편하다)에 담긴 투명한 백포도주 옆에서 반짝반짝 윤을 낸다. 홍합 대신 더 비싼 굴이 만찬을 위해 준비되어 있다. 음식은 먹을 준비가 다 되었고, 즐거운 마음으로 껍질을 벗겨낸 레몬은 달콤한 향기를 남긴다. 포도나무 덩굴에 매달린 포도를 비롯한 과일과 견과류가 파란색과 흰색의 크라크 자기 접시에 매력적으로 담겨 있고, 반쯤 먹은 오렌지와 껍질을 벗긴 견과류가 탁자 주위에 흩어져 있다. 숟가락이 으깨진 과일 파이 위에 놓여 있고, 크러스트 부분은 체로 거른 브라질산 사탕수수 설탕 결정들로 하얀 광택이 나면서 관람객이 파이를 집어 한 입 베어 물고 싶게 보인다. 최고급 천일염이 접시에 쏟아져 있고, 가루후추와 알후추가 섞인 혼합물이 돌돌 말린 종이뿔에 담겨 있다.

소금 보관통으로 추정되는 앵무조개 껍데기의 필요성은 식탁 차림의 화려함을 과시하는 것 외에는 분명하지 않다. 이러한 그림들이 프롱켄pronken, 즉 과시용 그림으로 알려진 것은 괜한 일이 아니다. 그림을 지배하는 것은 칠면조의 머리와 목, 화려한 깃털로 장식된 파이로, 당시에는 칠면조가 여전히 고급 육류였다. 네덜란드인들은 칠면조나 백조부터 내장이 맛있는 명금에 이르기까지(크기가 작아지는 순서에 따른 것이다) 새

와 가금류를 파이 속에 채워 넣는 것으로 유명했다. 이 정물화는 암시적이든 아니든 움직임으로 가득 차 있다. 무엇보다도 이상한 것은 왼쪽 밑의 반짝이는 백랍 접시에서 보이는 반영이다. 보이는 것이라곤 레몬 과 롤빵 하나, 창문 하나뿐이다. 가장 소박한 만찬이 이 호화로운 만찬에 반영되어 있다. 화가는 크림색 리넨에서 관람객 쪽으로 튀어나온 칼에 자신의 이름을 서명했다.

이런 음료와 음식에는 각각 의미가 있었고, 시각적 언어를 배우게 되면 그 의미가 매우 분명해졌다. 껍질을 벗긴 레몬은 좋은 냄새를 풍길 뿐만 아니라 시간의 흐름을 상징했다(17세기 중반부터 네덜란드 그림의 절반 이상에 레몬이 등장하는 것으로 추정된다). 운두가 높은 고급 포도주 잔에 담긴 백포도주는 사치품이었지만 종종 맛이 변하고 상하기 때문에 인간 삶의 덧없음과 불완전함을 완벽하게 은유했다. 하지만 유리잔의 투명성은 개방성, 우정, 때로는 사랑을 상징했고, 나눔이라는 목적을 위해 만들어진 용기를 통해 함께하는 시간의 즐거움을 사람들에게 나눠주었다. 입을 벌린 굴과 홍합은 자유분방한 여성을 의미했다. 포도는 다산의 상징이었지만 빵과 결합하면 그리스도의 몸과 피, 성체 희생을 의미했다.

합스부르크 왕가의 스페인 땅에서도 그랬던 것처럼, 네덜란드에서는 음식을 그리는 오랜 전통이 있었다. 우선, 이 북부 정물화는 예수가 물을 포도주로 바꾼 가나의 혼인 잔치나 지친 여행자들이 부활한 예수를 알아본 엠마오에서의 만찬과 같은 기독교 이야기와 명백히 연관되어 있었다. 17세기 초에는 신성한 그림들에 대한 개신교의 반대와 육체적이고 세속적인 세계를 기념하고자 하는 욕구가 서로 결합하는 바람에 성경의 무화과나무 잎사귀를 그리라는 요구가 더는 없었다.

클라어즈가 그린 것과 같은 그림들은 현실보다는 환상에 가깝지만, 실생활에서 양질의 음식이 암스테르담 시민들에게 부족하지 않았음은

분명하다. 유럽에서 굶주림이 일상적이지 않았던 유일한 곳이 아마도 홀란트와 다른 연합 주들이었을 것이다. 18세기까지도 외국인 방문객들은 그토록 많은 식품을 구할 수 있다는 사실을 믿기 어려워했다. 저지대의 비옥함 덕분에, 그리고 시장 원예를 발 빠르게 응용한 덕분에 네덜란드의 상황은 훨씬 나았다. 도시와 주변 지역 사이에 선순환이 이루어졌다. 도시는 과일과 채소를 위한 훌륭한 시장이었으며, 네덜란드의 범람원이 생산성을 높일 수 있었던 이유는 바로 이곳에서 나오는 인간과 동물의 배설물—조금 더 고상한 표현으로는 '밤의 흙'—의 양과 질이었다. 엘리트 계층과 노동 계층에는 일관된 식단이 있었다. 극빈층도 매우 잘 먹었다. 암스테르담과 헤이그 사이에 있는 레이던의 구빈원 기록에 따르면, 거주민들은 육류 등 모든 주요 식품군이 포함되는 균형 잡힌 식사를 했다(세계 어느 도시의 중산층도 그렇게 잘 먹지는 않았을 것이다). 다른 곳에서는 최고의 별미 중 하나인 자연산 연어가 너무 흔해서 하인들이 주인에게 일주일에 두 번만 먹게 해달라고 간청할 정도였다고 전해진다.

풍요 속에 자리한 사회적 관용

전반적으로, 암스테르담 거주민들은 세계 어느 곳보다 높은 생활 수준을 누렸다. 우유와 꿀은 17세기 내내 계속 흘러나왔다. 1670년대에는 거리에 조명이 도입되고, 운하와 수로가 정기적으로 정비되었으며, 고아원과 구호소에 보조금이 계속 지급되어 빈민층도 생활이 유지되었다. 각 종교 공동체는 자체적으로 빈민을 돌볼 책임을 졌지만, 시 당국은 그들이 구빈원과 종교 건물을 유지할 수 있게끔 정기적으로 보조금을 지급했다. 여자아이를 포함한 많은 어린이에게도 일정한 교육 기회가 제공

되었다. 중산층과 상인 계급의 구성원들은 다른 곳의 귀족들처럼 교육을 위해 해외로 여행할 수 있었다. 암스테르담 대학교의 전신인 아테나움Athenaeum과 라틴어 학교는 부유하고 교양 있는 집안의 남자아이들에게 훌륭하고 균형 잡힌 교육을 제공했다.

암스테르담은 다른 유럽인들을 위한 패션과 트렌드를 선도했다. 근대적 생활의 필수품인 커피와 차는 대부분 암스테르담을 통해 서양으로 수입되었다. 토론과 반론이 이러한 음료와 함께 활성화되었고 인쇄기가 널리 쓰이면서 더욱 활발해졌다. 1660년대에 이르러 암스테르담은 앤트워프를 제치고 유럽 최대의 인쇄 중심지로 부상했다. 암스테르담에서는 반가톨릭 선전물과 극단적인 반체제 개신교 소책자부터 유대인 종교 문학에 이르기까지 다른 곳에서는 불법이었을 모든 종류의 저작물을 출판할 수 있었다. 언론의 자유와 솔직한 의견이 장려되었지만, 보수적인 엘리트들은 이로 인해 세상이 뒤집힐 수 있다고 우려했다.

스페인 전쟁의 트라우마가 있었음에도 홀란트, 특히 암스테르담은 신앙에 대한 관용으로 유명했다. 1630년대 암스테르담에는 남부 네덜란드에서 탈출한 칼뱅주의 개신교도뿐만 아니라 포르투갈과 스페인 출신의 세파르디 유대인, 중부 유럽의 반유대주의 심장부를 떠난 아슈케나지, 가톨릭, 프랑스 위그노, 영국 침례교, 재세례파, 필그림 파더스(영국 청교도단_옮긴이)를 포함한 다른 과격주의자들까지, 모든 성향의 기독교인들이 거주하고 있었다. 이곳에서 철학자 르네 데카르트와 바뤼흐 스피노자Baruch Spinoza는 정체성과 신의 존재에 관한, 논란의 여지가 있는 이론을 발전시키는 데 안전함을 느꼈다. 심지어 쾌락도 번성했다. 크롬웰 치하의 영국에서 오명을 쓰고 문을 닫았던 극장이 문을 열었다. 1672년 '재난의 해' 이후 5년 동안 극장들이 공식적으로 문을 닫은 기간에 시 당국은 방문하는 손님들을 모른 척 눈감아 주었다.

이민자들이 네덜란드로 오게 된 것은 경제적 이유가 대부분이지만, '실천적으로 믿는' 가톨릭 신자들, 유대인들, 분리주의 종파의 구성원들이 도시에 가져올 수 있는 경제적 이익에 비추어 그들에게 제공되었던 암묵적 보호에 영향을 받은 것이 분명하다. 골칫거리로 취급받은 퀘이커 교도나 제5왕국파(혁명적 성향으로 당국의 두려움을 샀던), 종교를 불문하고 가난한 사람들은 암스테르담에 거주하지 못했다. 적어도 표면적으로는 네덜란드 개혁교회(본질상 국교)를 따를 준비가 되어 있고, 강력한 국제 무역 관계를 포함하여 국가 정치에 경제적으로 기여한 사람들에게는 관용이 베풀어졌다.

1657년부터 유대인은 네덜란드 시민으로 인정받았다. 암스테르담에서 그들은 도시의 경제생활에 없어서는 안 될 존재가 되었다. 1669년에서 1675년 사이에 네덜란드 정부는 회당 두 개의 건설을 승인했고, 세파르디와 아슈케나지 공동체의 안녕에 적극적인 관심을 보였다. 공개적으로 신앙을 고백하면 완전한 시민권에서 제외되는 가톨릭 신자들에 대한 차별이 더 심했지만, 가톨릭을 좀 더 신중하게 신봉하는 것은 가능했다. 암스테르담은 16세기에 가톨릭의 거점 도시였기 때문에 이 '오래된 신앙'과 관련이 없는 암스테르담 시민은 거의 없었다. 시인 요스트 판 던 폰델Joost van den Vondel처럼 공개적으로 자신이 가톨릭 신자임을 선언하려고 한 사람은 거의 없었지만, 렘브란트를 포함해서 많은 이가 가톨릭 신자였거나 부분적으로 가톨릭 집안 출신이었다.

취약점: 식민의 흔적

틈새로 빠져나가 버린 사람들에게는 무슨 일이 있었을까? 암스테르담은

자기 도시의 가난한 사람들은 잘 돌봤다. 하지만 암스테르담 번영의 핵심이었던 무보수 노동에 종사했던 전 세계 사람들에게는 무슨 일이 있었을까? 17세기 네덜란드 시민들의 부는 대부분 동남아시아에서의 해양력과 군사력에서 비롯된 것이었다. 네덜란드 자본가들은 암스테르담 무역 시스템 및 전 세계의 생산자들과 연결되어 있었으며, 그들은 자신들의 필요가 아니라 네덜란드의 국내적 필요를 충족시키는 데 얽매이게 되었다. 당신이 더 넓은 세상을 이해하고자 하는 유럽인이라면 분명 네덜란드인을 찾게 될 터였다. 암스테르담은 서양의 지도와 지도 제작의 중심지이기도 했다. 네덜란드인들은 자기 자신들을 유럽과 나머지 세계를 중재하는 존재로 내세우길 좋아했지만, 좀 더 자세히 들여다본 관점에서는 소수의 서유럽인에게 부를 집중시키는 '글로벌 시스템'을 통제하는 존재라고 보는 편이 맞았을 것이다.

이러한 착취는 하를렘 출신 예술가 프란스 포스트Frans Post의, 겉으로 보기에 낙원을 표현한 그림들에서 발견할 수 있다. 그의 작품들은 브라질 동부의 숲과 열대 지방을 인간의 타락 이전의 에덴동산처럼 원시주의와 완벽함의 장소로 묘사했다. 포스트는 프란스 할스Frans Hals의 친구였으며, 그의 동생 피터르Pieter는 17세기 네덜란드의 매우 중요한 건축가 중 한 명이었다. 1636년, 포스트는 네덜란드 서인도회사WIC를 대표해 브라질 북동쪽의 옛 포르투갈 영토(지금은 뉴홀랜드라고 부른다)를 통치하던 나소 백작 요한 마우리츠Johan Maurits와 함께 브라질로 여행했다. 그는 마우리츠와 8년 동안 함께 일하며 그곳 네덜란드 영토를 일련의 그림으로 표현했다. 이 그림들은 그의 후원자에게 헌정된, 네덜란드 영토들에 관한 판화 책의 기초가 되었다. 1654년, 헤시피가 포르투갈에 함락되자 서인도회사는 브라질을 내팽개치고 자원이 덜 필요하고 수익성이 높은 카리브해 무역을 선택했다.

마우리츠는 포스트 형제를 비롯한 여러 '전문가'와 함께 뉴홀랜드로 갔지만, 그의 주된 임무는 땅을 지도화하고 포르투갈 사탕수수 농장들—이곳에서는 자신들의 의지에 반하여 중간 항로Middle Passage를 통해 이송된 수천 명의 아프리카 흑인 노예들이 일했다—을 재건하는 것이었다. 노예들의 삶은 너무나도 고단해서, 대부분 대서양을 건너고 1년 이내에 사망했다. 1637년 마우리츠가 도착했을 때 먼저 했던 일 가운데 하나가 노예들이 마니옥과 조롱박 식물들을 키울 수 있게 하는 것이었을 정도로 설탕 생산은 최우선 과제였다. 이것은 이타주의에서 비롯한 조치가 아니었다. 일을 할 수 있도록 충분한 식량을 재배하려는 것이 목적이었다. 동시에 서인도회사의 해군은 가나와 앙골라의 포르투갈 거점을 정복해서 남미 영토는 물론 노예무역까지 지배하려고 했다.

포스트의 경력은 남미 체류에서 나온 것이었고, 실제로 남아 있는 그의 그림은 거의 모두 브라질 풍경을 그린 것들이다(20쪽, 3번). 이런 작품들의 중요한 시장은 1650년대와 1960년대에 네덜란드가 바다와 국제무역을 지배하던 시기와 일치한다. 포스트의 그림은 유럽 전역의 수집가들에게 매력적이었으며, 프랑스, 스칸디나비아, 이탈리아, 독일 등 멀리 떨어진 곳에서도 찾아볼 수 있었다. 그가 사망한 해인 1679년에는 다이사르트 백작Earl of Dysart이 작가로부터 직접 그림을 구매했으며, 이 그림은 오늘날까지도 런던 외곽의 햄 하우스Ham House에 걸려 있다.

포스트의 브라질 그림들은 대부분 그가 귀국한 1646년 이후 시간이 한참 흐른 뒤에 제작되었다. 그의 그림들은 그 특별한 장소의 식물과 동물, 지형, 주민을 보여준다. 전체적으로 하나의 주제에 약간의 변형이 가미되어 있다. 포르투갈 교회의 폐허와 이구아나, 나무늘보, 아르마딜로와 야자수, 선인장과 파파야로 가득한 목가적인 열대 풍경 등, 오래가지 못했던 네덜란드 식민지에 대한 향수와 장밋빛 비전을 예외 없이 표현

했다. 자세히 들여다보면, 그 그림들은 끔찍한 산업 착취의 현장이다. 이국적인 옷을 입고 행복해 보이는 노동자들은 사실 노예들이다. 그들은 농장, 설탕 공장 또는 '큰 집(교도소)' 밖에서 일하고 있다. 현재 더블린에 있는 한 그림에는 이국적인 동물과 나무 들이 노예들과 함께 등장하는데, 그들은 보일러 아궁이에 불을 지피고, 건조대에 사탕수수 막대를 올려놓고, 수레를 끌고 가는 중이다. 유럽 남성 두 명이 그들의 행동거지를 감독하고 있다.

네덜란드가 브라질에서 한 경험은 짧았지만, 그것은 네덜란드가 통제한 영토들(유럽이 아닌)에 대한 그들의 식민지적 태도를 잘 보여준다. 그런 곳들은 착취를 위해, 네덜란드 본국 사람들을 위해 존재했다. 포스트의 그림들은 네덜란드인으로 태어날 정도로 운이 좋았거나 네덜란드 엘리트 계층에 도움이 될 수 있었던 사람들에게, 주로 암스테르담의 상인과 무역업자가 그 중심이 된 사람들에게 존재했던 넓은 마음을 상징한다. 도시 암스테르담의 유명한 관용, 아이디어와 차이에 대한 개방성은 얄팍한 것에 지나지 않았다.

10장

델리:
시기심

1670~1730년

요한 멜키오르 딩글링거, 게오르크 프리드리히 딩글링거, 게오르크 크리스토프 딩글링거,
요한 벤야민 토매와 조수들, 〈대무굴 제국의 왕좌〉

1708년, 독일의 금세공업자 요한 멜키오르 딩글링거Johann Melchior Dinglinger는 그의 형제 게오르크 프리드리히Georg Friedrich와 게오르크 크리스토프Georg Christoph, 그리고 여러 조수의 도움을 받아 유럽의 유명한 수집가 강건왕 아우구스투스 2세를 위한 걸작인 〈대무굴 제국의 왕좌〉를 완성했다(326쪽). 이 작품은 무굴 황제 아우랑제브Aurangzeb—페르시아어로 '왕좌의 장식품'이라는 뜻이다—가 그의 생일날에 신하들이 경의를 표하고 전 세계 동료 통치자들이 축복을 전하는 모습을 보여준다. 딩글링거의 작품은 은색과 금색의 건축적인 무대 장치, 높이가 각각 5센티미터를 넘지 않는 132개의 조상彫像(원래 대부분은 움직일 수 있었다), 32개의 선물로 구성되어 있다. 제작에 7년이 걸렸으며 5000개 이상의 보석과 카메오가 사용되었다. 이 작품은 당대 유럽인들이 지구상에서 가장 부유한 사람이라고 믿었던 인도의 통치자를 어떻게 바라보았는지를 알려주는, 다소 압도적인 광경으로 남아 있다. 딩글링거는 자신의 업적을 매우 자랑스러워하여 이 작품에 세 번 이상 십자를 긋고 축복했다.

그린볼트Green Vault 박물관은 1724년 드레스덴에서 처음으로 일반에 공개되었던 아우구스투스 2세의 귀중품 컬렉션을 소장하고 있는데, 이곳 박물관을 방문했을 때 가장 기억에 남는 것은 〈대무굴 제국의 왕좌〉를 감상하는 일이다. 딩글링거가 떠올린 광경은 인도를 여행한 유럽인들의 기록으로부터 수집할 수 있는, 무굴 왕실에 대한 완전한 증거를 바탕으로 하고 있다. 1708년 아우구스투스 2세에게 이 작품이 전달되었을 때, 딩글링거는 자신의 광범위한 연구를 바탕으로 한 여러 쪽에 달하는 설명을 첨부했다. 그 결과, 이 작품은 한 문화의 다른 문화에 대한 인식과 관련한 흥미로운 통찰을 보여준다.

그는 설명한다. 왕좌에 오른 황제는 별들이 새겨진 붉은색 캐노피 아래에 있는 진홍색 쿠션 위에 앉아 있다. 이 반짝이는 구조물은 아우랑제브의 아버지 샤 자한Shah Jahan을 위해 만들어진 그 유명한 공작 왕좌를 재현한 것이다. 아우랑제브의 신하들과 방문객들이 세심하게 연출된 행진을 하며 그가 있는 쪽으로 이동하여 왕좌 밑에서 엎드린다. 왕좌 뒤의 빛나는 태양은 카이사르 아우구스투스Caesar Augustus의 상징과 무굴 제국의 신성에 대한 믿음을 이중적으로 표현한다. 건축적인 배경의 각 구역 윗부분을 장식하는 미니어처 탑들에 있는 힌두교 신들은 무굴 제국 안에서 가장 큰 종교를 암시하고, 비명을 지르는 악마와 용은 종교적 차이를 암시한다(아우랑제브는 전 세계 주요 종교들 사이의 공통점을 강조하려 했던 직계 선조들보다 훨씬 더 독실한 이슬람교도였다).

딩글링거는 계속 설명한다. 무대 앞에는 한 쌍의 저울이 있고 그 앞으로는 은과 금 덩어리가 쌓여 있다. 황제의 생일 축하 행사는 황제의 몸무게를 재는 의식을 포함했다. 이 의식에 관한 이야기에 따르면, 조신들은 금과 은, 옷, 향신료를 받았고 가난한 사람들은 부패하기 쉬운 음식(딩글링거가 재현하지 않은)과 돈을 받았다. 거의 모든 조상彫像은 순금으로

제작되었으며 의상은 섬세한 에나멜 작업으로 장식되었다. 네 무리로 나뉘어 짚 위에 앉거나 코끼리 위에 앉아 있는 주요 방문객들은 연극풍의 행렬을 하며 시계(한때 작동하기도 했다), 그릇과 꽃병, 단검, 초소형 검, 지도책, 여러 봉헌 손들 그리고 뒷발로 선 말을 포함하는 일련의 특별한 선물을 나른다. 딩글링거가 연구하지 않은 유일한 요소는 이전에 아우구스투스를 위해 만들었던, 금 커피를 제공하는 의식을 미니어처 버전으로 재현한 것이었다.

이 훌륭한 작품의 후원자는 아우구스투스 2세였다. 그는 유럽의 유력 권력자들 가운데 한 명이었고, 작센의 선제후이자 1697년부터는—1704년과 1707년 사이는 제외된다—폴란드의 왕이기도 했다. 그는 제조업에 매료되어 절망적인 도전 과제였던, 기초 원료들을 금으로 바꾸는 연금술과 마이센성에 있는 자신의 제조소에서 최초의 진정한 유럽식 경질 자기를 만드는 일(이것은 좀 더 성공적인 사업이었다)에 상당한 자원을 투자했다. 작센주의 광산들 덕분에 아우구스투스는 당대 유럽 기준으로 볼 때 엄청난 부자였다. 그는 딩글링거의 걸작을 의뢰하는 동시에 두 군데에 궁전을 재건축하고 있었고 3만 명의 상비군을 유지했다. 하지만 그의 자원은 무굴 제국 황제들의 바닥을 모르는 금고와는 달리 무한하지 않았다. 딩글링거 가족들에게 빚진 5만 8000탈러(큰 은화)를 갚는 데엔 5년이라는 시간이 걸렸다.

딩글링거가 이 작품을 제작하게 된 동기는 무엇이었을까? 금세공업자이자 보석 세공인인 딩글링거는 무굴 황실 공방의 자원과 재료, 풍부함에 큰 관심을 가졌을 것이다. 강건왕 아우구스투스 역시 아우랑제브의 사례가 매우 매력적으로 다가왔을 것이다. 아우랑제브는 세계에서 가장 부유한 통치자일 뿐만 아니라 유럽의 왕들이 꿈꿀 수 있는 규모의 군대를 지휘한 사령관이었으니 말이다. 힌두교도가 대부분인 인구를 다스리

는 이슬람 신도로서의 그의 위치는 폴란드의 왕이 되기 위해 가톨릭으로 개종해야 했던 아우구스투스에게 공감을 샀을 것이다. 아우구스투스를 비롯한 18세기 서양의 많은 군주가 찬탄했던 그의 확고한 절대주의도 마찬가지였을 것이다. 아우구스투스와 딩글링거, 그리고 그들의 동시대 유럽 군주들이 무굴 제국에 매료된 데에는 분명 시기심이 섞여 있었다. 그게 아니라면 무굴 궁정을 미니어처 크기로 재현해서 그들을 어린애 취급할 이유가 달리 무엇이겠는가?

무굴인이 건설한 이슬람 제국

무굴 왕조는 인도 아대륙에서 가장 위대한 이슬람 국가를 통치한 왕조이다. 무굴 왕조의 창시자 바부르Babur는 유명한 중앙아시아 황제 두 명, 즉 티무르 이 렝Timur-i Leng과 칭기즈 칸Jengiz Khan의 후손이다. 1494년, 열한 살의 나이에 작은 왕국 페르가나Ferghana를 물려받은 바부르는 티무르의 수도 사마르칸트를 점령하려는 욕망 때문에 왕좌를 잃게 된다. 이 쓰라린 경험으로 인해 바부르는 남쪽으로 시선을 돌려, 티무르가 잠시 통치했던(그래서 이후에는 그의 후손들 가운데 한 명의 합법적인 먹잇감이 된) 인도 북부로 향했다. 바부르는 '금과 은 덩어리'로 가득 찬 '무질서한 힌두스탄'에 대한 인상을 자신의 놀랍도록 솔직한 회고록인 《바부르나마Baburnama》에 기록했다. 그는 20년 동안 인도에서 전쟁을 벌여 1526년 마침내 아그라와 델리 두 주요 도시를 점령했지만, 인도 영토를 하나의 왕국으로 통합하기 전에 사망했다.

그의 아들 후마윤Humayan은 아버지만큼 숙련된 군인이나 통치자는 아니었고 아프가니스탄과 라지푸트의 경쟁자들을 견제하는 일에 갖은 어

려움을 겪었다. 1540년 그는 인도에서 추방되어 신드(파키스탄의 주_옮긴이)와 마르와르(인도 라자스탄주 서부 지역_옮긴이), 이란에서 피난처와 지원을 구했다. 후마윤은 1556년에 죽는데, 죽기 6개월 전에야 아버지의 인도 땅을 완전히 되찾았다. 무굴 제국을 통합하는 일은 그의 아들 악바르 대제Akbar the Great에게 맡겨졌다. 악바르는 뛰어난 인물이었다. 다부진 체격에 단호하며 정력적이었던 그는 위태로운 왕국을 물려받았지만, 북쪽의 카불에서 남쪽의 베라르(인도의 옛 주_옮긴이)와 오리사, 서쪽의 구자라트, 동쪽의 벵골만까지 인도 대륙의 3분의 2에 이르는 제국을 건설했다. 악바르는 종교적 관용을 바탕으로 제국을 위한 강력한 군사·행정 구조를 확립했다. 그래서 그는 주로 힌두교도들로 구성된 기반에 의존하게 되었다. 그는 군대와 궁정, 특히 건물, 필사본, 금속공예품, 보석, 직물 등에 사용할 수 있는 막대한 수입을 모았다.

악바르는 아들 자한기르Jahangir가 '세계 탈취자'가 되어 세계에서 가장 부유한 제국을 통치하게 해주었다. 1616년, 한 영국 방문객은 그의 궁전을 '세계의 보물창고'라고 묘사했다. 현금과 귀중품은 왕실의 열두 개 금고 중 하나에 보관되었다. 하나는 보석용 원석들을 보관하는 곳이고, 다른 하나는 황실 보석과 황금 왕좌, 술잔을 비롯한 보석으로 장식된 물건들을 보관하는 곳이었다. 이런 상황에서 예술이 번성할 수 있었다. 자한기르가 그림과 정원, 건축에 적극적인 관심을 가진 유명한 감정가였다는 사실은 놀랍지 않다. 그는 세밀화에서부터 정교하게 세공된 옥과 보석에 이르기까지 정교한 물건을 좋아했다. 자한기르는 왕실과 백성이 점점 더 유리됨에 따라 정원, 사냥을 위한 오두막, 개인 휴양지 등 사적 영역에서의 건축 작업을 집중적으로 의뢰했다. 안타깝게도, 이런 것들 가운데 지금까지 남아 있는 것은 거의 없다. 자한기르의 예술에 대한 열정과 지식은 그의 아버지와 할아버지처럼 그가 자신의 통치에 관해 쓴

글에서 강하게 드러난다.

샤 자한이라는 이름으로 제국을 통치한 자한기르의 아들 쿠람 왕자는 1628년에 큰 이점을 갖고서 통치를 시작했다. 그는 아대륙 대부분을 지배했고, 군대는 거대하고 질서가 잘 잡혀 있었으며, 비교할 수 없는 부를 소유하고 있었다. 1647년 역사가 압둘 하미드 라호리Abdul Hamid Lahori는 제국의 '자마'(수입)를 80억 담(작은 구리 동전)으로 평가했는데, 이는 자한기르 통치 말기보다 10억 담이나 많은 액수였다. 많은 무굴 황제들이 그랬듯이 샤 자한도 아버지와 사이가 좋지 않았다. 자한기르는 아들을 위협적인 존재로 여겼고(나중에 올바른 판단이었음이 밝혀진다), 샤 자한은 아버지가 정실부인 누르 자한Nur Jahan과 술에 의존하는 것에 분개했다. 그는 즉위하자마자 아버지의 통치와 관련된 상징들을 지우기로 마음먹었다.

샤 자한이 무굴 왕조의 가장 위대한 건축 후원자였던 것도 바로 이런 이유 때문이었을 것이다. 아버지 자한기르가 예술적 후원을 궁정의 사적인 영역에 집중했다면, 샤 자한은 타지마할부터 새 수도인 샤자하나바드에 이르기까지 인상적이고 눈에 잘 띄는 건축물들을 지었다. 그것들은 그의 정체성과 신념, 그리고 황제의 페르소나를 표현한 것이었다. 그는 심지어 여러 그림에서 아버지의 모습을 지우기도 했다. 여러 삽화에서 자한기르의 머리는 아들의 머리로 대체되었는데, 예술가들이 작품에 남긴 서명이 없었더라면 수정된 부분을 알아차리기 어려울 정도로 그 변화가 미세했다. 샤 자한 통치 기간에 제작된 비치트르Bichitr의 그림에서는 심지어 자한기르가 왕위 계승에서 제외되어 있다. 이 그림에는 악바르와 자한기르, 샤 자한이 세 명의 수상과 함께 있는 모습이 그려져 있다. 중앙에 있는 악바르는 손자에게 직접 보석으로 장식된 왕관을 건네고 있다. 1658년 샤 자한은 그 그림과 같은 운명을 맞이한다. 아우랑제

브라는 이름으로 통치하게 된 샤 자한의 셋째 아들은 자신의 형제들과 조카들을 사냥해 처형하고 아버지를 평생 감옥에 가두었다.

비극적이게도, 무굴 제국의 통치 구조는 종종 가족 관계의 잔인한 파괴를 의미했다. 장자 승계 원칙이라는 것이 존재하지 않았고, 황제의 임종이 가까워질 때마다 황실은 살인적인 갈등으로 분열되었다. 힘과 교활함, 운이 아버지의 뒤를 이을 왕자를 결정했다. 특히 능력과 야망을 갖춘 성인 왕자가 여러 명일 때 왕위 계승은 더욱 치열해졌다. 이런 점은 자한기르와 샤 자한, 아우랑제브가 자신의 아버지와 아들들, 형제들과 맺은 지독히 고통스러운 관계를 잘 설명해 준다.

무굴 궁정에서 사랑받은 세밀화는 양식화된 우아함과 자연주의가 잘 어우러져 있다. 그것들은 황제 궁정의 위계, 질서, 부유함, 관습, 사치, 얼룩말부터 흰 피부의 민족까지 포함하는 이국적인 생물이나 사물에 대한 사랑을 묘사한다. 페르시아와 인도, 유럽의 예술과 문학의 영향을 흡수한 것은 이슬람 왕조가 힌두교도가 압도적으로 많은 국가를 통치하는 데 도움이 될 만한 아이디어에 대한 초기 황제들의 개방성을 반영한다. 무라카muraqqa(사진첩) 제작은 존경의 대상이던 15세기 이란 궁정 문화에서 유래한 티무르의 관습이었다. 무라카는 전통을 기념하는 수단이었다. 그렇지만 회화는 서예에 종속되어 공개적으로 전시되지 않았기 때문에 황실의 정서뿐만 아니라 개인적인 감정을 표현할 수 있었.

큰 중요성이 있는 무라카 중 하나는 서예와 시, 초상화, 삽화, 자연에 대한 연구문들을 모은 샤 자한의 사진첩으로, 현재 뉴욕 메트로폴리탄 미술관과 워싱턴 D.C.의 프리어 미술관에 나뉘어 소장되어 있다. 이 사진첩은 자한기르와 그의 두 후임 황제들이 소유했지만, 내용물은 샤 자한이 수집한 것이 대부분이다. 당연하게도, 큰 감동을 불러일으키는 쪽

중 하나는 미래의 황제가 그의 장남이자 가장 아끼는 아들인 다라 시코 Darah Shikoh와 함께 있는 장면을 묘사한다. 화가 난하Nanha가 그린 그림(21쪽, 5번)에는—자한기르가 직접 쓴 글에서 확인할 수 있는 사실이다—두 왕자가 드물게나마 누릴 수 있었던 사생활과 휴식을 취하는 장면이 포착되어 있다. 두 사람은 금으로 도금한 단상 위에 단둘이 앉아 있다. 다섯 살짜리 소년은 아버지의 무릎 사이에 무릎을 꿇고 있고 샤 자한은 식물과 사람을 아름답게 수놓은 커다랗고 긴 이란 양식의 덧베개로 몸을 받치고 있다. 대부분의 무굴 초상화처럼 이 인물들은 옆모습 형태로 묘사되어 있지만, 시선은 보는 사람(미래의 황제 자신으로 추정되는) 쪽을 향하고 있다. 유명한 보석 감정사인 샤 자한은 돌이 여러 개 담긴 쟁반을 들고 있는데, 그 돌 중 하나를 감정하는 중이다. 이는 평범한 돌이 아니라 황실의 보물창고에 보관되어 있던 다듬기 전의 보석 중 일부이다.

이것은 부모의 다정함과 사랑을 묘사한 것인 동시에 권력과 부를 묘사한 것이다. 샤 자한은 진주와 루비, 사파이어로 장식되어 있다. 그는 완벽하게 머리를 손질하고 구레나룻을 잘라서 우아한 컬로 빗었으며 콧수염과 눈썹은 기품 있게 모양이 잡혀 있다. 아직 황제는 아니었지만 그는 신과 마찬가지로 이미 후광을 받고 있다. 그의 공식 연대기 작가인 라호리는 아그라의 공개 전망대에서 황제가 아침 햇살을 받으며 신하들 앞에 모습을 드러냈을 때 두 개의 태양이 있는 것처럼 보였다고 기록했다. 하나는 실제 태양의 빛으로 곡선 형태의 금박을 입힌 벵골 지붕에 반사된 것이었다. 두 번째 태양은 황제로, 그는 마치 이 미니어처 작품에서 볼 수 있는 것과 같은 후광으로 인해 꼭 왕관을 쓴 것처럼 보였다. 샤 자한의 후광은 기독교의 거룩한 인물들 주변을 둘러싼 것들을 상기시키며, 실제로 샤 자한의 사진첩에는 예수의 수난 장면도 포함되어 있다. 그는 비록 아버지와 할아버지보다 더 전통적인 이슬람교도이긴 했어도 다

른 종교들에 대해 수용적이었다. 다만 그 다른 종교들이 그의 통치를 강화할 수 있어야만 했다.

자기 동생에게 살해당하기 전까지 지성인이자 신비주의자로 성장한 다라 시코에 대한 샤 자한의 사랑은 잘 기록되어 있다. 그 어린 소년은 어른처럼 옷을 차려입고 있는데, 미니어처 궁정 의상을 입고 터번과 귀걸이를 한 채로 단검을 허리띠에 차고 있다. 목에는 진주로 된 줄들이 걸려 있고, 터번은 루비와 사파이어가 섞인 또 다른 진주로 된 줄들로 장식되어 있다. 손에는 공작 부채(차우리chowrie)와 보석으로 장식한 터번 장식을 들고 있다. 멀리서 보면 장식품은 꽃처럼 보이며, 자연주의와 무굴 예술의 전형이라고 할 수 있는 양식화의 혼합을 강조하고, 또한 귀중한 보석들이 어린이 놀이 용품이었던 이곳 궁정의 극도의 세련미를 두드러지게 한다. 칭송시稱頌詩는 이 궁전을 지상의 천국으로 묘사한다. 적절하게도, 삽화만큼이나 중요한 호화로운 테두리는 공작, 비둘기, 자고새, 극락조, 쇠재두루미, 인도 두루미 등 상징적인 새들이 서식하고 수선화와 장미, 양귀비, 복숭아가 있는 양식화된 정원에서 아버지와 아들이 만난다는 상황에 틀을 부여한다.

낙원: 관개식 무굴 정원

질서정연하고 완벽한 정원은 무굴 제국의 황제들에게 낙원을 상징했다. 낙원 자체는 페르시아 조로아스터교 개념이지만 푸른 풀이 많고 온화하며 안전한 공간이라는 개념은 이슬람과 기독교를 비롯한 다른 세계 종교로 쉽게 이동했다. 중앙아시아의 건조한 대초원과 뙤약볕이 내리쬐는 인도 평원에서 전쟁을 벌이고 살아가는 일에 익숙했던 무굴 제국 사람

들에게 관개식 정원은 소중한 휴식처가 되어주었다. 정원은 한낮의 열기를 피할 수 있는 편안한 휴식처였다. 무굴 왕조의 창시자 바부르는 가는 곳마다 정원을 만들었다. 《바부르나마》에서 그는 후손들에게 자신의 모범을 따르길 독려했다.

무굴 정원은 모든 감각을 자극했다. 뜨거운 태양 아래에서도 그늘을 걷는 듯한 느낌을 받을 수 있도록 나무가 촘촘히 심겨 있었다. 매혹적인 냄새와 맛있는 음식이 가득했다. 17세기에 라호르를 방문한 동인도회사의 관리였던 윌리엄 핀치William Finch는 그와 같은 공간을 방문했을 때의 압도하는 듯한 감각적 경험에 대해 이렇게 기록했다.

> 정원 한가운데에는 머리 위로 아름다운 건물이 있는 매우 위엄 있는 휴식용 테라스가 있고, 그 중심에는 수조水槽가 있다. 크고 아름다운 회랑이 그 수조의 네 면을 따라서 나 있고, 높은 돌기둥들이 그것을 지지하고 있다. 바로 옆에는 왕의 정원이 있는데, 이곳에는 아주 좋은 사과(작긴 하지만), 흰색과 빨간색 뽕나무, 아몬드, 복숭아, 무화과, 포도, 마르멜로, 오렌지, 레몬, 석류, 장미, 스토크 꽃, 붓꽃, 꽃무, 마리골드, 흰색과 빨간색의 패랭이꽃, 다양한 종류의 인도 꽃이 있다.

핀치는 지상의 무굴 낙원인 차르바그Char Bagh, 즉 4분할 정원을 묘사하고 있다. 중앙의 수조는 무함마드에게 약속된 천상의 풍요로운 분지(알 카우사르al-Kawthar)를 암시하며, 수조가 만들어 내는 네 개의 물길(정원을 네 개의 영역으로 나누는)은 이슬람 낙원의 네 강을 상징한다.

타지마할: 사랑의 영묘

샤 자한에게 낙원의 이미지는 특히 중요했다. 이런 점은 그가 의뢰해서 지은 거의 모든 건물과 공간에서 분명히 드러나며, 그중에서도 가장 중요한 곳이 타지마할이다. 에펠탑, 시드니 오페라하우스, 아크로폴리스처럼 '왕궁의 왕관'을 뜻하는 타지마할은 국가 정체성의 상징이 되었고(비록 힌두교도들에게는 모호하긴 하지만), 타지마할을 본 적이 없는 사람들도 이를 널리 알아볼 수 있었다. 거대한 돔에 각 모서리에는 호리호리한 미너렛이 장식된 이 하얀 대리석 영묘는 16만 5000제곱미터 규모의 단지 중 일부에 지나지 않으며, 외부 세계와 벽으로 분리되어 있다.

타지마할은 샤 자한이 사랑한 아내 뭄타즈 마할Mumtaz Mahal을 기리기 위해 만든 영원한 사랑의 기념물이다. 1631년 6월 17일, 황후는 분만에 들어갔다. 황제가 장녀인 자한 아라Jahan Ara와 매일 하던 체스 게임은 그 10대 소녀가 어머니의 침대 곁으로 소환되면서 중단되었다. 황제와 그의 가족, 그리고 궁지에 몰린 의료진은 두려움과 공포에 휩싸였다. 자한 아라는 신을 달래기 위해 가난한 사람들 머리 위로 보석을 흩뿌렸고, 샤 자한은 '빗물과도 같은 눈물'을 흘렸다고 전해진다. 황후는 열네 번째 자식인 가우하르 아라Gauhar Ara를 낳고 죽었다. 황제가 환궁했을 때 황제는 머리가 하얗게 변했고 등은 굽어 있었으며 얼굴은 근심으로 초췌해져 있었다고 한다. 죽어가는 황후는 남편에게 다시는 결혼하지 말고 '세계 어디에서도 볼 수 없는 영묘를 자신의 무덤 위로 지어달라'고 부탁했다고 전해진다.

황후 뭄타즈의 시신은 그녀가 죽은 곳 근처에 임시로 묻혔는데, 정확히는 데칸고원의 부란푸르에 있는 벽으로 둘러싸인 정원이었다. 슬픔에 잠긴 그녀의 남편은 그들의 사랑과 영원한 구원을 기념할 만한 기념물

을 구상했다. 그는 무굴 제국의 인도 심장부였던 아그라를 흐르는 야무나강 부근 부지를 사들였다. 1643년 샤 자한이 아내의 사망 12주기를 맞이했을 즈음, 무덤이 거의 완성되었다. 그곳은 중앙에 있는 기념물과 정원들을 넘어서서 황제의 후궁들을 위한 일련의 무덤으로, 무덤을 돌보는 사람들을 위한 숙소로, 방문객이 머물 수 있는 여러 개의 상점가와 여행자 쉼터로 확장되었다. 이곳에서 얻은 수입과 주변 30개 마을에서 걷은 돈으로 무덤의 유지비가 충당되었다.

로마의 성 베드로 대성당과 그 앞에 있는 베르니니 광장을 통째로 삼킬 것 같은 거대한 규모를 자랑하는, 정원들이 함께하는 이 기념물은 숨이 멎을 정도로 놀랍다. 붉은 사암으로 지어진 정문을 통과해서 들어가면, 황실 수행원들이 무덤 앞마당 역할을 하는 초목이 울창한 안뜰에 모여 있었을 것이다. 그들은 무덤을 향해 북쪽을 바라보고 있고, 그 맞은편으로는 약 30미터 높이의 인상적인 사암 아치형 관문이 있다. 그 너머로는 벽으로 둘러싸인 정원이 이어지는데, 이곳의 네 모퉁이에는 차트리Chattri, 즉 돔 형태의 파빌리온이 장식되어 있다. 안쪽으로 움푹 들어간 중앙 아치를 둘러싼 직사각형 틀인 피시타크pishtaq에는 서예가 아마나트 칸Gauhar AraAmanat Khan이 선택한 코란 구절들이 흰색 대리석에 검은색 글자로 새겨져 있어 신자들을 낙원으로 초대한다(21쪽, 6번).

벽으로 둘러싸인 정원의 중앙에는 커다란 대리석 수조가 있다. 이슬람 낙원의 네 강을 상징하는 물줄기가 공간을 네 개 영역으로 나누어서 차르바그로 만든다. 지금은 시립 공원과 비슷하지만, 한때는 무굴 정원에 대한 설명에서 읽었던 무성한 초목이 있었기 때문에 건물과 식물이 조화를 이루었을 것이다. 궁정 건축가 우스타드 아흐마드 라호리Ustad Ahmad Lahori는 이 정원을 '낙원 정원의 레플리카'라고 불렀다. 페르시아와 무굴 문학에서 과장이 널리 쓰인다는 점을 참작하더라도 이것은 강

력한 이미지이다. 뭄타즈 마할의 돔 형태 무덤은 정원 위에 세워진 커다란 대리석 주추 위에 서 있으며, 네 개의 모서리에는 대리석 미너렛이 있다. 이 특이한 특징은 무굴 조상의 고향인 사마르칸트의 구르이아미르 Gur-i-Amir 영묘와 라호르에 있는 자한기르 황제의 무덤에서도 볼 수 있다. 구조의 대칭과 단순함은 이 기념물의 가장 눈에 띄는 특징 중 하나이다. 코란의 관련 구절이 새겨진 네 개의 피시타크부터 꽃으로 덮인 많은 표면에 이르기까지, 디테일 하나하나가 부활의 약속과 낙원의 경이로움을 선포하고 있다. 페르시아 신비주의 시에서 이런 것들은 사랑하는 사람의 모습 그리고 낙원과 관계 지어진다.

강 건너편에는 거울처럼 타지마할과 레이아웃이 똑같은 달빛 정원 Mahtabbagh이 있는데, 이는 타지마할과 비슷한 크기의 팔각형 수조를 중심으로 계획된 정원이었다. 샤 자한은 이곳에서 시원한 저녁에 아내의 매장지를 검토해 볼 수 있었다. 사이프러스와 과일나무를 번갈아 심는 것은 영원과 생명이라는 쌍둥이 개념을 나타낸다. 이곳에서 바라보았다면, 타지마할은 건물의 대리석 표면에 반사되는 하늘과 강의 모습에 따라 끊임없이 변화하는 다양한 경관으로 천천히 그 모습을 드러냈으리라.

샤 자한은 아내의 무덤을 두고 모든 인류 문명이 신을 섬기는 가운데 합쳐지는 우주를 상징하도록 만들겠다는 비전을 품었다. 황제 자신과 서예가 아마나트 칸, 두 건축가 마크라마트 칸Makramat Khan과 압드 알 카림Abd al Karim 등 무덤과 관련이 있는 모든 사람은 문학과 신학, 점성술, 수학 분야에서 높은 수준의 교육을 받은 사람들이었다. 돔의 내부는 벌집 구멍과 비슷하게 조각되어 있으며, 태양을 반사하는 여러 면을 가진 소규모 아치형 지붕을 갖고 있다. 이런 형태를 무카르나스muqarnas라고 부르는데, 이슬람 건축이 갖는 고유한 특징이다. 그 효과는 돔이 태양 그 자체로 보이도록 만드는 것이다. 여덟 개의 피슈타크 아치가 2층

으로 된 공간을 지상 위의 똑같은 기하학적 요소들로 나누고, 각 요소는 더 작은 아치들로 장식되어 있다. 빛은 위쪽 창문을 통해 들어오는데, 잘린 대리석 차단막과 외부 돔의 차트리가 덮고 있는 구멍들을 통과한다. 주변의 여덟 개 방은 이슬람 전통에 따라 낙원의 여덟 개 문을 상징한다(22쪽, 1번).

내부 성소는 두 개의 동일한 아치형 통로를 통해 들어가는, 조각된 원형 대리석 차단막으로 다시금 보호된다. 이것은 일반적으로 직계 가족 이외의 남성과 집안의 여자들을 분리하기 위해 나무나 금과 같은 더 유연한 재료로 만든 일종의 차단막을 대리석 형태로 만든 것이다(이는 황제가 약탈당할 것을 우려해서 샤 자한의 금세공인 베베달 칸Bebedal Khan이 설계한 금 차단막을 대신하도록 만든 것이다). 빛은 대리석 표면에서 반짝이고, 아치와 기둥의 흰색과 파란색, 빨간색 피에트라 두라pietra dura(상감 기법으로 보석을 대리석에 장식하는 예술_옮긴이) 꽃무늬에 반사되며 빛을 낸다.

뭄타즈 마할의 본 무덤은 돔의 중앙 지점 아래에 있는데, 그곳이 이곳 단지의 중심이다. 그녀 남편의 영묘는 서쪽으로 약간 떨어진 곳에 있다. 역사가들은 아그라 요새에서 아들의 포로로 생의 마지막을 보낸 황제에게 이곳에 묻힐 생각이 있었겠는가 하는 문제를 두고 계속 논쟁을 벌일 것이다. 딸 누르 자한이 의뢰한, 황후의 종조부와 종조모를 위해 만들어진 또 다른 무덤인 '베이비 타지마할'에서도 동일한 레이아웃이 발견된다는 점은 흥미롭다. 하지만 뭄타즈 마할의 기념물은 남편의 기념물보다 높이가 낮다. 이것은 무굴 전통에서 흔히 볼 수 있는 것이다. 평평하고 비문으로 덮여 있는 그녀의 무덤은 남편이 글을 쓸 때 아내가 명판이 된다는 관습을 암시한다. 그래서 샤 자한의 기념비 위에는 대리석 필기 상자가 놓여 있다. 두 사람의 시신이 실제로 묻힌 아래층의 지하실에서도 비슷한 방향과 배치의 대리석 구조물을 볼 수 있다. 꽃이 만발한 식

물은 뭄타즈 마할의 기념비 단상에만 나타나고 황제의 무덤의 모든 표면에는 꽃이 피어 있다. 사랑과 권력, 신을 기리는 기념비인 타지마할의 한가운데, 이곳에서 낙원의 심상이 절정에 이른다(22쪽, 2번).

그 꽃과 식물은 준보석을 조각한 대리석에 세공하는 파르친 카리 parchin kari 기법으로 만들어졌다. 조각가들은 붉은 벽옥, 아프가니스탄의 청금석, 스리랑카의 터키석, 중국의 수정과 옥을 사용하여 돌에다 그림과 같은 효과를 만들어 냈다. 시인 아부 탈립 칼림 Abu Talib Kalim의 말에 따르면, "끌은 마니(페르시아 전설에 나오는 이상적인 화가)의 펜"이 되었고, 돌무덤은 냄새만 없는 "꽃밭"처럼 보인다. 홍옥수와 호박으로 조각된 돌무덤은 너무나도 생생해서, 죽은 황후가 보았다면 "꽃 그림들을 가슴에 다 꼭 껴안고 싶어" 했을 것이다. 일부 꽃들은 신성한 완벽함을 보여주기 위해 지상의 종들을 혼합한 것이다. 하지만 수선화, 튤립, 백합, 클레마티스, 인동덩굴, 국화, 연꽃, 카네이션, 수레국화, 양귀비, 석류 등 실제 꽃도 많이 볼 수 있다. 여기에 표현된 낙원은 인도만의 낙원이 아니며, 유럽과 남미, 아시아에서 온 식물들과 함께 무굴 제국의 기원과 더 넓은 영토를 향한 야망을 떠올리게 한다. 꽃들이 만들어진 소재는 그것들이 영원히 지속될 것임을 의미한다.

꽃이라는 언어는 타지마할 단지를 덮고 있는, 코란에서 인용된 구절들을 보충한다. 이 인용구들은 샤 자한이 아끼던 서예가 아마나트 칸('신뢰할 만한 고귀함'이라는 뜻이다)이 무덤을 위한 도상학적 계획에 따라 선정한 것들이다. 전통에 따르면 무함마드는 낙원으로 가는 영적 관문인 미라주 Mi'raj(말 그대로 사다리라는 뜻이다)라는 성스러운 여정을 통해 낙원의 7단계를 올랐다. 단지 입구 문 위에는 계시록적인 코란 89장의 말씀이 새겨져 있는데, 이는 심판의 날의 공포를 연상시킨 다음 조금 평화롭고 위로하는 듯한 어투로 끝을 맺는다. "평화로운 영혼"이 주님에게로

돌아오길 강권한다. "기뻐하고 즐거워하며 주님께로 돌아가라. 내 종들 가운데로 들어와 나의 낙원으로 들라!"

황제는 타지마할에서 무덤이 아니라 낙원으로 들어가는 입구를 만들고 있었다. 이 복합 단지는 심판과 부활의 날—신자들이 다시 일어나 '신성한 왕좌' 앞 심판의 장소로 모이는 날—에 대한 이슬람적 개념을 상징한다는 주장이 있어왔다. 정원과 산책로는 무함마드가 낙원으로 들어가는 관문을 상징적으로 재현한 것이고, 정원 중앙에 있는 높은 수조는 풍요로운 낙원의 수조를 상징하며, 무덤 자체는 신의 왕좌이고, 미너렛은 왕좌의 기둥 역할을 한다는 것이다. 중세 이슬람 우주론은 하느님의 왕좌를 시각화할 수 있을 정도로 상세하게 묘사했다. 하느님의 왕좌, 즉 아르시arsh는 쿠르시kursi라는 주추 위에 놓인 거대한 왕좌이다. 주추 아래로는 낙원의 신성한 정원이 있으며, 이 정원은 문지기인 리즈완Rizwan이 지키고 있고 아름다운 궁전과 다른 즐거움으로 가득 차 있다. 신자들은 심판의 날에 낙원으로 들어가서 왕좌의 맨 아랫부분으로 다가가 하느님의 모습을 응시하게 될 것이다.

낙원과 땅 사이라도 되는 듯 상징적으로 매달려 있는 돔을 멀리서 바라보면 무함마드가 낙원에 대한 자신의 환상을 묘사한 말을 떠올리게 된다. "나는 그곳에서 그분의 왕좌를 보았다. 그것은 낙원에 가까이 있어서 마치 낙원과 왕좌가 함께 창조된 것처럼 보였다." 샤 자한과 그의 건축가들이 천상의 예루살렘에 대한 기독교적 이미지를 알고 있었을 가능성이 있다. 분명히 무굴 왕실에도 그런 작품들이 존재했다. 난하와 마노하르Manohar가 그린 심판의 날 삽화—기독교 최후의 심판이 주제인 16세기 후반 플랑드르 판화를 바탕으로 삼았다—는 자한기르가 자신의 가장 소중한 책 중 하나로 묘사한, 그리고 1628년에는 샤 자한이 소장하고 있던 미르 알리 슈르Mir 'Ali Shir의 《캄사Khamsa》(현재 윈저성 왕립 컬렉션에 소장되

어 있다)(다섯 편의 서사시이다_옮긴이) 필사본의 일부를 이루고 있다.

샤자하나바드: 성벽 도시

타지마할이 낙원의 문이라고 한다면, 델리 북쪽에 있는 샤자하나바드Shahjahanabad는 지상 낙원이었다. 1639년, 샤 자한은 상서롭다고 여겨진 순간에 새로운 궁전이 아닌 완전히 새로운 성벽 도시를 건설하기 시작했고, 이는 그의 제국 통치를 물리적으로 표현한 것이었다. 많은 절대 통치자가 그랬듯, 샤 자한에게도 실패한 건축물에 대한 해답은 처음부터 다시 시작하는 것이었다. 새롭게 건축되는 것은 아그라의 모든 문제—갑작스러운 성장으로 인해 집들이 허술하게 지어지고 구석구석 시장이 난립하는 등 엉망인 도시 환경—를 피해 갈 예정이었다. 그래서 샤자하나바드는 주거, 쇼핑과 무역, 사법, 예배, 오락 등 근대 도시의 모든 활동을 위한 공간으로 건설되었다. 한 중요한 무역로의 중간 기착지였던 누르가르Nurgarh의 요새화된 언덕 옆, 줌나강이 내려다보이는 절벽 위에 있는 그 부지는 위풍당당했다.

현재 붉은 요새 또는 축복받은 요새(킬라 무바라크Qila Mubarak)로 알려진 이 궁전은 1648년 4월에 공식적으로 봉헌되었다. 악바르의 건축 전통에 따라 붉은 사암으로 지어진 성벽은 강에서부터 거대한 직사각형 형태로 뻗어나가 약 50만 6000제곱미터의 땅을 에워쌌다. 이 요새는 황제와 왕실의 여자들, 그리고 그들의 모든 필요를 충족시켜 주는 조신들과 하인들로만 출입이 제한되었다. 음식, 고급 회화, 옥 제품, 단검, 직물, 종이, 향수, 그리고 다른 많은 물품을 생산하는 공방이 다수 있었기 때문에 궁전 안에는 거주자가 5만 7000명에 달했던 것으로 추정된다.

다른 사람들은—심지어 황제의 아들들도—모두 성벽 바깥의 도시에 거주했다.

15년 만에 이 새 도시에는 주민이 약 40만 명이나 거주하게 되었다. 도시 북쪽의 줌나강과 연결된 기존 운하를 개량하여 '낙원의 강'으로 이름을 바꾸고, 별도의 지류를 만들어 도시와 왕궁에 신선한 물을 공급했다. 나무가 늘어서서 그늘이 진 대로들과 경계를 맞닿은 도시 내 지류는 요새로 들어가는 의식용 길과 나란히 이어졌다. 상인과 여행자를 위한 쉼터와 함께 시장들이 그 양옆으로 자리하고 있었다. 달빛이 수영장에 반사되는 웅덩이는 찬드니 초크Chandni-Chowk, 다시 말해 '달 광장'이라는 낭만적인 이름이 붙여졌다(이 이름은 현재 델리 중심부에서 가장 번화한 지역 중 하나에 남아 있다). 황제의 장녀인 자한 아라가 이곳의 개발을 책임졌다. 궁정의 많은 신분 높은 여자들이 그녀의 모범을 따라 샤자하나바드에 시장과 정원, 모스크 단지를 조성하는 데 힘을 보탰다. 이런 것들은 인상적이긴 했지만, 황제가 도시에 내린 선물인 푸라니 이드가Purani Idgah(지금은 거의 남아 있지 않다)와 자마 모스크Jama Masjid에 비하면 빛이 바랬다. 붉은 사암으로 지어진 이 '세상을 비추는' 모스크는 세 개의 전구 모양 돔과 우뚝 솟은 미너렛들로 장식되어 있으며 요새 정문의 남서쪽 언덕 위에 높이 자리 잡고 여전히 주변을 압도하고 있다.

붉은 요새 안에 있는 황제의 숙소는 힌두교와 페르시아, 티무르 전통이 의식적으로 혼합되어 있다. 방문객들은 덮개가 있는 시장을 지나 음악이 황제와 주요 궁중 인사들의 도착을 알리는 밀폐된 안뜰로 이동한다. 이곳에서는 베이가 아홉 개나 되는 붉은 사암으로 만들어진 개방형 홀인 공개 알현실(디완이암Diwan-i-Amm)에 접근할 수 있었다(22쪽, 4번). 베이는 샤 자한이 많이 사용한 건축 양식인 첨탑형 아치 형태로 지어졌는데, 그것은 힌두교와 불교, 이슬람교의 요소들을 결합할 수 있었기 때문

이다. 뒷벽의 한가운데 베이에는 사방이 개방된 대리석 캐노피 왕좌가 서 있다.

아치 형태의 벵골식 왕좌는 그 모양이 인도식이지만, 황제와 그의 조언자들은 현대 유럽 예술에서 영감을 받았을 가능성이 크다. 분명 캐노피 아래에 앉은 왕의 모습은 베르니니의 발다키노 아래에 있는 교황의 모습과 다르지 않았을 것이다. 기둥들과 주추에 새겨진 단단한 돌 장식은 타지마할의 꽃보다 더 직접적으로 유럽 느낌을 준다(17세기 이탈리아 사람들은 단단한 돌로 조각하는 '피에트라 두라'의 대가였고, '파르친 카리'와는 느낌이 다르긴 해도 기법 면에서는 비슷하다). 새와 사자, 다른 동물들—일부는 인도풍이고, 또 다른 일부는 이탈리아풍이다—이 새겨진 벽판들이 뒷벽을 장식하고 있다. 맨 위에는 수금으로 야생 짐승을 길들이는 그리스 음악가 오르페우스의 모습이 그려져 있다. 이 세심하게 선별된 아이디어와 모티브의 집합체는 황제의 자연과 인간 세계에 대한 통치를 선포하는 것이었다. 고급 보석과 의상을 차려입고 청중 앞에 앉았을 때, 그는 마치 신의 아우라와 장신구들을 가진 것처럼 보였다. 그를 찬미하는 사람들은 그가 카이로와 바그다드의 우마이야Umayyad와 아바스 칼리프들의 화려함을 능가했을 뿐만 아니라 고대 메소포타미아 황제들의 경외심을 부르는 위엄을 뛰어넘었다고 생각했다. 자한기르와 샤 자한의 궁정에 소속된 이란 이민자 시인 물라 투그라 마샤디Mulla Tughra Mashhadi는 티그리스강의 크테시폰에 있는 거대한 아치형 왕좌실의 그때까지도 웅장했던 폐허와 비교하면서 붉은 요새를 이렇게 찬미했다. "크테시폰의 200개의 아치는 델리의 성벽 벽돌 하나도 만들지 못한다."

요새의 뒤편 강기슭에 있는 하얀 대리석 별채들은 황제와 그 가족을 위한 숙소 역할을 했다. 샤자하나바드는 여름에 매우 더웠기 때문에, 별채들은 최대한 시원하고 편안하도록 했고, 황실 가족이 무굴 국가의 중

심임을 강조하는 상징물로 가득 차 있었다. 샤 부르즈Shah Burj 별채의 가운데를 차지한 개방형 캐노피 아래에는 순수하고 초월적인 연꽃 모양의 대리석 대야가 개별 숙소로 흘러가는 물을 담고 있었다. 캐노피는 이 공간이 황제와 그 자녀들만을 위한 전용 공간임을 나타내므로 모든 생명의 근원인 물이 황제의 몸 자체에서 나오는 것처럼 보였다.

황제의 개인 방인 콰바그khwabagh(수면 공간)에는 긴 페르시아어 비문이 있었는데, 요새를 낙원의 저택에 비유했다. 샤 자한의 통치의 '자연스러움'을 강조하고자, 꽃이 핀 식물들이 만든 띠에 둘러싸인 정의의 저울이 방 한가운데에 있는 정교한 대리석 가림막을 넘어 '낙원의 운하'를 흐르는 실제 물 위를 접촉했다. 비공개 알현실에서는 반짝이는 은색 천장(18세기에 약탈자들에 의해 없어졌다)과 꽃다발 형태로 흩뿌려진 보석과 금이 장식된 대리석 기둥들, 그리고 그 유명한 공작 왕좌가 만들어 내는 완벽함이 한가운데 공간의 벽에 새겨진 페르시아어 비문을 울려 퍼지게 했다(22쪽, 3번). "지상에 낙원이 있다면, 이곳이 바로 그곳이다, 이곳이 바로 그곳이다, 이곳이 바로 이곳이다."

샤 자한이 통치하는 기간에 공작 왕좌는 건축 계획의 양식을 결정했다. 대관식 후 황제는 첫 번째 주요 건축 의뢰를 위해 1000만 루피 상당의 다이아몬드와 다른 보석들을 준비했다. 시인이자 금세공인인 사이드 길라니Sa'id Gilani—적수가 없는 장인(비바달 칸Bibadal Khan)이라는 이름으로 알려졌다—와 다른 사람들이 7년에 걸쳐 제작하여 황제 즉위 7주년인 1635년 3월 22일에 공개했다. 이때는 라마단이 끝나는 시점으로 페르시아의 봄축제인 나우르즈Nauruz와 이드Eid를 기념하는, 이중으로 운이 좋은 순간이었다.

1665년 아우랑제브의 손님 자격으로 두 달간 왕궁에 머물렀던 프랑스 보석 상인 장 밥티스트 타베르니에Jean-Baptiste Tavernier는 2600파운드

가 넘는 순금으로 만든 왕좌의 정교한 디자인에 대해 아주 긴 설명을 남겼다. 우리에게는 프랑스 여행가 프랑수아 베르니에Francois Bernier와 샤 자한의 궁정 역사가인 압둘 하미드 라호리와 이나야트 칸Inayat Khan이 남긴 기록이 있다. 개별 기록의 세부 내용이 다르긴 해도, 우리에게는 이 특별한 구조물이 얼마나 화려하고 사치스러웠는지 짐작하고도 남을 정도로 충분한 정보가 있다. 황금빛의 직사각형 틀은 네 개의 다리로 서 있는 정교한 다락집을 닮아 있다. 루비와 다이아몬드, 에메랄드, 진주로 만든 장식이 모든 곳을 뒤덮고 있다. 보석으로 장식된 여러 개의 계단을 지나면 황제의 좌석이 나오고, 그 좌석은 내부 캐노피를 지탱하는 보석으로 장식된 열두 개의 기둥으로 둘러싸여 있다. 개별 보석에는 페르시아의 샤 아바스Shah Abbas가 자한기르 황제에게 선물한 10만 루피 이상의 가치가 있는 거대한 루비가 포함되어 있다. 타베르니에에 따르면 캐노피 위에는 "푸른 사파이어와 다른 유색석 들로 만든 치켜든 꼬리를 가진 그 유명한 공작이 있었고, 몸통은 보석들과 함께 금 상감이 되어 있었으며, 가슴팍에는 큰 루비가 있는데 그곳에는 50캐럿의 배 모양의 진주가 매달려 있었고, 금과 보석으로 만든 여러 색상의 꽃들로 만든 꽃다발 두 개도 함께 했다". 라호리는 이보다 더 정교한 물건을 묘사한다. 스물네 마리의 공작(각 기둥의 상단에 두 마리씩)과 함께 오늘날 영국 왕관 보석의 일부인 코이누르Koh-i-Noor를 포함한 여러 개의 중요하고 역사적 의미를 갖는 다이아몬드가 있었다. 서로 부합하지 않는 설명들이 있지만, 이 위대한 '장식적인 왕좌Takht-Murassa'가 없어졌고 그 틀이 녹아내렸으며 보석들이 전 세계로 흩어졌기에, 이러한 기록이 있다는 것 자체가 아주 다행스러운 일이다.

붉은 요새의 웅장함에도 불구하고, 이곳에는 슬픔의 분위기가 있다.

번화한 궁정이었던 이곳은 이제 관광지가 되었다. 이곳에 살던 사람들은 사라졌고, 가장 큰 유물은 250여 년 전에 파괴되었다. 하지만 우리는 여전히 이곳과 다른 장소에 활기를 불어넣었던, 인간의 손에 들려 사랑은 물론 질투와 시기를 불러일으켰던 살아남은 물건들을 통해 이곳의 생동감과 이곳에 살았던 사람들을 느낄 수 있다.

모든 돌 중에서 가장 단단하고 매끄러운 연옥으로 정교하면서도 유용한 물건을 제작하는 무굴의 기술을 생각해 보자. 아주 멀리 떨어진 중국의 허텐에서 수입된 이 보석은 무굴 황제들이 수많은 보석 중 가장 좋아했던, 또한 비축해 두었던 보석이었을 것이다. 17세기와 18세기에 이르자, 무굴 공방의 기술은 힌두스탄 이외의 지역에서도, 심지어 오랫동안 같은 재료로 된 이국적인 물건들을 파는 시장이 있었던 유럽과 중국에서도 인정받았다. 연옥은 그 희귀성과 비용, 작업에 관련되는 기술 덕분에 높이 평가되었다. 만지고 쓰다듬기에 안성맞춤이었고, 손으로 잡으면 아름다움이 느껴졌다. 분자 구조와 화학적 구성으로 인해 연옥은 유동적인 모양으로 변할 수 있고, 그런 모양은 마치 자연이 만들어 낸 것처럼 보인다. 연옥은 암석 결정과 마찬가지로 조각할 수가 없고, 다이아몬드 드릴과 랩휠이라고 하는 작은 바퀴 모양 연장으로 작업해야 한다. 표면은 연마하여 매끄럽게 하고, 장식은 절개를 하는 식으로 만든다.

자한기르 황제는 연옥으로 만든 자신의 이름이 새겨진 포도주 잔과 그릇을 여러 개 갖고 있었다. 그것들은 공작 왕좌의 디자이너인 사이드 길라니가 만든 것으로, 자한기르가 일과를 마친 후 술을 마시며 대화를 나누는 순간, 즉 그가 가장 행복해한 것으로 알려진 순간에 사용되었다(덜 긍정적인 이야기에 따르면, 그는 종종 술로 인해 몸을 가누지 못했다). 현재 대영 박물관에 있는 그런 물건들 가운데 하나에는, '생명의 물'이 잔에 담겨 있어 생명을 연장하는 키즈르Khizr의 물이 되기를 기원하는 문구

가 새겨져 있다. 키즈르는 코란에서 언급된 이슬람 현자로, 페르시아의 서사시 《샤나마》에 따르면 알렉산더 대왕이 사막을 건너 영원한 젊음을 주는 샘을 찾도록 안내한 인물이다. 현재 빅토리아앨버트 박물관에 있는 또 다른 잔의 비문은 더 명시적이다. 여기서는 "정복하는 샤Shah"가 가져온, 정의의 "광채로 가득 찬" 세상이 "첨정석 색 포도주의 반사"를 통해 옥 잔이 루비로 변하는 것에 비유된다.

아버지와 아들 사이에 격렬한 논쟁이 있었고 술을 두고 종종 의견 대립이 있었지만—자한기르가 당시 왕자였던 쿠람(아버지보다 더 독실한 이슬람교도였던)에게 포도주를 마시도록 강요하면서 의견 차이는 극에 달했다—샤 자한의 개인 소장품 중 가장 값진 것은 포도주 잔이다(21쪽, 4번). 자한기르의 포도주 잔은 티무르의 초기 작품과 모양이 비슷하지만, 샤 자한의 포도주 잔은 참신하다. 그의 왕국 예술의 많은 작품과 마찬가지로, 그것은 식물을 기반으로 한 형태를 띠는데, 인간의 손길을 통해 더욱 멋진 작품으로 변신했다. 그의 통치 아래에 있는 우리는 낙원에 살고 있다는 것이 그 함의이다. 샤 자한의 잔은 약 14cm×17cm 크기로, 입으로 가져가기 전에 두 손으로 잡고 어루만질 수 있을 만큼 작다. 우리는 액체가 어떻게 그릇의 측면에 와서 부딪혔을지, 그리고 액체의 색이 옥의 유백색과 어떻게 대비를 이뤘을지 상상할 수 있다. 색깔이 변하고 그 내부가 자연스럽고 불규칙한 네 개의 잎사귀 모양으로 나뉘면서 잔은 딱딱한 광물에서 살아 있는 조롱박과 같은 모양으로 변한다. 중국 예술에서 모방한 이 형태는 잔의 받침대 역할을 하는 아칸서스 잎으로 둘러싸인 연꽃 주추 위에 서 있다. 연꽃은 무굴 제국의 심장부를 반영하는 인도의 전통적인 상징이다. 숫양 머리 모양의 손잡이는 힌두교 동물 초상화법과 유럽 은세공 및 금세공 장인들이 사용한 바로크 양식의 환상적인 형태를 떠올리게 한다. 주추 기저 부분과 아칸서스 잎은 유럽의 아이디어였고,

둘 다 아그라의 샤 자한과 샤자하나바드, 타지마할의 건물들에서 찾아볼 수 있다.

이 잔은 샤 자한 통치의 마지막 해인 1657년, 그가 셋째 아들의 명으로 아그라에 투옥되어 있을 때 만들어졌다. 이 잔의 연대는 이슬람력으로 1067년이고, 황제의 금고에 들어간 해는 재위 31년째 되던 해였다. 이 유물에는 그의 칭호인 '합삭의 제2대 군주Second Lord of the Conjunction'라는 문구가 새겨져 있다. 이것은 무굴이 속한 페르시아 언어권 세계의 왕 칭호 관습을 따른 것이고, 특히 자신을 합삭슴삐의 군주라고 칭한 티무르를 암시한다. 큰 가치를 지닌 이 잔은 자신감 있게 제작되었으며, 왕국 밖의 세계에 대한 무굴 왕조의 개방성을 반영한다. 다른 아이디어를 흡수하는 능력은 그 왕조의 강점을 보여주는 신호였다. 그들은 효과적인 사고방식이나 기술을 받아들이는 것을 두려워하지 않았다. 그들의 성공은 그것들을 혼합하여 진정한 무굴적인 무언가를 만들어 내는 데 있었다.

낙원에 대한 외국의 시기심

무굴 인도는 거의 모든 면에서 자급자족했지만, 귀금속과 물품, 사람은 여전히 서구에 의존했다. 금과 은(인도는 스페인령 남미 은의 대부분을 수입했다), 예수회와 그들의 학문(악바르에서 다라 시코까지 이슬람 왕자들은 선교사들과 토론했다), 무기 기술을 가진 총포공과 머스킷총 제작자 및 포병, 시계와 망원경 등 이국적인 선물들과 해외의 형제 왕들에게 접근이 가능한 외교관들, 금괴를 제공하는 상인과 무역업자들이 그 사례이다. 1615년 동인도회사는 제임스 1세를 설득하여 토머스 로 경Sir Thomas Roe을 무굴 왕실에 특사로 파견했다. 4년간 인도에 머물며 쓴 그의 파견 보고

서에는 1616년 8월 황제의 생일을 축하하기 위해 황제와 함께 술을 마신 일 등을 포함해서 자한기르 치하의 생활에 대한 생생한 묘사가 담겨 있다. 그는 이렇게 적었다. "그 포도주는 내가 맛본 그 어떤 포도주보다 독해서 나는 재채기를 했고, 그(자한기르)는 웃었다. 그런 저녁은 황제와 사업을 하기에 좋은 시간이었는데, 황제는 대부분의 시간 동안 매우 즐거워하며 주변 사람들과 대화를 많이 했고, 그런 상황은 그가 (종종 술 때문에) 잠에 빠질 때까지 계속되었다."

무굴 인도의 엄청난 부는 토머스 경처럼 회의적인 관찰자에게도 깊은 인상을 남겼는데, 그는 자신이 "진흙 벽돌로 된 집"에 살았지만 "유럽의 어떤 대사보다 더 사치스러운 환경에서 더 많은 하인과 함께 살았다"라고 기록했다. 반면에 유럽 방문객들은 황제와 궁정에서 수집한 그림에 들어갈 호기심을 불러일으키는 이국적인 물건들을 제외하고는 기존 무굴 왕조의 질서에 딱히 인상을 남기지 못했다. 유럽 컬렉션에 무굴의 물건들이 남아 있는 것처럼, 유럽 여행자의 기록도 많이 남아 있다. 하지만 유럽으로 여행한 인도인은 거의 없었고, 그 여행에 대한 인상을 기록한 사람도 없었다. 그들은 이슬람 국가, 특히 사파비 왕조의 페르시아와 오스만 제국에 더 관심이 많았다. 무굴인들은 자신들의 통치에 대한 위협이 이들 지역에서 비롯될 것으로 생각했다.

16세기부터 유럽인들은 '인도 아대륙'에서 나오는 사치품으로 여겨지던 향신료, 직물, 도자기에 매료되어, 인도 해안을 따라 느리지만 꾸준히 무역 기지를 세웠다. 18세기 초에 이르러 이러한 무역업은 확고하게 자리를 잡았고 아대륙의 모든 주요 도시에 유럽인이 거주하게 되었다. 포르투갈인이 가장 먼저 도착했고 영국인, 네덜란드인, 프랑스인, 덴마크인이 그 뒤를 이었다. 교역은 직물을 대상으로 삼은 것이 대부분이었다. 값싼 줄무늬 면직물인 '기니 천'은 서아프리카에서는 물물교환용으

로, 서인도 농장에서는 노예들에게 옷을 입히는 데 사용되었고, 고급 착색과 염색을 한 친츠, 거즈 모슬린, 면에 사슬뜨기 형태로 수를 놓은 '캄베이 자수품'들은 중동과 유럽으로 향했다.

17세기에는 귀족과 초부유층뿐만 아니라 어느 정도 부유한 중산층도 인도 직물―서해안의 캄베이와 수라트, 아대륙의 극동에 해당하는 벵골 지역, 남동부의 코로만델 해안에서 왔다―을 가정과 의복에 사용하기 위해 탐냈다. 새뮤얼 피프스Samuel Pepys는 1663년 9월 5일자 일기에 이렇게 기록했다. "아주 아름다운 아내의 새 서재를 장식하기 위해, 인도산 날염 사라사로 된 친츠를 그녀에게 선물했다." 친츠는 화려하고 이국적이며 색이 바래지 않아 인기가 아주 많았다. 아마도 영국과 프랑스에서 친츠 수출을 제한하는 법률을 만들었기 때문이었을 텐데, 친츠는 18세기까지도 실내 장식과 드레스에 유행을 했다.

* * *

무굴 인도가 안정을 유지하는 동안, 유럽인들은 이 부유하고 무장이 되어 있으며 영토를 확장하고 있는 국가와의 좋은 무역 관계에 만족하고 있었다. 1689년 당시 아우랑제브는 난공불락인 것처럼 보였다. 그의 반역자 아들은 이란 사파비 궁정으로 피신했다. 아우랑제브는 데칸과 비자푸르, 다이아몬드 주 골콘다, 마라타 왕국을 정복했다. 맨 남쪽의 타밀 지역을 제외한 인도 전역이 무굴의 통치 아래에 있었다. 하지만 1690년대부터 아우랑제브가 모든 자원을 군대에 쏟아 부어도 더는 모든 전투에서 승리하지 못하고 패배와 손실을 감내하기 시작했고, 그러자 모든 것이 바뀌게 되었다. 유럽인들은 항상 자신들의 해상에서의 우위를 의식하고 있었다. 그들은 무역 중심지 주변에다 영국 뭄바이와 마드라스, 네

덜란드의 풀리카트, 프랑스의 퐁디셰리와 같은 도시 국가를 세웠다.

그런 주들은 외국 기업의 지배 아래에 있었을 뿐만 아니라 황폐한 전쟁 지역에서 온 난민을 보호했고, 심지어 때로는 무굴 국가에 대항하는 반란을 위한 거점을 제공하기도 했다. 그 결과 네덜란드, 프랑스, 영국 동인도회사는 자국 정부와 긴밀히 연계되어 무굴 황제에게 도전하고 그와 그의 관리들과 성공적으로 협상할 수 있는 능력을 키웠다. 궁극적으로 영국 동인도회사는 아대륙의 넓은 지역을 지배하게 되었다. 동인도회사는 자체 군대와 함대(동인도 무역선)를 유지하며 무역 독점권을 누렸다.

1707년, 아우랑제브는 질병으로 쇠약해지고 분쟁으로 지친 데다 자식들에게 실망한 채 죽었다. 그 후 수년간의 혼란 속에서, 효율적인 조세와 행정이라는 두 기둥 위에 세워진 제국의 중앙집권적 구조는 매우 빠르게 무너졌다. 전쟁과 기근, 아우랑제브의 아들들과 경쟁자들, 후계자들 간의 지역 분쟁으로 황폐화한 제국은 빠르게 쪼그라들어 해체되었다. 마지막 무굴 황제 바하두르 샤 자파르Bahadur Shah Zafar 2세가 영국에 의해 축출되는 1857년이 되자, 황제의 통치는 달랑 왕궁과 수도에만 미치고 있었다.

그러나 황제의 시신을 공격한 최초의 하이에나는 손에 닿을 듯 가까운 곳에서 왔다. 1739년 이란의 황제 나디르 샤Nadir Shah는 델리를 약탈할 기회를 잡았다. 델리는 약탈당했고 많은 주민이 살해당했으며 움직일 수 있는 것은 무엇이든 빼앗겼다. 열두 개 금고가 약탈당했고, 무굴 왕조의 가장 큰 재산이 — 공작 왕좌와 수천 개의 보석들, 아울러 나디르 샤에게 새로운 델리를 건설해 줄 수 있는 숙련된 장인들도 — 페르시아로 반출되었다.

나디르 샤의 탐욕은 무차별적이고 방대한 규모였지만, 아대륙에 온 사람들, 특히 영국인들은 대부분 심정적으로 나디르 샤와 크게 다르지 않았다. 공작 왕좌를 비롯한 많은 것이 사라졌지만 만수르, 난하 등의 궁

정 미니어처에서 우리는 여전히 무굴 왕조의 화려했던 모습을 상상할 수 있다. 우리는 타지마할, 붉은 요새, 신도시 샤자하나바드의 건축과 내부 장식에서 그런 과거를 경험한다. 또한 황실 가족을 위해 만들어진 귀중한 수공예품과 그들의 궁전, 그리고 거대한 천막 야영지들이 이룬 구름 도시들—황실 가족은 이런 도시들을 통해 자신의 영토를 가로지르며 이동했다—에서도 같은 것을 느낀다. 안타깝지만, 무굴 인도의 많은 보물을 전 세계의 컬렉션과 박물관에서 감상할 수 있게 된 것은 그 부를 탐내고 시기했던 외국인들 덕분이다.

11장

런던:
탐욕

1800~1900년

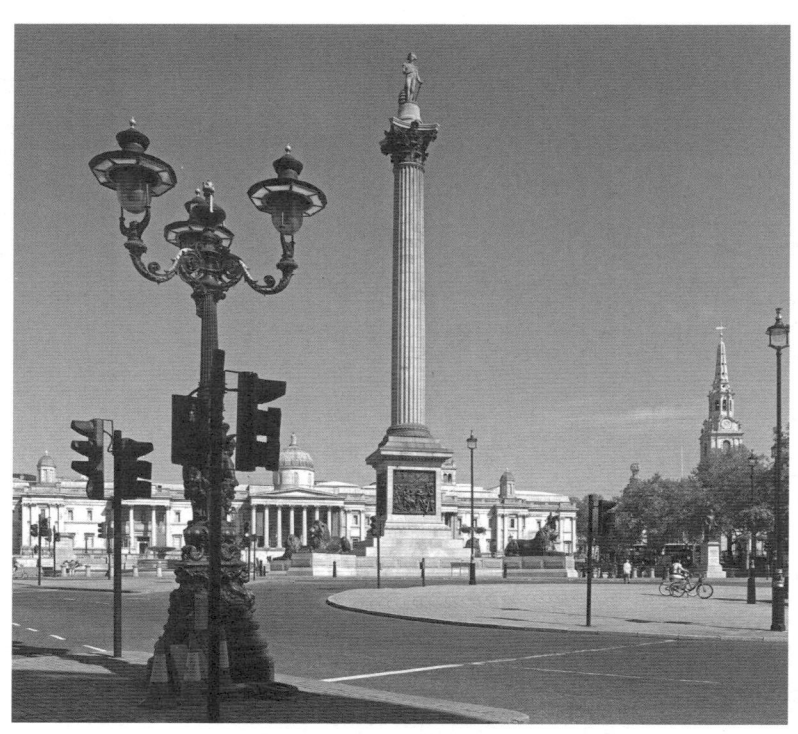
남쪽에서 바라본 트래펄가 광장

1707년 스코틀랜드와 잉글랜드의 연합으로 탄생한 그레이트브리튼 왕국—1801년에는 아일랜드가 강제로 병합되었다—은 18세기 말 즈음 유럽에서 상업 강국이 되었다. 다축 방적기에서부터 윤작에 이르기까지 국내적인 농업 및 산업 혁신이 핵심적이었다. 영국의 금융 시스템도 마찬가지였는데, 이는 영국의 상업적·군사적 모험뿐만 아니라 꾸준히 확장된 국제적 역할에도 힘을 실어주었다. 영국 해군과 동인도회사, 상선에 속하는 배들이 아직 "온 바다를 지배하"지는—애국적인 노래 〈지배하라 브리타니아여!〉의 노랫말에서 빌려온 표현이다—못했어도, 분명 영국은 북미, 아프리카 남부, 인도, 오스트레일리아, 대서양과 인도양의 넓은 지역을 지배하고 있었다. 서아프리카 노예들을 서인도제도의 섬으로 데려가는 통상로인 '북대서양 항로North Atlantic Passage'가 잔인한 삼각형으로 확고하게 자리 잡았다. 노예들은 농장에서 노동하며 설탕과 담배, 쌀을 생산했고, 이 생산물들은 영국으로 운송되었다. 영국은 아프리카 서부로 다시 직물을 맞교환 형식으로 내보냈다. 인도에서는 동인도회사가 쇠퇴하는 무굴

제국과 그 후계 국가로부터 권력과 자원을 장악할 수 있었다.

영국에서는 사업가와 투기꾼으로서 엄청난 부를 축적하는 것이 가능했다. 하지만 진정한 의미에서의 엄청난 재산은 카리브해나 인도에 이해관계가 있는 사람들만의 전유물이었다. 두 지역의 악명 높도록 고온다습한 기후—기대수명은 세 번의 우기였다—를 견딜 수 있는 체질을 가진 사람들은 엄청난 부를 가지고 그들의 축축하고 온화한 섬으로 돌아왔다. 인도 나보브(18~19세기에 인도에서 돌아온 대부호 영국인을 이르는 말이다_옮긴이)들과 서인도제도의 '크리올 사람' 또는 '농장주'들은 부유함 때문에 부러움을 샀지만, 무례하고 교양 없는 매너로 조롱을 받기도 했다. 나폴레옹 전쟁과 그 여파를 배경으로 한 윌리엄 새커리William Thackeray의 1848년 소설 《허영의 시장》에서도 두 가지 유형을 모두 볼 수 있다. 부유한 '마호가니 매력녀' 스와츠Swartz 양—부유함이 그녀가 서인도 출신이라는 사실을 상쇄하지는 못한다—은 지나친 '열대에 대한 열광'으로 비난을 받고, 동인도회사의 관리였던 조스 세들리Jos Sedley는 '그 대단한 호통꾼 나보브'로 불리며 폭식과 게으름, 비겁함을 이유로 풍자의 대상이 된다.

본국으로 돌아온 농장주와 나보브 들은 넓은 시골 영지를 매입하고 도시와 시골을 오가며 살고자 했다. 필연적으로 그들은 영국 제도에서 가장 큰 도시인 런던으로 이끌렸고, 그곳에서 대저택을 사서 돈으로 살 수 있는 가장 화려하고 수준 높은 가구와 예술품으로 가득 채웠다. 19세기 초의 수도는 상업적 이익과 기회, 혁신이 지배하는 도시로 모든 것이 가능한 곳이었다. 부자뿐 아니라 가난한 사람도 금으로 포장된 거리를 기대하며 거대 도시로 이주했다. 런던에서는 무엇이든 얻을 수 있었다. 그런 욕망을 채우기 위해 전 세계에서 무자비하게 착취를 해도 아무도 상관하지 않았다. 혹은 한 사람이 흔적도 없이 사라질 수도 있었다. 관점에 따라 런던은 맥박이 뛰고 생산적인 제국의 심장이거나, 아니면 선거

운동 작가 윌리엄 코벳William Cobbett의 기억에 남은 모습처럼 국가의 힘을 소멸시키는 병든 피지낭, 그레이트 웬Great Wen(런던을 비하하는 말로서 윌리엄 코벳이 만들어낸 말이다. 웬wen은 피지낭을 뜻한다_옮긴이)이었다.

나폴레옹 전쟁 이후 런던의 변화

1815년에 평화조약으로 나폴레옹 전쟁이 마무리되자 영국은 유럽 최고 강대국으로서의 지위를 공식화했다. 하지만 러시아, 오스트리아, 헝가리 제국이나 패망한 프랑스와는 달리 영국은 그 위상에 걸맞은 품격 있는 기반 시설을 갖추지 못했다. 조지 3세의 많은 신하는 버킹엄 궁전보다 더 고급스러운 저택들을 런던에 소유하고 있었고, 수상은 일반적인 런던 타운하우스를 좀 더 크게 만든 곳에 거주했을 뿐이었다. 런던은 국제적인 명성을 자랑하는 인상적인 건물과 거리 풍경, 그에 걸맞은 시설을 갖춘 웅장한 계획도시가 아니었다. 의회는 낡아빠진 중세 궁전에서 회의를 열었고, 공무원들은 대부분 화이트홀 거리를 따라 토끼 굴 같은 사무실에 모여 있었으며, 세계적인 상업 중심지는 로마 제국 시절로까지 거슬러 올라가는 미로 같은 거리에 빽빽하게 몰려 있었다. 병에 지쳐 있던 나이 많은 왕은 이런 문제에 전혀 관심이 없었다. 하지만 그의 아들은 이 모자라는 화려함과 여건이 만들어 내는 '추한 모습'에 천착했다.

섭정이 된 조지 4세는 존 내시John Nash에게 런던 중심부의 북쪽 지역을 아름답게 꾸미고 세인트제임스파크 가장자리에 있는 자신의 궁전인 칼튼하우스와 약 2.4킬로미터 거리에 있는 말리본파크(지금의 리젠트 파크)를 연결하는 작업을 의뢰했다. 호화로움을 좋아하는 왕자가 왕좌에 가까워지면서 그와 존 내시는 도시의 중심부로 관심을 돌렸다. 오늘

날 우리가 보는 런던 중심부는 런던이라는 원래의 도시와 웨스트민스터, 첼시, 말리본, 패딩턴 등등의 도시와 마을을 서로 연결하는 구불구불한 거리와 통로의 유기적인 구조에다 내시가 시작한 질서정연한 대로들과 점점 더 거창해지는 건물들을 겹쳐놓은 팔림프세스트(문서를 겹쳐서 쓴 양피지_옮긴이)이다. 매우 영국적인 방식으로서, 변화의 속도와 수사는 단편적이고 산발적이었다.

1822년, 30년 만에 런던을 처음 방문한 프랑스 작가 샤토브리앙 Chateaubriand은 "궁전이 늘어선 넓은 대로"를 극찬했다. 많은 변화가 있긴 했어도, 워털루플레이스 거리에서 옥스퍼드서커스 교차로까지 존 내시의 리젠트 거리를 따라 걷다 보면, 샤토브리앙이 환기시킨 대로 번영과 상업의 궁전들이 있는 런던을 또렷하게 느낄 수 있다. 계획에 따른, 눈길을 사로잡는 일련의 전망들은 랭엄플레이스 거리(BBC 본사 옆에 있는)에 있는 원형 제령교회 All Souls Church에서 절정을 이루며, 이곳에서는 리젠트 거리와 기존의 포틀랜드플레이스 거리를 연결하기 위해 꼭 필요하지만 적절치는 않은 방향 전환을 흥미진진한 풍경으로 바꿔놓는다.

리젠트 거리는 인상적인 모습 그대로 남아 있지만 여러모로 연막에 지나지 않았다. 몇 분만 걸으면 되는 곳에는 이민자 공동체나 가난한 작가, 예술가, 매춘부, 주정뱅이 및 기타 탐탁지 않은 사람들이 모여 사는 소호의 혼잡하고 지저분한 거리가 있었다. 찰스 디킨스 Charles Dickens만큼 런던 생활의 허약한 곳을 잘 포착한 작가는 없다. 그의 제멋대로 뻗어나가는 우아하지 못한 소설들 가운데 상당수는 세븐다이얼스, 라임하우스, 샤프론힐과 같은 거리의 극심한 빈곤과 궁핍을 기록하고 있다. 디킨스는 불우한 환경에서 자랐다. 아버지는 파산했고, 열두 살 때 그는 학교를 그만두고 공장에서 일해야 했다. 디킨스는 자신의 글에서 낡고 더러운 건물과 절망적인 시민들의 황량함을 메이페어와 웨스트민스터와 같은 사

교 클럽 지역의 부유함과 웅장함, 잘난 척하고 종종 냉담한 부유층과 대조적으로 화풀이하듯 묘사했다.

트래펄가 광장: 제국의 심장부

존 내시와 그의 후원자가 가졌던 비전의 중심에는 도시와 국가를 위한 의례적 심장, 그리고 영국의 부와 지위에 걸맞은 정부의 책임과 공공적 관대함을 행사할 수 있는 적절한 환경이 있었다. 1812년 초, 내시는 런던의 한복판인 채링크로스 지역에 모든 사람이 접근할 수 있는 광장 또는 초승달 모양의 건물을 짓자고 제안했다. 1813년의 리젠트거리법 Regent Street Act으로 그러한 기능을 위한 규정이 마련되었다. 1820년에 로열뮤스 Royal Mews(영국 런던에 있는 왕실 마구간을 말한다_옮긴이)를 버킹엄 궁전으로 옮기기로 합의가 이뤄지면서 그 일이 가능해졌다. 내시는 웨스트민스터의 습지대에서 완만하게 솟아오른 지대에 있는 마구간 자리에 새로운 광장을 만드는 계획을 마련해 달라는 요청을 받았다. 어퍼이스트사이드 쪽으로는 제임스 깁스 James Gibbs가 건축한 18세기 신고전주의 양식의 성 마틴 광야 교회 St. Martin-in-the-Fields가 이미 경계선 역할을 하고 있었다. 1633년에 주조되어 1678년에 설치된(위베르 르 슈에르 Hubert Le Sueur가 작업을 맡은) 말을 탄 찰스 1세 동상이 남쪽의 경계가 되었다.

광장에는 내셔널 갤러리와 함께 왕립 아카데미를 위한 파르테논 신전과 같은 구조물이 한가운데에 들어설 예정이었다. 성 마틴 교회 옆의 북동쪽 도로는 블룸즈버리에 있는 대영 박물관으로 이어지게 되어 있었다. 높은 지대의 모퉁이에는 말을 탄 지도자들의 웅장한 동상—고대 그리스와 로마까지 거슬러 올라가는 관습이다—을 위한 두 개의 주추가 세워져

있었다. 트래펄가 광장은 런던의 정체성—군사력과 해군력이 상업적 성공과 결합하여 사람들이 문화의 혜택을 누릴 수 있는 제국의 도시라는—을 보여주는 상징적인 장소이다.

존 내시가 계획했던 장엄함은 거의 실현되지 못했다. 넬슨의 1805년 승리를 기념하여 1830년에 공식적으로 명명된 이 광장은 1844년에야 개장했다. 그 무렵 내시는 이미 세상을 떠난 지 오래였고, 윌리엄 윌킨스William Wilkins(내셔널 갤러리의 건축가)가 그 자리를 대신했다. 1840년에는 국회의사당 건축가인 찰스 배리Charles Barry가 자리를 이어받았다. 배리 덕분에 광장은 현재의 모습, 즉 높이 있게 만든 지대와 북쪽의 조각상을 위한 두 개의 높은 주추, 동쪽과 서쪽 가장자리를 따라 있는 낮은 벽, 그리고 분수대를 위한 두 개의 거대한 4엽 장식 화강암 수반水盤이 있는 모습을 갖추게 되었다. 하지만 이렇게 생겨난 구조물은 우연에 가까웠다. 내시의 모든 계획 중 내셔널 갤러리만이 완공되었지만, 이 건물은 많은 멸시와 비난을 받았다.

트래펄가 광장은 런던에서 가장 논란이 많고 다채로운 공공장소 중 하나로 발전했다(356쪽). 이곳은 영국의 건국과 영국군이 해외에서 거둔 승리를 기념하는 장소이다. 대중이 기뻐하는 장소이며, 수많은 스포츠 승리가 축하를 받아온 곳이다. 제2차 세계대전의 끝자락이었던 1945년에는 영국의 승전 축하 행사가 열리기도 했다. 하지만 트래펄가 광장은 1848년 '혁명의 해'에 벌어진 사회 및 정치 개혁을 위한 차티스트 운동, 제1차 세계대전 이전 여성 참정권 쟁취를 위한 집회, 1960년대 반핵 행진, 1990년 인두세 폭동, 2003년 이라크 전쟁 시위, 브렉시트 반대 캠페인, 2020년의 '흑인의 목숨도 소중하다' 시위 등 내내 평화적인 반대 시위의 장소로도 사용되었다.

넬슨 기념탑 그리고 동상들

트래펄가 광장을 압도하는 것은 영국의 해군적·군사적·식민지적 승리의 상징으로 널리 알려진 넬슨 기념탑이다. 트래펄가 갑岬의 영웅을 기리기 위한 공공 기념물은 1806년에 열린 그의 국장國葬에서 처음 제기되었다. 22년 후인 1838년, 넬슨 기념탑 디자인 공모전에서 소박한 교구 목사관과 교회의 설계자로 알려진 윌리엄 레일턴William Railton이 우승했다. 그 결과가 너무나 놀라워서 워털루 전투의 승리자인 웰링턴 공작Duke of Wellington이 심사위원으로 참여한 공모전이 다시 열렸지만, 결과는 같았다.

레일턴은 화강암 기단 위에 서 있게 될 기둥을 세로로 홈이 새겨지고 웅장한 코린트식으로 구상했고, 광장으로 내려가는 계단은 사자 네 마리가 양옆에 있도록 설계했다. 비용이 급증하면서 이 기둥들은 계획대로 완성되지 않았고 규모도 축소되었다. 처음 구상했던 사자 상이 취소되었고, 여러 세대에 걸쳐 런던 어린이들이 앉아온 오늘날의 웅장한 무대는 빅토리아 여왕이 가장 좋아했던 예술가 에드윈 랜드시어 경Sir Edwin Landseer이 설계한 것으로 20여 년이 지난 후에야 만들어졌다. 그럼에도 이 기념탑은 매우 인상적인 기념물이다. 윌리엄 헨리 폭스 탤벗William Henry Fox Talbot의 초창기 사진을 보면 트래펄가 광장의 남쪽 끝에 있는 공사 중인 기둥이 있다. 광장 동쪽의 호텔만큼이나 높은 거대한 기단은 거대한 수직 기둥들로 만든 나무 비계로 덮여 있다. 기둥을 구성하는 거대한 데번 화강암 덩어리는 철로 위에서 움직이는 엔진이 들어 올렸다. 기단의 각 면에는 코펜하겐 전투, 나일강 전투, 세인트 빈센트 곶 전투 등 넬슨의 업적은 물론 트래펄가 해전에서 전사한 이 영웅의 모습이 위엄 있게 청동 부조로 새겨져 있다. 그 아래에는 넬슨의 명언이 새겨져 있다.

"영국은 모든 사람이 자신의 의무를 다할 것을 기대한다." 비용의 4분의 3은 대중의 후원으로 충당되었다.

E. H. 베일리E. H. Baily의 넬슨 동상은 소용돌이치는 아칸서스 잎사귀 무늬로 장식된 청동 기둥머리 위에 서 있는데, 그 높이는 52미터이다. 1844년에 출간된 에드워드 모그Edward Mogg의 《런던의 새로운 모습과 명승지 안내서》는 그 규모를 자랑스레 적시했다. 로마의 트라야누스 원주와 파리의 나폴레옹 원주보다 더 높았고, 런던 대화재 기념비보다는 겨우 6미터 낮았다. 〈일러스트레이티드 런던 뉴스〉는 "영웅을 이상화한 것이 아니라 돌로 만든 초상화"라고 베일리의 능력을 극찬했다. 1843년 10월, 그의 동상은 전시되어 이틀 동안 10만 명의 사람들이 관람한 후 제자리에 세워졌다. 사암으로 조각된 넬슨의 동상은 그의 오른발이 가장자리를 살짝 벗어나면서 자신감 있게 앞으로 나아가는 모습을 보여준다. 제독은 제복을 입고 있다. 반바지와 긴 양말. 네 개의 기사도 훈장으로 장식된 해군 중장 코트. 양쪽 어깨에 견장. 그리고 앞가슴을 가로지르는 띠. 무엇보다도 가장 화려한 것은 1798년 나일강 전투 이후 술탄 셀림 3세Selim III가 선물한 '첼렝크chelengk'—태엽을 완전히 감으면 회전했다—라는 반짝이는 다이아몬드 깃털을 얹은 2각모이다. 넬슨의 왼손은 예식용 검의 칼자루를 쥐고 있으며, 비어 있는 오른쪽 소매는 가슴께에 자랑스럽게 걸려 있다. 그의 다리 주변에는 거대한 밧줄이 똬리를 틀고 있다. 가까이서 보든 멀리서 보든 인상적인 넬슨 기념비는 런던에서 가장 눈에 띄는 상징물 중 하나이다.

광장에 있는 두 개의 조각 주추 중 하나는 1990년대 후반까지 비어 있었다. 다른 하나는 넬슨 기념비와 같은 해에 자리를 차지했지만, 조지 4세는 그다지 어울리지 않는 인물이었다. 그의 10년간의 통치는 사치와 스캔들로 얼룩져 있었다. 그의 죽음을 두고 《타임스》 사설은 이렇게

적었다. "친구들이 전혀 아쉬움을 내보이지 않는 것으로 치자면 이 죽은 왕보다 더한 사람은 없었다…. 그에게 신분과 상관없이 헌신적인 친구가 있었다고 한다면, 그 이름이 우리에게 와닿지 않았음을 우리는 강력히 주장하는 바이다." 프리니Prinny라는 그다지 애정 없는 이름으로 알려진 왕이었던 그는 섹스부터 음식과 술에 이르기까지 모든 감각적 쾌락을 탐닉한 것으로 풍자되었다. 바닷가의 과장된 인도식 궁전인 브라이튼 파빌리온이 그의 실제 모습을 보여준다면, 이 동상은 날씬하고 잘생기고 군사적으로 성공했으며 관대한 예술의 후원자라는, 왕이 원했던 남자의 모습을 보여준다. 안장도 없이 말을 타는—가장 숙련된 기수만이 할 수 있는 일이다—그의 모습은 그가 국가와 국민을 자연스럽게 통솔한다는 점을 은연중에 내비친다. 하지만 그의 예전 신민들의 판단은 달랐다. 이 청동품은 19세기 초 영국에서 가장 성공적인 건축 조각가였던 프란시스 챈트리Francis Chantry가 버킹엄 궁전의 의례용 입구로 존 내시가 설계한 대리석 아치를 위해 제작한 것이었다. 이 구조물은 현재 하이드파크 끝자락에 있는 교통섬에 서 있다. 영국식 절약의 전형적인 예로, 가장 인기 없는 왕의 값비싼 청동상이 용도 변경을 거쳐 트래펄가 광장에서 활용되었다.

1850년대 초, 배리가 설계한 두 개의 주추가 남쪽 모퉁이에 추가로 설치되었다. 당대에는 찬사를 받았지만 지금은 논란이 되고 있는 두 장군의 동상이 그 위에 서 있다. 1853년에 사망한 찰스 제임스 네이피어 경Sir Charles James Napier은 오랫동안 장교와 공무원으로 재직했고, 반도 전쟁의 영웅이자 영국 식민지 총독, 인도 주둔 영국군 최고사령관을 역임한 인물이다. 이 동상은 대중의 후원으로 제작되었으며, 대부분 군인들이 모금한 돈이었다. 좋은 스토리라고 생각할 수도 있겠지만, 네이피어는 인도 북서부에서 여러 차례 반란을 진압하고 신드 지방을 과도하게

점령한 것으로도 악명이 높다. 조지 개먼 애덤스George Gammon Adams가 만든 장군—군복을 입고 손으로 꽉 거머쥔 칼을 가슴에 대고 있는 모습이다—의 서 있는 조각상은 그 평범함으로만 주목할 만하다. 심지어 현대 미술 평론가로부터 "영국 최악의 공공 동상"이라는 저주를 받기도 했다. 애덤스는 메달과 인물 흉상 제작자로서 성공을 거두었지만 두 차례나 왕립 아카데미 회원으로 선출되는 데 실패했다. 그의 동상은 그 이유를 명확히 보여준다.

반대편 모퉁이에 있는 헨리 해블록Henry Havelock 상은 넬슨과 마찬가지로 두 발을 벌린 채(넬슨과 마찬가지로 오른발이 테두리를 살짝 벗어나 있다) 주추 위에 당당히 서 있다. 한 손은 엉덩이에 가지런히 올려놓고 다른 한 손은 칼자루를 잡고 있어 행동하는 남자의 모습을 보여준다. 이 동상은 해블록뿐만 아니라 "인도에서 전쟁을 하는 동안 함께 싸운 그의 용감한 동료들"을 기념하기 위해 세워졌다. 그는 네이피어보다 훨씬 더 분열적인 인물이다. 완곡하게 '캠페인'이라고 명명된 이 전쟁은 영국에서는 인도 군대의 상당수가 영국 정부에 반란을 일으킨 '인도 폭동' 또는 '제1차 인도 독립 전쟁'으로 더 잘 알려져 있다. 해블록은 1857년 러크나우에서 도시를 재탈환한 후 이질로 사망했고, 영웅으로 추앙받았다. 하지만 인도에서는 콘포르와 러크나우에서 무차별적 보복으로 10만 명에 달하는 사망자를 낸 잔인한 살인자로 여겨지고 있다. 윌리엄 벤스William Behnes가 만든 청동상은 해브록이 사망한 지 몇 년 후에 작업이 의뢰되고 세워졌기 때문에, 사진 한 장에 의지해서 제작되었다. 이 기념물은 현재 많은 논란을 불러일으키고 있다.

예술과 제국:
내셔널 갤러리와 왕립 아카데미

트래펄가 광장의 북쪽 끝에 있는 내셔널 갤러리는 광장의 많은 풍경의 배경이 되는 곳이다. 내셔널 갤러리는 극장과 공원, 미술관에 이르기까지, 대중의 여가를 위한 훌륭한 장소를 조성함으로써 런던이 주요 수도로서의 면모를 갖추도록 하기 위한 일련의 계획 중 하나였다. 하지만 내셔널 갤러리의 설립은 전략적이라기보다는 우연에 따른 것이었다. 한 부유한 수집가가 사망했고, 당시 총리는 예술 애호가였으며, 의회는 비교적 적은 금액인 6만 파운드로 그 수집가의 컬렉션을 구매하는 일에 호의적이었다. 15년 동안 내셔널 갤러리는 폴몰 쇼핑센터 자리에 있던 사망한 수집가의 집에 있었는데, 비판에 직면한 정부가 내셔널 갤러리와 왕립 아카데미에 어울리는 건물들을 새 광장의 북쪽 부지에다 지어달라고 윌리엄 윌킨스에게 의뢰했다. 대체로 그는 그 작업에 자금이 매우 적게 든다는 취지의 유별난 주장을 펼쳤기 때문에 그 일을 맡게 되었다.

 야심 찬 구상은 공공 박물관과 예술 학교의 기능을 결합하여 국가의 문화적·도덕적 건강성을 변화시키고 모든 사람에게 즐거움을 선사하겠다는 것이었다. 포르티코와 돔이 인상적인 파사드의 웅장함에도 불구하고 윌킨스가 만든 건물의 하찮은 규모는 거의 처음부터 실패를 계획한 것이었다고 해도 무방했다. 윌리엄 4세는 그 건물을 두고 '끔찍한 작은 구멍'이라고 비난했고, 로버트 필 경 Sir Robert Peel은 '유럽 최고의 장소'에 어울리지 않는다며 비난했다. 한마디로 공간이 충분하지 않았다. 급격히 늘어나는 내셔널 갤러리 컬렉션을 위한 전시실은 여섯 개, 왕립 아카데미를 위한 전시실은 다섯 개밖에 되지 않았다. 30년 후, 내셔널 갤러리에 대한 두 차례의 정부 조사 끝에 왕립 아카데미는 이전했다.

라파엘전파와 그림 시장

왕립 아카데미와 내셔널 갤러리가 한 건물을 공유했던 비교적 짧은 기간은 영국의 회화를 변화시켰다. 트래펄가 광장에서 왕립 아카데미 학교의 학생들은 박물관 컬렉션에 곧장 접근할 수 있었고, 거기에는 일련의 혁신적인 작품들, 즉 '원시적인' 회화 작품들이 포함되어 있었다. 이 작품들은 전성기 르네상스의 천재 화가 트리오—레오나르도와 미켈란젤로, 라파엘로—보다 앞서 활동한 얀 판 에이크Jan van Eyck와 조반니 벨리니 같은 예술가들이 그린 작품이었다. 영향력 있는 미술 평론가 존 러스킨처럼 학생들은 인물과 풍경에 대한 정확한 관찰, 냉정하고 때로는 잔인한 사실주의, 그리고 상징적 의미를 전달하기 위해 일상적인 사물을 사용하는 것에 흥미를 느꼈다. 1842년에 매입한 판 에이크의 〈아르놀피니 부부의 초상〉은 컬렉션의 첫 번째 네덜란드 그림으로, 이탈리아 상인과 그 아내를 묘사한 작품이다(23쪽, 6번). 그들에게서는 사마귀를 포함해서 모든 것이 보인다. 남자는 매우 마른 체형에 이목구비가 초췌하고 코가 커다랗다. 창턱의 오렌지와 테리어의 뻣뻣한 털부터 거칠게 마무리된 석고 벽과 볼록 거울에 비친 모습까지, 그림의 모든 디테일이 세심하게 묘사되어 있다. 이것은 몇 세기 동안 젊은 예술가들의 모델이 된 라파엘로의 단조로운 완벽함과는 달라도 너무 달랐다. 초기 왕립 아카데미 학생 중 가장 재능이 뛰어났던 학생은 어린 신동 존 에버렛 밀레이John Everett Millais와 그의 친구인 윌리엄 홀먼 헌트William Holman Hunt, 단테 가브리엘 로세티Dante Gabriel Rossetti였다. 이들은 라파엘로로 대표되는 학문적 예술에 대한 거부감 때문에 자신들을 '라파엘전파Pre-Raphaelite'라고 불렀다.

 라파엘전파는 예술에 대한 접근 방식이 급진적이었지만, 대부분은 상업적 성공을 추구했다. 최소한 자신과 가족을 위한 수입을 확보해야

했기 때문이다. 그들의 마케팅 전략은 영리했다. 그들은 그림을 그린 후 복사본을 만들게 했고, 학문적 회화를 비판하면서도 왕립 아카데미의 연례 전시회에 참여하기를 원했다. 1780년에 시작된 이 공개 출품 전시회는 런던 사교계의 중요한 행사로 빠르게 자리 잡았다. 전시회에 출품하면 많은 상업적 기회가 열렸다. 영국의 번영은 그 어느 때보다 많은 사람이 미술품을 구매한다는 것을 의미했고, 미술 시장은 귀족층에서 중산층으로 이동하고 있었다. 전문가와 사업가 들은 종종 지역 미술 아카데미에서 주최하는, 영국 전역의 도시에서 열린 판매 전시회에서 집을 꾸밀 목적으로 그림을 구매했다. 왕립 아카데미 전시회는 그 위치, 명성 및 범위로 인해 직접적인 판매뿐만 아니라 가장 인기 있고 많이 언급되는 전시품을 그대로 모방한 복제본이라는 측면에서도 가장 큰 시장을 제공했다.

1852년, 밀레이와 헌트는 완전히 다른 주제의 두 그림, 〈오필리아〉와 〈고용된 양치기〉를 함께 전시했다. 두 화가는 이 두 그림을 동시에 그렸다. 밀레이의 〈오필리아〉(23쪽, 5번)는 현재 영국에서 대단히 사랑받는 그림들 가운데 하나이다. 셰익스피어의 비극적이고 불운한 여주인공이 연인 햄릿에게 거절당하고 죽는다는 내용을 주제로 다루고 있다. 셰익스피어는 오필리아의 죽음이 사고인지 고의적인 자해 행위인지 확실히 밝히지 않는다. 이 이야기는 오필리아의 때 이른 죽음에 대한 정서와 비극을 좋아했던 빅토리아 여왕 시대 사람들에게 큰 인기를 끌었다(그녀의 몸과 마음의 아름다움도 한몫했다). 19세기 동안 왕립 아카데미에서는 오필리아 그림이 최소 50점 이상 전시되었다. 오필리아는 정통적인 경력을 원하는 예술가에게는 완벽한 주제였다. 밀레이는 왕립 아카데미 원장직을 맡으며 작품 활동을 더는 하지 않았지만, 그의 〈오필리아〉는 절대 평범하지 않았다.

1851년 6월, 밀레이와 헌트는 같은 크기의 캔버스를 사서 기차를 타고 서리Surrey주의 시골 한가운데 있는 올드 몰든으로 향했다. 3개월 동안 그들은 바람과 파리, 습기에 시달리며 하루 11시간씩 일하면서 자신들이 선택한 장소를 세밀하고 정교하게 그렸다. 오필리아에게 배경이 되어주는 풍경은 호그스밀강 서안에 있는 식스에이커메도 목초지에서 그렸다. 라파엘전파 미술의 전형적인 특징에서 알 수 있듯, 그림 속 배경은 실제 장소보다 더 자연스러워 보인다. 강렬한 색채와 윤곽선은 마치 강렬한 햇살을 비추듯 요소들―가지가 부러진 버드나무, 오필리아 앞에 떠 있는 양귀비와 팬지, 데이지, 장미, 잡초가 우거진 물의 짙은 녹색, 그리고 그녀의 목에 걸린 약간 바랜 제비꽃―하나하나를 돋보이게 만든다.

밀레이의 오필리아는 시골 서리의 고단함을 견뎌낼 필요가 없었다. 다만 도시 생활은 그녀의 고통에 특별한 냉기를 불어넣었다. 밀레이는 "시달 양이 힘든 경험을 했다"라는 사실을 처음으로 인정했다. 당시 19세로 예술가이자 모델이었던 엘리자베스 시달Elizabeth Siddal은 "은색 자수로 장식된 매우 화려하고 고전적인 여성용 드레스"를 입고 밀레이를 위해 포즈를 취했다. 그는 이 "낡고 더러운" 옷을 4파운드라는 (그의 처지에서 볼 때) 상당한 금액에 구매했다고 설명했다. 모델이 입기 전에는 깨끗하게 세탁된 상태였기를. 시달은 물에 젖은 오필리아의 옷이 잘 펴지도록 양철 욕조 안에서 포즈를 취하는 데 동의했다. 밀레이는 욕조 밑의 램프가 금속 바닥을 데워주는 덕분에 욕조 온도를 균일하고 따뜻하게 유지할 수 있을 것이라고 약속했다. 그는 그림 그리는 일에 몰두한 나머지 램프가 꺼졌다는 것을 잊었고, 그녀는 폐렴에 걸렸다. 시달이 직접 불평하지는 않았지만, 그녀의 아버지가 의료비 청구서를 예술가에게 보냈다.

결국 혁신과 전통의 결합으로 밀레이의 〈오필리아〉는 큰 성공을 거두었다. 20년 사이 이 그림은 중산층 가정에서 전시용으로 가장 애호하

는 그림이 되었다. 1866년에 처음 나온, 〈오필리아〉를 본뜬 제임스 스티븐슨James Stephenson의 대형 프린트화는 곧장 벽에 걸리게끔 액자에 끼울 수 있게 제작되었다. 이 무렵 밀레이의 작품은 이미 급진적이지 않으며 수용할 수 있고 대중적인 것이라 여겨졌고, 그는 대가족을 부양할 수 있게 되었다. 1885년 기사 작위를 받으면서 밀레이는 기성 작가로 완벽하게 전환했다. 윌리엄 홀먼 헌트는 대영 제국 전역에서 그의 경력과 빅토리아 여왕 시대의 주류 정신을 정의하게 될 한 작품으로 더 큰 명성을 얻는 예술가가 될 예정이었다. 1854년, 그는 왕립 아카데미에서 《요한복음》에서 영감을 받은 작은 그림을 전시했다. 헌트의 후원자인 마사 컴Martha Combe과 토머스 컴Thomas Combe 부부를 위해 그해에 제작한 〈세상의 빛〉은 대부분의 비평가들에게는 비난을 받았지만, 존 러스킨이 "지금까지 제작된 종교 예술 작품들 가운데 아주 숭고한 작품에 속한다"라고 극찬하면서 구원을 얻었다(23쪽, 7번).

이 그림은 여명이 트기 전의 순간을 표현하는데, 나무를 배경으로 실루엣으로 비친 색색의 하늘이 빛이 다가오고 있음을 보여준다. 샛별의 산란한 빛이 유일한 한 인물을 비추고 있다. 속이 훤히 비치는 새하얀 옷을 입은 남자는 무지갯빛 붉은 망토를 두르고 문 앞에 서서 오른손으로 문을 두드리고 있다. 그는 어둠 속에서 반짝 빛을 내는 등불을 들고 있다. 핏방울처럼 보이는 통통한 산딸기류 열매들로 장식된 왕관과 머리 주위의 후광은 사제복과 더불어 그가 예수 그리스도임을 선언한다. 그의 친절한 눈빛과 인내심 가득한 표정은 그가 한동안 문을 두드리고 있었음을 보여준다. 문지방에는 식물이 무성하게 자라고 있어 문이 거의 사용되지 않았다는 것이 드러난다. 썩어가고 있는 떨어진 사과는 예수 그리스도의 발치에 놓여 있는데, 이는 쓸모없는 잡초처럼 하느님의 빛이 없는 삶은 궁극적으로 불완전하고 성취되지 못한다는 것을 말해주는 또

다른 징표이다. 훗날 헌트는 "나는 단순히 좋은 소재가 아니라 비록 자격이 없긴 했지만 신의 명령이라고 생각한 것을 그림으로 그렸다"라고 회상했다.

1860년, 〈일러스트레이티드 런던 뉴스〉는 이 작품을 "현대 미술이 만들어 낸 가장 완벽한 작품 중 하나"라고 극찬했다. 판화라는 매체를 통해 〈세상의 빛〉은 빅토리아 여왕 시대에서 대단히 인기 있는 그림 중 하나가 되었고, 대중문화의 일부가 되었다. 널리 복제되고 모방된 이 작품은 시와 찬송가에 영감을 주었으며, 영국 제도와 확장하는 대영 제국 전역의 수만 개의 가정과 교회에서 찾아볼 수 있었다. 그 주제는 교파를 막론하고 기독교인에게 대부분 호소력이 있었기 때문에 교회의 스테인드글라스 창문 소재로 큰 성공을 거두면서 오스트레일리아에만 200개가 넘는 스테인드글라스가 남아 있다.

1890년대에 헌트는 1891년에 마사 컴으로부터 그림을 기증받은 옥스퍼드 대학교 키블 칼리지Keble College가 그 그림을 보려는 관람객에게 관람료를 받는다는 사실에 분노하여 다른 버전의 그림을 제작할 것을 고민했다. 1900년, 73세가 되던 해에 그는 정신적·도덕적 향상을 위해 모든 사람이 그림을 무료로 감상할 수 있어야 한다는 생각으로 실물 크기의 그림 제작에 착수했다. 헌트는 거의 실명 상태였기 때문에 실제로는 그의 오랜 조수였던 에드워드 로버트 휴스Edward Robert Hughes가 그림을 대부분 그렸다. 1904년에 1851년과 1900년이라는 두 가지 연대를 지닌 〈세상의 빛〉이 본드Bond 거리의 미술협회에서 공개되었다.

여기서 찰스 부스Charles Booth가 등장한다. 산업가이자 자선가, 빈곤 연구자였던 그는 일신론 기독교인으로 자랐다. 그는 불가지론자였지만 위대한 종교 예술에 대한 노출이 사회의 도덕성을 개선하는 데 도움이 된다고 믿었다. 그는 런던의 새로운 미술관 테이트 갤러리에 기증되기 전

에 대영 제국 전역을 돌아다닐 수 있다는 조건으로 그 그림을 사들였다. 1905년 이 그림은 캐나다와 오스트레일리아, 뉴질랜드, 남아프리카공화국을 순회하기 시작했다.

주최 측이 오스트레일리아 전체 인구의 5분의 4가 관람했다고 추산할 정도로 그 순회 투어는 큰 성공을 거두었다. 1908년 그림이 영국으로 돌아왔을 때, 평범한 미술관은 그 그림을 소장하기에 부적절한 장소라는 점이 분명해졌다. 〈세상의 빛〉은 19세기 영국의 국가적 판테온인 세인트 폴 대성당—이곳에는 넬슨 경, 웰링턴 공작, 아서 설리번Arthur Sullivan, J. M. W 터너J. M. W. Turner, 헌트의 친구 존 에버렛 밀레이와 같은 존경받는 인물들의 기념비가 있다—의 미들섹스 예배당에 설치되었다. 2년 후 헌트가 사망하자 그의 유골도 세인트 폴 대성당에 매장되었다.

런던 중산층, 부르주아적 소비

〈세상의 빛〉과 같은 그림이 불러일으킬 수 있는 강렬한 관심은 그 자체로 사회 변화의 산물이었다. 예술은 영국인들이 자신의 부와 고상함을 과시하기 위해 합리적이면서도 지나치게 비싸지 않은 가격으로 집을 장식할 수 있는 여러 상품 중 하나였다. 1860년대에 런던의 중산층은 런던 중심부와 철도와 말이 끄는 버스로 연결된 홀로웨이, 클래펌, 스토크 뉴잉턴과 같은 쾌적한 교외 지역에 거주했다(일반 시민을 가리키는 "클래펌 버스를 탄 사람"이라는 표현은 20세기 후반까지 널리 사용되었다). 그들의 삶은 그로스미스Grossmith 형제의 《어느 평범한 사람의 일기》(1892)에서 풍자적으로 묘사되는데, 이 작품은 홀로웨이에 있는 "방 여섯 개의 멋진 저택"인 더로럴스The Laurels에 사는, 늘 무시당하지만 조금은 오만한 사무

원 푸터Pooter 씨와 그의 아내 캐리Carrie의 고난을 묘사한다. 푸터의 가상의 일기가 서술하듯 삶은 풍요로웠다. 집값이나 가사도우미 비용도 저렴했다. 대부분의 가정에는 가스 조명과 조리용 철제 스토브부터 실내 욕실과 수세식 변기에 이르기까지 최신 기기가 갖춰져 있었다. 집은 무거운 커튼, 무늬가 있는 벽지, 커다란 짙은 색 가구, 집안 식물, 풍성하게 꾸민 실내 장식(때로는 집주인이 직접 추가로 장식하기도 했다) 등 당시 유행하는 방식으로 꾸며져 있었다. 피아노, 장식품, 그림과 같은 사치품은 여성 잡지에 광고가 실렸다.

이러한 환경의 여성들은 '집안의 천사'가 되라는 권유를 받았다. 그들의 게으름과 나태하고 사치 추구에 전념하는 것은 남편의 가정 부양 능력을 보여주는 증거였다. 여성들은 비실용적인 옷과 하얀 손, 정교한 헤어스타일에 자부심을 가졌다. 그들의 임무는 남편을 위한 오아시스, 즉 하루의 고단한 일과를 마치고 휴식을 취할 수 있는 편안한 실내 공간을 만드는 것이었다. 이런 환경은 아이러니하게도 헌트의 〈깨어나는 양심〉(1853)에서 찾아볼 수 있는데, 이 작품은 〈세상의 빛〉과 대조되는 것으로 구상되었다. 연인에 의해 세인트존스우드에 있는 한 집에 얽매이게 된 여자는 자신이 미래에 내쳐진 사람이 되리라는 것을 인식한다. 피아노와 황금 시계, 고급 가구와 직조 카펫으로 꾸며진 그녀의 집이 갖는 부르주아적 안락함에도 불구하고.

세인트판크라스, 영국 부유함의 상징

영국의 이러한 부유함은 무역과 제국주의, 운송이라는 상업적 성공의 세 가지 축에서 비롯했다. 이런 자신감이 산업 건축의 위대한 승리인 세

인트판크라스 역(24쪽, 2번)과 미들랜드그랜드 호텔(24쪽, 1번)보다 더 분명하게 드러나는 곳은 없다. 이곳은 런던 철도 노선의 세 번째이자 가장 중요한 노선의 중심부에 있으며, 철도 노선들은 각각 링컨셔와 요크셔, 미들랜드 그리고 리버풀과 맨체스터와 연결된다. 호텔은 뾰족한 기와지붕과 테라스를 얹은, 붉은 벽돌로 지어진 키 큰 건물로, 유스턴로드 위로 우뚝 솟아 있다.

사실상 모든 자재는 역과 철도 사업을 의뢰한 철도 회사의 규정에 따라 미들랜드의 산업 중심지에서 조달했다. 고급 장식용 벽돌은 에드워드 그리퍼Edward Gripper의 노팅엄특허벽돌회사Nottingham Patent Brick Company와 러프버러의 터커앤드선Tucker & Son사가 만들었고, 구조물을 지탱하는 철제 부품은 노팅엄과 더비 사이의 에러워시 계곡에 있는 버털리철제회사Butterley Iron Company에서 제작했다. 기둥, 원주圓柱, 창틀 등의 장식적인 디테일뿐만 아니라 기초에 사용된 석재에는 브램리폴 사암 또는 더비셔 사암, 앤캐스터 석회암과 케턴 석회암, 맨스필드 붉은 사암 등이 사용되었다. 밝은 색상과 문양으로 구워진 반짝이는 테라코타 타일은 여전히 훌륭한 상태를 유지하고 있다. 가장 기본적인 디테일조차도 기능뿐만 아니라 일상의 아름다움에 대한 안목을 바탕으로 만들어졌다. 역 아래 지하에 있는 벽돌만 현지에서 만들었으며, 건축 자재를 하나로 잡아주는 석회 모르타르 역시 미들랜드에서 가져온 것이다.

기둥으로 구분되는 고딕 양식의 아치형 창문들은 중세 말기 베네치아와 피렌체의 창고와 지하 납골당에서 아이디어를 얻은 것이고, 계단식 벽돌 외관은 브뤼주와 암스테르담의 도시주택과 시청을 떠올리게 한다. 이 모든 성공적인 도시 국가를 상징하는, 모퉁이에 있는 거대한 시계탑이 건축물을 땅에다 붙박아 고정한다. 건축가 조지 길버트 스콧 경Sir George Gilbert Scott은 그와 동시대에 살았던 사람들이 믿었던 것—19세기에

상업적 통찰력, 민주적 정부, 도덕적 올바름으로 찬사를 받았던 유럽 전임자들의 진정한 상속자는 런던이라는 것—을 입체적으로 말하고 있다. 하지만 이 건축물이 더욱 웅장하게 표현하고 있는 것은 역 단지의 목적과 세계 어느 곳보다 런던이 우월하다는 사실이다. 웨스트민스터 사원, 솔즈베리, 윈체스터에서 캉과 아미앵에 이르기까지, 중세 시대 유럽 최고의 대성당의 요소들이 기와와 벽돌 들에 녹아들어 있다.

승객이 기차표를 사는 매표홀에 있는, 아치를 떠받치고 있는 기둥머리들에는 작업복 차림을 하고서 바퀴 달린 기관차 모형을 든 인부들의 형상이 있다. 이 건물은 세속적·종교적 출처를 갖는 풍부한 건축적 디테일이 인상적인데, 무역과 자본주의, 산업화의 중요성을 강력하게 표현하고 있다. 역으로 들어오는 사람들을 맞이하는 구조물이 그런 목적을 훌륭히 수행한다. 73미터에 달하는 전례 없는 순경간純徑間과 210미터가 넘는 길이를 자랑하는 이 철도 역사驛舍는 위험을 감내하며 대담하게 만들어졌다. 미들랜드철도Midland Railway의 수석 엔지니어였던 윌리엄 발로 William Barlow는 유리로 된 아치형 실내 공간에 다리와 같은 경간을 만들어 냈다. 이곳은 지금껏 밀폐된 공간 중 가장 넓고 큰 것으로 남아 있다.

기차 역사를 방문하는 사람들은 자신이 땅바닥에 서 있는 것이 아니라 길거리 위치보다 훨씬 높은 대臺에 있다는 것을 알지 못한다. 이는 당시 런던의 교통 기반 시설의 중요한 부분인 운하망을 막는 역 밖의 선로들을 피하려고 한 것이었다. 대 높이에서부터 거대한 투명 아치가 솟아 있다. 일정한 간격으로 거대한 붉은 벽돌 교각에 구축된 25개의 거대한 철제 트러스가 런던 생활의 특징인 뭉게구름과 변화무쌍한 날씨 사이로 하늘을 볼 수 있는 유리 지붕을 지탱하고 있다. 대에서 보면 각각의 트러스가 뼈대처럼 보인다. 그 결과 인간이 아닌 신이 여행이라는 행위를 통해 우리를 천국으로 인도하고 있다는 느낌을 받는다. 이 건축물이—그리

고 그것의 목적이 — 신성한 영감으로 완성된 게 아니고 무엇이겠는가?

빅토리아 여왕 시대의 산물, 앨버트 기념비

조지 길버트 스콧은 본인의 표현을 빌리자면 "군중의 사도"였다. 1811년 외딴 버킹엄셔에서 태어난 그는 잡지 《빌더》의 부고 기사에서 언급되었듯이 "당대 최고의 건축가"였다. 그의 가장 위대한 건물은 세인트판크라스에 있는 미들랜드그랜드 호텔이다. 하지만 빅토리아 여왕 시대 영국의 이상과 부유함, 자신감, 세계에 대한 의존도를 가장 잘 보여주는 건축물은 그가 만든 앨버트 기념비이다(21쪽, 3번).

작센-코부르크-고타 공국의 공작 앨버트Albert는 1840년 2월, 두 사람이 겨우 20살이었던 1840년 2월에 영국과 아일랜드의 여왕인 사촌 빅토리아 여왕과 결혼했다. 빅토리아는 앨버트를 깊이 사랑했고 그에게 헌신했다. 그녀는 그가 매우 매력적이라고 생각했고, 결혼한 지 9개월 만에 그들 사이에서 난 아홉 명의 자녀 중 첫째 아이를 낳았다. 그녀는 그의 지성과 소양, 진지함을 존경했다. 그녀는 군주로서의 의무와 자율성에 대해 매우 분명히 인식하고 있었지만, 많은 사안에서 그의 의견을 따랐다. 그에게 남편 이상의 지위를 부여하려는 빅토리아의 열망은 정부 그리고 각료들과 의견 충돌을 일으키기도 했지만, 1857년 6월 그는 공식적으로 여왕의 부군(왕족이면서 여왕의 남편인 사람에게 붙이는 칭호_옮긴이)이 되었다. 앨버트는 빅토리아의 가장 신뢰받는 조언자였다. 1861년 12월 앨버트가 장티푸스로 사망했고, 이후로 빅토리아는 그의 죽음에서 완전히 회복하지 못했다. 빅토리아는 애도하는 동안(남은 생애 내내) 검은

옷을 입었고, 거의 10년 동안 대중 앞에 모습을 드러내지 않았다. 앨버트가 사망한 지 1개월 만에 여왕이 원했던 "일반적인 의미에서"의 기념비 건립을 위한 위원회가 구성되었다. 1863년 4월에야 길버트 스콧의 설계가 공식적으로 승인되었는데, 이는 군주와 정부 간에 비용을 두고 오랜 기간 논의한 끝에 결정된 사안이었다.

스콧은 그가 글로 남긴 것처럼, 그에게 영감을 준 기념비가 있었다. 그것은 1290년대에 슬픔에 잠긴 군주 에드워드 1세가 배우자의 시신을 웨스트민스터 사원의 매장지로 옮겨갈 때 밤에 휴식을 취한 지점들을 표시하기 위해 세운 '엘레아노르 십자가'(에드워드 1세의 부인인 엘레아노르 카스티야 왕비를 기념하기 위해 세워진 열두 개의 석조 기념물을 말한다_옮긴이)였다. 그는 또한 프랑스, 독일, 이탈리아를 여행하면서 보았던 중세 고딕 양식의 위대한 교회와 기념비 들로부터도 영향을 받았다. 기념비와 가장 흡사한 선례는 엘레아노르 십자가 자체가 아니라 이탈리아 북부의 베로나에 있는 스칼리체르Scaliger 통치자들을 기리는 야외 기념비로서, 영국 빅토리아 여왕 시대에 영향력 있던 많은 사람들, 특히 존 러스킨이 그 기념비에 감탄했다.

기념비의 건축과 장식은 설계보다 훨씬 더 복잡했다. 스콧이 제안한 것은 성찬식 때 예수의 시신을 모시는 데 사용되는 캐노피와 같은 구조물인 성합聖盒으로, 그 아래에는 여왕 부군의 조각상이 놓일 예정이었다. 중세 세계의 성합들은 화려하게 장식되어 있었고 건축적인 느낌이 강했지만, 독립된 건축물이 아니라 실내 장식이었다. 스콧의 참신함은 야외에 그런 구조물을 두고 그 안에 성모 마리아나 아기 예수와 같은 신성한 이미지가 아닌 생명이 유한한 인간을 넣는 것이었다. 이를 통해 스콧은 여왕뿐만 아니라 그 배우자도 '하느님의 은총'을 행동으로 옮겼다는 점을 드러냈다.

앨버트 기념비의 위치는 매우 상징적이었다. 죽기 10년 전인 1851년, 앨버트는 하이드파크에 특별히 지어진 수정궁에서 열린, 현대 기술과 디자인(특히 영국과 영국령의 디자인)을 기념하는 만국박람회를 큰 성공으로 이끌었다. 만국박람회 왕립위원회는 지금은 엑시비션 거리로 알려진 남북을 가르는 길을 따라 사우스켄싱턴 지역 대부분을 매입하여 연구와 예술의 중심지로 만들었는데, 이는 이 전시회의 상업적 성공 덕분이었다. 임페리얼칼리지, 사우스켄싱턴 박물관, 왕립 음악미술대학과 많은 소규모 왕립 기관들이 그곳에 설립되었다. 빅토리아 여왕(그리고 여왕의 고문들)은 기념비가 이런 기관들 위에 있는 켄싱턴 정원의 언덕배기에 세워져 앨버트의 유산을 잘 관장해 주기를 바랐다.

이 기념비는 전체적으로 음악, 시, 회화, 건축, 조각 예술에 대한 그의 공헌―이런 사실은 구조물 아랫부분의 대리석 파르나소스 프리즈로 상징된다―을 기념한다. 프리즈에는 농업, 상업, 제조, 공학 등 기념비적인 네 개 분야가 각 모서리에 하나씩 장식되어 있다. 산업은 지적인 고등 예술에 힘입어 끊임없이 발전한다는 여왕 부군의 오래된 신념을 보여주자는 것이 스콧의 아이디어였다. 하지만 식민지 시대의 요소도 중요했다. 계단 아래쪽, 기념비와 공원의 공공 공간을 구분하는 도금 울타리 옆에는 아프리카, 아메리카, 아시아, 유럽 등 세계 주요 대륙이 의인화된 모습으로 있었다. 만국박람회와 마찬가지로 그 의미는 분명했다. 전 세계의 부를 영국의 발치에 놓고서, 이를 원자재 그 자체보다 더 귀중한 물건과 산업으로 만들겠다는 것이었다.

최고의 영예는 실물보다 더 큰 부군의 조각상에 있었다. 원래는 여왕이 가장 좋아하는 조각가인 카를로 마로체티 Carlo Marochetti 남작에게 그 제작이 의뢰될 예정이었다. 하지만 그가 사망하자, 안전한 선택으로서 아일랜드 출신의 매우 저명한 왕립 아카데미 회원인 존 헨리 폴리 John Henry

Foley에게 의뢰가 넘어갔다. 오늘날 하이드파크와 켄싱턴 정원을 거닐다 보면 금박으로 반짝이는 앨버트 공작을 못 볼 수가 없다. 42세의 나이로 세상을 떠난 이 영원히 젊은 공작은 예의 바른 미소를 지으며 '앨버토폴리스Albertopolis'(런던 사우스켄싱턴의 별칭으로, 앨버트의 도시라는 뜻을 위해 새롭게 만든 조어이다_옮긴이)의 문화적·지적 기관들을 응시하고 있다. 그는 궁정 복장을 하고서 영국 군주제하에서 가장 유명한 훈장인 가터 훈장을 가슴에 달고 있다. 오른손으로는 구약성서에 나오는 한 인물의 석판처럼 1851년 만국박람회 카탈로그의 거대한 사본을 들고 있는데, 사본의 중앙에는 수정궁의 이미지가 새겨져 있다.

대중을 위해 봉사하기를 열망했음에도 자신의 기념비에서는 온화하면서도 화려한 전제 군주로 묘사된 한 남자의 모습에는 다소 불편한 점이 있다. 빅토리아 여왕도 입헌 군주제의 제약에 묶여 있었지만, 남편과 마찬가지로 자신의 지위를 축소하려는 시도에 저항했다는 사실을 기억하는 것이 중요하다. 빅토리아 여왕의 통치가 계속됨에 따라 영국과 해외 곳곳에서 여왕을 황후이자 신이 임명한 통치자로 묘사한 동상이 점점 더 많이 발견되었다. 하지만 빅토리아 여왕이 남편에게 품은 사랑에 대한 인상적이고 과장된 증거물, 모든 신하가 함께 가져야 한다고 여왕이 늘 생각했던 그 사랑에 대한 앨버트 기념비의 압도적인 규모에 비할 바는 아니었다.

귀스타브 도레가 표현한
런던 최고/최악의 모습

1869년 프랑스 예술가 귀스타브 도레Gustave Doré는 작가 윌리엄 블랜차드

제럴드William Blanchard Jerrold와 함께 영국 수도의 최고의 모습과 최악의 모습을 기록하는 야심 찬 프로젝트에 착수했다. 1872년, 런던의 '명암'을 그림으로 기록한 《런던: 순례 여행》이 출간되었다. 50여 년 전에 출간된 루돌프 아커만Rudolph Ackermann의 《런던이라는 소우주》의 큰 성공에서 부분적으로 영감을 받은 이 시도는 3년 동안 그들의 생활을 지배했다. 제럴드는 성공한 저널리스트이자 편집자였고, 도레는 일러스트레이터로서 서구 전역에서 명성을 떨쳤다. 두 사람은 출판 계약 조건에 따라 연간 1만 파운드의 의뢰비를 받고 1년에 3개월 동안 밤낮으로 도시의 거리를 돌아다녔다. 안전을 위해 야간 산책에는 종종 사복 경찰이 동행했다.

그 경험은 혹독했다. 도레와 제럴드는 런던의 많은 빈민이 음식, 의복, 주거, 교육, 음주나 약물 복용 이외의 모든 감각적 쾌락이 결핍된 상태에서 겪는 잔인한 불결함과 박탈에 경악했고 큰 충격을 받았다. 《런던: 순례 여행》은 런던의 가진 자와 못 가진 자 사이의 격차를 그림으로 보여준다. 웨스트민스터 중·고등학교의 부유한 소년들은 웨스트민스터 성당에서 견진 성사를 받고, 금속공예협회는 웅장한 홀에서 만찬을 즐기고, 경마를 즐기는 우아한 사람들은 더비 경마를 관람한다. 반면, 가난한 사람들은 야간 쉼터에 모여 몸을 녹이고, 허름한 아편굴이나 낡아빠진 마당에서 기계 오르간 연주에 맞춰 춤을 추며 삶의 공포에서 잠시나마 벗어난다. 그리고 공장, 부두 또는 거리에서 위험하고 등골 빠지는 노동에 종사한다.

당시 제럴드의 글은 피상적이라는 비판을, 도어의 삽화는 세부 묘사가 부정확하고(그는 공공장소에서 스케치하는 것을 싫어했다) 약간 과장되었다는 비판을 받았다. 그러나 두 사람 모두 글을 쓰고 그림을 그릴 당시 런던 빈민층이 겪고 있던 최악의 긴급 상황 중 몇몇은 느리게나마 해결되기 시작하고 있음을 알았다. 시간이 오래 걸릴 터였다. 제2차 세계대

전 중 런던 도심에서 대피한 아이들은 여러 세대에 걸쳐 열악한 식생활과 환경 오염의 산물인 성장 장애로 인해 여전히 눈여겨봐야 할 상태에 있었다.

도레의 감성적이고 때로는 적나라한 그림들은 런던 빈민층에 대한 디킨스의 고뇌에 찬 허구적 이야기—《올리버 트위스트》와《데이비드 코퍼필드》,《우리들의 상호 친구》의 보핀Boffin 씨 그리고 《황폐한 집》의 청소부 소년 조Jo—와 헨리 메이휴Henry Mayhew와 찰스 부스의 똑같은 정도로 인상적인 런던 빈민층에 대한 르포르타주와 시각적인 대위를 이룬다. 그는 런던에서의 삶에 대해 때로는 연민 어린, 때로는 몸서리쳐지는 이야기를 전하기 위해, 오늘날의 소셜 미디어와 같은 공유의 힘을 가진 선조각線彫刻을 사용했다. 도레는 1870년경의 런던의 현실을 전달할 목적에서 유럽의 가장 위대한 판화가들—뒤러Durer, 렘브란트, 피라네시Piranesi—이 시도하고 시험했던 시각적 언어를 동시대적이고 보편적인 이미지로 사용했다. 그는 관람객에게 매우 친숙한 시각적 레퍼토리를 사용했다. 예를 들자면, 이집트로 피신하는 성가족의 현대판 모습으로서, 꼴사나운 현대식 다리 한 모퉁이에 옹기종기 모여 있는 여자와 그 아기 들을 관람객이 보도록 했다. 하지만 도레의 주된 무기는 빛과 그림자를 고도로 정교하게 조작하는 것이었다. 여기서 빛은 정신적인 것은 물론이고 경제적인 빈곤과 부에 대한 은유이다. 부유한 사람들의 삶은 항상 조명이 잘 켜진 공간에서 이루어진다. 대조적으로 가난한 사람들의 가련한 삶은 제대로 된 빛이 없다는 점에서 다르다. 이들은 낮이건 밤이건 어슴푸레한 반광半光—공장이나 거리, 또는 햇살이 절대로 들어오는 법이 없는 가축우리와도 같은 집 따위—의 상태에서 살아간다.

도레의 생각으로는, 존경을 받을 만한 노동자들조차도 매우 제한적이고 협소한 삶을 살고 있었다. 판화 〈기찻길 옆 런던 풍경〉은 거대한 아

치형 통로—아마도 런던 남부와 동부의 전통적인 노동자 계급 지역에 있는 철도 다리 중 하나일 것이다—를 통해 보이는, 똑같이 생긴 열악한 벽돌집에 살고 있는 노동자들의 악몽 같은 모습을 보여준다(24쪽, 4번). 철도는 런던과 더 넓은 세계를 변화시키기 위한 기술적인 혁신이었다. 도시의 형태는 철도에 의해 정의되었고, 철도의 구조는 도시들의 외관과 느낌을 형성했다. 종종 지상에서 높이 떨어진 지점에서 달리는 거대한 벽돌 다리나 고가교는 통근자들을 대도시로 실어 날랐다. 길 아래에서는 터널들이 늘어나는 역 네트워크를 연결했다.

도레는 철도 아치로 장면을 구성함으로써 피라네시의 영향력 있는 작품인 〈감옥Carceri〉을 의도적으로 떠올리게 하고, 당시 런던이 지옥 같은 감옥임을 암시했다. 도레의 해석에 따르면, 인간은 거대하고 기능적이지만 감정이 없는 산업 건축물에 지배당하고 축소된다. 집들은 높고 얇으며 획일적이다. 작은 뒷마당은 축축한 빨래로 늘어진 빨랫줄(이런 억눌린 환경에서 빨래가 마를 수 있을지 의문이다)과 비좁은(하지만 개인 소유인) 야외 공간에 앉거나 서 있는 사람들로 가득하다. 저 멀리서 증기 기관차가 보는 이를 향해 피어오르는 유독한 연기구름을 내뿜으며 철도 고가교를 가로질러 빠르게 달리고 있다. 강력한 조명과 검은 선과 여백이 주는 선명한 대비 덕분에 우리는 과잉과 탐욕, 가지지 못한 자들에 대한 완전한 무시가 지배하는 디스토피아적 세계를 효과적으로 떠올리게 된다.

부의 지형도 사이에서

한 세기 반이 지난 지금, 런던의 건축 구조는 도시의 사회적·경제적 맥

락이 크게 변화했음에도 계급적 구분을 영속적으로 유지하고 있다. 나는 수년 동안 매일 걸어서 출근하면서 빅토리아 여왕 시대 런던의 화려함과 초라함 사이를 가로질러 다녔다. 19세기 후반, 내가 살던 런던의 거리는 대도시에서 가장 불결한 지역 중 하나였다. 나는 찰스 부스와 그의 연구자들이 작성한 일기와 '빈민 지도' 덕분에 이 사실을 안다. '매우 가난한 사람들'이 이곳에 살았다. '건축업' 노동자들, 평민들, 창녀들, … 맨발의 더러운 아이들, … 무단결석한 아이들을 따라다니며 해야 하는 일을 하는 교육청 직원, … 고약한 냄새가 났을 뿐만 아니라 빵, 고기, 종이가 길거리 곳곳에서 발견되었다. 현관문 밖 벽돌에 일련의 동그란 구멍이 나 있는 것은, 사람들이 서성거리다가 심심풀이로 구조물에 동전을 대고 비틀어 댄 것을 보여주는 증거였다. 모퉁이를 돌면 부스가 '준범죄자'라고 불렀던 가난한 사람들이 살고 있었다. 그리고 길 건너편에는—지금은 20세기 후반의 주택들이 모여 있는 단지이다—램버스 병원과 작업장이 있었다. 젊은 찰리 채플린Charlie Chaplin과 다른 많은 사람이 이곳 공동 병동에서 잠을 청했다.

 템스강을 향해 발길을 옮기면 1840년대의 매력적인 주택과 웅장한 건축물을 흉내 낸 아주 작은 주택들이 있는, 월코트 광장의 중산층 지역을 지나게 된다. 이곳은 디킨스의 소설 《황폐한 집》에 나오는 구피Guppy 씨—변호사 사무실의 사무원으로 일하는데, 사교적 단순함으로 독자들의 비웃음을 사게 되는 인물—가 집을 마련했을 만한 곳이다. 물론 여주인공 에스더Esther가 그의 아내가 되는 데 동의했다면 그랬으리라는 말이다. 케닝턴 로드의 웅장한 후기 조지아식 주택들은 채플린의 부모님처럼 워털루 주변의 주택들에서 노동했던 보드빌(노래와 춤을 섞은 대중적인 희가극으로 19세기 후반에서 20세기 초 사이에 유행했다_옮긴이) 극장 예술가들을 위한 임대 숙소로 탈바꿈했다. 강 가까이 가면, 1930년대의 훌륭한 공공

지원 주택 단지가 빅토리아 여왕 시대 공장 터에 자리하고 있다. 사우스뱅크는 도자기와 인조석 제조, 전력 생산의 중심지였다. 이 업종들은 유해하고 시끄러웠으며, 이곳에서 나온 쓰레기는 강에 버려졌다. 템스강은 항상 런던의 큰 배수구였지만 18세기 말과 19세기 초의 산업화와 인구 증가로 인해 장티푸스와 콜레라의 번식지가 되었다.

템스강 북쪽으로는 뚜렷한 분위기의 변화가 있다. 여기서 우리는 정치인, 관료, 의사 결정권자들의 도시로 들어간다. 빅벤과 시계탑이 있는 고딕 양식의 웨스트민스터 궁전이 웨스트민스터 다리 위로 모습을 드러낸다. 웨스트민스터의 오래된 귀족 저택들 가운데 하나의 부지에 있는 노섬벌랜드 대로와 웅장한 에드워드 양식의 건물들은 트래펄가 광장으로 이어진다. 제국의 심장부는 런던에서 가장 가난하고 소외된 지역 중 한 곳에서 겨우 1.6킬로미터 남짓 떨어진 곳에 여태 있다. 빅토리아 여왕이 사망한 지 100년이 지난 지금도 런던의 건축은—좋은 의미에서든 나쁜 의미에서든—세계 경제를 짧게나마 지배했던 빅토리아 여왕의 영향에 의해 정의된다.

12장

빈:
자유

1900~1914년

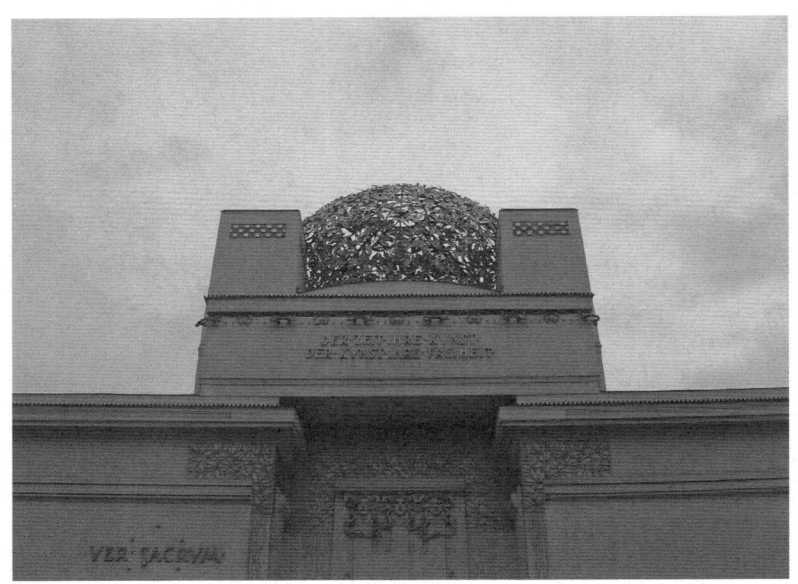

분리파 건물, 카를 광장

1900년에 빈을 방문한다는 것은 세계에서 가장 흥미롭고 다양하며 혼란스러웠던 도심의 일부가 되는 것이었다. 도시에 정체성이 있다고 한다면, 20세기 초의 빈은 분열된 인격으로 고통 받았다. 빈은 사람을 바보로 만들 정도로 의례적이고 전통적인 오스트리아-헝가리 궁정('한낱' 백작부인과 결혼했다는 이유로 법적인 후계자가 오명을 뒤집어쓰는 곳이다)과 지그문트 프로이트Sigmund Freud의 정신분석 사상과 그의 혁명적인 꿈 이론이 탄생한 곳이었다. 거리와 카페, 극장, 콘서트홀에는 극보수주의자와 무정부주의자, 급진주의자가 뒤섞여 있었다. 이 도시는 놀랍도록 다양하고 폭넓은 아이디어와 사람, 태도를 포괄했다. 이는 관점에 따라 매혹적이거나 끔찍할 수 있고, 때로는 둘 다일 수도 있었다.

빈은 확장 중이던 합스부르크가 영토―이탈리아 북부에서 우크라이나에까지 걸쳐 있었다―의 절반에 해당하는, 오스트리아 황제이자 헝가리 왕이었던 프란츠 요제프가 통치했던 오스트리아 제국의 수도였다. 이는 중부 유럽에서 가장 크고 중요한 도시였다. 1910년경에는 오스트리아-

헝가리 영토 전역에서 부유하거나 가난한 사람들이 빈으로 몰려들면서 인구가 200만 명이 넘었다. 이곳에 거주하는 사람은 대부분 다른 곳 출신이었다. 새로운 돈과 사람들이 유입되면서 도시는 역동적이고 활기찬 유기체와도 같았다. 20세기 초에는 빈 인구의 약 8퍼센트가 유대인일 정도로 세계에서 가장 큰 유대인 공동체의 본거지이기도 했다. 대다수는 산업체 또는 저임금 노동 공장의 근로자이거나 소규모 사업체를 운영했으며, 이들 공동체는 도시 동쪽의 레오폴드슈타트에 집중되어 있었다. 하지만 변호사 한스 켈젠Hans Kelsen(1920년 오스트리아 헌법 초안을 작성한 인물), 의사 로버트 바라니Robert Barany와 오토 뢰비Otto Loewi, 지그문트 프로이트, 생물학자 카를 란트슈타이너Karl Landsteiner, 은행가 에프루시Ephrussi 가문, 해부학자 에밀 주커칸들Emil Zuckerkandl과 집에서 유명한 문학 살롱을 운영했던 그의 아내 베르타 쳅스Berta Szeps와 같은 중요한 인물도 그 공동체에 포함되어 있었다.

링슈트라세: 중심부 도로

링슈트라세를 따라 여행하다 보면 제국의 멸망, 나치 국가로의 편입, 냉전 시기 서유럽의 가장자리에 있었던 상황 등 빈이 겪은 고난의 20세기 역사를 잊을 수 있다. 이 웅장한 환상대로는 넓고 장엄한 만큼이나 19세기 후반 오스트리아 제국과 수도 빈의 자부심을 구체화하고 있다. 링슈트라세는 1858년 황제의 후원으로 빈의 옛 군사 요새 부지에서 시작되었다. 목적은 근대 수도에 필요한 모든 편의 시설을 제공하고 빈의 안쪽 도심(혹은 성채)과 점점 더 산업화하는 교외 지역을 연결하는 것이었다. 또 다른 목적은 프란츠 요제프에게 불만을 품고 있던 신민들에게 제

국의 관대함과 혜택으로 인상을 남기는 것이었다. 이 프로젝트의 중심은 노이에부르크Neue Burg(신왕궁)를 프란츠 요제프의 주요 궁전인 호프부르크Hofburg 왕궁에 추가한, 기념비적인 건물들의 집합체인 제국 광장Kaiserforum이다. 제국 광장 양옆으로는 마리아 테레지아 광장Maria-Theresia Platz에 있는 두 개의 거대한 황실 박물관(서로를 마주하고 있는 자연사 박물관과 예술사 박물관)이 있다(26쪽, 1번).

근대 제국 도시에 필요한 모든 공공 기관이 링슈트라세 4킬로미터를 따라 자리 잡고 있었고, 시청, 의회, 봉헌 교회, 대학, 부르크 극장(국립 극장), 예술 아카데미, MAK(응용예술 박물관) 등도 있었다. 이 거리는 호프부르크에서 카를 성당까지 과거의 유명한 건축물들도 통합했다. 19세기 중반 빈을 특징짓는 '뉴르네상스' 양식으로 지어진, 부유층을 위한 새 궁전과 아파트 들이 비어 있는 공간을 채웠다. 링슈트라세가 유럽에서 가장 중요한 도시 개발 계획 중 하나로 손꼽히는 것도 무리는 아니다. 이에 비하면 조지 4세와 존 내시가 런던에서 제안한 도시 개량은 보잘것없고 미미해 보인다.

빈은 한때 법원이자 금융·산업 중심지였다. 도시 외곽에 있는 인네레 슈타트Innere Stadt(빈의 제1구_옮긴이)와 쇤브룬 궁Schonbrunn Palace의 우아함과 세련됨은 산업 지역의 암울함과 대조를 이룬다. 산업 지역에는 공장과 토목 플랜트, 철도, 발전소 들이 있었다. 노동자들은 대부분 리니엔발Linienwall 장벽을 지나 도심 너머의 교외에 있는, 공장 인근 공동주택의 비좁은 방에서 살았는데, 가난한 여성들이 가사 노동을 하는 부유한 집들과는 거리가 멀었다.

신흥 중산층이 열망한
보수주의와 전통

시골의 가난에서부터 다소간의 풍족함까지 올라온 신흥 중산층은, 가난한 사람들과 자신을 분리하고 귀족층에 합류할 수 없다면 적어도 귀족층의 복장, 습관, 선호하는 직업을 흉내라도 내기를 열망했다. 그들은 때때로 일어나는 폭동과 파업에서부터 출근길의 중단까지 도시에서의 조화로운 삶에 방해가 되는 시끄럽고 무질서한 노동자 계급의 삶에 대해 불평했다(빈에는 1960년대까지 지하철이 없었다). 그들은 또한 위험한 정치의 세계에서 벗어나 조용하고 전통적인 가정생활의 안락함으로 돌아가고 싶어 했다.

비더마이어Biedermeier는 독일어를 사용하는 이 새로운 도시 중산층이 대표하는 것을 풍자하기 위해 만들어진 용어로, 그들의 열망과 좀 더 깊이 연관된다. 무겁고 잘 만들어진 가구, 겉천을 간 소파와 부드럽게 똑딱거리는 시계가 있는 붐비지만 편안한 실내, 조용한 평온과 가정생활의 소박한 즐거움을 강조하는 그림, 그리고 빈 숲의 아름다움이 비더마이어 스타일의 핵심적인 특징들이다. 그 대표적인 예로 빈 벨베데레 미술관에 있는 페르디난트 게오르크 발트뮐러Ferdinand Georg Waldmüller의 1857년 작품 〈성체 축일 아침에〉를 들 수 있다. 한 무리의 어린이들이 가톨릭 국가인 오스트리아의 달력에서 중요한 순간인 성체 축일Corpus Christi을 준비하고 있다. 소녀 네 명이 특별한 흰색 드레스를 입고 당당하게 서 있고, 활기찬 한 소년은 행렬을 이끌 준비가 되어 있다. 친절한 노인 한 명과 맨발의 어린이 몇 명이 선택된 아이들을 지켜보고 있고, 그 어머니들은 호들갑을 떨고 있다. 초여름의 밝은 햇살은 누더기를 걸친 가난한 사람들, 맨땅과 허름한 석조물까지 포함해서 모든 것을 만족스럽고 아름

답게 보이게 만든다. 다른 화가라면 이 장면에 비판이나 사회적 해설을 삽입했을지도 모른다. 하지만 발트뮐러의 손에서 이 그림은 그의 그림을 구매하고 즐겼던 사람들에게는 낯설었을, 조용하고 전통적인 반¥전원 생활에 대한 향수를 불러일으키는 몽상이 된다.

발트뮐러와 유명한 다른 예술가들은 빈의 아늑하고 안락한gemütlich 면모를 묘사했다. 그런가 하면 급진적이고 분노에 차 정치에 참여하는 세계가 있었다. 여기서는 표현적이고 과격한 붓 터치로 미치광이로 낙인 찍힌 화가 오스카 코코슈카Oskar Kokoschka가 가장 대표적인 인물이었다. 그는 남성 중심 사회에서 여성의 억울함을 바로잡겠다는 결심을 했다(비록 〈살인, 여자들의 희망〉이라는 제목의 연극을 쓰고 공연하는 것이 이를 실행에 옮기는 완벽한 방법은 아니었겠지만). 도시의 카페에서는 다양한 사람과 의견이 모였다. 소설가 스테판 츠바이크Stefan Zweig는 카페를 이렇게 묘사했다. "이곳은 저렴한 커피 한 잔 값에 누구에게나 열려 있는 일종의 민주적 클럽으로, 손님은 적은 액수의 돈을 내고 몇 시간 동안 앉아 이야기하고, 글을 쓰고, 카드 게임을 하고, 우편물을 받고, 무엇보다도 신문과 잡지를 무제한으로 읽을 수 있는 곳이다."

실제로 빈 사회는 놀라울 정도로 다공多孔적이고 다양할 수 있었다. 부유하고 동화된 유대인 가문인 갈리아 가문이 대표적인 사례이다. 변호사였던 아돌프 갈리아Adolf Gallia는 급진적인 신문 《디 차이트Die Zeit》에 투자했고, 그의 동생 모리츠Moritz는 황실 참의원의 일원으로 임명되었다. 하지만 모리츠는 그렇게 보수적이지 않았다. 그와 그의 아내 헤르미네Hermine는 아방가르드 예술가들을 후원했는데, 그중에서도 클림트Klimt―헤르미네를 그렸다(25쪽, 6번)―와 디자이너 요제프 호프만Josef Hoffmann―부유한 거리 볼레벤가세Wohllebengasse에 있는 부부의 아파트에 있던 가구를 대부분 제공했다―이 대표적이다. 그들의 친구 중에는 보수적인 사람들과 좀 더

극단주의적인 사람들도 있었는데, 저명한 사회주의자이자 페미니스트인 엘리자베스 루자토Elisabeth Luzzatto가 한 예이다.

프란츠 요제프와 시시, 통제 속의 권위

빈이라는 도시에서의 긴장과 차이점은 황제와 황후의 성격에도 반영되었다. 1830년 빈에서 태어나 위대해질 운명을 타고난—적어도 어머니에 의해 그렇게 운명 지워진—프란츠 요제프는 1848년 12월에 겨우 열여덟 살의 나이로 오스트리아의 황제가 되었다. 전통과 타고난 보수주의에 야망까지 겸비한 한 남자의 초창기 소망은 독일어권 민족을 자신의 지도력 아래 통일하는 것이었고, 그런 소망이 실패로 돌아간 이후에는 자신이 물려받은 영토를 보존하고 합스부르크 왕가의 분열을 막는 것이었다. 그는 황제로서의 역할을 수행해야 한다는 강한 의무감을 느꼈기 때문에, 정해진 길에서 벗어나지 않았다.

1854년, 프란츠 요제프는 시시Sisi—Sissi라고 적기도 한다—라는 어린 시절의 별명으로 알려진, 그의 사촌이었던 바이에른 여공작 엘리자베스와 결혼했다. 그녀는 겨우 열여섯 살이었다. 애초 요제프는 언니 헬레네Helene를 선택할 생각이었다. 하지만 그가 그 소녀들을 만났을 때 그녀들은 애도 중이었고, 시시—갈색 머리의 언니보다 검은 옷이 더 잘 어울리는 짙은 금발의 10대 소녀였다—의 카리스마와 아름다움은 그의 마음을 바꿔놓았다.

많은 이들에게 시시—로미 슈나이더Romy Schneider 주연의 1950년대 인기 영화 시리즈로 더욱 유명해졌다—는 20세기 초 대격변을 겪은 합스부르크

제국의 화려함과 향수를 부르는 안도감을 상징한다. 사교계 초상화가 프란츠 그자버 빈터할터Franz Xaver Winterhalter가 그린 시시의 그림들은 수많은 초콜릿 상자와 기념품을 장식하고 있다. 2022년에는 황후에 관한 넷플릭스 시리즈가 영어가 아닌 언어로 제작된 작품 중 최고의 인기를 끌었다. 빈터할터의 시시 초상화는 동화 속 공주의 이미지에 부합한다. 하지만 비극적이게도, 이 완벽해 보이는 아름다움은 파란만장한 삶으로 이어졌다. 1898년 9월, 시시는 60세의 나이에 한 무정부주의자에게 암살당했다. 당시 그녀는 한 아이를 병으로, 외아들인 또 다른 아이는 자살로 잃은 상태였다. 1889년에 전 세계를 충격에 빠뜨린 사건이 벌어진 바 있는데, 왕위 계승자였던 루돌프Rudolf 대공이 연인이던 23세의 메리 베체라Mary Vetsera를 살해한 후 자살한 것이다.

호프부르크 왕궁에 있는 의식용 방들을 위해 빈터할터가 그린 전신 초상화(25쪽, 5번)에는 이런 트라우마가 전혀 드러나지 않는데, 이 초상화는 여전히 정중한 궁정 복장을 한 프란츠 요제프와 나란히 걸려 있다. 28세의 황후는 테라스 가장자리에 서 있다. 기둥들은 오른쪽으로 뻗어 있다. 그녀 앞쪽으로는 보는 사람을 햇빛이 내리쬐는 잔디와 나무들이 있는 곳으로 데려가는 계단이 있었을 것으로 상상해 볼 수 있다. 하지만 그녀는 옷차림 때문에 한 발짝도 움직일 수 없었을 것이다. 그녀는 흰색 새틴 야회복을 입고 있고, 그 위로는 속이 비치는 얇은 흰색 튈이 여러 장 겹쳐 있다. 유럽의 주요 여성 인사들에게 옷을 입혔던 파리의 여성복 재단사 워스Worth—빈터할터는 그 역시 그림으로 그렸다—가 디자인한 이 드레스의 이중 크리놀린 스커트는 마치 착용자를 가두는 갑각과도 같았다. 다이아몬드와 수천 개의 은박 별이 새틴에 부착되어, 황후는 움직일 때마다 반딧불이가 만든 구름 떼처럼 반짝였다. 시시는 1860년대 상류층의 야회복에 동반되는 장신구였던 부채를 손에 들고 도도하지만 정중

하게 관객을 향해 고개를 돌린다. 궁정 보석상 코헤르트Koechert가 디자인한 하얀 에델바이스 다이아몬드 별이 장식된 그녀의 긴 머리는 살아 움직이는 왕관이다. 그 효과는 놀랍다. 19세기 중반에 '황후 스타일' 머리 장식품이 대중화되었지만, 여성들은 대부분 길게 늘어뜨린 머리와 시시가 소유했던 진짜 보석이 없는 관계로 가짜 혹은 빌려 온 머리카락과 모조보석에 의존해야 했다.

1865년에 그려진 이 그림에서 시시는 황후의 전형이다. 그림 속의 그녀는 아름답고 우아하며 보는 이의 감탄을 누릴 가치가 있지만, 한낱 생명이 유한한 인간들보다 더 높은 차원에 있으며 세상의 문제로부터 완벽하게 벗어나 있는 모습이다. 당시 오스트리아-헝가리 제국은 이전에는 경험하지 못했던 정치적 도전에 직면해 있었다. 내부적으로는 많은 신민이 자결권을 요구하며 동요하기 시작했고, 대외적으로는 러시아와 독일 황제를 포함해서 여러 강하고 위협적인 존재들이 부상했다. 1867년, 오스트리아 제국(제국 의회에서 대표되는 나라)과 헝가리 왕국 간의 명백한 연합인 이중 군주제가 수립되어 이러한 불만이 일부 무력화되었다. 이로써 미로와 같은 관료 체제가 만들어지긴 했지만, 피할 수 없는 위기가 오는 것이 연기된 것뿐이었다. 실존적 위험도 존재했는데, 그중 일부는 명목상의 절대자인 황후 자신에게서 비롯된 것이었다.

결혼 직후, 자유분방한 영혼이었던 시시는 깊은 불행을 느꼈다. 헌신적이지만 규칙에 얽매인 남편과 고압적인 시어머니—그녀는 '호프부르크의 유일한 남자'라는 당시로서는 재치 있는 말로 불렸다—가 있는 오스트리아-헝가리 궁정의 답답한 분위기는 그녀를 억압했다. 시시는 성인이 된 후의 삶에서 대부분 우울증으로 고통 받아야 했다. 엄격한 궁정 의전의 폭압에 기가 꺾인 그녀는 되도록 많은 시간을 빈에서 벗어나서 보내려고 했고, 남편과 아이들을 거의 보지 않았다. 그녀는 자신의 정신 건강을

이해하고 개선하며 불안감을 줄일 방법을 찾고자 노력했다. 그런 전략은 대부분 그녀가 통제할 수 있는 몇 안 되는 삶의 측면 중 하나인 외모에 집중되어 있었다. 그녀는 젊은 외모를 유지하기 위해 매일 몇 시간씩 말을 타고, 체조를 하고, 역기를 들어 올리고, 달걀흰자와 과일퓌레, 생고기 주스를 섞은 기괴한 칵테일로 식단을 제한하는 등 강박적으로 운동하고 식단을 관리했다. 시시는 자기 몸을 반복적인 치료와 고문에 노출했고, 허리를 최대 19인치로 유지하기 위해 특수 제작된 단단한 가죽 코르셋을 착용하기도 했다(그녀는 50대가 될 때까지도 허리둘레를 그대로 유지했다).

시시는 외모에 집착하면서도 그런 피상적인 삶에 만족하지 못하는 매우 복잡한 성격의 소유자였다. 그녀의 머리는 그녀에게 최고의 영예였고, 하루에 두 시간씩 머리를 손질하는 데 시간을 할애할 준비가 되어 있었지만, 머리를 빗는 동안 "머리카락을 통해 미용사의 손가락으로 마음이 빠져나가지는 않을지" 걱정했다. 지루함과 내관內觀을 막기 위해 그녀는 그 시간을 언어를 배우는 것으로 메웠다. 황후는 또한 다양성과 정신적 평온을 찾아 끊임없이 여행을 다녔고, 복잡하고 아름답고 개인적인 시를 썼다. 그녀의 가족은 그녀와 함께 살기 쉽지 않다고 생각했지만, 그녀는 매우 지적인 여성이었으며 기질적으로는 그녀가 살아야만 했던, 규율과 제한, 관습에 얽매인 삶에 적합하지 않았다.

프로이트와 꿈의 언어, 예술에 매료되다

자신의 삶을 통제하고자 했던 시시의 노력은 내면의 혼란과 불확실성을

완화하려는 욕구에서 비롯했다. 이러한 동기들은 지그문트 프로이트에게도 매우 친숙한 것이었지만, 인간의 무의식을 이해하고 정신적 불안정 증상을 치료하고자 하는 그의 방법론은 상당히 달랐다. 정신분석학의 창시자인 프로이트는 빈과 파리에서 교육받았으며, 파리에서는 살페트리에르Salpetriere 정신병원의 위대한 병리학자 장 샤르코Jean Charcot의 클리닉에서 공부했다. 그는 시시처럼 자신의 삶을 거의 통제하지 못한 채 살아가는 인물에게 특히 취약한 히스테리 증상은 신체적 원인보다는 정신적 원인과 관련이 있다는 이론을 개발했다.

프로이트의 평가에 따르면, 인간은 한 개인의 성격을 구성하는 마음의 세 가지 요소인 이드와 자아, 초자아에 의해 움직이며, 이는 우리 내면 깊은 곳에서 일어나는 권력 투쟁의 표현이다. 따라서 우리 모두는 "욕망에 떠밀리고 우연에 의해 당겨지는, 우리 자신의 마음속 드라마의 배우"이다. 히스테리는 프로이트의 환자들을 혼란케 하고 괴롭히는 생각들을 이야기함으로써 치료할 수 있었고, 여기에는 최면 상태에서 하는 이야기도 포함되었다. 왜냐하면 그런 이야기들은 환자의 무의식 속에 너무 깊이 박혀 있어서 사회에서 받아들일 수 있는 규범으로는 표현할 수 없기 때문이었다. 프로이트는 초기 환자 세르게이 판케예프Sergei Pankejeff에게 이렇게 말했다. "정신분석가는 발굴 작업을 하는 고고학자처럼 가장 깊고 가치 있는 보물을 발견하기 전까지 환자 마음의 겹들을 벗겨내야 한다."

무의식적인 욕망을 이해하고 성욕과 폭력, 공격성에 관한 불편한 생각들을 직면해야만 누군가를 치료할 수 있었다. 프로이트는 꿈도 해석할 수 있다고, 다만 이집트 상형문자처럼 많은 연구와 적절한 도구의 개발이 필요하다고 확신했다. 1900년에 처음 출간된 《꿈의 해석》에서 그는 억압되지 않은 진정한 감정의 표현이자 매개되지 않은 인간 감정의

유효한 표현인 꿈을 연구하고 분석해야 할 필요성을 주창했다. 꿈은 복잡하며, 사디즘의 표현과 일상에서는 결코 표현할 수 없는 다른 환상을 포함했다. 이러한 욕망을 이해하거나 인정하지 않으면 우리의 깊은 심리를 온전히 이해할 수 없기 때문에 우리의 창의력을 최대한 활용할 수 없는 것이었다.

프로이트는 예술과 예술가들에게 매료되었다. 그는 그들의 관행과 동기를 탐구하는 것이 인간의 마음을 이해하는 데 도움이 될 것으로 믿었다. 잠과 꿈, 동물적인 성적 정체성의 힘은 19세기 후반 빈의 모든 예술과 문학 양식에서 더욱 광범위하게 탐구되었다. 이는 부분적으로는 빈의 과학자와 예술가, 작가 간의 교류와 토론이 있었기 때문이었다. 학문적 훈련을 받았고 처음에는 빈터할터처럼 전통적인 예술가의 길을 걸었던 구스타프 클림트Gustav Klimt는 에밀과 베르타 주커칸들Berta Zuckerkandl의 집에서 혁신적인 의학적 아이디어를 접하게 되었다. 이런 인연으로 그는 다윈을 읽고 생물학을 공부했으며, "진실은 표면 아래에 숨겨져 있다"라는 모토를 가진 카를 폰 로키탄스키Carl von Rokitansky가 학장으로 있는 빈 대학교 의과대학의 강의에 참석할 수 있었다. 이 모토는 클림트의 작품에 라이트모티프leitmotif가 되었다. 그것은 작곡가이자 화가인 아르놀트 쇤베르크Arnold Schonberg와 화가 리하르트 게르스틀Richard Gerstl, 코코슈카, 에곤 실레Egon Schiele 등 젊은 예술가들에게도 다양한 방식으로 영향을 미쳤다. 이런 예술가들은 성욕, 이끌림, 무의식, 죽음 등 인생에서 아주 어려운 문제들을 직면할 수 있는 예술적 자유를 추구함으로써 동시대 사람들을 혼란스럽게 하거나 때로는 두려움에 떨게 했다.

보수주의로부터의 분리,
초기 분리파의 형성

1897년, 클림트에 더해 건축가 요제프 호프만, 만능 디자이너 콜로만 모저Kolomon Moser 등 열여덟 명의 다른 예술가가 새로운 운동으로서 오스트리아미술가연합Vereinigung Bildender Kunstler Osterreichs을 결성했다. 이들은 빈 소재 예술가들의 주요 단체인 쿤슬러하우스Kunstlerhaus의 보수주의로부터 자신들을 제거하겠다고(분리하겠다고) 선언했기 때문에 '분리파'라는 이름으로 널리 알려지게 되었다. 이는 고대 로마의 평민plebs이 때때로 귀족의 통치를 거부하고 공적인 삶에서 자신들을 분리했던secessio plebs 방식에서 영감을 얻은 것이었다. 로마에서 물리적으로 이탈하여 병역을 거부했던 로마의 평민과 달리 분리파의 반란은 좀 더 추상적이었다. 그들은 수백 년을 거친 인간의 본성뿐만 아니라 시대정신과도 조화를 이루며 스스로를 자유로워지게 만들 수 있기를 원했다. 분리파는 이러한 열망을 공유한—특히 독일어권 유럽에서—여러 예술가 협회 중 하나였지만, 빈 분리파는 장수했다는 점과 세계에서 가장 격동적이고 다양한 도시 중 하나인 빈의 상황 덕분에 특히 성공적이었다고 할 수 있다.

 클림트는 오랜 합작자인 한스 마치Hans Matsch와 함께 빈 대학교로부터 받은 한 의뢰의 형태를 구상하던 중 깨달음의 순간을 맞이했다. 1894년, 그들은 어둠을 이긴 빛의 승리와 신학, 법학, 의학, 철학 등 네 가지 주요 학부를 의인화하여 대학의 대강당 천장에다 그림을 그리는 계약을 체결했다. 대학은 르네상스 시대에 처음 확립된 규범에 따라 이러한 주제들을 안전하게 의인화하기를 원했다. 예술사 박물관 계단에 걸려 있는 클림트의 아름답지만 전통적인 그림, 대학이 의뢰할 프로젝트에 공모하면서 제작한 스케치 등, 클림트의 지금까지의 경력에서 나온 모든 것 때문

에, 그들은 바로 그런 아름답고 전통적인 작품을 얻게 될 것으로 믿었으리라.

클림트의 빈 대학교 그림들은 이미 알려진 대로 20세기 초에 가장 충격적인 작품 중 하나였다. 우화적이지만 완전히 파격적이었다. 디스토피아적이며 당시의 기준으로는 위험할 정도로 에로틱하고 매혹적인 그림이다. 이상과 현실 사이에는 괴리가 있고, 잔인한 인간 본성은 교육이나 사회로 완전히 극복할 수 없으며, 성적 매력은 우리가 무시하는 경우 위험에 처할 수도 있을 정도의 힘을 가지고 있다는 것이 전반적인 메시지이다. 헝가리의 미술 평론가(클림트의 친구이기도 했던) 루트비히 헤베시Ludwig Hevesi가 "사치스러운 지옥"이라고 묘사한 〈법학〉은 불가해하고 두려울 정도로 아름다운 몸을 가진, "무섭도록 아름다운 형태의 복수하는 세 여신"(역시나 헤베시의 표현에서 빌려온 문구)에게 재판을 받는 노인을 보여주며, 이는 인간에게 자신이 도달한 명백한 실패의 책임을 지도록 하는 그리스 신화에 나오는 분노의 세 여신을 상징한다. 〈철학〉은 신비로운 스핑크스로 우리 눈앞에서 녹아내리는 듯한 모습인데, 이것은 세상을 이해하거나 진정으로 현명해지는 것이 불가능하기 때문이다.

1901년에 처음 전시된 〈의학〉은 논쟁이 가장 뜨거웠던 작품이었다. 그리스의 의학의 여신 히기에이아는 신비로운 유기적 형태와 색채로 된 옷을 입고 있는데, 이는 적절한 수준에서 우화적이다. 하지만 그녀 위로는 아기, 가난한 사람, 노인, 해골, 그리고 가장 선정적이게도 임신한 여성까지, 의학의 도움을 받는 사람들을 상징하는 벌거벗은 불완전한 인간들이 구불구불한 덩어리를 만들고 있다. 보수적인 정치인들은 클림트에게 작업을 맡긴 교육부를 비난했다. 빈 대학교는 그림을 받기를 거부했고, 클림트는 새로운 현대미술관의 일부가 될 것이라는 제안에 분노한 나머지 그림을 다시 사들이고 작업을 포기할 준비를 했다(한 점은 친

구이던 모저가, 또 한 점은 가족 모두 클림트의 가장 큰 후원자였던 아우구스트 레데러August Lederer가 사들였다). 비극적이게도, 이 작품들은 1945년에 파괴되었다.

라파엘전파와 마찬가지로, 초대 회장인 클림트—그는 1905년에 분리파 단체가 맺은 상업적 관계에 불만을 품고 탈퇴했다—를 비롯한 초기 분리파 회원들은 스스로를 '베르 사크룸Ver Sacrum', 즉 신성한 샘에서 예술을 충만하게 하는 재생의 힘으로 여겼다. 이를 위해 그들은 삶의 가장 어렵고 원초적인 요소와 마주하는 데서 물러설 수 없었다. 예술은 인간성을 표현하는 것이기 때문에 가장 저열하기도 하고 가장 고귀하기도 한 인간의 원초적 본능들과 조화를 이루어야 했다. 리하르트 슈트라우스Richard Strauss의 오페라 대본 작가인 작가 후고 폰 호프만슈탈Hugo von Hofmannsthal의 말에 따르면 예술은 "유일한 현실이고 다른 모든 건 거울에 반사된 것에 지나지 않는다".

자유의 구축: 분리파의 건축과 전시회

1898년, 분리파는 이미 쿤슬러하우스, 무지크페라인(빈 음악회관), 공과대학교, 1730년대에 카를 황제를 위해 지어진 빈에서 가장 웅장한 바로크 양식의 교회인 카를 성당 등 여러 중요한 공공 기관이 있던 카를 광장에 본부를 열었다(388쪽). 건축가인 요제프 마리아 올브리히Joseph Maria Olbrich—그 역시 분리파의 일원이었다—는 학문적 전통에 따라 훈련을 받았지만, 20세기 초에 발굴되어 대중의 주목을 받기 시작한 고대 그리스와 바빌로니아, 이집트 신전의 스타일에 대해서도 잘 알았다. 그의 소망은

"예술 애호가들에게 조용하고 우아한 피난처를 제공하는 예술의 신전을 세우는 것"이었다. 아방가르드 문학 단체인 〈젊은 빈Young Vienna〉의 대변인이었던 평론가 헤르만 바르Hermann Bahr에 따르면, 이 건물은 너무도 인상적이어서 평범한 사람들의 출근길 발걸음을 멈추게 할 정도였다. 그것은 주변의 다른 어떤 것과도 달랐기 때문에 눈을 뗄 수 없었다. 좀 더 직설적으로는 "황금 양배추 머리", "아시리아의 불편함", "마흐디의 무덤"(그 당시 무덤이 파괴된 수단의 이슬람 지도자의 이름을 이용해서 만들어 낸 말)이라는 조롱을 받기도 했다.

아마도 우리로서는 바르의 말을 약간 에누리해서 받아들여야 할 텐데, 분리파 건물이 신비로운 종파의 본부처럼 보이면서도 동시에 모든 사람에게 매력적이어야 한다는 건축가와 위원들의 의도와 이 말이 딱 들어맞기 때문이다. 적절하게도, 이는 급진적이면서도 시대를 초월한 건물이다. 그것은 로마와 비잔틴 건축물에서 파생된, 기독교 건축물을 위해 서양에서 개발된 건축 양식을 환기하고 비평한다. 카를 성당과 합스부르크 최고의 바로크 양식 교회들처럼 분리파 건물의 파사드는 거대한 돔으로 장식되어 있다. 닮은 점은 그게 다이다. 분리파 돔은 거의 보이지 않는 철제 구조물에 부착된 황금빛 월계수 잎으로 이루어진 유동적이고 유기적인 구珠이다. 그것은 건물에 부착된 것이 아니라 하늘에 떠 있는 것처럼 보인다. 3000개의 이파리는 그리스의 예술의 신 아폴로에게 신성시되고 위대한 시인과 예술가의 머리에 관을 씌우는 일에 사용되었던 월계관을 연상시키기 위해 고안된 것이다. 그것은 또한 1873년에 고고학자 하인리히 슐리만Heinrich Schliemann이 고대 트로이 유적지인 히살리크Hissarlik에서 발견하여 서유럽에서 큰 반향을 일으킨, 그리스와 로마 시대 이전의 놀라운 금줄세공 보석을 떠올리게 한다.

제2차 세계대전의 끝자락에서 힘들게 재건된 분리파 건물은 밝은 흰

색이고, 자연 그대로이며, 잘 설계되었고, 실용적이고 아름답다는 분리파의 이상들을 상징한다. 건축 구조는 중앙에 오목한 문이 있는 두 개의 구역으로 이루어져 있어 단순하고, 계단 몇 개만 오르면 바로 접근할 수 있다. 흰색 석고를 칠한 평평한 벽—그리스의 십자형 평면도를 기반으로 지어지고 철제 보강재가 들어간 벽돌로 만들어졌다—은 아시리아와 고대 그리스 건축의 단순한 선들을 떠올리게 한다(적어도 19세기 후반에 이해되었던 바와 같은 선들이다). 건축 자재들뿐만 아니라 건축 장식에도 아무런 장식이 없다. 고대 그리스 도시 국가 시절부터 서유럽 건축물의 특징이었던 기둥, 원주 혹은 건축 질서가 전혀 없다. 그리고 가장 놀라운 점은 주파사드에 창문이 없다는 것이다.

정문 위와 모퉁이에서는 이파리(몇몇은 금으로 장식된)가 있는 양식화된 월계수 나무들이 건물의 가장자리와 중앙, 특히 위의 돔으로 시선을 끌어당긴다. 이 문 위에는 회화와 건축, 조각의 연결된 예술을 상징하는 무서운 가면을 쓴 그리스 고르곤이 세 마리나 있어, 그 건물이 예술의 신전임을 알 수 있게 해준다. 아치형 통로 위의 돔 아래로는 헤베시가 남긴 비문이 있는데, 이렇게 적혀 있다. "그 시대에 맞는 예술을, 그 예술에 자유를." 이는 예술가들이 원하는 바대로 예술을 생산하고 세상 속에서 그들만의 시간을 지키고자 하는 분리파의 목적을 강조한 것이다. 건물 내부에서는 시각 예술가들이 시각 예술과 다른 예술 형식 사이의 혼합적 연결고리에 대해 숙고하라는 권유를 받았다.

현관은 방문객들이 추하고 현세적인 삶을 내려놓고 영원한 세계와의 교감을 준비할 수 있도록 정결하고 엄숙한 분위기로 만들어졌다. 건물 내부는 상자 모양의 구조로 다양한 크기의 전시 공간이 있으며, 경사진 유리 지붕을 통해서는 자연광이 들어온다. 빛이 내부를 증폭되지 않고 통과하기 때문에 바르의 표현대로 이 공간은 "영혼의 조용한 회랑"처

럼 느껴진다. 전시 공간은 전적으로 기능적이다. 전시되는 특정 작품의 필요에 따라 내부 벽들은 모두 이동이 가능하다. 오늘날의 관점에서 보면 이 움직일 수 있는 흰색 정육면체는 우리가 현대미술관에서 기대하는 느낌이 어떤 것인지를 보여준다. 하지만 이곳은 19세기 말과 20세기 초의 방문객에게 친숙한 예술품이 전시된 장식된 궁전들—이를테면, 역사적으로 중요한 예술가들과 동시대 예술가들의 작품을 전시하는 고트프리트 젬퍼Gottfried Semper의 미술사 박물관과 자연사 박물관, 혹은 링슈트라세에서 가까운 거리에 있는 예술 아카데미와 오스트리아 왕립 예술산업 박물관 등등—과는 완전히 다른 곳이다. 19세기 주류층이 숭배했던 이런 고도로 장식된 르네상스 양식의 웅장한 건축물에서 예술은 다른 누군가가 만들어 놓은 공간에 맞춰져야 했다. 올브리히의 디자인이 혁신적이었다는 점은 살아 있는 예술가의 요구와 그들의 작품에 대한 비전이 가장 중요한 자리를 차지했다는 데에 있었다.

분리파들은 로댕Rodin의 〈로슈포르〉, 세간티니Segantini의 〈나쁜 엄마〉, 판 고흐의 〈오베르의 밀밭〉 등 현대 미술 작품을 사들여서 공공 미술관을 만들려고 했지만, 그 꿈은 실현되지 못했다. 그들의 주요 업적은 정기 및 임시 전시회를 개최하여 서구 전역에서 생산되던 가장 급진적이고 혁신적인 예술을 선보인 일이었다. 그들은 대중을 교육하고 현대 미술에 대한 명확한 그림을 제시하여 대중의 취향과 미적 판단력을 개선하는 것이 목적이라고 믿었고, 현대 미술을 보여주고자 하는 노력에 대한 그들의 헌신은 강렬했다. 1898년부터 1905년 사이에만 23회의 전시가 분리파 건물에서 열렸다. 아마도 가장 특별한 전시회는 1902년에 열린 열네 번째 전시회였을 것이다. 그것은 인생의 절반 이상을 빈에서 살았던 베토벤에게 헌정된 전시회였다. 이 위대한 작곡가의 천재성을 기념하기 위해 요제프 호프만의 지휘 아래 29명의 예술가가 음악, 회화, 조

각, 건축 등 다양한 예술 형식을 총망라한 '종합 예술 작품Gesamtkunstwerk'을 만들어 내기 위해 노력했다. 그러한 상호작용과 소통을 통해 예술가들의 머릿속에서는 예술 작품이 모습을 드러내게 될 터였다.

그 중심에는 막스 클링거Max Klinger가 만든, 실물 크기의 다색 대리석 베토벤 동상이 있다(26쪽, 3쪽). 작곡가는 마치 신처럼 맨가슴을 드러내고 얼굴을 찌푸리며 생각하고 창작하는 모습으로 표현되어 있다. 그는 화려하게 장식된 옥좌에 앉아 있는데, 그 뒷면에는 이브가 아담을 유혹하는 모습이 그려져 있다. 주피터(로마 판테온에서 신들의 왕인)의 상징인 독수리가 그의 발밑에 있다. 벽에는 작곡가 바그너Wagner의 베토벤 9번 교향곡 해석에서 영감을 받은 클림트의 '베토벤 프리즈'가 걸려 있는데, 모든 예술의 통합에 담긴 기쁨을 향한 인간 영혼의 투쟁을 기념하고 있다. '질병'과 '죽음', '욕망', '무절제', '방종' 등 '적대적인 힘'에 사로잡힌 채 고통 받는 '인류'는 '연민'과 '야망'에 이끌려 '시'와 다른 '예술'에서 순수한 행복을 얻고자 하는데, 여기서는 천국에서 온 천사들이 인간과 동행한다. 1902년 전시 카탈로그에는 "예술은 우리를 순수한 기쁨, 순수한 행복, 순수한 사랑을 찾을 수 있는 유일한 곳인 이상적인 왕국으로 인도한다"라고 쓰여 있다.

평범함의 변혁:
빈 공방의 종합 예술

베토벤 전시회는 그 복잡성과 다양성 속에서 20세기의 사건과 성과에 주목했다. 그 제작자들과 분리파의 다른 회원들은 예술의 역할이 박물관과 갤러리를 훌쩍 뛰어넘는다고 생각했다. 이 모임의 많은 지도자는

가장 평범한 사물에 최적의 아름다움과 기술 기준을 도입하여 삶을 변화시키고자 했다. 이를 위해 1903년에 요제프 호프만과 콜로만 모저는 빈 공방Wiener Werkstatte을 설립했다. 이 공방은 최고 수준의 예술적 기술과 혁신에 대한 헌신에 급진적이고 강박적이었는데, 그런 것들이 인간의 삶의 질을 향상하고 인류의 행복을 더할 수 있으리라는 이유에서였다. 1905년의 한 홍보 전단지는 예술과 공예가 근대 생활과 맺는 관련성이 제한적임에도 저품질 대량 생산과 낡은 형식에 대한 고집으로 인해 "무한한 해악"을 끼친다고 맹비난했다. "그런 흐름을 거스르는 것은 미친 짓이다. 그럼에도 우리는 이 공방을 설립했다"라고 선언하며 호프만과 모저는 최고 품질의 디자인을 향한 메시아적 헌신을 공유했다. 이런 점은 공방 레터헤드와 시각적 정체성에서 잘 드러난다. 탄탄하고 단정하며 깔끔한 선을 위해 이탤릭체를 장식하는 화려한 세리프(로마자 활자의 글씨에서 획의 시작이나 끝부분에 있는 작은 돌출선_옮긴이)와 소용돌이무늬 모두 제거되었다. 서로 맞물려 있는 더블유w 자들은 공방의 창립자들이 모든 형태의 예술과 삶 사이에서 알아낸 연관성을 증명한다.

또한 그들은 공방을 위해 만들어진 모든 물건은 '신성한 길'(분리파 건물의 파사드에서 그 방향을 알 수 있는)에서 시작되는 동일한 원천을 공유한다는 점을 강조한다. 그들은 '순수' 예술과 '응용' 예술을 따로 구분하지 않았다. 고객이 원한다면 지붕부터 지하실까지 건물의 모든 부분과 내용물을 공방에서 디자인한 '종합 예술 작품'을 가질 수도 있었다. 하지만 실제로는 그것은 엄청나게 부유한 벨기에의 은행·철도 재벌 아돌프 스토클레Adolphe Stoclet—브뤼셀에 있는 그의 저택인 스토클레 궁전Palais Stoclet의 모든 요소를 자유롭게 디자인할 수 있게 해주었다—나 아니면 갈리아 가문과 같은 (조금 덜 부유한 수준의) 빈 가문들에게나 가능한 일이었다. 빈 공방은 런던의 오메가 워크숍, 더블린의 던 에머 길드Dun Emer Guild, 독일

의 바우하우스Bauhaus 등 유럽 전역의 유사한 시도처럼 고객층이 다양해지고 좋은 디자인을 대중에게 전파할 수 있기를—때로는 희망이 없어 보였음에도—바랐다. 실제로 그들은 가족과 친구들의 재정적 지원 덕분에 살아남을 수 있었다. 칼, 직물, 의류, 건물, 의자, 침대, 그림, 유리, 식기, 보석, 조각품 등 다양하고 다채로운 작품이 공방에서 제작되었다. 그들은 1848년과 제1차 세계대전 사이에 유럽과 미국 전역에서 활동한 비슷한 예술가 단체들과는 중요한 요소 한 가지가 차이 났는데, 그것은 보편주의보다는 품질에 대한 최우선적인 헌신이었다.

이런 점은 호프만의 〈다기 세트〉에서 잘 드러난다(26쪽, 2번). 18세기 이후 차, 커피 또는 초콜릿을 마시는 것은 문명화된 유럽인의 생활에서 중요한 요소 중 하나가 되었다. 인도와 중국에서 수입된 차는 일본인들만큼 정확하고 계량적이지는 않았지만 수백만 명에게 즐거움과 위안을 주는 의식의 대상물이었다. 분리파 전시회에 출품한 공방 예술가들의 친구이자 동인同人이었던 찰스 레니 매킨토시Charles Rennie Mackintosh와 그의 아내 마거릿 맥도널드Margaret Macdonald는 글래스고 중심부에 케이트 크랜스턴Kate Cranston 양(스코틀랜드 사업가로서 혁신적인 찻집을 운영했다_옮긴이)을 위한 찻집을 여러 개 설계하고 시공했다. 빈 카페처럼 찻집은 여성과 남성 모두에게 개방되어 있었다. 가정에서 차를 마시는 것은 집안의 여성이 주재하는 중요한 가정 의식이었다.

지금은 일상적인 음료가 된 것을 위해, 특수 장비가 제조되고 판매되었다. 차와 커피 용기는 도자기 공장과 금속 노동자들이 생산한 가장 성공적이고 상업적인 품목 중 하나였다. 하지만 호프만의 〈다기 세트〉는 주류主流 생산에서 한 발짝 물러나 있다. 이 〈다기 세트〉는 공방이 설립된 해에 제작된 초기 작품 중 하나이다. 작은 찻주전자 하나, 알코올 스토브로 가열하는, 여분의 물을 데울 수 있는 약간 큰 사모바르 하나, 우유나

크림을 담을 수 있는 단지 하나, 뚜껑이 달린 설탕통 하나가 구성품이었다. 이 세트는 금속으로 만들어져 냄비가 더 오래 따뜻하게 유지되고 사모바르의 주둥이에 작은 뚜껑을 덮으면 언제든지 물을 끓일 수 있어 실용성이 뛰어났고, 최고 품질의 재료로 제작되었다.

은은 생산 라인 기법이 아닌 수작업으로 망치질을 해서 모양을 만들어, 그릇의 물성과 사람이 만들었다는 특성을 강조했다. 면을 만들지 않고 자연스러운 형태를 유지하도록 모양과 광택을 낸 붉은색 카보숑(모나게 다듬지 않고 천연 그대로 간 보석_옮긴이) 원석을 스토브의 가장자리와 사모바르, 찻주전자, 설탕통의 뚜껑에 정교하게 마감 처리해 한 손가락으로 쉽게 들어 올릴 수 있도록 디자인했다. 그것들은 은박 표면과 보석 위를 덮고 사모바르의 손잡이를 덮고 있는 검은 흑단과 시각적으로 강한 대조를 이룬다. 각각의 물건은 두들겨 얇게 편 금속 위에 은선銀線으로 의뢰자의 이니셜 'AB'가 장식되어 있었다. 우아한 각진 형태의 글자는 그릇들의 정육면체와 사각형, 그리고 실제로 분리파 건물 자체의 정육면체 및 사각형들과도 잘 어울린다.

호프만이 공방과 관련해서 가진 동기에는 복잡하거나 걱정할 만한 점이 없다. 만약 실제로 공방의 제품들이 구매가 가능할 만큼 충분히 부유한 사람들에게만 한정적으로 제공된다고 한다면, 더 많은 사람이 소유하고 사용할 수 있도록 더 저렴한 재료로 제작하는 것을 막을 방법이 없기 때문이다. 그것들은 기능적이고 아름다운 물건이었고, 어떤 불안감도 따라붙을 수가 없었다.

클림트의 대표작 〈키스〉

클림트의 〈키스〉는 빈의 벨베데레 미술관에서 가장 인기 있는 작품이다. 어쩌면 빈에서 가장 유명한 단일 예술 작품일지도 모른다. 내 세대의 많은 10대들처럼 나도 〈키스〉를 좋아했다. 구겨진 엽서를 블루택 접착제로 벽에 붙여놓기도 했다. 대학교에 갈 때도 가지고 갔고, 많은 여자 친구들이 같은 그림에 매료되어 있다는 사실을 알게 되었다. 너무 개인적인 일이라 논의한 적은 없지만, 나처럼 그들도 그 그림이 관능적이고 흥미롭다고 생각했을 것이다. 키스 자체는 이상화되어 의식화되었고, 아울러 고도로 양식화되어 현실과 아주 동떨어져 있었다. 키스보다 나는 황홀경에 빠져 설명할 수 없이 얼어붙은 여자의 얼굴에 더 끌렸다. 그림이 표현하는 것만큼이나 색과 질감에 끌린 것도 마찬가지였다.

〈키스〉에서는 한 남자와 한 여자가 소용돌이치는 동그라미들로 구성된 한 황금빛 형태 앞에서 에로틱하면서도 불편한 포즈를 취하면서 서로 뒤엉켜 있다(26쪽, 4번). 이것은 기독교와 불교 예술에서 성스러운 인물을 둘러싸고 있는 후광 또는 광륜光輪과 비슷하다. 여자는 보라색, 파란색, 노란색 봄꽃으로 덮인 풀밭처럼 보이는 곳에 무릎을 꿇고 있다. 그녀의 발은 초원 가장자리에서 불편하게 구부러져 금색 물감과 나뭇잎으로 된 배경(하늘인가?)으로 튀어나와 있다. 여기엔 자연스러운 것이 단 하나도 없다. 초원의 꽃은 중세 밀레피오리 태피스트리나 칠보 에나멜 작품 또는 모자이크의 개별 각석角石의 디테일들을 닮은 물감 덩어리이다. 이런 것들이 모여 아름답고 유기적인 장식 패턴을 만든다.

커플의 몸은 가려져 있지만 의상은(의상이 맞다고 한다면) 매우 특이하다. 남자는 목과 머리, 손을 제외한 모든 부분을 덮는 형태가 없는 황금색 옷을 입고 있다. 여기에는 회색, 검은색, 흰색, 갈색, 금색의 다양한

크기의 직사각형과 유겐트스틸Jugundstil이나 아르누보 예술에서 흔히 볼 수 있는 소용돌이치는 동그라미들이 십자형으로 서로 교차하고 있다. 그는 손을 뻗어 여자를 껴안고 보호한다. 그녀의 몸은 유연하고 날씬하다. 그녀 역시 화려한 색채들로 장식된 황금빛 로브를 입고 있는데, 자세히 보면 그것들은 꽃이다. 이 꽃들은 거칠게 칠해진 초록 이파리들과 함께 그녀의 붉은 금빛 머리카락을 장식하고 있는 흰색과 파란색 꽃잎보다 더 양식화되어 있다. 남자의 옷은 형태가 없는 반면, 여자의 옷은 몸의 윤곽을 조심스레 따라가고 있다. 그녀의 어깨는 드러나 있다. 한 손은 그의 로브 자락 밑에서 미끄러지는 남자의 손을 꽉 쥐고 있는데, 남자의 로브는 마치 함께 잘 때 덮는 이불인 것만 같다. 그녀의 다른 한 손은 남자의 목을 우아하게 감싸고 있다.

〈키스〉는 황홀경과 탈바꿈의 순간이다. 키스는 클림트와 그의 오랜 연인인 패션 디자이너 에밀리 플뢰게Emilie Floge로 추정되는 커플을 지상의 삶에서 벗어나 꿈과 같은 세계로 데려간다. 클림트는 이들을 신으로 표현한다. 이 그림을 보는 유럽인이라면 아버지가 가둔 탑에 갇혀 있었지만 황금빛 소나기로 변한 제우스와 사랑을 나눈 다나에 신화를 떠올리리라. 하지만 이 꿈의 세계에는 뭔가 불안한 것이 있다. 작고 연약한 여자가 남자에게 보호받고 있는 것일 수 있다. 하지만 그것은 또한 통제로 읽을 수도 있다. 남자의 몸은 숨겨져 있고 여자의 몸은 드러나 있다. 여자는 남자의 품에서 벗어나기 어려울 것이다. 작품의 모든 아름다움에도 불구하고 종종 언짢음 그 이상을 느끼게 된다. 분리파 초창기부터 클림트에 대한 음란물 혐의가 제기되었다. 진실이 무엇이든—그리고 진실을 완전히 알아낼 방법은 아마 없을 것이다—그의 작품에는 대부분 에로틱한 동기가 있음을 부인할 수는 없다. 〈키스〉와 같은 성적인 주제는 그가 최고의 그림과 드로잉을 제작하는 데 영감을 주었다.

뛰어난 재능과
오명의 예술가 에곤 실레

동시대 사람들에게 더 큰 충격을 안긴, 에로틱함에 대한 색다른 접근 방식은 에곤 실레의 작품에서 찾아볼 수 있다. 실레의 경력은 매우 짧았다. 그는 1918년 10월 그의 임신 중이던 아내 에디트 함스Edith Harms가 사망한 지 사흘 뒤에 28살의 나이로 세상을 떠났다. 두 사람은 코로나19 이전에 유행한 마지막 팬데믹 중 최악의 한 달에 인플루엔자의 희생자가 되었다. 스페인 독감은 특히 젊고 건강한 사람들을 표적으로 삼았다. 에곤과 에디트처럼 많은 사람이 아무런 경고도 없이 갑작스럽게 사망했다.

극심한 고통과 신경증에 시달리며 오명을 둘러쓴 예술가라는 실레의 신화는 그의 이른 사망으로 더욱 퍼져나갔다. 그는 뛰어난 재능을 지닌 예술가였으며, 그의 작품은 빈 공방의 세련되고 장식적인 유겐트스틸보다 그리고 심지어 클림트의 작품보다 훨씬 더 날것 그대로이고 충격적이었다. 실레는 데생 화가로서 뛰어난 재능을 인정받아 미미한 배경(그의 아버지는 역장이었다)에도 불구하고 빈 미술 아카데미에 합격했다. 클림트와 마찬가지로 그도 기존의 분위기가 답답하고 제약이 많다고 느꼈고, 열아홉 살이던 1909년 아카데미를 떠나 모든 예술가의 자결을 선언하는 급진적인 단체인 신예술가그룹Neukunstgruppe을 결성했다.

많은 젊은 예술가들이 그렇듯 실레도 모델에게 줄 돈이 없었다. 실레의 삭막한 그림과 드로잉에는 종종 작가 자신의 과장된 모습이 등장한다. 그의 모델은 그의 연인들, 아내의 가족들, 매춘부들에 더해 그의 후원자들, 즉 구스타프 클림트의 열렬한 지지자였던 레더러 가문을 비롯한 부유한 사업가들이었다. 하지만 실레의 각진 초상화들은 난폭함이 동반되는 성적인 것, 그리고 의학적인 측면에서의 성적인 것일 수 있다. 그

의 그림들이 언제나 감상하기가 쉬운 작품인 것은 아니다. 그는 수정을 위한 붓 터치 없이 나체의 남성과 여성을 있는 그대로 보여준다. 모든 기미와 주름, 모든 비정상성이 포착되어 있다. 존 러스킨이 에피 그레이Effie Gray의 음모에 겁을 먹고 그녀와의 첫날밤을 치르지 못한 지 60년밖에 지나지 않은 지금, 성기를 드러내고 체모를 드러낸 채 뒤틀린 포즈를 취하고 있는, 나체에 뼈만 남은 남녀를 그린 실레의 그림과 드로잉이 수치스럽고 매력 없게 여겨졌다는 것은 놀랄 일이 아니다.

 20대 초반, 실레는 10대 연인 발리wally와 함께 어머니의 고향인 보헤미아의 체스키크룸로프로 이사했다. 그는 마을에서 추방당했는데, 사람들이 그의 라이프스타일 그리고 그의 예술과 작업실 관행이 타락한 행동의 예를 청소년에게 보여줄 수 있다고 염려했기 때문이었다. 1912년 4월, 그는 미성년 소녀를 성추행한 혐의로 24일간 감옥에 갇혀 있었다. 성추행 혐의는 입증되지 않았지만, 그는 아이들에게 '부도덕한' 그림에 접근하게 한 혐의로 유죄 판결을 받았고, 법정에서 자신의 그림 중 하나가 불태워지는 것을 목격하는 충격을 감내해야 했다. 감옥을 경험한 트라우마로 인해 실레는 사회로부터 박해를 받는다고 느꼈고, 자신을 수많은 화살에 맞았지만 살아남은 초기 기독교 순교자 성 세바스찬으로 묘사하기까지 했다. 실레에게 이러한 상황은 정말로 잔인한 운명의 가시였다.

 실레의 예술은 성적인 내용을 위해서라기보다는 리얼리즘을 위해 충격을 주고자 했다. 클림트의 그림이 우리를 꿈과 몽상 속으로 안내하는 반면, 실레의 예술은 우리의 세계를 보여준다. 그것은 불안하긴 해도 날것 그대로이고, 솔직하며, 항상 의문을 제기하는 세계이다. 그것은 주제와 상관없이 무서울 정도로 친밀하며 예술가와 그의 모델에 대한 사적인 생각 속으로 우리를 데려간다. 실레가 우리를 그림으로 그리거나 데생했다면, 실제보다 돋보이게 하는 것은 기대할 수 없을 것이다. 이것

은 때로는 잔인했겠지만, 최고의 순간에는 거침이 없고 타협이 없으며 부인할 수 없는 진실이었다.

이러한 특성은 실레가 속옷 차림의 처형 아델Adele을 부드럽고 사랑스럽게 그린 그림에서 가장 잘 드러난다(25쪽, 7번). 그녀의 복장은 요즘의 체육복처럼 보이지만 1910년대의 공공장소에서 입기에는 매우 부적절한 옷차림이었을 것이다. 아델은 가장 친하고 소중한 사람 외에는 누구에게도 보여주지 않았을 법한 옷을 입고 있는데, 실제로 아델의 여동생이자 에곤의 아내인 에디트는 언니가 남편을 위해 모델이 되는 것을 달가워하지 않았다. 아주 사적인 순간에 있는 이 여성에게는 사랑스러울 정도로 친밀하고 매력적인 무언가가 있다. 지저분한 머리카락은 말총머리 형태로 느슨하게 묶어 머리 위로 올렸고, 그녀는 편안해 보이지만 지친 기색이다. 그녀는 최고로 좋은 속옷을 착용하지 않았고, 편안하고 실용적이면서도 추레한 옷—민소매의 녹색 속옷과 검은색 스타킹, 허벅지 위까지 끌어올린 헐렁한 흰색 속바지—을 입고 있다. 아델은 성찰과 몽상의 순간에 왼쪽 다리를 껴안고 누군가를 바라본다. 아마도 실레 그 자신일 것이다.

시시 황후나 클림트의 키스하는 여인과는 달리 그녀는 수줍어하거나 숨기는 것이 전혀 없다. 100년이라는 시간차를 두고 보면 아델은 놀라울 정도로 평범하고 현대적인 여성이다. 그녀는 자기 몸과 그 몸이 다른 사람에게 미치는 영향을 통제하는 여성이다. 또한 그녀는 자신이 타인에게 보일 모습을 스스로 선택하고, 꽉 끼는 코르셋에 구애받지 않은 자기 몸을 내보일 수 있는 것처럼 보인다. 이 시기에 성장한 여성들이 행복하게 기억하는 20세기 초의 가장 위대한 혁신들 가운데 하나는 뼈대가 없는—어린이와 어린 소녀들이 허리에 제약 없이 성장할 수 있게 해준—소매 없는 속옷이었다는 사실을 기억할 필요가 있다. 우리는 단단한 코르

셋으로 몸을 통제하던 시시 황후—비록 그것이 그녀 자신의 선택이었긴 해도—이후 아주 먼 길을 왔다. 실레의 작품에서는 성욕과 욕망을 포함한 정체성의 모든 측면이 타협 없이 현실적으로 드러난다.

* * *

모든 사람이 이러한 관점에 편안함을 느낀 것은 전혀 아니다. 실레가 미술 아카데미에서 공부하는 동안 오스트리아의 한 하급 지방 관리의 자식이 이 상류층 기관에 입학하려고 처음으로 시도하는 중이었다(그는 여러 번 실패했다). 이 남자는 1907년에 이어 1908년에도 입학시험에 응시했다. 그는 첫 번째 부문은 통과했지만, 작품 포트폴리오에 두상을 그린 작품이 너무 적어서 진학에 실패한 것으로 알려졌다. 평가자 중 한 명은 이 청년을 불쌍히 여겨 건축에 도전해 볼 것을 제안했다고 전해진다.

이 청년의 이름은 아돌프 히틀러Adolf Hitler로, 생의 마지막까지 미술 아카데미의 거부와 전쟁 전 빈의 도시와 문화에 대한 실망과 환멸을 안고 살았다. 그는 제1차 세계대전이 발발할 때까지 떠돌아다녔고, 빈에서는 판매용 엽서에 색을 칠하기도 하고, 가옥 도장업자로 일하기도 하며, 때로는 싸구려 여인숙에서 살면서 근근이 먹고사는 예술가의 생활을 이어갔다. 히틀러는 자신의 전통적 작품과 비교해서 실레와 코코슈카의 작품이 선호되었다는 사실에 모욕감과 혐오감을 느꼈다. 코코슈카는 1937년 뮌헨에서 열린 퇴폐미술전시회Entartete Kunst에 포함되었다. 1934년 독일에서 프라하로 탈출한 코코슈카는 나치의 박해를 피해 1938년 런던으로 망명했다.

표현주의 양식과 주제로 대표되는 지나친 자유로 인해 온통 뒤죽박죽인 사회는 히틀러와 많은 다른 사람에게 혐오스러운 것이었다. 빈과

베를린의 아방가르드에서 감지한 무정부 상태와 그것이 상징하는 방종한 사회 질서의 가장자리에서 한 걸음 벗어나기 위해서는, 기본으로 돌아가 통제를 다시 도입하고 사회에 갑작스러운 충격을 줄 필요가 있었다. 이는 예술뿐만 아니라 사회 전반적으로도 마찬가지였다. 그 결과는 유럽과 전 세계에 거의 종말을 가져올 뻔했다. 젊은 시절의 히틀러가 20세기 초 빈에서 누릴 수 있었던, 사람이 도취되게 하는, 하지만 두렵기도 한 자유와 그렇게까지 불화하지 않았다면 무슨 일이 벌어졌을지 추측해 보고 싶은 마음이 강하게 든다.

13장

뉴욕:
반항

1929~1970년

루이즈 부르주아, 〈엄마〉

19세기 중반부터 아일랜드에서 러시아에 이르기까지 수백만 명의 유럽인이 지독한 가난과 차별, 박해에서 벗어나기 위해(그럴 수 있기를 희망하며) 구세계를 떠났다. 맨해튼의 엘리스섬에 상륙한 이들은 새로운 기회의 땅을 기대했다. 이곳에 새로 도착한 사람들은 한 세기 전 미국 공화국의 건국의 아버지들이 말한 '아메리칸 드림'과 그 약속인 '생명, 자유, 행복 추구'를 실현할 수 있기를 바랐다. 미국에 대해 몇 가지는 사실이었다. 적어도 북쪽에서는 자신이 원하는 종교나 직업을 추구하고 다양한 방식으로 삶을 살아갈 수 있는 기회가 있었다.

빈손으로 미국에 도착해 대저택에서 죽는 것도 가능했고, 이런 일을 믿을 수 있을 만큼 성공 사례도 많았다. 그러나 자유에는 부유함부터 극빈까지 모든 가능성이 포함되며 많은 기회가 백인과 남성에게만 열려 있다는 사실은 거의 알려지지 않았다. 사실 번영과 독립에 대한 열망을 현실로 옮길 수 있었던 이민자는 극소수일 뿐이었다. 자유의 여신상이 보이는 곳에 도착한 유럽 빈민들은 맨해튼의 공장이나 임금 착취 작업

장에서 대부분 희망을 포기했다. 그들은 유럽에 있는 가족에게 돈을 보내며 힘든 삶을 살았고, 언젠가 '고향'으로 돌아갈 날을 향수에 젖어 꿈꾸기도 했다.

미국인들도 여전히 그들을 유럽에 비추어 바라보았다. 헨리 제임스 Henry James, 이디스 휘턴 Edith Wharton, 루이자 메이 올콧 Louisa May Alcott의 소설만 읽어보아도 유럽 문명—예술, 음악, 문학 등 뭐가 되었든 간에—이 미국보다 우월하다는 생각에 미국 문화가 사로잡혀 있었음을 알 수 있다. 이러한 생각이 크게 바뀌기 시작한 것은 미국이 제1차 세계대전에 참전하면서부터였다. 미국인들은 항상 그들만의 문화를 발전시켜 왔지만, 이제는 자신들의 문화를 유럽과 그 너머로 수출했다. 1930년대에는 프레드 아스테어 Fred Astaire, 진저 로저스 Ginger Rogers에서부터 셜리 템플 Shirley Temple, 스콧 조플린 Scott Joplin, 빌리 홀리데이 Billie Holiday, 로저스와 해머스타인 Rodgers and Hammerstein에 이르기까지 미국의 영화와 대중음악이 전 세계로 퍼졌다(나치의 박해를 피해 암스테르담에 숨어 있던 안네 프랑크 Anne Frank는 다른 수백만 명의 사춘기 소녀처럼 침실 벽에 할리우드 영화배우의 사진을 붙여두었다).

1930~1940년대 및 1950년대 초반은 대부분의 미국인에게 큰 변화의 시기였다. 1920년대의 번영과 쾌락주의는 1929년의 주식 시장 붕괴로 끝났다. 대공황의 영향은 산업화한 경제 전반에 걸쳐 전 세계에서 나타난 것이었다. 하지만 사회 안전망이 없던 미국인들에게는 부인할 수 없을 정도로 재앙이었다. 노동 인구의 4분의 1은 실직 상태였고, 일부 지역에서는 그보다 많았다. 제1차 세계대전에 참전했던 남성들은 가족과 함께 길거리로 내몰리거나 일자리를 찾아 전국을 떠돌아야 했다. 남부에서는 '대이동'이 심화했다. 남서부에서는 더스트볼 Dust Bowl로 알려진 장기간의 가뭄으로 350만 명 이상이 그레이트플레인스(북아메리카 대륙 중

앙에 남북으로 길게 뻗어 있는 고원 모양의 대평원_옮긴이)를 떠났다. 그리고 제2차 세계대전이 일어났다. 진주만 함대를 일본이 공격하면서 피하고 싶던 전쟁에 휘말린 미국은 유럽과 아시아, 태평양의 전쟁터에 자원과 인력을 투입했다. 난타를 당해 상처를 입은 지역들의 전후戰後 합의에 기초가 된 것은 아메리칸 드림의 두 기둥, 즉 자유 시장 경제와 미국의 재정적·군사적 지원을 받아 민주적으로 선출되는 정부였다. 미군은 중유럽과 동아시아의 평화를 유지하기 위해 주둔했다. 무력 휴전은 핵전쟁의 위협으로 유지되기도 했다. 1945년 히로시마와 나가사키 상공에서 피어오른 버섯구름과 미국, 소련 및 그 동맹국들의 수많은 핵실험은—1940, 1950년대에 미국이 행한 대부분의 프로파간다에 나타난 희망찬 낙관론에도 불구하고—전 세계에 공포감을 조성했다.

 1945년에 미국은 명실상부한 제국이자 비공산주의 세계의 지배적인 강대국이었다. 미국의 군사력과 해군의 우위는 문화적 우위와 맞물려 있었다. 1960년대와 1970년대의 젊은이들은 어디서 자랐든 상관없이 청바지를 입고 미국 음악을 듣고 미국 영화를 보며, 밀크셰이크, 감자튀김, 햄버거를 먹고 싶어 했다. 할리우드, 디즈니랜드, 캐딜락 자동차, 고층 빌딩 등 번영하고 진보적인 미국의 상징들에 전 세계가 친숙함을 느꼈고, 또 대부분 부러움을 샀다.

 똑같은 정도로 친숙하고 전형적인 미국인들의 모습에는 반대와 반항이라는 또 다른 가치도 있었다. 성인의 규범을 거부하는 10대(틴에이저)라는 페르소나는 매우 성공적인 수출품이었다. 1913년에 처음 사용된 이 틴에이저라는 용어는 1944년에 미국 소비자들에게 제대로 소개되었는데, 청소년의 소비력을 화폐화하고 기성세대와의 차이와 그들을 향한 분노를 고조시키기 위한 마케팅 도구로 사용되었다. 자본주의와 반항의 강력한 결합은 때로는 격렬하고 때로는 위험한 혼합물이었

다. 1960년대와 1970년대에는 히피족부터 베트남 군사 개입에 반대하고 핵무기에 반대하는 운동에 이르기까지 대규모 반대 운동이 유명세를 누렸다. 미국의 모델은 베이비붐 세대로 알려진 이 10대들에게 잘 살 것을 권했지만, 우수에 찬 이미지로 많은 10대들의 침실을 뒤덮었던 제임스 딘James Dean의 포스터처럼 대의명분이 있든 없든 반항할 것을 권하기도 했다.

'빅애플'의 뒤안길

미국인이 아닌 사람들은 대부분 뉴욕이라는 거울을 통해 미국을 바라보며, 그 거울은 자유의 여신상, 크라이슬러 빌딩, 고층 빌딩 등 미국의 상징적인 이미지들을 담고 있다(27쪽, 6번). 하지만 뉴욕은 미국이라는 관점에서 보면 특이한 도시이다. 18세기 후반에는 잠시 뉴욕주의 수도였고, 그보다 더 짧게는 미국의 수도였다. 하지만 1940년대부터 21세기 초까지, 뉴욕은 세계에서 가장 중요한 도시였다. 가장 영향력 있는 아이디어, 음악, 문학, 문화, 패션, 사회적 태도 등이 뉴욕, 즉 빅애플에서 탄생했다. 이런 점은 시각 예술 분야에서 가장 두드러졌다. 현상 유지에 대한 반항과 일탈의 연속은 전 세계 예술가들의 사고와 실천 방식을 변화시켰다.

 이에 일부분 설명해 주는 것은 뉴욕의 지형도이다. 대부분의 미국 대도시와 달리 뉴욕은 바둑판 무늬 위에 건설된 균질한 계획도시가 아니라 여러 섬으로 이루어진 도시이다. 맨해튼섬의 특별한 모양과 기반이 된 바위들—지금도 센트럴파크에서는 분명히 찾아볼 수 있다—이 도시에 형태를 부여했다. 몇 세기에 걸친 진화도 같은 역할을 했다. 뉴욕에서 가장 친숙한 거리 중 하나인 브로드웨이는 세계 최고의 뮤지컬 극장 지구地區

로 이름을 알리기 전에는 수백 년간 사냥 길이었던 것처럼 도시를 구불구불 가로지르고 있다. 뉴욕을 방문하는 것은 기력을 빼앗기는 경험이다. 도시의 에너지가 공기 중에 감도는 것을 소음으로부터 느낄 수 있다. 그 소음은 한밤중에는 줄어들지만 절대 멈추는 법이 없다. 거리를 걷거나 지하철을 타고 지하로 이동할 때도 지구 간 이동에 따른 차이를 느낄 수 있다.

부분적으로는 이것은 중세 런던처럼 금으로 포장된 거리가 있다는 믿음을 받았던 도시 뉴욕 자체의 매력 때문에 가능하다. 심지어 대량 항공 운송 시대인 오늘날에도 뉴욕은 미국 동부 해안에서 가장 큰 항구로 남아 있다. 19세기부터 세계 각지에서 경제적 또는 정치적 어려움을 피해 피난 온 난민들의 물결이 이어졌다. 실제로 1950년대부터 1980년대까지 뉴욕 예술계가 전 세계를 압도할 수 있었던 이유 중 하나는 1930년대와 1940년대에 아실 고르키Arshile Gorky, 피에트 몬드리안Piet Mondrian, 한스 호프만Hans Hofmann 등 유럽 난민들이 대거 뉴욕에 도착했기 때문이다. 개방적인 도시라는 평판과 빽빽한 거리와 연립주택에서 숨어 지낼 수 있는 익명성 덕분에 많은 사람이 뉴욕을 터전으로 삼았다. 좀 더 적극적인 이유로 이주한 사람들도 있었다. 20세기 후반의 대부분 동안 뉴욕은 거의 모든 사람이 방문하거나 정착하기를 꿈꿨던 도시였다.

다양한 종교와 정체성을 가진 사람들이 모여 사는 뉴욕은 레너드 번스타인Leonard Bernstein의 〈웨스트사이드 스토리〉(1957)—셰익스피어의 〈로미오와 줄리엣〉을 현대적으로 각색한 작품이다—에 등장하는 백인 청년 갱단 조직인 '제트'파와 푸에르토리코 청년 갱단 조직인 '샤크'파로 상징되는 엄청난 인종적·사회적 분열과 부의 격차가 존재하는 도시가 되었다. 1950년대, 돈으로 살 수 있는 최고의 미술품을 소장한 자본가들이 모여 살던 어퍼이스트사이드의 우아한 펜트하우스와 타운하우스 들은 어퍼

웨스트사이드의 서로 싸우는 이민자 공동체들, 산업화 이후 황무지였던 로어맨해튼, 의류 지구의 노동 착취 공장들, 헬스 키친과 차이나타운의 붐비는 슬럼가와는 강한 대조를 이루었다. 센트럴파크 북쪽의 할렘은 미국 남부에서 이주한 흑인 공동체들의 본거지였다.

어퍼이스트사이드 주민들은 금융 지구로 일하러 갈 때를 빼면 다운타운을 피해 다녔는데, 그곳은 반문화의 중심지가 되었다. 그리니치빌리지는 비트 세대가 어울렸던 곳으로, 비트 세대는 잭 케루악Jack Kerouac과 그의 친구 그레고리 코르소Gregory Corso, 앨런 긴즈버그Allen Ginsberg 등을 포함하는 느슨한 작가 모임이었다. 비트 세대라는 명칭은 케루악이 낙관주의, 제국주의, 진보라는 전반적인 분위기에 어울리지 않으면서 소비지상주의보다 영성을 선호하는 '영락한' 또는 '행복에 겨운' 사람들을 위해 만든 용어이다. 비트족은 영어권 전역에서 주류 문화를 거부하고 자신들이 기존 사회로부터 (종종 행복하게) 버림받았다고 여기는 사람들로 알려졌다.

남동쪽으로 워싱턴 광장 방향으로 걸어가 휴스턴 거리까지 내려가면 소호(휴스턴 거리 남쪽)로 알려진 지역이 나오는데, 저렴한 주거 및 작업 공간을 찾는 많은 예술가의 거주지가 된 곳이다. 하지만 예술가들은 저렴한 곳이라면 오래된 산업 도시의 어디든 거주했고, 서쪽의 첼시부터 동쪽의 킵스 베이, 로어맨해튼의 부두까지 운이 다해 버려진 공장이나 상업 공간 또는 사무실을 불법으로 점유했다. 이곳은 채광이 좋고 그림, 조각, 설치물 또는 '해프닝'(미술, 음악, 연극 따위에서 예술의 창작자와 감상자 사이에 우발적이고 유희적인 행위를 연출하여 감상자를 예술 활동 속으로 끌어들이려는 표현 방식_옮긴이)을 발전시킬 수 있는 충분한 공간이 있었다. 뉴욕의 예술가들은 주거상의 요구에 대한 실용적인 해결책으로 지금은 부유한 전문가들의 전유물이 된 로프트 리빙loft living을 개척했다. 지

금은 소호와 빌리지를 비롯한 많은 지역이 상업화되고 다소 겉만 번지르르해졌다. 겨우 60년 전만 해도 이 거리에 집중되었던 급진주의와 창의성을 지금 느끼기란 쉽지 않다.

대중문화로서의 예술, 앤디 워홀의 팝아트

앤디 워홀Andy Warhol은 있을 법하지 않은 반항아로, 상업성과 돈, 부, 명성을 사랑했다. 또한 그는 연쇄적인 파괴자이자 선동가이기도 했다. 어린 시절의 앤드류 워홀라Andrew Warhola는 펜실베이니아 북서부의 산업 도시 피츠버그에서 자랐다. 그의 부모는 슬로바키아에서 온 이민자였고, 그는 가족 중 처음으로 대학에 진학했다. 워홀은 카네기 공과대학에서 공부하다 학업을 그만두고 뉴욕으로 이주하여 상업 미술가와 일러스트레이터로 일하기 시작했다. 그는 다작을 하는 재능 있는 데생 화가였다. 1950년대의 가볍고 천박한 그림에서—주로 우아한 구두를 소재로 삼았다—신문 광고와 스크랩, 엘비스Elvis, 메릴린 먼로Marilyn Monroe, 마오쩌둥과 같은 세계적인 유명인들, 전기 의자에서의 처형, 그리고 자동차 사고 또는 비행기 추락과 같은 테러 행위를 소재로 한 그의 대표적인 그림으로의 전환을 이해하기는 쉽지 않다. 이런 그림들은 매우 유명하고, 사람들은 워홀이라는 작가를 모르더라도 그가 사망한 지 거의 40년이 지난 지금도 그의 그림은 알아볼 수 있을 것이다.

워홀이 일러스트레이터에서 세계적으로 인정받는 예술가가 되기까지의 과정은 매우 비범했다. 이것은 부분적으로 그가 동시대 예술가인 재스퍼 존스Jasper Johns와 로버트 라우션버그Robert Rauschenberg를 존경했기

때문이었다. 그들은 깃발과 과녁에서부터 버려진 가구와 잠깐 쓰고 버리는 것들, 심지어 쓰레기에 이르기까지, 일상적인 사물과 개념을 바탕으로 예술 작품을 만들었다. 그것은 독창적이었고 많은 찬사를 받았다. 1964년, 라우션버그는 베니스비엔날레에서 회화 부문 대상을 수상했다. 이러한 성공은 항상 돈뿐만 아니라 인지도에 관심이 많았던 워홀에게도 매력적으로 다가왔을 것이다. 워홀은 뻔뻔할 정도로 자본주의자였다. 그는 물건을 좋아했고, 자신이 한 노동의 결실을 즐기고, 끝없이 파티하며 여행하고, 보석과 장식 예술품, 민속 예술품을 수집하는 것에서 기쁨을 느꼈다.

워홀의 예술적 변화와 성공은 무엇보다도 그의 뛰어난 재능의 결과였다. 그는 지적이고 이해하기 쉬운 방식으로 자신을 표현하는 방법을 혁신하고 발전시키는 능력을 타고났고, 영화뿐만 아니라 전통적인 예술 형식을 사용했다. 워홀은 부유하고 유명한 사람들뿐만 아니라 자신의 관심을 끌지 못하거나 어떤 쓸모가 없을 때 외면해 버리는 측근들과 패거리들, 작업실 조수들과 주변을 어슬렁대는 사람들 등등으로 자기 자신을 에워쌌던, 똑똑하지만 복잡한 인물이었다. 워홀이 말한 영민하면서도 잔인한 '15분간의 명성'이라는 꼬리표는 여전히 현대 셀러브리티 문화의 핵심으로 남아 있다.

워홀은 팝아트의 왕이었다. 팝아트는 예술가의 손의 역할을 축소함으로써 예술의 개성을 거부했다. 맨해튼의 거칠고 값싼 지역 여러 곳을 옮겨 다녔던 그의 작업실은 생산 라인이라는 함축된 의미가 담긴 '팩토리Factory'라는 이름으로 불렸고, 이곳은 예술을 여러 개씩, 많은 사람이 만들어 내는 장소였다. 팩토리에서 일한다고 해서 어떤 예술적 기술이 필요한 게 아니었다. 워홀이 초창기에 지원했던 〈벨벳 언더그라운드Velvet Underground〉의 공동 창립자이자 이 공간을 드나들던 많은 창작자 및

사교계 인사 중 한 명이었던 웨일스 출신의 음악가 존 케일John Cale은 워홀의 대표적인 매체인 스크린 테스트 또는 스크린 프린트를 만드는 사람이 항상 있었다고 회상한다. 그의 '회화'는 주로 스크린 프린트로, 캔버스 위에 사진 이미지를 인쇄한 것이다(이 캔버스는 단색 혹은 인쇄된 이미지의 주요 윤곽에 가까운 색상 블록들로 미리 칠해져 있다). 이런 아이디어는 완성된 작품으로부터 제작 과정을 최대한 배제하면서도, 그것이 단순한 복제품보다는 더 높은 금전적 가치를 지닌 예술품으로 판매될 수 있도록 만들려는 목적에서 나온 것이었다.

1962년에 제작된 〈캠벨 수프 캔〉은 워홀이 평범한 문화를 기념하고, 예술의 '기성' 주제를 경멸하며, 돈을 벌고자 하는 열망을 표현한 작품이다(27쪽, 7번). 캠벨 수프는 미국의 전쟁 후 식생활에서 중요한 구성품이었는데, 즉석식품을 장려하는 풍요로움의 문화가 그 배경이었다. 누구나 최소한의 노력으로 빠르게 배를 채울 수 있었다. 그것은 누구나 즐겨 먹었던, 전후 미국인들에게 위로를 주는 기본적인 음식이었고, 약 20년 동안 거의 매일 캔으로 점심을 때웠던 워홀 자신처럼, 바로 먹거나 점점 더 합성물의 형태로—'노동을 줄이려는' 주부들이 만든 치킨 크리스피 트레이 베이크처럼 통조림 수프와 냉동 고기, 야채로 만든 간편식에다 감자칩을 얹은 식으로—섭취했다.

워홀의 그림은 발명과 개인주의 매개체로서의 회화를 전복했다. 완성된 작품인 32개의 캔버스는 1962년에 판매되던 32가지 종류의 캠벨 수프—아스파라거스에서 치킨 검보, 기본 채소, 그리고 토마토까지—를 참조한 것이었다(원래는 캔과 유사하도록 32개의 개별 선반에 전시되어 있었다). 워홀은 의식적으로 작품이 인쇄물인 양 부드럽고 매끄럽기를, 즉 기계로 만들어진 것처럼 보이기를 원했고, 그래서 그의 그림들은 물감 칠뿐만 아니라 투사, 추적, 인쇄 등의 복제 기술들을 조합하여 제작되었다.

워홀은 마르셀 뒤샹Marcel Duchamp—그는 1917년 공장에서 생산된 세라믹 소변기를 'R. 무트R. Mutt'라고 서명한 뒤 한 뉴욕 전시회에 제출해 예술의 경지로 끌어올렸다—이 기점이 된 20세기 아방가르드 예술 전통 속에서 작업했다. 그는 자신에게 모델이 되어준 수프 캔에 서명을 해서 판매하기도 했다.

팝아트는 거리낌 없는 인기를 끌었다. 워홀을 비롯한 클래스 올덴버그Claes Oldenburg나 리처드 해밀턴Richard Hamilton과 같은 '팝스타'들은 콜라 캔, 진공청소기 등 일상에서 흔히 볼 수 있는 물건을 가져와 일상성을 강조하고 누구나 공감할 수 있는 형태로 예술 작품을 만들었다. 코카콜라 캔이 한 예이다. 워홀의 말처럼 코카콜라 캔은 길거리의 노숙자부터 영화배우, 심지어 대통령에 이르기까지 모든 사람의 손에 닿을 수 있는 물건이었다. 이러한 물건들을 예술로 만드는 것은 예술을 민주화하고 모든 사람이 예술을 즐길 수 있게 하는 일이었다. 워홀과 그의 방식에 대해 어떻게 생각하든, 예술을 만드는 과정에서 메시지로, 미술 학교에서 공장이나 거리로 이동시킨 것은 매우 성공적인 반항의 형태였다.

추상적 표현주의, 액션 페인팅 및 컬러필드 페인팅

워홀의 소비지상주의 찬양에서 전형적으로 보이는 전후 미국의 모든 낙관주의에도 불구하고, 이 시기는 변화된 현실을 받아들이는 시기이기도 했다. 1920년대 후반부터 1950년대 초반까지 미국은 엄청난 사회적·경제적 변화를 겪었다. 1940년대와 1950년대에 진보적인 미국인들은 핵 전쟁의 위협과 홀로코스트의 유산, 제2차 세계대전이라는 '전면전'에 대해 깊이 우려했다. 인간이 그런 끔찍하고 잔인한 일들을 저지를 수 있는

상황에서 어떻게 사람들이 '인류 문명'의 가치를 맹목적으로 계속 옹호할 수 있었겠는가?

이런 세계에서 많은 예술가가 생각과 합리적 원리로 만들어지고 아이디어와 내러티브, 인간 세계의 모습을 반영하며 공공의 목적의식을 갖는 예술을 계속해 나갈 수 있을지 의문을 제기한 것은 놀라운 일이 아닙니다. 마크 로스코Mark Rothko, 바넷 뉴먼Barnett Newman, 헬렌 프랑켄탈러Helen Frankenthaler, 빌럼 더 코닝Willem de Kooning, 리 크래스너Lee Krasner, 잭슨 폴록Jackson Pollock 등 추상 표현주의자로 알려진 뉴욕의 느슨한 예술가 모임은 주로 도덕적 목적의식, 미국 주류 사회에 대한 분노와 소외감, 그리고 추상 형식이 강한 정서적 또는 표현적 의미를 전달할 수 있다는 신념으로 단결했다. 그들은 관습이나 문화에 얽매이지 않고 추상적이기 때문에 누구나 이해할 수 있는 형식을 선호하여 직설적인 표현을 거부했다.

이 예술가들은 서로를 알고 있었고, 그리고 때로는 예술적으로, 개인적으로 친밀한 관계에서 작업하기도 했다. 이들은 거의 만장일치로 하나의 꼬리표를 거부했으며, 어떤 운동의 일부라기보다는 예술을 만드는 방법에 대한 공통의 고민과 질문 들을 가진 예술가로 인식되기를 선호했다. 그럼에도 비평가 클레멘트 그린버그Clement Greenberg와 해럴드 로젠버그Harold Rosenberg가 고취한 추상 표현주의는 전 세계로 수출되었다. 그것은 20세기 후반에 가장 영향력 있었던 예술 양식임이 틀림없다. 그린버그가 추상화를 받아들인 이유는 그것이 모더니즘의 논리적 발전이었기 때문이다. 미국 주류 문화에 대한 반발에서 비롯된 예술 제작 방식이 미국 정체성의 긍정적인 표현으로 사용되었다는 것은 아이러니가 아닐 수 없다.

이런 예술가들 가운데 가장 유명한 화가는 잭슨 폴록이다. 이런 일은 부분적으로 그가 예상치 못한 미디어 스타가 되었기 때문에 일어났

다. 그는 미켈란젤로와 카라바조 시대부터 아주 큰 인기를 끌었던, '문제 많은 천재'의 최신 버전이었다. 1950년 한스 나무스Hans Namuth가 촬영한 사진과 영화 영상에는 폴록이 작업실 바닥과 야외 유리판 위에서 그림을 그리며, 발레라도 하는 것처럼 작업물 표면 위에서 움직이고 있는 모습이 담겨 있다. 그의 팔과 다리는 그가 선택한 도구만큼이나 그림 그리는 과정의 일부가 된다. 집중할 때는 담배를 입에 물고 있기도 하다. 이런 이미지들에 등장하는 폴록은 카리스마 있고, 맹렬히 남성적이며, 또한 추진력이 강한 사람이다. 하지만 폴록은 자신이 묘사되는 방식을 싫어했다. 자기 자신과 자기의 기법이 잘못 표현되었다고 느껴서였다. 폴록을 유명인으로 만들려는 나무스의 시도는 폴록이 알코올 중독과 신체적 학대에 빠지는 데 영향을 미쳤고, 1956년 8월 진을 마시고 운전하다 발생한 치명적인 자동차 사고로 그 절정에 다다랐다.

폴록은 쉬운 사람이 아니었고, 순탄한 삶을 살아온 것도 아니었다. 와이오밍, 캘리포니아, 애리조나에서 보낸 그의 어린 시절은 이주와 가난으로 인해 불안했다. 그는 재능과 활기가 넘쳤지만, 자신의 정체성과 목적의식을 두고 분투했다. 1940년대에 프로이트와 융이 발전시킨 무의식 이론과 자신의 심리 치료 경험에서 영감을 받고 유럽 초현실주의자들이 실천한 자동기술법에 관심을 가지면서, 폴록은 그림을 인간의 마음, 시간상의 한 순간의 표현으로 보기 시작했다. 이 무렵 또 다른 화가인 뉴욕 출신 리 크래스너가 그의 인생에 들어왔다. 폴록과는 달리 뉴욕 예술계의 중심에 있었던 크래스너는 그를 뉴욕 예술계에 안착시켰다.

1947년, 폴록은 미술학교 교육—그는 뉴욕의 미술학생연맹Arts Student League에서 공부했다—과 1930년대 정부 지원 연방 미술 프로젝트의 벽화 화가로 일했던 방식에 반하는 새로운 기법을 개발했다. 몇 세기 동안 화가들은 보호막 작업을 한 캔버스에다 작업을 하거나, 그림 그리기가 쉽

도록 석고 가루나 토끼 가죽 아교를 밑칠한 캔버스에서 작업하는 경향이 있었다. 1940년대 후반부터 폴록은 사전 작업을 하지 않은, 이젤에 수평으로 놓는 대신 바닥에 깐 거친 캔버스에 그림을 그리는 방식을 선택했다. 그는 일반적인 예술가용 페인트가 아니라 라디에이터나 자동차에 사용되는 에나멜을 사용했는데, 가끔씩 테레빈유로 묽게 만들거나 혹은 끈적끈적하고 점성이 있는 것을 사용했다. 물감 웅덩이들은 액체 아이싱처럼 소용돌이치는 선들이나 작가의 손에 의해 물감이 흐려지거나 퍼진 다른 부분과 대조를 이룬다. 폴록은 물감이 어떻게 작용하는지를, 그리고 이것이 가져다주는 예술적 가능성이 무엇인지를 신중하게 생각했다. 그는 붓을 사용하는 대신 캔버스에 직접 물감을 붓거나 떨어뜨렸는데, 때로는 막대, 팔레트 나이프 또는 손가락을 사용하여 물감을 휘저었다. 모래, 담배꽁초, 못, 나뭇조각은 모두 폴록의 작업 재료로 사용되었다.

그것은 상호작용적인 과정이었다. 한 작품이 어디서 어떻게 끝날지 그가 처음부터 알고 있던 건 아니었다. 한 가지 색상의 방울 형태들은 그림의 기초, 다시 말해 이 예술가 반복적으로 사용할 수 있는 구조 또는 형태를 제공했다. 1947년부터 폴록은 작품에 이름을 붙이는 대신 번호를 붙였다. 그림의 개인성을 탈피하고 추상화에 대한 그의 의지를 분명히 하기 위해서였다. 그림은 하나의 음악과 같았다. 하지만 그가 작업을 해나가는 동안, 추상화가 감정이나 느낌뿐만 아니라 인간 세계의 그 어떤 것과도 연결될 수 있다는 점이 분명해졌다. 한 예가 1950년에 그린 〈가을의 리듬〉이라고도 알려진 30번 그림이다(28쪽, 2번). 이 작품의 색상들—가공되지 않은 황백색 캔버스에 나타난 노란색과 회색, 검은색의 차분한 색조들—은 연말을 떠올리게 한다. 그리고 이 그림의 리듬은 바람에 흩날리는 나뭇잎의 춤, 깊은 밤하늘의 색깔들, 날씨의 흐름과 변화처럼 자

연스럽다. 분명 손으로 직접 그린 소용돌이들과 유기적인 형태들은, 폴록의 작품이 무의식의 세계와 조화를 이루고 있다는 느낌을 전달한다. 그는 물감통을 손에 들고 캔버스 위를 움직이면서 자신이 던지거나 뿌린 물감에 반응하고 적응해 나갔다. 그는 다음에 무엇을 할 것인지를 본능적으로 결정했다. 폴록의 작품은 벽에 걸어놓고 보면 안 된다는 말이 있지만, 그의 그림은 대부분 바닥에 놓인 채 만들어졌더라도 그는 자기 작품들이 항상 집이나 갤러리에서 똑바로 걸려 있기를 원했다.

 소재와 매개체를 작품의 메시지로 삼은 화가는 폴록뿐만이 아니었다. 헬렌 프랑켄탈러는 활동 당시에 여성 예술가들에 대한 편견이 있었음에도 혁신적인 발전을 이뤄냈다. 프랑켄탈러의 평판은 클레멘트 그린버그와의 관계와 추상 표현주의자인 로버트 마더웰Robert Motherwell과 13년간 지속한 결혼 생활로 인해 나빠졌다. 그녀의 경험이 유별났던 것은 아니다. 리 크래스너는 뛰어난 재능에도 불구하고 일반적으로 폴록의 뮤즈이자 아내로 알려졌다. 그리고 애니 알버스Anni Albers는 남편 요제프 알버스Josef Albers과 함께 블루리지산맥의 블랙마운틴 대학Black Mountain College에서 영향력 있는 미술 교육 프로그램을 운영했는데—많은 뉴욕 예술가가 이곳에서 훈련이나 교육을 받았다—(헌신적인) 배우자와는 달리 그녀는 대중에게 거의 알려지지 않았다.

 23세에 프랑켄탈러는 작업실 바닥에 평평하게 놓인 캔버스에 물감을 스며들게 하는 실험을 했다. 폴록과 수채화 기법에서 영감을 받은 그녀는—폴록이 보인 본을 절대 저버리지 않겠다고 굳게 다짐했다—유화 물감을 테레빈유로 희석하여 처리되지 않은 캔버스에 흡수되게 했다. 그러고 나면 표면에는 얼룩이 남았다. 그녀는 캔버스를 기울이고 붓과 스펀지, 롤러를 사용해서 흔적을 조작했고, 자연적으로 생겨난 형태가 원하는 모양이 되게 만들었다. 이것이 바로 색채와 색깔, 색조가 말 그대로 그림

의 구조와 물성의 일부가 되는 컬러필드 페인팅 또는 후기회화적 추상화의 시작이었다. 훗날 프랑켄탈러는 그것이 정확히 말해서 1952년 10월 26일에 "조급함과 게으름, 혁신의 결합"에서 발전한 것이라고 썼다. 하지만 이 말은 정당하지 않다. 그녀는 야심 차고 실험적이었으며, 위험을 감수하는 사람이었다.

획기적인 작품인 〈산과 바다〉(27쪽, 5번)는 가로 2.7미터, 세로 2.1미터 크기로, 매우 느슨하게 비유적으로 표현되었다. 숯으로 파란색과 분홍색, 초록색으로 묽은 물감이 묻은 부분의 윤곽을 그렸다. 이는 프랑켄탈러가 당시 최근에 방문했던 캐나다 노바스코샤에 있는 케이프브레턴섬 해안선의 바위와 언덕, 물을 표현한 것이다. 그림은 그곳 풍경에 대한 그녀의 인상을 매우 생생하고 신체적인 방식으로 기록한다. 프랑켄탈러는 캔버스를 돌아다니며 사방에서 접근하는 식으로 작업하는 동안 풍경이 "마치 내 품에 안겨 있는 것 같은" 느낌을 받았다고 회상했다. 그 결과로 나온 것은 반투명하고 미묘하게 혼합된 색채들의 부유하는 장場들인데, 그것들은 아름다움을 대놓고 찬양하는 동시에 보는 이의 시선을 강력하게 끌어당긴다. 프랑켄탈러의 작품에는 어린 시절부터 그녀가 사랑했던, 계획되지 않은 어질러진 삶의 단면에 관한 무언가가 담겨 있다(그녀는 어머니의 빨간 매니큐어를 세면대에 붓고 나서 매니큐어가 만드는 무늬와 색을 보는 것을 좋아했다고 회상한 바 있다). 폴록과 마찬가지로 그녀의 작품은 오랫동안 품어온 생각과 사색, 정신과 육체의 결합, 폭압적이고 민족주의적인 정치와는 거리가 먼 세상과 한 개인이 상호작용하면서 나온 결과물로서 발전했다. 프랑켄탈러가 자기만의 방식으로 그림을 그릴 수 있었던 것은, 그 어떤 누구도 그녀에게 어떻게 붓을 잡아야 하는지, 얼마나 오랫동안 잡아야 하는지 정해주지 않았고, 그 누구도 그녀처럼 생각하지 못했기 때문이다. 1952년 10월에 작업실 바닥에서 그린 그

림에 대해 그녀는 이렇게 썼다. "모습을 드러낼 때까지 나는 그것이 무엇인지 몰랐다. 유일한 규칙은 규칙이 없다는 것이다."

프랑켄탈러의 혁신을 활용한 것은 다른 남성 예술가들이었다. 그들은 폴록과 더 코닝의 물감에 대한 좀 더 신체적인 접근 방식을 대체할 만한 것을 찾고 있었다. 1953년 초, 화가 모리스 루이스Morris Louis와 케네스 놀런드Kenneth Noland는 클레멘트 그린버그와 함께 프랑켄탈러의 작업실을 방문하여 〈산과 바다〉를 관람했다. 그것은 그들이 기다려 온 순간이었다. 그들은 워싱턴 D.C.로 돌아와 물감의 색과 톤의 광학적 효과를 바탕으로 좀 더 추상적이고 엄격한 작품들을 제작했다. 1960년대에는 프랑켄탈러가 아니라 루이스와 놀런드가 컬러필드 페인팅의 선두 주자로 찬사를 받았으며, 그들은 그린버그―더는 프랑켄탈러와 함께하지 않았다―의 후원으로 회화적 작품 제작의 정점을 이루게 되었다.

프랑켄탈러의 작품이 불러일으킨 모든 흥분에도 불구하고, 그녀는 남성 예술가들의 엄격함과는 대조적으로 '불분명한 스타일'과 객관성 부족이라는 점에서 비판을 받았다. 1953년 뉴욕에서 열린, 〈산과 바다〉가 포함된 그녀의 전시회는 《뉴욕타임스》에서 "상냥하지만 수수하다"라는 평을 받았다. 프랑켄탈러의 색채와 패턴, 장식에 대한 사랑은 가정집에는 적합해도 미술관에는 어울리지 않는 '여성적인' 경향으로 폄하되었다. 이러한 성차별적 발언은 회화를 예술가와 매체 간의 전쟁터로 여긴 해럴드 로젠버그와 같은 비평가나 보다 냉정하고 객관적인 예술을 주장한 그린버그의 추종자들에게서 나왔다. 프랑켄탈러는 동시대 여성 중 유일하게 직업적 경력 내내 성공을 누렸지만, 뉴욕의 미술상인 안드레 에머리히André Emmerich의 말처럼 그녀는 언제나 "여성 화가로서 동시대 남성 거물 화가들과 같은 리그에 속하지 못하는" 존재로 여겨졌다.

그럼에도, 폴록과 프랑켄탈러의 그림은 서양 미술의 지각변동을 보

여주는 사례이다. 만드는 행위가 최종 결과물만큼이나 중요한 예술 작품이 된 것이다. 이러한 접근 방식은 모든 유형의 예술적 표현에 적용할 수 있었다. 예술은 오랜 준비 끝에 표현되고 다듬어진 아이디어의 결정체로서 만들어진 회화와 조각이라는 전통적인 형태에서 벗어나, 예술이 무엇인지에 대한 훨씬 더 자유롭고 광범위한 개념으로 옮겨갔다. 그것이 단순히 물감을 던지는 것이라면 대체 어떤 기술이란 것이 필요하겠는가? 누구나 할 수 있는 일이리라. 누구나 캔버스에 물감을 붓거나 적시는 것은 가능하지만, 뛰어난 재능을 가진 사람만이 그 일을 제대로 할 수 있고 아름다운 만큼이나 설득력 있는 작품을 제작할 수 있다. 물방울과 얼룩 그림은 물감의 가능성과 이를 활용하는 방법을 이해한 예술가들이 교육받고, 훈련하고, 연습하며 여러 해의 시간을 보낸 덕분에 인정받는다. 물방울과 얼룩은 그저 자연스레 생겨나도록 내버려두는 것이 아니라 예술가에 의해 형성되고 조작된다. 이것은 여러 면에서 재즈 연주와 유사하다. 재능 있고 잘 훈련된 음악가는 자기 악기로 내는 소음을 조절하고 변화시킬 수 있기에 아무리 여러 번 반복해도 매번 다른 연주를 할 수 있다. 마찬가지로 폴록과 프랑켄탈러, 그리고 동시대 화가들의 그림도 절대 똑같지 않다. 그들이 내러티브와 스토리텔링을 거부했기 때문에 우울하고 디스토피아적인 느낌이 없잖아 있을 것이다. 하지만 그들의 그림은 활기차고 움직임이 가득하며 종종 유쾌하다.

해프닝과 플럭서스의 발전 양상

이 화가들에게 영감을 받은 뉴욕의 젊은 예술가들은 일상적인 재료로 새로운 유형의 예술 작품을 만들고자 했다. 하지만 라디에이터 페인트나

모래가 아니라 의자, 음식, 전등, 낡은 양말, 연기, 물이 재료였다. 예술가 앨런 캐프로Allan Kaprow의 말을 빌리자면, 폴록은 "우리가 일상의 공간과 사물에 몰두하고 심지어 현혹될 수밖에 없는 지점"에 예술을 남겨두었다. 1950년대 후반부터 1960년대까지 아방가르드의 흐름이 이어지면서 폴록이 종이와 캔버스에다 하는 작업은 구식처럼 보였다. 이 새로운 세대의 예술이 목표로 삼은 것은 개인의 감정에 대한 다소 고립되고 자기중심적인 반응이 아니라 삶의 일부가 되는 것이었다. 그런 예술가들에게 예술은 작업실에서 이루어지는 활동이 아니었다. 거리, 공공장소, 가정에서 벌어지는 이벤트와 공연이 예술에 포함되었고, 식사나 잠처럼 자연스럽고 평범한 것일 수도 있었다. 관객은 수동적으로 관찰하기보다 벌어지는 일을 직접 경험하고 만들어 가는 적극적인 참여자였다. 예를 들어, 캐프로는 1964년 1월 말 브롱크스에 있는 옛 에블링Ebling 양조장의 일련의 동굴들에서 〈먹다eat〉라는 작품을 만들었다. 참가자들은 낡은 문을 통과해 안으로 들어섰고, 한 남자가 "가지러 가"라고 반복해서 말하는 소리에 깜짝 놀라 적포도주나 백포도주, 과일 또는 갓 나온 바나나 튀김을 제공하는 가대架臺로 걸어갔다. 그들은 사다리를 타고 작은 동굴로 올랐고, 거기서는 누군가가 삶은 감자를 자르고 소금에 절인 후 나눠주었다. 또한 그들은 통나무 오두막을 방문해 통나무 사이에서 빵 조각과 잼을 꺼내 먹을 수도 있었다. 그들의 모든 활동에는 사람의 심장 박동 속도에 맞춰 설정된 메트로놈의 끊임없이 똑딱거리는 소리가 함께했다.

캐프로는 리투아니아계 미국인 예술가 조지 마키우나스George Maciunas가 설립한 플럭서스Fluxus라는 국제적인 모임과 연결되어 있었다. 플럭서스를 정의하기란 어렵지만—이름은 바깥으로 흐른다는 뜻을 담고 있다—회원들은 전 세계, 특히 뉴욕, 독일, 일본을 중심으로 활동했다. 마키우나스 자신은 플럭서스가 "예술의 혁명적 홍수와 흐름을 촉진하고, 생활 예

술, 반예술을 장려"하기를 원했다. 그는 변덕스럽고 독선적이었으며, 자신의 반감을 사는 예술가들을 모임에서 추방했다. 하지만 플럭서스 소속이든 아니면 추방되었든 간에 이 예술가들은 본질적으로 미술관과 콘서트홀, 극장의 '미라화'를 거부하고 거리, 집, 기차역을 선호했다. 그들은 반체제적이고 반제도적이었다. 이들의 예술은 음악 및 공연과 밀접한 관련이 있었다. 당시 미디어 예술가였던 백남준과 앨런 캐프로를 비롯한 많은 플럭서스 회원은 전자 음악가이자 작곡가인 존 케이지John Cage와 예술 작품은 끝을 알지 못하는 상태에서 시작해야 한다는 그의 생각에 끌렸다. 예술은 삶의 발산으로 여겨지기 시작했다. 모든 것이 예술이었고, 플럭서스는 예술가라는 존재의 모든 측면에 관여했다. 뉴욕에서는 마키우나스가 누추한 소호 도심의 버려진 산업 건물을 인수해서, 예술가들의 작업 및 생활 공간을 관리하는 (때때로 무질서한) 플럭스하우스 협동조합Fluxhouse Cooperatives을 설립했다. 또 다른 단체는 '도시 환경에서의 예술적 개입'이라고 설명되는, 창작자를 위한 협동조합 레스토랑인 푸드FOOD를 설립했다.

 뉴욕 아방가르드 예술계의 오래된 회원이 세계에서 가장 인기 있는 음악가 중 한 명과 점점 더 가까워진 것은 아마도 최고의 아이러니였을 것이다. 1966년 비틀스의 존 레넌John Lennon은 런던의 인디카 미술관에서 전시회 개막을 앞두고 있던 오노 요코를 만났다. 일본에서 태어났지만 1950년대 초부터 뉴욕에 거주한 오노는 여러 해 동안 플럭서스 모임의 일원으로 활동하며 여러 작품을 제작했다. 대표적으로는 바닥에 캔버스 조각을 깔고 사람들이 그 위를 걷도록 유도하는 작품 〈밟히고자 하는 그림〉(1961), 그리고 카네기 홀에서 처음 만들어진, 관객이 그녀의 옷 일부를 오려내는 퍼포먼스 작품 〈잘린 조각〉(1964)이 있다.

 레넌은 인디카 미술관에 전시된 작품들 대부분을 보고 당황했던 것

으로 전해진다. 그중에는 〈컬러 그림물감 더하기〉라는 작품도 포함되어 있었다. 이 작품은 잘라낸 퍼스펙스 덮개가 있는 나무판들과 붓, 물감으로 구성되었으며, 관객이 직접 색칠해 볼 수 있게 공개된 것이었다. 오노는 이 작품에 대해 이렇게 언급했다. "살아 있고 변화하는 예술을 갖는 것은 매우 중요하다. 인생의 모든 단계는 아름답고 그림의 모든 단계도 마찬가지이다." 하지만 두 사람 사이에는 멈출 수 없는 끌림이 있었다. 1년도 채 지나지 않아 레넌은 런던의 리슨 미술관에서 열린 오노의 여성 1인 전시회를 후원했다. 그녀가 그의 집으로 전화를 걸었을 때, 그는 리버풀 미술대학에서 만난 아내 신시아Cynthia에게 한 미친 예술가가 자신을 쫓아다니고 있다고 설명했다. 9개월 후 두 사람은 연인이 되었고, 공동으로 구상한 예술 작품을 잇달아 선보이기 시작했다. 1968년 5월, 그리스에서 휴가를 보내고 일찍 돌아온 신시아는 서리에 있는, 가족들을 위한 미술공예풍 저택에서 소파에 앉아 함께 차를 마시고 있는 두 사람을 발견했다. 오노 요코는 신시아의 가운을 입고 있었고, 오노의 슬리퍼는 신시아가 남편과 함께 사용하는 침실 밖에 있었다. 6개월 만에 부부는 이혼했다.

 1969년 3월, 오노 요코와 존 레넌은 암스테르담에서 '평화를 위한 침대에 드러누워 하는 항의 시위'를 열어 최근에 성사된 결혼을 기념했다(28쪽, 3번). 두 사람은 구도심 가장자리에 있는 힐튼 호텔의 스위트룸을 빌려, 일주일 동안 매일 오전 9시부터 오후 9시까지 전 세계 언론을 자신들의 침실로 초대했다. 그 침대 항의는 베트남 전쟁에 대한 항의였고—당시 베트남 전쟁에 대한 항의의 표시로 서방 세계 곳곳에서 행진과 시위가 벌어지고 있었다—오노와 레넌은 이 문제에 대한 대중의 관심을 끌 수 있는 예술 작품을 만들고자 했다. 진정한 플럭서스 스타일로서, 부부와 오노의 다섯 살 난 딸 교코Kyoko는 종이, 연필 등 손에 닿는 재료는 모두

사용해서 예술 작품을 만들었고, 그 결과물을 침실 벽에다 붙여두었다. 또한 그들은 음악을 만들었고, 현지 유명 인사들과 친구들이 찾아와 그들과 함께 즉흥연주를 즐겼다. 좀 더 흥미로운 것을 기대했던 기자들은 (1968년에 나온 실험적 앨범인 〈두 처녀Two Virgins〉의 표지에는 결국 두 사람이 나체로 등장했다) 두 사람이(가끔은 교코도 함께 했다)—레넌의 말을 빌리면 "한 쌍의 천사처럼"—하얀색 잠옷을 입고 얌전하게 침대에 앉거나 누워 있는 모습을 보고 놀랐다. 세계에서 가장 유명한 커플이 만들어 낸 이 특별한 '해프닝'에는 묘하게도 조용하고 차분한 분위기가 감돌았다.

내적 반항의 예술, 루이즈 부르주아

예술적 반항은 내면화될 수 있다면 매스컴의 주목을 받지 않더라도 똑같이 강력하고 효과적일 수 있다. 20세기에 뉴욕으로 이주한 예술가 중 (적어도 생애 대부분 동안) 유명하지 않았던 여성으로서 미남에다 지원을 마다치 않는 미국 미술사학자 남편과 1938년에 새로 결혼한 이는, 프랑스 출신의 젊은 여성이었다. 루이즈 부르주아Louise Bourgeois, 또는 로버트 골드워터Robert Goldwater 부인으로 알려진 그녀는 모두가 아는 인물이 되었지만, 예술가로서는 거의 알려지지 않았다. 예술가로서 경력을 쌓은 지 30년이 지난 1960년대까지만 해도 그녀는 주로 교수인 남편의 화려하고 매력적인 부속물로, 다른 많은 학자 배우자와 마찬가지로 세 아들을 키우며 재미 삼아 미술을 하는 사람으로 여겨졌다. 하지만 루이즈 부르주아는 취미로 그림을 그리는 사람이 아니었다. 그녀는 70년에 걸쳐 그녀 자신과 우리의 정체성에 관한 어려운 질문들을 마주하는 일련의 작품을 만들어 냈다.

부르주아의 삶과 예술은 여러 면에서 반항의 연속이었다. 1911년 파리에서 태어난 그녀의 가족은 태피스트리 복원 사업을 운영했다. 루이즈는 1919년 팬데믹의 수많은 희생자 중 한 명이었던, 스페인 독감에서 회복되지 못한 어머니를 위해 헌신했고, 젊은 시절의 많은 부분을 어머니를 간병하며 보냈다. 이와는 대조적으로 그녀와 아버지의 관계는 폭풍전야처럼 위태로웠다. 루이즈는 아버지를 사랑했지만, 아버지가 벌인 일련의 불륜을 혐오했다(그중에는 영국인 입주 가정부와의 관계도 포함되었다). 그녀의 아버지는 루이즈가 파리와 자신의 재정적 지원을 받아 설립한 갤러리를 떠난 것에 대해 분노했다.

하지만 부르주아는 미쳐 날뛰는 분노에 사로잡히지 않고 이를 그림과 조각으로 승화시켰다. 그녀의 예술은 정교하게 제작되고 통제되며, 때로는 분노에 차 있고, 또 때로는 악의적이고, 매우 개인적이다. 언제나 자극을 선사하고, 제한성과 권력, 무의식, 성적 욕망을 강조한다. 사진작가 로버트 메이플소프Robert Mapplethorpe가 촬영한 70살의 루이즈를 찍은 사진에는 머리 부분은 조야하고 고환이 큰 거대한 남근을 표현한 조각품 〈소녀Fillette〉가 나온다. 그녀는 작품의 윗부분을 쓰다듬으며 웃고 있다. 이 사진은 1982년 뉴욕 현대미술관MoMA에서 열린 그녀의 회고전 카탈로그 표지를 위해 의뢰된 것이었지만, 부르주아의 회고에 따르면 그 조각품 사진은 "박물관이 너무 신중해서" 일부가 잘려 나갔다.

루이즈와 골드워터의 결혼은 파리에서, 그리고 위험할 정도로 가까운 가족이라는 구조에서 벗어나기 위한 수단이었다. 뉴욕에서 표면적으로는 아내와 어머니로서 평범한 삶을 살던 그녀는 자신의 어린 시절과 모성애를 가진 사람으로서의 힘든 경험—엄마가 아기에게 속박되어 있어야 하고 자신을 위한 시간은 거의 내지 못하는 시절—을 바탕으로 예술가로서의 자신을 발견했다. 그녀는 추상적 표현주의자들—1940년대와 1950

년대에 그녀가 함께 전시회를 열었다―과 마찬가지로 무의식과 정신분석에 깊은 관심을 가졌지만, 그녀의 예술은 다른 궤적을 따라 발전했다. 남근, 질, 유방과 같은 형상이 그녀의 작품에서 때로는 숨겨진 방식으로 튀어나온다. 부르주아는 딱 잘라 정의하기 힘든 예술가이다. 그녀의 삶과 작품은 페미니즘과 교차하지만, 그녀는 페미니스트 예술가로 묘사되기를 원하지 않았다. 질투, 분노, 거부감 등 그녀가 몰두한 것들은(비록 표현 수단이 종종 그녀의 성별과 연관되어 있기는 했지만), 모든 인간이 공유하는 것이었다.

거미는 부르주아의 작품 그리고 그녀의 정체성과 떼려야 뗄 수 없는 생명체였다. 그것은 작가와 마찬가지로 모순으로 가득 차 있다. 20세기 대중문화에서 거미는 1952년에 처음 출간된 E. B. 화이트 E. B. White의 동화 《샬롯의 거미줄》에서처럼 친근한 존재이거나, 아니면 짝을 잡아먹고 적을 독살하는 블랙 위도(암놈이 수놈을 잡아먹는 미국산 독거미_옮긴이)처럼 짜릿함과 공포를 안겨주는 키메라 같은 존재이다. 부르주아의 관점은 전형적으로 특이한 것이었다. 또 한편으로는 거미와 거미줄을 자신의 예술적 실천과 연결했다. 물론 벨라스케스, 루벤스 등 서양 전통의 많은 예술가가 그녀보다 앞서 이런 류의 작업을 수행했다. 부르주아를 포함해서 고전 교육을 받은 사람이라면 거미를 통해 직조 대회에서 여신 아테나에게 도전했을 뿐만 아니라 우승까지 차지한 뛰어난 직조공 아라크네를 즉시 떠올렸을 것이다. 로마의 시인 오비디우스는 그의 시 〈변신 이야기 Metamorphoses〉에서 아테나가 분노하여 아라크네의 작품을 파괴하는 장면을 시적으로 묘사했다. 아라크네가 수치심에 목을 매자 여신은 마침내 그녀를 불쌍히 여겨 거미로 변신시켰다. 태피스트리 공방에서 그림을 그리고 예술을 배우며 자란 부르주아에게 이 신화는 더욱 특별한 울림을 주었다.

가족 사업과의 연관성은 부르주아가 거미를 편안하고 모성적인 존재로 보았음을 의미했다. 특히 그녀는 거미를 "나의 가장 친한 친구"로 묘사한 자신의 어머니와 비교하며, 어머니는 "신중하고, 영리하며, 인내심 있고, 마음을 달래주듯 하고, 합리적이고, 얌전하고, 미묘하고, 없어서는 안 될 존재이며, 깔끔하고, 그리고 거미처럼 유용했다"라고 〈엄마에게 바치는 시가〉에 썼다. 하지만 그녀는 본인 자신도 엄마였기에 엄마가 되는 일의 단점도 잘 알았다. 그녀의 작품 대부분은 이러한 화해할 수 없는 갈등과 차이, 아이를 키우는 일과 그 과정에 의해 육체적·정서적·지적으로 파괴되는 느낌 사이의 교류를 적확히 표현하는 일과 관련이 있다.

이러한 내적 갈등은 거의 10미터 높이의 조각품 〈엄마$_{Maman}$〉에 잘 표현되어 있다(418쪽). 이 작품은 2000년 5월에 개관한 미술관 테이트모던의 터빈홀을 위한 첫 작품 의뢰의 일부였다. 작품 속 거대한 강철 거미는 날카로운 발톱을 가진 다리를 늘어뜨린 채 광활한 산업 공간을 지배하면서, 관람객을 작고 하찮고 무력한 존재로 느끼게 한다. 그 크기와 규모, 단단한 금속성에도 불구하고 그녀는 금방이라도 부러질 것 같은 섬세한 흉곽과 불룩한 몸을 거의 지탱하지 못하는 가느다란 다리 때문에 놀라울 정도로 연약하다. 〈엄마〉 밑에 서서 고개를 들면 흰색과 회색의 매끄럽고 정교하게 조각된 대리석 알이 총 열일곱 개 들어 있는 철사 주머니가 보인다. 알과 그물망에 유방처럼 돌출된 일련의 알들이 하나씩 또는 여러 개가 모여 있는 것을 보면 이 거미가 거미줄을 짜고 새끼를 낳는 암컷 거미임을 알 수 있다.

하지만 이 엄마에게는 눈도 머리도 없는데, 이는 아마도 자기 자식을 포함한 주변 세계에 관한 관심이 부족하다는 점을 암시하는 것으로 보인다. 그녀는 아름답고 생산적이며 정돈되어 있지만, 잠재적으로 무서운 존재이기도 하며 상처를 입히고 파괴할 힘을 가진 생명의 창조자이기도

하다. 부르주아의 〈엄마〉는 이 예술가의 힘겨운 싸움들, 그리고 모든 어머니, 특히 어린 자녀를 둔 어머니에게 친숙한 싸움들을 표현한다. 모성애와 그로 인한 요구, 그것이 불러오는 분노의 감정, 아울러 성숙한 여성이 되어서도 여전히 길러주고 위로가 되는 어머니를 갖고 싶은 인간의 욕구가 바로 그런 것들이다. 말년에야 비로소 존경받는 목소리를 낼 수 있었던 한 여성이 만든 이 강력하고 불안을 조성하는 작품은 보수적이고 가부장적인 사회에 맞서 여성들이 벌인 20세기 중반 미국의 가장 중요하지만 불완전한 반란 중 하나를 상징한다.

흑인 이주와 불평등의 형상화, 제이컵 로런스

전 세계 디아스포라를 수용하는 도시의 또 다른 불완전한 사회적 변화는 인종 평등에 관한 것이었다. 20세기 내내 뉴욕은 한편으로는 활기찬 다문화 도시였지만, 흑인, 아일랜드인, 이탈리아인, 폴란드인, 푸에르토리코인 등 이주민들이 서로 다른 공동체에서 거주했기 때문에 다른 한편으로는 피할 수 없는 긴장과 불평등으로 가득 차 있었다. 이런 지역 공동체들 사이의 접점에는 종종 문제가 발생했다. 뉴욕으로 이주한 사람들, 특히 흑인들이 겪은 어려움은 제이컵 로런스Jacob Lawrence의 〈이주 시리즈〉—1940년대 초에 제작된 작품으로, 60개의 작은 패널로 구성되었다—에서 가장 강력하게 표현되어 있다. 이 시리즈의 그림들은 미국 흑인 예술가의 작품 중 뉴욕 현대미술관 컬렉션에 처음으로 입성했지만, 2000년대에 들어서야 미술관 정규 전시의 일부가 되었다.

　흑인 대이동Great Migration은 견딜 수 없는 상황을 더는 참지 않으려는

대규모 반란 행위였다. 노예였던 사람들의 후손인 600만 명 이상의 흑인이 1910년부터 1970년 사이에, 조상들이 강제로 끌려왔던 남부 주를 떠나 중서부와 북동부로 향했다. 북부는 완벽하지 않았다. 〈이주 시리즈〉는 인종 폭동, 차별과 분리, 이주민들의 열악한 주거, 비위생적인 환경, 많은 사람이 일하던 위험한 공장과 철도, 세탁소, 그리고 그들의 결핵과 기타 심각한 질병에 대한 취약성 등을 기록한다. 하지만 투표, 교육, 더 나은 음식, 교회가 제공하는 영적·문화적 자양분도 보여준다.

로런스는 북부 도시에서 어린 시절을 보낸 경험을 바탕으로 자신의 시리즈에 생기를 불어넣었다. 1990년대에 그는 "우리 가족도 그 이주의 일부였다"라고 회상했다. 버지니아 출신의 가사 노동자였던 어머니 로사와 사우스캐롤라이나 출신의 철도 요리사였던 아버지 제이컵은 뉴저지의 애틀랜틱 시티로 이주했고, 1917년에 이곳에서 아들 로런스가 태어났다. 부모가 이혼한 후 로런스와 형제들은 어머니와 함께 지냈다. 그리고 필라델피아로 이사한 다음 어머니가 일자리를 찾기 위해 도시를 떠나자, 그는 위탁 가정에서 살았다. 그다음에는 맨해튼섬 북쪽의 할렘으로 이사를 했다. 할렘은 19세기 후반에 부유한 뉴요커들을 위해 고급 교외 지역으로 개발되었는데, 넓은 대로를 따라 우아한 적갈색 사암으로 지은 타운하우스가 자리하고 있었다. 그들이 도시를 벗어나 더 먼 교외의 평화로운 공간으로 이사하면서 이주민 공동체가 들어왔다. 1910년대에는 이 지역에 수만 명의 흑인이 거주했다.

로런스 가족은 가장 전통적인 경로인 교회를 통해 할렘의 생활에 편입되었다. 일하는 흑인 여성들을 위한 도시 복지관이었던 유토피아 어린이집Utopia Children's House의 공동체 워크숍에 참석하면서 로런스는 선구적인 화가 찰스 올스턴Charles Alston의 눈에 띄게 되었다. 그녀는 올스턴의 후원을 받으며 할렘아트워크숍Harlem Art Workshop과 올스턴의 작업장 한 구석

에서 예술가로 성장했다. 독학한 역사학자 찰스 세이퍼트Charles Seifert가 할렘 YMCA에서 한 아프리카 역사 강의에서 영감을 받은 로런스는 아직 스무 살밖에 되지 않았고, 루스벨트 대통령의 연방 미술 프로젝트에 화가로 고용되어(잭슨 폴록의 경우처럼) 전통적으로 서양 미술에서 가장 존경받는 장르인 역사화에 집중하기로 결심했다.

로런스는 아이티 혁명가 투생 루베르튀르Toussaint Louverture, 노예제 폐지 운동가 프레더릭 더글러스Frederick Douglass, 지하 철도 조직Underground Railroad의 지도자 해리엇 터브먼Harriet Tubman 등 카리브해와 미국의 흑인 역사에서 중요한 인물들의 전기를 소규모 그림으로 다루었다. 1940년에는 흑인 창작자를 지원하는 줄리어스 로젠왈드 기금Julius Rosenwald Fund의 보조금을 받아 자신과 동시대 많은 사람의 삶을 형성한, '흑인들의 이주'라는 더욱 야심 찬 주제로 관심을 돌렸다. 이 지원금 덕분에 그는 자신이 구상했던 60점의 그림을 동시에 작업할 수 있을 정도로 큰 작업실 공간을 빌릴 수 있었다.

로런스의 비전은 대이주에 대한 설득력 있는 이야기를 담는 일련의 작품들을 제작하는 것이었다. 각각의 그림은 아주 작지만, 함께 보면 영화 같은 느낌을 준다. 로런스는 물감을 칠하기 전에 각 작품의 주제를 파악하여 자막 작업을 진행했다. 1942년 에디스 핼퍼트 갤러리Edith Halpert Gallery에서 그 그림들을 처음 전시하여 센세이션을 일으켰다. 26점이 《포천Fortune》 잡지에 포트폴리오 형식으로 게재되었는데, 미국 흑인 예술가를 그렇게 기사로 다뤄준 것은 전례가 없는 일이었다. 그리고 그해에 뉴욕 현대미술관과 워싱턴 D.C.의 필립스 컬렉션Phillips Collection이라는 저명한 공공 미술관 두 곳에서 전체 시리즈를 구매했다.

그림들은 북부 산업의 필요와 인력사무소들의 설득, 흉작, 린치 행위, 차별, 교육 기회 부족, 가족에 대한 사랑과 그들을 위해 최선을 다하

고 싶은 마음 등 흑인들이 남부를 떠난 이유를 보여준다. 뉴욕은 이민자들이 떠나온 곳보다 상황이 낫긴 했지만, 로런스는 새 터전에서의 어려운 여건들을 외면하지 않았다. 말년에 인터뷰한 그는 자신에게 정보원情報源 역할을 한 것들이 다양했다고 기억했다. 물론 도서관의 책도 있었지만, 그보다 더 중요한 것은 할렘에서 보낸 젊은 시절에 만난 거리 연설가들과 신문이었다. 로런스의 기억에 따르면, 그런 것들은 흑인에 대한 잔인한 이야기로 가득했다. 더 유력하고 강력한 또 다른 정보원은 로런스 자신의 기억이었다. 그가 회상하길, 어린 시절에는 남쪽에서 새로 이사 온 가족이 늘 있었고 그들을 돕기 위해 훨씬 더 추운 북쪽에서 입을 옷과 아궁이에 넣을 석탄을 구하러 다녔다.

로런스의 작은 그림들은 매우 강렬하다. 그것들은 간결하고 겉으로 보기에 단순하다. 내러티브에 집중하고 윤곽선이 선명하며 강렬한 대비를 이루는 색채가 돋보인다. 반복되는 시각적 비유가 계속 모습을 드러낸다. 첫 번째와 마지막 사진은 붐비는 철도 승강장을 보여준다. 이 시리즈의 마지막 그림에 로런스가 단 자막은 이렇다. "그리고 이주민들은 계속 오고 있다"(28쪽, 1번). 모든 게 변했지만, 또 한편 아무것도 변하지 않았다. 이 시리즈가 처음 전시된 후 적어도 30년 동안 수백만 명의 흑인이 남부 주에 있는 고향을 떠나 북부의 산업 중심지로 향했다. 1900년에는 메이슨-딕슨 선(미국의 남부와 북부를 가르는 선으로 메릴랜드주와 펜실베이니아주 사이 경계선_옮긴이) 이북에 거주하는 흑인은 8퍼센트에 지나지 않았다. 70년 후에는 북부에 거의 50퍼센트가 거주했다.

"그리고 이주민들은 계속 오고 있다"라는 말 속의 사람들은 어디든 있을 수 있다. 그것은 특정 장소를 뜻하는 게 아니다. 물론 미국 남부 전역의 모든 곳에서 동시에 일어나고 있었기 때문에 특정 개인과는 상관이 없다는 의미이다. 어린아이들, 심지어 아기까지, 그리고 커다란 여행

가방이 승강장 가장자리에 늘어서 있다. 그 뒤에는 말끔하게 옷을 차려입은 남녀가 빽빽하게 줄지어 서 있다. 초록색과 검은색에 가끔씩 빨간색, 노란색, 청록색이 강조되고, 드물게는 흰색이 강조되는 등 거의 추상적인 색상이 이주민들에게 통일감을 준다. 이 강렬한 색 덩어리들은 승강장과 레일, 역의 갈색 및 회색 선과 대조를 이루며 이주민들의 활력과 역동성을 강조한다. 로런스의 모든 시리즈에서와 마찬가지로 그들의 얼굴은 텅 비어 있어 고향을 떠날 수밖에 없었던 수많은 사람에 대한 우리의 감각을 도드라지게 한다.

* * *

모든 규범에 도전하는 뉴욕의 유산으로부터 알 수 있는 것은 우리가 뉴욕의 가장 위대한 예술적 변화와 혁명의 시기에 대해 불변의 시각을 절대 가질 수 없을 것이라는 사실이다. 추상 표현주의, 팝, 플럭서스 예술가들의 혁신이 명성과 성공을 거두면서 그들의 스타일과 전통은 전 세계로 수출되었다. 미국의 서구 문화 지배로 인해 유럽, 아시아, 아메리카 전역의 미술 학생들은 20세기 뉴욕에서 유행하는 예술을 현지 버전으로 제작했다.

하지만 뉴욕의 예술계는 동질적이지도 않았고 상업적으로 성공한 예술가들로 가득 차 있지도 않았다. 로런스와 부르주아는 인종 문제와 자녀 양육으로 인해 말년에 가서야 떠올릴 수 있는 이름이 되었을 뿐이다. 로런스는 여전히 잘 알려지지 않은 화가이다.

젠더와 인종, 특권은 20세기 후반 뉴욕의 예술적 유산을 이해하고 감상하는 데 여전히 중요한 장벽으로 남아 있으며, 이는 뉴욕의 살아 있는 예술가들에게도 마찬가지이다. 신념과 자기 확신을 거친 분노와 반

항은 뉴욕의 예술 공동체에 특별한 역동성과 목적을 계속해서 부여하고 있다.

14장

브라질리아: 사랑

1956~1980년

브라질리아와 파라노아 호수의 조감도

1950년대는 전 세계를 통틀어 거의 모든 지역에서 진보의 10년으로 여겨졌다. 제2차 세계대전의 참상을 겪은 후 개인과 지역, 국가는 더 나은 세상을 만들겠다는 열망을 표명했다. 이는 민주주의 국가뿐만 아니라 독재 국가에서도 마찬가지였다. 영국 미들랜드에서 대만, 펀자브에서 러시아 대초원에 이르기까지 새로운 도시 계획과 도시가 구상되었다. 근대적인 것에 대한 사랑은 종종 오래된 것에 대한 경멸과 결합했다. 유럽의 산업 도시 곳곳에서 비위생적이고 더럽고 비좁다고 여겨지던 테라스식 주택은 철거되고 산책로와 엘리베이터, 조경된 부지로 연결된 새로운 목적의 아파트 단지로 대체되었다. 그 목적은 가족들에게 핵가족 단위로, 아울러 더 넓은 공동체 안에서 생활할 수 있는 수단을 제공하려는 것이었다. 이런 아파트들은 대부분 이전에 개발되지 않은 전원 부지에 건설되면서 아무도 없던 곳에서 이웃 공동체를 만들어 냈다. 그런 곳을 만드는 사람들은 벽돌과 회반죽(또는 더 정확하게는 콘크리트)으로 개인과 가족, 공동체를 하나로 묶어 동료애와 사랑을 발산할 수 있다고 믿었다. 70

년의 세월이 흐른 지금도, 우리는 이 유토피아적 계획의 낙관주의를 장소가 어디든, 이념이 무엇이든, 또 어떤 식으로 실패했든 간에 생생히 느낄 수 있다.

기능적 도시의 탄생

그런 도시들 가운데 상당수는 스위스 태생의 도시 건축 선구자 르 코르뷔지에Le Corbusier의 이론과 건축 방식에서 영감을 받았다. 프랑스어권 스위스의 시계 제작자 집안에서 태어난 르 코르뷔지에는 20세기 중후반의 주요 건축 사상가로 거의 보편적인 인정을 받았다. 그의 접근 방식의 특징은 개인과 더 넓은 공동체에 혜택을 줄 수 있도록 최적의 재료를 사용해서 최고 품질의 건축물을 제공하는 것이었다. 그가 1928년부터 1959년까지 열성적이고 영향력 있는 진보적 건축가들이 조직한 근대건축국제회의International Congresses of Modern Architecture에서 주도적인 역할을 맡았던 관계로 그의 아이디어는 큰 영향을 끼쳤다. 각각의 회의는 근대적 운동의 원칙을 다루었고, 1933년 아테네에서 개최된 역사적으로 매우 중요한 의미를 갖는 회의에서는 '기능적 도시'가 다뤄졌다. 〈아테네 헌장Athens Charter〉은 도시가 교통과 일, 주거, 오락이라는 네 가지 기본 기능을 공유하지만 지리적·환경적·정치적·사회적·경제적 여건 때문에 모두가 제각각 다르다는 점을 인정함으로써 기계 시대가 가져온 '혼돈'을 추방하고자 했다. 이 헌장은 20세기에 들어 가장 영향력 있는 문서 중 하나로, 전쟁과 혁명에 비견될 만큼 사람들의 삶에 큰 영향을 미쳤다.

구역화를 통해 도시는 더 효율적이고 살기 좋은 장소가 되는데, 그것이 각각의 기능이 명확하게 정의되는 상호 연관된 영역에서 이루어지

기 때문이다. 헌장은 이렇게 명시하고 있다. "도시는 개인의 자유와 정신적·물질적 차원에서의 집단적 행동의 혜택을 모두 보장해야 한다." 산업 구역의 확산을 통제하고 도시의 가장 좋은, 또는 가장 쾌적한 지역에 주택을 우선적으로 배치하는 데 각별한 주의가 기울여졌다. 이는 그런 구역들이 바람과 홍수로부터 보호되고, 녹지 공간과 양호한 채광, 조망에 접근할 수 있으며, 오염된 간선도로로부터 분리된다는 것을 의미했다. 주거 구역은 오락을 위한 영구적이고 보호된 구역 근처에 있어야 하며, 지역이 제공하는 자연적 특징을 최대한 활용하고, 청소년 클럽, 놀이터, 커뮤니티 센터, 학교 등 지역사회에 도움이 되는 정의된 공간을 제공하며, 모든 사람이 공공 공원, 스타디움, 숲, 해변 등 "접근 가능하고 우호적인 장소에서 주말 자유 시간"을 보낼 수 있게 해주어야 한다.

건축가들이 대부분 유럽인이었다는 점을 감안할 때, 가장 야심 차고 완벽한 '기능 도시'가 유럽이나 러시아, 북미가 아닌 아메리카 대륙에서 가장 크고 인구가 많으며 다양하고 소란스러운 브라질에 건설되었다는 사실은 놀랍다. 도시 브라질리아는 단순히 한 지역에 활력을 불어넣는 것이 아니라 국가 자체를 변화시키는 것을 목표로 삼았다.

유토피아적 계획 성장의 가시적 성과

전후 브라질은 유토피아를 건설하기에 가장 적합한 곳이라 보기 어려웠다. 정치 체제가 불안정하고 인구가 급격히 증가하는 등 문제가 많았다. 브라질은 수천 년 동안 이어져 온 전통적인 삶의 방식과 급속한 산업 발전, 농업 관련 산업의 쇠퇴 시작이 동시에 존재하는 곳이었으며, 세계에서 가장 부유한 사람들과 가장 가난한 사람들로 구성된 나라였다. 근대

브라질의 복잡한 성격은 1500년 포르투갈의 모험가들이 브라질을 정복한 데서 찾을 수 있다. 페드로 알바레스 카브랄Pedro Alvares Cabral이 지휘하는 함대가 아프리카 서해안을 돌아 남중국해의 향료 제도를 향해 항해하던 중 (아마도 우연히) 대서양 반대편에 도착했다. 새로운 정복자들이 '성십자가'라는 이름을 붙인 이 영토는 곧 브라질로 이름이 바뀌었다. 이는 해안 지역에서 발견되어 수익성 좋은 붉은 염료를 생산하게 된 나무인 브라질우드 때문이었다. 이 새 이름은 유럽인들이 브라질을 어떻게 바라보았는가라는 질문에 대한 모든 답을 말해준다. 브라질의 땅과 사람들은 무자비하고 체계적으로 착취당할 운명이었다. 그곳 땅과 사람들의 유일한 목적은 이 지역의 새로운 주인들이 사용할 상품과 원자재를 생산하는 것이었다.

식민지 개척자들의 목적을 달성하기에는 현지 인구가 너무 적었으므로 수백만 명의 아프리카인을 브라질의 농장에서 일하게 하기 위해 대서양을 건너 강제로 이송해 왔다. 브라질은 노예로 끌려온 아프리카인, 원주민, 백인 유럽인이 뒤섞인 놀라운 혼합 국가가 되었다. 백인들은 브라질산 설탕과 커피를 전 세계에 수출해서 막대한 부를 축적했지만, 노동자들은 자유와 건강, 심지어 충분한 식량마저 박탈당한 채 열악한 환경에서 살아야 했다. 브라질은 350년 이상 노예제 사회였기에, 1888년 노예제가 마침내 폐지되었을 때 브라질 원주민과 흑인 인구의 삶은 거의 변하지 않았다.

노예제가 폐지된 지 70년이 지난 1950년대까지만 해도 브라질 흑인이 된다는 것은 여전히 3등 시민이 되는 것과 같았다. 수도 리우데자네이루와 상파울루, 남동부 해안가의 다른 도시들은 점점 부유해지고 번영했지만, 더 나은 삶을 찾아 브라질 내륙과 남유럽에서 온 경제적 이주자들로 가득 차 있었다. 브라질 흑인 이주자들은 길거리에서 살거나, 하

수도와 도로, 학교, 의료 서비스도 없이 재활용품으로 만든 허름한 빈민촌인 파벨라favela에서 살았지만, 부유한 백인들은 세계 어느 곳보다 나은 생활 수준을 누리고 있었다. 슈거로프산과 코파카바나 해변의 백사장이 있는 리우데자네이루의 아름다운 자연환경은 이러한 대조를 더욱 극명하게 드러냈다.

이런 점은 넬슨 페레이라 두스 산투스Nelson Pereira dos Santos가 1955년에 만든 획기적인 영화〈리우, 40도〉가 가장 인상적으로 보여준다. 선명도가 떨어지는 흑백으로 촬영된 산투스의 걸작은 도시의 빈민가와 관광지 및 비즈니스 구역 사이를 오가며 펼쳐진다. 영화는 아름답고 산문적이면서도 비극적이다. 비토리오 데 시카Vittorio de Sica의〈자전거 도둑〉(1948)과 같은 이탈리아 전후 영화에서 영감을 받아 비전문 배우를 기용한〈리우, 40도〉는 빈민가에서 땅콩을 파는 다섯 젊은이의 삶을 따라간다. 그들은 모두 흑인 또는 혼혈이다. 안타까운 것은 이 소년들이 원하는 것이 가족을 위해 돈을 벌고 함께 축구를 할 수 있도록 축구공을 가지는 게 전부라는 점이다. 아픈 어머니를 위해 약을 사러 가던 착한 소년 호르헤는 라이벌 소년 갱단을 피해 도망치다 차에 치인다. 영화는 한 무리의 자신감 넘치는 다인종 브라질 사람들이 노예제 폐지를 기념하는 음악에 맞춰 국가 정체성의 상징인 싱커페이션 댄스 스타일의 삼바 춤을 추는 장면으로 끝난다. 영화는 노예의 후손인 호르헤의 어머니가 창가에 홀로 있는 장면에서 밤에 보이는 도시의 환상적인 불빛과 언덕, 해안으로 장면을 전환한다. 〈리우, 40도〉는 픽션이지만, 20세기 브라질의 최고와 최악—삼바 춤이 보여주는 기쁨과 창의성, 다양성, 그리고 브라질의 많은 주민이 견뎌야 했던 극심한 빈곤과 불평등—을 잘 보여준다.

이런 가운데 1955년 대통령에 당선된 주셀리누 쿠비체크Juscelino Kubitschek는 브라질의 미래에 대한 분명하고 설득력 있는 비전을 가진 정

치인이었다. 쿠비체크는 번영하는 남동부 미나스 제라이스주의 가난한 가정에서 태어났다. 그는 노력과 끈기―체코와 로마 혈통을 동시에 가진 그의 강인한 어머니 줄리아는 "시작한 일은 반드시 끝내야 한다"라는 가르침을 주었다―그리고 행운을 통해 의사가 되었고, 자신과 가족에게 경제적 안정을 제공하는 부동산 투자를 할 수 있을 만큼 돈을 벌었다. 1930년대 초부터 JK(이름의 첫 글자를 따서 만든 약어로 대중적으로 널리 알려진 이름)는 처음에는 지방 의원으로, 그다음에는 주 주도인 벨루오리존치의 시장으로, 이후에는 미나이스 제라이스 주지사로 정치에 참여했다. 20세기 중반의 많은 정치가처럼(민주주의자이건 독재자건) 그는 발전發電과 내연기관이 산업화와 완전 고용, 농업 및 교육의 개선으로 이어진다는 믿음에 기반하여 사회기반시설을 개선하고자 했다. 쿠비체크가 다른 정치가들과 구별되는 점은 자신감과 낙관주의, 선교적 열정에 인간적인 품위를 더한 것이었다. 그는 뛰어난 소통가였고 사람들의 마음을 사로잡는 설득력 있는 마케팅 슬로건을 만드는 데 재능이 있었다. 그의 주요 정치적 라이벌이었던 카를루스 라세르다Carlos Lacerda조차도 JK가 "세상에서 가장 근사한 사람"이라고 인정할 정도였다.

 1955년, 전 독재자였던 제툴리우 바르가스Getulio Vargas 당시 대통령이 자살한 후, JK는 유토피아적이고 민족주의적인 공약으로―비록 3분의 1을 조금 넘는 득표율이었지만―대통령에 당선되었다. 그의 '목표 계획Plano de Metas'은 선거 성공의 기반이었다. 이 계획은 '5년 안에 50년'이라는 구호 아래 교통과 에너지, 중공업, 식량의 우선순위 영역에서 31개의 목표를 제시했다. 그것은 스탈린의 연속적인 '5개년 계획'이나 마오쩌둥의 대약진Great Leap Forward과 다르지 않았다. 이 계획의 의도는 번영하는 해안 도시와 고립되고 빈곤한 내륙을 연결하는 브라질의 '수평적 상향화'였다. 예상외로 진전이 빨랐다. 먼저 도로망이 두 배 이상 늘어났다. 브

라질과 같은 규모의 나라에서 1만 킬로미터는 그리 긴 거리가 아니지만, 그것은 시작에 지나지 않았다. 그리고 1958년에는 부품의 절반 이상을 브라질에서 생산한 최초의 차량이 도로에 등장했다.

더욱 인상적인 것은 1961년 쿠비체크의 임기가 끝날 무렵 산업 생산성이 약 80퍼센트 증가했다는 사실이다. 브라질 국민의 평균 생활 수준은 그 어느 때보다 높아졌다. 자동차부터 냉장고, 세탁기에 이르기까지 노동력을 절약할 수 있는 제품을 브라질 국민에게 보급하고 이러한 제품을 만드는 일자리를 브라질 국민에게 제공하는 것이 국가의 미래를 위해 필수적이라고 JK는 생각했다. 산업 발전은 브라질을 국제 공동체 내 위치를 드높이고 원자재 수출국 이상의 국가로 만들어 줄 것이었다. 또한 노예제에 기반한 식민지 체제의 유산인 부와 생활 수준, 사회적 지위상의 엄청난 격차를 줄 터였다.

쿠비체크가 보기에 이것이 매우 중요했기에, 국제 자본 덕분에 그런 일이 가능했는지 여부는 중요하지 않았다. 그의 경제 고문인 로베르투 캄푸스Roberto Campos의 말에 따르면, JK는 "주주가 사는 곳"이 아니라 "공장이 있는 곳"을 중요하게 여겼다. 그를 좋아하든 싫어하든 상관없이—쿠비체크는 브라질 정치에서 여전히 분열적인 인물로 남아 있다—확실한 것은 적어도 그가 단기적으로는 효과적이었다는 점이다. 하지만 공산당과 노동조합, 농장 노동자와 지식인 등 그의 비판자들이 볼 때, 브라질 경제를 다국적 소유에 개방한 것은 재앙과도 같은 조치였다. 그는 국가에 막대한 부채를 남겼다. 그의 후임자인 자니우 쿠아드루스Janio Quadros는 차입금이 15억 달러에서 30억 달러로 두 배로 늘었다고 불평했다(JK는 일이 제대로 진행되었다면 200억 달러까지 빌릴 수 있었을 거라고 반박했다). 쿠비체크가 대통령으로 재임한 5년 동안 인플레이션은 거의 50퍼센트 상승했고 생활비는 세 배나 올랐다. 짧은 기간에 놀라운 성과를 달성하기

14장 브라질리아: 사랑　457

위해서는 부정부패가 거의 불가피했다. JK 자신도 재임 중 공금 횡령 혐의로 기소되었다.

브라질리아:
'있을 법하지 않은 유토피아'

쿠비체크가 가졌던, 모든 사람에게 기회가 열려 있는 브라질이라는 비전의 중심에는 새로운 수도가 있었다. 그것은 새로운 아이디어가 아니었다. 브라질리아라는 이름과 개념은 브라질이 포르투갈로부터 독립을 선언한 1820년대에 처음 등장했다. 1891년의 제2차 브라질 헌법은 수도를 남동쪽에서 중앙에 가까운 곳으로 옮기기로 공언했고, 1934년과 1946년 헌법에도 새 수도 건설에 대한 언급이 있었지만 아무 일도 일어나지 않았고 그럴 가능성도 없어 보였다. 하지만 쿠비체크에겐 결단력이 있었다. 1956년 9월 20일, 브라질 신수도 도시화 회사Companhia Urbanizadora da Nova Capital do Brasil, Novacap가 법에 의해 설립되었다. 새 도시는 중앙고원지대Central High Plateau에, 정확히는 경위 47도에서 48도 사이의 15도선에 건설되고 그 위치는 법에 명시될 예정이었다. 이 지역은 브라질 영토의 중심이고 아마조니아와 브라질의 다른 지역을 연결할 수 있다는 이유에서 선정되었다. 이곳은 말 그대로 사람이 거의 살지 않는 광활한 평원의 한가운데로, 초목이 무성하고 사람보다 재규어가 더 많은 반건조 지역이었다. 정치적 반대파는 그 회사를 설립하는 법안에 반대하지 않기로 했는데, 그 이유는 위치 문제로 브라질리아가 실현 불가능하게 될 것이라 생각했기 때문이었다. 그들은 틀려도 제대로 틀렸다. 도시는 3년 만에 건설되었다. 1960년 4월 21일(브라질리아가 고대 로마와 건국일을 공유하

도록 선택된 날짜였다), 쿠비체크는 많은 이들에게 광기의 절정처럼 보였던 새 수도의 시작을 정식으로 알렸다.

쿠비체크는 그 자신이 가장 존경하고 신뢰하는 건축가 오스카 니마이어Oscar Niemeyer와 기술자 이스라엘 피네이로Israel Pinheiro에게 도시 설계 전체를 맡기고 싶었다. 두 사람 모두 벨루오리존치 시절부터 JK와 함께 일해온 경험이 있었다. 신수도 도시화 회사는 피네이로가 주도했지만, 니마이어는 쿠비체크에게 도시 계획 선정을 위한 공개 경쟁을 실시하도록 설득했다. 니마이어를 포함해서 국제적으로 인정받는 도시계획자들로 구성된 패널이 심사를 맡았다. 아마도 1955년 르 코르뷔지에가 브라질 정부에 편지를 보내 콜롬비아 보고타에서 그랬던 것처럼 새 수도를 위한 '시범 계획'을 만들겠다는 의사를 밝힌 것도 니마이어의 부탁 때문이었을 것이다. 이 제안은 받아들여지지 않았지만, 명칭은 살아남았다. 이후 건축 공모전은 '브라질 신수도를 위한 시범 계획 전국 공모전'이라고 불렸다(오늘날 브라질리아 주민들은 브라질리아의 옛 건물들을 '시범 계획'이라고 부른다). 참가 건축가들에게 주어진 과제는 놀라울 정도로 간단했다. 그들은 1 : 25,000 비율로 표시한 브라질리아의 기본 레이아웃—도시의 주요 요소를 어떻게 배치할지와, 각 부문의 위치와 상호 연결하는 방식, 열린 공간과 통신선의 배치 등이 포함되어야 했다—을 검증 보고서와 함께 제출하라는 요청을 받았다.

한 명의 반대 의견(또 다른 브라질인)이 있었지만, 심사단은 니마이어의 스승이자 오랜 친구인 루시우 코스타Lucio Costa에게 상을 수여하기로 합의했다. 프랑스에서 브라질 부모에게 태어난 코스타는 청소년 시절에 남미로 귀국했다. 1930년, 그는 리우데자네이루의 예술 아카데미 책임자로 임명되어 르 코르뷔지에의 사상을 비롯한 모더니즘 건축을 커리큘럼에 도입했다. 그의 재임 기간은 짧았지만, 그의 제자 중에는 젊은 오

스카 니마이어도 포함되어 있었다. 1930년대 후반부터 코스타는 브라질의 초창기 유산 건축 업무를 이끌면서 토착적이고 토속적인 건축물을 보존하는 데 관심을 기울였다. 그는 1920년대의 세계화, 특히 할리우드 영화의 확산으로 인해 성, 대농장과 같은 '유사' 스타일의 피상적인 구조물이 생겨나면서 브라질의 토착 건축이 파괴되고 있다고 주장했다. 그는 소박할지라도 일상생활에 뿌리를 둔(대부분의 집 앞에 있는 베란다처럼), 현지 기후에 맞게 수정되고(포르투갈 식민주의적이든 토착적이든 관계없이) 브라질 전통을 반영하는 건축을 중요하게 여겼다. 코스타의 눈에 현지 건축 양식은 가식적인 '가짜' 건축물보다 그가 감탄하는 현대 건축에 더 부합하는 것이었다.

1937년에서 1943년 사이에 지어진 리우데자네이루의 교육보건부 건물에서 이러한 현지 전통과 현대의 조화를 확인할 수 있다. 코스타는 니마이어를 포함하는 청년 팀과 르 코르뷔지에를 고문으로 영입하여 브라질적이면서도 매우 현대적인 주요 공공건물을 설계하고 건축했다. 어떤 면에서 그것은 고전적인 르 코르뷔지에 스타일의 고층 건물이었다. 필로티 위에 올려져 있고 콘크리트와 유리로 지어졌으며, 브리즈솔레일(일조 조정을 위한 루버, 차양을 뜻한다_옮긴이)들과 지붕에 있는 물탱크와 엘리베이터 기계를 숨기는 곡선의 파란색 구조물과 같은 강렬한 조형 요소들을 갖추고 있다. 하지만 그것은 지역의 필요를 충족하고 전통을 반영하기 위해 성공적으로 개조되었다. 예를 들어, 차양은 조절이 가능하고, 강한 열대 태양에 대응하기 위해 북쪽을 바라보는 모든 창문에는 차양이 건축적 특징으로서 내장되었다. 추상적인 벽면 벽화에는 전통적인 포르투갈·브라질식의 파란색과 흰색 타일(아술레호스$_{azulejos}$)이 사용되었으며, 도시의 많은 공공건물에 사용된 수입 석재와 달리 리우데자네이루 현지의 회색 화강암이 측면을 장식하고 있다.

교육보건부와 브라질리아 시범 계획은 좋은 건물과 도시 디자인이 긍정적인 도덕적·사회적 변화의 원동력이라는 코스타의 신념을 표현한다. 도시 계획가는 "어떤 품위와 고귀한 목적의식을 품어야 한다"라는 것이다. 이러한 고결함에서 도시와 건축물에 '진정한 기념비성'을 부여하는 '질서와 적합성, 비례'의 감각이 샘솟게 된다. 코스타의 브라질리아 계획은 실용적이면서도 심미적이었다. 배수, 교통, 배전, 하수도 등에 대한 고려가 무엇보다도 중요했다. 그러나 근본적으로는 아름다움과 미학이 장소의 정신과 조화를 이루면 그곳에 살고 일하는 사람들의 삶을 형성하고 개선할 수 있다는 믿음을 반영했다. 따라서 코스타의 시범 계획의 디자인은 브라질의 역사와 현대성을 의식적으로 융합했다. '성십자가의 나라' 브라질은 1950년대만 해도 압도적으로 가톨릭 국가였다. 시범 계획의 중앙에서 직각으로 교차하는 축들은 코스타가 명시적으로 그리스도가 못 박힌 십자가와 '한 장소를 지정하고 그것을 점유하는 어떤 이의 최초의 몸짓'과 명시적으로 비유했음을 보여주는 것이다. 하지만 전체적으로 브라질리아는 미래와 진보의 강력하고 낙관적인 상징인 비행기 모양으로 설계되었다(450쪽). 새 도시는 '고속도로와 하늘길의 수도'가 되어 브라질을 올바른 방향으로 운송하는 역할을 하게 될 터였다.

수평축을 따라 펼쳐진 날개는 주거 공간이 될 예정이었다. 조종석과 동체, 즉 주거 공간을 하나로 묶는 두 요소는 코스타가 "기념비적인 방사상 동맥"이라고 불렀던 곳이다. 여기에 새 수도의 시민 및 행정 관련 중심지―관공서, 군 막사, 기차역, 문화 건물, 식물원과 동물원이 제공하는 '허파'―가 배치될 예정이었다. 좋은 건물에 좋은 정부가 들어서면 브라질리아는 말 그대로 '있을 법하지 않은 유토피아로 향하는 길'을 따라 날아오를 터였다. 코스타는 기원전 1세기 로마인들에게 익숙한 단어와 아이디어를 사용하여 새로운 도시는 "단순한 유기적 정체성$_{urbs}$"이 아니라

"진정한 수도에 적합한 미덕과 속성"을 갖춘 시민 공동체civitas여야 한다고 주장했다. 이 수도가 기능하려면 테크노크라시(기술이나 과학적 지식의 소유로 사회나 조직의 사상 결정에 중요한 영향력을 행사할 수 있는 권력의 형태를 가리킨다_옮긴이)의 기계가 아니라 "활력과 매력이 있고, 환상과 지적 사색에 도움이 되는", 문화의 등대이자 국가를 긍정적으로 형성하는 곳이어야 했다. 도시가 개장한 지 몇 년이 지난 후, 루시우 코스타는 이 도시를 네 가지 척도—기념비적인 규모성과 주거성, 군거성, 목가성—의 상호작용으로 묘사했다.

콘크리트로 설계된 유토피아

회고록에서 니마이어는 새 대통령과 함께 선택된 장소의 상공을 비행했던 일을 이렇게 회상했다.

> 그곳은 외딴 중부 내륙 평야에 있는 거대하고 음침한 황무지였다. 하지만 놀랍게도 그의 낙관주의 앞에서 내 의심은 무너져 내렸다. 그에게는 모든 게 너무나 명확하고 투명했으며, 그의 비전과 결단력은 전염성이 강했다. 그래서 나는 곧 몇 년 안에 지구상에서 가장 외딴 이곳에 우리나라의 새 수도가 부상하리라는 확신을 갖게 되었다.

도시의 얼개를 주거 지역과 기념비적 지역으로 나눈 것은 실용적이면서도 이데올로기적이었다. 덕분에 본질상 두 개의 도시였던 곳을 놀라운 속도로 건설할 수 있었다. 가장 중요한 것은 평등주의 사회의 이념을 구현하기 위한 행정 중심지였다. 이곳은 콘스탄티노플, 상트페테르부르

크 또는 워싱턴 D.C.에서와 같이 주요 신도시로 이어지는 대로를 20세기에 맞게 해석한 14킬로미터 길이의 고속도로를 따라 계획되었다. 주요 정부 건물은 코스타가 "기념비적 축"이라고 부르는 이 도로를 따라 5킬로미터에 걸쳐 뻗어 있다. 이러한 건축물의 형태와 배치는 코스타의 계획의 일부였다. 그는 신을 믿지 않았지만, 새 수도에 대한 그의 구상에는 '한 족장의 극도로 세속적인 꿈'이라는 영적인 의미가 담겨 있다.

도시의 중심부에 있는 삼각형 모양의 삼부광장(30쪽, 3번)은 18세기 고전적인 민주주의 모델인 사법부와 행정부, 입법부 간의 권력 분립과 민주 정부의 주요 기관으로서 이들 기관의 동등성 및 연결성을 예시적으로 보여주는 것이었다. 코스타는 이 삼각형을 "가장 먼 고대의 건축"과 연결된 "원초적 형태"라고 설명한다. 대법원과 대통령궁이 삼각형의 아래쪽에 있고, 1930년대부터 브라질에서 보통 선거를 통해 선출된 국회가 정점에 있는 것은 민주적이고 정상적인 통치에 대한 그의 생각(JK도 분명 동의했을)을 드러내는 것이다. 처음부터 국회는 가두 행진이 개최되고 성당을 위한 공간도 남겨진 쇼핑몰과 마주 보게끔 설계되었다.

세 권력 기관의 궁전 같은 건축물은 브라질 전통 건축에서 영감을 받았다. 그것은 베란다가 있어 세상을 향해 열려 있고 뛰어난 조명을 갖춘 낮은 집인 파젠다fazenda였는데, 코스타가 전통 건축을 찬탄하며 극찬해 마지않았던 부분이었다. 브라질의 공공건물과 구조물 들은 모든 사람에게 개방되고 접근이 쉽도록 설계되었다. 브라질리아에서는 거대한 창문과 유리 벽으로 둘러싸인 빌딩들에서 권력이 행사되며, 이 빌딩들은 위쪽이 가늘어지는 기념비적인 기둥과 원주로 둘러싸여 있어 내부를 볼 수 있다. 또한 난간이 없어서 국가 건축물들과 그들의 활동으로부터 대중을 떼어놓지도 않는다.

국회의사당은 현대적이면서도 브라질 양식으로 지어진 건축물이다

(29쪽, 4번). 넓은 삼부광장의 한가운데에 있는 대정원에 자리하고 있고, 그 바로 옆에는 빛을 반사하는 대형 수영장이 있다. 이것은 코스타의 도시 계획과 니마이어의 건축이 결합한 건축물로, 도시의 주요 도로인 6차선 고속도로를 양측에 두고 서 있다. 건물의 핵심 주추는 이 도로들의 가장자리까지 뻗어 있어 도로와 맞닿아 있는 것처럼 보이는데, 선출된 대표와 그들이 대표하는 시민과의 관계를 분명히 드러낸다. 이 주추는 마치 우주에서 착륙한 것처럼 보이거나 브란쿠시Brancusi나 바버라 헵워스Barbara Hepworth의 조각을 확대한 듯한 흰색 콘크리트 구조물 두 개를 지탱하고 있다. 상원의 얕은 돔과 하원의 거꾸로 된 돔은 행정부 사무실이 있는 27층짜리 타워 두 개 옆으로 다리로 연결되어 있다. 진입로에서 국회의사당으로 이어지는 긴 경사로가 한쪽은 건물 입구로, 다른 한쪽은 대리석으로 덮인 지붕으로 이어진다. 니마이어는 이 경사로가 국민의 대표들뿐만 아니라 국민에게도 역할을 부여하는 공공 광장으로 기능하도록 의도했다. 하지만 보안 문제로 그리고 정권 교체로 인해 2010년대에는 폐쇄됐었다. 이후 브라질 국민은 지붕과 초목이 있는 광장으로 나가 시위를 벌였고, 니마이어가 정확히 의도한 대로의 공공 공간을 되찾았다.

대통령궁 플라나우투Planalto의 유리 상자는 지붕은 받치되 유기적으로 팽창하고 수축하는 기발한 대리석 장식의 교각들로 둘러싸여 있어서 꼭대기에 이르면 사라지는 것처럼 보인다. 대통령궁은 지상 바로 위에 우주선처럼 떠 있는데, 경사로 하나가 고속도로에서 입구로 이어진다(29쪽, 5번). 이것은 개방성을 통해 표현된 이데올로기의 건축물로, 대통령의 결정을 세상의 순수한 빛에다 내놓아 모든 사람이 투명하게 볼 수 있게 한다. 광장 건너편에는 좀 더 작고 좀 더 우아한 대법원 건물이 있다. 이 건축물 역시 같은 원리들에 기초해서 지어졌다. 그것은 널따란 광장에서 하늘을 향해 솟아오르고, 지상에서 자라나서 유리 구조물에 의

해 지탱이 된다. 파사드 콜로네이드는 유리 표면을 가리는 지붕을 지지하여, 햇빛의 유입을 줄여준다. 이런 조치는 햇살이 작열하는 이 지역에서는 합리적인 선택이긴 하지만, 그 건축물을 덜 환상적으로 보이게 만들고 세상의 현실에 더 뿌리박고 있는 것처럼 보이게 한다.

이 모든 공공건물은 오스카 니마이어가 설계했다. 건물들은 3차원으로 번역된 그림처럼 순수하고 하늘을 나는 형태를 보인다. 건물 터가 긴 거리를 따라가고 있는 관계로 멀리서 보면 그 구조물들은 기능적인 건물이라기보다는 단독형 예술 작품처럼 보인다. 니마이어는 브라질 중부가 마치 다른 행성에서 온 것처럼 느껴지기를 원했다. 이곳을 방문하는 것은 확실히 충격과 놀라움을 주는 경험이다. 그 어떤 건물도 무언가를 지탱할 수 없는 것처럼 보이고 마치 깃털처럼 공중에 떠 있거나 마술처럼 많은 공간과 빛이 있는 것처럼 보인다. 이 건물들은 바로크 양식의 성당을 떠올리게 하지만, 보다 의식적으로는 니마이어가 극찬한, 인간의 형태와 브라질 풍경의 관능적인 곡선에서 영감을 받은 자연적인 형태들을 바탕으로 지어졌다. 니마이어의 건축이 마치 다른 세계처럼 보인다는 생각이 든다면, 브라질(그의 고향인 끊임없이 변화하는 높이와 형태를 가진 리우데자네이루를 포함한)의 놀라운 다양성을 기억하길 바란다. 무정부적이고 파격적인 비트의 보사노바 음악은 니마이어의 건축물들에 완벽히 어울리는 사운드트랙이다.

이러한 환상적이고 야생적인 형태는 콘크리트라는 재료로 가능했다. 그것은 니마이어가 일하는 상황에 안성맞춤이었다. 유럽과 북미에서 철골 구조물은 콘크리트를 첨가하는 껍질이었고 유기적인 형태가 아니라 수학 방정식처럼 느낄 수 있는 단단하고 각진 건축물들을 만들어 냈다. 1950년대 브라질에서는 강철이 희귀하고 비쌌지만, 콘크리트를 섞고,

붓고, 모양을 만드는 데 품을 들일 수 있는 노동자들이 많이 있었다. 그래서 니마이어는 주어진 그 재료의 가능성을 받아들였는데, 그 이유는 건축가가 '곡선, 자유롭고 색다른 공간'을 제안할 수 있었기 때문이다. 건축은 기능적이어야 했지만, 니마이어가 생각하는 건축은 목적뿐만 아니라 지역성에 기반을 두고 있어야 했다.

이런 아이디어는 1958년에 설계되어 1960년에 이미 부분적으로 완성된 브라질리아 대성당에서 가장 잘 드러난다(30쪽, 1번). 각각의 교각이 천막의 장대와도 같은 이 건축물이 중력을 거스르는 장엄한 콘크리트로 만들어질 수 있었다는 사실이 믿기지 않는다. 열여섯 개의 흰색 기둥이 원통형 통에서 화려하게 솟아 있는데, 그 기둥들은 포물선을 그리며 높이가 높아질수록 얇아져 맨 꼭대기에서는 원을 이루고 있다. 갈빗대들은 끝부분에서 방사선처럼 퍼지고 가시들이 뻗쳐 있는 모양이어서 산란하다. 이것은 가시 왕관인가, 아니면 한 쌍의 기도하는 손인가? 니마이어가 만든 성당에서 보이는 천재성은 그게 그 두 가지 모두일 수 있다는 점에 있다.

니마이어는 무신론자였지만, 그의 대성당은 색과 빛의 힘이 지배하는 감동적이고 영적인 공간이다. 지하로부터 대성당으로 들어가는데, 광장 아래 터널에서 시작해서 어두운 지하실을 통과하면 빛을 만나게 된다. 고개를 들어 건물을 둘러보면 시선이 원형을 그리며 점차 정점까지 올라간다. 높은 평원을 빠르게 가로지르는 구름을 드리운 짙푸른 하늘이 열여섯 개 구조상의 갈빗대 뒤에서 모습을 드러낸다. 브라질리아 중심부의 인상적인 배경 속에서 이 건축물은 특별히 높지는 않아도 눈에 확 띈다. 그것은 위압적이고 압도적인 사복음자 동상 네 개와 단순한 흰색 종탑을 제외하고는 평범한 광장에 외따로이 서 있다. 측면에 있는 타원형 모양이 세례당이다. 니마이어는 건축할 때 종종 미술에서 영감을 얻었는

데, 브라질리아 대성당에서 초현실주의 예술가, 특히 호안 미로Joan Miro 의 이상한 형태를 생각하지 않기는 어렵다.

코스타는 기념비적인 중심지와는 별도로 도시의 두 주요 동맥이 교차하는 지점에 일과 삶이 함께 어우러지는 공간을 구상했다. 그가 생각하기에, 그곳은 은행, 상업, 상점, 시장 등 '자유주의적' 직업군의 사무실과 '피카딜리 서커스, 타임스퀘어, 샹젤리제 거리의 무언가가 있는' 스포츠와 여가를 위한 '오락 센터'(다소 무미건조한 이름이긴 하지만)를 위한 완벽한 장소였다. 이 기다란 구역을 따라 늘어선 극장, 영화관, 바, 카페의 파사드가 '조명 광고'를 위한 이상적인 장소가 되리라는 그의 추리에는 20세기 중반의 정취가 물씬 풍긴다. 여기서 숨겨진 것은 운송 허브이다. 코스타의 계획에서 핵심은 '인간과 자동차'를 분리해야 한다는 것이었다. 하지만 지어진 상태로 보자면, 그리고 또 그가 인정했던 것처럼, 도시는 그 두 가지의 공존에 의존한다. 코스타가 브라질리아를 구상할 때 자동차는 '가족 구성원'이라고 부를 정도로 중심적인 역할을 했다.

브라질리아 중심부에서 특이한(특히 브라질 사람들에게) 요소 중 하나는 '그곳에는 집과 일터만 존재한다'는 점이다. 브라질의 다른 지역, 특히 동부 도시에서 브라질 사람들이 모여드는 해변과 거리, 모퉁이 같은 공간이 이곳에는 없다. 프랑스 작가 시몬 드 보부아르Simone de Beauvoir가 1961년 초에 언급했듯이, 이 도시에는 공공 생활이 부족하다. "어떻게 배회하는 일이 흥미로울 수 있을까? 행인들, 상점들과 주택들, 차량과 보행자들이 만나는 장소인 거리가… 브라질리아에는 존재하지 않는다. 앞으로도 없을 것이다." 이에 대한 응답으로 시민들은 설계자가 목적지가 아닌 휴게소로 의도한 버스 정류장을 도시의 진정한 중심지 중 하나로 만들었다. 작은 상점과 테이크아웃 전문점, 노점상으로 가득한 그곳은 붐비고 활기차며 무정부 상태이다. 브라질의 다른 지역처럼 느껴지는

수도의 몇 안 되는 구역 중 하나이다.

도시의 권역 구성

〈아테네 헌장〉은 주거를 '도시 계획의 핵심'으로 규정했고, '기념비적 축 Monumental Axis'으로 이어지는 거대한 도로로 나뉜 브라질리아의 주거 '날개들'은 주거, 상업, 교육, 의료 등 삶의 모든 기능적 요구 사항을 수용했다. 각각의 날개는 100에서 900번까지 번호가 차례로 매겨진 아홉 개의 밴드(권역대)로 나뉘었다. 밴드 100번에서 400번은 수페르쿠아드라타superquadrata(큰 장방형)라고 부르는 주거 지역으로(30쪽, 2번), 주요 도시 대로 양쪽에 있는 기다란 두 개의 부대지에 있었다. 밴드 500은 상업 구역으로, 병원과 도서관 같은 공동 시설도 포함했다. 밴드 600과 밴드 900에는 모든 주거 지역의 아이들이 다니는 고등학교와 같은 좀 더 전문적인 커뮤니티 서비스가 들어 있었다. 밴드 700에는 테라스가 있는 주택들이 북쪽의 아파트 단지와 섞여 있었다. 도시 가장자리에 있는 밴드 800은 아직 개발이 덜 된 상태이다. 초기 소비에트연방 러시아의 돔 커뮤나Dom-Kommuna나 르 코르뷔지에의 마르세유에 있는 유니테 다비타시옹 거주지Unite d'Habitation에서 볼 수 있는 모델로, 육아 같은 일부 기능은 개별 가족 단위가 아닌 블록 내에서 공동으로 이루어지도록 설계되었다.

 각각의 수페르쿠아드라타는 친근하고 인간적이며 공동체적인 규모로 설계된, 네 개의 중층 아파트 블록으로 구성되었다. 어느 하나도 6층을 넘지 않았고, 직각으로 한 줄 또는 두 줄로 배치되고 수목 군집과 연결되어 있었기 때문에—코스타의 구상에 따르면 이 각각의 '초록 허파'는 한 가지 수종으로 구성될 예정이었다—사람들은 '초록의 안개' 속에서 사는 듯한

느낌을 받게 될 터였다. 일반 블록에는 별도의 출입구를 중심으로 36개의 아파트 가구(세 개의 아파트 그룹으로 구성된)가 있었다. 이런 동네들은 자급자족하면서도 서로 연결되어 있었는데, 코스타가 '연결된 시리즈'라고 부르는 방식이었다. 각 블록은 상점, 학교, 커뮤니티 클럽, 도서관, 교회, 수영장, 놀이터, 병원, 주유소, 경찰서, 응급 처치소 등 자체 서비스를 갖추고 보행로와 산책로를 통해 이웃한 블록 그룹들과 연결되도록 설계되었다. 이 블록들은 정부가 소유해서 직원들에게 임대했다.

'모델 수페르쿠아드라타show superquadrata'라고 부르는 308 남쪽Sul 블록은 브라질 은행 직원들을 위해 은행이 직접 고용한 건축가가 지었다. 코스타의 사양과 니마이어의 계획에 따라 건설된 이 건물은 모던한 천국에 대한 비전을 담고 있다. 다른 블록들과 마찬가지로 콘크리트 슬래브로 만들어졌다. 이 건물의 공용 공간은 검은색 반사 바닥 및 흰색 벽(일부는 타일로 덮여 있는)과 함께 깔끔하고 단순한 선으로 이루어져 있으며, 내부에서 실외로 이동하기가 쉽다. 브라질 고원 지대의 더위에도 불구하고 공간들은 시원하고 상쾌한 느낌을 준다. 건물들은 통풍이 잘되고 밝은 빛은 차단된다. 한쪽에는 검정 틀로 된 창문이 벽에 직접 내장되어 있다. 건물의 다른 쪽에는 코보고cobogo라고 부르는 개방형 콘크리트 격자가 있어 환기를 제어할 수 있다. 지상층의 필로티piloti는 모든 사람이 블록에서 블록으로 걸어서 이동할 수 있도록, 코스타와 니마이어의 오랜 협력자(오래전 리우데자네이루에 있었던 교육부와 보건부에서 함께 일했던)인 로베르투 부를레 마르크스Roberto Burle Marx가 조각 형태로 조경한 공용 정원들을 즐길 수 있게 설계되었다. 타일 바닥이 있는 연못은 나무의 초록색과 아파트들의 유리 전면을 반사한다.

유토피아가 고려하지 못한 것들

이런 아파트들과 그 환경은 아름답고 차분한 공용 공간이다. 이곳이 여전히 많은 사람이 원하는 주거지라는 사실은 놀랍지 않다. 하지만 계획과는 달리, 처음부터 다양한 사람들이 거주한 것은 아니었다. 308 남쪽 블록뿐만 아니라 많은 아파트가 정부 또는 공공 부문 일자리를 유지하기 위해 브라질리아로 이주한 중산층 가정들을 위해 설계되었다. 이 계층의 브라질 사람 대부분이 그렇듯 그들은 특권을 누렸고 당연히 입주 가정부를 고용했다. 가정부들은 부엌 옆의 좁은 공간에서 살아야 했고, 그들의 고용주와 자녀들은 편안한 생활 공간과 수면 공간을 누렸다. 다른 가사 노동자들은 도시 주변부로 밀려났다. 처음부터 브라질리아는 일부 사람들에게만 평등이 적용되는 곳이었다. 설립자들의 낙관적인 비전은 전혀 실현되지 못했다. 코스타가 아주 크게 후회한 점들 가운데 하나는 브라질리아의 인구가 70만 명 이상으로 늘어나면 필요하게 될 위성도시가 건축적으로 설계되거나 합리적으로 계획되지 않았다는 사실이었다.

왜 이런 일이 발생했을까? 첫째, 건설 속도가 빨랐기 때문에 품질은 무시되고 이념적 부분은 생략되어야 했다. JK의 임기가 끝나기 전에 도시를 완공해야 했기 때문에 도시 건설에 시간을 허투루 사용할 수 없었다. 설계도에 잉크가 마르기도 전에 건축 공사가 시작되었다. 기초 설계가 끝나자마자 작업이 시작될 것이었다. 이런 방식은 효율적이었지만, 세부 사항은 물론 구조에 관한 결정도 그때그때 상황을 봐가며 이뤄진다는 것을 의미했다. 그리고 건설에 대한 압박감 때문에 안전하고 책임감 있는 절차를 최대치로 따르지 않는 경우가 많았다. 건설 속도를 높이기 위해 서두르다 얼마나 많은 노동자가 사망했는지, 그리고 전해지는

말처럼, 어떤 노동자들이 자신들의 손으로 만든 건물 아래에 묻혔는지, 어떤 노동자들이 가혹한 작업 감독관에게 구타당하고 학대당했는지 우리는 결코 알 수 없을 것이다.

칸당고candango라고 부르는 노동자들이 전국 각지에서 모집되어 브라질리아에서 일했다. 그들은 영웅으로 칭송받았고, 자신들이 이룬 업적에 자부심을 느꼈다. 하지만 수페르쿠아드라타의 우아함은 그들을 위한 것이 아니었다. 심지어 브라질리아가 건설되는 동안에도 그 외곽에는 시다데 리브르Cidade Livre(자유 도시) 또는 수도의 와일드웨스트(미국 서부 개척 시대의 프런티어_옮긴이)로 알려진 지역이 있었다. 니마이어는 "진흙으로 덮인 긴 길에는 지프차, 말, 수레로 가득 차 있었고, 상점, 바, 식당, 클럽, 지역 매춘부가 차지한 낮은 벽돌 건물들이 죽 늘어서 있었다"라고 회상했다. 이곳은 대통령과 건축가들, 선임 기술자들을 위해 제공된 숙소와는 거리가 먼, 먼지투성이 텐트촌에서 건축공들이 생활하던 곳이다. 브라질리아가 거주지로 개방된 후에도 부끄러운 일은 계속되었다. 육체노동자들은 집으로 보내지거나 신도시 외곽의 파벨라와 다를 바 없는, 분리된 야영지에서 살도록 강요받았다.

니마이어는 브라질리아를 유토피아적 도시로 만들겠다는 자신의 비전이 실현되지 못했음을 뼈저리게 느꼈다. 그는 회고록에서 도시 건설 당시를 그리워하며 회상했는데, 그 당시에는 노동자와 기술자, 건축가가 동등한 파트너였다. 그들은 '낙후된 지방 도시'가 아니라 세계 무대에서 브라질의 중요성과 평등에 대한 브라질의 헌신을 표현하는, 현대적이고 한 시대를 표방하는 도시를 건설하고 있었다. 니마이어가 실망할 수밖에 없는 결과, 이러한 긍정적인 정신은 지속되지 않았다. 그는 이렇게 적었다. "공식적인 시작을 알리는 기념식이 열린 날, 공화국 대통령과 군복을 입은 장군들, 정장을 빼입은 의원들, 모든 정부 관리와 최고급 보석을 두

른 상류층 여성들과 함께, 모든 게 바뀌었다. 마법은 단 한 방에 산산조각이 났다."

찬란한 도시의 두려움

저널리스트 오토 라라 레센데Otto Lara Resende의 말에 따르면, 브라질리아는 JK, 이스라엘 피네이로, 오스카 니마이어, 루시우 코스타 등 네 명의 남자에 의한 "네 가지 유형의 광기가 드물게 결합한 결과물"이었다. 어쩌면 20세기 중반의 가장 뛰어난 단편 소설 작가 중 한 명인 클라리시 리스펙토르Clarice Lispector가 이 도시의 기묘함을 가장 잘 환기했던 것 같다. 우크라이나 태생으로 헤시피와 리우에서 자란 리스펙토르는 1962년 처음 방문한 브라질리아에서 매혹과 경악을 동시에 느꼈다. 그녀는 한 도시에 관한 환상적 문학 작품을 만들어 낸다. 이 도시는 실은 기원전 4세기경 금발 거인과 여자 거인 들이 살았던 과거 문명의 잔재였고, 1960년에 발굴되어 잠자는 숲속의 공주의 성처럼 땅 위로 완벽하고 원시적인 모습을 드러낸다. 선견지명이 있었던 리스펙토르는 브라질리아를 전체주의 국가의 건물과 동일시했다.

12년 후(군사 독재가 시행된 지 10년이 지난 후) 그녀는 다시 도시로 돌아와 단편 소설 〈브라질리아〉에서 브라질의 새 수도에 대해 한 번 더 반추했다. 브라질리아는 그녀에게 설렘과 두려움을 동시에 안겨주었다. 그것은 놀랍도록 아름다웠고 최고였다. 모든 게 완벽했다. 하지만 리스펙토르의 말처럼, 우리가 항상 세상이 최고가 되기를 바라는 건 아니다. 우리는 차선책에 만족하고 행복해한다. 시몬 드 보부아르처럼, 그녀는 그 도시의 완벽함을 불안하고 반인간적이라고 생각했다. 그 도시에는 실패

의 일이나 동네 커피숍 같은 평범함의 여지가 없었다. 일상은 존재하지 않았다. 그녀는 결론을 내린다. "브라질리아는 찬란하다. 나는 정말로 두렵다."

이 무렵 니마이어는 이미 브라질을 떠난 지 오래였다. 그의 작품을 가장 존경하는 건축가들 가운데 한 명이자 복잡하고 어려운 현재를 겪고 있는 이라크에서 성장한 자하 하디드Zaha Hadid에게 브라질리아는 군대가 지나갈 수 있는 공간만 있는 곳이었다. 1980년대에 브라질에 민주주의가 회복되면서 정부 청사를 많은 인구가 거주하는 리우데자네이루와 상파울루 근처로 옮기려는 시도가 있었다.

니마이어와 코스타는 '다른 사람을 돕는 도시'를 만들고 싶어 했다. 안타깝게도 브라질리아는 브라질의 중앙 평야를 휩쓸고 지나가는 계절풍을 맞는 거대한 사무실 구역처럼 비인간적이고 외따로이 떨어진 것처럼 느껴질 수 있다. 2020년대에도 브라질리아는 여전히 자동차의 도시로, 매일 최소 50만 명의 사람들이 수페르쿠아드라타나 도시 인공 호수 주변의 라고 술Lago Sul과 같은 거대한 고급 주택 단지들에 거주하는 사람들의 삶을 위해 출퇴근한다. 브라질의 최근 생겨난 파벨라 중 하나인 산타 루시아에서 좀 더 흔한 브라질을 경험할 수 있다. 비포장도로를 따라 자리 잡은, 재활용 자재와 골함석으로 지어진 수많은 집이 매일 10여 가족을 새롭게 맞이한다. 이들은 역사적으로 노예무역과 농업 영지의 중심지였던 북동부 지역에서 온다. 이들은 극심한 빈곤 속에서 자선단체의 구호품과 개인 기부금에 의존하며 살아가고 있다. 길거리에는 동물들이 돌아다니고 쓰레기와 하수, 물이 사방에 널려 있다. 거대한 쓰레기 처리장인 리샤오 다 에스트루투랄Lixao da Estrutural은 2000가구에 수입을 제공하지만, 10미터 높이의 쓰레기 타워는 수백만 명의 식수 공급을 위협하고 있다.

니마이어와 코스타가 바랐던 공동체적이고 평등한 삶이 항상 이곳에 존재한 것은 아니다. 1960년대의 이 '완벽한' 낙원에서는 사람보다 보존이 우선시되었다. 1997년 브라질리아가 유네스코에 등재되면서 더 많은 노동자가 도시 밖으로 밀려났다. 브라질리아는 원래 50만 명의 인구를 수용할 계획이었지만 현재는 300만 명 이상이 이 거대 도시에 살고 있다(2030년에는 550만 명이 거주할 것으로 예상된다). 브라질리아는 완벽함과는 거리가 멀지만, 피부색과 재산, 신념과 관계없이 한 나라의 모든 사람을 사랑하고 존중하며 배려하겠다는 이상을 상징한다. 2023년 1월, 자이르 보우소나루Jair Bolsonaro 전 대통령 지지자들이 민주적으로 선출된 브라질 정부를 전복하려 했을 때, 그들이 국회의사당, 대법원, 그리고 코스타의 삼부광장에 있는 대통령궁에서 공격을 시작했다는 사실은 의미심장하다. 많은 문제가 있음에도 브라질리아는 여전히 이 도시를 세우고 건설한 이상주의자들의 희망과 꿈, 사랑을 구현하고 있다.

15장

평양:
통제

1953~2000년

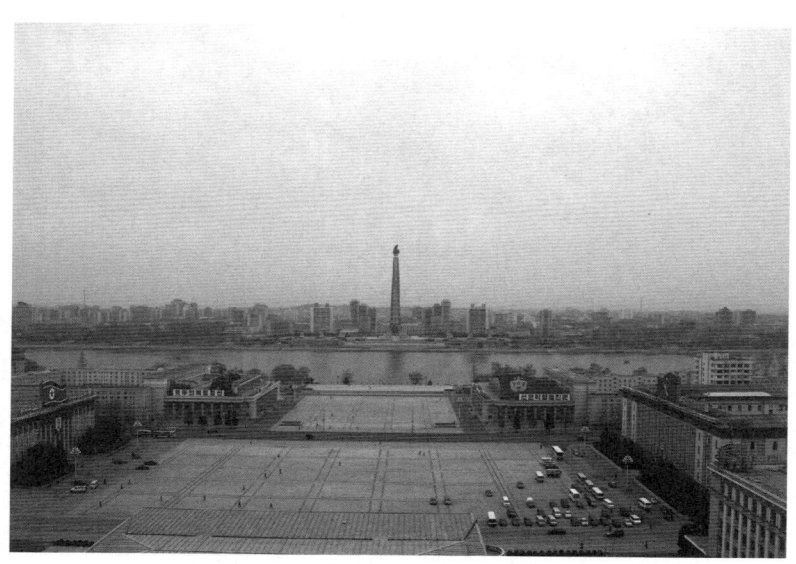
높은 곳에서 바라본 김일성 광장과 주체사상탑

"맑고 쌀쌀한 4월 어느 날, 괘종시계가 열세 차례 울렸다."

조지 오웰은 친숙하면서도 동시에 부자연스러운 이 암울한 문장으로 자신의—전체주의 국가에서 살아가는 일을 다룬—유명한 소설을 시작한다. 나는 1989년 가을에 《1984》를 처음 읽었다. 당시 나는 학교에서 프랑스 혁명의 시작을 공부하고 있었다. 집에서는 매일 저녁 TV 화면에 눈을 고정한 채 뉴스를 보았다. 뉴스에서는 베를린 장벽이 무너지고 바르샤바 조약이 체결된 사실이 보도되었다. 1989년에는 세상이 큰 변화의 정점에 있는 것처럼 느껴졌다. 마치 시인 윌리엄 워즈워스William Wordsworth가 혁명이 일어난 파리에서 경험한 것을 시로 쓴 1789년만큼이나 중요한 순간인 듯싶었다. "그 새벽에 살아 있다는 것은 지극한 행복이었고/ 젊다는 것은 천국에 있는 것과 같았다."

나는 1989년에 조지 오웰의 책을 읽으면서 이상하게도 평온한 느낌이 들었다. 그의 디스토피아적 비전은—적어도 순진한 청소년이었던 내가 생각하기에는—최근의 일련의 사건들로 인해 결정적으로 틀린 것으로 드

러났기 때문이었다. 하지만 오웰은 파시즘이 몰락했음에도 전체주의는 계속될 것임을 알았기 때문에 1948년에 《1984》를 썼던 것이었다. 그리고 그는 옳았다. 21세기의 거의 4분의 1에 해당하는 시간이 흐른 지금, 전 세계적으로 얼마나 많은 사람이 공적·사적 삶의 모든 측면을 국가가 통제하는 나라에 살고 있는지를 깨닫는 것은 정신이 번쩍 드는 일이다. 게다가 새로운 기술은 조지 오웰이 소설에서 상상한 사회의 모습을 반영하는 방식으로 전 국민에 대한 감시를 가능하게 만들었다.

《1984》의 현실판?

조선민주주의인민공화국의 수도 평양만큼이나 오웰의 소설에 나오는 런던(제1공대의 주요 도시)의 모습을 아주 많이 닮은 실제 장소는 없다. 평양은 고립된 국가의 수도로, 한 왕조가 새벽부터 밤까지 삶의 측면 대부분을 거의 완벽하게 통제하고 있다. 평양 주민들은 매일 오전 일곱 시에 도시의 모든 주거지에 울려 퍼지는 경보음으로 잠에서 깨어난다(일요일은 쉬는 날이라 경보음 소리가 거의 들리지 않는다). 직장과 가정생활에는 의무적인 정치 학습 시간이 포함되며, '자발적인' 행렬과 시위에 참여하는 것도 일상이다. 평양의 거리는 깨끗하고 비어 있으며 세심하게 질서 정연하다. 마치 사람들이 도시 계획과 건축물에 종속된 것처럼 보인다.

쓰레기를 버리는 방법부터 여가 시간을 보내는 방법까지 모든 것이 규율된다. 대부분의 여가 활동은 주민위원회가 통제하는 모임 내에서 이루어진다. 텔레비전과 라디오는 국영 채널로 고정되어 판매된다. 현지인의 휴대전화와 와이파이 접속은 글로벌 인터넷과 분리된 국영 네트워크로 제한된다. 복장과 헤어스타일, 화장은 각 아파트 단지나 구역의 관리

인이 점검한다. 많은 여성이 1960년대 서구 직장인처럼 무릎 아래까지 내려오는 단정한 치마를 입는 세련된 복장을 하거나 한복을 입는다. 남성들은 1940~1950년대 소비에트 러시아의 이미지에서 볼 수 있는 노동자용 정장을 입고 모자나 군대 시절의 기념품을 착용한다.

매우 제한적이긴 하지만, 민간 기업과 은행도 몇 군데 있다. 사람들은 국가가 제공하는 숙소에서 생활하며—적어도 이론적으로는—재산을 소유하지 않는다. 자동차 소유는 여전히 비교적 드물며, 사람들은 걷거나 자전거를 타거나 트램, 버스 또는 지하철을 이용한다. 적절한 서류 없이는 국내 여행조차 불가능하다. 북한의 대표 도시인 평양에서의 삶과 일은 김씨 왕조가 세운 체제를 유지하는 데 전적으로 쓰인다. 위대한 수령 김일성, 그의 아들인 영원한 지도자 김정일, 손자인 최고의 지도자 김정은에 대한 헌신은 삶의 필수적인 부분이다. 이런 헌신은 사실상 국교가 되었다. 초중등과 대학 교육, 평생교육은 김씨 일가의 신과도 같은 활동, 특히 위대한 수령의 활동에 초점이 맞춰져 있다. 북한의 성인은 옷깃에 김일성 배지를 달지 않고서는 집을 나설 수 없다. 주체(자립) 달력으로 측정하는 북한의 시간은 김일성이 태어난 순간부터 시작되며, 김일성의 생일인 태양절은 가장 중요한 국가 공휴일이다. 이날에는 북한 주민들이 가장 좋은 옷을 입고서 가장 가까운 곳에 있는 위대한 수령의 동상으로 행진하는 모습을 볼 수 있다. 김일성 수령에게 헌화하고—가장 좋은 것은 김일성 보라색 난초 또는 김정은 붉은 베고니아로 된 꽃다발이다—경의를 표해야만 휴식의 시간이 시작될 수 있다.

건국의 역사

김씨 일가의 권좌 등극은 놀랍지만 절대적이었다. 1945년 9월, 30대 초반의 풍채가 좋은 한국인 공산주의자 한 사람이 러시아군 대위 제복을 입고 자신이 태어난 땅으로 돌아왔다. 몇 주 전 소련 당국은 1910년에 한반도 전체를 병합한 일본으로부터 북한에 대한 군사적 통제권을 완전히 장악했다. 일본의 통치 아래 한국은 아시아에서 두 번째로 산업화된 국가가 되었다. 러시아는 이 새로운 영토에 수립하고자 하는 꼭두각시 정권을 이끌 한국인 지도자를 찾고 있었다. 이 영토는 중국, 러시아, 일본 사이에서 갖는 전략적 위치와 산업적 부—당시 대부분 북쪽에 집중되어 있었다—로 인해 가치가 높았다. 김일성이라는 이름을 가진 육군 대장은 지도자가 될 가능성이 가장 높은 후보는 아니었다.

1912년, 타이태닉호가 침몰하던 날 평양 외곽에서 태어난 김일성은 어린 시절 한국을 떠났다. 그는 1930년대의 대부분을 중국 북동부에서 공산주의 게릴라로, 1940년대에는 소련군 88여단에서 대대장으로 싸우며 보냈다. 그의 한국어 글쓰기는 서툴렀고, 외모는 정치인답지 않았다(그를 무시하던 당시 사람들은 그를 '동네 중국 음식 가판대의 뚱뚱한 배달부'에 비유했다). 하지만 그가 러시아어에 어느 정도 능통했던 점, 북한 출신이라는 점, 그리고 그의 부인할 수 없는 군사적 업적은 그가 6개월 안에 이 영토의 표면적인 지도자가 되리라는 것을 의미했다. 그러나 실권을 쥐고 있는 것은 러시아였다. 모든 결정은 평양 주재 소련 대사관이나 모스크바에 있는 정치국의 승인을 받아야 했다.

제2차 세계대전의 동맹국이었던 미국과 마찬가지로 러시아도 한반도에 자신들의 영향력을 확립하고자 했다. 1945년 8월 초에 러시아와 미국 구역 사이의 잠정적인 경계선이 38선을 따라 그려졌다. 1948년에

는 두 개의 국가가 수립되었다. 서울에는 대한민국이, 평양에는 조선민주주의인민공화국이 생겨났다. 두 국가 모두 스스로 한반도의 합법적인 통치자라고 주장했다. 통일이 해답인 것처럼 보였지만, 그런 통일을 어떻게 이룰 수 있을 것인가? 처음에는 러시아나 미국 모두 분쟁을 더는 원하지 않았다. 하지만 1949년 말, 모든 것이 바뀌었다. 소련은 최초의 핵무기 실험에 성공했고, 가장 큰 이웃 국가였던 중국은 이제 공산주의 국가가 된 참이었다. 스탈린의 소련은 더욱 안전하다고 느꼈다. 호전적인 김일성이 남한을 침공해 그곳 인민을 미국으로부터 '해방'시키는 것을 허용하는 것이 덜 위험하다고 판단했다. 그러나 이 도박은 끔찍하게 잘못된 것임이 드러나게 될 터였다.

1950년 6월 말 전쟁이 시작되었고, 8월 초까지 북한군이 한반도의 거의 모든 지역을 장악하고 있었기 때문에 김일성의 낙관론은 문제가 없어 보였다. 하지만 미군이 이끄는 유엔군이 북한군을 격퇴하고 북한군 지도부가 중국으로 피신하면서 전세는 순식간에 역전되었다. 중국의 대규모 북한 침공으로 유엔군은 다시 38선까지 밀려났다. 참호전과 양측의 무차별적인 민간인 학살로 인해 약 200만 명에 달하는 한국인이 사망했다(많은 수가 북한에 집중되었다). 소이탄 폭격으로 북한의 도시와 마을은 잿더미가 되었다. 1951년 8월, 헝가리 종군기자 티보르 머레이Tibor Meray는 "있는 것이라곤 황폐함뿐이었기에 달에 여행 온 것 같았다"라는 소감을 전하며 "북한에는 이제 도시가 없다"라고 썼다. 1953년 휴전 조약이 체결되면서 최전선에 비무장 지대가 설정되었다. 38선과 교차하는 이 구역은 오늘날까지 남한과 북한의 경계로 남아 있다.

6·25 전쟁은 결과적으로 김일성의 권위를 크게 강화하는 계기가 되었다. 그는 이제 소련의 지원을 받는 수많은 지도자 중 한 명이 아니라 '위대한 애국 전쟁'을 통해 북한을 직접 점령한 한 개인이 되었다. 김일

성과 그의 수많은 선전가가 악용한 민족주의 물결은 그의 반대자들, 대부분 소련에서 온 한국인이거나 남한 출신 또는 최근 중국에서 귀환한 사람들이었던 반대자들의 평판을 오염시켰다. 조선노동당은 1949년 두 개의 한국 내 공산당이 합쳐져 결성되었으며 그 지도자는 김일성이었다. 1953년 스탈린이 사망한 후 김 주석은 자신을 조선민주주의인민공화국의 최고 지도자라고 선언했다. 그는 자기의 개인 통치에 반대하는 노동당 인사들을 숙청하기 시작했다.

김일성이 고안하고 역대 정권을 통해 강화된 북한의 가치 체계인 주체사상은 민족 자치를 기반으로 삼는다. 1972년 김일성은 "주체사상은 한마디로 혁명과 건설의 주인이 인민임을 뜻한다"라고 설명했다. 주체사상은 자주성과 자급자족을 강조하는 인민 중심의 사회주의이다. 하지만 북한에서 인민이 아닌 한 사람의 지배가 확인된 것이 바로 그해였다. 김일성의 생일인 4월 15일은 북한의 주요 공휴일이 되었다. 이때부터 북한 전역에 위대한 수령의 동상이 세워지기 시작했다. 주체사상은 국가가 후원하는 종교가 되었고, 김씨네 지도자 세 명은 신으로 숭배되고 있다.

우상화의 기록

북한 주민들은 지난 50여 년 동안 북한을 세계 최강의 국가로 만든 주석이자 위대한 수령인 김일성과 위대한 장군인 아들 김정일을 우상화하고 숭배하도록 학습했다. 위대한 수령의 탄생부터 죽음까지 전 생애가 신화화되어 있다. 그가 말을 탄 그림이 종종 보이는데, 그 속에서 그는 나폴레옹의 모습—흰 말을 타고 구름 위를 지나 알프스를 넘는다—을 그린 자크 루이 다비드Jacques-Louis David의 그림을 연상시키는 포즈를 취하고 있다

(2022년에는 김정은이 크림색 말을 타고 할아버지의 신화적인 포즈를 따라하며 단호하게 바다를 바라보는 모습이 담긴 영상이 공개되기도 했다). 김일성의 과거는 수정되어 혁명 투쟁과 하나가 되었다. 그는 1950년대에 쓴 것으로 알려진 한 자서전에서 자신이 여섯 살이었던 1919년의 3월 1일에 벌어진 일을 회상하고 있다. 그는 그날 그 유명한, 일제에 항거하는 시위에 참여했고 "조선인이 피를 흘리는 것을 처음으로 목격했다". 그는 또한 아버지의 무릎 아래서 10월 혁명과 스탈린과 레닌에 관한 이야기를 들었던 것을 기억한다. 그는 일본 관리들의 자전거 타이어에 펑크를 내고 일본 교과서를 찢어버렸다고 전해진다. 이 모든 것이 조금 믿기지 않지만 있을 수는 있는 일로 보인다. 위대한 수령에 관한 이야기는 당의 현재 관심사와 일치하도록 정기적으로 수정되는 것으로 알려졌기 때문에, 진실이 무엇인지 알기는 어렵다.

이것은 김정일에게 부여된 신과 같은 영웅주의에 비하면 아무것도 아니다. 중국과 한국의 경계에 있는 백두산은 한반도에서 가장 높은 산으로 김정일이 태어난 곳이라고 알려져 있다. 한 이야기에 따르면, 그는 일제에 맞선 혁명 투쟁이 일어나고 있던 당시 백두산의 한 동굴에서 태어났다. 백두산은 특히 1920년대부터 일본 후지산에 대응하는 한국의 산으로 여겨지면서 민족 정체성의 중심이 되는 신성한 산이다. 김정일의 성인전hagiography은 예수 그리스도를 닮아 있다. 그의 탄생에 참석한 여성과 군인들은 그를 '백두산의 밝은 별'이라며 즉각적으로 칭송했고, 이 놀라운 소식은 국내는 물론이고 국경을 넘어 도쿄까지 퍼져 일본 관리들은 이 '하늘이 보낸 소년'이 한국의 독립을 가져올 거라고 믿었다는 내용을 기록으로 남겼다고 전해진다. 김정일은 1941년 또는 1942년에 태어났는데, 이때는 일본의 한국 지배가 여전히 강력했던 시기이자 6·25 전쟁이 끝나는 1953년이 되기 11년 전이었다. 이런 점을 감안하면, 성인이

되기 전에 기록된 내용은 놀라울 정도로 예지력을 발휘한 것이었다. 여섯 살 무렵, 그는 너무나 총명해서 어머니가 그의 의견을 따를 정도였다고 전해진다. 열 살이 되자 최고사령부에서 아버지와 함께했고, 전쟁 진행 상황에 대한 조언까지 내놓았다. 그의 아버지는 매우 감동하여 궁극적인 권력 이양을 상징하는 권총을 그에게 물려준 것으로 전해진다.

 김씨 일가의 고향으로 추정되는 평양 외곽의 작은 마을은, 사람들이 공물을 가져오고, 김씨 일가의 집을 보기 위해 성실하게 줄을 서고, 우물물을 마시거나 심지어 병에 담아 가져가기도 하는 신사가 되었다. 김씨 왕조의 상징과 그들에 대한 숭배를 나타내는 상징물이 곳곳에 있다. 심지어 버스 안에서도 위대한 수령의 말씀을 손으로 직접 써서 붙인 게시물을 볼 수 있다. 전국적으로 1940년대와 1950년대에 소련이 처음 시작한 사회·현실주의적 스타일의 이미지가 김씨 남자들을 자비로운 아버지로 표현하고 있다. 평양의 지하철 개선역에 있는, 김일성이 인민들을 향해 열띤 몸짓으로 연설하는 모습을 형상화한 황금 동상은 분위기를 설정한다. 김씨네 남자들은 때때로 북한 인민들이 독립을 이룰 수 있도록 영웅적으로 지원하는 군 장군으로, 농업 활동을 온화하게 감독하는 농부로, 또는 노동자들의 삶에 기쁨과 번영을 가져다주는 고무적인 연설가로 변신한다. 어떤 경우에는 친근한 모습을 내보이기도 하는데, 그들은 꽃에 둘러싸여 있거나 영양 상태가 좋고 올바르게 행동하며 해사하게 웃는 어린이 무리에 둘러싸인 채 공원에 앉아 있다.

이데올로기와 건축 예술의 결합

김씨 일가에 대한 개인숭배는 평양의 구조에 점점 더 깊숙이 스며들고

있다. 넓은 대동강에 인접한 평양은 2000년(어쩌면 3000년)이 넘는 오랜 시간에 걸친 한반도 왕국들 가운데 두 개 왕국의 수도이다. 건국의 아버지는 '하늘의 손자'이자 '곰의 아들'이라고 부르는 전설적인 한국의 신왕 단군으로, 지금의 평양이 있는 부지 근처에 성벽 도시 아사달을 건설한 것으로 알려져 있다(1993년 북한 고고학자들은 단군이 실존 인물이며 평양 외곽의 태백산에서 그의 무덤을 발견했다고 주장한 바 있다). 평양에서 유일한 '고대' 건축물인 6세기의 보통문普通門―한때 평양의 서쪽 출입구였으며, 적어도 세 번 이상 재건되었다―은 미래 지향적인 류경호텔―완공되지 못한 채 완전히 유리로 되어 있는데, 공상과학 로켓과 비슷한 콘크리트 구조물이어서 하늘을 뚫을 것처럼 보인다―로 이어지는 전망을 위한 축으로 의도적으로 사용되었다. 류경호텔이 제시하는 밝은 미래와 도로가 에워싸고 있는 작고 인상적이지 않은 보통문 사이의 대조는 영리하게 의도된 것이다. 평양 곳곳에서 볼 수 있듯이 이곳 건축물들은 과거 역사의 무의미함을 선포하는 데 사용되며, 이는 주체사상과 김씨 일가가 제시하는 발전 그리고 밝은 미래와 대조된다.

6·25 전쟁 당시 50만 명의 평양 거주민 중 상당수가 집을 잃었고, 폭격으로 건축물의 75%가 파괴된 것으로 추산된다. 새 정권이 볼 때 이 재앙은 기회였다. 옛 도시는 쓸어서 내다 버리듯 사라졌고, 평양은 소련의 거대 도시들을 모델로 삼은, 계획된 땅 위의 낙원으로 다시금 상상되었다. 재건 작업은 처음에 모스크바건축연구소Moscow Architectural Institute가 주도했고, 따라서 누가 실제 책임자인지는 분명했다. 하지만 조선건축가동맹의 창립자인 김정희가 도시의 마스터플랜을 작성했다. 모든 토지가 국가 소유였기 때문에 토지 소유권 문제를 해결하는 데 아무런 문제가 없었고, 계획자들은 원하는 것은 무엇이든 할 수 있었다.

그 결과, 평양의 일부 지역은 동아시아 도시라기보다는 구소련 공화

국의 외곽 신도시처럼 느껴진다. 20세기 초의 지도와 사진에서 볼 수 있는 구불구불한 골목과 유기적인 형태의 거리는 큰 대로와 직선, 각진 교차로로 대체되었다(강과 지형, 기존 철도망으로 인한 실용성 덕분에 옛 도시의 흔적은 아주 적게나마 아직 남아 있다). 주택은 대부분 르 코르뷔지에 모델에 따라 콘크리트 주택 구역 형태로 제공되었지만, 그 높이가 훨씬 높았다. 각각의 주거 구역에는 상점, 보육원, 학교, 약국 등의 공용 시설과 함께 약 5000명이 한 집단을 이루어 배치되었다. 영감이라는 면에서 보면, 브라질리아에 있는 코스타와 니마이어의 수페르쿠아드라타와 크게 다르지 않다.

평양은 국가 이데올로기의 살아 있는, 더불어 변화하는 표상으로 재건되었다. 처음부터 거리에 대한 계획은 도시의 경관을 지배하는 주요 기념물들의 위치와 연계해서 만들어졌다. 도시는 기념비와 광장, 공공건물로 차 있다. 이것들은 축으로 연결되어 있고 상호 간에도 연결되어 있다. 그래서, 예를 들자면, 보는 이의 시선은 강 서쪽 만수대에 있는 김씨 일가를 위한 만수대 대기념비부터 강 동쪽의 노동당 창건 기념비까지 옮겨간다. 또 다른 축은 대동강 서쪽의 김일성 광장에서 동쪽의 바로 맞은편 주체탑까지 이어진다(476쪽). 두 축은 둘 사이에 다리가 놓여 있는 것보다 더 강력하게 연결되어 있다. 김일성 광장의 일부에 서 있으면 마치 주체탑이 같은 구조물의 일부인 것처럼 느껴지고, 강력하거나 어디든 존재하던 강은 보이지 않고 국가 권력에 종속된 것처럼 느껴진다.

주요 대로인 승리 거리는 북쪽의 개선문에서 만수대 대기념비를 지나 평양의 의식 중심지인 김일성 광장까지 이어진다. 이곳은 도시에서 가장 큰 공간으로 행진과 집회가 열리는 장소이며 최대 10만 명을 수용할 수 있다. 이 광장은 강을 마주하고 있으며, 맨 윗부분에는 한국 전통 양식에다 신고전주의적 건축 계획을 사용해서 만든 인민대학습당이 있

다. 인민대학습당은 웅장한 규모의 건축물로 34개의 녹색 양박공 지붕으로 되어 있다. 노동과 병행하는 '학습'은 주체사상의 초석으로, 1982년에 김일성의 칠순 생일을 기념하기 위해 완공된 이 건축물은 광장을 지배하고 있다. 인도와 도로에는 표시가 되어 있어서, 행진이 있는 날에는 누구나 어디에 서야 하는지 알 수 있다. 김일성 광장은 대동강까지 이어져 있으며, 주체탑이 바로 내려다보인다. 주체탑은 화강암으로 지어졌으며(김일성 생애의 모든 날을 상징하는 화강암 덩어리가 있다고 전해진다), 170미터 높이로 역시 1982년에 완공되었다. 초대 김일성 주석의 권력과 이념을 기념하는 탑이다. 바닥에는 조선노동당의 상징인 망치와 낫, 붓을 들고 있는 세 개의 청동 조각상이 있다.

북한에서는 이데올로기와 건축이 결합해 있다. 김정일은 《건축 예술에 대하여》(1991)라는 책을 쓴 것으로 알려져 있다. 본문 내용의 일부는 전형적인 마르크스-레닌주의 사상을 담고 있다. 건축가는 부르주아 사상을 거부해야 하며, 건축물은 혁명적이어야 한다는 것이다. 다른 부분은 진부한 내용으로, 근대 건축학도들 대부분이 전 세계 어디에서나 배웠을 법한 내용을 담았다. 즉, 건축은 사회 역사와 밀접한 관련이 있으며 건축은 민족적 감수성과 모더니즘을 결합해야 한다는 내용이다. 이 책에서 가장 흥미로운 부분은 기념비적 공간에 대한 김정일의 견해인데, 이것은 평양이 세워진 토대가 되었다. 그의 견해는 이렇다. 공간에는 초상화나 조각품과 같은 초점이 있어야 하며, 이를 주변이 압도하지 않아야 한다. 그 뒤로는 주변 건물이나 풍경을 차단하는 배경이 있어야 하며, 존중과 품격의 본질적인 균형을 달성하는 여러 대칭적인 요소들이 이 배경의 구조적 틀 역할을 해야 한다. 이것은 초점에다 주의를 집중시키는 역할을 한다. 공간은 한쪽 면이 개방되어 있어 외부로 투영되어 주변을 지배할 수 있어야 하며, 미래를 상징하는 사람들을 들여보낼 수 있어야

한다.

　이런 접근법은 만수대 대기념비와 같은 도시의 정형화된 건축 작품들을 다수 만든 것에서 찾아볼 수 있다. 만수대 대기념비의 경우, 초점이 하나—1972년에 김일성 주석의 환갑 생일을 기념하기 위해 조각된 거대한 김일성 동상—에서 두 개로 늘어났다. 짝을 이루는 김정일 동상은 김일성이 사망한 이듬해인 2012년에 세워졌다. 두 동상은 매우 거대하다. 높이가 20미터에 달해 일반인은 물론 함께하는 조각 프리즈(높이가 4.6미터가 넘는)의 인물상들도 작게 느껴질 정도이다(31쪽, 4번). 두 사람 모두 활동적이고 개방적인 지도자로 그려져 있다. 아버지 김일성은 오른손으로 '앞길'을 가리키는 손짓을 하며 연설하고 인민들의 환호를 받는다. 그러면서 강 건너편에 있는 석조 조각—망치와 낫, 붓을 쥐고 있는 거대한 세 개의 손을 형상화했다—인 조선노동당 창건 기념비를 바라보고 있다. 김정일은 아버지의 현명한 말씀을 고맙게 듣고 있다는 듯 환한 미소를 짓고 있다.

　아버지와 아들은 한국 사회주의의 발상지인 백두산을 표현한 거대한 모자이크 앞에 서 있는데, 백두산도 그들의 초인적인 힘 앞에서는 무의미하게 무너져 내린다. 양옆으로는 일제로부터의 해방과 사회주의의 업적을 상징하는 대칭적이고 역동적인 두 조각 무리가 김씨 일가의 지도력 아래 영광으로 나아가는 북한 인민을 보여준다. 기념비 앞의 광활한 광장은 평소 의례적으로 절을 올리는 북한 사람들로 가득하다. 방문객들은 동상에 경건하게 절을 하기 전에 플라스틱 꽃다발을 하나 사서 동상 앞에 놓아야 한다(사려 깊게도 이 꽃은 재활용되어 재판매된다).

　도시의 안개에 가려 잘 보이지 않는 중경中景쯤에는 당 창건 기념비가 모습을 드러내고, 그 양옆으로는 만수대 조각들이 높이 들고 있는 깃발을 연상시키는 두 그룹의 주거용 건물이 있다. 이것들은 전체주의 극장과 같은 인상적인 건축물로, 조직화한 집단의 일원이 아닌 일반인은 작

고 하찮은 존재로 느껴지도록 설계되었다.

　어쩌면 이런 이미지들의 가장 완벽한 조합은 평양 지하철 시스템의 구조와 불가분의 관계에 있을 텐데, 전체적으로 볼 때 그 시스템은 김씨 왕조의 영광과 북한의 업적, 북한의 자연의 아름다움에 바쳐진 지하 기념비이다. 복도와 승강장을 장식한 벽화와 모자이크는 지하철이 '우리 기술과 우리 재료, 우리 노력으로' 건설되었다는 메시지를 강조한다. 물론 그 모델은 북한이 아니라 1930년대와 1940년대의 모스크바 지하철이지만, 이 지하철은 주체사상의 물리적 표현이다. 북한 지하철은 고품질의 재료로 지어져 세심하게 관리되고 있다. 플랫폼은 전통적인 건축 양식으로 장식된 기둥들로 지탱되는 아치형 홀이며, 북미 유리 예술가 데일 치훌리Dale Chihuly의 작품을 연상시키는 여러 가지 색상의 아름다운 유리 샹들리에가 천장에 매달려 있다. 북한의 지하철은 세계에서 가장 싼 값에 탈 수 있는 지하철이라고 한다(31쪽, 5번).

　많은 장식물에는 김씨 부자들이 인민과 노동자 들을 지도하는 모습이 담겨 있다. 통일역에 있는 한 장식물에서 김일성은 그 자신이 태양 그 자체라는 의미로 황금빛 후광을 둘러쓰고 있다. 그는 북한 국기 아래에서 남북한 주민들이 서로를 포옹하며 행복해하는 모습을 지켜보고 있다. 황금벌역의 홀에는 추수철의 광활한 들판—멀리 도시와 산까지 뻗어 있다—한가운데서 밝은 햇살을 받으며 엉덩이에 손을 얹은 채 환하게 웃고 있는 김일성의 그림이 걸려 있다(그는 손자 김정은과 놀라울 정도로 닮았다). 공손한 몸가짐의 두 노동자가—몸집은 김일성보다 적절하게도 작지만 영양 상태는 좋다—추수 공물을 들고 위대한 수령에게로 다가선다.

　영광역에는 1970년대의 파카에 윗단추를 연 셔츠와 슬랙스 바지를 입은 김정일을 그린 거대한 벽화가 있다. 그는 발아래 계곡의 나무들이 아니라 중경中景의 산맥 위로 몸집을 드리울 수 있도록 세심하게 고른 땅

의 돌출부에 서 있다. 그는 물론 실물보다 훨씬 크게 그려져 있지만, 백두산의 광활한 눈 덮인 봉우리를 배경으로 대자연 속에서 여유를 즐기며 미소를 짓고 있어서 친근하고, 제복이나 정장이 아닌 평상복 차림을 하고 있어서 가까이하기가 쉬워 보인다. 지하철을 타고 직장이나 집으로 이동하는 사람들은 키가 그의 무릎까지만 가닿는다. 그의 우월성은 분명히 드러난다. 그는 자비로운 전제 군주이자 독재자이다.

이 기념비들은 마치 항상 그곳에 있었던 것처럼 보이도록 만들어졌다. 하지만 새로운 시대와 관심사에 맞춰 진화해 오기도 했다. 예를 들어 만수대 언덕의 김일성 동상은 원래 마오쩌둥 주석 양복을 입고 있었지만, 2012년에는 넥타이를 맨 양복 차림으로 바뀌었다. 김정일의 외투는 파카로 바뀌었는데, 아무리 사소한 문제라도 주민들에게 즉석에서 조언을 아끼지 않는 인민의 남자로 알려진 그의 명성에 더 잘 부합하는 옷차림이다. 이것은 평양 자체가 어떻게 변화했는지를 보여주는 전형적인 예로, 평양은 전형적인 소련식 계획에서 김씨 왕조 특유의 권위주의적 사회주의와 예술과 건축에 대한 지역적 접근 방식을 반영한, 좀 더 독특한 요소를 갖춘 계획으로 이동하는 모습을 보인다.

북한 건축가들은 오랫동안 다른 건축 양식에 매료됐다. 국립 건축 학교인 백두산건축연구원은 전 세계의 훌륭한 건축물의 사진과 설계도 등 방대하고 훌륭한 컬렉션을 갖고 있다. 현실에서든 구글 지도를 통해서든 평양을 본다는 것은 런던과 뉴욕에서 두바이와 누르술탄에 이르기까지 전 세계 도시에서 볼 수 있는 건축 양식에 대한 더 크고 해사한 해석을 보는 것이다. 예를 들어 1982년에 세워진 개선문은 파리의 개선문보다 높이가 30피트 이상 높다(32쪽, 1번). 이곳 말고 크기가 더 중요한 곳은 없다.

1980년대부터 북한 정권은 도시 전역에서 볼 수 있고 북한 밖에서도

알려지는 '상징적인' 건축물과 기념물에 집중해 왔다. 이 건축물들은 도시에 집중력과 시각적 정체성을 부여한다. 그리고 스케이트 선수의 헬멧 모양으로 지어진 평양 아이스링크, 고려호텔의 우주 시대 쌍둥이 타워, 국화國花인 산목련이 강 위에 떠 있는 모습을 형상화한, 열여섯 개의 포물선 아치로 이루어진 5·1절 스타디움 등, 중력을 거스르는 듯한 재료와 모양으로 지어진 경우가 많다. 남쪽에서 평양으로 접근하는 주요 고속도로 위를 가로지르는 조국통일 3대헌장 기념탑을 보자. 이 기념탑은 만약 통일이 된다면 평양에서 서울까지 이어질 통일고속도로의 북쪽 끝자락에 있다. 이 아치는 거대한 흰색 화강암 덩어리로, 조각된 두 명의 한국 여성이 도로 한가운데서 손을 맞잡은 채 청동으로 된 한반도 지도가 새겨진 명판을 높이 들고 있다. 그들은 대부분 텅 빈 고속도로를 따라 달리는 여행객들 머리 위로 거의 30미터 높이까지 솟아 있다. 이러한 규모의 건축물로 인간 형상을 제작하는 데 필요한 기술적 독창성에 감탄하지 않을 수 없다.

북한의 건축가들은 지난 10년 동안 그 어느 때보다 더 많은 야망과 독창성을 보여주었다. 김정은의 '강성 번영 국가' 정책에 따라, 북한은 핵무장에 대한 강경한 접근 방식을 채택하는 동시에 수도를 점점 더 화려한 기성 형식의 건축물들을 위한 전시장으로 재건하고 있다. 최고 지도자의 2016년 건축 선언문 〈번영하는 국가 건설을 위하여〉는 건축가들이 그의 아버지가 그랬던 것처럼 전통과 현대를 결합할 뿐만 아니라 글로벌 표준을 뛰어넘고 미래에도 오래도록 무결점으로 남을 기념비적인 건축물을 짓기를 바란다는 내용을 담았다.

김일성 광장과 만수대 대기념비 사이의 대동강 서안에 있는 창전 거리에는 마치 줄무늬 레고로 만든 것처럼 보이는, 옥류교를 붙들어 주는 기묘한 건물들이 모여 있다. 평양의 다른 지역과 달리 밤에는 화려한 조

명이 켜지는 이 반짝이는 구조물들은 노동자를 수용하기 위해 2012년에 1년도 채 안 되는 기간 동안 빠르게 지어졌다. 지금은 커피 한 잔 값이 평양 시내보다 약 네 배에 달하는 고급 지역이 되었다. 3년 후, 지식인 엘리트들을 위해 강변을 따라 건설된 미래 과학자 거리에서는 파스텔 청록색과 연어색의 고층 아파트들이 앙상블을 이루고 있다. 그것들은 민족 전통 의복의 색상과 전통 도자기의 매끄러운 광택을 연상시킨다. 이곳의 곡선적이고 재기 넘치는 형태들은 한국인들이 전통적으로 글씨를 쓸 때 사용하는 서예 붓을 모티브로 한 것으로 보인다. 광대한 규모를 고려할 때 더 놀라운 것은 청록색과 흰색의 은하 타워인데, 그것은 (취향에 따라 다르지만) 원자가 늘어진 모양이거나 현대식 탑을 닮은 모양이다. 여명 거리는 거대한 꽃잎을 형상화한 상점부터 대비되는 색상의 기하학적 모양으로 무늬를 낸 여러 색상의 타워까지 거대한 장난감 도시를 연상시키는 건물들로 가득하다.

전체적으로 볼 때, 이런 거리와 건물은 스스로의 선택으로 전 세계와 단절되고 고립된 이 나라 특유의 기발함과 유쾌함을 표현하고 있다. 새 평양은 테마파크, 돌고래 수족관, 워터파크 등 오락 시설이 가득한, 빛이 나는 새로운 도시 비전이다. 그것은 마치 디즈니와 윌리 웡카를 조합해 놓은 것 같고, 밝고 경쾌하고 반복적이고 기억하기 쉬운 북한판 케이팝이 배경음악으로 함께하는 것만 같다. 이 용감한 새로운 세계에 어울리도록 도시의 많은 기존 건물이 파스텔 색상으로 칠해졌다. 공중에서 바라본 평양은 (유니콘은 없지만) 어린이들의 무지개 도시, 즐거움이 의무만큼이나 중요한 사회주의 낙원 같은 인상을 준다. 아마도 네온의 인공적인 형광색이 충분히 잘 어울릴 만한 곳은 1989년 서쪽 김일성 생가 근처에 처음 건설된 만경대 학생소년궁전일 것이다. 조선소년단에서 운영하는 이곳은 8세에서 14세 사이의 어린 개척자들이 무용, 음악, 체조, 미술,

공예 등의 교육을 받는 여러 기관 중 하나이다. 외국인이 북한을 관광할 때 많이 들르는 곳 중 하나인 만경대 궁전은 외부 세계에 북한의 특별한 모습을 보여주기 위해 자원을 동원해서 장식한 복합 건축물로, 뛰어난 신동 어린이들이 춤과 음악, 노래와 같은 복잡한 묘기를 선보인다. 브루탈리즘 양식의 인상적인 외관은 밝은 색상, 유기적인 모양의 부드러운 가구, 파스텔 조명, 3D 한국 지도가 있는, 그리고 천장에는 서양 아이들 방의 벽에서 볼 수 있는 야광 별을 크게 확대한 것처럼 보이는 은하수 형상도 있는, 아늑하고 친근한 실내로 전환된다. 하지만 이곳은 차별화된 어린이 센터이다. 로비의 주요 특징인 거대한 로켓은 북한의 핵과 우주에 대한 야망을 강력하게 상기시켜 준다.

모든 재미와 즐거움, 그리고 전복의 가능성에도 불구하고 북한에서 모든 것의 궁극적인 목적은 여전히 통제이다. 우리는 믿을 수 없는 건축물을 짓는 것뿐만 아니라 산 사람들을 한곳에 모아 살아 있는 예술 작품, 즉 특별한 집단체조를 만드는 데 들어가는 건축적·공간적 독창성에 감탄하면서도 동시에 두려움도 느끼게 된다. 군무는 흔한 활동이다. 모든 연령대의 여성들은 긴 소매와 치마가 있는 한국 전통 의상을 입고 전통 춤을 추기 위해 길거리와 공원에서 정기적으로 모인다(31쪽, 6번). 이런 전통에서 발전한 집단체조는 '자본주의적' 올림픽에 반대하며 설립된 국제 스포츠 이벤트인 소비에트 스파르타키아트(동유럽 여러 국가에서 행하는 종합 운동 경기 대회_옮긴이)와 결합했다. 1946년부터 평양에서 거의 매년 열리는 이 체조, 무용, 음악 공연은 한국인의 정체성과 북한 국가를 기념하는 행사이다.

집단체조는 수천 명의 사람들이 한 목표를 위해 노력한다는 이유로 주체사상의 발전에 핵심으로 여겨졌다. 1987년 김정일은 "집단체조 공연을 통해 당원들을 비롯한 노동 인민들이 우리 당의 주체사상을 확고

히 갖추게 되었고, 그 사상의 구현인 우리 당 노선과 정책의 타당성 그리고 위대한 생명력이 국내외에 널리 과시되고 있다"라고 말하기도 했다. 국민적 자부심과 단결을 고취하기 위한 수단으로, 집단체조는 식민지 상태에 있었던 북한의 시작점부터 (북한 정권의 표현에 따르면) "유토피아에 가까운 상승"을 거쳐 "자립적인 자신의 두 발로 서는 산업화된 강국"이 되기까지의 이야기를 예술적으로 표현한다.

2002년부터 이 공연은 비무장 지대를 사이에 두고 있는 양측으로부터 사랑받는 한국 민요에서 이름을 따와 〈아리랑〉 집단체조로 알려졌고, 공연은 아리랑 노래로 시작된다(32쪽, 2번). 한 명의 여성 가수가 무대에 오르고, 점차 아주 많은 수의 음악가와 가수가 거기에 합류한다. 금빛 부채를 든 채 갈색 로브를 입은 무용수들이 그들 뒤로 태양이 떠오르는 가운데 노래하고 춤을 추고, 경탄할 만한 안무 시퀀스와 함께 노래는 끝이 난다. 〈아리랑〉은 남자와 여자의 이별 이야기인 만큼 남북한의 이별과 궁극적인 재결합에 대한 염원을 상징하기도 한다.

누가 뭐래도 〈아리랑〉은 놀라운 위업이며, 집단체조가 유명한 이유는 충분하다. 거의 10만 명에 가까운 사람들이 모여 몸을 동기화하여 움직이는 이미지를 만들어 낸다. 아마도 가장 놀라운 시퀀스는 수만 명의 학생들이 등장하는 장면일 것이다. 춤추고, 손을 흔들고, 뛰고, 노래하는 출연자들이 색색의 카드를 연이어 들어 올려 큰 크기의 살아 있는, 놀라운 그림들을 만들어 보인다. 이 그림들은 일제에 맞선, 김씨 일가를 중심으로 한 북한 주민들의 투쟁과 승리에서 시작해서 북한 인민공화국의 자급자족, 두 신격화된 지도자(그들의 성스러운 이미지는 금빛 후광에 둘러싸여 있다), 그리고 마지막에는 '하나의 정부, 두 개의 체제'를 통한 한반도의 통일에 대한 염원으로 마무리된다. 하지만 이 행사의 더 넓고 덜 선의적인 목적은 규율, 집단주의, 신체 능력, 그리고 무엇보다도 국가에 대

한 충성심을 고취하는 것이다.

예술, 특히 건축 환경은 북한 정권에 매우 중요하다. 예술은 북한 정권의 통제 메커니즘을 미화하고 의미를 부여하여, 사람들이 분석적으로 생각하기보다는 '느끼고 믿게' 만들기 때문이다. 이 정부는 권력을 유지하고 이데올로기를 유지하기 위해 거의 모든 일을 할 것이며, 심지어 자급자족의 환상을 유지하기 위해 국민을 식량 부족과 기근에 처하게 할 수도 있다. 북한에서 건축은 강압과 통제의 수단으로서 그 가치가 인정된다. 하지만 이 비뚤어지고 부패한 국가에도 아름다움은 존재한다. 평양의 사회주의 낙원은 운이 좋은 소수만을 위하는 북한 버전의 〈트루먼 쇼〉로, 엘리트들을 김씨 일가에 충성하게 만드는 역할을 한다. 하지만 건축과 도시 계획, 공동체를 중시하는 이 도시에는 배울 점이 있고, 심지어 이 모든 것에도 불구하고 감탄할 점도 있다.

맺는 말

인간은 항상 예술을 만들어 왔다. 인간은 항상 예술이 무엇인지, 예술이 무엇을 의미하는지에 대해 생각해 왔다. 그리고 예술을 통해 자신과 자신이 살고 있는 사회에 관한 생각을 표현하고 미래를 위한 유산을 남기기도 했다.

　나는 이 책에서 전 세계 도시 공동체에서 수백만 명의 사람이 만들어 낸 인간의 시각적 창조성의 범위와 독창성에 체계성을 부여했다. 보고, 생각하고, 글을 쓰면서 나는 차이보다는 연결과 연속성에 더 큰 충격을 받았다. 근본적으로 인간은 변하지 않는다. 예술은 계속해서 만들어지고 있고, 그 목적은 바빌론과 예루살렘, 로마 사람들이라고 해도 여전히 친숙하게 여길 것이다. 예술은 주로 주거지와 음식, 영성, 즐거움, 질서, 공동체에 대한 우리의 욕구를 충족시키기 위한 것이다. 하지만 예술이 선善을 위한 명확한 힘인 것은 아니다. 예술은 시기심과 분노, 탐욕과 오만함을 불러일으킬 수 있다. 사람들을 통제하고, 그들이 믿는 것에 영향을 미치고, 그들을 조직하고, 심지어 그들이 살아가는 방식상의 메커니즘에까

지 영향을 미치는 일에서 예술보다 더 효과적인 방법은 없다.

나는 이 책을, 여행이나 직계 가족 외 누군가와의 교류가 어려웠던 팬데믹 봉쇄 기간에 대부분 기획하고 집필했다. 비록 내가 사는 지역에 국한되어 있었지만, 나는 예술을 통해 전 세계와 시간을 자유롭게 넘나들며 다양한 사람들과 그들의 생각을 접할 수 있었다. 예술 작품은 몸소 만나든 아니면 이미지를 통해 만나든, 우리의 마음을 일상에서 벗어나 새로운 곳으로 이끌고 인간의 다양한 가능성과 연결해 주는 힘이 있다. 위대한 예술은 우리의 시야를 뛰어넘는 경험을 열어준다. 우리를 행복하게 만들기도 하고 울게 만들기도 한다. 사랑하는 사람을 떠올리게 하거나 추억을 되살리기도 한다. 나아가 우리를 진정시키고 달래주기도 한다. 팬데믹 기간 동안 계속되는 불확실성 속에서 나는 예술 덕분에 인간 정신의 인내력을 믿으며 안심하곤 했다. 이상하게도, 아주 큰 역경과 고난의 순간에 만들어진 예술을 돌아보면서 특별한 위안을 받기도 했다. 영감과 아름다움은 갈등과 시련, 불의에서 나올 수 있다는 사실을 기억할 필요가 있다.

제작자는 세상을 떠났어도, 예술품은 침묵하지 않는다. 예술품은 제작자와 원래 소유자, 그리고 예술품을 접한 사람들에 대한 많은 이야기를 들려준다. 예술은 우리를 사라진 사람이나 경험과 연결해 주는 연결고리이다. 베냉의 청동기는 약탈당했지만 소멸하지는 않은 풍요로운 문화에 대한 생생한 증언으로 남아 있다. 그리고 로마 폼페이의 유적 주변을 걷다 보면 끝내 폐허가 될 거라고는 믿지 않았던 문명의 번영과 자신감이 혼합되어 있음을 여전히 느낄 수 있다.

엘리트들이 많은 예술품을 제작하거나 수집했다는 사실은 부인할 수 없다. 도시의 벽과 기초에 자신의 이름과 직함을 새긴 바빌론 통치자들, 통치하는 동안 구운 모든 항아리나 접시에 치세 표식을 남긴 명나라

황제들, 오늘날의 평양 곳곳에 있는 북한 최고 지도자의 이미지들에 관한 정보는 수없이 많다. 예술의 제작자이자 소비자인 여성에 대해서는 남성과 비교하면 알려진 정도가 훨씬 소박하다. 오늘날에도 역사를 뒷받침하는 문헌에서 여성이 남성보다 적게 발견되기 때문에 이 격차를 완전히 메우기는 어려울 것이다. 하지만 그 어떤 역사적 자료보다도 예술은 우리를 이전 시대의 무명인들과 정서적으로 연결해 줄 수 있다. 사마라의 다르 알 킬라파 궁전 바닥에서 발견된 벽화와 도자기 파편들은 우리에게 완전히 잊힌 사람들, 즉 아바스 왕조 칼리프의 쾌락을 위해 살았던 노예 남녀의 삶과 경험을 상기하게 한다. 콘스탄티노플에 있는 아야 소피아의 풍화된 대리석 바닥은 예배를 드리기 위해 또는 경이로움을 느끼기 위해 이곳을 방문한 수백만 명의 사람들을 떠올리게 한다. 은색과 금색 수레바퀴들로 뒤덮인 일본식 옻칠 나무 상자와 같은 정교하게 만들어진 물건들을 사용하고 소중히 여긴 이들은 누구였을까? 반짝 빛을 내는 정교함에 감탄하며 그 상자를 보는 동안, 우리는 그것이 귀중한 소지품, 아마도 화장품이나 종이, 먹물을 보관하는 데 사용되었으리라 상상해 본다. 이 하나의 물건은 인간 존재의 필수 요소 중 하나인 평범함과 초월적인 아름다움이 결합한 모습을 생생하게 보여준다.

 모든 사물은 많은 이야기를 담고 있으며, 나는 그저 표면적으로만 그런 것들을 훑어보았다. 곰곰이 생각하고 발견해야 할 것이 훨씬 더 많다. 이 책을 쓰면서 나는 매일 사용하는 커피잔부터 벽에 걸린 그림에 이르기까지 가까이에 있는 것들에 대해, 그리고 그것들이 우리 자신과 다른 사람들에 대해 알려주는 것에 대해 훨씬 더 감사하게 되었다. 하지만 내가 단호하게 위대한 예술이라고 부르는 것에는 매우 특별한 무언가가 있다. 인생에 아름다운 무언가를 갖는다는 것은 의심할 여지 없이 변화를 동반한다. 그것을 사용하거나 보는 것은 지속하는 즐거움이다. 개인

적으로 꼭 소유할 필요는 없고, 그저 내 것으로 생각할 수만 있으면 된다. 매일 지나치는 건물, 공공 갤러리의 조각품, 아끼는 그릇이나 접시, 저장한 이미지, 감상하는 영화 등이 그 대상이 될 수 있다. 다음에 그렇게 할 때 그 경험을 다른 사람과 공유해 보라. 무엇이 그들을 흥분시키고 무엇이 그들을 행복하게 하는지 알아보라. 우리 삶에서 우리가 무엇을 하든, 어떻게 생각하든, 우리는 모두 예술을 사랑하는 것만으로도 예술의 이야기에 기여할 수 있다.

감사의 말

나는 장대한 서사를 다루면서도 디테일에 몰입하고, 여러 나라와 수천 년을 넘나들며 연결성을 찾아내면서도 구체적이고, 사물에 대한 사랑을 기초로 삼는 책을 쓰고자 했다. 그런 것이 내가 읽고 싶은 종류의 책이었지만, 예술을 다룬 책 중에서는 그런 것을 찾지 못했다. 나는 페르낭 브로델Fernand Braudel, 에른스트 곰브리치Ernst Gombrich, 사이먼 샤마Simon Schama, 메리 비어드Mary Beard, 톰 홀랜드Tom Holland, 윌리엄 달림플William Dalrymple, 피터 프랭코펀Peter Frankopan 등 과거에 대해 폭넓고 포괄적인 방식으로 접근하는 여러 역사학자 및 미술사학자들에게 영감을 받았다. 나의 접근법은 내가 북아일랜드 분쟁이 벌어지던 벨파스트, 다시 말해 이미지가 두 민족을 정의하고 분리하는 데 사용되던 사회에서 자란 영향을 받을 수밖에 없었다. 예술은 종종 차이와 분열을 표현하는 수단이다. 하지만 예술은 멀게만 느껴지는 시대나 장소에 있는 사람들과 우리를 연결하여 그들의 경험이 우리의 경험과 대화할 수 있게 해준다는 사실을 잊지 말아야 한다.

나는 어릴 때부터 대화와 책, 문화에 빠져들게 해준 부모님 제니퍼 캠벨Jennifer Campbell과 노먼 캠벨Norman Campbell, 그리고 형제자매 간인 루시Lucy와 앨러스테어Alastair에게 큰 도움을 받았다. 벨파스트에서, 그리고 나중에는 옥스퍼드와 런던에서 중고등학교와 대학교를 다니며 나는 식견이 넓고 학문에 엄격한 학자들의 가르침을 받는 행운을 누렸다. 스티븐 도허티Stephen Doherty(안식을 누리길), 짐 그로Jim Grew(안식을 누리길), 알렉산더 머레이Alexander Murray, 레슬리 미첼Leslie Mitchell, 하트무트 포게 폰 슈트랜드만Hartmut Pogge von Strandmann, 제니퍼 플레처Jennifer Fletcher, 퍼트리샤 루빈Patricia Rubin에게 감사드린다. 나는 이들로부터 많은 것을 배웠고, 이들의 마음과 눈으로 보고 생각한 것에 대해 감사하다.

나는 내 인생의 대부분을 주민들이 자유롭고 관대하게 이용할 수 있는 훌륭한 공공 미술 컬렉션과 건축물들이 있는 벨파스트와 옥스퍼드, 런던, 더블린의 네 도시에서 사는 행운을 누렸고, 또한 인터넷과 저렴한 여행의 혜택을 누릴 수 있는 시대를 사는 행운도 누렸다. 또한, 박물관 관련 경력을 쌓으며 운 좋게 만난 많은 관대한 멘토들과 그들이 보여준 모범에 신세를 졌다. S. B. 케네디S. B. Kennedy(안식을 누리길), 앤 스튜어트Anne Stewart, 킴 모히니Kim Mawhinney, 에일린 블랙Eileen Black, 존 머독John Murdoch, 크리스토퍼 브라운Christopher Brown, 존 휘틀리Jon Whiteley(안식을 누리길), 티모시 윌슨Timothy Wilson, 캐서린 휘슬러Catherine Whistler, 케이트 유스터스Kate Eustace, 콜린 해리슨Colin Harrison, 닐 맥그리거Neil MacGregor, 찰스 소마레즈 스미스Charles Saumarez-Smith, 루크 시슨Luke Syson, 캐럴 플라조타Carol Plazzotta, 딜리안 고든Dillian Gordon, 마틴 와일드Martin Wyld, 아쇼크 로이Ashok Roy, 캐시 애들러Kathy Adler, 메리 허소프Mary Hersov, 자 스터기스Xa Sturgis, 악셀 루거Axel Ruger, 도라 손턴Dora Thornton, 칼 스트렐케Carl Strehlke, 조애나 캐넌Joanna Cannon, 데비 스왈로Debby Swallow, 에른스트 베겔린Ernst Vegelin, 아

비바 번스토크Aviva Burnstock, 프란시스 모리스Frances Morris, 롤리 키팅Roly Keating, 니컬러스 페니Nicholas Penny, 앤 홀리Anne Hawley, 에블린 웰치Evelyn Welch, 콜린 베일리Colin Bailey, 엘리자베스 이스턴Elizabeth Easton 및 가브리엘 파이널디Gabriele Finaldi가 바로 그들이다.

내가 이 책을 작업하기 위해 매우 바쁜 시기에도 국립미술관 일에서 벗어날 수 있도록 배려해 준 가브리엘과 국립미술관 이사회 의장인 존 부스John Booth에게 특별한 신세를 졌다. 다양한 방식으로 도움을 준 국립미술관의 모든 전직 동료에게도 감사를 표한다. 특히 친절함과 인내심을 발휘해 준 크리스틴 라이딩Christine Riding과 줄리 퍼스Julie Firth, 그리고 귀중한 조언을 해준 트레이시 존스Tracy Jones에게 감사의 말을 전한다. 또한 아일랜드 국립미술관NGI의 메리 킨Mary Keane 관장과 NGI의 모든 팀원, 무엇보다도 자신타 베네티Jacinta Benetti, 길리언 드마르코Gillian DeMarco, 퍼트리샤 골든Patricia Golden, 앤드류 헤더링턴Andrew Hetherington, 제마 맥아들Gemma McArdle, 킴 스미트Kim Smit에게 감사한 마음이다. 특히 런던 국립미술관, 코톨드 미술관, 바르부르크 연구소, 런던 도서관, 대영 도서관, 더닝 도서관, 케닝턴 도서관, 국립미술도서관, 아일랜드 국립미술관 등 많은 도서관의 직원들은 수년 동안 변함없이 친절하게 도움을 주었다. 캠벨 가족들과 구달Goodall 가족들, 내 친구들은 육아를 대신해 주고, 심지어 생각하고 글을 쓸 수 있는 장소까지 내주면서 언제나 나를 지지해 주었다.

나는 위에서 언급한 이들을 포함해서 많은 동료로부터 배움을 얻었다. 폴 애크로이드Paul Ackroyd, 세바스티앙 알라르Sebastien Allard, 제러미 애슈비Jeremy Ashbee, 수재나 에이버리 쿼시Susanna Avery-Quash, 그레임 바라클로프Graeme Barraclough, 팀 배링거Tim Barringer, 안드레아 베이어Andrea Bayer, 레이첼 빌린지Rachel Billinge, 폴리 블레이크슬리Polly Blakesley, 토마스 볼Thomas Bohl, 데이비드 봄포드David Bomford, 알릭스 보베이Alixe Bovey, 자비어 브레이Xavier

Bray, 스테퍼니 벅Stephanie Buck, 질 버크Jill Burke, 에마 카프론Emma Capron, 스테파노 카르보니Stefano Carboni, 앨런 총Alan Chong, 마틴 클레이턴Martin Clayton, 도널 쿠퍼Donal Cooper, 안나 콘타디니Anna Contadini, 바트 코넬리스Bart Cornelis, 앨런 크루컴Alan Crookham, 바버라 도슨Barbara Dawson, 빈센트 델리우빈Vincent Delieuvin, 질 던커턴Jill Dunkerton, 애나 이비스Anna Eavis, 데이비드 엑서지언David Ekserdjian, 미겔 팔로미르Miguel Falomir, 수전 포이스터Susan Foister, 세실리아 프로시니니Cecilia Frosinini, 마이클 갤러거Michael Gallagher, 알렉산드라 거스틴Alexandra Gerstein, 마이클 홀Michael Hall, 길 하트Gill Hart, 카트린 헨켈Katrin Henkel, 톰 헨리Tom Henry, 세라 헤링Sarah Herring, 다니엘 헤르만Daniel Herrmann, 프레드릭 일크먼Frederick Ilchman, 낸시 아이어슨Nancy Ireson, 래리 키스Larry Keith, 다그마르 코바허Dagmar Korbacher, 샐리 코먼Sally Korman, 제인 놀스Jane Knowles, 팀 녹스Tim Knox, 어맨다 릴리Amanda Lillie, 로라 르웰린Laura Llewellyn, 마리아 로페스 판훌 이 디에스 델 코랄Maria Lopez-Fanjul y Diez del Corral, 레베카 라이언스Rebecca Lyons, 토머스 마크스Thomas Marks, 프리예시 미스트리Priyesh Mistry, 미나 무어 이드Minna Moore Ede, 레이첼 모스Rachel Moss, 재클린 무사키오Jacqueline Musacchio, 스콧 네더솔Scott Nethersole, 파브리치오 네볼라Fabrizio Nevola, 브리타 뉴Britta New, 아이미 응Aimee Ng, 미셸 오말리Michelle O'Malley, 리처드 플랜트Richard Plant, 엘리자베스 프레테존Elizabeth Prettejohn, 벤 쿼시Ben Quash, 션 레인버드Sean Rainbird, 크리스 리오펠Chris Riopelle, 앤 로빈스Anne Robbins, 제이슨 로젠펠트Jason Rosenfeld, 해나 로스차일드Hannah Rothschild, 네빌 롤리Neville Rowley, 자비어 살로몬Xavier Salomon, 피터 샤데Peter Schade, 제니 스콧Jenny Scott, 데스몬드 쇼 테일러Desmond Shawe-Taylor, 루퍼트 셰퍼드Rupert Shepherd, 빌 셔먼Bill Sherman, 제니퍼 슬리프카Jennifer Sliwka, 마리카 스프링Marika Spring, 세실리아 트레베스Cecilia Treves, 레티치아 트레베스Letizia Treves, 사라 볼스Sarah Vowles, 베시 위즈먼Betsy Wieseman, 콜린 위긴스Colin Wiggins, 루

시 휘태커Lucy Whitaker, 앨리슨 라이트Alison Wright, 스테판 월로호지안Stephan Wolohojian이 그들이다. 여러 해에 걸친 우리의 대화와 협업이 이 책에 영향을 주었다. 또한 10년이 넘는 기간 동안 전 세계의 여러 박물관과 컬렉션, 장소들을 방문하는 특별한 여행에서 이런저런 내 생각을 시험해 볼 수 있도록 용인해 준 제자들, 특히 알라스데어 플린트Alasdair Flint, 이머전 테드버리Imogen Tedbury, 어맨다 힐리엄Amanda Hilliam, 애나 맥기Anna McGee, 그리고 국립미술관의 조지 보몬트 그룹George Beaumont Group과 조지 보몬트 서클George Beaumont Circle 회원들에게 감사의 마음을 전한다. 하지만 어떤 오류가 있다면 그건 모두 내 책임임을 밝혀둔다.

나와 이 책을 만드는 작업에 대한 믿음을 갖고 이 책을 최대한 좋은 책으로 만들기 위해 노력해 준 편집자 홀리 할리Holly Harley와 에이전트 조너선 콘웨이Jonathan Conway에게 진심 어린 감사의 말을 전한다. 브리지스트리트 출판사의 사미르 라힘Sameer Rahim과 내 책에 참여한 모든 분, 특히 전문적인 교열과 인쇄 과정까지 도움을 준 조이 걸런Zoe Gullen, 이미지와 책의 외양과 느낌에 도움을 준 린다 실버먼Linda Silverman, 홍보와 마케팅을 담당한 루시 마틴Lucy Martin, 교정을 맡아준 리처드 콜린스Richard Collins에게도 감사의 인사를 전한다.

세 사람이 없었더라면 이 책은 결코 세상 밖으로 나오지 못했을 것이다. 이조벨Isobel과 에디Eddie, 엄마의 열정과 관심을 인내해 주고 가끔은 즐겨줘서 고마워. 이 책은 너희를 위한 거야. 그리고 내 삶을 환히 밝혀주고 모든 것을 가능하게 해주는 존John에게도 이 책을 바친다.

사진 자료 목록

51 미켈란젤로 부오나로티, 편지 뒷면의 쇼핑 목록, 1518년. 카사 부오나로티 박물관, 피렌체
53 에두아르 마네, 〈올랭피아〉, 1865년, 캔버스에 유채, 130.5×191cm. 파리 오르세 미술관(RF 644. RMN-Grand Palais /Dist.), 사진 출처는 SCALA, 피렌체
57 함무라비 법전이 새겨진 석비, 기원전 1792~1750년, 현무암, 225×79×47cm. 파리 루브르 박물관(Departement des Antiquites orientales, inv. SB 8). Bridgeman Images
80 이스라엘-팔레스타인: 북쪽을 바라보는 예루살렘 동쪽 성전산의 조감도, 2013년. History/Andrew Shiva/Bridgeman Images
108 로마 포럼 광장, 이탈리아 로마, Ken Walsh/Bridgeman Images
136 아바스 왕조, 하룬 알 라시드의 금 디나르, 788년, 앞면과 뒷면, 금, 직경 19mm. 대영 박물관(1874,0201.6 c), 런던, © The Trustees of the British Museum
164 〈아미타불 타타가타(가부좌를 튼 부처)〉, 1053년, 도금한 나무, 높이 277.2cm. 뵤도인 불교 사찰, 우지시, 일본(M Leigheb, c NPL – DeA), Library /Bridgeman Images

196 태화전 전경, 기원전 1406~1407년 이후 1420년까지 영락제에 의해 처음 건축, 일곱 차례에 걸쳐 재건됨(1695~1697년 포함), 베이징, History/David Henley/Bridgeman Images

222 언덕에서 바라본, 브루넬레스키의 돔이 보이는 피렌체 시내, 1420~1436년, 이탈리아 피렌체. ⓒ John Goodall

264 에도 민족, 베냉, 명판: 말에 올라탄 오바와 시종들, 1500~1580년, 황동, 49.5×41.9×11.4cm. 마이클 C. 록펠러 기념 컬렉션, 넬슨 A. 록펠러의 선물, 1965년, inv. 1978.412.309. 뉴욕 메트로폴리탄 미술관

294 야코프 판 캄펀, 암스테르담 시청(현 왕궁), 시의회당, 1648~1665년, 암스테르담, 네덜란드. ⓒ John Goodall

326 요한 멜키오르 딩글링거, 게오르크 프리드리히 딩글링거, 게오르크 크리스토프 딩글링거, 요한 벤야민 토매와 조수들, 〈대무굴 제국 아우랑제브의 왕좌〉, 1701~1708년, 나무, 금, 은, 부분적으로 도금, 에나멜, 보석, 진주, 옻칠, 58×142×114cm. 드레스덴 국립미술관(Green Vault, inv.: VIII 204). Photo Scala, Florence/bpk, Bildagentur fur Kunst, Kultur und Geschichte, Berlin

356 넬슨 기념탑이 있는, 남쪽에서 바라본 트래펄가 광장, 런던 국립미술관 및 세인트마틴인더필즈 교회, 런던, 영국 ⓒ John Goodall

388 요제프 마리아 올브리히, 분리파 건물, 카를 광장, 1898년, 오스트리아 빈. ⓒ John Goodall

418 유니레버 시리즈 〈루이즈 부르주아, 나는 한다, 나는 취소한다, 그리고 나는 다시 한다〉에서, 전시 중인 루이즈 부르주아의 〈엄마〉, 2000년 5~12월, 런던 테이트모던 터빈 홀, 1999년, 스틸과 대리석, 927.1×891.5×1023.6cm. ⓒ The Easton Foundation

450 공중에서 바라본 브라질리아: 도시와 파라노아 호수의 조감도, 1983년. Luisa Ricciarini/Bridgeman Images

476 높은 곳에서 바라본 김일성 광장과 주체사상탑, 북한 평양, 2010년. ⓒ Eric Lafforgue. All rights reserved 2023/Bridgeman Images

1 바빌론: 회복탄력성

- 피터르 브뤼헐, 〈바벨탑〉, 1560년경, 패널에 유채, 74.6×59.9cm. 보에이만스 판 뵈닝언 박물관, 로테르담. 컬렉션으로 획득: D.G. van Beuningen 1958, 2443 (OK)
- 우루크에서 발굴된 것으로 추정, 인장 각인과 함께 최초 설형문자가 새겨진 석판, 기원전 3100~2900년경, 진흙, 5.4×6×4.1cm. 메트로폴리탄 미술관, 뉴욕. 구매, Raymond and Beverly Sackler Gift, 1988년, 1988.433.1
- 바빌로니아 키루스 원통, 기원전 539년 이후, 소성 점토, 21.9×22.8cm (길이). 대영 박물관, 런던, 1880년, 1880,0617.1941. ⓒ The Trustees of the British Museum
- 네부카드네자르 2세의 명령에 따라, 기원전 575년경의 벽돌을 사용하여 1930년대에 재건된 바빌로니아 이슈타르 문, 틀로 만들고 구운 유약 점토. 페르가몬 박물관, 독일 베를린, ⓒ Zev Radovan/Bridgeman Images
- 행렬의 길에서 나온, 행진하는 사자가 있는 바빌로니아 벽면, 기원전 604~562년경, 유약 도자기, 99.7×230.5cm. 뉴욕 메트로폴리탄 미술관(플레처 펀드 (Fletcher Fund)), 1931년, 31.13.2
- 바빌로니아 이슈타르 문에 나온, 아다드와 마르두크의 상세 모습, 네부카드네자르 2세의 명령에 따라 틀로 만들고 구운 유약을 바른 기원전 575년경의 원래 벽돌을 사용하여 완성하고 1930년에 재건됨. 페르가몬 박물관. 독일 베를린. Tarker/Bridgeman Images
- 신히타이트와 바빌로니아, 바빌론의 사자, 기원전 605~562년, 검은 현무암, 260×1,195cm, 바빌론, 이라크. Luisa Ricciarini/ Bridgeman Images

2 예루살렘: 믿음

- 685년에서 692년 사이에 지어진, 기둥과 원주 들이 번갈아 가며 줄지어 선 바위 돔의 내부 모습, 1981년 촬영. G. Dagli Orti/ⓒ NPL - DeA 사진 Library/Bridgeman Images
- 지안로렌초 베르니니, 〈발다키노〉, 1624~33년, 청동, 28.74m(높이). 성 베드로 대성당, 바티칸 시국, 로마. Bridgeman Images

- 트랄레스의 안테미우스와 밀레투스의 이시도루스, 아야 소피아(외관), 537년 완공, 벽돌과 회반죽. 튀르키예 이스탄불, Bridgeman Images
- 트랄레스의 안테미우스와 밀레투스의 이시도루스, 아야 소피아의 내부, 537년 완공, 튀르키예 이스탄불. G. Dagli Orti/c NPL - DeA Picture Library/Bridgeman Images
- 미마르 시난, 쉴레이마니예 모스크의 내부 모습, 1550~1557년, 대리석과 화강암, 튀르키예 이스탄불. 사진 © Stefano Baldini/ Bridgeman Images
- 그리스(?), 콘스탄티누스가 로마로 가져온 '솔로몬' 기둥 중 두 개, 4세기경으로 추정, 대리석, 베르니니가 설계한, 성십자가 유물들(베르니니의 〈발다키노〉를 통해 보임)이 들어 있는 이동식 예배소의 양 측면에 설치됨. 1629~1640년, 성 베드로 대성당, 로마. © John Goodall
- 라파엘(라파엘로 산치오), 〈절름발이 남자의 치유〉, 1515~1516년경, 종이에 체질 안료, 캔버스에 장착, 342×536cm. 로열 컬렉션 트러스트Royal Collection Trust, RCIN 912946. 런던 빅토리아앨버트 박물관에 대여 중, 런던. 로열 컬렉션 트러스트 / © His Majesty King Charles III 2023

3 로마: 자기 확신

- 아라 파키스의 외부 전경, 기원전 13~9년, 대리석, 이탈리아 로마. Bridgeman Images
- 아라 파키스의 외관 (세부), 장식 꽃 프리즈, 기원전 13~9년, 대리석, 이탈리아 로마. G. Dagli Orti/c NPL - DeA Picture Library/Bridgeman Images
- 보스코레알레 큐비쿨럼의 짧은 벽(침실), 푸블리우스 판니우스 시니스토르Publius Fannius Synstor의 저택 방 M호실, 기원전 50~40년경, 프레스코화, 265.4×334×583.9cm, 보스코레알레, 로마 폼페이. 뉴욕 메트로폴리탄 미술관, 로저스 기금(Rogers Fund), 1903, 03.14.13a-g
- 베수비오를 배경으로 한 폼페이 포럼의 전경, 1세기, 이탈리아 폼페이. Bridgeman Images
- 포럼 목욕탕의 칼다리움, 폼페이, 64년경, 이탈리아 폼페이. L Romano/c NPL - DeA Picture Library/Bridgeman Images
- 하드리아누스 성벽, 코르브리지, 160~300년경, 노섬브리아, 영국. © John

- Goodall
- 판테온 내부 모습, 118~125년경, 콘크리트, 벽돌 및 대리석, 이탈리아 로마. ⓒ John Goodall

4 바그다드: 혁신

- 아바스 왕조, 남부 이라크로 추정, '아부 알 타키Abu al-Taqi가 만듦'이라는 쿠픽체 비문이 새겨진 그릇, 9세기, 도자기, 토기, 불투명한 흰색 유약에 코발트블루로 칠해짐, 6.4×21.9cm. 브루클린 박물관, 어니스트 에릭슨 재단Ernest Erickson Foundation에 의한 기증, Inc., 86.227.14
- 아바스 왕조, 사마라, 하람 벽화 파편, 9세기, 석고에 그린 회화, 11×10×1.5cm. 에른스트 헤르츠펠트에 의해 발굴, 이라크 사마라. 대영 박물관, 런던, OA+.10620. ⓒ The Trustees of the British Museum
- 스페인(아마도 알메리아), 알모라비드 왕조, 레슬링하는 사자와 하르피이아가 그려진 직물 조각, 12세기 초, 금속으로 감싼 불연속적인 패턴 씨실이 추가된 비단 랑파, 50×43cm. 보스턴 미술관, 엘렌 페이지 홀Ellen Page Hall 기금, 33.371
- 알리 이븐 이사Alī ibn Īsā의 도제 카피프, 아스트롤라베, 9세기, 황동. 1957년 J. A. 빌메이어J. A. Billmeir 기증. 옥스퍼드 대학교 과학사 박물관, inv. 47632
- 칼리프 무타심의 거주지, 9세기, 사마라. ⓒ NPL – DeA Picture Library/C. Sappa/Bridgeman Images
- 아바스 왕조, 출처는 사마라로 추정됨, '경사가 진 스타일'로 조각된 한 쌍의 티크 문, 9세기, 조각된 티크목, 221×51.4×104.8cm. 뉴욕 메트로폴리탄 박물관(플레처 펀드), 31.119.1
- 지혜의 집 도서관에 있는 학자들(Yahya ibn Mahmoud ibn Yahya ibn Aboul-Hasan ibn Kouvarriha al-Wasiti), 《마카마트 알 하리리Maqamat al-Hariri》, 1236~1237년, 37×28cm. 파리, 프랑스 국립도서관, MS Parisinus Arabus 5847, fol. 5v. c Archives Charmet/Bridgeman Images

5 교토 : 정체성

- 미나모토 도시후사(?), 《법화경》 방편품(지쿠부시마경), 11세기, 종이 두루마리에 수묵, 29.6×528.5. 도쿄 국립박물관, B-2401. ColBase: Integrated Collections Database of the National Institutes for Cultural Heritage, Japan
- 후지와라노 요리미치(행정관), 뵤도인平等院 호오도鳳凰堂(봉황당), 일본 우지시, 1050~1053년. ⓒ Michel Guillemot. All rights reserved 2023/Bridgeman Images
- 헤이안 시대 일본, 이세 슈의 《시 모음집》 한 페이지, 12세기 초, 장식지, 걸이용 두루마리로 프레임에 장착, 138×42.5cm. 뉴욕 메트로폴리탄 미술관, 메리 그릭스 버크Mary Griggs Burke 컬렉션, 메리앤잭슨버크 재단Mary and Jackson Burke Foundation 증정, 2015, 2015.300.231
- 헤이안 시대 일본, 풍경화 병풍, 11세기경(추정), 비단에 안료, 6폭 병풍, 각 146.4×42.7cm. 교토 국립박물관, A甲227. ColBase: Integrated Collections Database of the National Institutes for Cultural Heritage, Japan
- 헤이안 시대 일본, 《겐지 이야기》, '동쪽 오두막(Azumaya I)', 12세기 초, 장식지에 색깔 물감과 먹물, 도쿠가와 미술관. The Picture Art Collection/Alamy Stock Photo
- 헤이안 시대 일본, 개울의 수레바퀴 무늬로 장식된, 옻칠한 나무 세면 도구함, 12세기, 옻칠한 나무, 22.4×30.6×13.5cm. 도쿄 국립박물관, H-4282. ColBase: Integrated Collections Database of the National Institutes for Cultural Heritage, Japan

6 베이징 : 결단력

- 중국, 용좌에 앉은 영락제, 15세기경(추정), 비단에 묵과 색깔 물감(거는 족자), 220×150cm. 타이베이 국립고궁박물원. 사진 출처는 History/Bridgeman Images
- 중국(이전에는 서예가 심도沈度의 작품), 시종이 데려온 진상품 기린, 16세기, 비단에 먹물과 색깔물감(거는 족자 형태로 프레임에 장착), 171.5×53.3cm.

- 필라델피아 필라델피아 미술관, 존 T. 도런스John T. Dorrance가 증정, 1977년, 1977-42-1
- 중국, 베이징 자금성 앞에 선 한 관리의 초상화, 15세기, 비단에 그린 회화, 약 200×115cm. 베이징 중국 국립박물관. 사진 출처는 History/Bridgeman Images
- 페르시아, 풍경 속 왕실 리셉션, 피르다우시의 《샤나마》(왕들의 책)의 이중 권두 삽화에서 왼쪽 폴리오, 1444년, 불투명 수채화, 잉크, 종이에 금색 및 은색, 32.7×22. 클리블랜드 미술관, 존 L. 세브란스John L. Severance 기금, 1956.10
- 중국, 굽이 있는 도자기 잔, 1426~35년, 도자기, 푸른 물결에 붉은색 용을 새긴 푸른색과 빨간색의 밑유약, 이장泥漿으로 내부에 숨겨진 그림 형태로 용이 있음. 15.2×10.5cm. 런던 대영 박물관, PDF, A.626. 퍼시벌 데이비드Percival David Foundation 경 재단 이사회 제공; ⓒ The Trustees of the British Museum
- 중국, 큰 맥주잔 모양의 청화 도자기 주전자, 15세기 초, 유약을 발라 초벌구이한 도자기, 14×14.2cm. 런던 대영 박물관, EB 하벨(EB Havell)에 의한 기증, 1950,0403.1. ⓒ The Trustees of the British Museum
- 중국, 붉은 유약을 바른 도자기 술잔, 1403~1425년, 유약 도자기, 10.5×15.5cm. 런던 빅토리아앨버트 박물관, W. G. 걸랜드W. G. Gulland 기증. 1905년 신착 작품, 168-1905. 런던 빅토리아앨버트 박물관

7 피렌체: 경쟁

- 미켈로초 디 바르톨로메오Michelozzo di Bartolomeo, 메디치 궁전, 피렌체, 1444~1460년, 이탈리아 피렌체, ⓒ John Goodall
- 베네데토 다 마이아노, 줄리아노 다 상갈로, 크로나카Cronaca, 스트로치 궁전, 1489년에 시작해서 1548년에 완공, 이탈리아 피렌체. ⓒ John Goodall
- 도나텔로, 〈다비드〉, 1440년경, 청동, 높이 158cm. 피렌체 국립 바르젤로 미술관. 사진 ⓒ Raffaello Bencini/Bridgeman Images
- 산드로 보티첼리, 〈봄〉, 1480년경, 패널에 템페라, 202×314cm. 피렌체 우피치 갤러리, 1890 n.8360. ⓒ Raffaello Bencini/Bridgeman Images
- 라파엘로, 〈카네이션의 성모〉, 1506~1507년경, 주목에 유채, 27.9×22.4cm. 헤리티지 복권 기금Heritage Lottery Fund, 예술 기금(울프슨 재단Wolfson Foundation 기

부금이 더해짐), 런던 내셔널 갤러리의 미국인 친구들, 조지 보몬트 그룹George Beaumont Group, 크리스토퍼 온다치Christopher Ondaatje 경의 도움과 대중의 호소에 힘입음, 2004, NG6596. ⓒ Trustees of the National Gallery, London
- 마사초, 〈성모와 성 요한, 후원자들이 함께하는 성 삼위일체〉, 1427~1428년, 프레스코화, 667×317cm. 피렌체 산타 마리아 노벨라 성당. ⓒ Nicolo Orsi Battaglini/Bridgeman Images
- 레오나르도 다 빈치, 뒷다리로 선 말과 말들의 머리, 사자와 사람, 〈앙기아리 전투를 위한 습작〉, 1503년경, 펜과 잉크, 얇은 막, 종이에 약간의 붉은 분필, 19.6×30cm. 로열 컬렉션 트러스트, RCIN 912326. Royal Collection Trust/ⓒ His Majesty King Charles III 2023

8 베냉: 공동체

- 에도족, 베냉, 왕대비(이요바)의 기념 두상, 16세기 초, 황동, 51×16×18cm. 이전에는 베를린 국립박물관 소속 민족학 박물관, inv. III C12507, 소유권이 나이지리아로 이전, 2022년. 사진 ⓒ Dirk Bakker/Bridgeman Images
- 에도족, 베냉, 이디아 여왕의 상아 가면, 16세기, 상아, 철 및 구리 합금, 24.5×12.5×6cm. 런던 대영 박물관, Af1910, 0513.1. ⓒ The Trustees of the British Museum
- 에도족, 베냉, 궁전 단지 앞에 있는 시동 네 명이 그려진 명판, 16~17세기, 55×39×6.5cm. 런던 대영 박물관, Af1898, 0115.46. ⓒ The Trustees of the British Museum
- 올퍼르트 다퍼르, 왕궁이 있는 도시 베냉의 전경, 나이지리아(상세), 《아프리카에 대한 설명》에 나온 삽화, 저자 올퍼르트 다퍼르, 암스테르담, 1668년 초판. ⓒ A. Dagli Orti/c NPL - DeA Picture Library/Bridgeman Images
- 신원 미상의 영국 사진작가, 왕궁에서 나온 물건들과 함께한 도시 베냉을 방문한 영국 토벌 원정대들, 1897년, 젤라틴 은화, 16.5×12cm. 런던 대영 박물관, Af, A79.13. ⓒ The Trustees of the British Museum
- 에도족, 베냉, 유럽 인물들이 그려진 상아 소금 보관통, 1525~1600년, 상아, 29.3×11cm. 런던 대영 박물관, Af1878,1101.48.a-c ⓒ The Trustees of the British Museum

9 암스테르담: 관용

- 렘브란트 판 레인, 〈암스테르담 직물 길드의 감시관들〉, 1662년, 캔버스에 유채, 191.5×279cm. 암스테르담 국립박물관, 암스테르담시에서 대여, SK-C-6
- 니콜라스 마에스, 〈잠자는 하녀와 여주인이 있는 실내〉(〈게으른 하녀〉), 1665년, 참나무에 유채, 70×53.3cm. 런던 국립미술관, 리처드 시몬스Richard Simmons가 유증, 1847년, NG207. © Trustees of the National Gallery, London
- 요하너스 페르메이르, 〈골목길〉, 1658년경, 캔버스에 유채, 54.3×44cm. 암스테르담 국립박물관, H. W. A. 데터딩H. W. A. Deterding의 기증, 런던, SK-A-2860
- 얀 스테인, 〈즐거운 가족〉, 1668년, 캔버스에 유채, 110.5×141cm. 암스테르담 국립미술관, 암스테르담시에서 대여(판 더 호프(van der Hoop)의 유증), SK-C-229
- 피터르 클라어즈, 〈칠면조 파이가 있는 정물〉, 1627년, 패널에 유채, 76.5×135cm. 암스테르담 국립미술관, 네덜란트 렘브란트 재단과 국립미술관 이익증진재단의 지원으로 구입, 1974년, SK-A-4646
- 작가 미상, 페트로넬라 오르트만의 인형의 집, 1686~1710년 이후, 나무, 주석, 유리, 대리석, 종이, 구리, 벨벳, 원사 및 자수, 255×190×78×28cm. 암스테르담 국립미술관, 1875년에 이전, BK-NM-1010
- 프란스 포스트, 〈브라질 풍경〉, 1660년대, 패널에 유채, 48.3×62.2cm. 아일랜드 국립미술관, R. 랭턴 더글러스R. Langton Douglas 대위가 선물한 작품, 1923년, NGI.847. © National Gallery of Ireland

10 델리: 시기심

- 무굴 제국의 기능공, 샤 자한의 백색 연옥으로 만든 연꽃 술잔, 1657년, 흰색 연옥, 18.7×14cm. 런던 빅토리아앨버트 박물관, 예술기금Art Fund 지원과 울프슨 재단, 스핑크앤선Messrs Spink and Son, 그리고 익명의 후원자의 도움으로 구매, IS.12-1962. © Victoria and Albert Museum, London
- 난하(화가)와 미르 알리 하라비(서예가), 〈샤 자한 황제와 그의 아들 다라 시코〉, 샤 자한 사진첩의 폴리오, 1620년경(회화), 잉크, 불투명 수채화, 종이에

금, 38.9×26.2cm. 뉴욕 메트로폴리탄 미술관, 구매, 로저스 기금 및 케보키안 재단Kevorkian Foundation 기증, 1955년, 55.121.10.36
- 타지마할의 내부 돔, 1631~1648년, 인도 아그라. ⓒ Ann & Bury Peerless Archive/Bridgeman Images
- 가림막 그리고 뭄타즈 마할과 샤 자한의 무덤들이 내려다보이는 타지마할의 내부 전경, 1631~1648년, 인도 아그라. ⓒ Ann & Bury Peerless Archive/Bridgeman Images
- 대리석 왕좌, 공개 알현실, 붉은 요새, 1639~1648년, 인도 델리. ⓒ Ann & Bury Peerless Archive/Bridgeman Images
- 비공개 알현실, 붉은 요새, 1639~1648년, 인도 델리. ⓒ Ann & Bury Peerless Archive/Bridgeman Images

11 런던: 탐욕

- 존 에버렛 밀레이, 〈오필리아〉, 1851~1852년, 캔버스에 유채, 76.2×111.8cm. 헨리 테이트Henry Tate 경이 증정, 1894년, N01506. ⓒ Tate
- 얀 판 에이크, 〈조반니(?) 아르놀피니 부부의 초상〉, 1434년, 참나무에 유채, 82.2×60cm. 런던 국립미술관, 1842년에 구입, NG186. ⓒ Trustees of the National Gallery, London
- 윌리엄 홀먼 헌트, 〈세상의 빛〉, 1900~1904년, 캔버스에 유채, 304.8×193cm. 런던 성 바울 대성당, 찰스 부스 경이 기증. ⓒ John Goodall
- 조지 길버트 스콧 경, 남쪽에서 본 미들랜드그랜드 호텔, 1865~1876년, 영국 런던. ⓒ John Goodall
- 윌리엄 발로, 철도 역사, 세인트판크라스 역, 1864~1868년, 영국 런던. ⓒ John Goodall
- 조지 길버트 스콧 경, 앨버트 기념비, 1872년 개관, 켄싱턴 정원, 영국 런던. ⓒ John Goodall
- 귀스타브 도레, 〈기찻길 옆 런던 풍경〉, 1869~1872년, 판화, 19.8×24.8cm. Bridgeman Images

12 빈: 자유

- 프란츠 그자버 빈터할터, 〈오스트리아 황후 엘리자베스〉, 1865년, 캔버스에 유채, 255×133cm, 호프부르크, 빈. Bridgeman Images
- 구스타프 클림트, 〈헤르미네 갈리아의 초상〉, 1904년, 캔버스에 유채, 170.5×96.5cm. 런던 국립미술관, 1976년 취득, NG6434. © Trustees of the National Gallery, London
- 에곤 실레, 〈무릎을 구부리고 앉아 있는 여인〉, 1917년, 종이 위에 구아슈, 수채화 그림물감, 검은색 크레용, 46×30.5cm, 국립미술관, 프라하. Bridgeman Images
- 링슈트라세 근처, 마리아 테레지아 광장의 전경, 1860~1875년, 오스트리아 빈. © John Goodall
- 요제프 호프만, 〈다기 세트〉, 1904년, 은, 산호, 나무. 빈 응용미술관. © NPL – DeA Picture Library/G. Nimatallah/ Bridgeman Images
- 막스 클링거, 〈베토벤〉, 1893~1902년, 청동, 대리석, 호박 및 타일, 높이 310cm. 라이프치히 조형예술 박물관. © Martin Allen. All rights reserved 2023/Bridgeman Images
- 구스타프 클림트, 〈키스〉, 1907~1908년, 캔버스에 유채, 180×180cm. 빈 벨베데레 미술관. Bridgeman Images

13 뉴욕: 반항

- 헬렌 프랑켄탈러, 〈산과 바다〉, 1952년, 풀을 바르지 않고 밑칠하지 않은 캔버스에 유채와 목탄, 219.4×297.8cm. 뉴욕 헬렌프랑켄탈러 재단, 워싱턴 DC 국립미술관에 연장 대여 중.
- 뉴욕 맨해튼의 스카이라인, 미국 뉴욕, © Laurence Dutton. All rights reserved 2023/Bridgeman Images
- 앤디 워홀, 〈캠벨 수프 캔〉, 1962년, 캔버스에 금속성 에나멜 페인트와 함께 아크릴, 32개 패널, 각 캔버스, 50.8×40.6cm. 뉴욕 MOMA, 어빙 블룸Irving Blum의 일부 기증. 넬슨 록펠러Nelson A. Rockefeller의 유증, 윌리엄 A. 엠 버든William A. M. Burden 부부와 애비 올드리치 록펠러 기금Abby Aldrich Rockefeller Fund의 기

증, 니나Nina 및 고든 분샤프트Gordon Bunshaft의 기증을 통해 일부 자금 조달, 릴리 P. 블리스Lillie P. Bliss 유증, 필립 존슨 기금Philip Johnson Fund, 프란시스 R. 키치Frances R. Keech 유증, 블리스 파킨슨Bliss Parkinson 부인 기증, 플로렌스 B. 웨슬리Florence B. Wesley 유증(모두 교환 방식)을 통해 확보, 476.1996.1-32. ⓒ 2023 Andy Warhol Foundation/ARS, NY/TM. Licensed by Campbell's Soup Co. All rights reserved

- 제이컵 로런스, 〈그리고 이주민들은 계속 왔다〉, 1940~1941년, 하드보드에 카세인 템페라, 30.5×45.7cm. 뉴욕 MOMA, 데이비드 M. 레비 부인David M. Levy의 기증, 28.1942.30. ⓒ 2023 Jacob Lawrence/Artists Rights Society (ARS), New York
- 잭슨 폴락, 〈그림 30번(가을의 리듬)〉, 1950년, 캔버스에 에나멜, 266.7×525.8cm. 뉴욕 메트로폴리탄 미술관, 조지 A. 헌 기금George A. Hearn Fund, 1957년, 57.92. ⓒ 2023 Artists Rights Society(ARS), New York
- 암스테르담 힐튼 호텔에서의 존 레넌과 오노 요코, 1969년 3월 25일(b/w photo). Bridgeman Images

14 브라질리아: 사랑

- 오스카 니마이어, 국회의사당, 브라질 브라질리아, 1956~1958년, ⓒ NPL - DeA Picture Library/Bridgeman Images
- 오스카 니마이어, 대통령궁(플라나우투), 브라질 브라질리아, 1958년, 사진 ⓒ Collection Artedia/Bridgeman Images
- 오스카 니마이어, 브라질리아 대성당, 브라질 브라질리아, 1958년에 설계됨. Lou Avers. Picture Alliance/DPA/Bridgeman Images
- 수페르쿠아드라타의 주택 건물, 브라질 브라질리아, 사진 ⓒ Collection Artedia/Bridgeman Images
- 연방대법원을 바라보는 삼부광장, 브라질 브라질리아, ⓒ SZ Photo/Ingrid Kassebeer-Voss/Bridgeman Image

15 평양: 통제

- 평양 만수대 언덕에 있는 만수대 대기념비의 친애하는 두 지도자의 동상에 경의를 표하는 군인들, 2012년. © Eric Lafforgue. All rights reserved 2023/Bridgeman Images
- 지하철역에서 국영 신문을 읽고 있는 북한 사람들, 평양, 2010년. © Eric Lafforgue. All rights reserved 2023/Bridgeman Images
- 건군의 날에 광복 거리의 건물 앞에서 군무 공연을 하는 북한 청년들, 평양, 2010년. © Eric Lafforgue. All rights reserved 2023/Bridgeman Images
- 통일고속도로에 있는 통일 개선문, 2001년. © Eric Lafforgue. All rights reserved 2023/Bridgeman Images
- 5·1절 스타디움에서 열린 〈아리랑〉 집단체조 중 어린이들이 판자를 들어서 만들어 내는, 백두산 위로 떠오르는 태양 앞에서 춤을 추는 북한 무용수들, 평양, 2012년. © Eric Lafforgue. All rights reserved 2023/Bridgeman Images

참고 문헌

나는 각 장마다 엄선된 참고 문헌을 포함했다. 먼저 그로브 예술대사전Grove Dictionary of Art과 그로브 예술 온라인Grove Art Online, 베스 해리스Beth Harris와 스티브 주커Steve Zucker가 설립한 스마티스토리Smarthistory 플랫폼, 메트로폴리탄 미술관의 〈헤일브룬 타임라인 오브 히스토리 앤드 아트 히스토리Heilbrunn Timeline of History and Art History〉에 기여한 많은 저자에게 특별한 감사의 인사를 전하고 싶다. 이런 자료들은 미술사와 관련한 귀중한 입문 자료로 일반인들도 쉽게 접근할 수 있다.

대영 박물관, 빅토리아앨버트 박물관, 런던 국립미술관, 워싱턴 D.C. 국립미술관, 장 폴 게티 미술관, 메트로폴리탄 미술관, 클리블랜드 미술관, 네덜란드 국립미술관 등 컬렉션 웹사이트들도 매우 유용하다. 이러한 헤아릴 수 없는 많은 자료를 통해 학술적 작업물을 일반 대중에게 무료로 제공해 준 많은 미술사학자와 큐레이터 들에게 감사의 인사를 전한다.

또한 여러 장에 걸쳐 다음과 같은 미술사적·역사적 작품이 매우 가치 있음을 알게 되었다. M. T. Ansary, *Destiny Disrupted: A History of the World through Islamic Eyes,* New York, 2009; M. Beard, *The Roman Triumph,* Cambridge, MA, 2007; M. Beard, *Confronting the Classics: Traditions, Adventures and Innovations,* London, 2013; M. Beard and J. Henderson, *Classical Art: From Greece to Rome,* Oxford, 2001; F. Braudel, *The*

Mediterranean and the Mediterranean World in the Age of Philip II, 2 vols, trans. S. Reynolds, 2nd revised edn, Berkeley, 1972-3; C. Dell(ed.), *What Makes a Masterpiece? Encounters with Great Works of Art*, London, 2010; J. Fox, *The World According to Colour: A Cultural History*, London, 2021; P. Frankopan, *The Silk Roads: A New History of the World*, London, 2015; E. H. Gombrich, *The Story of Art*, 16th edn, London, 2007; O. Grabar, R. Ettinghausen and M. Jenkins-Madina, *The Art and Architecture of Islam 650-1250*, New Haven and London, 2001; J. Hall, *The Artist's Studio: A Cultural History*, London, 2022; T. Holland, *Persian Fire: The First World Empire and the Battle for the West*, London, 2005; T. Holland, *Dynasty: The Rise and Fall of the House of Caesar*, London, 2015; K. Hessel, *The Story of Art without Men*, London, 2022; N. MacGregor, *A History of the World in 100 Objects*, London, 2010; J. Marozzi, *Islamic Empires: Fifteen Cities that Define a Civilization*, London, 2019; L. Nochlin(ed. C. Grant), *Why Have There Been No Great Women Artists? 50th Anniversary Edition*, London, 2021; R. Parker and G. Pollock, *Old Mistresses; Women, Art and Ideology*, London, 1981; J. Ramirez, *Femina: A New History of the Middle Ages, Through the Women Written Out of It*, London, 2022; S. Schama, *Landscape and Memory*, London, 1995; S. Schama, *Simon Schama's Power of Art*, London, 2006; J. P. Stonard, *Creation: Art Since the Beginning*, London, 2021.

들어가는 말

미켈란젤로가 피에트라산타에서 동생 부오나로토Buonarotto에게 보낸 편지(1518년 4월 18일)는 다음 자료들을 참조했다. *Le lettere di Michelangelo Buonarotti*, ed. G. Milanesi, Florence, 1875, pp.137-8; 메뉴의 경우는 다음을 참조하라. G. Riley, *The Oxford Companion to Italian Food*, Oxford, 2007, pp.325-6. 메뉴는 1518년 3월 18일에 작성된, 피렌체 카사 부오나로티 미술관에 있는 한 편지의 뒷면에 적혀 있다. 밀라네시Milanesi가 편집한 《부오나로티 미켈란젤로의 서

신》은 그의 삶이 대략 어땠는지를 잘 보여준다. 마네, 티치아노 및 벨라스케스와 관련해서는 다음을 참고하라. D. Rosand, 'So-and-So Reclining on her Couch', in R. Goffen(ed.), Titian's Venus of Urbino, Cambridge, 1997, pp.37-62; G. Tinterow and G. Lacambre, *Manet/Velázquez: The French Taste for Spanish Painting*, New York, 2003. For the criticism levelled at Olympia, see T. J. Clark, 'Olympia's Choice' in T. J. Clark, The Painting of Modern Life, Princeton, 1984, pp.80-146; C. Bernheimer, 'Manet's Olympia: The Figuration of Scandal', *Poetics Today* 10: 2(1989), pp.255-77, S. Levine, 'Manet's Olympia', *Art Journal* 52: 4(1993), pp.87-91. 이미지가 역사가에게 제시할 수 있는 문제에 대한 사려 깊은 분석은 다음에 요약되어 있다. A. Pegler-Gordon, 'Seeing Images in History', *Perspectives on History: The Magazine of the American Historical Association* 44: 2(February 2006). 2016년 타라스 셰브첸코 국립 키예프 대학교에 생긴 저널 *Text and Image: Essential Problems in Art History*는 다양한 분야에서 이미지를 사용하는 연구자들 간의 소통을 발전시키는 데 전념하고 있다. 도시에 관한 입문서 역할을 하는 문헌은 다음을 참고하라. J. Jacobs, *The Death and Life of Great American Cities*, New York, 1961; R. J. Holton, *Cities, Capitalism and Civilization*, London, 1986; C. Hibbert, Cities and Civilisation, New York, 1986; P. Hall, *Cities in Civilization*, London, 1998.

1 바빌론: 회복탄력성

성경의 바벨탑은 창세기 11:1~9, 요한계시록의 바빌론은 17: 3~18 및 18: 14를 참조하라. 피터르 브뤼헐의 두 가지 바벨탑은 각각 빈 미술사 박물관과 로테르담 보에이만스 판 뵈닝언 박물관의 컬렉션에 소장되어 있다.

헤로도토스의 경우 다음을 참조했다. Herodotus, *The Histories*, ed. A. D. Godley, Book 1, 178-216, Cambridge, MA, 1920. 함무라비 법전은 다음을 참고하라. 'The Code of Hammurabi', trans. L. W King, hosted at 'The Avalon Project: Documents in Law, History and Diplomacy', https://avalon.law.yale.edu/ancient/hamframe.asp. 키루스 원통에 대한 번역은 다음을 참조하라. the Livius digital resource, https://www.livius.org/sources/content/

cyrus-cylinder/cyrus-cylinder-translation/. 바빌론의 바깥 성벽에 대한 네부카드네자르의 설명은 다음을 참조하라. I. Spar and Mi. Jursa, ##Cuneiform Texts in the Metropolitan Museum of Art, Volume IV##, New York, 2014, no.166, pp.282-4, pl.133.

바빌론과 바빌론 세계에 대한 명확한 소개는 다음을 참조했다. D. D. Oates and J. Oates, *The Rise of Civilization*, Oxford, 1976, and the entries in *The Grove Dictionary of Art* on the Ancient Near East, Babylon, Babylonian and Mesopotamia. 또한 다음을 참조하라. D. Collon et al.(2003), 'Ancient Near East', Grove Art Online.; D. Collon et al.(2003), 'Mesopotamia', Grove Art Online;(2003), 'Babylon', Grove Art Online; J. Oates(2003), 'Babylonian', Grove Art Online; M. Seymour(2016), 'Babylon', Heilbrunn Timeline of Art History.

수메르와 바빌로니아의 종교와 문헌은 다음을 참조하라. T. Jacobsen, *The Treasures of Darkness: A History of Mesopotamian Religion*, New Haven, 1976; J. A. Black, G. Cunningham, E. Fluckiger-Hawker, E. Robson and G. Zolyomi(trans.), *The Electronic Text Corpus of Sumerian Literature*, Oxford, 1998-2006, at https://etcsl.orinst.ox.ac.uk/; B. R. Foster(trans. and ed.), *The Epic of Gilgamesh,* New York, 2001; I. Spar(2009), 'Mesopotamian Creation Myths', Heilbrunn Timeline of Art History; I. Spar(2009), 'Flood Stories', Heilbrunn Timeline of Art History; L. M. Pryke, *Gilgamesh*, London, 2019.

글쓰기에 대해서는 다음을 참조하라. D. Charpin, *Reading and Writing in Babylon*, trans. J. M. Todd, Cambridge MA, 2010; I. Finkel, *The Cyrus Cylinder: The Great Persian Edict from Babylon*, London, 2021.

도시와 문명에 대해서는 다음을 참조하라. J. Oates, *Babylon*, 2nd edn, London, 1986; H. Schmidt, *Der Tempelturm: Etemananki* in Babylon, Mainz, 1995; M. Van De Mieroop, *King Hammurabi of Babylon: A Biography,* Oxford, 2005; A. Gill, *Gateway of the Gods: The Rise and Fall of Babylon*, London, 2008; G. Leick, *The Babylonian World*, London and New York, 2009; P. Kriwaczek, *Babylon: Mesopotamia and the Birth of Civilization*, London, 2010; K. Radner, *A Short History of Babylon*, London, 2020; S. Dalley, *The City of Babylon: A History, c. 2000 bc-ad*

116, Cambridge, 2021.

바빌론의 리셉션에 대해서는 다음을 참조하라. I. Finkel, M. J. Seymour and J. Curtis, *Babylon: Myth and Reality*, London, 2008, and M. J. Seymour, *Babylon: Legend, History and the Ancient City*, London, 2014.

도시 발굴에 대해서는 다음을 참조하라. A. H. Layard, *Discoveries in the Ruins of Nineveh and Babylon, With Travels in Armenia, Kurdistan and the Desert: Being the Result of a Second Expedition Undertaken for the Trustees of the British Museum*, London, 1853; R. Koldeway and A. S. Johns, *The Excavations at Babylon*, London, 1914; 'The Archaeological Revival of Babylon Project', whole issue, *Sumer* 35(1979); for the Lion of Babylon, see 'The Lion of Babylon', Google Arts & Culture.

2 예루살렘: 믿음

유대교와 기독교, 이슬람 전통에 대한 기본 텍스트는 《열왕기 상》 그리고 《코란》의 17장, 53장, 81장에 나와 있다. 《시편》 137편 및 《에스라》서, 1~6장도 참조하라. E. A. Seibert, A. Mein and C. V. Camp, *Subversive Scribes and the Solomonic Narrative: A Rereading of 1 Kings 1-11*, New York and London, 2006, 이 참고문헌은 솔로몬의 정통성을 약화시키는 텍스트이다. 미라주와 이스라에 대한 설명은 다음을 참조하라. *Encyclopaedia Britannica*. 미라주가 어떻게 전개되는지는 다음을 참조하라. B. O. Vuckovic, *Heavenly Journeys, Earthly Concerns: The Legacy of the Miraj in the Formation of Islam*, New York and Abingdon, 2005. 초기 이슬람에 대해서는 다음을 참조하라. G. W. Bowersock, *The Crucible of Islam*, Cambridge, MA, 2017; S. Yalman, based on original work by L. Komaroff(2001), 'The Birth of Islam', Heilbrunn Timeline of Art History; 좀 더 일반적인 내용은 다음을 참조하라. K. Armstrong, *A Short History of Islam*, New York, 2001, and T. Ansary, *Destiny Disrupted: A History of the World Through Islamic Eyes*, New York, 2010.

일반적인 예루살렘 관련 내용은 다음을 참조하라. S. Blair, J. Bloom, J. Murphy O'Connor and M. Turner(2022), 'Jerusalem', Grove Art Online;

S. Sebag Montefiore, *Jerusalem: the Biography*, London, 2011, and V. Lemire(ed.), Jerusalem: History of a Global City, trans. J. Froggatt, Oakland, 2022. D. J. Lasker, 'The Date of the Death of Jesus: Further Reflections', *Journal of the American Oriental Society* 124: 1(2004), pp.95-9, 이 문헌은 예수의 죽음의 역사적 날짜에 관한 주장을 요약한다. 요셉과 유대 전쟁에 관한 내용은 다음을 참조하라. M. Goodman, *Josephus's The Jewish War: A Biography*, Princeton, 2019, 성전과 관련해서는 다음을 참조하라. A. Parrot, *The Temple of Jerusalem*, London, 1957; H. Rosenau, *Vision of the Temple: The Image of the Temple of Jerusalem in Judaism and Christianity*, London, 1979; S. Goldhill, *The Temple of Jerusalem*, London, 2004; R. Griffith-Jones and E. Fernie(eds), *Tomb and Temple: Re-Imagining the Sacred Buildings of Jerusalem*, Woodbridge, 2018. A curious nineteenth-century re-imagining is found in 'Architectural model of the temple of King Solomon in Jerusalem', Metropolitan Museum of Art, metmuseum.org. On the Holy Sepulchre, V. Clark, *Holy Fire: The Battle for Christ's Tomb*, London, 2005, and A. Borg(2003), 'Church of the Holy Sepulchre(Jerusalem)', Grove Art Online. 성전산에 대해서는 다음을 참조하라. Y. E. Eliav, *God's Mountain: The Temple Mount in Time, Place, and Memory*, Baltimore, 2005, and R. Hillenbrand and L. Ritmeyer(2003), 'Temple Mount(Jerusalem)', Grove Art Online. 바위 돔에 대해서는 다음을 참조하라. K. A. C. Creswell, *Early Muslim Architecture*, 1, Oxford, 1969, pp.65-129, 215-322; M. Rosen-Ayalon, *The Early Islamic Monuments of al-Haram al-Sharīf: An Iconographic Study*, Jerusalem, 1989; G. Necı̇poğlu, 'The Dome of the Rock as Palimpsest: 'Abd al-Malik's Grand Narrative and Sultan Sulemayn's Glosses', *Muqarnas* 25: 1(2008), pp.17-105; O. Grabar, 'Ḳbbat al-Ṣkhra', in *Encyclopaedia of Islam*, 2nd edn, Leiden, 2009; O. Grabar, *The Dome of the Rock*, Cambridge, MA, 2006; M. Levy-Rubin, 'Why was the Dome of the Rock Built? A New Perspective on a Long-Discussed Question', *Bulletin of the School of Oriental and African Studies* 80: 3(2017), pp.441-64. On the Aqsā Mosque, see K. A. C. Creswell 1969, op.cit., pp.32-5, 373-80, and H. F. Al-Ratrout, *The Architectural Development of al-Aqsa Mosque in Islamic Jerusalem*

in the Early Islamic Period: Sacred Architecture in the Shape of the 'Holy', Monograph on Islamic Jerusalem Studies, 4, Dundee, 2004. 예루살렘의 초기 이슬람 시대에 관한 좀 더 일반적인 내용은 다음을 참조하라. O. Grabar, *The Shape of the Holy: Early Islamic Jerusalem*, Princeton, 1996. 영어로 된 무카디시의 글은 다음을 참조하라. G. Le Strange, *Palestine under the Moslems*, London, 1890, pp.123-4. For Mujir al-Din, see D. P. Little, 'Mujī al-Dī al-'Ulaymī>s Vision of Jerusalem in the Ninth/Fifteenth Century', *Journal of the American Oriental Society* 115: 2(1995), pp.237-47. His comment regarding the banana is cited by S. Goldhill, *Jerusalem, City of Longing*, Cambridge, MA, 2008, p.112.

에스겔의 환상에 대해서는 《에스겔》서 40장 3절을 참조하라. 이스탄불의 경우 입문서는 다음과 같다. A. Cutler, W. Denny and P. Magdalino(2022), 'Istanbul', Grove Art Online. 유스티니아누스과 솔로몬에 대해서는 다음을 참조하라. G. Dagron, *Emperor and Priest*, Cambridge, 2003, pp.109-10. 키이우 왕자 블라디미르가 보낸 사절단과 관련해서는 다음을 참조하라. *The Russian Primary Chronicle. Laurentian Text*, trans. S. H. Cross and O. P. Sherbowitz-Wetzor, Cambridge, MA, 1953, p.111. 성 소피아 성당에 대한 간결한 소개는 다음을 참조하라. R. Cormack(2003), 'Hagia Sophia', Grove Art Online; W. Allen, 'Hagia Sophia, Istanbul', Smarthistory; E. Wegner(2004), 'Hagia Sophia, 532-7', Heilbrunn Timeline of Art History; 그리고 참고할 자료 by R. Krautheimer, *Early Christian and Byzantine Architecture*, 4th edn, Harmondsworth, 1986, and L. Rodley, *Byzantine Art and Architecture: An Introduction*, Cambridge, 1994. 건축물에 대한 현대적 설명은 다음을 참조하라. Prokopios, *On Buildings*, trans. H. B. Dewing and G. Downey, Cambridge, MA, 1940. 보다 상세한 연구는 다음을 참조하라. R. L. Van Nice, *St Sophia in Istanbul: An Architectural Survey*, 2 vols, Washington DC, 1965-86; R. J. Mainstone, *Hagia Sophia: Architecture, Structure and Liturgy of Justinian's Great Church*, London, 1988; R. Cormack, *The Byzantine Eye*, London, 1989; S. Yerasimos, *La fondation de Constantinople et de Sainte-Sophie dans les traditions turques: légendes d'Empire*, Istanbul and Paris, 1990; G. Necipoğlu, 'The Life of an Imperial Monument: Hagia Sophia after Byzantium', in R. Mark

and A. Cakmak(eds), *Hagia Sophia: From the Age of Justinian to the Present*, Cambridge, 1992, pp.195-225; and M. Ahunbay and Z. Ahunbay, 'Structural Influence of Hagia Sophia on Ottoman Mosque Architecture', in ibid., pp.179-4. 술레이만과 쉴레이마니예 모스크와 관련해서는 다음을 참조하라. S. Yalman(based on original work by L. Komaroff)(2002), 'The Age of Suleyman "the Magnificent"(r.1520-566)', Heilbrunn Timeline of Art History; J. M. Rogers, 'The State and the Arts in Ottoman Turkey. Part 1. The Stones of Suleymaniye', *International Journal of Middle East Studies* 14: 1(1982), pp.71-86; G. Necïpoğlu, 'The Suleymaniye Complex in Istanbul: An Interpretation', *Muqarnas* 3(1985), pp.92-117; G. Necïpoğlu, *The Age of Sinan: Architectural Culture in the Ottoman Empire*, London, 2005; R. Milstein, 'King Solomon or Sultan Suleyman?', in E. Ginio and E. Podeh(eds), *The Ottoman Middle East: Studies in Honor of Amnon Cohen*, Leiden, 2013, pp.13-24; Sinan, *Sinan's Autobiographies: Five Sixteenth-Century Texts*, trans. H. Crane et al., Leiden, 2014; C. Grenier, 'Solomon, his Temple, and Ottoman Imperial Anxieties', *Bulletin of the School of Oriental and African Studies* 85: 1(2022), pp.21-46. 라파엘로와 태피스트리에 대해서는 다음을 참조하라. (가장 최신) T. P. Campbell, in D. Ekserdjian, T. Henry and M. Wivel(eds), *Raphael*, London, 2022. 절름발이 남자의 치유라는 기적에 대해서는 다음을 참조하라. Acts, 3. 성 베드로, 베르니니와 솔로몬 기둥에 대해서는 다음을 참조하라. R. Preimesberger & M. Mezzatesta(2003), 'Bernini, Gianlorenzo', Grove Art Online; F. Baldinucci, *Vita del cavaliere⋯ Bernino*(MS. 1682), ed. S. Samek Ludovici, Milan, 1948, English trans., University Park, PA, 1966; J. B. Ward Perkins, 'The Shrine of St Peter and its Twelve Spiral Columns', *Journal of Roman Studies* 42(1952), pp.21-33; R. Wittkower, *Art and Architecture in Italy, 1600-1750*, Harmondsworth, revised 3rd edn, 1973; J. Montagu, *Roman Baroque Sculpture: The Industry of Art*, New Haven and London, 1989; R. Wittkower, *Gian Lorenzo Bernini: The Sculptor of the Roman Baroque*, revised 3rd edn, Ithaca, 1981; I. Lavin, 'Bernini's Baldachin: Considering a Reconsideration', *Römisches Jahrbuch für Kunstgeschichte* 21(1984), pp.405-14; R. Taylor, 'Solomonic Columns in England: The

Origins and Influence of the Porch of St Mary the Virgin, Oxford', *Georgian Group Journal* 24(2000), pp.1-12; J. D. Stewart, 'Rome, Venice, Mantua, London: Form and Meaning in the "Solomonic" Column, from Veronese to George Vertue', *British Art Journal* 8: 3(2007), pp 15-23; L. Roberts, 'Bees in the frame: Part 1 - the Barberini bee', theframeblog.com(22 August 2017).

3 로마: 자기 확신

내가 사용한 주요 문헌은 다음과 같다. *The Orations of Marcus Tullius Cicero*, trans. C. D. Yonge, London, 1856; Martial, *Epigrammaton libri*, ed. W. Heraeus and J. Borovskij, Leipzig, 1925, 1.23, 1.62, 2.14, 2.52, 3.51, 3.68, 3.72, 4.8, 5.20, 5.44, 6.42, 6.93, 7.35, 7.76, 9.33, 9.75, 11.51, 12.19, 12.70, 12.82; Ovid, *Fasti*, ed. and trans. J. G. Frazer, Cambridge and London, 1931; Pliny the Elder, *The Natural History*, ed. and trans. J. Bostock and H. T. Riley, London, 1855, Books 35-7; Plutarch, 'Life of Caesar', in *Lives*, trans. B. Perrin, Cambridge and London, 1919; Seneca, *Ad Lucilium Epistulae Morales*, ed. R. M. Gummere, 3 vols, Cambridge and London, 1917-25, Letter 56; Suetonius, *The Lives of the Caesars*, ed. and trans. A. Thomson, Philadelphia, 1889; Virgil, *Aeneid*, trans. T. C. Williams, Boston, 1910; Vitruvius, *The Ten Books on Architecture*, ed. M. H. Morgan, Cambridge and London, 1914. 나는 보스턴 터프츠 대학교에서 관리하는 페르세우스Perseus 온라인 플랫폼을 통해 이런 자료들에 접근했다.

The Oxford Classical Dictionary, S. Hornblower and A. Spawford, eds., Oxford and New York, 2003, 3rd ed.; K. Galinksy, *Augustan Culture: An Interpretive introduction*, Princeton, 1996; and K. Galinksy(ed.), *The Cambridge Companion to the Age of Augustus*, Cambridge, 2005, have been invaluable. For Rome in general, see S. B. Platner and T. Ashby, *A Topographical Dictionary of Ancient Rome*, London, 1929; E. Nash, *Pictorial Dictionary of Ancient Rome*, 2 vols, 2nd edn, London, 1968; C. Hibbert, *Rome: The Biography of a City*, Harmondsworth, 1985; T.

Holland, *Rubicon: The Triumph and Tragedy of the Roman Republic*, London, 2003; M. Goodman, *Rome and Jerusalem: The Clash of Ancient Civilizations*, London, 2007; M. Beard, *SPQR: A History of Ancient Rome*, London, 2015; M. Beard, *Twelve Caesars: Images of Power from the Ancient World to the Modern*, Princeton, 2021.

폼페이에 대해서는 다음을 참조하라. J. Ward-Perkins and A. Claridge, *Pompeii ad 79*, Boston, 1978; L. Richardson Jr, *Pompeii: An Architectural History*, Baltimore, 1988; A. Wallace-Hadrill, *Houses and Society in Pompeii and Herculaneum*, Princeton, 1994; E. De Carolis, *Gods and Heroes in Pompeii*, Los Angeles, 2001; P. M. Allison, *Pompeian Households: An Analysis of the Material Culture*, Los Angeles, 2004; J. Harris, *Pompeii Awakened: A Story of Rediscovery*, London, 2006; J. J. Dobbins and P. W. Foss(eds), *The World of Pompeii*, London, 2007; M. Beard, *Pompeii: The Life of a Roman Town*, London, 2008; J. Berry, *The Complete Pompeii*, London, 2013. 비아 델 아본단치아(풍요의 거리)의 시각 및 문서 자료는 다음을 참조하라. J. Stephens and A. Stephens(eds), Pompeii Perspectives(http://www.pompeiiperspectives.org) and on the Pompeii Forum, see http://pompeii.virginia.edu, directed by J. J. Dobbin.

로마의 회화와 조각에 대해서는 다음을 참조하라. M. L. Anderson, 'Pompeiian Frescoes in The Metropolitan Museum of Art', special issue of the *Metropolitan Museum of Art Bulletin* 45(1987); P. Zanker, *The Power of Images in the Age of Augustus*, trans. D. Schneider, Ann Arbor, 1987; R. Ling, *Roman Painting*, Cambridge, 1991; D. E. E. Kleiner, *Roman Sculpture*, New Haven and London, 1994; F. Pesando, M. Bussagli and G. Mori, *Pompei: La pittura*, Florence, 2003; D. Mazzoleni, U. Pappalardo and L. Romano, *Domus: Wall Painting in the Roman House*, Los Angeles, 2004; 그리고 로마의 조각이 중세 이후의 유럽에 미친 영향에 대해서는 다음을 참조하라. F. Haskell and N. Penny, *Taste and the Antique: The Lure of Classical Sculpture, 1500-1900*, London and New Haven, 1981.

아라 파키스는 다음을 참조하라. Ara pacis(Rome), R. Stupperich, revised by T. Opper(2015). 'Ara Pacis(Rome)', Grove Art Online; S. Settis, 'Die Ara Pacis', *Kaiser Augustus und die verlorene Republik*, exhibition catalogue,

Berlin, 1988, pp.400-27; P. J. Holliday, 'Time, History, and Ritual on the Ara Pacis Augustae', *Art Bulletin* 72: 4(1990), pp.542-57; J. Elsner, 'Cult and Sculpture: Sacrifice in the Ara Pacis Augustae', *Journal of Roman Studies* 81(1991), pp.50-61; D. Castriota, *The Ara Pacis Augustae and the Imagery of Abundance in Later Greek and Early Roman Imperial Art*, Princeton, 1995; D. A. Conlin, *The Artists of the Ara Pacis: The Process of Hellenization in Roman Relief Sculpture*, Chapel Hill, 1997; P. Rehak, 'Aeneas or Numa? Rethinking the Meaning of the Ara Pacis Augustae', *Art Bulletin* 83: 2(2001), pp.190-208; M. J. Strazzulla, 'War and Peace: Housing the Ara Pacis in the Eternal City', *American Journal of Archaeology* 113: 2(2009), pp.1-10; P. Jacobs and D. Conlin, *Campus Martius: The Field of Mars in the Life of Ancient Rome*, Cambridge, 2015. 찰스 라인Charles Rhyne과 리드 컬리지Reed College가 설립하고 관리하는 온라인 자료인 아라 파키스(https://www.reed.edu/ara-pacis/contents.php)가 가장 유용하다.

좀 더 일반적인 로마 제국 건축에 대해서는 다음을 참조하라. W. L. MacDonald, *The Architecture of the Roman Empire*, 2 vols, New Haven, 1965-86, vol.1, rev. 2nd edn, 1982; J. B. Ward-Perkins, *Roman Imperial Architecture*, Harmondsworth, 1981; J.-P. Adam, *Roman Building: Materials and Techniques*, London, 1994; A. T. Hodge, *Roman Aqueducts and Water Supply*, 2nd edn, London, 2002.

목욕탕과 목욕에 대해서는 다음을 참조하라. G. G. Fagan, *Bathing in Public in the Roman World*, Ann Arbor, 1999; R. Taylor, *Public Needs and Private Pleasures: Water Distribution, the Tiber River, and the Urban Development of Ancient Rome*, Rome, 2000; K. W. Rinne, *The Waters of Rome: Aqueducts, Fountains, and the Birth of the Baroque City*, New Haven, 2010(in terms of posterity); A. Hrychuk Kontokosta, 'Building the Thermae Agrippae: Private Life, Public Space, and the Politics of Bathing in Early Imperial Rome', *American Journal of Archaeology* 123: 1(2019), pp.45-77.

4 바그다드: 혁신

만수르의 유명한 연설은 다음을 참조했다. A. Hourani, *A History of the Arab Peoples*, London, 1991, p.33. 알 타바리가 티그리스강에 대해 한 언급은 다음을 참조하라. H. Kennedy and كنديهي. 'The Feeding of the Five Hundred Thousand: Cities and Agriculture in Early Islamic Mesopotamia', *Iraq* 73(2011), p.189. 바그다드 도시에 대해서는 다음을 참조하라. 'Baghdad', Grove Art Online; G. Le Strange, *Baghdad during the Abbasid Caliphate from Contemporary Arabic and Persian Sources*, Oxford, 1900; J. Marozzi, *Baghdad: City of Peace, City of Blood*, London, 2014. 아바스 왕조 시대의 지리에 대해서는 다음을 참조했다. W. C. Brice, *An Historical Atlas of Islam*, Leiden, 1981, and H. N. Kennedy, *An Historical Atlas of Islam/ Atlas Historique de l'Islam*. 2nd revised edn, Leiden, 2002. 알 자히즈 관련 내용은 다음을 참조하라. Al-Jāḥiẓ, *Sobriety and Mirth: A Selection of the Shorter Writings of al-Jāhiz*, trans. J. Colville, London, 2002. 알 타바리에 관한 내용은 다음을 참조하라. *The History of al-Tabari(Ta'rikh al-Rusul wa 'l-Muluk)*, vol.27, *The 'Abbasid Revolution* [ad 743-750/ah 126-132] by J. A. Williams; vol.35, *The Crisis of the 'Abbasid Caliphate* [The Caliphates of al-Musta'in and al-Mu'tazz ad 862-869/ah 248-255] by G. Saliba; vol.38, *The Return of the Caliphate to Baghdad: The Caliphates of al-Mu'tadid, al-Muktafi and alMuqtadir* [ad 892-915/ah 279-302] by F. Rosenthal; vol.18, *Between Civil Wars: The Caliphate of Mu'awiyah* [ad 661-680/ ah 40-60] by M. G. Morony, vol.18, 1985-. 알 카티브 알 바그다디에 관한 내용은 다음을 참조하라. Tarikh Baghdad, *Die Geschichte von Bagdad/The History of Baghdad*, Beirut, 1967; A. Rivera Medina, 'Al-Khatīb al-Baghdādī', in G. Dunphy and C. Bratu(eds), *Encyclopedia of the Medieval Chronicle*, http://dx.doi.org/10.1163/2213-2139_emc_SIM_00084.

아바스 왕조 칼리프들에 대해서는 다음을 참조하라. M. A. Shaban, *The Abbasid Revolution*, Cambridge, 1970; M. M. Ahsan, *Social Life under the Abbasids*, London and New York, 1979; J. Lassner, *The Shaping of 'Abbāsid Rule*, Princeton, 1980; H. N. Kennedy, *The Early Abbasid Caliphate: A Political History*, London, 1981; H. N. Kennedy, *The Prophet*

and the Age of the Caliphates: The Islamic Near East from the Sixth to the Eleventh Centuries, London, 1986; H. N. Kennedy, The Armies of the Caliphs: Military and Society in the Early Islamic State, New York, 2001; H. N. Kennedy, The Court of the Caliphs, London, 2004; H. N. Kennedy, The Great Arab Conquests: How the Spread of Islam Changed the World We Live In, London, 2007. 하룬 알 라시드와 샤를마뉴의 경우 다음을 참조하라. F. W. Buckler, Harunu'l-Rashid and Charles the Great, Cambridge, MA, 1931(a new book, S. Ottewill-Soulsby, The Emperor and the Elephant, Princeton, 2023, is devoted to this subject). For the 'girl with the mole' cited on p.104, see N. Abbott, The Queens of Baghdad, Chicago, 1946, pp.144-5. 104쪽에 인용된 '점박이 소녀'의 경우 다음을 참조하라. al-Tabari, Annales, ed. M. J. de Goeje et al., Leiden 1879-1901, vol.3, p.590. For the slave girl who suffocated Caliph Hādi, see ibid., p.571.

아바스 왕조의 예술과 건축은 다음을 참고하라. S. Yalman, based on original work by L. Komaroff(2001), 'The Art of the Abbasid Period(750-1258)', Heilbrunn Timeline of Art History; and G. Curatola: 'The Islamic Era', The Art and Architecture of Mesopotamia, New York, 2007, pp.149-208.

초기 이슬람 건축 맥락에서의 바그다드와 사마라에 대해서는 다음을 참조하라. K. A. C. Creswell, Early Muslim Architecture, 2 vols, Oxford, 1932-40, revised edn of vol.1 in 2 pts, Oxford, 1969; O. Grabar, The Formation of Islamic Art, New Haven and London, revised and enlarged, 1987; R. Ettinghausen and O. Grabar, The Art and Architecture of Islam, 600-1250, Harmondsworth, 1987; revised edition of the same, with M. Jenkins-Madina, Islamic Art and Architecture, 600-1250, New Haven and London, 2001; R. Hillenbrand, Islamic Art and Architecture, London, 1999; J. M. Bloom, Early Islamic Art and Architecture, Aldershot, 2002; V. Strika and J. Khalil, The Islamic Architecture of Baghdad: The Results of a Joint Italian-Iraqi Survey, Naples, 1987.

사마라의 경우 기본적인 지형 작업은 다음을 참조하라. A. Northedge, Samarra I: The Historical Topography of Samarra, British Institute for the Study of Iraq, 2008; A. Northedge and D. Kennet, Archaeological Atlas

of Samarra: Samarra Studies*, British Institute for the Study of Iraq, 2015. 사마라의 유네스코 등재에 대한 자세한 내용은 https://whc.unesco.org/en/list/276/을 참조하라. 이 도시는 2007년부터 '위험에 처한' 도시로 등재되어 있다.

좀 더 일반적인 도시 관련 내용은 다음을 참조하라. C. F. Robinson(ed.), *A Medieval Islamic City Reconsidered: An Interdisciplinary Approach to Samarra*, Oxford, 2001; J. Oates, A. Northedge, S. S. Blair and J. M. Bloom(2003), 'Samarra', Grove Art Online; A. Northedge: 'Remarks on Samarra and the Archaeology of Large Cities', *Antiquity* 79(2005), pp.119-29; M. Saba(2022), 'Samarra, a palatial city', Smarthistory.

사마라의 회화와 치장 벽토는 다음을 참조하라. E. Herzfeld, *Die Malereien von Samarra*, 1927, vol.3 of *Die Ausgrabungen von Samarra*, Berlin and Hamburg, 1923-48; E. Hoffman, 'Between East and West: The Wall Paintings of Samarra and the Construction of Abbasid Princely Culture', *Muqarnas* 25(2008), pp.107-32; L. Burgio, R. J. H. Clark and M. Rosser-Owen, 'Raman Analysis of Ninth-Century Iraqi Stuccoes from Samarra', *Journal of Archaeological Science* 34(2007), pp.756-62; for palaces including those of Samarra, see G. Necipoğlu(ed.), *Ars Orientalis* 23(1993), A Special Issue on Pre-Modern Islamic Palaces. 사마라 왕좌의 방에 대한 알 샤부슈티의 설명은 다음을 참조하라. H. N. Kennedy, *The Court of the Caliphs*, London, 2004, pp.147-8.

에른스트 헤르츠펠트에 대해서는 다음을 참조하라. R. Ettinghausen, 'Ernst Herzfeld(1879-1948)', *Ars Islamica* 15-16(1951), pp.261-71; R. M. Lindsay., 'Introducing the Ernst Herzfeld Papers in the Metropolitan Museum, Department of Islamic Art', samarrafindsproject.blogspot.com; R. M. Lindsey(2016), 'Ernst Emil Herzfeld(1879-1948) in Samarra', Heilbrunn Timeline of Art History.

도자기와 관련해서는 다음 사이트가 유용하다. https://islamicceramics.ashmolean.org/Abbasid/pottery.htm. 다음도 참조하라. F. Sarre, *Die Keramik von Samarra*, 1925, vol.2 of *Die Ausgrabungen von Samarra*, Berlin, 1923-48; A. Lane, *Early Islamic Pottery*, London, 1954; D. Whitehouse, 'Islamic Glazed Pottery in Iraq and the Persian Gulf: The Ninth and Tenth Centuries', *Annali: AION*, n.s.: 29(1979), pp.44-61; H.

Philon, *Early Islamic Ceramics: Ninth to Late Twelfth Centuries*, London, 1980; O. Watson, 'Ceramics', in T. Falk(ed.), *Treasures of Islam*, Geneva, 1985, pp.206-9; A. Caiger-Smith, *Lustre Pottery: Technique, Tradition and Innovation in Islam and the Western World*, London, 1985; O. Watson, *Ceramics from Islamic Lands*, London, 2004.

혁신에 관한 번역과 과학에 대해서는 다음을 참조하라. D. Gutas, *Greek Thought, Arabic Culture: the Graeco-Arabic Translation Movement in Baghdad and Early 'Abbāsid Society(2nd-4th/8th-10th Centuries)*, Abingdon, 1998; J. Freely, *Aladdin's Lamp: How Greek Science Came to Europe through the Islamic World*, New York, 2009; H. Belting, *Florence and Baghdad: Renaissance Art and Arab Science*, Cambridge, MA, 2011; F. S. Starr, *Lost Enlightenment: Central Asia's Golden Age from the Arab Conquest to Tamerlane*, Princeton, 2013.

초기 이슬람 유리에 대해서는 다음을 참조하라. S. Carboni and D. Whitehouse, *Glass of the Sultans*, New York, 2002; S. Carboni and Q. Adamjee(2002), 'Mosaic Glass from Islamic Lands', Heilbrunn Timeline of Art History; M. Saba 'Fragmentary but Fascinating: Architectural Glass from Samarra', Metmuseum.org.

직물에 대해서는 다음을 참조하라. E. Kuhnel and L. Bellinger, *Catalogue of Dated Tiraz Fabrics*, Washington DC, 1952; E. Kuhnel, 'Abbasid Silks of the Ninth Century', *Ars Orientalis* 2(1957), pp.367-71; M. Lombard, *Les Textiles dans le monde musulman*, Paris, 1978; A. Wardwell(2003), 'Islamic Art: Textiles' and 'Iraq and the Eastern Islamic Lands', Grove Art Online; E. Dospěl Williams, 'A Taste for Textiles: Designing Umayyad and ʿAbbāsid Interiors', in G. Buhl and E. Dospěl Williams(eds), *Catalogue of the Textiles in the Dumbarton Oaks Byzantine Collection*, Washington DC, 2019; C. Muhlemann, 'Made in the City of Baghdad? Medieval Textile Production and Pattern Notation Systems of Early Lampas Woven Silks', *Muqarnas* 39(2022), pp.1-22. The quotations on p.90 concerning the use of textiles come from al-Tabari, *Annales*, op. cit., vol.3, p.415(for Mansūr), pp.510-13(for Mahdi).

아스트롤라베에 대해서는 다음을 참조하라. D. A King, 'A Catalogue of

Medieval Astronomical Instruments to ca. 1500', www.davidking.org; D. A King, 'The Renaissance of Astronomy in Baghdad in the Ninth and Tenth Centuries: A List of Publications, Mainly from the last 50 Years', www.davidking.org; 'Astrolabe Catalogue Home Page, Museum of the History of Science, Oxford', https://www.mhs.ox.ac.uk/astrolabe/catalogue/; W. Greenwood, 'Seeing Stars: Astrolabes and the Islamic World', British Museum blog(January 2018), https://www.britishmuseum.org/blog/seeing-stars-astrolabes-and-islamic-world; W. Greenwood, 'How to Use an Astrolabe I Curator's Corner S3 Ep1', https://www.youtube.com/watch?v=N8oWGwcdFmA.

5 교토: 정체성

헤이안 시대 예술과 교토에 대해서는 다음을 참고하라. B. Abiko(2003), 'Heian Period', Grove Art Online; Department of Asian Art(2002), 'Heian Period(794-1185)', Heilbrunn Timeline of Art History; S. Coman(2021), 'Heian Period, An Introduction', Smarthistory; B. Coats, R. Wilson, H. Sorensen and G. Nakahashi(2003), 'Kyoto', Grove Art Online. 역사적 개요에 대해서는 다음을 참고하라. R. Bowring and P. Kornicki, *The Cambridge Encyclopedia of Japan*, New York, 1993; J. W. Hall et al., *The Cambridge History of Japan. Volume 2: Heian Japan*, ed. D. H. Shively and W. H. McCullough, Cambridge and New York, 1999; 교토의 역사에 대해서는 다음을 참고하라. R. A. Ponsonby-Fane, *Kyoto: The Old Capital of Japan*, Kyoto, 1956; for the court, see I. Morris, *The World of the Shining Prince: Court Life in Ancient Japan*, New York, 1964.

 헤이안 시대 일본 미술에 관한 연구는 다음을 참조하라. R. T. Paine and A. Soper, *The Art and Architecture of Japan*, Harmondsworth, 1955, rev. 3rd edn, 1981, pp.357, 362-3, 446-7; J. Rosenfield, *Japanese Arts of the Heian Period, 794-1185*, New York, 1967; T. Akiyama, *Japanese Painting*, New York, 1977; B. B. Ford and O. R. Impey, *Japanese Art from the Gerry Collection in The Metropolitan Museum of Art*, New

York, 1989; P. Mason, *A History of Japanese Art*, Upper Saddle River, 2004; A. Willmann(2003, revised 2013), 'Yamato-e Painting', Heilbrunn Timeline of Art History. 일본에서 국보 그리고 중요 문화재로 지정된 물건들에 대한 디지털 접근은 일본의 중요 국가 웹사이트(https://emuseum.nich.go.jp)에서 가능하다. 내가 언급한 교토 국립박물관의 병풍은 다음에서 확인할 수 있다(https://colbase.nich.go.jp/collection_items/kyohaku/A%E7%94%B2227?locale=en).

조초와 뵤도인에 대해서는 다음을 참고하라. T. Fukuyama, 'Byōdōin to Chūsonji', *Nihon no bijutsu* [Arts of Japan] 9(1964), trans. by R. K. Jones as *Heian Temples: Byodo-in and Chuson-ji*, Heibonsha Survey of Japanese Art, 9, New York and Tokyo, 1976; T. Akiyama, 'The Door Paintings in the Phoenix Hall of the Byōdōin as Yamatoe, *Artibus Asiae* 53: 1/2(1993), pp.144-67; M. Hall Yiengpruksawan, 'The Phoenix Hall at Uji and the Symmetries of Replication', *Art Bulletin* 77: 4(1995), pp.647-72; S. Morse(2003), 'Jōchō', Grove Art Online; M. Hall Yiengpruksawan and S. Jung(2023), 'Byōdōin'. Grove Art Online.

정원에 대해서는 다음을 참고하라. L. Kuck, *The World of the Japanese Garden: From Chinese Origins to Modern Landscape Art*, revised edn, New York, 1968, rev. 1980, and S. Walker, *The Japanese Garden*, London, 2017.

문학 및 문헌 자료는 다음을 참고하라. A. Shepley Omori et al., *Diaries of Court Ladies of Old Japan*, trans. A. Shepley Omori and K. Doi, Tokyo, 1935; Murasaki Shikibu, *Genji Monogatari* (11th century), trans. by A. Waley and E. Seidensticker as *The Tale of Genji*, New York, 1976; Sei Shōnagon and I. Morris, *The Pillow-Book of Sei Shonagon*, London, 1979; Sugawara no Takasue no Musume, S. Arntzen and I. Moriyuki, *The Sarashina Diary: A Woman's Life in Eleventh-Century Japan*, New York, 2018; Murasaki Shikibu and D. C. Washburn, *The Tale of Genji*, trans. D. C. Washburn, New York, 2015; G. E. Ivanova, *Unbinding The Pillow Book: the Many Lives of a Japanese Classic*, New York, 2018. 쇼나곤의 노부쓰네와의 만남에 대해서는 다음을 참고하라. *The Pillow-Book*, op. cit., section 69 'Once during a long spell of rainy weather; for the garden after the rain',

section 84 'I remember a clear morning'; for 'hateful things', section 14. 일기 작가 사라시나가 미나모토노 스케미치를 만난 일은 다음을 참고하라. Sugawara no Takasue no Musume et al. 2018, op. cit., pp.45-8, 48-9. For the relevant parts of the 'The Eastern Cottage', Chapter 50 of the *Tale of Genji*, see the Waley and Seidensticker edition, pp.1033-39. 일부 학자들은 42장부터 54장은 무라사키 시쿠비가 쓴 것이 아니라고 주장하지만,《사라시나 일기》(1021년에 쓰인)의 저자는 이 작품이 50장 이상에 이른다고 구체적으로 언급하면서《겐지 이야기》완역본을 손에 쥐게 된 기쁨을 표현하고 있다.

6 베이징: 결단력

베이징에 대한 개요는 다음을 참고하라. H. Sorensen(2003), 'Beijing', Grove Art Online. The best introduction to art in China is C. Clunas, *Art in China*, 2nd edn, Oxford, 2009; J. Harrison-Hall, *China: A History in Objects*, London, 2017, 이 자료 역시 좋은데, 특정한 물품에 대한 상세 내용이 그렇다. 명 왕조에 대한 개요는 다음 자료를 참고하라. Department of Asian Art(2003), 'Ming Dynasty(1368-1644)', Heilbrunn Timeline of Art History; C. Michaelson(2003), 'Ming Dynasty', Grove Art Online.

명 황제들과 사회에 관해서는 다음을 참고하라. W. T. De Bary(ed.), *Self and Society in Ming Thought*, New York, 1970; E. L. Farmer, *Early Ming Government*, Cambridge, MA, 1976; C. O. Hucker, *The Ming Dynasty: Its Origins and Evolving Institutions*, Michigan Papers in Chinese Studies, 34, Ann Arbor, 1978; C. Clunas, *Empire of Great Brightness: Visual and Material Cultures of Ming China, 1368-1644*, London, 2007; C. Clunas, *Screen of Kings: Royal Art and Power in Ming China*, London, 2013; 외국인들이 본 중국에 대해서는 다음을 참고하라. J. Spence, *The Memory Palace of Matteo Ricci*, London, 1985. 올리버 골드스미스가 18세기 런던의 예의범절을 풍자한 작품에서 영락제를 언급한 것에 대해서는 다음을 참조하라. O. Goldsmith, *A Citizen of the World, or, Letters from a Chinese Philosopher, Residing in London, to his friends in the East*, Dublin, 1762, Letter 60, p.6.

C. Clunas, and J. Harrison-Hall, *Ming: 50 Years That Changed China*, London, 2014. 이 책은 명나라 초기의 사상과 그들의 문화 생산에 관한 아름답고 유익한 요약본이다. 전시회와 함께 공개된 회의 기록도 참조하라. C. Clunas, J. Harrison-Hall and Y.-P. Luk(eds), *Ming: Courts and Contacts 1400-1600*, London, 2016. 이 책은 다양한 역사적 자료를 바탕으로 명나라 초기에 대한 세계적인 관점을 살펴본다. 푸젠성에 있는 정허의 비문은 영어 번역본으로 다음에 기록되어 있다. T. Filesi, *China and Africa in the Middle Ages*, trans. D. Morison, London, 1972, doc. 6-65. 기야트 알 딘의 방문에 대해서는 다음을 참조하라. 'Report to Mirza Baysunghur on the Timurid Legation to the Ming Court at Peking', in *A Century of Princes: Sources on Timurid History and Art*, selected and trans. W. M. Thackston, Cambridge, 1989. 난징에 있는 탑을 포함하는 루이 르 콩트의 중국에 대한 1680년대 설명은 다음을 참조하라. L. Le Comte, *Nouveaux memoires sur l'état de la Chine*, 1696, repr. in F. Touboul-Bouyere(ed.), *Un Jesuite á Pekin: Nouveaux memoires sur l'état present de la Chine, 1687-1692*, Paris, 1990.

명나라 회화에 대해서는 다음을 참조하라. J. Cahill, *Parting at the Shore: Chinese Painting of the Early and Middle Ming Dynasty, 1368-1580*, New York, 1978, and C. Clunas, *Chinese Painting and Its Audiences*, Princeton, 2017. 칠기에 대해서는 다음을 참조하라. R. Krahl and B. Morgan, *From Innovation to Conformity: Chinese Lacquer from the 13th to 16th Centuries*, London, 1989. 명 황제들의 건축 관련 작업 의뢰는 다음을 참조하라. O. Siren, *The Walls and Gates of Peking*, London, 1924; O. Siren, *The Imperial Palaces of Peking*, 3 vols, Paris, 1926; N. Shatzman Steinhardt, *Chinese Imperial City Planning*, Honolulu, 1990; A. Paludan, *The Ming Tombs*, Hong Kong, Oxford and New York, 1991. 황궁과 그 안에 든 사물들에 대해서는 다음을 참조하라. Y. Boda and W. Wango, *The Palace Museum: Peking*, New York, 1982; Y. Chongnian, *Beijing: The Treasures of an Ancient Capital*, Beijing, 1987.

명나라 도자기에 대한 일반적 내용은 다음을 참조하라. P. David, *Illustrated Catalogue of [ceramics] . . . in the Percival David Foundation of Chinese Art*, London, 1973; D. Lion-Goldschmidt, *Ming Porcelain*, London, 1978; S. J. Vainker, *Chinese Pottery and Porcelain*, London, 1991; R. Krahl

and J. Harrison-Hall, *Ancient Chinese Trade Ceramics*, Taipei, 1994; J. Harrison-Hall, *Catalogue of Late Yuan and Ming Ceramics in the British Museum*, London, 2001; R. Kerr, L. E. Mengoni and M. Wilson, *Chinese Export Ceramics*, London, 2011; E. Strober, *Ming: Porcelain for a Globalised Trade*, Stuttgart, 2013; J. Ayers, *Chinese and Japanese Works of Art in the Collection of Her Majesty The Queen*, London, 2016.

징더전 가마에 대해서는 다음을 참조하라. G. R. Sayer, *Ching-Te-Chen T'ao Lu or The Potteries of China*, London, 1951; M. Medley, *The Chinese Potter*, revised edn, Oxford, 1980; R. Tichane, *Ching-te-Chen: Views of a Porcelain City*, New York, 1983; *Imperial Porcelain of the Yongle and Xuande Periods Excavated from the Site of the Ming Imperial Factory at Jingdezhen*, Hong Kong, 1989; R. Scott, *Elegant Form and Harmonious Decoration: Four Dynasties of Jingdezhen Porcelain*, London, 1992; R. Scott(ed.), *The Porcelains of Jingdezhen*, Percival David Foundations Colloquies on Art and Archaeology, 16, London, 1993; R. Krahl, 'By Appointment to the Emperor: Imperial Porcelains from Jingdezhen and their Various Destinations', *Oriental Art* 48: 5(2002-3), pp.27-32; R. Krahl(2003), 'Jingdezhen', Grove Art Online; M. Medley, *The Chinese Potter: A Practical History of Chinese Ceramics*, revised edn, London, 2006; M. B. Gillette, *China's Porcelain Capital: The Rise, Fall and Reinvention of Ceramics in Jingdezhen*, London, 2016; A. Gerritsen, *The City of Blue and White: Chinese Porcelain and the Early Modern World*, Cambridge, 2020.

중국 밖의 도자기 무역에 대해서는 다음을 참조하라. B. S. McElney and L. Jian'an, *Chinese Ceramics and the Maritime Trade Pre-1700: Being the Catalogue of an Exhibition of Chinese Export Wares of Pre-1700 Date*, Bath, 2006; A. Gerritsen, 'Fragments of a Global Past: Ceramics Manufacture in Song-Yuan-Ming Jingdezhen', *Journal of the Economic and Social History of the Orient* 52: 1(2009), pp.117-52; A. Gerritsen and S. McDowall, 'Material Culture and the Other: European Encounters with Chinese Porcelain, ca. 1650-1800', *Journal of World History* 23: 1(2012), pp.87-113; E. Strober, *Ming: Porcelain for a Globalised Trade*, Stuttgart,

2013; J. Hwang Degenhardt, 'Cracking the Mysteries of "China": China(ware) in the Early Modern Imagination', *Studies in Philology* 110: 1(2013), pp.132–67.

7 피렌체: 경쟁

개요는 다음을 참조하라. C. Adelson et al., 'Florence', Grove Art Online. E. Welch, *Art and Society in Italy 1350-1500*, Oxford, 1997, 이 책은 15세기 이탈리아 예술에 대한 좋은 입문서이다. F. Ames-Lewis(ed.), *Florence*, Cambridge, 2012, 이 책은 피렌체 후원과 예술 분야의 주요 전문가들이 쓴 에세이 모음집이다. S. Nethersole, *Art of Renaissance Florence: A City and Its Legacy*, London, 2019, 이 책은 최근에 나온 자료이다. P. L. Rubin, A. Wright and N. Penny, *Renaissance Florence: The Art of the 1470s*, London, 1999, 이 책은 15세기 후반 피렌체의 예술을 다룬 훌륭한 전시 도록이다. 이탈리아의 제단 뒤 그림들은 다음을 참조하라. D. Ekserdjian, *The Italian Renaissance Altarpiece: Between Art and Narrative*, New Haven and London, 2021.

범위와 영향이라는 면에서 주요 문헌은 다음과 같다. Vasari's *Lives of the Artists*. I have used G. Vasari, *Le opere di Giorgio Vasari*, with annotations and commentary by G. Milanesi(1878-1885), 9 vols, reprinted Florence, 1973(and vol.3, p.309, for his comment that Lorenzo de' Medici's day was 'truly a golden age for men of talent'). 영어 번역본은 다음을 참조하라. G. Vasari, *Lives of the Painters, Sculptors and Architects*, trans. G. du C. de Vere, with an introduction by D. Ekserdjian, London and New York, 1996(which I have used); also the abridged Penguin Classics version, G. Vasari, *Lives of the Artists*, trans. G. Bull with notes by P. Murray, 2 vols, London, 2004. P. L. Rubin, *Giorgio Vasari: Art and History*, New Haven, 1995, is excellent on Vasari's contexts. I. Rowland and N. Charney, *The Collector of Lives: Giorgio Vasari and the Invention of Art*, New York, 2017, is a biographical study. M. W. Gahtan(ed.), *Giorgio Vasari and the Birth of the Museum*, Farnham, 2014, looks at Vasari and sixteenth-century collecting. Another key text is L. B. Alberti,

De pictura(MS.; 1435) – see R. Sinisgalli(ed.), *Leon Battista Alberti, On Painting: A New Translation and Critical Edition*, Cambridge, 2011(*On Painting*, trans. C. Grayson, ed. M. Kemp, Harmondsworth, 1991, is also readily available).

메디치 가문에 대한 전기적 연구는 다음을 참조하라. M. Hollingsworth, *The Medici*, London, 2017; C. Hibbert, *The Rise and the Fall of the House of Medici*, London, 1974, remains a very accessible read. 로렌초 데 메디치에 대해서는 다음을 참조하라. F. W. Kent and C. James(eds), *Princely Citizen: Lorenzo de' Medici and Renaissance Florence*, Turnhout, 2013(and p.271 for Benedetto Dei's characterisation of Lorenzo as the 'master of the workshop'). 가문의 여자들에 대해서는 다음을 참조하라. N. Thomas, *The Medici Women: Gender and Power in Renaissance Florence*, Aldershot, 2003; V. Conticelli and B. Edelstein(eds), *Eleonora di Toledo and the Invention of the Medici Court in Florence*, Livorno, 2023. N. Rubinstein, *The Palazzo Vecchio, 1290–1532: Government, Architecture and Imagery in the Civic Palace of the Florentine Republic*, Oxford, 1995, is a seminal study of the interaction between the exercise of power and imagery in the Florentine Republic. 이 책은 피렌체 공화국에서의 권력 행사와 이미지 사이의 상호작용에 대한 중요한 연구서이다. See also M. Trachtenberg, *Dominion of the Eye: Urbanism, Art and Power in Early Modern Florence*, Cambridge and New York, 1997. L. Sebregondi and T. Parks, *Money and Beauty: Bankers, Botticelli and the Bonfires of Vanities*, Florence, 2011. 이는 15세기 후반 피렌체의 새천년 열정을 도시의 특별한 부의 맥락에서 생생하게 풀어낸 책이다. R. C. Trexler, *Public Life in Renaissance Florence*, New York, 1980, is a key work on public life and spectacle. 이 책은 공공 생활과 구경거리에 관한 핵심적 문헌이다. 조반니 루첼라이에 대해서는 다음을 참조하라. G. Rucellai, *Giovanni Rucellai ed il suo Zibaldone*, ed. A. Perosa and F. W. Kent, 2 vols, London, 1981(for Rucellai's comments on patronage, and its importance for the city, God and himself, see vol.1, pp.121–2). 웅장함의 이면에 대해서는 다음을 참조하라. S. Nethersole, *Art and Violence in Early Renaissance Florence*, New Haven, 2018. 마키아벨리와 《군주론》에 관해서는 다음을 참조하라. N. Machiavelli, *The Prince*, ed. and

trans. Q. Skinner and R. Price, Cambridge, 2019.

궁전과 그 내용물들에 관해서는 다음을 참조하라. R. Goldthwaite, *The Buildings of Renaissance Florence*, Baltimore, 1981; A. Goldthwaite, *Wealth and the Demand for Art in Italy*, London, 1993; R. A. Goldthwaite, *Banks, Palaces and Entrepreneurs in Renaissance Florence*, Aldershot, 1995; G. Clarke, *Roman House-Renaissance Palaces: Inventing Antiquity in Fifteenth-Century Italy*, Cambridge, 2003; J. R. Lindow, *The Renaissance Palace in Florence: Magnificence and Splendour in Fifteenth-Century Italy*, Aldershot, 2007; M. Ajmar-Wollheim and F. Dennis(eds), *At Home in Renaissance Italy*, London, 2006; C. Campbell, *Love and Marriage in Renaissance Florence: The Courtauld Wedding Chests*, London, 2009. For the Medici 1492 inventory, see *Lorenzo de' Medici at Home: The Inventory of the Palazzo Medici in 1492*, ed. and trans. R. Stapleford, University Park, PA, 2013. For the Strozzi family and their palace, see D. Lamberini(ed.), *Palazzo Strozzi meta millennio, 1489-1989*, Rome, 1991, and A. Lillie(2003), 'Strozzi Family', Grove Art Online. For Taine on Palazzo Pitti, see H. Taine, *Italy: Florence and Venice*, Philadelphia, 1869, p.151.

후원 네트워크에 대해서는 다음을 참조하라. P. Burke, *The Italian Renaissance: Culture and Society in Italy*, Princeton, 1986; F. W. Kent and P. Simons(eds), *Patronage, Art and Society in Renaissance Italy*, Oxford, 1987; C. C. Frick, *Dressing Renaissance Florence: Families, Fortunes, and Fine Clothing*, Baltimore, 2002; J. Burke, *Changing Patrons: Social Identity and the Visual Arts in Renaissance Florence*, University Park, PA, 2004; P. L. Rubin, *Images and Identity in Fifteenth-Century Florence*, New Haven, 2007; J. M. Musacchio, *Art, Marriage and Family in the Florence Renaissance*, New Haven, 2008.

예술을 제작하는 일에 대해서는 다음을 참조하라. M. O'Malley, *The Business of Art: Contracts and the Commissioning Process in Renaissance Italy*, New Haven and London, 2005. 이 문헌은 사람들이 예술을 인식하는 방법에 관한 매우 중요한 저작이다. M. Baxandall, *Painting and Experience in Fifteenth-Century Italy: A Primer in the Social History of*

Pictorial Style, Oxford, 1972. E. Borsook, *The Mural Painters of Tuscany: From Cimabue to Andrea Del Sarto*, 2nd edn, revised and enlarged, Oxford, 1980, 이 책은 예배당과 교회의 회화 작업 의뢰를 다룬 뛰어난 문헌이다.

개별 예술가에 대한 소개는 다음을 참조하라. R. King, *Brunelleschi's Dome: The Story of the Great Cathedral in Florence*, London, 2000; J. Cadogan, *Domenico Ghirlandaio: Artist and Artisan*, New Haven and London, 2000; F. Caglioti(ed.), *Donatello, Il Rinascimento*, Venice, 2022(also in English), and P. Motture(ed.), *Donatello: Sculpting the Renaissance*, London, 2023; J. Spike, *Masaccio*, New York, 1995; C. Elam and A. Debenedetti, *Botticelli Past and Present*, London, 2019; A. Cecchi, *Botticelli*, Milan, 2005. E. H. Gombrich, 'Botticelli's Mythologies: A Study in the Neoplatonic Symbolism of his Circle', *Journal of the Warburg and Courtauld Institutes* 8(1945), pp.7-60, reprinted in E. H. Gombrich, *Symbolic Images*, London, 1972, and C. Dempsey, *The Portrayal of Love: Botticelli's Primavera and Humanist Culture at the Time of Lorenzo the Magnificent*, Princeton, 1992, 이 책은 〈봄〉에 대한 고전적인 연구서로 남아 있다. 미켈란젤로 이전 시스티나 성당에 대한 헨리 푸셀리의 경멸적인 발언은 다음에서 확인할 수 있다. H. Fuseli, *The Life and Writings of Henry Fuseli*, London, 1831, vol.3, pp.182-3, 미켈란젤로에 대한 문헌은 방대하다. 입문용으로는 다음 문헌이 좋다. H. Chapman, *Michelangelo*, New Haven and London, 2006, and W. Wallace, *Michelangelo: The Artist, the Man and his Times*, Cambridge and New York, 2009. I have used the *Complete Poems and Selected Letters of Michelangelo*, trans. C. Gilbert, ed. R. Linscott, Princeton, 1980, and *The Poetry of Michelangelo*, an annotated translation by J. M. Saslow, New Haven, 1993. C. C. Bambach, *Leonardo da Vinci Rediscovered*, 3 vols, New York, 2019, is a key modern study. For Raphael, see most recently D. Ekserdjian, T. Henry and M. Wivel(eds), *Raphael*, London, 2022. 미켈란젤로와 레오나르도의 갈등에 대한 흥미로운 이야기는 다음을 참조하라. J. Jones, *The Lost Battles: Leonardo, Michelangelo and the Artistic Duel that Defined the Renaissance*, London, 2010. For Mantegna and Bellini, see C. Campbell, D. Korbacher, N. Rowley and S. Vowles(eds), *Mantegna and Bellini*, London, 2018. 북유럽 회화가 피

렌체 예술가들에게 미친 영향에 대해서는 다음을 참조하라. P. Nuttall, *From Flanders to Florence: The Impact of Netherlandish Painting, 1400-1500*, New Haven, 2004. 르네상스 누드에 관한 광범위한 최신 연구는 다음에서 찾아볼 수 있다. J. Burke et al., The Italian Renaissance Nude, New Haven and London, 2021. 베르톨도 디 지오반니의 메달, 메흐메드 2세(그리고 다른 이탈리아 예술가들의 메달)에 관해서는 다음을 참조하라. C. Campbell and A. Chong, *Bellini and the East*, London, 2005, pp.74-7, and A. Ng, A. Noelle and X. Salomon, *Bertoldo di Giovanni*, New York, 2019, cat. 15 a and b(and for images, https://www.britishmuseum.org/collection/object/C_1919-1001-1 and https://collections.vam.ac.uk/item/O134080/mehmed-ii-medal-di-giovanni-bertoldo/).

8 베냉: 공동체

현재 언론을 비롯해 베냉 왕국의 예술에 대한 많은 글과 논의가 이루어지고 있다. 입문용으로 좋은 문헌은 다음과 같다. P. Ben-Amos, 'Benin, Kingdom of', Grove Art Online. J. U. Egharevba, *A Short History of Benin*, Ibadan, 1934(reprinted 1968), 이 책은 는 유럽인이 아닌 작가가 쓴 보기 드문 초기 역사서이다. 유럽인들 시각을 반영하는 책들은 다음과 같다. R. E. Bradbury, *The Benin Kingdom and the Edo-speaking Peoples of South-Western Nigeria*, London, 1957, and R. E. Bradbury and P. Morton-Williams, *Benin Studies*, London, 1973. P. Ben-Amos Girshick and J. Thornton, 'Civil War in the Kingdom of Benin, 1689-1721: Continuity or Political Change?', *Journal of African History*, 42: 3(2001), pp.353-76, 이 자료는 시기상 후기 정치 역사를 다루고 있다.

　　W. Fagg, *Sculpture of Africa*, London, 1958, *Nigerian Images*, London, 1963, and *Divine Kingship in Africa*, London, 1978. 이 두 문헌은 대영 박물관에서 오랫동안 민족학을 연구해 많은 학자가 사용한 베냉 예술 연표를 고안한 대영 박물관 소속 민족학 책임자의 영향력 있는 저작이다. J. Egharevba, *Descriptive Catalogue of Benin Arts*, Benin City, 1969, 이 자료는 베냉 예술에 관한 초기 나이지리아 역사가 중 한 사람이 쓴 저작이다. P. Ben-

Amos, *The Art of Benin*, London, 1980; K. Ezra, *Royal Art of Benin: The Perls Collection*, New York, 1992; B. Plankensteiner, 'Benin: Kings and Rituals: Court Arts from Nigeria', *African Arts* 40: 4(2007), pp.74-87; B. Plankensteiner et al., *Benin Kings and Rituals: Court Arts from Nigeria*, Vienna, 2007; and B. Plankensteiner, *Benin*, Milan, 2010, 이 문헌들은 베냉 예술에 대한 접근성 좋은 학술적 설명들을 포함하고 있다. P. M. Peek, *The Lower Niger Bronzes: Beyond Igbo-Ukwu, Ife, and Benin*, New York, 2020. P. Ben-Amos and A. Rubin(eds), *The Art of Power, the Power of Art: Studies in Benin Iconography*, Los Angeles, 1983, 이 문헌은 별도의 연구들을 수집한 모음집이다. J. Nevadomsky, N. Lawson and K. Hazlett, 'An Ethnographic and Space Syntax Analysis of Benin Kingdom Nobility Architecture', *African Archaeological Review* 31: 1(2014), pp.59-85, 이 문헌은 베냉 엘리트층의 건축에 대해 들여다본다.

청동기의 제작과 구성에 대해서는 다음을 참조하라. F. von Luschan, *Die Altertümer von Benin*, 3 vols, Berlin, 1919(폰 루샨이 베냉 청동기와 벤베누토 첼리니가 만든 작품을 비교한 유명한 글은 vol.1, p.15에 있다. 번역은 위속키 건슈K. Wysocki Gunsch가 했다. 그녀의 2013년 기사의 p.28은 아래에 인용되어 있다); P. J. C. Dark, *An Introduction to Benin Art and Technology*, Oxford, 1973; F. Willett, B. Torsney and M. Ritchie, 'Composition and Style: An Examination of the Benin "Bronze" Heads', *African Arts* 27: 3(1994), pp.60-102; J. Nevadomsky, 'Art and Science in Benin Bronzes', *African Arts* 37: 1(2004), pp.1-96; 'Benin Metal Traced to Germany', *Science* 380: 6640(2023), pp.14-15. For an analysis of the bronzes as a sixteenth-century imperial ensemble, see K. Wysocki Gunsch, *The Benin Plaques: A 16th Century Imperial Monumen*, London, 2017. 베냉의 상아 제작에 대해서는 다음을 참조하라. W. Fagg, *Afro-Portuguese Ivories*, London, 1959; E. Bassani and W. Fagg, *Africa in the Renaissance: Art in Ivory*, New York, 1988; S. Preston Blier, 'Imaging Otherness in Ivory: African Portrayals of the Portuguese ca. 1492', *Art Bulletin* 75: 3(1993), pp.375-96. 왕대비와 대해서는 다음을 참조하라. F. E. S. Kaplan, 'Images of the Queen Mother in Benin Court Art', *African Arts* 26: 3(1993), pp.54-63, 86-88; F. E. S. Kaplan, 'Iyoba, the Queen Mother of Benin: Images and Ambiguity in

Gender and Sex Roles in Court Arts', *Art History* 16: 3(1993), pp.386-407.

초기 근대 서아프리카에 있었던 유럽인에 대해서는 다음을 참조하라. R. Hakluyt, *Hakluyt's Collection of the Early Voyages, Travels and Discoveries of the English Nation*, London, 1801(R. Eden's account of the Wyndham Expedition of 1553 is on pp.466-9); J. Adams, *Remarks on the Country Extending from Cape Palmas to the River Congo*, London, 1823(p.111 for the oba's divinity); R. Hakluyt, 'A voyage to Benin beyond the countrey of Guinea made by Master James Welsh, who set foorth in the yeere 1588', in *The Principal Navigations Voyages Traffiques and Discoveries of the English Nation*, Cambridge, 2014, vol.6, pp.450-458; O. Dapper, 'Benin', in *Naukeurige beschrijvinge der Afrikaensche gewesten*, Amsterdam, 1676, ed. and transcribed by A. Jones, Madison, 1998; J. D. Graham, 'The Slave Trade, Depopulation and Human Sacrifice in Benin History: The General Approach', *Cahiers d'Études Africaines* 5: 18(1965), pp.317-34; A. F. C. Ryder, *Benin and the Europeans, 1485-1897*, Harlow, 1969; T. Hodgkin(ed.), *Nigerian Perspectives*, London, 1975; R. Law, *The Slave Coast of West Africa, 1550-1750: The Impact of the Atlantic Slave Trade on an African Society*, Oxford, 1991; M. D. D. Newitt, *The Portuguese in West Africa, 1415-1670: A Documentary History*, Cambridge, 2010. D.R.(presumably Dierick Ruiters) is cited in Hodgkin, op. cit., p.156; for David van Nyendael's visit to Benin in 1700, see H. L. Roth, *Great Benin: Its Customs, Art and Horrors*, Halifax, 1903, p.162, and T. Astley, *Astley's Voyages*, vol.3, book 2, *Voyages and Travels to Benin*, London, 1746, p.100. 15세기 말과 16세기 초 포르투갈 주재 베냉 대사에 대한 간략한 설명은 다음을 참조하라. B. Phillips, Loot: *Britain and the Benin Bronzes*, London, 2021, pp.17-19.

1897년의 영국 토벌 원정대와 그 여파에 대해서는 다음을 참조하라. R. K. Home, *City of Blood Revisited: A New Look at the Benin Expedition of 1897*, London, 1982; D. Hicks, *The Brutish Museum: The Benin Bronzes, Colonial Violence and Cultural Restitution*, London, 2020; Phillips 2021(op. cit.); P. Docherty, *Blood and Bronze: The British Empire and the Sack of Benin*, London, 2021. O. B. Osadolor and L. E. Otoide, 'The Benin

Kingdom in British Imperial Historiography', *History in Africa* 35(2008), pp.401-18, is interesting on British Imperial attitudes to Benin. 20세기 초 서구의 베냉 예술에 대한 인식은 다음을 참조하라. J. Coote, 'General Pitt-Rivers and the Art of Benin', *African Arts*, 48: 2(2015), pp.8-9; K. Wysocki Gunsch, 'Art and/or Ethnographica? The Reception of Benin Works from 1897-1935', *African Arts* 46: 4(2013), pp.22-31. For Dr Roth's diary, see H. L. Roth, *Great Benin: Its Customs, Art and Horrors*, Halifax, 1903, app.2, p. x.

배상 문제와 관련한 입문용으로는 위에서 인용한 힉스Hicks와 필립스Phillips의 책들을 먼저 참조하라. T. Jenkins, 'From Objects of Enlightenment to Objects of Apology: Why You Can't Make Amends for the Past by Plundering the Present', in J. Pellew and L. Goldman(eds), *Dethroning Historical Reputations: Universities, Museums and the Commemoration of Benefactors*, London, 2018, pp.81-92; B. Savoy, *Africa's Struggle for its Art: Story of a Postcolonial Defeat*, Princeton, 2022; J. Beurden, *Inconvenient Heritage: Colonial Collections and Restitution in the Netherlands and Belgium*, Amsterdam, 2022.

이 글을 쓰는 현재 많은 서양 컬렉션이 베냉의 유물을 원산지로 돌려보내는 과정에 참여하거나 반환을 고려하고 있다. 에도 서아프리카 미술관EMOWAA은 EMOWAA 신탁의 후원으로 데이비드 아자예가 설계한 새로운 박물관으로, 베냉 시에서의 현대적 이니셔티브를 포함해서 서아프리카 유산과 문화를 지원하는 프로젝트를 위해 건립되고 있다. 주요 국제 이니셔티브인 '디지털 베냉'은 K. 아그본타엔-에가포나K. Agbontaen-Eghafona, F. 보덴슈타인F. Bodenstein, B. 플랑켄슈타이너B. Plankensteiner, J. 파인J. Fine, A. 루터A. Luther 등이 주도하며 웹사이트 https://digitalbenin.org는 MAARK(함부르크 민속학 박물관)이 주관하고 있다. 디지털 베냉은 '사물의 지식, 전통, 역사의 착근성에 에도 중심의 초점을 맞추는 것을 목표로 하며', 궁극적으로 나이지리아의 주관자에게 이전되어 나이지리아 학자들과 나이지리아 대중의 연구를 촉진하고자 한다. 2022년 11월에 온라인에 공개된 이 플랫폼은 베냉 유물에 접근하고 연구할 수 있는 포괄적인 원천이다. 보스턴 미술관(https://www.mfa.org/collections/art-of-the-benin-kingdom), 런던 대영 박물관(https://www.britishmuseum.org/collection/search?keyword=benin) 및 뉴욕의 메트로폴리탄 미술관(https://www.metmuseum.org/art/collection/search?q=benin+city)의 웹사이트들은 베냉의 예술 작품들을 공부

하는 데 필요한 훌륭한 자료를 보유하고 있다.

9 암스테르담: 관용

네덜란드 공화국에 대한 역사 및 문화 관련 자료는 다음을 참조하라. S. Schama, *The Embarrassment of Riches: An Interpretation of Dutch Culture in the Golden Age*, New York, 1987; G. Parker, *The Dutch Revolt*, revised edn, London, 1990; B. J. Kaplan, *Calvinists and Libertines: Confession and Community in Utrecht 1578-1620*, Oxford, 1995; A. van der Woude and J. de Vries, *The First Modern Economy: Success, Failure, and Perseverance of the Dutch Economy, 1500-1815*, Cambridge, 1997; J. Israel, The Dutch Republic: Its Rise, Greatness and Fall, 1477-1806(Oxford History of Early Modern Europe), Oxford, 1998; M. Praak, *The Dutch Republic in the Seventeenth Century*, trans. D. Webb, 2nd revised edn, Cambridge, 2023; A. van der Lem, *Revolt in the Netherlands: The Eighty Years War, 1568-1648*, London, 2019. For Jacob Cats's influential emblem books, see J. Cats, *Moral Emblems, with Aphorisms, Adages, and Proverbs, of all Ages and Nations, from J. Cats and R. Farlie, with Illustrations Freely Rendered, from Designs found in their Works, by J. Leighton, F S A*, trans. and ed. R. Pigot, London, 1860; J. Becker(2003), 'Cats, Jacob(i)', Grove Art Online. 네덜란드에 살았던 데카르트에 대해서는 다음을 참조하라. *Encylopaedia Britannica*. For the original text of Descartes' letter of 5 May 1631 to J.-L. Guez de Balzac, co-founder of the Academie francaise, see http://www.homme-moderne.org/textes/classics/dekart/balzac.html; for an English translation, by J. Bennett, see https://www.earlymoderntexts.com/assets/pdfs/descartes1619_1.pdf, p.22.

홀란트와 세계화에 대해서는 다음을 참조하라. K. Zandvliet(ed.), *The Dutch Encounter with Asia, 1600-1950*, Zwolle 2004; T. Brook, *Vermeer's Hat: The Seventeenth Century and the Dawn of the Global World*, London, 2009; K. Corrigan, J. van Campen and F. Diercks(eds), *Asia in Amsterdam: The Culture of Luxury in the Golden Age*, Salem

and Amsterdam, 2015; B. Schmidt, *Inventing Exoticism: Geography, Globalism, and Europe's Early Modern World*, Philadelphia, 2015; C. Swan, *Rarities of these Lands: Art, Trade and Diplomacy in the Dutch Republic*, Princeton, 2021. 네덜란드 제국과 식민주의에 대해서는 다음을 참조하라. J. Israels, *Dutch Primacy in World Trade*, Oxford, 1990; B. Schmidt, *Innocence Abroad: The Dutch Imagination and the New World, 1570-1670*, Cambridge and New York, 2001; J. Israels and S. B. Schwartz(eds), *The Expansion of Tolerance: Religion in Dutch Brazil(1624-1654)*, Amsterdam, 2007; B. Schmidt, *Going Dutch: The Dutch Presence in America 1609-2009*, Leiden and Boston, 2008; J. V. Roitman and G. Oostindee(eds), *Dutch Atlantic Connections, 1680-1800: Linking Empires, Bridging Borders*, Leiden, 2014; M. Groesen, *The Legacy of Dutch Brazil*, New York, 2014; S. Broomhall and J. Van Gent, *Dynastic Colonialism: Gender, Materiality and the Early Modern House of Orange-Nassau*, London, 2016; W. Klooster, *The Dutch Moment: War, Trade, and Settlement in the Seventeenth-Century Atlantic World*, Ithaca, 2016; P. C. Emmer and J. J. L. Gommans, *The Dutch Overseas Empire, 1600-1800*, Cambridge, 2020. 네덜란드 공화국과 더 넓게는 초기 근대 유럽 내 흑인에 대해서는 다음을 참조하라. E. Kolfin and E. Runia, *Black in Rembrandt's Time*, Amsterdam, 2020, and O. Otele, *African Europeans: An Untold History*, London, 2020. On slavery and its impact, see P. Emmer, *The Dutch Slave Trade, 1500-1850*, London and New York, 2005; E. Sint Nicolaas and V. Smeulders(eds), *Slavery: An Exhibition of Many Voices*, Amsterdam and Uitgeverij, 2021. To watch the Rijksmuseum 2021 International Symposium on Slavery, see https://www.rijksmuseum.nl/nl/stories/tentoonstellingen/slavernij/story/international-symposium-sources-on-slavery-and-slave-trade. 네덜란드 문화재청이 관리하는 난파선에 대한 인터넷 백과사전을 보려면, 난파선들과 수중 현장들, 그리고 그 화물에 관한 이야기들(네덜란드 선박 또는 네덜란드 해역을 중심으로)을 모은 데이터베이스인 Maritime Stepping Stones(MaaS)를 다음 사이트에서 참조하라. https://mass.cultureelerfgoed.nl/.

암스테르담과 델프트 거리에서의 예술과 관련해서는 다음을 참조하라. J.

Rosenberg, S. Slive and E. H. Ter Kuile, *Dutch Art and Architecture*, revised edn, Harmondsworth, 1977; J. M. Montias, *Artists and Artisans in Delft: A Socio-Economic Study of the Seventeenth Century*, Princeton, 1982; S. Alpers, *The Art of Describing: Dutch Art in the Seventeenth Century*, Chicago, 1983; B. Haak, *The Golden Age: Dutch Painters of the Seventeenth Century*, Amsterdam, 1984; P. C. Sutton, *Masters of Seventeenth-Century Dutch Genre Painting*, Philadelphia, Berlin and London, 1984; J. M. Montias, *Vermeer and his Milieu: A Web of Social History*, Princeton, 1989; S. Alpers, *Rembrandt's Enterprise: The Studio and the Market*, new edn, Chicago, 1990; S. Slive, *Dutch Painting, 1600-1800*, New Haven, 1995; W. E. Franits(ed.), *Looking at Seventeenth-Century Dutch Art: Realism Reconsidered*, Cambridge, 1997; H. Vlieghe, *Flemish Art and Architecture, 1585-1700*, New Haven, 1998; W. E. Liedtke et al., *Vermeer and the Delft School*, New York and London, 2001; J. M. Montias, *Art at Auction in 17th Century Amsterdam*, Amsterdam, 2002; W. E. Franits, *Dutch Seventeenth-Century Genre Painting: Its Stylistic and Thematic Evolution*, New Haven and London, 2004; R. E. O. Ekkart, Q. Buvelot and M. de Winkel, *Dutch Portraits: The Age of Rembrandt and Frans Hals*, The Hague and London, 2007; R. B. Yeazell, *Art of the Everyday: Dutch Painting and the Realist Novel*, Princeton, 2009; J. Moerman et al. (eds), *Pieter de Hooch in Delft: From the Shadow of Vermeer*, Delft, 2019. Peter Mundy's account of art collections in Amsterdam is recorded in P. Mundy, *The Travels of Peter Mundy*, London, 1907-36, vol.4, *Travels in Europe*, 1925, pp.70-1.

암스테르담 시청에 관해서는 다음을 참조하라. K. Fremantle, *The Baroque Town Hall of Amsterdam*, Utrecht, 1959; W. Kuyper, *Dutch Classicist Architecture*, Delft, 1980; H. Zantkuijl(2003), 'Amsterdam Royal Palace', Grove Art Online.

페트로넬라 오르트만의 인형의 집에 대해서는 다음을 참조하라. J. R. ter Molen, 'Een bezichtiging van het poppenhuis van Petronella Brandt-Oortman in de zomer van 1718', *Bulletin van het Rÿksmuseum* 42: 2(1994), pp.120-36; S. Broomhall, 'Imagined Domesticities in Early

Modern Dutch Dollhouses', *Parergon* 24: 2(2007), pp.47-68; S. Broomhall, 'Hidden Women of History: Petronella Oortman and her Giant Dolls' House', The Conversation, January 2019. 제시 버튼Jessie Burton의 소설 《미니어처리스트》(런던, 2014)은 페트로넬라 오르트만의 인형의 집에서 부분적으로 영감을 받은 마법 같은 소설이다.

정물화에 대해서는 다음을 참조하라. P. Taylor, *Dutch Flower Painting, 1600-1720*, New Haven and London, 1995; M. Doty, *Still Life with Oysters and Lemon: On Objects and Intimacy*, Boston, 2002; H. Grootenboer, *The Rhetoric of Perspective: Realism and Illusionism in Seventeenth-Century Dutch Still-Life Painting*, Chicago, 2005; J. Berger Hochstrasser, *Still Life and Trade in the Dutch Golden Age*, New Haven and London, 2007; A. Tummers and M. Bouffard-Veilleux, *Celebrating in the Golden Age*, Haarlem, 2011; Q. Buvelot and Y. Bleyerveld, *Slow Food: Dutch and Flemish Meal Still Lifes, 1600-1640*, The Hague, 2017. 네덜란드 식단과 하인들이 일주일에 두 번 이상 연어를 먹지 말아달라고 애원했다는 주장의 출처는 다음을 참조하라. Schama 1987, op. cit., pp.167-77, especially p.169.

프란스 할스에 대해서는 다음을 참조하라. S. Slive, *Frans Hals*, London, 2014; S. M. Nadler, *The Portraitist: Frans Hals and His World*, Chicago, 2022. On Frans Post: P. Correa do Lago and B. Correa do Lago, *Frans Post, 1612-1680: Catalogue Raisonné*, Milan, 2007; K. Schmidt-Loske and K. Wettengl, 'Framing the Frame: Frans Post's View of Olinda, Brazil(1662)', *Rijksmuseum Bulletin* 68: 2(2020), pp.101-25. On Rembrandt, C. White, *Rembrandt as an Etcher: A Study of the Artist at Work*, 2 vols, London, 1969; G. Schwartz, *Rembrandt: All the Etchings Reproduced in True Size*, Maarssen and London, 1977; W. Strauss and M. van der Meulen, *The Rembrandt Documents*, New York, 1979; D. Bomford, C. Brown and A. Roy, *Art in the Making: Rembrandt*, London, 1988; S. Schama, *Rembrandt's Eyes*, London, 1999; M. Westermann, *Rembrandt*, London, 2000; P. Crenshaw, *Rembrandt's Bankruptcy: The Artist, his Patrons and the Art Market in Seventeenth-Century Netherlands*, Cambridge, 2006; G. Schwartz, *Rembrandt's Universe: His Art, His Life, His World*, London, 2014; B. Wieseman, J. Bikker and

G. Weber(eds), *Rembrandt: The Late Works*, London, 2014; S. Schrader et al(eds), *Rembrandt and the Inspiration of India*, Los Angeles, 2018; S. Buck and J. Muller(eds), *Rembrandt's Mark*, London, 2019; B. Brinkmann et al.(eds), *Rembrandt's Orient: West meets East in Dutch Art of the 17th Century*, Munich 2021. On Vermeer, L. Gowing, *Vermeer*, revised edn, London, 1997; the Essential Vermeer website, http://www.essentialvermeer.com, maintained by J. Janson; P. Roelofs and G. Weber(eds), *Vermeer*, Amsterdam, 2023; G. Weber, *Johannes Vermeer: Faith, Reflection, Light*, Amsterdam, 2022.

도자기 무역에 대해서는 다음을 참조하라. T. Volker, *Porcelain and the Dutch East India Company: As Recorded in the Dagh-registers of Batavia Castle, those of Hrado and Deshima and Other Contemporary Papers; 1602-1682*, Leiden, 1954; C. Vialle, 'The Documents of the VOC Concerning the Trade in Chinese and Japanese Porcelain between 1634 and 1661', *Asian Art* 22: 3(1992), pp.6-34; J. Zhu, H. Ma, N. Li, J. Henderson and M. Glascock(2016), 'The Provenance of Export Porcelain from the Nan'ao One Shipwreck in the South China Sea', *Antiquity* 90: 351(2016), pp.798-808. C. Jorg, 'The Porcelain Trade of the VOC in the 17th and 18th centuries', *Aziatische Keramiek*(March 2023). 마지막 기사는 무료 학술 자료인 〈네덜란드-아시아 도자기 협업〉의 웹사이트(https://www.aziatischekeramiek.nl)에 게재되어 있다.

10 델리: 시기심

무굴 제국 황제들에 대해서는 다음을 참조하라. B. Gascoigne, *The Great Moghuls*, revised edn, London, 1987; J. F. Richards, *The Mughal Empire*, Cambridge, 1993; M. Alam and S. Subrahmanyan(eds), *The Mughal State 1526-1750*, Delhi, 1998; S. Dale, *The Garden of the Eight Paradises: Babur and the Culture of Empire in Central Asia, Afghanistan and India(1483-1530)*, Leiden, 2004; Nur al-Din Muhammad Jahangir, *Tūzuk-ī Jahāngīrī* (c. 1624), ed., trans. and annotated by W. M. Thackston as *The*

Jahangirnama: Memoirs of Jahangir, Emperor of India, Washington DC, 1999.

무굴 궁정의 외국인 여행자에 대해서는 다음을 참조하라. F. W. Foster, *The Embassy of Sir Thomas Roe to the Great Mughal*, 1615–19, 2 vols, London, 1899(for the drinking on the emperor's birthday in 1616, see vol.1, p.256); C. P. Mitchell, *Sir Thomas Roe and the Mughal Empire*, Karachi, 2001; J. B. Tavernier, *Travels in India*, trans V. Ball(first published 1889), 2 vols, Cambridge, 2012; L. Al-Azami, '400 Years of India and Britain: The Memoirs of Sir Thomas Roe', British Library blog(2019), available at https://blogs.bl.uk/untoldlives/2019/10/400-years-of-india-and-britain-the-memoirs-of-sir-thomas-roe.html; N. Das, *Courting India Seventeenth-Century England, Mughal India, and the Origins of Empire*, London 2023. 동인도회사의 부상에 대해서는 다음을 참조하라. W. Dalrymple, *The Anarchy: The Relentless Rise of the East India Company*, London, 2019; A. Mackillop, *Human Capital and Empire: Scotland, Ireland, Wales and British Imperialism in Asia, c.1690–c.1820*, Manchester, 2021; D. Howarth, *Adventurers: The Improbable Rise of the East India Company: 1550–1650*, New Haven and London, 2023. For Johann Melchior Dinglinger's Birthday of the Great Mughal, see J. Menzhausen and K. G. Beyer, *At the Court of the Great Mogul: The Court at Delhi on the Birthday of the Great Mogul Aureng-Zeb: Museum Piece by Johann Melchior Dinglinger, Court Jeweller of the Elector of Saxony and King of Poland, August II, Called August the Strong*, Leipzig, 1966, and D. Syndram, *Der Thron des Grossmoguls: Johann Melchior Dinglinger goldener Traum vom Fernen Osten*, Leipzig, 1996. For European courts, and the wider context of 'marvellous' and 'exotic' objects, a good introduction is W. Koeppe(ed.), *Making Marvels: Science and Splendor at the Courts of Europe*, New Haven 2019.

무굴 제국 예술과 후원에 관한 전반적인 내용은 다음을 참조하라. R. Skelton et al., *The Indian Heritage: Court Life and Arts under Mughal Rule*, London, 1982; J. Guy and D. Swallow, *Arts of India 1550–1900*, London, 1990; C. Asher, *Architecture of Mughal India*, Cambridge, 1992; S.

Blair and J. M. Bloom, *The Art and Architecture of Islam 1250-1800*, New Haven and London, 1992; S. Swarup, *Mughal Art: A Study in Handicrafts*, Delhi, 1996; D. Walker, *Flowers Underfoot: Indian Carpets of the Mughal Era*, New York, 1997; R. Nath, *Mughal Sculpture: Study of Stone Sculptures of Birds, Beasts, Mythical Animals, Human Beings, and Deities in Mughal Architecture*, Delhi, 1997; M. Alam, 'State Building under the Mughals: Religion, Culture and Politics', *Cahier d'Asie Centrale* 3-4(1997), pp.105-28; S. P. Verma, *Flora and Fauna in Mughal Art*, Bombay, 1999; J. Seyller, 'A Mughal Code of Connoisseurship', *Muqarnas* 17(2000), pp.176-202; E. Koch, *Mughal Art and Imperial Ideology: Collected Essays*, New Delhi, 2001; R. Crill, S. Stronge and A. Topsfield(eds), *Arts of Mughal India: Studies in Honour of Robert Skelton*, London, 2004; P. Moura Carvalho, *Gems and Jewels of Mughal India*, 2007, vol.18 of *The Nasser D. Khalili Collection of Islamic Art*, ed. J. Raby, London, 1992-; S. Blair, J. Bloom, & R. Nath(2011), 'Mughal Family', Grove Art Online; W. Dalrymple and A. Anand, *Koh-i-Noor: The History of the World's Most Famous Diamond*, London, 2017. 대영 박물관에 있는 자한기르의 연옥 잔과 대해서는 다음을 참조하라. https://www.britishmuseum.org/collection/object/W_1945-1017-257; for the object in the Victoria and Albert Museum, see https://collections.vam.ac.uk/item/O18896/jahangirs-jade-wine-cup-wine-cup-saida-ye-gilani/. For Shah Jahan's white nephrite cup, see https://collections.vam.ac.uk/item/O73769/wine-cup-of-shah-jahan-wine-cup-unknown/. We do not know for sure what wine Shah Jahan would have drunk in this cup, although the Mughal emperors were known to enjoy red wine from Shiraz. For Samuel Pepys' diary and chintz, see https://www.pepysdiary.com/diary/1663/09/05/.

무굴 제국의 회화에 대해서는 다음을 참조하라. S. C. Welch, *Imperial Mughal Painting*, New York, 1978; A. K. Das, *Mughal Painting during Jahangir's Time*, Calcutta,1978; M. C. Beach, *The Imperial Image: Paintings for the Mughal Court*, Washington DC, 1981; T. Falk and M. Archer, *Indian Miniatures in the India Office Library*, London, 1981; P. L.

Losty, *The Art of the Book in India*, London, 1982; A. K. Das, *Splendours of Mughal Painting*, Bombay, 1986; M. C. Beach, *Early Mughal Painting*, Cambridge, MA, 1987; S. C. Welch, A. Schimmel, M. L. Swietochowski and W. M. Thackston, *The Emperors' Album: Images of Mughal India*, New York, 1987; M. Beach, *Mughal and Rajput Painting*, Cambridge, 1992; S. P. Verma, *Mughal Painters and their Work: A Biographical Survey and Catalogue*, Delhi, 1994; M. Beach, A. Das, J. Losty, J. Seyller and M. Willis(2003), 'Indian Subcontinent: Mughal Painting and Sub-imperial Styles, 16th-19th Centuries', Grove Art Online; E. Wright, S. Stronge and W. M. Thackston, *Muraqqa' Imperial Mughal Albums from the Chester Beatty Library, Dublin*, Alexandria, VA, 2008; P. Kuhlmann-Hodick(ed.), *Indian Paintings: The Collection of the Dresden Kupferstich-Kabinett*, Dresden, 2018. 자한기르를 계승에서 제외하는 비치트르의 그림은 다음을 참조하라. Chester Beatty Library, Dublin, In 07A.19, https://viewer.cbl.ie/viewer/image/In_07A_19/1/LOG_0000/. 자한기르와 샤 자한이 소유한 미르 알리 슈르의 《캄사Khamsa》 필사본은 다음을 참조하라. Royal Collection Trust, RCIN 1005032032, https:// www.rct.uk/collection/1005032/khamsah-yi-navai-khmsh-nwyy-the-quintet-of-navai.

무굴 제국의 건축에 대해서는 다음을 참조하라. G. Hambly, *Cities of Mughal India: Delhi, Agra and Fatehpur Sikri*, London, 1968; S. Crowe, S. Hayward, S. Jellicoe and G. Patterson, *The Gardens of Mughal India*, London, 1972; E. Moynihan, *Paradise as a Garden in Persia and Mughal India*, London, 1979; W. E. Begley, 'The Symbolic Role of Calligraphy on Three Imperial Mosques of Shah Jahan', in J. Williams(ed.), *Kaladarsana: American Studies in the Art of India*, New Delhi, 1981, pp.7-18; R. Nath, *History of Mughal Architecture*, vol.1, New Delhi, 1982; S. Blake, *Shahjahanabad: The Sovereign City in Mughal India, 1639-1739*, Cambridge, 1991; E. Koch, *Mughal Architecture*, New York, 1991; C. Asher, *Architecture of Mughal India(The New Cambridge History of India)*, Cambridge, 1995; E. Koch, 'Mughal Palace Gardens from Babur to Shah Jahan(1526-1648)', *Muqarnas* 14(1997), pp.143-65; B. M. Alfieri, *Islamic Architecture of the Indian Subcontinent*, London,

2000; P. K. Sharma, *Mughal Architecture of Delhi: A Study of Mosques and Tombs(1556-1627 ad)*, Delhi, 2000; V. S. Pramar, *A Social History of Indian Architecture*, 2005. For William Finch's account of the gardens at Lahore during his 1608-11 travels in India, see W. Finch, in W. Foster, *Early Travels in India, 1583-1619*, London, 1921, pp.165-6.

붉은 요새에 대해서는 다음을 참조하라. R. Nath, 'The Moti Masjid of the Red Fort Delhi', in R. Nath, *Some Aspects of Mughal Architecture*, New Delhi, 1976; E. Koch, *Shah Jahan and Orpheus: The Pietre Dure Decoration and the Programme of the Throne in the Hall of Public Audiences at the Red Fort of Delhi*, Graz, 1988; E. Koch, 'Diwan-i 'Amm and Chihil Sutun: The Audience Halls of Shah Jahan', *Muqarnas* 11(1994), pp.143-65; R. Nath(2003), 'Lal Qil'a', Grove Art Online.

타지마할에 관해서는 다음을 참조하라. R. Nath, *The Immortal Taj Mahal*, Bombay, 1972; W. Begley, 'Amanat Khan and the Calligraphy on the Taj Mahal', *Kunst des Orients* 12: 1/2(1978-9), pp.5-39, 40-60; W. Begley, 'The Myth of the Taj Mahal and a New Theory of its Symbolic Meaning', *Art Bulletin*, 61: 1(1979), pp.7-37; R. Nath, *The Taj and its Incarnation*, Jaipur, 1985; W. E. Begley and Z. A. Desai, *Taj Mahal, The Illumined Tomb: An Anthology of Seventeenth Century Mughal and European Documentary Sources*, Cambridge, MA, 1989; E. Koch, *The Complete Taj Mahal and the Riverfront Gardens of Agra*, London, 2006. 무함마드가 즉위할 때 한 것으로 알려진 말에 대해서는 다음을 참조하라. Begley 1979, op. cit., p.25, n.70(E. Cerulli, *Il 'Libro della Scala' e la questione delle fonti arabo-spagnole della Divina Commedia*, Vatican City, 1949).

샤 자한에 대해서는 다음을 참조하라. W. E. Begley(ed.), *Shah Jahan Nama of Inayat Khan: An Abridged History of the Mughal Emperor Shah Jahan*, New Delhi, 1990; M. Nanda, *European Travel Accounts During the Reigns of Shahjahan and Aurangzeb*, Kurukshetra, 1994; M. C. Beach and E. Koch, *King of the World, The Padishahnama: An Imperial Mughal Manuscript from the Royal Library, Windsor Castle*, New Delhi and London, 1997-8; F. Nicoll, *Shah Jahan: The Rise and Fall of the Mughal Emperor*, London, 2009.

아우랑제브에 대해서는 다음을 참조하라. K. S. Srivastava, *Two Great Mughals: Akbar and Aurangzeb*, Varanesi, 1998; A. Truschke, *Aurangzeb: The Life and Legacy of India's Most Controversial King*, Redwood City, 2017.

11 런던: 탐욕

런던의 건축에 대한 가장 포괄적인 연구는 현재까지 40권 이상에 걸쳐 런던을 지역별로 상세히 설명한 《런던 조사Survey of London》(London, 1900-)와 영국 건축 시리즈 중 페브스너Pevsner의 런던에 관한 책이다. 성 마틴 광야 교회의 경우 다음 문헌들을 사용했다. St Martin's in the Fields (I), vol.16, ed. G. H. Gater and E. P. Wheeler, London, 1935; St Martin's in the Fields (II), vol.18, ed. G. H. Gater and E. P. Wheeler, London, 1937; St Martin's in the Fields (III), vol.20, ed. G. H. Gater and F. R. Hiorns, London, 1940; Lambeth: South Bank and Vauxhall, vol.23, ed. H. Roberts and W. H. Godfrey, London, 1951; St James's Westminster I, vols 29 and 30, ed. F. H. W. Sheppard, London, 1960; St James' Westminster II, vols 31 and 32, ed. F. H. W. Sheppard, London, 1963; South Kensington Museums Area, vol.38, ed. F. H. W. Sheppard, London, 1975. 페브스너 시리즈를 위해 나는 다음 문헌을 광범위하게 참고했다. B. Cherry and N. Pevsner, *The Buildings of England, London 2: South*, London, 1983; B. Cherry and N. Pevsner, *The Buildings of England, London 4: North*, London, 1998; S. Bradley and N. Pevsner, *The Buildings of England, London 6: Westminster*, London, 2003. I have also used P. Glanville, *London in Maps*, London, 1972, and C. Hibbert, *London: The Biography of a City*, London, 1977. For Cobbett and London as the 'wen', see W. Cobbett, *Rural Rides*, London, 1935(first published 1830) p.150. For Chateaubriand, and his 1822 return to London as ambassador, see *Mémoires d'Outre-Tombe, Book VI, To America 1791*, 'Prologue', trans. A. S. Kline, 2005, available at https://www.poetryintranslation.com/PITBR/Chateaubriand/ChateaubriandMemoirsBookVI.php#anchor_Toc115603116. 조지 4세에 대

해서는 다음을 참조하라. C. Hibbert, *George IV*, London, 1976(《타임스》지에 실린 악명 높은 부고 기사와 관련해서는 pp.782-3을 참조하라).

런던의 빅토리아 양식 건축물에 대해서는 다음 문헌을 사용했다. A. Briggs, *Victorian Cities*, London, 1963; J. Simmons, *St Pancras Station*, London, 1968; J. Summerson, *Victorian Architecture: Four Studies in Evaluation*, New York, 1970; F. Sheppard, *London, 1808-1870: The Infernal Wen*, London, 1971; J. Summerson, *The Architecture of Victorian London*, Charlottesville, 1976; G. Stamp, 'Sir Gilbert Scott's Recollections', *Architectural History* 19(1976), pp.54-73; A. S. Wohl, *The Eternal Slum: Housing and Social Policy in Victorian London*, London, 1977; R. Dixon and S. Muthesius, *Victorian Architecture: With a Short Dictionary of Architects*, London, 1978; D. Cole, *The Work of Sir Gilbert Scott*, London, 1980; F. M. L. Thompson(ed.), *The Rise of Suburbia*, Leicester, 1982; G. Stamp and C. Amery, Victorian Buildings of London, London, 1980; C. Fox, *London, World City, 1800-1840*, Essen, 1993; T. Hunt, *Building Jerusalem: The Rise and Fall of the Victorian City*, London, 2004; T. Hunt, *Ten Cities that Made an Empire*, London, 2014.

라파엘전파에 대해서는 다음을 참조하라. L. Parris, *The Pre-Raphaelites*, London, 1984(reprinted 1994); T. Hilton, *John Ruskin*, 2 vols, New Haven and London, 1985-2000; T. Barringer, *Reading the Pre-Raphaelites*, New Haven, 1999; E. Prettejohn, *Art of the Pre-Raphaelites*, Princeton, 2000; A. Smith and R. Upstone, *Exposed: The Victorian Nude*, London, 2001; F. Moyle, *Desperate Romantics: The Private Lives of the Pre-Raphaelites*, London, 2009; D. Roe, *The Pre-Raphaelites: From Rossetti to Ruskin*, London, 2010; T. Barringer, J. Rosenfeld and A. Smith, *Pre-Raphaelites: Victorian Avant-Garde*, London, 2012; E. Prettejohn(ed.), *The Cambridge Companion to the Pre-Raphaelites*, Cambridge, 2012; A. Smith et al., *Reflections: van Eyck and the Pre-Raphaelites*, London, 2017; J. Holmes, *The Pre-Raphaelites and Science*, New Haven and London, 2018; M. E. Buron, S. Avery-Quash and R. Asleson, *Truth & Beauty: The Pre-Raphaelites and the Old Masters*, San Francisco, 2018; J. Marsh et al., *Pre-Raphaelite Sisters*, London, 2019; J. Holmes, *Temple of Science: The Pre-*

Raphaelites and Oxford University Museum of Natural History, Oxford, 2020. On Millais, see J. Rosenfeld and A. Smith, *Millais*, London, 2007; J. Rosenfeld, *John Everett Millais*, London, 2012. For the Rossettis, see D. Roe, *The Rossettis in Wonderland: A Victorian Family History*, London, 2011; C. Jacobi and J. Finch, *The Rossettis*, London, 2023. For Elizabeth Siddal, see L. Hawksley, *Lizzie Siddal: The Tragedy of a Pre-Raphaelite Supermodel*, London, 2004; J. Marsh, *Elizabeth Siddal: Her Story*, London, 2023. For Holman Hunt, see J. Maas, *Holman Hunt and The Light of the World*, London, 1984; J. Bronkhurst, *William Holman Hunt: A Catalogue Raisonné*, London, 2006; C. Jacobi, *William Holman Hunt: Painter, Painting, Paint*, Manchester, 2006; C. Jacobi and K. Lochnan, *Holman Hunt and the Pre-Raphaelite Vision*, Toronto, 2008. For the artist's account of the making of *Ophelia*, see J. G. Millais, *The Life and Letters of Sir John Everett Millais*, London, 1899, pp.59-79; 엘리자베스 시달이 〈오필리아〉의 모델로 고생한 일은 pp.78-9를 참조하라.

예술과 제국에 대해서는 다음을 참조하라. T. Barringer, G. Quilley and D. Fordham, *Art and the British Empire*, Manchester, 2006; A. Smith, D. Blayney Brown and C. Jacobi(eds), *Artist and Empire: Facing Britain's Imperial Past*, London, 2015.

빅토리아 여왕 시대 런던의 전시회와 복제 판화에 대해서는 다음을 참조하라. For exhibitions, display and reproductive prints in Victorian London, see J. Maas, *Gambart: Prince of the Victorian Art World*, London, 1975; G. Waterfield(ed.), *Palaces of Art: Art Galleries in Britain, 1790-1990*, London, 1991; J. R. Davis, *The Great Exhibition*, Stroud, 1999; H. Hobhouse, *The Crystal Palace and the Great Exhibition: Art, Science, and Productive Industry, A History of the Royal Commission for the Exhibition of 1851*, New York, 2002; G. Waterfield, *The People's Galleries: Art Museums and Exhibitions in Victorian Britain*, London and New Haven, 2015; M. Tedeschi, '"Where the Picture Cannot Go, the Engravings Penetrate": Prints and the Victorian Art Market', *Museum Studies* 31: 1(2005), pp.9-90; J. Conlin, *The Nation's Mantelpiece: A History of the National Gallery*, London, 2006; J. Meyer,

Great Exhibitions: London, New York, Paris, Philadelphia, 1851-1900, Woodbridge, 2006; D. Esposito, 'Nineteenth-Century Reproductive Prints', *Print Quarterly* 25: 2(2008), pp.222-3; C. Saumarez Smith, *The National Gallery: A Short History*, London, 2009; D. Eposito, 'Millais in Reproduction', *Print Quarterly* 27: 2(2010), pp.207-11; S. Avery-Quash and J. Sheldon, *Art for the Nation: The Eastlakes and the Victorian Art World*, London, 2011; E. A. Pergam, *The Manchester Art Treasures Exhibition of 1857: Entrepreneurs, Connoisseurs and the Public*, Farnham, 2011; G. N. Cantor(ed.), *The Great Exhibition: A Documentary History*, London, 2013; T. Ghosh, 'Gifting Pain: The Pleasures of Liberal Guilt in London, a Pilgrimage, and Street Life in London', *Victorian Literature and Culture* 41: 1(2013), pp.91-123; W. Hauptman, 'Hanging the Pre-Raphaelites and Others: The Royal Academy Exhibition of 1851', *British Art Journal* 19: 1(2018), pp.4-28. 빅토리아 여왕 시대 조각에 대해서는 다음을 참고하라. B. Read, *Victorian Sculpture*, New Haven and London, 1982; M. Droth et al.(eds), *Sculpture Victorious: Art in an Age of Invention, 1837-1901*, New Haven and London, 2014.

빅토리아와 앨버트의 후원 및 예술 활동, 앨버트 기념비에 대해서는 다음을 참조하라. S. Bayley, *The Albert Memorial: The Monument in its Social and Architectural Context*, London, 1981; C. Brooks, *The Albert Memorial: The Prince Consort National Memorial: Its History, Contexts, and Conservation*, New Haven and London, 2000; C. Wainwright and C. Gere, 'The Making of the South Kensington Museum I', *Journal of the History of Collections* 14: 1(2002), pp.3-23; J. Marsden(ed.), *Victoria & Albert: Art & Love*, London, 2010; J. Bryant, *Designing the V&A: The Museum as a Work of Art(1857-1909)*, London, 2017; A. N. Wilson, *Prince Albert: The Man Who Saved the Monarchy*, London, 2019.

내가 사용한 주요 문학 및 현대 르포르타주 텍스트는 다음과 같다. B. Jerrold and G. Dore, *London, A Pilgrimage*, London, 1872(P. Ackroyd가 편집한 재인쇄본, London, 2005); 찰스 디킨스의 '런던' 배경 소설들: *Oliver Twist*, 1838, *David Copperfield*, 1850, *Bleak House*, 1853, *Little Dorrit*, 1857, *Our Mutual Friend*, 1865; for *Vanity Fair*, see W. M. Thackeray, *Vanity*

Fair, London, 1848; H. Mayhew, *London Labour and the London Poor; a Cyclopadia of the condition and earnings of those that will work, those that cannot work, and those that will not work*, London, 1853. 찰스 부스의 런던 사람들의 삶과 노동에 대한 탐구 아카이브(1886~1903)는 런던 정경대학에 보관되어 있다. 그와 연구원들의 노트는 다음 웹사이트에서 접근하고 검색할 수 있다. https://booth.lse.ac.uk/notebooks. 예전에 '새 장소'라고 이름이 불린 것은 다음에 나온다. G. H. Duckworth's 'Notebook of 1899 Police District 32 [Trinity Newington and St Mary Bermondsey], District 33 [St James Bermondsey and Rotherhithe], District 34 [Lambeth and Kennington],District 35 [Kennington(2nd) and Brixton], District 41 [St Peter Walworth and St Mary Newington], District 42 [St George Camberwell], District 45 [Deptford]', p.17.

12 빈: 자유

프란츠 요제프 황제를 포함한 오스트리아-헝가리 제국에 대해서는 다음을 참조하라. N. Stone, *Europe Transformed, 1878-1919*, 2nd edn, Cambridge, MA, 1999; A. Palmer, *Twilight of the Habsburgs: The Life and Times of Emperor Francis Joseph*, London, 1994; S. Beller, *A Concise History of Austria*, Cambridge, 2007; J. Boyer, *Political Radicalism in Late Imperial Vienna: Origins of the Christian Social Movement, 1848-1897*, Chicago, 2010; J. Kwan, *Liberalism and the Habsburg Monarchy, 1861-1895*, Basingstoke, 2013; P. M. Judson, *The Habsburg Empire: A New History*, Cambridge MA, 2018; M. Rady, *The Habsburgs: The Rise and Fall of a World Power*, London, 2020; J. Boyer, *Austria 1867-1955*, Oxford, 2022.

오스트리아와 헝가리의 엘리자베스에 대해서는 다음을 참조하라. J. Haslip, *The Lonely Empress: Elizabeth of Austria*, London, 1987; A. Sinclair, *Death by Fame: A Life of Elisabeth, Empress of Austria*, London, 1998; O. Gruber Florek, '"I am a Slave to my Hair": Empress Elisabeth of Austria, Fetishism, and Nineteenth-Century Austrian Sexuality', *Modern Austrian Literature* 42: 2(2009), pp.1-15; B. Hamann and R. Hein, *The Reluctant*

Empress, trans. R. Hein, 14th edition, Berlin, 2018; M. E. Hametz and H. M. Schlipphacke(eds), *Sissi's World: The Empress Elisabeth in Memory and Myth*, New York, 2020.

프로이트에 대해서는 다음을 참조하라. E. Jones, *Sigmund Freud: Life and Work*, 3 vols, London, 1953-7; R. Wollheim, *Freud*, London, 1971; M. Gardiner(ed.), *The Wolf-Man by the Wolf-Man*, London, 1971(프로이트가 정신분석학을 고고학에 비유한 일에 대한 세르게이 판케예프의 설명과 관련해서는 p.139를 참조하라); R. Wollheim, 'Freud and the Understanding of Art', *On Art and the Mind*, London, 1973, pp.202-19; P. Gay, *Freud: A Life of our Time*, New York, 1987; E. H. Gombrich, 'Freud's Aesthetics', *Reflections on the History of Art*, London, 1987, pp.221-39; L. Gamwell and R. Wells(eds), *Sigmund Freud and Art: His Personal Collection of Antiquities*, New York and London, 1989. For Freud's psychological works, see J. Strachey(ed.), *Standard Edition of the Complete Psychological Works of Sigmund Freud*, trans. J. Strachey and A. Freud, 24 vols, London, 1953-74. More generally, see E. J. Kandel, *The Age of Insight: The Quest to Understand the Unconscious in Art, Mind, and Brain, from Vienna 1900 to the Present*, New York, 2012. On psychiatry, mental illness and art, see G. Blackshaw and L. Topp(eds), *Madness and Modernity: Mental Illness and the Visual Arts, Vienna, 1900*, London, 2009; L. Topp, *Freedom and the Cage: Modern Architecture and Psychiatry in Central Europe, 1890-1914*, University Park, PA, 2017.

빈의 예술과 문화에 대한 소개는 다음을 참조하라. M. Pippal, *A Short History of Art in Vienna*, Stuttgart, 2002; P. Hornsby et al., 'Vienna', Grove Art Online; A. Robertson, *The Crossroads of Civilisation*, Cambridge, 2022.

비더마이어에 대해서는 다음을 참조하라. G. Egger, *Vienna in the Age of Schubert: The Biedermeier Interior 1815-1848*, London, 1979; R. Waissenberger and H. Bisanz, *Vienna in the Biedermeier Era, 1815-1848*, New York, 1986; A Wilkie, *Biedermeier*, London, 1987; *Bürgersinn und Aufbegehren: Biedermeier und Vormärz in Wien, 1815-1848*, Vienna, 1987; K. A. Schroder, *Ferdinand Georg Waldmüller*, Munich, 1990; I.

Brugger et al., *Wiener Biedermeier: Malerei Zwischen Wiener Kongress und Revolution*, Munich, 1992; S. Sangl, B. Stoeltie and R. Stoeltie, *Biedermeier to Bauhaus*, London, 2000; M. Morton(2003), 'Biedermeier', Grove Art Online; R. Bisanz(2003), 'Waldmuller, Ferdinand Georg', Grove Art Online; L. Winters et al., *Biedermeier: The Invention of Simplicity*, Milwaukee, 2006; A. Husslein-Arco and S. Grabner, *Ferdinand Georg Waldmüller 1793-1865*, Vienna, 2009. A. Husslein-Arco and S. Grabner(eds), *Is that Biedermeier?: Amerling, Waldmüller and More*, Munich, 2016.

1900년경의 빈의 예술과 문화에 대해서는 다음을 참조하라. S. Zweig, *The World of Yesterday*, New York, 1943(first English edition); for his discussion of cafes as a 'democratic club, see pp.61-2; F. Novotny, *Painting and Sculpture in Europe, 1780-1880*, Harmondsworth, 1970; R. Wagner-Rieger(ed.), *Wiens Architektur im 19. Jahrhundert*, Vienna, 1970; C. E. Schorske, *Fin-de-siecle Vienna*, New York, 1980; A. Janik and S. Toulmin, *Wittgensteins Wien*, Munich and Vienna, 1984; M. Marchetti, *Wien um 1900: Kunst und Kultur*, Vienna, 1985; K. Varnedoe(ed.), *Vienna, 1900: Art, Architecture and Design*, New York, 1986; H. Prigent, *Klimt, Schiele, Moser, Kokoschka: Vienne 1900*, Paris, 2005; A. Waugh, *The House of Wittgenstein*, London, 2008; G. Blackshaw(ed.), *Facing the Modern: The Portrait in Vienna*, London, 2013; P. Vergo, *Art in Vienna, 1898-1918: Klimt, Kokoschka, Schiele and their Contemporaries*, 4th edn, London, 2015; C. Brandstatter, R. Metzger and D. Gregori, *Vienna 1900 Complete*, London, 2018; C. Hug and H. Eipeldauer(eds), *Oskar Kokoschka: Expressionist, Migrant, European: A Retrospective*, Berlin, 2018; C. Brandstatter, A. J. Hirsch and H.-M. Koetzle, *Vienna, Portrait of a City*, Frankfurt, 2019; S. Fellner and S. Rollig, *City of Women: Female Artists in Vienna, 1900-1938*, Munich, 2019; A. Thacker, *Modernism, Space and the City: Outsiders and Affect in Paris, Vienna, Berlin and London*, Edinburgh, 2019; H.-P. Wipplinger(ed.), *Vienna 1900, Birth of Modernism: The Leopold Museum's Collection*, Cologne, 2019; J. Nentwig, *Vienna 1900/Wien*, Cologne, 2020. A much broader study, in

which Vienna plays a part, is C. Magris, ##Danube: A Journey through the Landscape, History and Culture of Central Europe##, New York, 2008(reprint).

클림트의 경우, 다음 문헌을 참고했다. M. E. Warlick, 'Mythic Rebirth in Gustav Klimt's Stoclet Frieze: New Considerations of Its Egyptianizing Form and Content', *Art Bulletin* 74: 1(1992), pp.115-34; F. Whitford, *Gustav Klimt*, London, 1995; T. Marlowe-Storkovich, '"Medicine" by Gustav Klimt', *Artibus et historiae* 24: 47(2003), pp.231-52; S. Koja, *Gustav Klimt: The Beethoven Frieze and the Controversy over the Freedom of Art*, Munich, 2006; R. Price, *Gustav Klimt: The Ronald S. Lauder and Serge Sabarsky Collections*, New York, 2007; K. C. Karnes, 'Wagner, Klimt, and the Metaphysics of Creativity in Fin-de-Siecle Vienna', *Journal of the American Musicological Society* 62: 3(2009), pp.647-97; S. Ayres, 'Staging the Female Look: A Viennese Context of Display for Klimt's "Danae"', *Oxford Art Journal* 37: 3(2014), pp.227-44; D. Manderson, 'Klimt's Jurisprudence - Sovereign Violence and the Rule of Law', *Oxford Journal of Legal Studies* 35: 3(2015), pp.515-42; A. Husslein-Arco, J. Kallir and A. Weidinger(eds), *The Women of Klimt, Schiele, and Kokoschka*, Vienna, 2015; T. G. Natter, *Klimt and the Women of Vienna's Golden Age, 1900-1918*, Munich 2016; L. Morowitz, '"Heil the Hero Klimt!": Nazi Aesthetics in Vienna and the 1943 Gustav Klimt Retrospective', *Oxford Art Journal* 39: 1(2016), pp.107-29; T. G. Natter(ed.), *Klimt and Antiquity: Erotic Encounters*, Munich, 2017; A. Klee, S. Rollig and S. Auer(eds), *Beyond Klimt: New Horizons in Central Europe*, Munich, 2018; T. G Natter, *Gustav Klimt, Complete Paintings*, Frankfurt, 2018; S. T. Kruglikov, 'Ornament and Content: The Subject and Meaning of *The Kiss* by Gustav Klimt', *Art & Culture Studies* 4(2022), pp.140-65.

실레에 대해서는 다음을 참조하라. J. T. Ambrozy, C. Metzger K. A. Schroder and E. Werth, *Egon Schiele*, Munich, 2017; K. Jesse and S. Rollig(eds), *Egon Schiele: The Making of a Collection*, Munich, 2018; M. Bisanz-Prakken, *Klimt / Schiele: Drawings*, London, 2018. For the Secession, see K. H. Carl, *The Viennese Secession*, New York, 2011; V.

Terraroli(ed.), *Ver Sacrum: The Vienna Secession Art Magazine, 1898-1903: Gustav Klimt, Koloman Moser, Otto Wagner, Alfred Roller, Max Kurzweil, Joseph M. Olbrich, JosefHoffmann*, Milan, 2018; M. Brandow-Faller, *The Female Secession: Art and the Decorative at the Viennese Women's Academy*, University Park, PA, 2020. On the Wiener Werkstatte, see P. Noever and V. Dufour, *Yearning for Beauty: The Wiener Werkstätte and the Stoclet House*, Ostfildern-Ruit, 2006; C. Witt-Dorring, *Vienna: Art & Design, Klimt, Schiele, Hoffmann, Loos*, Melbourne, 2011; C. Witt-Dorring and J. Staggs, *Wiener Werkstätte, 1903-1932: The Luxury of Beauty*, New York and Munich, 2017. For the Gallia family and their apartment, see T. Lane with A. Smith, *Vienna 1913: Josef Hoffmann's Gallia Apartment*, Melbourne, 1984; T. Bonyhady, *Good Living Street: The Fortunes of my Viennese Family*, Sydney, 2011, and the 'Hoffmann Gallia Apartment', https://www.ngv.vic.gov.au/vienna/decorative-arts/hoffmann-gala-apartment.html.

13 뉴욕: 반항

20세기 미국 역사에 대한 선별적인 소개는 다음을 참조하라. H. F. May, *The End of American Innocence: A Study of the First Years of our Own Time, 1912-1917*, London, 1960; R. Wiebe, *The Search for Order*, New York, 1967; T. Roszak, *The Making of a Counter Culture: Reflections on the Technocratic Society and Its Youthful Opposition*, Berkeley, 1969; L. Chandler, *America's Greatest Depression*, New York, 1970; A. J. Matusow, *The Unraveling of America: A History of Liberalism in the 1960s*, New York, 1984; D. Hounshell, *From the American System to Mass Production, 1800-1932*, Baltimore, 1985; R. Daniels, *Coming to America: A History of Immigration and Ethnicity in American Life*, New York, 1991; J. T. Patterson, *Grand Expectations: The United States, 1945-1974*, Oxford and New York, 1996; D. M. Kennedy, *Freedom from Fear: The American People in Depression and War, 1929-1945*, Oxford

and New York, 1999; L. Cohen, *A Consumer's Republic: The Politics of Mass Consumption in Postwar America*, New York, 2008; M. Dickstein, *Dancing in the Dark: A Cultural History of the Great Depression*, New York, 2009. 뉴욕의 역사와 문화에 대해서는 다음을 참조하라. R. Caro, *The Power Broker: Robert Moses and the Fall of New York*, New York, 1974; D. Halle(ed.), *New York and Los Angeles*, Chicago, 2003; R. Shorto, *The Island at the Center of the World*, New York, 2004; G. G. Chauncey, *Gay New York: Gender, Urban Culture and the Making of a Gay World, 1890-1940*, updated edn, New York, 2008; E. Homberger, *New York: A Cultural History*, New York, 2008; K. Jackson, *Encyclopedia of New York*, 2nd edn, New Haven, 2010.

추상 표현주의에 대해서는 다음을 참조하라. C. Greenberg, *Art and Culture*, Boston, 1961; H. Rosenberg, *The Tradition of the New*, New York, 1961; W. Rubin, *Dada and Surrealist Art*, London, 1969; D. Ashton, *The Life and Times of the New York School*, Bath, 1972; J. Wechsler, *Surrealism and American Painting*, New Brunswick, 1977; A. Cox, *Art-as-politics: The Abstract Expressionist Avant-Garde and Society*, Ann Arbor, 1982; F. Frascina and C. Harrison, *Abstract Expressionism and Jackson Pollock*, Milton Keynes, 1983; G. S. Goldhammer, *How New York Stole the Idea of Modern Art: Abstract Expressionism, Freedom, and the Cold War*, Chicago, 1983; M. Auping, *Abstract Expressionism: The Critical Developments*, London, 1987; C. Ross(ed.), *Abstract Expressionism: Creators and Critics. An Anthology*, New York, 1990; D. Shapiro and C. Shapiro, *Abstract Expressionism: A Critical Record*, Cambridge, 1990; S. Polcari, *Abstract Expressionism and the Modern Experience*, Cambridge, 1991; D. Ashton, *The New York School: A Cultural Reckoning*, Berkeley, 1992; A. E. Gibson, *Abstract Expressionism: Other Politics*, New Haven and London, 1999; N. Jachec, *The Philosophy and Politics of Abstract Expressionism, 1940-1960*, Cambridge, 2000; D. Anfam, 'Abstract Expressionism', Grove Art Online. D. B. Balken, *Abstract Expressionism*, London, 2005; E. G. Landau(ed.), *Reading Abstract Expressionism: Context and Critique*, New Haven and London, 2005; J. M. Marter(ed.),

Abstract Expressionism: The international Context, New Brunswick, 2007; I. Sandler, *Abstract Expressionism and the American Experience: A Re-evaluation*, Lenox, MA, 2009; C. Craft, *An Audience of Artists: Dada, Neo-Dada, and the Emergence of Abstract Expressionism*, Chicago, 2012; D. Anfam, *Abstract Expressionism(World of Art)*, 2nd edn, London, 2015; D. Anfam, *Abstract Expressionism*, London, 2016; J. M. Marter and G. F. Chanzit, *Women of Abstract Expressionism*, Denver, 2016; M. Leja, *Reframing Abstract Expressionism: Subjectivity and Painting in the 1940s*, New Haven and London, 2018; B. Franzen and B. Dodenhoff, *The Cool and the Cold: Painting from the USA and USSR 1960-1990*, Cologne, 2020; C. Darwent, *Surrealists in New York: Atelier 17 and the Birth of Abstract Expressionism*, London, 2023.

잭슨 폴락에 대해서는 다음을 참조하라. S. Rodman, *Conversations with Artists*, New York, 1957; A. Kaprow, 'The Legacy of Jackson Pollock, *Artnews* (October 1958); A. H. Barr and S. Hunter, *Jackson Pollock et la nouvelle peinture américaine*, Paris, 1959; F. V. O'Connor, *Jackson Pollock*, New York, 1967; W. Rubin, 'Jackson Pollock and the Modern Tradition', *Artforum* 5: 2-5(1967), no.2, pp.14-22, no.3, pp.28-37, no.4, pp.18-31, no.5 pp.28-33; F. V. O'Connor and E. V. Thaw(eds), *Jackson Pollock: A Catalogue Raisonné of Paintings, Drawings and Other Works*, 4 vols, New Haven, 1978, and Supplement No. 1, New Haven, 1995; J. Potter, *To a Violent Grave: An Oral Biography of Jackson Pollock*, New York, 1985; S. Naifeh and G. W. Smith, *Jackson Pollock: An American Saga*, New York, 1989; K. Varnedoe, P. Karmel, E. Levine and A. Indych-Lopez, *Jackson Pollock*, New York, 1998; P. Karmel(ed.), *Jackson Pollock: Interviews, Articles, and Reviews*, New York, 1999; Y. Szafran, *Jackson Pollock's Mural: The Transitional Moment*, Los Angeles, 2014; G. Delahunty et al., *Jackson Pollock: Blind Spots*, London, 2015; M. Schreyach, *Pollock's Modernism*, New Haven, 2017.

리 크래스너에 대해서는 다음을 참조하라. B. H. Friedman, *Lee Krasner Paintings, Drawings and Collages*, London, 1965; B. Rose, *Krasner/Pollock: A Working Relationship*, East Hampton and New York, 1981;

B. Rose, *Lee Krasner: A Retrospective*, Houston, 1983; E. G. Landau and J. D. Grove, *Lee Krasner: A Catalogue Raisonné*, New York, 1995; A. M. Wagner, *Three Artists(Three Women): Modernism and the Art of Hesse, Krasner, and O'Keeffe*, Berkeley, 1996; R. C. Hobbs, *Lee Krasner*, New York, 1999; E. Nairne(ed.), *Lee Krasner: Living Colour*, London, 2019; M. Gabriel, *Ninth Street Women: Lee Krasner, Elaine de Kooning, Grace Hartigan, Joan Mitchell, and Helen Frankenthaler. Five Painters and the Movement that Changed Modern Art*, New York, 2019.

헬렌 프랑켄탈러에 관해서는 다음을 참조하라. E. C. Goossen, *Helen Frankenthaler*, New York, 1969; B. Rose, *Helen Frankenthaler*, New York, 1971(and pp.54-61 for Frankenthaler on *Mountains and Sea*); J. Elderfield, *Helen Frankenthaler*, New York, 1987; E. A. Carmean, *Helen Frankenthaler: A Paintings Retrospective*, New York, 1989; A. Rowley, *Helen Frankenthaler: Painting History, Writing Painting*, London, 2007; A. Nemerov, *Fierce Poise: Helen Frankenthaler and 1950s New York*, New York, 2021.

마크 로스코에 대해서는 다음을 참조하라. P. Selz, *Mark Rothko*, New York, 1961; D. Ashton, *About Rothko*, New York, 1983; J. E. B. Breslin, *Mark Rothko: A Biography*, Chicago, 1993; D. Anfam(ed.), *Mark Rothko: The Works on Canvas: Catalogue Raisonné*, New Haven, 1998; M. Rothko and M. Lopez-Remiro, *Writings on Art*, New Haven and London, 2006; A. Borchardt-Hume and B. Fer, *Rothko*, London, 2008.

플럭서스 운동에 대해서는 다음을 참조하라. H. Sohm and H. Szeeman, *Happening und Fluxus: Materialen*, Cologne, 1970; H. Ruhe, *Fluxus, the Most Radical and Experimental Art Movement of the Sixties*, Amsterdam, 1979; B. Moore, *Fluxus I: A History of the Edition*, New York, 1985; C. Phillpot and J. Hendricks, *Fluxus: Selections from the Gilbert and Lila Silverman Collection*, New York, 1988; J. Pijnappel, *Fluxus Today and Yesterday*, London, 1993; T. Kellein, *Fluxus*, London; 1995; A. Noel and E. Williams(eds), *Mr Fluxus: A Collective Portrait of George Maciunas, 1931-1978*, London, 1997; K. Friedman, *The Fluxus Reader*, Chichester, 1998; A. Dezeuze, *The 'Do-It-Yourself' Artwork: Participation*

from *Fluxus to New Media*, Manchester, 2010; S. Fricke, A. Klar and S. Maske, *Fluxus at 50*, Bielefeld, 2012.

오노 요코에 대해서는 다음을 참조하라. Ono, Y. Ono, *Instruction Paintings*, New York, 1995; Y. Ono, *Grapefruit*, New York, 2000; Y. Ono, *Yoko at Indica: The Unfinished Paintings and Objects*, London, 1966; C. Iles, *Yoko Ono: Have you Seen the Horizon Lately?*, Oxford, 1997; I. Pfeiffer and M. Hollein, *Yoko Ono: Half-a-wind Show: A Retrospective*, Frankfurt, 2013; and more generally, C. Wood, *Performance in Contemporary Art*, London, 2018; M. Yoshimoto, *Into Performance: Japanese Women Artists in New York*, New Brunswick, 2005. For an audio account of the Amsterdam 'Bed-in for Peace' see https://www.youtube.com/watch?v=Ai5cCxX0UBw; 또는 오노와 레넌이 연출한 몬트리올 침대 시위는 다음을 참조하라. https://www.youtube.com/watch?v=mRjjiOV0O3Q.

앨런 긴즈버그, 비트 세대 시인들과 그들의 시각문화와의 연결성에 관해서는 다음을 참고하라. J. Clellon Holmes, 'This is the Beat Generation', *New York Times Magazine* (16 November 1952), pp.10–22; K. Rexroth, 'Disengagement: The Art of the Beat Generation', *New World Writing* 11(1957), pp.28–41; A. Kaprow, 'The Legacy of Jackson Pollock', *ARTnews* (October 1958), pp.24–6, 55–6; N. Chassman(ed.), *Poets of the Cities: New York and San Francisco, 1950–1965*, Dallas, 1974; L. Phillips, *Beat Culture and the New America, 1950–1965*, New York, 1995; D. Belgrad, *The Culture of Spontaneity: Improvisation and the Arts in Postwar America*, Chicago and London, 1998; P.-A. Michaud, *Beat Generation: New York, San Francisco, Paris*, Paris, 2016.

팝아트와 앤디 워홀에 대해서는 다음을 참조하라. S. Stich, *Made in USA: An Americanization in Modern Art in the '50s and '60s*, Berkeley, 1987; M. Livingstone, *Pop Art: A Continuing History*, London, 1990; S. Madoff, ed., *Pop Art: A Critical History*, Berkeley, 1997; T. Crow, *The Rise of the Sixties: American and European Art in the Era of Dissent*, New Haven, 2005; J. Morgan, *The World Goes Pop*, London, 2015; A. Warhol with P. Hackett, *POPism: The Warhol '60s*, New York and London, 1980; P.

Hackett(ed.), *The Andy Warhol Diaries*, New York and London, 1989; A. Warhol et al., *Andy Warhol*, Stockholm, 1968; S. Koch, *Stargazer: Andy Warhol's World and his Films*, revised edn, New York, 1985; C. Ratcliff, *Andy Warhol*, New York, 1983; V. Bockris, *Warhol*, London, 1989; K. McShine et al., *Andy Warhol: A Retrospective*, New York, 1989; A. R. Pratt(ed.), *The Critical Response to Andy Warhol*, Westport, 1997; G. Frei and N. Printz(eds), *The Andy Warhol Catalogue Raisonné*, London and New York, 2002; G. Muir and Y. Dziewior(eds), *Andy Warhol*, London, 2020; for John Cale's memories of the Factory, see 'My 15 Minutes', *Guardian* (12 February 2002). 코카콜라를 다룬 워홀과 관련해서는 다음을 참조하라. A. Warhol, *The Philosophy of Andy Warhol*, New York, 1975.

루이즈 부르주아와 대해서는 다음을 참고하라. D. Wye(ed.), *Louise Bourgeois*, New York, 1982; M.-L. Bernadac, *Louise Bourgeois*, Paris and New York, 1996; M.-L. Bernadac and H.-U. Obrist(eds), *Destruction of the Father, Reconstruction of the Father: Writings and Interviews, 1923-1997*, Cambridge, MA and London, 1998; R. Crone and P. Schaesberg, *Louise Bourgeois: The Secret of the Cells*, Munich, London and New York, 1998; M. Bal, *Louise Bourgeois' Spider: The Architecture of Art-Writing*, Chicago, 2001; R. Storr, *Louise Bourgeois*, London and New York, 2003; M. Nixon, *Fantastic Reality: Louise Bourgeois and a Story of Modern Art*, Cambridge, MA, 2005; M. Morris, P. Herkenhoff and M.-L. Bernadac, *Louise Bourgeois*, London, 2007; L. Bourgeois, P. Amsellem and A. Norrsell, *Louise Bourgeois: Maman*, Stockholm, 2007; R. Storr, *Intimate Geometries: The Life and Work of Louise Bourgeois*, London, 2016; R. Rugoff, J. Lorz, R. Cusk and L. Cooke, *Louise Bourgeois: The Woven Child*, London, 2022.

할렘 르네상스에 관한 기본적이고 핵심적인 선집은 다음 문헌이다. A. Locke(ed.), *The New Negro*, New York, 1925. 할렘 르네상스에 대해서는 다음을 참조하라. D. L. Lewis, *When Harlem Was in Vogue*, New York, 1981; D. C. Driskell, D. L. Lewis and D. Willis, *Harlem Renaissance: Art of Black America*, New York, 1987; G. Hutchinson, *The Harlem Renaissance in Black and White*, Cambridge, 1995; A. H. Kirschke, *Aaron Douglas:*

Art, Race, and the Harlem Renaissance, Jackson, 1995; R. J. Powell et al., *Rhapsodies in Black: Art of the Harlem Renaissance*, London, 1997; P. Archer-Shaw, *Negrophilia: Avant-Garde Paris and Black Culture in the 1920s*, New York, 2000; G. Hutchinson(ed.), *The Cambridge Companion to the Harlem Renaissance*, Cambridge and New York, 2007; A. Kirschke, *Art in Crisis: W. E. B. DuBois and the Struggle for African American Identity and Memory*, Bloomington, 2007; D. L. Baldwin and M. Makalani, *Escape from New York: The New Negro Renaissance beyond Harlem*, Minneapolis, 2013; C. A. Wall, *The Harlem Renaissance: A Very Short Introduction*, New York and Oxford, 2016.

제이컵 로런스와 관련해서는 다음을 참조하라. P. Hills and E. H. Wheat, *Jacob Lawrence: American Painter*, Seattle, 1986; R. J. Powell, *Jacob Lawrence*, New York, 1992; P. T. Nesbett and M. Dubois(eds), *Jacob Lawrence: Paintings, Drawings and Murals(1935-1999). A Catalogue Raisonné*, Seattle, 2000; P. T. Nesbett and M. Dubois(eds), *Over the Line: The Art and Life of Jacob Lawrence*, Seattle, 2000; P. Hills, '"In the Heart of the Black Belt": Jacob Lawrence's Commission from Fortune to Paint the South', *International Review of African American Art* 19: 1(2003), pp.28-36; L. Dickerman, E. Smithgall, E. Alexander, *Jacob Lawrence: The Migration Series*, New York, 2015; E. H. Turner and A. B. Bailly(eds), *Jacob Lawrence: The American Struggle*, Salem, 2019.

14 브라질리아: 사랑

브라질리아에 대한 개요로서 훌륭한 영상물은 다음을 참조하라. R. Williams, 'Building Brasilia', https://heni.com/talks/building-brasilia. 1933년 아테네 헌장은 다음을 참조하라. Getty Conservation Institute: Cultural Heritage Policy Documents(https://www.getty.edu/conservation/publications_resources/research_resources/charters/charter04.html). 〈리오, 40도〉를 보려면 다음 웹사이트를 방문하라. https://www.youtube.com/watch?v=V81QK2SNuIo.

브라질리아의 건축과 도시 계획에 대해서는 다음을 참조하라. L. Costa, 'Relatorio do plano piloto de Brasilia = Beschreibung des Orientierungs fuer Brasilia', *Módulo* 3: 8(1957), pp.33-48, published in English as L. Costa, 'Prizewinning Report on Brasilia', *Ekistics* 5: 30(1958), pp.139-42; W. Holford, 'Brasilia: The Federal Capital of Brazil', *Geographical Journal* 128: 1(1962), pp.15-17; E. N. Bacon, *Design of Cities*, London, 1967, rev. 1975, pp.237-41; N. Evenson, *Two Brazilian Capitals: Architecture and Urbanism in Rio de Janeiro and Brasília*, New Haven, 1973; L. Costa, 'L'urbanisme de Brasilia', *La Nouvelle Revue des Deux Mondes* (1973), pp.129-33; N. W. Sodre, *Oscar Niemeyer*, Rio de Janeiro, 1978; O. Niemeyer, *architetto: catalogo della mostra*, Venice, 1979; ICOMOS, World Heritage List, No. 445, Advisory Body Evaluation, Paris, 1986, http://whc.unesco.org/en/list/445/documents/; H. Holston(ed.), *The Modernist City: An Anthropological Critique of Brasília*, Chicago, 1989; L. Costa, *Report of the Pilot Plan for Brasília*, Brasilia, 1991; D. K. Underwood, *Oscar Niemeyer and the Architecture of Brazil*, New York, 1994; J. Pessoa, *Lúcio Costa: Documentos de Trabalho*, Brasilia, 1998; M. da Silva Pereira, 'L'Utopie et l'historie. Brasilia: Entre la certitude de la forme et le doute de l'image', in *Art d'Amérique latine, 1911-1968*, Paris, 1992, pp.462-71; P. Andreas and I. Flagge, *Oscar Niemeyer: eine Legende der Moderne/A Legend of Modernism*, Frankfurt, Basel and Boston, 2003; K. Frampton, 'Le Corbusier and Oscar Niemeyer: Influence and Counter Influence 1929-1965', in C. Brillembourg(ed.), *Latin American Architecture, 1929-1960: Contemporary Reflections*, New York, 2004, pp.35-49; F. El-Dahdad(ed.), *CASE. Lúcio Costa. Brasília's Superquadra*, New York, 2005; M. Casciato and S. von Moos(eds), *Twilight of the Plan: Chandigarh and Brasília*, Mendrisio, 2007; Instituto do Patrimonio Historico e Artistico Nacional(IPHAN), 'Plano Piloto 50 anos: cartilha de preservacao - Brasilia, Brasilia, 2007', 'Brasilia 1960-2010', *Docomomo Journal* 43(2010), issue dedicated to Brazil; S. Ficher and A. Schlee, *Guia de obras de Oscar Niemeyer. Brasília 50 anos/Guide of the Works of Oscar Niemeyer, Brasília 50 Years*, Brasilia, 2010; O. Niemeyer, *The*

Curves of Time: The Memoirs of Oscar Niemeyer, London, 2000(특히 곡선들과 브라질리아, 시다데 리브르에 관해서는 pp.70-2의 권두 삽화를 참조하라); O. Niemeyer, *Minha Arquitetura: 1937-2005/My Architecture: 1937-2005*, Rio de Janeiro, 2005; R. J. Williams, *Brazil: Modern Architectures in History*, London, 2009; J. Tavares, 'The Competition for Brasilia's Pilot Plan: Territory and Infrastructure', *Docomomo* 43: 2(2010), pp.8-13; M. E. Costa(ed.), *Lúcio Costa, Arquiteto*, Brasilia, 2010; F. de Holanda, *Brasília - Cidade Moderna, Cidade Eternal*, Brasilia, 2010; A. Xavier and J. Katinsky(eds), *Brasília. Antologia Crítica*, Sao Paulo, 2012; P. Palazzo and L. Saboia, 'Capital in a Void: Modernist Myths of Brasilia', *Traditional Dwellings and Settlements Review* 24: 1(2012), pp.5-15; D. Matoso Macedo and S. Ficher, 'Brasilia: Preservation of a Modernist City', *Conservation Perspectives: Conserving Modern Architecture* (Getty Conservation Institute), Los Angeles, 2013, https://www.getty.edu/conservation/publications_resources/newsletters/28_1/brasilia.html; M. Stierli, 'Building No Place: Oscar Niemeyer and the Utopias of Brasilia', *Journal of Architectural Education* 67: 1(2013), pp.8-16; P. Jodidio, *Oscar Niemeyer, 1907-2012: The Once and the Future Dawn*, Cologne, 2016; C. E. Comas, 'Brasilia. Lucio Costa', in *The Companions to the History of Architecture, Vol.IV, Twentieth-Century Architecture*, ed. D. Leatherbarrow and A. Eisenschmidt, Hoboken, 2017; C. Cabral(2019), 'Brasilia', Grove Art Online; C. Cabral(2019), S. Ficher and A. Schlee(2020), 'Costa, Lucio', Grove Art Online; J. Katinsky and A. Anagnost(2020), 'Niemeyer(Soares Filho), Oscar', Grove Art Online; for the UNESCO citation and listing, see https://whc.unesco.org/en/list/445/.

광의의 역사적 맥락을 위해 다음 문헌들을 사용했다. T. E. Skidmore, *Politics in Brazil*, Oxford, 1967; E. B. Burns, *A History of Brazil*, New York, 1993; R. Levine, *The History of Brazil*, New York, 2003; R. R. Ioris, *Transforming Brazil: A History of National Development in the Postwar Era*, London, 2014; L. M. Schwarcz and H. M. Starling, *Brazil: A Biography*, New York, 2018; H. S. Klein and F. Vidal Luna, *Modern Brazil: A Social*

History*, Cambridge, 2020; J. N. Green and T. E. Skidmore, *Brazil: Five Centuries of Change*, 3rd edn, Oxford, 2021; L. M. Schwarcz, *Brazilian Authoritarianism: Past and Present*, trans. E. M. B. Becker, Princeton, 2022.

클라리시 리스펙토르와 대해서는 다음을 참조하라. 'Brasilia: Five Days'(1964) and 'Brasilia'(1974), in C. Lispector, *The Complete Stories*, trans. K. Dodson, Cambridge, MA, 2015. For Simone de Beauvoir's visit to Brasilia, see S. de Beauvoir, *La Force des Choses*, Paris, 1963, pp.577-8; T. Martin(2020), 'Simone de Beauvoir's travel to Brazil', https://lirecrire.hypotheses.org/3017; For Zaha Hadid on Brasilia, see I. Borden, 'A Tale of Three Cities, New York, Brasilia, Moscow(Zaha Hadid on the Broader Possibilities of Urban Architecture)', *Architectural Design* 71: 5(2001), pp.58-69.

15 평양: 통제

G. Orwell, *Nineteen Eighty-Four*, London, 1949. 오웰의 두 전기(그가 유언장을 통해 전기를 금지한 일은 유명하다)는 다음을 참조하라. D. J. Taylor, *Orwell: The Life*, London, 2003, and G. Bowker, *George Orwell*, London, 2003. For a comprehensive account of Orwell's writing, see G. Orwell, *The Complete Works of George Orwell*, ed. P. Davison, 20 vols, London, 2000. 프랑스에서의 경험에 대한 워즈워스의 성찰은 다음을 참조하라. 'The French Revolution as it Appeared to Enthusiasts at its Commencement', in *The Prelude*, London, 1805.

한국 및 북한 역사에 관해서는 다음을 참고하라. C. K. Armstrong, *The North Korean Revolution, 1945-1950*, Ithaca, 2003; B. Cumings, *Korea's Place in the Sun: A Modern History*, New York, 2005; B. Szalontai, *Kim Il Sung in the Khrushchev Era: Soviet-DPRK Relations and the Roots of North Korean Despotism, 1953-1964*, Washington DC, 2005; B. Martin, *Under the Loving Care of the Fatherly Leader: North Korea and the Kim Dynasty*, New York, 2004; C. Springer and B. Szalontai, *North Korea*

Caught in Time: Images of War and Reconstruction, Reading, 2010; J. Kim, *A History of Korea: From 'Land of the Morning Calm' to States in Conflict*, Bloomington, 2012; C. K. Armstrong, *Tyranny of the Weak: North Korea and the World, 1950-1992*, Ithaca, 2013; D. Oberdorfer and R. Carlin, *The Two Koreas: A Contemporary History*, New York, 2013; E. Park, *Korea: A History*, Redwood City, 2022; V. Cha and R. Pacheco Pardo, *Korea: A New History of South and North*, New Haven and London, 2023. 전쟁 후 사회주의 우방국들이 한국의 재건을 어떻게 도왔는지에 대한 개요는 다음을 참조하라. Y. S. Hong, 'Through a Glass Darkly', in Y. S. Hong(ed.), *Cold War Germany, the Third World, and the Global Humanitarian Regime*, New York, 2015, pp.51-82. For Kim Il-Sung's biography, and his account of participating in the demonstration of 1 March 1919, 김일성의 전기와 1919년 3월 1일 시위에 참여한 일에 대한 김일성의 설명은 다음을 참조하라. *Kim Il-Sung, A Biography*, vol.1, Beirut, 1973, p.41.

현대사 및 보도에 대해서는 다음을 참조하라. M. Breen, *Kim Jong-Il: North Korea's Dear Leader*, Chichester, 2004; J. Becker, *Rogue Regime: Kim Jong Il and the Looming Threat of North Korea*, Oxford, 2005; G. Delisle, *Pyongyang: A Journey in North Korea*, London, 2006; A. N. Lankov, *North of the DMZ: Essays on Daily Life in North Korea*, Jefferson, 2007; B. Demick, *Nothing to Envy: Real Lives In North Korea*, London, 2010; D. McNeill, 'Pyongyang Unwrapped', *Index on Censorship* 40: 1(2011), pp.125-31; T. Ali, 'In Pyongyang', *London Review of Books*, 34: 2(26 January 2014); V. D. Cha, *The Impossible State: North Korea, Past and Future*, London, 2012; J. Jin-Sung, *Dear Leader: North Korea's Senior Propagandist Exposes Shocking Truths Behind the Regime*, London, 2014; P. French, *North Korea: State of Paranoia*, London, 2014; A. Lankov, *The Real North Korea: Life and Politics in the Failed Stalinist Utopia*, New York and Oxford, 2015; A. Lowry, 'Pyongyang's Missing Millions', *London Review of Books*, 40: 23(6 December 2018); N. Bonner, *Printed in North Korea: The Art of Everyday Life in the DPRK*, London, 2019; A. Fifield, *The Great Successor: The Divinely Perfect Destiny of Brilliant Comrade Kim Jong Un*, London, 2019; M. Palin, *North Korea Journal*,

London, 2019; R. Lloyd-Parry, 'Diary: In Pyongyang', *London Review of Books* 41: 2(24 January 2019); D. Tudor and J. Pearson, *North Korea Confidential: Private Markets, Fashion Trends, Prison Camps, Dissenters and Defectors*, North Clarendon, 2020; L. Miller, *North Korea. Like Nowhere Else: Two Years of Living in the World's Most Secretive State*, Tewkesbury, 2021, O. Kongdan and R. Hassig, *North Korea in a Nutshell: A Contemporary Overview*, Lanham, 2021.

북한 사람들의 이야기는 다음을 참조하라. C.-H. Kang, P. Rigoulot and Y. Reiner, *The Aquariums of Pyongyang: Ten Years in the North Korean Gulag*, revised edn, London, 2006; B. Harden, *Escape from Camp 14: One Man's Remarkable Odyssey from North Korea to Freedom in the West*, London, 2013; S. Kim, *Without You, There Is No Us: My Secret Life Teaching the Sons of North Korea's Elite*, London, 2015; Y. Park, *In Order to Live: A North Korean Girl's Journey to Freedom*, London, 2016; H. Lee, *The Girl with Seven Names: Escape from North Korea*, London, 2016; M. Ishikawa, *A River in Darkness: One Man's Escape from North Korea*, London, 2018; J. Park and S.-L. Chai, *The Hard Road Out: One Woman's Escape From North Korea*, Manchester, 2022; M. Macias, *Black Girl from Pyongyang: In Search of My Identity*, London, 2023.

건축과 도시 계획에 대해서는 다음을 참고하라. Kim Il Sung, 'On Mapping Out the Master Plan for the Postwar Reconstruction of Pyongyang', in *Works*, vol.6, Pyongyang, 1981, p.237; H. C. Gyu, F. Hoffmann and P. Noever, *Blumen für Kim Il Sung: Kunst und Architektur aus der Demokratischen Volksrepublik Korea/Flowers for Kim Il Sung: Art and Architecture from the Democratic People's Republic of Korea*, Vienna, 2010; J. Prokopljević, 'Hapkak and Curtain Wall: Imaginaries of Tradition and Technology in the Three Kims' North Korean Modern Architecture', *S/N Korean Humanities*, 5: 2(2019), pp.59-86; C. Bianchi, K. Drapić and P. Iyer, *Model City Pyongyang*, London, 2019; C. H. Kim, 'Pyongyang Modern: Architecture of Multiplicity in Postwar North Korea', *Journal of Korean Studies*, 26: 2(2021), pp.271-96; O. Wainwright, *Inside North Korea*, Cologne and London, 2022; D. Gabriel and A. Kacsor,

'Architecture in Anticipation: Building Socialist Friendship Between Hungary and North Korea in the 1950s', *Art History* 45: 5(2022), pp.996-1015.

아리랑과 집단체조에 관해서는 다음을 참고하라. E. T. Atkins, 'The Dual Career of "Arirang": The Korean Resistance Anthem That Became a Japanese Pop Hit', *Journal of Asian Studies* 66: 3(2007), pp.645-87; L. Burnett, 'Let Morning Shine over Pyongyang: The Future-Oriented Nationalism of North Korea's "Arirang" Mass Games', *Asian Music* 44: 1(2013), pp.3-32; Y.-S. Jeona, 'Arirang as the Cultural Code of the 21st Century North Korea', *South/North Korean Humanities* 2: 1(2016), pp.45-75; B. R. Young, 'Cultural Diplomacy with North Korean Characteristics: Pyongyang's Exportation of the Mass Games to the Third World, 1972-1996', *International History Review* 42: 3(2020), pp.543-55.

찾아보기

숫자

10월 혁명, 러시아 483
'1000송이의 꽃' 태피스트리 246
《1984》 478
308 남쪽 블록, 브라질리아 469~470
38선 480~481
5·1절 스타디움 491
6·25 전쟁 481, 483, 485
95개 논지 101

ㄱ

가나, 아프리카 290
　가나 문자 179
　가나의 혼인 잔치 318
가니메데스 125
가마 67~68, 151~152, 211, 213~214, 314
가우하르 아라 337
〈가을의 리듬〉(그림 30번) 431
가이우스 레피두스 113
가죽 65, 116, 287, 397, 431
가축 63, 74, 272, 277, 382
가타카나 문자 179
가터 훈장 380
가톨릭 98, 101, 320~321, 461
　가톨릭 교회 93, 257
　네덜란드 가톨릭 320~321
　반가톨릭 선전물 320
　정통 가톨릭 103
간무 천황 166~167
간지 179
갈레노스 112, 154~155
갈리아 113
갈리아 가문 393, 407
갈리아, 모리츠 393
갈리아, 아돌프 393

갈리아, 헤르미네 393
갑옷 200, 311
강건왕 329 ☞ 아우구스투스 2세
개선문, 파리 123, 486, 490
건문제 200
건축
 건축 서예 90
 고딕 건축 232, 375, 378, 385
 근대 건축 487
 기독교 건축 82, 93, 403
 로마 건축 119, 121, 235~236, 301
 비잔틴 건축 89, 403
 산업 건축 374, 383
 서양 고전건축 120
 이슬람 건축 82, 97, 339
《건축 예술에 대하여》 487
게르마니쿠스, 드루수스 116~117
게르스틀, 리하르트 399
〈게으른 하녀〉 310
게이샤 161
《겐지 이야기》 165, 184, 187, 192
계약의 궤 83~84
고고학 박물관, 나폴리 126
고대유물유산위원회, 이라크 77
고딕 양식 232, 375, 378, 385
고려호텔, 평양 491
고령토 151, 213
고르키, 아실 423
고스자쿠, 황제 188
고전기 그리스 225
고전기 로마 225
고촐리, 베노초 242
골드스미스, 올리버 197
골드워터, 로버트 439~440 ☞ 부르주아, 루이즈

골리앗 240~241, 257
〈골목길〉 307
공산당, 브라질 457
공산주의자 480
공자 198, 204, 206
공중 정원, 바빌론 68~69
과두정치 113, 230
과수원 공장 209
관개 61, 63~64, 138, 335~336
광선 249
《광학》 249
괘 209
괴테, 요한 볼프강 폰 129,
교육보건부, 리우데자네이루 460~461
교토 165~194
교토 국립박물관 182
구르이아미르 339
구리 152, 156, 214~215, 275~276, 332
구빈원 319
구슬 282, 285~286, 289
구약성서 59~60, 83, 92, 103, 228,
 240, 257, 302, 380
구역화, 브라질리아의 452
구전 175, 267, 273, 279
구조 가네자네 181
구카이, 승려 169, 175
국회의사당, 브라질리아 463, 474
궁전
 곤녕궁 208
 금문궁 140~142, 148
 다르 알 킬라파 궁전, 사마라 148, 159
 만경대학생소년궁전 492~493
 메디치 궁전 236~237, 256 240~241
 버킹엄 궁전 359, 361, 365

솔로몬의 궁전 84
　　두 번째 솔로몬의 성전 92~97
　　스칼라 궁전 235
　　스토클레 궁전, 브뤼셀 407
　　스트로치 궁전 237
　　웨스트민스터 궁전 385
　　천청궁 208
　　피티 궁전 237
　　호스로 아노시라반 황제의 궁전 138
그라바르, 앙드레 160
그라바르, 올레그 159
그레고리 3세, 교황 99~100
그레이, 에피 413
그레이트브리튼 357
그레이트플레인스(대평원) 420
그로스미스 형제 373
그리니치빌리지 424
그리스 신화 240, 401
그리퍼, 에드워드 375
그린버그, 클레멘트 429, 434
그린볼트 박물관, 드레스덴 328
극락정토 168~170, 172, 175
극장 320, 367, 384, 389, 391, 422, 437, 467, 488
근대건축국제회의 452
근동 89, 109, 143, 150, 242
글래스고 408
금 70, 84~85, 88, 144, 148, 151~152, 158, 170, 190~191, 217, 219, 223, 227
금속 62, 70, 103, 149~152, 158, 209, 212, 278~280, 283~284, 287, 370, 408~409
금속 세공 150, 278
금속공예협회, 런던 381

급진주의자 389
기념비적 공간 487
기니 천 351
기독교 61, 87, 90, 93~94, 98~99, 101~105, 225~226, 318
　기독교 개종 287
　기독교 건축 82, 93, 403
　기독교 교회 98, 101~102, 126, 137
　기독교 순교자 413
　기독교 신화 61
　기독교 예술 226, 253, 410
　기독교와 암스테르담 304
　기독교와 예루살렘 92
　기독교와 콘스탄티노플
　기독교 이미지 342
　기독교인 82, 88, 104, 145, 249~250, 320, 372
'기념비적 축', 브라질리아 도로 463, 468
기를란다요, 도메니코 232~233, 254
기린 198
기베르티, 로렌초 225~228
기야트 알 딘 205~206
'기품'이라는 교리 231
긴부산 175
긴즈버그, 앨런 424
길드 229~232, 261, 269, 272, 304
　베냉 길드 272, 278~279, 285
　양모업자 길드 228
　암스테르담 길드 305, 315
　은행가 길드, 피렌체 229~231
　직물업자 길드, 피렌체 227~228
길라니, 사이드 346, 348
김씨 왕조 479
김일성 479~484, 486~489, 492

찾아보기 579

김일성 광장 476, 486~487, 491
김정은 479, 483, 489, 491
김정일 479, 482~483, 487~490, 493
김정희 485
깁스, 제임스 361
〈깨어나는 양심〉 374

ㄴ

나가사키 421
나디르 샤 353
나무스, 한스 430
나보니두스 64
나보브 358
나보폴라사르 70~71
나부 70
〈나쁜 엄마〉 405
나우르즈 346
나이지리아 266, 274, 286, 290
나일강 전투 363~364
나치 390, 415, 420
나폴레옹 보나파르트 117, 482
나폴레옹 전쟁 358~359
나폴리 110, 125~126, 128, 247, 253~254
낙원 82, 140, 322, 335~344, 346, 349~350, 473, 485, 492, 495
난징 45, 199, 200~202, 210, 217~218
난하 334, 342, 353
남궁, 바빌론 65, 73, 75
남미 112, 220, 323, 341, 350, 459
남아프리카 220
남중국해 454
남쪽 성문, 교토 167
남한 481~482

납 131
내시, 존 359~362, 365, 391
냉전 190
네덜란드 143, 274, 296~300, 302~303, 308~324, 351~352, 368
　네덜란드 가톨릭 320~321
　네덜란드 개혁교회 321
　네덜란드 공화국 298~299
　네덜란드 반란 297~298
　네덜란드 유대인 303, 321
　네덜란드인 엘리트 296, 300~306, 315, 320, 324
　네덜란드 회화 296, 309
　동인도회사, 네덜란드 298~299, 315, 336, 350, 353
　레이던, 네덜란드 297
　서인도회사, 네덜란드 274, 322~323
　연합 주, 네덜란드 318
　주화 발행, 네덜란드 299
네로 116
네부카드네자르 2세 67~76, 86
네이피어 경, 찰스 제임스 365
네팔 불교 218
넬슨 기념비 363~364
넬슨, 호레이쇼 362~363
넷플릭스 395
노동당 창건 기념비 486, 488
노트케르 143
노팅엄특허벽돌회사 375
노황왕 주단 206
'녹아내린 바다', 분수대 85
놀런드, 케네스 434
〈농부〉 245
뇌석 277
누르 자한 332, 340

누르가르 343
'눈 속의 잉크' 151
'뉴르네상스' 391
뉴먼, 바넷 429
뉴암스테르담 298
뉴욕 419~447
《뉴욕타임스》 434
뉴질랜드 373
뉴홀랜드 322
니마이어, 오스카 459~460, 462, 464~466, 469, 471~473, 486
니제르 삼각주 265
니제르강 265, 287
님 119

ㄷ

다 몬테펠트로, 페데리코 243
다 빈치 226, 251, 256 ☞ 레오나르도 다 빈치
다나에 411
다라 시코 334~335, 350
다르 알 킬라파 궁전, 사마라 148, 159
다마스쿠스 89, 142
다바온 효도 수도원 217
〈다비드〉 240~242
다비드, 자크 루이 482
다신교 168
다우, 헤릿 296
다윈, 찰스 399
다이사르트 백작 323
다퍼르, 올퍼르트 269~270
단군 485
단테 245
달, 로알드 139

달걀 모양 98, 213
달빛 정원, 인도 아그라 339
당 왕조 150, 167
당 제국 167
당부아즈, 샤를 257
대공황 420
대도 199 ☞ 베이핑
대동강 485~487, 491
대리석 49~51, 90, 95, 98, 103~104, 115~126, 132, 148~149, 204, 253, 256, 337~341, 344~346, 365, 379, 406, 442, 464
대만 298, 451
대모스크, 알 만수르의 141~142
〈대무굴 제국의 왕좌〉 327
대서양 265, 323, 454
대영 박물관 73, 212, 215, 267, 275, 286, 348, 361
대영 제국 371~373
대운하(베이징-항저우) 201
대이주 445
대한민국 481
더 라 카우르트, 피터르 297
더 베이스, 요리스 316
더 비터, 에마뉘얼 316
더 코닝, 빌럼 429, 434
더 호흐, 피터르 296, 307
더글러스, 프레더릭
더블린 309, 324, 407
더스트볼 420
던 에머 길드, 더블린 407
데 시카, 비토리오 455
데이시 황후 177
데카르트, 르네 295, 320
데칸고원 337

데쿠마누스 막시무스 121
덴타투스, 마르쿠스 쿠리우스 304
델 폴라이우올로, 안토니오 242, 255
델 폴라이우올로, 피에로 242, 255
델라 로비아, 루카 243
델리 327~354
델프트 306, 308, 314, 316
도쿄 216
도끼머리 277
도나텔로 225, 227, 240~241, 248,
 250, 252~253
도레, 귀스타브 380~383
도리아 양식 120
도미티아 116~117
도미티우스, 그나이우스 116
도시 국가 64, 109~111, 113, 124, 352,
 375, 404
도자기 317, 351, 385, 408, 492
 도자기 점토 211~216
 중국 도자기 313~314
도쿄 483
독일 101, 143, 247, 323, 378, 392,
 396, 400, 407, 436
동맹시 전쟁 128
동방박사 219, 240, 242
〈동방박사의 경배〉 240
동인도회사, 네덜란드 298~299, 315,
 336, 350, 353
동전, 아바스 왕조 158~159, 161
뒤러, 알브레히트 382
뒤샹, 마르셀 428
드레스덴 328
디나르 157~159
디르함 142, 161
디세뇨 261

디스토피아 383, 401, 435, 477
디얄라강 62
디오니소스 99
디오클레티아누스 목욕탕, 로마 126
디자인 예술 조합 및 아카데미, 피렌체
 261
디즈니랜드 421
디킨스, 찰스 360, 382, 384
딘, 제임스 422
딩글링거, 요한 멜키오르 326~330

ㄹ

라고 술, 브라질리아 473
라브룸(둥근 대리석 대야) 126
라세르다, 카를루스 456
라우션버그, 로버트 425~426
라인 지방 280
라켄, 직물 305
라틴어 112, 194, 156, 245, 250, 315,
 319
라파엘로 100~104, 250~251, 258,
 261, 368
라파엘전파 254, 368~373, 402
라피스 니제르 123
라피카, 시리아 140
라호르 336, 339
라호리, 압둘 하미드 347
라호리, 우스타드 아흐마드 338
란트슈타이너, 카를 390
랜드시어 경, 에드윈 363
랭엄플레이스 360
러스킨, 254
러스터 도기 151
러시아 359, 396, 419, 453, 468,

479~481
럭비 국가대표팀, 영국　81
런던　310, 357~386
　나폴레옹 이후의 런던　359~361
　앨버트 기념비, 런던　377~378
　왕립 아카데미, 런던　361, 366~369,
　　371, 379
　첼시, 런던　360, 424
《런던: 순례 여행》　380~381
레넌, 신시아　438
레넌, 존　439
레닌, 블라디미르　483
레데러 가문　412
레데러, 아우구스트　402
레무스　109
레바논산　72, 97
레반트　154, 212
레센데, 오토 라라　499
레아 실비아　109
레오 10세, 교황　46, 49, 101, 255, 259
레오나르도 다 빈치　226, 251, 256
레이던, 네덜란드　297
레일턴, 윌리엄　363
렘브란트 판 레인　296, 303~306,
　　310~311, 315, 321, 382
로 경, 토머스　350
로도스섬　96
로런스, 로사　444
로런스, 제이컵　443~447
로렌초 데 피에르프란체스코　244~245
로렌초 토르나부오니　234
'로마니타스'　112
로마 제국　112~113
로마, 고대　109~133
　고전기 로마　225

디오클레티아누스 목욕탕, 로마　126
로마 공화국
로마 건축　119, 121, 235~236, 301
로마냐　259
로마 성전　97　☞ 성 베드로 대성당
로마인 엘리트　113, 124, 128
로마 회화　130~133
원로원, 로마　113~115, 123
카라칼라 목욕탕, 로마　121, 127
포럼, 로마 광장　100, 108, 119~124,
　　127, 129
로마, 여신　118
로물루스　109, 117, 122
로세티, 단테 가브리엘　368
로셀리, 코시모　254
〈로슈포르〉　405
로스, 빅터　266
로스코, 마크　429
'로스트 왁스' 주조 공정　283~284
로슨 경, 해리　266
로저스, 진저　420
로젠버그, 해럴드　429, 434
로카센　180
롱기누스, 성　104~105
뢰비, 오토　390
루도비코 스포르차 공작　258
루돌프 대공　395
루베르튀르, 투생　445
루벤스, 피테르 파울　246, 441
루비　208, 334~335, 347
루스벨트, 프랭클린 D.　445
루스키누스, 가이우스 파브리키우스
　　303
루스티카　236~237
루이 14세, 프랑스의 왕　271

찾아보기　583

루이스, 모리스 434
루이터스, 디에릭 269
루자토, 엘리자베스 394
루첼라이, 조반니 231
루크레티우스 245
루터, 마르틴 101
류경호텔, 평양 485
르 슈에르, 위베르 361
르 코르뷔지에 452, 459~460, 468, 486
르 콩트, 루이 217~218
르네상스 103, 117, 153, 161, 200, 225~230, 232, 246, 253~254, 260~262, 265, 278, 400, 405
 '뉴르네상스' 391
 유럽 르네상스 225~229, 265, 278
 이탈리아 르네상스 153, 226, 261
 피렌체 르네상스 225~229, 247, 262
리벤스, 얀 303
리샤오 다 에스트루투랄 473
리스본 270, 288
리스펙토르, 클라리시 472
리슨 미술관, 런던 438
리옹 127
〈리우, 40도〉, 영화 455
리우데자네이루 454~455, 459~460, 465, 469, 473
리젠트 거리 360
리젠츠파크 359 ☞ 말리본파크
리피, 필리피노 255
링슈트라세, 빈 390~391, 405

ㅁ

마네, 에두아르 53, 246

마노 240, 282
마누체흐리 160
마닐라 280, 287
마더웰, 로버트 432
마드라스 352
마라타 왕국 352
마로체티, 카를로 379
마르두크 63~64, 69~74
마르마라 제도 94
마르스, 신 109, 114
마르스의 평원 114, 122, 124
마르와르 331
마르쿠스 아그리파 116, 131
마르쿠스 아우렐리우스 127
마르쿠스 안토니우스 113, 123
마르크스, 로베르투 부를레 469
마르티알리스 127
마문, 칼리프 153, 157
마사초 225, 248~250
마샤디, 물라 투그라 345
마에스, 니콜라스 310
마오쩌둥 204, 425, 456, 490
 마오쩌둥 묘소 204
마우리츠, 요한, 나소의 백작 322~323
마이센성 329
마이아노, 베네데토 다 237
마치, 한스 400
마케도니아 제국 111
마케도니아인 110
《마쿠라노소시》 177
마크라마트 칸 339
마키아벨리, 니콜로 259
마키우나스, 조지 436~437
마틴, 존 69
마허 216 ☞ 정허 제독

마흐디 141, 146
막시무스, 퀸투스 파비우스 303
만경대학생소년궁전 492~493
만국박람회(1851년) 378~379
만다라 169
만리장성, 중국 268
만수대, 평양 486, 488, 490~491
만수대 대기념비, 평양 486, 488, 491
만수르, 칼리프 137~143, 145~146,
　　153, 155, 160
만테냐, 안드레아 219, 253
말 252, 264, 282, 303, 329, 361, 365,
　　373, 471
말리본 360
말리본파크(현 리젠츠파크) 359
매킨토시, 찰스 레니 408
맥도널드, 마거릿 408
맥주잔, 명나라 310
맨해튼 419, 426
　로어맨해튼 424
　맨해튼섬 422, 444
머레이, 티보르 481
머스킷총 350
먹 176
〈먹다〉 436
먼디, 피터 296
먼로, 메릴린 425
메디치 가문 46, 101, 230, 234~237,
　　239~245, 251, 253, 255, 260~262
메디치 궁전 236~237, 256 240~241
메디치 은행 232, 234
메디치, 로렌초 데 219, 232, 243~245,
　　254~255, 261
메디치, 조반니 데 46, 259 ☞ 레오 10
　　세, 교황

메디치, 줄리아노 234, 242
메디치, 코시모 데 252, 260
메디치, 피에로 데 233, 237
메르브, 투르크메니스탄 지역 153
메르쿠리우스, 신 245
메소포타미아 62~63, 65, 72, 111, 119,
　　138, 345
메이페어 360
메이플소프, 로버트 440
메카 87, 89, 95, 155~156
메트로폴리탄 미술관, 뉴욕 131
메흐메드 2세, 술탄 255~256
메흐메드, 술탄 95
멜치 259
명 왕조 216
모그, 에드워드 364
모더니즘 52, 120, 429, 459, 487
모리아산 82
모리아산 87
모세 84, 88, 254
모술 62
모스크바 지하철 489
모스크바건축연구소 485
모자이크 90~91, 93, 119, 125, 130,
　　148, 488~489
모저, 콜로만 400, 402, 407
모직물 62
모헨조다로 61
목판화 309
몬드리안, 피에트 423
몰타 96
몽골 141, 153, 159, 199~200, 203,
　　207
뫼랑, 빅토린 53
〈무고한 어린이들의 병원〉 248

찾아보기　585

무굴 제국 327~333, 335, 338, 341, 349
무굴인 330~335, 351
무드라 169, 171
무라사키 시키부 165~166, 182, 192, 194
무라카(사진첩) 333
무솔리니, 베니토 128
무수카누 나무 72
무슈슈, 마르두크의 용 74
무스타파 새이 96
무슬림 216
무의식 398~399, 430, 432, 440~441
무지르 알 딘 91
무카디시 91
무타심, 칼리프 147
무함마드 82, 87~89, 137, 158, 336, 341~342
무함마드 이븐 술라이만 146
문장紋章 104, 238, 245
'물방울과 얼룩' 그림 435
물시계 144
뭄바이 352
뭄타즈 마할 337, 339~340
미국 419~447
미국 정체성 429
미꾸라지 281~282
미나모토 도시후사 176
미나모토노 스케미치 180, 191
미나스 제라이스, 브라질 456
미너렛 95, 148, 339, 342, 344
미들랜드그랜드 호텔 375, 377
미들랜드철도 376
미들섹스 예배당 373
미로, 호안 466

미르 알리 슈르 342
미사 105, 233
미술관
 리슨 미술관, 런던 438
 메트로폴리탄 미술관, 뉴욕 131
 벨베데레 미술관, 빈 392, 410
 에도 서아프리카 미술관 290
 에디스 핼퍼트 갤러리, 뉴욕 445
 인디카 미술관, 런던 437
 현대미술관, 뉴욕 440, 443, 445
미술사 박물관, 빈 405
미술학생연맹, 뉴욕 430
미술협회 372
미온욕장 125 ☞ 테피다리움
미켈란젤로 368, 430
미켈로초 235~236
민바르(높이 올려진 설교단) 95
밀라노 257~258
밀레이, 존 에버렛 368~371, 373
밀리아리움 아우레움 121~122

ㅂ

바그너, 리하르트 406
바그다드 137~162, 225, 249, 345
바라니, 로버트 390
바로크 52, 349, 403, 465
바르, 헤르만 403~404
바르가스, 제툴리우 456
바르베리니 가문 104
바리새인 86
바벨탑 59~60, 71
바부르 330, 336
바브 알 암마 148
바빌로니아 사람들 155

바빌로니아 제국 402
바빌론 59~77, 83, 86, 138, 148, 303
　공중 정원, 바빌론 68~69
　남궁, 바빌론 65, 73, 75
　북궁, 바빌론 73, 77
　바빌론의 사자 76~77
　에사길라 신전, 바빌론 63~64, 69~70
　에테메난키 탑, 바빌론 69, 71
　행렬의 길, 바빌론 67
바사리, 조르조 260~262
바스라 142, 150
바알벡 96~97
바오량 209
바오로 2세, 교황 240
바우하우스 408
바울, 성聖 101
바위 돔 89~91
바이데히 부인 172
바이순구르 205
바타비아 303
바타비아인 303
바티칸 101, 254
　바티칸 언덕 97
바하두르 샤 자파르 2세 353
박물관
　고고학 박물관, 나폴리 126
　교토 국립박물관 182
　그린볼트 박물관, 드레스덴 328
　대영 박물관 73, 212, 215, 267, 275, 286, 348, 361
　미술사 박물관, 빈 405
　베를린 박물관 274, 285
　빅토리아앨버트 박물관 215, 348
　자연사 박물관, 빈 391

　페르가몬 박물관, 베를린 68
반가톨릭 선전물 320
반란 86~87, 200, 297~298, 303, 352, 365~366, 400, 443~444
　반란, 네덜란드 297~298
발디누치, 필리포 103
발로, 윌리엄 376
발리 413
발트뮐러, 페르디난트 게오르크 392~393
배리, 찰스 362, 365
백거이, 중국 시인 183~184
백남준 437
백두산 483, 488
백두산건축연구원 490
버킹엄 궁전 359, 361, 365
버털리철제회사 375
번스타인, 레너드 423
《법화경》 168~169, 174~175, 217
〈베갯머리 서책〉 177 ☞ 《마쿠라노소시》
베냉 265~291
베냉 길드 272, 278~279, 285
베네치아 공화국 230
베니스 252
베니스비엔날레 426
베드로, 성聖 97~105
　성 베드로의 무덤 97~100
베들레헴 89
베로나 378
베로키오, 안드레아 델
베르길리우스 112
베르니니, 지안로렌초 98, 103~105
베르니에, 프랑수아 347
베르베르인 160

찾아보기　587

베를린 68, 74, 415, 477
베를린 박물관 274, 285
베베달 칸 340
베벨 스타일 149 ☞ 사마라 스타일
베수비오 화산 폭발 128, 131
베스타 122
베스타 신전 122
베스타를 섬긴 처녀들 115
베스파시아누스 123
베오그라드 96
베이비 타지마할 340
베이비부머 422
베이징 197~220
베이트 알 히크마 153 ☞ 지혜의 집
베이핑 199, 201
베일, 성 베로니카의 104
베일리, E. H. 364
베체라, 메리 395
〈베토벤〉 406
베토벤 프리즈 406
베트남 197, 202, 422
 베트남 전쟁 438
벤스, 윌리엄 366
벤자민, 투델라의 142
벤자이텐, 여신 175
벨라스케스, 디에고 53, 246, 441
벨루오리존치 456, 459
벨리니, 자코포 250
벨리니, 조반니 219, 253, 368
벨베데레 미술관, 빈 392, 410
〈벨벳 언더그라운드〉 426
벵골 198, 331, 352
벼루 176~177
벽돌 59, 64, 67~71, 73~76
'병풍 시' 182

보고타 459
보르자, 체사레 259
보부아르, 시몬 드 467, 472
보선, 함대 198
보수주의 392~393
보스코레알레 131
보스포루스해협 92~93, 97
보우소나루, 자이르 474
보카치오 245
보통문 485
보티첼리, 산드로 226, 244~246, 254~255
복수하는 세 여신 401
볼, 페르디난트 296, 303
볼로냐 259
〈봄〉 244~246
봉황당 170~172, 184 ☞ 호오도(봉황당)
뵤도인, 사찰 170, 184
부라크 87
부란푸르 337
부르주아, 루이즈 418, 439~443, 447
부스, 찰스 372, 382, 384
부장품 200
부처 164, 168~174, 182
북궁, 바빌론 73, 77
북대서양 항로 357
북미 267, 357, 453, 465
북평 199, 201 ☞ 베이핑
북한 479~495
분리파 400~402
 분리파 건물 388, 402~406
'분할 및 통치' 정책 272
불교 164, 168~174, 216~218
 극락정토 168~170, 172, 175

네팔 불교　218
　　불교 예술　168~174
　　신비주의 불교/밀교　169
　　정토종　169~170
　　중국 불교　217
　　진언종　169, 182
　　천태종　174
　　티베트 불교　217
불성　168
불워 리턴, 에드워드　129
붉은 요새　343~345, 347, 353
뷔헤르잘　302
브라만테, 도나토　101
브라이튼 파빌리온　365
브라질　317, 322~324, 453~474
　　공산당, 브라질　457
　　브라질 흑인　454
브라질리아　451~474
　　308 남쪽 블록, 브라질리아
　　　469~470
　　구역화, 브라질리아의　452
　　국회의사당, 브라질리아　463, 474
　　'기념비적 축', 브라질리아 도로　463,
　　　468
　　라고 술, 브라질리아　473
　　브라질리아 대성당　466
　　산타 루시아, 브라질리아　473
　　삼부광장, 브라질리아　463~464, 474
브란쿠시, 콘스탄틴　454
브란트, 요하네스　312
브란트, 헨드리나　313
브래드버리, R. E.　271
브로드웨이, 뉴욕　422
브루넬레스키, 필리포　223~229,
　　235~237, 248~250

브뤼주　297
브뤼헐, 피터르　60
브륄로프, 카를　129
브리타니아　122, 357
블라디미르, 키이우 왕자　95
블랙마운틴 대학　432
블레이크, 윌리엄　81
블루리지산맥　432
비구니　174, 192
비너스, 여신　54, 125, 245
비더마이어 스타일　392
비무장 지대　481, 494
비아 사크라, 로마
비아 플라미니아, 로마
비옥한 초승달 지대　62
비자푸르　352
비잔티온　92
비잔틴　89~90, 92, 403
　　비잔틴 건축　89, 403
　　비잔틴 교회　90
　　비잔틴 제국　89, 92
비치트르　332
비텐부르크　101
비토리오 에마누엘레, 이탈리아의 왕
　　128
비트루비우스　112, 119~120, 131,
　　301~302
비트족　424
비틀스　437
빅토리아 여왕　363, 377~380,
　　384~385
빅토리아 여왕 시대　369, 372,
　　377~380, 384
빅토리아앨버트 박물관　215, 348
빈　389~416

찾아보기　589

빈 공방 406~407, 412
빈 대학교 399~401
빈 미술 아카데미 412
빈돌란다 124
빈치 247
빈터할터, 프란츠 그자버 395, 399

ㅅ

사냥 159, 183, 210, 241, 331, 333, 423
사당 70, 169, 271, 276
《사도행전》 102
《사라시니 일기》 180, 188
사마라 140, 143, 147~151, 159
사마라 스타일 149
사마르칸트 212, 220, 330, 339
〈사물의 본성에 관하여〉 245
사산 왕조 90, 143, 153
사산 제국 138
사스키아 316
사우스뱅크, 런던 384
사우스켄싱턴
사자 74~77, 345, 363
　바빌론의 사자 76~77
사파 137
사파비 제국 219, 351
사헬 지대 111
산 로렌초 교회, 피렌체 49~50, 235
산 로마노 전투 241
산 판크라치오 성당 231~232
산 피에트로 인 빈콜리 성당 257
〈산과 바다〉 433~434
산치오, 라파엘로 250 ☞ 라파엘로
산타 루시아, 브라질리아 473
산타 마리아 노벨라 성당 223,
　231~232, 238, 248
산타 마리아 델 피오레 성당, 피렌체 223
산타 마리아 소프라 미네르바 교회 255
산토 성지 252~253
산토 스피리토 교회 236
산호 268, 271, 279, 281~282,
　285~286, 311
살라이 259
살롱, 파리 53, 390
삼나무 72~73, 84
삼부광장, 브라질리아 463~464, 474
〈삼위일체〉, 프레스코화 248~249
상갈로, 줄리아노 다 235
상선 298, 357
상아 143, 267, 272~273, 276,
　278~279, 285, 287~288
　상아 가면 273
　상아 소금 보관통 288
　상아 조각가 285
상트페테르부르크 462
상파울루 454, 473
'새 예루살렘' 60, 82, 92~97, 105
새커리, 윌리엄 358
생리 기간 273
《샤나마》, 페르시아 서사시 219, 349
샤 루크 205
샤 부르즈 별채 346
샤 아바스 347
샤 자한 328, 332~345, 349~350
샤르코, 장 398
샤를마뉴, 신성 로마 제국 황제
　143~144
샤마시, 신 66
샤자하나바드 332, 343~350, 354

샤토브리앙, 프랑수아 르네 드 360
서달 장군 199
서예 90, 158, 175~178, 181, 210, 333,
 338, 341, 492
 건축 서예 90
 이슬람 서예 158
 일본 서예 176
서울 481, 491
서인도제도 314, 357~358
서인도회사, 네덜란드 274, 322~323
석비 58, 65, 216
석판 70~71, 73, 84, 95
선덕제 207, 210, 212, 214~215
선형 원근법 248, 252
설탕 317, 323, 357, 409, 454
설형문자 63, 65~66, 79~71
설화 석고 70
섬록암 65~66
성 마틴 광야 교회 361
성 바울 101 ☞ 바울, 성
성 베드로 97~105 ☞ 베드로, 성
성 베드로 대성당 98~99, 101,
 103~105, 338
성 세바스찬 413 ☞ 세바스찬, 성
성 요한 232~233 ☞ 요한, 성
성 헬레나 105 ☞ 헬레나, 성
성경 60, 66~67, 71, 84, 92, 102, 226,
 318
 구약성경 83, 92, 103, 302
 신약성경 92, 302
 어린이 성경책 59
성모 마리아 89, 93, 226, 232~233,
 251, 253, 378
성묘교회, 예루살렘 89
성십자가 454

성인전 483
성전산 80, 85, 87~89, 105
〈성체 축일 아침에〉 392
성합 378
세간티니, 조반니 405
세계 7대 불가사의 218
세계기념물기금 77
세계화 460
세네카 127
세니갈리아 259
세례 요한 88, 232, 242
세바스찬, 성聖 413
〈세상의 빛〉 371
세이 쇼나곤 177
세이퍼트, 찰스 445
세인트위스턴 교회, 렙톤 100
세인트제임스파크 359
세인트판크라스 역 374~375
세파르디 300, 320~321
센나케리브 71
셉티미우스 세베루스 황제 123
셜리 템플 420
셰에라자드 공주 145
셰익스피어, 윌리엄 369, 423
셸드강 297
소금 보관통 288~289, 317
소련 421, 480~482, 484~485
소비지상주의 424, 428
소실점 248
소호 361, 424~425, 437
솔로몬, 왕 83, 86, 100~104, 142, 304
 솔로몬의 궁전 84
 솔로몬의 기둥 97~105
 솔로몬의 성전 82~83, 85~86, 89
 두 번째 솔로몬의 성전 92~97

쇤베르크, 아르놀트 399
쇼무 천황 175
쇼시 황후 165, 173
쇼카도 쇼조 176
수라트 352
수레 190 ☞ 황소가 끄는 수레
수레바퀴 문양 190
수정궁 378, 380
수페르쿠아드라타 468~471, 486
수학 62, 93, 154
순례자 94, 99, 252
술라, 장군 129
술레이만 대제 95~96
쉴레이마니예 모스크 96, 105
슈나이더, 로미 394
슈트라우스, 리하르트 402
슐리만, 하인리히 403
스가와라노 다카스에노 무스메
　　180~181, 188, 191
스즈리 바코(벼룻집) 177
스카시보리 171
스칼라 궁전 235
스칼라, 바르톨로메오 235
스칼리체르 통치자 378
스코틀랜드 119, 122, 252, 357
스콧 경, 조지 길버트 375, 377~379
스크린 프린트 427
스탈린, 아오시프 456, 481~483
스테인, 얀 310
스테인드글라스 창문 372
스토클레, 아돌프 407
스토클레 궁전, 브뤼셀 407
스투디우스 130~131
스트로치 가문 234, 238
스트로치 궁전 237

스트로치, 알레산드라 237
스트로치, 필리포 237~238
스티븐슨, 제임스 371
스파르타키아트 493
스페인 143, 146, 225, 247, 300, 303,
　　311, 318
스페인 독감 412, 440
스페인 전쟁 320
스프루 283
스피노자, 바뤼흐 320
시난, 건축가 95~96
시날 평야 59
시뇨리아 광장 241
시다데 리브르(자유 도시) 471
시달, 엘리자베스 370
시대정신 250, 400
시라쿠사 110
시리아 62, 76, 140, 156~157
시바의 여왕 97
《시빌레의 책》 115
시스티나 성당 50, 102, 254, 257
시시 394~397 ☞ 엘리자베스,
　　바이에른 여공작
시에나 사람 252
시의회, 피렌체 257
식민주의 460
　유럽 식민주의 266, 290
식스토 4세, 교황 254
신궁 180
신덴 185
신덴즈쿠리 185~186
신드 지방 331, 365
신바빌로니아 63
신비주의 불교/밀교 169
신석기 277

신성한 신탁 115
신수도 도시화 회사, 브라질 458~459
신약성서 60, 92, 302
신예술가그룹 412
실레, 에곤 399, 412~415
심판의 날, 이슬람 341~342
십계명 석판 84
십자가 86, 98, 233, 252~253, 461
　엘레아노르 십자가 378
싯다르타, 고타마 171
싱겔 운하 312

ㅇ

아그라 330, 334, 338, 343, 350
아그라 요새 340
아그리파 목욕탕 124
아나톨리아 76
아다드 74
아담 258, 406
《아라비안나이트》 138
아라 파키스 114, 116, 118, 128
아라곤의 엘레오노라 219
아라비아반도 66, 89, 230
아라크네 441
아르노강 223, 236
〈아르놀피니 부부의 초상〉 368
아르누보 411
아르후아란 268, 285
〈아리랑〉 집단체조 494
아리스토텔레스 154~155
아마나트 칸 338~339, 341
아마조니아 458
아메리칸 드림 419, 421
아풀리우스 109

아미타불 164, 168, 170~173
아바스 137
아바스 왕조 137, 140, 142~147,
　150~153, 158~161
아바스 제국 138, 145, 153, 159
아방가르드 235, 393, 403, 415, 428,
　436~437
아부 누와스 145
아부 탈립 칼림 341
아브라함 82
아비켄나 154
아사달 485
아슈르바니팔, 아시리아 왕 65
아슈케나지 300, 320~321
아스테어, 프레드 420
아스트롤라베 155~157, 161
아시리아 63, 71, 403~404
아시아 189, 341, 480
　남아시아 141
　동남아시아 220, 321
　동아시아 421, 485
　중앙아시아 141, 143, 160, 169, 208,
　　335
아야 소피아(거룩한 지혜) 교회 89,
　92~97
아에밀리우스 피우스 123
아엘리아 카피톨리나 87 ☞ 예루살렘
아연 280
아우구스투스 2세(강건왕), 작센의 선제
　후 327, 329~330
아우구스투스 시대 121
아우구스투스 황제 113~118, 121, 124,
　131
아우랑제브, 무굴 황제 327~329,
　332~333, 346, 352~353

찾아보기 593

아이네아스 110, 117
아이티 445
아인하르트 143
아자예 경, 데이비드 290
아카드어 65
아커만, 루돌프 381
아크사 모스크, 성전산 88
아타, 이다의 287
아테나움, 암스테르담 320
아테네 110, 161, 452
〈아테네 헌장〉 452, 468
아틀라스 301
아포디테리움 125
아폴로 104, 403
아프가니스탄 62, 70, 219, 330, 341
아프리카 62, 266, 284, 287, 445, 454
　남아프리카 220
　　사하라 사막 이남 265
　　서아프리카 265~266, 279, 282, 289~290, 351, 357
　　북아프리카 111, 137, 160, 300
아피아노, 세미라미데 244
아헨, 독일 143
악바르 대제 331~332, 343, 350
악티움 해전 114
안달루시아 146
안테미우스, 트랄레스의 93
안토니아 116~117
안토니우스, 파도바의 수호성인 252
안티파트로스, 시돈의 068
안후이성, 중국 199, 218
알 말위야 나선형 미너렛 148
알 바타니 155
알 샤부슈티 146, 148
알 와슈샤 146

알 자히즈 139
알 카티브 140, 144
알 카티브 알 바그다디 140
알 타바리 138~140, 142
알레포 62
알렉산더 대왕 97, 255, 348
알렉산데르 6세, 교황 258
알렉산드리아 93
알리 이븐 알 아바스 알 마주시 154
알리 이븐 이사 157
알바 롱가 109
알버스, 아니 412
알버스, 요제프 412
알베르티, 레온 바티스타 223
알부케르케, 아폰수 드 289
알비치 가문 234
알비치, 조반나 델리 233
알폰소 데스테, 페라라 공작 219
알하젠 Alhazen 249 ☞ 이븐 알 하이삼
암스털강 297, 301
암스테르담 295~324, 375, 420, 438
　암스테르담 길드 305, 315
　암스테르담 파산법원 311
　암스테르담의 처녀 301
〈암스테르담 직물 길드의 표본 추출 관리들〉 305
암화('비밀 장식') 215
압드 알 라흐만 알 수피 155
압드 알 말리크 89
압드 알 카림 339
앙골라 323
앙기아리 전투 257~258
앙부아즈 259
애덤스, 조지 개면 366
애덤스, 존 271

앤트워프　297~298
앨마 태디마, 로런스　129
앨버트 기념비, 런던　377~378
앨버트, 작센-코부르크-고타 공국의 공
　　작　377~379
앵글로·색슨　166
야곱의 사다리　88
야누스 신전　122
야마토에　182~183
야무나강　338
야쿠 이븐 이샤크 알 킨디　154
야훼　83~84
양모업자 길드　228
《어느 평범한 사람의 일기》　373
어퍼이스트사이드　361, 423~424
어표　63
〈엄마〉　418, 442~443
〈엄마에게 바치는 시가〉　442
에가에브보 노레　272
에게해　111
에덴, 리처드　270
에덴동산　88, 138, 322
에도 서아프리카 미술관　290
에도족　268, 271~272, 277, 287
에드워드 1세　378
에디스 햄퍼트 갤러리, 뉴욕　445
에리두　63
에머리히, 안드레　434
에벤, 예식용 검　282, 285
에블링 양조장, 브롱크스　436
에사길라 석판　71
에사길라 신전, 바빌론　63~64, 69~70
《에스겔》서　92
《에스라》서　86
에시기에　268, 273, 278, 280, 285, 287

에아　70~71
에우마키아, 여사제　130
에우아레　268~269, 272
에웨도　268
에웨카　267~268
에이강　297, 301
에조모　273
에지다　70
에테메난키 탑, 바빌론　69, 71
에트루리아　110
에포킨　283
에프루시 가문　390
에헹부다　268
엔닌　174
엘레아노르 십자가　378
엘리스섬, 맨해튼　419
엘리자베스, 바이에른 여공작 (시시)
　　394~397
엘리트　65~66, 70, 138, 154, 201, 220,
　　287~288
　그랜드 투어리스트　129
　네덜란드인　296, 300~306, 315,
　　320, 324
　로마인　113, 124, 128
　북한 지식인　495
　일본인　179, 181
　피렌체 사람　231, 260
엠마오에서의 만찬　318
연꽃　170~172, 174, 212
연방 미술 프로젝트　430, 445
연합 주, 네덜란드　318
《열왕기》　83
영광역, 평양　489
영국　67, 76, 81, 119, 129, 165,
　　266~267, 276, 320, 352~353,

357~380
영락제 197~203, 205~217, 219
예루살렘 81~106
　기독교와 예루살렘 92
　'새 예루살렘' 60, 82, 92~97, 105
　예루살렘 성전 82, 92, 96~97, 102, 104
예리코 061
예수 그리스도 82, 86, 88~91, 100~102. 104, 218~219, 226, 232, 242, 250~251, 253~254, 318, 334, 371, 378, 483
　예수의 피 99
예수회 350
예술 아카데미, 리우데자네이루 459
오구올라 268, 279
오그베, 베냉에서 왕의 구역 269
오기소 왕조 267
오기우우, 죽음의 신 277
오노 요코 437~438
오노노 고마치 180
오니, 이페의 267
오란미얀 267
오레 노크후아 269
'오렌지 껍질' 효과 215
오로크 74~75
오르트만, 페트로넬라 312~314
오르페우스 345
오르호그부아 268, 280, 287
오만 66
오메가 워크숍, 런던 407
오모레기에, 에크하토르 274
오문, 자금성 입구 204
오바, 베냉의 왕 264~290
오바의 산호 왕관 281~282

〈오베르의 밀밭〉 405
오비디우스 112, 245, 441
오스만 제국 95, 141, 218~219, 287
오스트레일리아 220, 357, 372~373
오스트리아 제국 359, 389~390, 396
오스트리아-헝가리 389~390, 396
오오톤 사제단 282
오웰, 조지 477~478
오졸루아 268, 281, 287
오푸스 세크틸레 95
〈오필리아〉 369~371
옥 212, 331, 341, 343, 349
　연옥 348
온탕 욕실 124
올덴버그, 클래스 428
〈올랭피아〉 53
올로쿤 271, 279, 283, 287~288
올리브나무 84
올리하 273
올브리히, 요제프 마리아 402, 405
올스턴, 찰스 444
올콧, 루이자 메이 420
옻나무 189, 209
옻칠 된 상자(테바코) 189~190
와카 178~181
왕립 아카데미, 런던 361, 366~369, 371, 379
외부 방출 이론 249
요루바족 267~268, 279
요르단 137
요르단, 암스테르담 300, 316
요세푸스 87
요제프, 프란츠, 오스트리아 황제이자 헝가리의 왕 389~391, 394~395
요한, 성聖 232~233

《요한계시록》 60
용
　중국 용　204~207, 211, 215
　뱀 용　74~75
용 포장 지대　205
우 황후　217
우기에 에르하 오바　277
우기에 오로　277~278
우루크, 메소포타미아　63
우르바노 8세, 교황　103~104
우르비노　250
우마르, 칼리프　89
우마이야　345
우물　270, 484
우셀루　269
〈우유 따르는 하녀〉　316
우자마　273
우지, 일본　170
우첼로, 파올로　241
우카이디르　140
운와구에　287
운하, 암스테르담　295, 299~300, 312, 316, 318
움직임의 감각　99
워스, 재단사　395
워싱턴 D.C.　333
워즈워스, 윌리엄　477
워홀, 앤디　425~428
원근법　225, 247, 248~250, 252,
원나라　199~200, 203, 211, 216
원로원, 로마　113~115, 123
원형 도시, 바그다드　139~143
월코트 광장　384
웨스트민스터　360~361, 385
　웨스트민스터 궁전　385

웨스트민스터 사원　376, 378
웨스트민스터 중·고등학교　381
위그노　320
'위험에 처한 세계유산'　148
윌리엄 4세　367
윌킨스, 윌리엄　362, 367
유겐트스틸('청춘 양식')　411
유교　203~204, 216
　유교의 덕목　204
유네스코　148, 474
유다　83
유대교 신화　61
유대인　60, 84~87, 320, 393
　네덜란드 유대인　303, 321
　빈의 유대인　390
　유대인 망명　65, 83
　유대인 반란　86
　유대인 지구, 암스테르담　300
유디트　240~242
유라시아　121, 198~199, 220
유럽
　북서유럽　297
　서유럽　60, 90, 219, 225, 322, 390, 403
　유럽 난민　423
　유럽 르네상스　225~229, 265, 278
　유럽 초현실주의자　430
　중부 유럽　95
유리　376, 404, 408, 430, 460, 464~465, 469, 485, 489
유스티아누스, 황제　93, 95
유시 공주　188
유약　74, 149, 151, 213~215, 218~219, 243
유월절 전날　87

유클리드 139, 154
유토피아 452~453, 456, 461, 471, 494
유프라테스강 62~63, 69, 71, 137~138
율리우스 2세, 교황 101, 257
율리우스 카이사르 113
은 349~350
은총 299~300, 302, 378
은하 타워, 평양 492
은행가 길드, 피렌체 229~231
의인화 117, 301~302, 379, 400
의회 120, 257, 299, 301, 359, 367, 391, 396
이갈라족 285
이교도 91, 99~100, 104
이구에 의식 277
이구에가에 279
이다 왕국 268, 277, 287
이드 346
이디아 268, 273, 285~286
이라크 59, 62, 72, 75~77
　이라크 고대유물유산위원회 77
　이라크 전쟁 148
이란 62, 214, 220, 331, 333~334, 345, 352~353
이란-이라크 전쟁 75
이브 406
이븐 마흐무트 알 와시티, 야흐야 152
이븐 알 하이삼 249
이븐 야크틴, 알리 161
이비웨 272
이사벨라 데스테(만토바 후작 부인) 218~219
《이사야》서 81
이삭 82, 88, 227

이세 신궁 180
이슈타르 75, 77
이슈타르 문 67~68, 73~74
이스라엘 85~86, 303
이슬람 82, 87~95, 137, 141, 153~160, 216, 330~342
　이슬람 건축 82, 97, 339
　이슬람 사상 225
　이슬람 예술 90, 158, 208
　이슬람 우주론 342
　이슬람 철학 154,
　이슬람 학자 153
이시도루스, 밀레투스의 93
이야세 273
이오니아 양식 120
이요바, 베냉 왕대비 273, 285~286
이웨과에 272
이웨보 272
〈이주 시리즈〉 443~444
이중 군주제 396
이집트 62, 76, 110, 114, 219~220, 382, 398, 402
　이집트, 고대 110
이탈리아 119, 128~129, 230, 232, 244~245, 247, 250~256
　이탈리아 르네상스 153, 226, 261
이페 267, 273, 279
이폴리트 텐 237
인도 62, 282, 327~354, 357~358
인도 아대륙 72, 149, 330, 351
인도 폭동(제1차 인도 독립 전쟁) 366
인도양 198, 357
인디카 미술관, 런던 437
인민대학습당, 평양 486~487
인형의 집, 페트로넬라 오르트만의

312~314
〈일러스트레이티드 런던 뉴스〉 364, 372
일본 165~189, 200, 311, 314, 408, 421, 436, 480, 483
잉글랜드 122, 252, 357
　스코틀랜드와의 연합 357

ㅈ

자그로스산맥 62
자금성 196, 202~205
자르파니투 70~71
자마 모스크 344
《자연사》 130
자연사 박물관, 빈 391
자유의 여신상 320, 419
자파르 알 바르마키 145
자한 아라 337, 344
자한기르 331~333, 339, 342, 345, 347~350
작업부, 베이징 211
잔 150, 211, 219, 310~311, 317~318, 331, 348
　명나라 잔 211~212, 215~216, 219
　샤 자한의 잔 349~350
잔, 암스테르담 298
장더강 209
장안(지금의 시안) 167
장왕, 양나라 200, 208
재세례파 320
재앙의 해 316
'재퍼닝' 189
〈젊은 빈〉 403
점토 63~68, 71~72, 74, 141, 211, 218,

283~284
　도자기 점토 211~216
　백색 점토(고령토) 151
　원통 63~64, 69
　점토 문서 65
　점토 틀 283
　점토판 63~68
　황토 151, 269
정토종 169~170
정통제 200
정허 제독 208, 216~217
제1차 세계대전 76, 362, 408, 415, 420
제2차 세계대전 362, 381, 403, 421, 428, 451, 480
제5왕국파 321
제국 광장, 빈 391
제럴드, 윌리엄 블랜차드 380~381
제령교회 360
제물 82, 85~86, 114~116, 271, 277
제우스 245~246, 411
제임스 1세 350
제임스, 헨리 420
제피르, 신 245
젬퍼, 고트프리트 405
조개껍데기 180, 190, 272, 311, 317
조반니 토르나부오니 232~233, 238
조반니, 베르톨도 디 255
조선노동당 482, 487~488
조선민주주의인민공화국 478, 481~482
조선소년단 492
조지 3세 359
조지 4세 359, 364, 391
조초 164, 173~174

조플린, 스콧　420
존스, 재스퍼　425
종교개혁　101, 297
종합 예술 작품　406~407
주앙 2세, 포르투갈　288
주윤문　200　☞ 건문제
주체　197~200　☞ 영락제
주체사상　482, 485, 487, 489, 493
주체탑, 평양　476, 486~487
주커칸들, 베르타　390, 399
주커칸들, 에밀　390, 399
주피터(신)　406
주화, 아바스 왕조　158~159, 161　☞ 동전, 아바스 왕조
주화 발행, 네덜란드　299
준보석　62, 70, 95, 255, 341
줄리어스 로젠왈드 기금　445
줌나강　343
중간 항로　323
중국　138, 150~151, 167~169, 197~199
　　중국 글쓰기　174, 178~179
　　중국 문화가 일본에 미친 영향　167~168, 182~184, 189
　　중국 자기　150~151, 211~216, 218~220
　　중국 제국　197
　　중국 철학　197, 209
중동　89, 111, 142, 212, 351
중산층　146, 314, 319, 351, 370, 373~374, 384, 392, 470
〈즐거운 가족〉　311
증권 거래소　299
지브릴, 대천사　88
지옥　88, 169, 172, 383, 401
지중해　62, 89, 120, 138, 143, 151, 154, 157
　　동부 지중해　92, 110, 255
　　지중해 유역　109~110, 113, 218
《지쿠부시마경》　175, 217
지하철　423, 479, 484, 489~490
지혜의 집(베이트 알 히크마)　153
지화사　216
직물업자 길드, 피렌체　227~228
진언종　169, 182
진주만　421
진주층　95, 149, 190
집단체조　493~494
징더전　151, 211~213, 215, 218~219, 314

ㅊ

차　408
차르바그(4분할 정원)　336, 338
차탈회위크　61
찰스 8세, 프랑스의 왕　256
창녀　161, 384
창러　216~217
창링 영묘　202
《창세기》　59
채링크로스　361
채플린, 찰리　384
'책의 사람들'　81, 142, 158
챈트리, 프랜시스　365
천국　82, 88, 91, 95, 194, 225, 228, 335, 376, 406, 477
천국의 문, 피렌체　228
천문학　154~155
천비, 여신　216
천안문　204

천청궁 208
천태종 174
철 83, 213
철도 373, 375~376, 382~383, 444,, 446
청금석 70, 170, 341
청동 명판 274~276, 280~283, 288
청동 종 216
청화백자 151, 211, 219, 314
체스키크룸로프 413
체카리아 233
첼리니, 벤베누토 284
첼시, 런던 360, 424
챕스, 베르타 390 ☞ 주커칸들, 베르타
초현실주의자 430, 466
최후의 만찬 99
최후의 심판 82, 88, 342
추상 표현주의자 429, 432
츠바이크, 스테판 393
치쿠부섬 175
치피 121
치훌리, 데일 489
〈칠면조 파이가 있는 정물〉 317
침례교 320
칭기즈 칸 330

ㅋ

카네기 홀, 뉴욕 437
〈카네이션의 성모〉 251
카라라, 대리석 257
카라바조 430
카라칼라 목욕탕, 로마 121, 127
카라파, 올리비에로 255
카르도 막시무스 121
카르타고 110
카를 광장 388, 402
카를 성당 391, 403
카를 황제 402
카를로스 3세, 나폴리의 왕 128
카리브해 358, 445
카메라(방) 243
카바, 메카 87, 89
카브랄, 페드로 알바레스 454
카스타뇨, 안드레아 델 242
카시트 63
카이로 145, 156, 345
카이사르 113 ☞ 율리우스 카이사르
카이저 스미스, 앨런 152
카이저스그라흐트 300
카이주란 161
카츠, 야코프('아버지 카츠') 309, 311
카툰 102
카티스마 교회 89
카틸리나 음모자들 123
카피톨린 주피터 신전 87
카피프 157
칸당고(모집된 노동자들) 471
칼리프 알 무크타디르 144
칼뱅주의자 320
칼튼하우스, 런던 359
캄베이 352
《캄사Khamsa》 342
캄푸스, 로베르투 457
캐나다 373, 433
캐딜락 자동차 421
캐프로, 앨런 436~437
캠벨 수프 427
〈캠벨 수프 캔〉 427

커티스, 존 76
커피 313, 320, 329, 393, 408, 454, 472, 492
〈컬러 그림물감 더하기〉 438
컬러필드 페인팅 433~434
컴, 마사 371~372
컴, 토머스, 371
케냐 220
케루악, 잭 424
케이지, 존 437
케이프브레턴섬, 노바스코샤 433
케일, 존 427
켈리뉴스, 아르튀스 301
켈젠, 한스 390
코끼리 144, 218, 272, 276, 303, 329
코닌크, 예술가 왕조 315
코란 158, 338~339, 341, 348
코로만델 해안 352
코르도바 156
코르소, 그레고리 424
코린트 양식 120, 131, 363
코린트 전쟁 111
코발트 74, 151, 213~214
코발트블루 151
코벳, 윌리엄 359
코스타, 루시우 459~464, 467~470, 472~474
코이누르 347
코코슈카, 오스카 393, 399, 415
코헤르트 396
콘스탄티노플 82, 89, 92, 95, 144, 255, 462
콘스탄티누스 7세 포르피로게니투스 144
콘스탄티누스 대제 87, 92~93, 97~100, 105
콘크리트 451, 460, 464~465, 469, 485~486
콜데바이, 로버트 67, 74
콜로세움 127, 224
콜체스터 119
콩코드 신전 123
콰바그 346
쿠람 왕자 332, 349 ☞ 샤 자한
쿠루브 71
쿠르시 342
쿠마라지바 169
쿠비체크, 주셀리누 455~459
쿠차 왕국 169
쿠파 142
쿠픽체 158
큐빗 71, 84~85
큐피드 99, 104, 125~126
크누트 대왕 165
크라이슬러 빌딩 422
크라크 자기 314, 317
크래스너, 리 429~430, 432
크랜스턴, 케이트 408
크리스토프, 게오르크 327
크리올 사람('농장주') 358
크테시폰 138, 345
클라어즈, 피터르 317~318
클라우디우스 116
클라우디우스 시빌리스 303
클라우디우스 왕조 115
클래펌 373
클로리스, 님프 245
클림트, 구스타프 393, 399~402, 406, 410~411
클링거, 막스 406

키루스 대왕 64~65, 69, 86
키루스 원통 65
〈키스〉 410~411
키즈르 348
키케로 112~113, 123

ㅌ

타밀 지역 352
타베르니에, 장 밥티스트 346~347
타우루스산맥 62
타운리, 찰스 129
타원형 틀 172
타일 243, 315, 460, 469
　아술레호스 타일 460
　테라코타 타일 375
《타임스》 364
타지마할 332, 337~343, 350, 354
타크 카스라 139
태국 220
태백산 485
태양왕 271 ☞ 루이 14세
태평양 421
태피스트리 102, 145, 242, 246, 410, 440~441
태화전, 베이징 196, 204, 208
터너, J. M. W. 254, 373
터브먼, 해리엇 445
터커앤드선 회사, 러프버러 375
턱수염, 명나라 문화에서의 206~207
테오도라 황후 95
테이트모던 442
테피다리움 125~126
템스강 384~385
토가다시 마키('흩뿌린 그림') 기법 190

토르나부오니 예배당 232~233
토스카나 110, 223, 226, 234, 260
토스카나 양식 120
톰블리, 사이 246
통일 개선문, 평양 486, 490
통일역 489
통지 해자 204
퇴폐미술전시회, 뮌헨 415
튀르키예 255
튜더 왕실 253
튤립 구근 316
트라브존 256
트래펄가 광장 356, 361~363, 365, 367~368, 385
트로이 122, 403
트롱프뢰유 그림 131
티그리스강 62~63, 137~138, 148, 153, 345
티라즈, 직물 146
티무르 208, 219, 330, 333, 344, 349~350
티무르 베그, 사마르칸트 왕자 212
티무르 이 렝 330
티베르강 109, 114, 128
티베리우스 123
티베트 불교 217
티베트 예술 208
티치아노 53
티투스 개선문 123
티투스 황제 87, 100
틴에이저 421
팀가드, 알제리 119

ㅍ

파도바 252~253
파르나소스 프리즈 379
파르네세의 헤라클레스 126
파르네세의 황소 126
파르시(직물) 145
파르친 카리, 대리석 세공 기법 341, 345
파르티아 제국 138
파리 364, 370, 395, 398, 477
파벨라(빈민촌) 455, 471, 473
파브리아노, 젠틸레 다 250
〈파스티〉 245
파우스티나 황후 123
파젠다 463
파찌 가문 234, 254~255
파피루스 65
판 고흐, 빈센트 296, 405
판 니엔다얼, 다비드 274, 276
판 더 카펠러, 얀 296, 315
판 더르 메이어르 305~306
판 더르 헤이던, 얀 306
판 던 폰덜, 요스트 321
판 라위스다얼, 예술가 왕조 315
판 에이크, 얀 368
판 캄펀, 야코프 300~302
판 호엔, 얀 310, 316
판첼리, 루카 237
판케예프, 세르게이 398
판테온, 로마 406
판화 217, 275, 296, 309, 311, 322, 342, 372, 382
팔라디온, 조각상 122
팔레비어 153

팝아트 425~428
패딩턴 360
패리, 휴버트 81
팩토리 426
페니키아 도시 국가(폴리스) 109~110
페레이라 두스 산투스, 넬슨 455
페루지노, 피에트로 254
페르가나 330
페르가몬 박물관, 베를린 68
페르메이르, 요하너스 307~309, 316
페르시아 63, 68, 86, 140, 160, 219, 333, 338, 344, 350~351
페르시아만 62, 95, 138, 150
페르시아어 146, 153, 327, 346, 353
페셀리노 242
페트라르카 245
〈편지 쓰는 여인과 하녀〉 309~310, 316
평화를 위한 침대 시위 438
포럼 목욕탕, 폼페이 124~125
포럼, 로마 광장 100, 108, 119~124, 127, 129
포르투갈 112, 268, 270, 278, 282, 286~290, 320, 322~323, 351, 458, 460
포스트, 프란스 322~323
포스트, 피터르 322
《포천》, 잡지 445
폭스 탤벗, 윌리엄 헨리 363
폰 로키탄스키, 카를 399
폰 루샨, 펠릭스 284
폰 호프만슈탈, 후고 402
폴라이우올로, 안토니오 델 242, 255
폴라이우올로, 피에로 델 242, 255
폴란드 77, 329~330, 443

폴록, 잭슨 429
폴리, 존 헨리 379
폴리스 109~110 ☞ 페니키아 도시 국가
폴리치아노, 안젤로 245
폼페이 119, 124~126, 128~129, 131, 498
퐁디셰리 352
표범 277, 281
표범 가죽 287
표현주의자 429, 432 ☞ 추상 표현주의자
푸드, 협동조합 레스토랑 437
푸젠성 198, 216
푸젤리. 헨리 254
프라 바르톨로메오 250
프라 안젤리코 225, 240
프란체스코회 252
프랑수아 1세, 프랑스의 왕 259
프랑수아 오귀스트 르네 로댕 405
프랑스 100, 119, 230, 256~257, 271, 313, 323, 352, 378
 프랑스 혁명 477
프랑켄탈러, 헬렌 429, 432~435
프랑크, 안네 420
프레스코화 131, 232, 248, 254
프레스터 존 287
프레슬리, 엘비스 425
프로이트, 지크문트 397~399, 430
프롱켄, 과시용 그림 317
프리기다리움(냉탕욕장) 125
프리드리히, 게오르크 327
프리즈 116~118, 203, 379, 488
프린센그라흐트 300
프릿 도기 151

플라이트, 화물선 298
플럭서스 435~438, 447
플럭서스하우스 협동조합 437
플로라, 여신 245
플로린 금화 229
플뢰게, 에밀리 411
플리니우스, 대★ 112, 127, 139
플링크, 호버르트 296, 302, 304, 315
피네이로, 이스라엘 459, 472
피라네시 382~383
피렌체 223~262, 265, 285, 304, 375
 세속 회화, 피렌체 226, 243~247
 시의회, 피렌체 257
 엘리트 231, 260
 은행가 길드, 피렌체 229~231
 직물업자 길드, 피렌체 227~228
 천국의 문, 피렌체 228
 피렌체 공화국 256, 260
 피렌체 국가 정체성 268
 피렌체 르네상스 225~229, 247, 262
 피렌체 세례당 226, 228, 252
피시타크 338~339
피에트라산타, 토스카나주 49
피티 궁전 237
피티, 루카 237
피프스, 새뮤얼 352
핀치, 윌리엄 336
핀토, 로렌수 270, 278
핀투리키오, 베르나르디노 254
필 경, 로버트 367
필그림 파더즈 258
필리포스 2세, 스페인 297
필립스 컬렉션, 워싱턴 D.C. 445

ㅎ

하드리아누스 방벽 124
하드리아누스, 황제 87, 127
하디, 칼리프 161
하디드, 자하 473
하람 알 샤리프 88~89
하람, 아바스 왕조의 160~161
하룬 알 라시드, 칼리프 143, 145, 158
하를렘 300, 322
하이쿠 179
하이포코스트 125
한반도 483, 485, 491, 494
할렘 424, 444~446
할렘아트워크숍 444
할리우드 420~421, 460
할스, 프란스 322
함마웨흐 161
함무라비 법전 58, 65~67, 75
함스, 아델 414
함스, 에디트 412, 414
합스부르크 제국 394
합스부르크가 297~298, 318, 389, 394
항저우 201
해군, 영국 266, 357
해리스, 로버트 129
해머스타인 2세, 오스카 420
해밀턴, 리처드 428
해블록, 헨리 366
해클루트, 리처드 270
해프닝 424, 435~439
핵무기 422, 481
햄 하우스 323
행렬의 길, 바빌론 67
향료 제도 455

《허영의 시장》 358
허텐 348
헌트, 윌리엄 홀먼 368~374
헝가리 253, 359, 389~390, 396, 401
헤라트, 아프가니스탄 219
헤렌그라흐트 300
헤로도토스 62, 67, 69, 72
헤론, 알렉산드리아의 93
헤롯 아그립바 86
〈헤롯 왕의 연회〉 252
헤르츠펠트, 에른스트 147, 149~150
헤르쿨라네움 128
헤베시, 루트비히 401, 404
헤시피 322, 472
헤어스타일 374, 478
헤이그 319
《헤이케모노가타리》 186
헤이안 시대 나무 골조 건물
헤이안 시대, 일본 166~167, 170, 176~186
헤이안쿄(이후 교토) 166, 168, 184
헨리 5세, 영국의 왕 219
헨리 메이휴 382
헬레나, 성聖 105
헵워스, 바버라 464
현대미술관, 뉴욕 440, 443, 445
호가스, 윌리엄 310
호곤지 절 175
호기심 수납장 288
호라산 142
호라티우스 112
호베마, 메인데르트 296, 315~316
호스로 아노시라반 황제의 궁전 138
호오도(봉황당), 뵤도인 170
호프만, 요제프 400, 405, 407~409

호프만, 한스 423
호프부르크 395~396
혼인 잔치 318 ☞ 가나의 혼인 잔치
홀란트 298, 303, 306, 319~320
홀로웨이 373
홀로코스트 428
홀로페르네스 240
홀리데이, 빌리 420
홍무제 199~200, 207, 214
홍희제 201, 207
화강암 96, 362~363, 460, 487
화약 287, 308
화이트, E. B. 441
화장 150, 188, 478
환관 144, 198, 208~209, 217
황궁, 교토 167, 180~182, 184
황금벌역, 평양 489
황소 74, 85, 126, 190
황소가 끄는 수레 190
황실 장신구국 209
황실 장신구국 209
황실 회화국, 교토 181
회화
　네덜란드 회화 296, 309
　로마 회화 130~133
　무굴 회화 333, 343
　불교 회화 169
　세속 회화, 피렌체 226, 243~247
　영국 회화 368
　'원시적인' 회화 368
　이라크 회화 151
　일본 회화 181~184
　중국 회화 183, 210, 214
〈회화에 대하여〉 251
후마윤 330~331

후세인, 사담 75~76
후지산 483
후지와라 가문 166, 170, 181
후지와라노 노부쓰네 177
후지와라노 다카노부 181
후지와라노 미치나가 166, 170, 173, 175
후지와라노 요리미치 170
후추 272, 287, 317
휘턴, 이디스 420
휴스, 에드워드 로버트 372
히기에이아 401
히라가나 179
히람, 티레의 85, 100
히로시마 421
히살리크 보석류 403
히스테리 398
히에이산, 일본 174
히키메 가기하나 181
히타이트족 76
히틀러, 아돌프 415~416
히파르코스 156
힌두 신 328
힌두 신자들 329, 331, 333, 337
힌두교 328~329, 331, 333, 337, 344, 349
힌두스탄 348

KI신서 13146
도시와 예술

1판 1쇄 인쇄 2024년 12월 15일
1판 1쇄 발행 2024년 12월 30일

지은이 캐럴라인 캠벨
옮긴이 황성연
감수 전원경
펴낸이 김영곤
펴낸곳 (주)북이십일 21세기북스

정보개발팀장 이리현 **정보개발팀** 강문형 이수정 김설아 박종수
교정교열 김경아 **디자인 표지** 수란 **본문** 이슬기
출판마케팅팀 한충희 남정한 나은경 최명렬 한경화
영업팀 변유경 김영남 전연우 강경남 최유성 권채영 김도연 황성진
제작팀 이영민 권경민
해외기획팀 최연순 소은선 홍희정

출판등록 2000년 5월 6일 제406-2003-061호
주소 (10881) 경기도 파주시 회동길 201(문발동)
대표전화 031-955-2100 **팩스** 031-955-2151 **이메일** book21@book21.co.kr

ⓒ 캐럴라인 캠벨, 2024
ISBN 979-11-7117-924-4 03600

(주)북이십일 경계를 허무는 콘텐츠 리더

21세기북스 채널에서 도서 정보와 다양한 영상자료, 이벤트를 만나세요!
페이스북 facebook.com/jiinpill21 **포스트** post.naver.com/21c_editors
인스타그램 instagram.com/jiinpill21 **홈페이지** www.book21.com
유튜브 youtube.com/book21pub

책값은 뒤표지에 있습니다.
이 책 내용의 일부 또는 전부를 재사용하려면 반드시 (주)북이십일의 동의를 얻어야 합니다.
잘못 만들어진 책은 구입하신 서점에서 교환해드립니다.